OLYMPISCHE FORSCHUNGEN BAND XI

DEUTSCHES ARCHÄOLOGISCHES INSTITUT

OLYMPISCHE FORSCHUNGEN

HERAUSGEGEBEN

VON

ALFRED MALLWITZ

BAND XI

1979

VERLAG WALTER DE GRUYTER & CO · BERLIN

DEUTSCHES ARCHÄOLOGISCHES INSTITUT

DIE KESSEL DER ORIENTALISIERENDEN ZEIT

ZWEITER TEIL

KESSELPROTOMEN UND STABDREIFÜSSE

VON

HANS-VOLKMAR HERRMANN

1979

VERLAG WALTER DE GRUYTER & CO · BERLIN

MIT XV, 217 SEITEN, 6 ABBILDUNGEN UND 90 TAFELN

Gedruckt mit Unterstützung der Deutschen Forschungsgemeinschaft

ISBN 3 11 0072092

© 1979 by Walter de Gruyter & Co., Berlin 30

Printed in Germany

Satz und Druck: Tutte, Druckerei GmbH, Salzweg-Passau
Lithos: Repro-Lux, München
Buchbinderische Verarbeitung: Wübben & Co., Berlin

VORWORT

Eigentlich sollte der zweite Band über die »Kessel der orientalisierenden Zeit« dem ersten (Olympische Forschungen VI) bald nachfolgen; nun erscheint er in beträchtlichem zeitlichen Abstand. Zwar waren schon damals einzelne Teile fertig oder wurden in unmittelbarem Anschluß an die Drucklegung des ersten Bandes in Angriff genommen; aber die Fertigstellung des Manuskripts zögerte sich aus Gründen verschiedener Art immer wieder hinaus. Diese Pause ist der Arbeit insofern zugute gekommen, als bei der Erfassung des sehr umfangreichen Materials eine höchstmögliche Vollständigkeit erreicht werden konnte. Die Fundbestände in den Grabungsmagazinen wurden mehrfach durchmustert; die teilweise schwierigen und zeitraubenden Restaurierungsarbeiten konnten mit der nötigen Sorgfalt durchgeführt werden. Hinzu kam die Suche nach den in Museen und Privatsammlungen gelangten Stücken, die möglichst vollständig mit einbezogen wurden und deren Zahl sich als nicht gering erwies. Daß sich die Mühe und auch das Warten gelohnt haben, davon mag die vorliegende Untersuchung selbst Zeugnis ablegen. Es ist ein Bestand zusammengekommen, der über das, wovon diese Arbeit vor Jahren einmal ihren Ausgang nahm, weit hinausgeht. Über zwei Drittel des vorgelegten Materials ist unpubliziert. Wie im ersten Teil sind alle einschlägigen Fundstücke sowohl aus den alten wie aus den neuen Ausgrabungen erfaßt. Im übrigen sei auf die einleitenden Bemerkungen zu den Katalogteilen verwiesen (u. S. 16 ff., 176 f.).

Was die in Teil I und II behandelten Objekte vereint, ist ihre Eigenschaft als Bestandteile orientalisierenden Kesselschmucks. Über die gemeinsamen Aspekte dieser in sich recht heterogenen Gruppe ist im einleitenden Teil des ersten Bandes (a.O. 1 ff. 21 ff.) sowie im Kapitel »Attaschen und Protomen« (ebenda 142 ff.) das Notwendige gesagt. Dort ist auch mit Bedacht der einzige Befund aus der Olympiagrabung, bei dem Kessel, Protomen und Attaschen noch im originalen Verband angetroffen wurden, wenn auch beschädigt und ohne den zugehörigen Untersatz, an den Anfang gestellt worden (a.O. 11 ff.). Die Rechtfertigung für die gesonderte Behandlung der einzelnen Bestandteile der Kesselausstattung ergibt sich aus deren jeweils selbständigem Charakter. Indes sind die im ersten Teil bearbeiteten Kesselteile von den hier vorgelegten noch in anderer Hinsicht verschieden; stand dort der orientalische Import im Vordergrund, so kommt im zweiten Teil die griechische Kunst zu Worte.

Ein andersartiges Material also, und das bedeutete für den Bearbeiter: andere formale Probleme, andere Methodik. Damit ist klar, daß der zweite Teil dem Prinzip der Untersuchung und Darstellung des ersten nicht ohne weiteres folgen konnte. Und noch in einem weiteren Punkt unterscheidet sich der zweite Teil vom ersten. Die vorliegende Publikation sieht ihre primäre Aufgabe nicht darin, eine Geschichte des griechischen Greifenkessels zu geben, sondern die einschlägigen Funde aus Olympia zu veröffentlichen. Im ersten Teil wurde, ausgehend von den Olympiafunden, eine Gesamtdarstellung der dort behandelten Denkmälerkomplexe gegeben, die bis dahin fehlte und sich daher als notwendig erwies. Bei den Protomen und Stabdreifüßen liegen die Dinge anders. Dennoch ist nahezu das gesamte außer-

olympische Material mit herangezogen worden. Auf dieses wird in Text und Anmerkungen von Fall zu Fall verwiesen, und in einer Gesamtliste der Kesselprotomen (u. S. 161ff.) sind alle bisher bekanntgewordenen Exemplare zusammengestellt. Aus dem Gesagten folgt, daß die vorliegende Arbeit eine in sich geschlossene Untersuchung darstellt. Sie setzt jedoch die Kenntnis des ersten Teils voraus, auf den des öfteren Bezug genommen wird. Was dort bereits zu manchen hier behandelten Stücken ausgeführt ist, wurde nicht wiederholt. Andererseits ist zu bestimmten übergreifenden Grundfragen von einem inzwischen fortgeschrittenen Erkenntnisstand aus erneut Stellung genommen worden.

Nicht alle katalogmäßig erfaßten und im Text behandelten Stücke sind abgebildet. Das mag vielleicht überraschen, aber es gibt Fälle, bei denen die Zerstörung so weit geht, daß zwar das beobachtende Auge noch Indizien feststellen kann, die eine Bestimmung und Einordnung der Überreste zulassen, während die Photographie nichts mehr hergibt, eine Abbildung dem Benutzer der Publikation also nichts nützen würde. Von den Fragmenten wurden nur die ansehnlicheren und aussagekräftigsten in den Tafelteil aufgenommen, von gleichartigen Stücken zuweilen nur die am besten erhaltenen. Auf die Abbildung von Vergleichsbeispielen mußte aus ökonomischen Gründen verzichtet werden.

Mein Dank gilt wiederum an erster Stelle E. Kunze, der die Arbeit von Anfang an durch Mitteilung von Informationen und Beobachtungen, durch Ratschläge und Hilfen aller Art unterstützte, sowie A. Mallwitz, der ihren Fortgang tatkräftig förderte. Auch den griechischen Kollegen der Ephorie Olympia und des Nationalmuseums Athen gebührt mein Dank, insbesondere N. Yalouris, D. Karagiorga, S. Liangouras sowie S. Karousou und E. Touloupa. Die Restaurierungsarbeiten lagen hauptsächlich in den Händen von R. Kuhn, N. Zamblaras und G. Spyropoulos. Die Photographien stammen von H. Wagner, E. M. Stresow geb. Czakó, G. Hellner und vom Verfasser. Für die Beschaffung weiterer Abbildungsvorlagen, für Publikationserlaubnis, Auskünfte und sonstige Hilfe habe ich zu danken: D. v. Bothmer, T. Dohrn, W. Gauer, U. Gehrig, G. M. A. Hanfmann, C. Harward, U. Hausmann, W. D. Heilmeyer, G. und H. Heres, R. Lullies, D. G. Mitten, G. Neumann, D. Ohly, K. Schefold, B. Schmaltz, J. Thimme, K. Vierneisel, D. Willers. Hervorgehoben sei die großzügige Hilfsbereitschaft von U. Jantzen, der auch eigenes Material bereitwillig zur Verfügung stellte. Schließlich gilt ein besonderer Dank meiner Frau, die am Zustandekommen dieser Arbeit wesentlichen Anteil hat.

Köln, August 1976 Hans-Volkmar Herrmann

INHALTSVERZEICHNIS

VERZEICHNIS DER ABKÜRZUNGEN

Die Olympia-Publikationen werden wie folgt zitiert:

Olympia I–V	Olympia. Die Ergebnisse der von dem Deutschen Reich veranstalteten Ausgrabung, hrsg. v. E. Curtius und F. Adler. Bd. I–V (1892–1897)
Bericht I–VIII	Bericht über die Ausgrabungen in Olympia I–VIII (1936–1967)
Forschungen I–VIII	Olympische Forschungen, hrsg. v. E. Kunze. Bd. I–VIII (1944–1975)

Bei den Literaturzitaten werden außer den in den Publikationen des Deutschen Archäologischen Instituts eingeführten Sigeln folgende Abkürzungen verwendet:

Akurgal, Kunst Anatoliens	E. Akurgal, Die Kunst Anatoliens von Homer bis Alexander (1961)
Amandry, Études I	P. Amandry, Grèce et Orient in: Études d'archéologie classique I 1955–56 (Annales de l'est, publ. par la fac. des lettres de l'univ. de Nancy. Mém. Nr. 19, 1958)
Art and Technology	Art and Technology. A Symposium on Classical Bronzes, edited by S. Doeringer, D. G. Mitten, A. Steinberg (1970)
Furtwängler, Kl. Schr.	Kleine Schriften von A. Furtwängler, hrsg. v. J. Sieveking und L. Curtius. I/II (1912/13)
Herrmann, Olympia	H.-V. Herrmann, Olympia. Heiligtum und Wettkampfstätte (1972)
Jantzen, GGK	U. Jantzen, Griechische Greifenkessel (1955)
Jantzen, Nachtr.	U. Jantzen, Greifenprotomen von Samos. Ein Nachtrag. AM 73, 1958, 26 ff.
Johansen, Vas. sic.	K. Friis Johansen, Les vases sicyoniennes (1923)
Jucker, StudOliv.	H. Jucker, Bronzehenkel und Bronzehydria in Pesaro. Studia Oliveriana 13/14, 1966, 1 ff.
Kunze, Neue Meisterw.	E. Kunze, Neue Meisterwerke griechischer Kunst aus Olympia (1948)
Lullies-Hirmer[2]	R. Lullies – M. Hirmer, Griechische Plastik[2] (1960)
Matz, GgrK	F. Matz, Geschichte der griechischen Kunst. Bd. I: Die geometrische und die fr. harchaische Form (1950)
Mitten-Doeringer, Master Bronzes	D. G. Mitten – S. F. Doeringer, Master Bronzes from the Classical World (Fogg Art Museum, Exhib.-Cat., 1967)
NBdA	Das Neue Bild der Antike. Hrsg. v. H. Berve. I/II (1942)
Neugebauer, Kat. Berlin, Bronzen I	Staatliche Museen zu Berlin. Katalog der statuarischen Bronzen im Antiquarium. Bd. I: K. A. Neugebauer, Die minoischen und archaisch griechischen Bronzen (1931)
Payne, Necr.	H. Payne, Necrocorinthia (1931)
De Ridder, BrAcr	A. de Ridder, Catalogue des bronzes trouvées sur l'acropole d'Athènes (1896)
De Ridder, BrLouvre	A. de Ridder, Les bronzes antiques du Louvre I/II (1913–15)
De Ridder, BrSocArch	A. de Ridder, Catalogue des bronzes de la Societé archéologique d'Athènes (1894)

Rolley, Bronzen Monumenta Graeca et Romana, hrsg. v. H. F. Mussche. Vol. V,
 fasc. 1: Cl. Rolley, Die Bronzen (1967)
Schefold, PropKg² I K. Schefold, Die Griechen und ihre Nachbarn. Propyläen-Kunstge-
 schichte² I (1967)
StudGoldman The Aegaean and the Near East. Studies Presented to Hetty Goldman
 (1935)
StudRobinson Studies Presented to D. M. Robinson I/II (1951/53)

ABBILDUNGSNACHWEIS

Taf. 1, 1–2	G 2	OL. 1063/OL. 4521
Taf. 2, 1–2	G 3	OL. 1129/OL. 5361
Taf. 3, 1–2	G 5	OL. 5362/OL. 2354
Taf. 4	G 5	OL. 2353
Taf. 5, 1–2	G 1	OL. 4542/OL. 4543
3	G 4	OL. 4545
4	G 5	OL. 4355
5	G 8	OL. 3880
Taf. 6, 1–2	G 6	OL. 5858/OL. 5857
Taf. 7, 1	G 9	OL. 3886
2	G 10	OL. 4352
3–4	G 13	OL. 4446/OL. 4445
Taf. 8, 1–2	G 7	Phot. Karlsruhe, Bad. Landesmuseum
Taf. 9, 1–2	G 14	OL. 4448/OL. 4449
Taf. 10, 1–2	G 15	OL. 4961/OL. 4960
3	G 16	OL. 4447
4	G 17	OL. 3881
Taf. 11, 1	G 19	OL. 4546
2	G 20	OL. 4547
3	G 23	OL. 3884
4	G 25	OL. 2420
5–6	G 22	OL. 6274/OL. 6276
Taf. 12, 1	G 26	OL. 4526
2	G 27	OL. 6468
3–4	G 28	OL. 5859/OL. 5860
Taf. 13, 1–2	G 29	OL. 4528/OL. 2655
3	G 30	OL. 4459
4	G 31	OL. 4350
Taf. 14, 1–2	G 32	OL. 4959/OL. 4958
3–4	G 34	OL. 4450/OL. 4451
Taf. 15, 1–2	G 33	Phot. Berlin, Staatl. Museen (West)
Taf. 16, 1–3	G 36	Ol. 4454/OL. 4455/OL. 5256
Taf. 17, 1–2	G 38	Phot. DAI. Athen Varia 766/Varia 765
Taf. 18, 1	G 40	OL. 4452
2	G 41	OL. 4458
Taf. 19, 1	G 42	OL. 4354
2	G 44	OL. 4529
3–4	G 45	OL. 4461/Verf.
Taf. 20, 1–2	G 46	OL. 5255/OL. 4462
3–4	G 47	OL. 3210/OL. 3211
Taf. 21	G 48	OL. 3940
Taf. 22, 1	G 48	OL. 3941
2	G 49	OL. 4457
Taf. 23, 1–2	G 50	OL. 6248/OL. 6247

Taf. 24,	1	G 51	OL. 4 463
	2	G 58	OL. 5 861
	3–4	G 55	OL. 3 882/OL. 3 883
	5	G 56	OL. 4 356
	6	G 59	75/1 402
Taf. 25		G 57	OL. 5 466
Taf. 26		G 60	OL. 7 381
Taf. 27,	1	G 60	74/1 275
	2	G 61	75/1 412
Taf. 28,	1–2	G 62	OL. 3 875/OL. 3 876
Taf. 29,	1	G 63	OL. 4 357
	2	B 6890	75/1 404
	3	B 5091	OL. 5 035
	4	B 3412	OL. 5 040
Taf. 30,	1	Br. 7387 u. Br. 5730	OL. 4 957
	2	B 4049	OL. 4 358
	3	o. Nr.	OL. 5 059
	4	B 2750	
		B 2298	
		B 433	OL. 3 888
		B 432	
		B 1978	
Taf. 31,	1–3	L 1	OL. 3 986/OL. 3 999/OL. 3 221
Taf. 32,	1	L 2	OL. 4 522
	2	L 3	NM. 4 962
	3	B 7027	75/1 403
	4	B 5001	OL. 5 033
Taf. 33,	1–2	L 4	75/1 400/75/1 399
	3–4	L 6	OL. 5 167/OL. 5 165
Taf. 34		L 7	OL. 950
Taf. 35,	1	L 7	OL. 951
	2–3	L 8	OL. 4 359/Verf.
Taf. 36,	1	L 5	75/1 401
	2	B 1945	OL. 2 655
	3	B 5004	OL. 5 034
Taf. 37,	1–2	G 64	OL. 4 467/OL. 4 468
Taf. 38,	1–2	G 65	NM. 4 959/NM. 4 958
	3	G 66	NM. 4 967
Tad. 39,	1–2	G 67	Phot. Berlin, Staatl. Museen (West)
Taf. 40,	1–2	G 68	OL. 2 940/OL. 2 939
	3–4	G 70	OL. 5 036/OL. 4 973
Taf. 41		G 71	NM. 4 957
Taf. 42,	1	G 71	NM. 4 956
	2–3	G 69	OL. 5 864/OL. 5 863
Taf. 43,	1–2	G 72	OL. 1 828/OL. 1 207
Taf. 44,	1–2	G 73	OL. 1 312/OL. 1 313
Taf. 45,	1–2	G 75	OL. 6 279/OL. 6 278
Taf. 46,	1–2	G 76	OL. 4 552/OL. 4 553
	3	G 76 a	OL. 4 554
	4	G 77	Phot. S. Morgenroth
	5	G 78	Phot. S. Morgenroth

	5	E 364	75/1 406
	6	S 6	OL. 5 021
Taf. 75,	1	S 5, 7, 8, 9	OL. 5 022
	2	o. Nr., B 4 197, Br. 5 507	75/1 425
	3	S 24	OL. 5 063
	4	S 26	75/1 414
Taf. 76,	1–2	S 11	OL. 5 016/OL. 5 060
	3	S 12	OL. 6 326
	4	S 25	75/1 424
	5	S 22, 21	OL. 5 061
	6	S 23	OL. 7 111
Taf. 77,	1	S 13	OL. 5 875
	2	S 14	OL. 6 254
	3	S 15	OL. 2 052
Taf. 78,	1	S 20	75/1 423
	2	S 17, 18, 19	75/1 413
	3	B 7 446	OL. 7 111
	4	B 7 029	OL. 7 111
	5	S 27	75/1 427
	6–7	S 28	OL. 4 562/OL. 4 563
Taf. 79,	1–2	S 29	OL. 5 462/OL. 5 461
	3	S 31	OL. 1 695
	4–5	S 30	OL. 5 462/OL. 5 461
	6	S 32	Phot. Staatl. Museen Berlin (Ost)
Taf. 80,	1–2	S 36	75/1 407/75/1 408
	3–4	S 37	OL. 4 864/OL. 4 866
Taf. 81,	1–2	S 38	OL. 7 379/OL. 7 380
Taf. 82,	1–2	S 39	OL. 6 240/OL. 6 241
Taf. 83,	1–2	S 41	OL. 5 873/OL. 5 872
	3	S 40	OL. 5 065
	4	S 44	OL. 4 561
Taf. 84,	1	S 42	OL. 5 064
	2–3	S 45	OL. 4 978/OL. 4 979
	4	S 46	OL. 4 557
	5–6	S 47	OL. 4 556/OL. 4 555
Taf. 85,	1–3	S 48	75/1 435/75/1 434/75/1 436
	4	S 49	NM. 4 970
	5	S 51	NM. 4 966
	6	S 53	OL. 4 538
	7	S 55	75/1 417
Taf. 86,	1	S 57–61	OL. 4 470
	2	S 63	NM. 4 968
	3	S 67	OL. 3 889
	4	S 66	NM. 4 969
	5	S 57	OL. 4 559
	6–7	S 62	OL. 4 887/OL. 4 886
Taf. 87,	1	S 69	OL. 4 540
	2	S 70	OL. 7 110
	3	S 71	OL. 4 473
	4	S 73	OL. 4 472
	5	S 69	OL. 4 571

DIE PROTOMEN

I. ALLGEMEINES

1. Definition, Fundumstände, Gattungen, Bedeutung

Die Verwendung des Begriffs ›Protome‹ ist im archäologischen Sprachgebrauch nicht ganz einheitlich. Gewöhnlich versteht man darunter die ausschnitthafte Abbildung der vorderen Partie (Kopf, Hals, in Ausnahmefällen auch Schulterpartie mit Vorderbeinen) von Tieren oder mythischen Mischwesen. Das terminologische Äquivalent im Bereich der Menschendarstellung wäre der Begriff ›Büste‹[1]. Die Protome wird mit Vorliebe zur figürlichen Ausstattung von Geräten oder Gefäßen verwendet, tritt aber auch in der Flächenkunst auf, z. B. in der Vasenmalerei.

In Olympia kommen zwei Arten von Kesselprotomen vor: Greifenprotomen und Löwenprotomen[2]; vereinzelt sind aber von anderen Fundorten auch noch weitere Spielarten bekannt geworden[3]. Eine als Kesselschmuck in Olympia und anderswo vorkommende Gattung von Stierköpfen, die man den Protomen zurechnen könnte, haben wir bereits im ersten Teil dieser Untersuchung behandelt, da man sie von den orientalischen Stierkopfattaschen nicht trennen kann[4]. Allgemein ist zu sagen, daß in Olympia wie an allen anderen einschlägigen Fundplätzen unter den archaischen Kesselprotomen die Greifen bei weitem überwiegen, und zwar so sehr, daß man vereinfachend von »Greifenkesseln« spricht, wenn man die Gattung meint, die korrekterweise Protomenkessel genannt werden müßte.

Von solchen Kesseln gibt es nur sehr wenige vollständige Exemplare; sie wurden im ersten Teil zusammengestellt[5]. Inzwischen ist noch ein Stück aus Cypern bekanntgeworden, das

[1] Die beiden Begriffe werden allerdings nicht immer auseinandergehalten; ›Protome‹ wird gelegentlich auch für menschliche Darstellungen verwendet.

[2] Eine vereinzelte getriebene Stierprotome (?) aus der alten Grabung (Olympia IV 121 Nr. 801 Taf. 46 »große Protome eines Kalbes«) fällt so aus dem Rahmen, daß sie hier nicht berücksichtigt ist; sie wurde bereits Forschungen VI 127f. (Taf. 53) behandelt. Ihre Verwendung als Kesselattasche ist mehr als zweifelhaft. Das gilt auch für die getriebene ›Kuhkopfattasche‹ aus Samos: G. Kopcke, AM 83, 1968, 285 Nr. 102 Taf. 114,1. – Die gegossene Widderkopfprotome B 5668 (E. Kunze, Delt 19, 1964, Chron. 167 Taf. 172 d) gehört nicht zu einem Kessel des hier behandelten Typs, sondern schmückte ein flaches Becken wie das berühmte Stück in Berlin aus Leontinoi (H. Winnefeld, Archaisches Bronzebecken aus Leontinoi, 59. BWPr [1899]), das die nächste Parallele darstellt; die Protome wird daher hier nicht mit berücksichtigt. Getriebene Widderprotome: München Inv. 4004 AA 1929, 15 Nr. 35 Abb. 8 (aus Süditalien).

[3] Eine Ausnahme stellen die drei Steinbock-Protomen aus Trestina (nicht Brolio: U. Jantzen, AA 1966, 127 Anm. 4) dar, die Jantzen zusammen mit drei Greifenprotomen des gleichen Fundorts einem Kessel zugeschrieben hat (GGK 75f. Nr. 138–140 Taf. 47.48; die Werkstatt, in der dieser Kessel hergestellt wurde, vermutet Jantzen in Samos). Schlangenprotomen sind in Samos nachweisbar (Jantzen, GGK 76 Taf. 49,1.2; Nachtr. 40f. Beil. 40,3).

[4] Forschungen VI 114ff. (A 31–A 34) Taf. 47–51. Diese gegossenen Stierköpfe haben nichts zu tun mit der oben (Anm. 2) genannten getriebenen Stierprotome. [5] Forschungen VI 6f.

jedoch eine lokale Sonderform repräsentiert[6]; es hängt mit dem griechischen Protomenkessel, dem unsere Untersuchung gewidmet ist, nur lose zusammen. Wie die erhaltenen Beispiele lehren, waren die Protomen an der Kesselschulter befestigt, in der Regel sechs an der Zahl[7]. In Olympia wird dies, abgesehen von dem Kessel B 4224, von dem unsere Betrachtung im ersten Teil unserer Untersuchung ausging[8], durch drei fragmentierte Kessel bezeugt, an denen die einst daran befestigten Protomen Spuren hinterlassen haben[9].

Außer mit Protomen konnten die Kessel zusätzlich mit Griffattaschen ausgestattet sein[10]. Protomen verschiedener Arten waren gelegentlich an einem Kessel miteinander vereinigt[11]. Doch hat sich im Laufe der Zeit der reine Greifenkessel ohne weitere Zutaten durchgesetzt.

In der Ausgrabung wurden die Protomen durchweg als Einzelfunde, losgerissen aus ihrem ursprünglichen Zusammenhang, angetroffen. Dies hat wohl vornehmlich zwei Gründe: Einmal war das dünne Kesselblech den zerstörenden Einflüssen mehr ausgesetzt als die Protomen, außerdem konnte es wiederverwendet werden. Letzteres gilt auch für die gegossenen Protomen; für sie waren daher die Erhaltungsumstände weniger günstig als für die getriebenen, die man nur wegwerfen konnte[12]. Das ungeheure Ausmaß der Verwüstung, der Olympia wie andere griechische Heiligtümer ausgesetzt war, läßt sich an dem trümmerhaften Bestand der Denkmälergruppe, die hier untersucht werden soll, eindrucksvoll ermessen. Nur in ganz wenigen Fällen ist es möglich, mit einiger Wahrscheinlichkeit zwei oder mehr Protomen dem gleichen Kessel zuzuweisen. In der Regel vertritt also eine einzelne Protome den einstigen Gesamtbestand von sechs, die zu einem Kessel gehört haben. Die einzelnen Protomen wurden nicht selten auch noch zerschlagen, ihre Teile manchmal weit verstreut[13]. Vielfach ging die Zerstörung so weit, daß nur noch einzelne Partikel – Ohren, Stirnknäufe, Schnäbel, Zungen usw. – von den Protomen übrig blieben. Die große Menge der in unserem Katalog aufgeführten Fragmente legt dafür Zeugnis ab. Nicht jedes Fragment vertritt jeweils eine ganze Protome, aber es ist doch auffällig, wie relativ wenige Anpassungen oder Nach-

[6] Aus Salamis (Cypern), Grab 79 (Kessel 202): V. Karageorghis, Excavations in the Necropolis of Salamis III (1973) 97 ff., Frontispiz, Abb. 18–24 Taf. 129.130. 243–245. Hierzu unten S. 146.

[7] U. Jantzen, AA 1966, 127 mit Anm. 4.

[8] Forschungen VI 11 ff. Abb. 7.8 Taf. 1–4.

[9] a) Br. 13540. FO östl. der NO-Ecke des Südostbaus. Nur der Rand erhalten; ursprüngl. H 60 cm; Dm des Randes 85 cm. Olympia IV 123 f. Nr. 809 (Textabb.). – b) Br. 7497. Fundort Prytaneion. H 30 cm; größter Dm 60 cm; Dm des Randes 44 cm. Olympia IV 123. – c) o. Nr. FO unbekannt. Nur Rand und oberer Teil des Kessels erhalten. Dm des Kessels 51–54 cm; ursprüngliche H schätzungsweise 45 cm; größter Dm schätzungsweise 80 cm. – Siehe im übrigen zu den Kesseln Forschungen VI 22 ff. Das dort Gesagte braucht hier nicht nochmals wiederholt zu werden.

[10] Forschungen VI 146 f.

[11] Beispiele: Praeneste, Barberini-Kessel (3 Löwen-, 3 Greifenprotomen): Forschungen VI 6 Nr. 2; Olympia, Kessel B 4224 (3 Löwen-, 3 Greifenprotomen): ebd. Nr. 5; 3 Greifen- und 3 Steinbockprotomen eines Kessels aus Trestina: oben Anm. 3.

[12] Daß die meisten getriebenen Protomen gewaltsam von ihren Kesseln abgerissen worden sein müssen, geht u. a. aus der Tatsache hervor, daß ihnen in fast allen Fällen das untere Verbindungsstück zum Kessel fehlt.

[13] So wurde z. B. der Kopf der Protome G 81 in Bau C (südl. der Phidiaswerkstatt) gefunden, der zugehörige Hals auf der entgegengesetzten Seite des Heiligtums, im Südostgebiet. Bei G 84 gelangte der Kopf in den Südwall, der Hals in den Westwall des Stadions. Das Ohr des im Stadion-Südwall gefundenen Kopfes G 104 kam im Nordwall zutage.

weise von Zusammengehörigkeit trotz langer und intensiver Bemühungen gelungen sind. So muß man diese vielen Fragmente mit ins Auge fassen, wenn man sich eine Vorstellung davon machen will, wie groß die Menge der Kesselanatheme gewesen ist, die im Heiligtum von Olympia aufgestellt waren.

Abgesehen von ihrer formalen Spezifikation lassen sich die Protomen nach ihrer Technik in drei Gattungen aufteilen: die getriebenen und gegossenen Protomen sowie die Protomen der kombinierten Technik; die letzteren bestehen aus einem gegossenen Kopf, der mit einem aus Bronzeblech getriebenen Hals kombiniert ist. Die Größe der Protomen schwankt sowohl bei der getriebenen wie bei der gegossenen Gattung nicht unbeträchtlich; die Extreme liegen zwischen 16,6 (G 22) bzw. 12,8 (G 91) und 28 (G 35) bzw. 36 cm (G 72) bei den vollständig erhaltenen Exemplaren. Darüber hinaus gibt es aber noch ›Übergrößen‹, die wir zu eigenen Gruppen zusammengefaßt haben: Es sind dies die »Gruppe der großformatigen getriebenen Protomen« und die bereits genannten »Greifenprotomen der kombinierten Technik«; auch bei den großformatigen getriebenen Greifen sind übrigens die größten Exemplare zweiteilig gearbeitet, d. h. Kopf und Hals getrennt hergestellt und miteinander vernietet.

Um einem weit verbreiteten Mißverständnis entgegenzuwirken, sei betont, daß die Kesselprotomen nicht als Griffe gedient haben. Vielmehr sind die Griffe, sofern die Kessel mit solchen ausgestattet waren, ringförmig und mittels Attaschen beweglich am Kessel befestigt. Die Protomen haben also keinerlei praktische Funktion. Ihre Aufgabe ist es, den Kessel zu einem sakralen Gegenstand zu machen und ihm, zusammen mit dem übrigen Kesselschmuck, seinen ›Denkmalcharakter‹ als Weihgeschenk im Heiligtum zu verleihen.

Mit dem Schlagwort ›apotropäisch‹ ist Wesen und Sinngehalt der in drohender Haltung auf der Kesselschulter sich erhebenden Greifen- und Löwenprotomen vermutlich nur unzureichend gekennzeichnet[14]. Dennoch trifft dieser religionswissenschaftliche Terminus den Kern der Bedeutung der Kesselprotomen wohl doch am besten, wenn man ihre Aussage auf einen einfachen Nenner bringen will. Im Orient, der die Gestalt des Greifen geschaffen hat, sind seine Eigenschaften und Funktionen verschiedenartig. In Ägypten kann er dem Pharao zugeordnet sein, aber auch verschiedenen Göttern; in Vorderasien erscheint er als Beschützer des Lebensbaums, als Torwächter oder auch wiederum als Begleiter von Gottheiten[15]. Schon in Ägypten läßt sich seine Beziehung zum Totenreich nachweisen, und merkwürdigerweise spielt er dann wieder in der römischen Kaiserzeit im Bereich des Totenkults seine wichtigste Rolle[16]. Ganz allgemein wird man sagen dürfen, daß die Kombination aus verschiedenen Elementen wilder, reißender Tiere ihn zu einem Wesen mit übernatürlichen, gewaltigen Kräften macht. Er wird dadurch »zum Ausdruck einer nicht faßbaren Schrecklichkeit«[17], zum »menschenfernsten aller Mischwesen«[18]. Unwiderstehliche, tödliche Macht geht von ihm aus; es ist daher bezeichnend, daß er schon in Ägypten und im Orient, wie der

[14] Forschungen VI 13 mit Anm. 9; 149f.
[15] Verwiesen sei hierfür auf die Arbeiten von A. M. Bisi, Il Grifone. Storia di un motivo iconografico nell'antico oriente e mediterraneo (1965) und I. Flagge, Untersuchungen zur Bedeutung des Greifen (1975).
[16] E. Simon, Zur Bedeutung des Greifen in der Kunst der Kaiserzeit. Latomus 21, 1962, 749 ff.; Flagge a.O. passim.
[17] Flagge a.O. 33.
[18] Simon a.O. 760.

Löwe, in Tierkampfgruppen oder als Kämpfer gegen die Feinde des Königs erscheint. Hier
wird die Ambivalenz der übermenschlichen Stärke deutlich, die der Greif verkörpert: Sie
kann ihn zum verderbenbringenden Vernichter machen, ebenso aber auch zum Schützer,
zum unbezwinglichen Wächter. In dieser Funktion finden wir ihn in den kretisch-mykeni-
schen Palästen als Thronhüter, auf Goldringen und Siegeln auch als Begleiter von Gotthei-
ten[19]. In Griechenland ist er vor allem Apollon zugeordnet; doch erscheint er auch zusam-
men mit Dionysos und anderen Gottheiten[20]. Aischylos nennt die Greifen einmal »die
scharfschnäbligen, stummen Hunde des Zeus« (Prom. 803 f.), ohne daß man aus dieser ver-
einzelten Wendung Schlüsse für eine irgendwie geartete Verbindung des Greifen zu Zeus
und damit für die Häufigkeit der Greifenkessel in Olympia wird ziehen wollen. Vielmehr ist
damit wiederum das Wächteramt des Greifen angesprochen[21].

Es ist weder möglich noch im Zusammenhang dieser Untersuchung notwendig, hier der
verschiedenartigen Bedeutung des Greifen im Orient und in Griechenland nachzugehen.
Ohnehin ist für uns die Frage nicht lösbar, ob die Griechen der orientalisierenden Epoche
mit der Adaption formaler Elemente auch etwas von den Vorstellungen, die in Ägypten und
Vorderasien mit der Gestalt des Greifen verbunden waren, übernahmen[22]. Mir scheint, es

[19] M. P. Nilsson, The Minoan-Mycenaean Religion and its Survival in Greek Religion[2] (1949) 368 f. Anm. 96; Chr.
Delplace, AntCl 36, 1967, 49 ff. Zu den orientalischen Beziehungen: H. Frankfort, BSA 37, 1936/37, 106 ff.

[20] Zu den Greifen des Apollon: Simon a.O. 763 ff.; Flagge a.O. 73 ff. Wie alt die Verbindung mit Apollon ist, läßt
sich nicht leicht bestimmen. Nicht unwichtig ist in diesem Zusammenhang, daß die Forschung neuerdings wie-
der dazu neigt, in Apollon einen griechischen (altdorischen) Gott zu sehen (W. Burkert, RhM 118, 1975, 1 ff.);
wenn dies richtig ist, kann der Gott den Greifen nicht aus dem Osten mitgebracht haben. Ikonographisch älter
scheint die Verbindung Apollons mit dem Löwen zu sein: H. A. Cahn, MusHelv 7, 1950, 185 ff. 196 ff. – Mit
Dionysos ist der Greif wohl erst seit klassischer Zeit verbunden: H. Jucker, Das Bildnis im Blätterkelch (1961)
172; Simon a.O. 767 ff. – Zur Verbindung des Greifen mit anderen Gottheiten (Nemesis, Sol, Isis und Potnia
Theron): Jucker a.O. 171 ff.; Simon a.O. 767 ff.; Flagge a. O. passim. – Zur Einbeziehung des Greifen in den
Mythos (Arimaspen, Hyperboräer) s. die vorstehend genannten Arbeiten sowie J. Wiesner, JdI 78, 1963, 200 ff.

[21] Zur Wächterfunktion des Greifen: Simon a.O. 756 f.

[22] Vgl. hierzu J. L. Benson, AntK 3, 1960, 65 ff.; seine Erörterungen und Hypothesen spiegeln im Grund nur die
Aporie wider, in die alle derartigen Überlegungen führen. Nicht viel anders steht es mit den Bemerkungen von
G. M. A. Hanfmann, Gnomon 29, 1957, 248. Schwerlich dürfte die Behauptung zu beweisen sein, die Flagge
a.O. 122 aufstellt: »Mit der Form des Greifen aus dem Orient übernahmen die Griechen und nach ihnen die Rö-
mer auch alle mit ihm verbundenen differenzierten Vorstellungen, die sich aus seinen Funktionen als Wächter des
Baumes des Lebens, eines Tores, eines Thrones, des Gottes bzw. des Götterbildes selbst, aus seiner Funktion als
Reittier des Gottes oder auch als dessen Gegner und aus dessen Feindschaft zu realen oder mythischen Wesen er-
gaben, entwickelt hatten«. – Furtwängler stellte in seiner – einstweilen immer noch unübertroffenen – Übersicht
über die Ikonographie des Greifen bei Roscher, ML I (1886–1890) 1742 ff. s.v. Gryps fest: »Wenn auch das
Wort Gryps ein rein griechisches ist, so ist doch das Wesen, das damit bezeichnet wird, den Griechen vom Orient
fertig überliefert, aber ... nur als äußere Gestalt, ohne innere Bedeutung, ohne Mythus« (a.O. 1742). Die Ety-
mologie von γρύψ scheint übrigens nicht ganz klar zu sein: vgl. RE VII (1903) 1902 ff. s.v. Gryps (Ziegler);
H. Frisk, Griechisches Etymologisches Wörterbuch (1960) 330 s.v. γρυπός. – Ob die Greifenkessel der etruski-
schen Fürstengräber auf eine Beziehung der Greifen zum sepulkralen Bereich deuten (der in römischer Zeit ganz
in den Vordergrund rückt), wird schwer zu entscheiden sein. Für den griechischen Vorstellungsbereich ist in die-
sem Zusammenhang vielleicht die Tatsache nicht uninteressiert, daß der tönerne Greifenkessel von Arkades (D.

genügt zum Verständnis der archaischen Greifenprotomen völlig, wenn man davon ausgeht, daß für die Vorstellungswelt jener Zeit der Greif im wesentlichen das Allgemeine, das wir zu umschreiben versuchten, repräsentierte. Ähnlich wie die Sirenengestalten der Attaschen[23] sind auch die Greifen der frühen Kessel ›vormythologisch‹. Verbindungen mit Sagenstoffen, etwa mit den Arimaspen, sind erst später bezeugt, literarisch wie bildlich. »Die großartigsten Greifen der griechischen Kunst, die der orientalisierenden Periode, leben noch außerhalb eines festlegenden Mythos«[24]. Als leibhaftig sichtbare und wirkende Verkörperung (nicht »Symbol«, wie man oft liest) starker und unheimlicher dämonischer Mächte, drohend und schützend, bewachen sie die Weihgeschenke der Götter, bekräftigen sie die religiöse Würde der heiligen Geräte. Dem Gläubigen, der das Heiligtum betritt, vermitteln sie das Gefühl, sich in einer dem profanen Bereich entrückten Sphäre zu befinden[25].

Von wem und warum diese Kessel ins Heiligtum geweiht wurden, ist eine Frage, die für die Greifenkessel ebenso schwer zu beantworten ist wie für die geometrischen Dreifußkessel, die sich schon früh vom Gebrauchsgerät zum prächtig ausgestatteten Weihgeschenk von monumentalem Charakter verwandelt hatten, eine Wandlung, die der Protomenkessel gar nicht durchzumachen brauchte, denn er war wohl von vornherein niemals als Gebrauchsgerät konzipiert. Die Menge der Dreifußkessel in Olympia und anderen mit Agonen verbundenen Heiligtümern hat im Zusammenhang mit literarischen Nachrichten und einschlägigen Darstellungen den Gedanken an eine Verwendung des Dreifußes als Siegespreis aufkommen lassen[26]. Trat der Protomenkessel, der um die Wende vom 8. zum 7. Jh. den Dreifußkessel verdrängte, auch in dieser Hinsicht sein Erbe an? Wir wissen es nicht[27]. Zu bedenken ist, daß nicht nur in Olympia, sondern auch in anderen Heiligtümern solche Kessel standen. Gewiß brauchen sie nicht überall die gleiche Bedeutung gehabt zu haben. Auch eine besondere Beziehung zu bestimmten Kulten läßt sich nicht erweisen. So müssen wir uns damit bescheiden, die Bedeutung dieser Kesselanatheme unter dem umfassenden Aspekt des Begriffs ›Weihgeschenk‹ zu sehen, so wie die Griechen ihn verstanden haben: eine Gabe, die die Götter erfreut und deren Wert Rang und Vermögen des Stifters angemessen ist. Gewiß wird man in der Annahme nicht fehlgehen, daß sich unter den teilweise sehr aufwendigen orientalisierenden Kesselanathemen nicht nur Weihungen reicher Angehöriger der Oberschicht jener Zeit, sondern auch solche von ganzen Poleis befinden. Der reale Wert eines solchen Kessels mit allem Zubehör ist nach heutigen Begriffen schwer abzuschätzen, er dürfte jedenfalls recht beträchtlich gewesen sein[28].

Levi, ASAtene 10–12, 1927–29, 323 ff. Abb. 420 a–d) als Graburne diente, worauf Hanfmann hinweist (a.O. 243). Ein tönerner Protomenkessel wurde auch in einem Grab des Athener Kerameikos gefunden: K. Kübler, Kerameikos VI (1970) 163 ff. 462 f. Nr. 52 Taf. 43. – Zum sepulkralen Aspekt des Greifen in der Kaiserzeit: Flagge a.O. 27 ff. 34 ff. 101 ff. u. passim.

[23] Forschungen VI 52 f. 91. 149. 171. [24] Simon a.O. 760. [25] Vgl. Herrmann, Olympia 85.

[26] So S. Benton, BSA 35, 1934/35, 114; S. Karousou, Ephem 1952, 148; Herrmann, Olympia 77 f.

[27] Gedanken über diese Problematik hat sich J. L. Benson (AntK 3, 1960, 66 f.) gemacht.

[28] Erinnert sei in diesem Zusammenhang an die bei Herodot (IV 152) berichtete Geschichte von der Stiftung eines monumentalen Greifenkessels durch den nach abenteuerlichen Seefahrten reich gewordenen Samier Kolaios in das Heraheiligtum seiner Heimatinsel. Der Wert dieses Kessels wird mit 6 Talenten angegeben.

2. Technik

Wie schon erwähnt, sind zwei Verfahren für die Herstellung der bronzenen Kesselprotomen angewandt worden: die Treibtechnik und der Hohlguß. Bei einer bestimmten Gruppe von Protomen wurden beide Techniken miteinander kombiniert.

Über den Herstellungsprozeß der getriebenen Protomen sind in der Archäologie die verschiedensten Ansichten verbreitet, was vor allem daran liegt, daß die Archäologen zu wenig handwerkliche Fachkenntnisse besitzen. Antike Quellen darüber fehlen, und überdies ist dem fertigen Stück gerade bei dieser Technik der Vorgang seiner Entstehung im einzelnen kaum noch anzusehen[1]. Furtwängler stellte sich vor, daß die Protomen aus Blech »über einem festen Modell, das wahrscheinlich aus Holz bestand«, gehämmert worden seien[2]. Payne behauptete gar, sie seien gegossen, was Amandry mit Recht zurückgewiesen hat[3]. Wer einmal in südlichen Ländern einem Kupferschmied bei der Arbeit zugesehen hat, dem erscheint es im Hinblick auf die hochentwickelte Metallbearbeitungstechnik der Antike nicht so wunderbar, daß die Protomen, ebenso wie Bronzegefäße von oft komplizierter Form, frei gehämmert worden sind, meist wohl aus mehreren Stücken, wobei die Nähte so sorgfältig ›vertrieben‹ wurden, daß sie nicht mehr erkennbar sind[4]. Sichtbare Zusammenfügung aus mehreren Teilen ist feststellbar bei der Gruppe der großformatigen getriebenen Protomen[5]. Man muß zwei Arbeitsphasen auseinanderhalten: einmal die Herstellung der plastischen Form der Protome in Treibtechnik, dann die Oberflächenbehandlung der fertigen Protome, die außer einer sorgfältigen Glättung und Tilgung der Spuren des Aushämmerns in der Herstellung der ›Innenzeichnung‹ durch Gravier- und Punzinstrumente besteht[6]. Zwischen beiden Arbeitsgängen wird das Innere der Protome mit einer Masse ausgefüllt, über deren Zusammensetzung und Bedeutung gleichfalls in der Forschung viel orakelt worden ist[7]. Sie besteht

[1] Beobachtungen über die Herstellung aus einzelnen Teilen, das Zusammenfügen und ›Vertreiben‹ der Fugen an einer getriebenen Protome teilt Jantzen mit: GGK 29f. – Wichtige Beobachtungen zur Technik wurden bei der Restaurierung eines Greifenkessels aus Zypern (oben S. 146 Anm. 55) gemacht: L. Lehózky, JbZMusMainz 21, 1974, 128ff. Taf. 20–33 (erschien nach Abschluß des Manuskripts).

[2] Olympia IV 119. Zustimmend P. Amandry, BCH 68/69, 1944/45, 69.

[3] H. Payne, Perachora I (1940) 127f.; Amandry a.O. 68.

[4] Zur Treibtechnik: Ebert, RV II 170ff. s.v. Bronzetechnik § 3; Amandry a.O. 67ff.; Jantzen, GGK 29f.; H. Maryon, AJA 53, 1949, 93ff., besonders 120ff.; G. M. A. Hanfmann, Gnomon 29, 1957, 244; E. Diehl, Die Hydria (1964) 5.

[5] Bei einigen dieser Protomen sind Kopf und Hals gesondert gearbeitet und zusammengenietet; häufig ist auch das Schnabelinnere mit der Zunge einzeln hergestellt und mittels eines nach außen umgeschlagenen schmalen Falzes am Schnabelrand verlötet (zur Technik des Lötens vgl. Maryon a.O. 107ff., bes. 111f.; H. Lechtman – A. Steinberg in: Art and Technology 5 ff.). Dasselbe Verfahren ist auch für großformatige Löwenprotomen angewandt worden; dort sind sogar noch die Zähne bzw. Zahnreihen gesondert eingesetzt; vgl. unten S. 96.

[6] Zum Punzen und Gravieren: Ebert, RV II 170ff. § 12 und 13; Maryon a.O. 115 ff. – Punzgeräte wurden vor allem für die Schuppenzeichnung an den Hälsen verwendet.

[7] Schon Furtwängler hat eine Probe dieser Masse chemisch untersuchen lassen (Olympia IV 119) und erfuhr, daß sie »halb erdig, halb harzig« sei. Eine genaue Analyse veröffentlichte E. Kunze (Bericht II 107 Anm. 2). Payne vermutete Blei in der Füllmasse, doch ergab die naturwissenschaftliche Untersuchung hierfür keine Bestätigung (Perachora I [1940] 126 mit Anm. 3). Für Amandry lieferte der Asphaltzusatz (»bitume«) in der Füllmasse den

zum größten Teil aus Lehm oder Tonerde mit bestimmten, von Fall zu Fall (vielleicht auch von Werkstatt zu Werkstatt) wechselnden Zusätzen (darunter Asphalt) und gibt der Protome den nötigen Halt.

Das bei den gegossenen Protomen angewandte Verfahren ist das in der Antike übliche Wachsausschmelzverfahren, auch »Guß aus verlorener Form« genannt[8]. Hierbei ist zweierlei interessant. Einmal gehören die frühen gegossenen Protomen zu den ältesten in der griechischen Kunst nachweisbaren Hohlgüssen; vielleicht ist das Verfahren überhaupt bei den Greifenprotomen zum ersten Mal erprobt worden[9]. Zum anderen hätte es nahegelegen, für die Protomen zumindest eines Kessels mehrteilige Schalenformen herzustellen und auf diese Weise den Kesselschmuck mechanisch zu reproduzieren. Die Griechen haben dies Verfahren gekannt, wie Fehlgüsse aus Samos lehren[10]. Jantzen hat aus diesen Fundstücken, die er für früh hält, geschlossen, daß das Verfahren als für künstlerische Zwecke unzulänglich wieder verworfen und nicht weiterentwickelt worden sei[11], da er unter dem von ihm untersuchten samischen Material in keinem Fall zwei genau gleiche Stücke feststellen konnte. Nun ist unlängst in Samos ein weiterer Fehlguß gefunden worden, durch den diese Frage erneut aufgeworfen wird. Es handelt sich um ein spätes Stück, das sich von den beiden anderen dadurch unterscheidet, daß es, abgesehen von dem aus den undichten Formfugen gequollenen Metallüberschuß, in gutem Zustand ist, also im großen Ganzen als ›gelungen‹ zu bezeichnen ist (freilich gleichwohl verworfen wurde)[12]. Der Herausgeber meint, das Verfahren, Protomen aus Dauerformen zu gießen, sei wohl doch häufiger angewandt worden, als bisher angenommen oder durch eine orthodoxe Lehrmeinung postuliert. Vielleicht trifft dies für die Spätzeit tatsächlich zu. Unter den in Olympia gefundenen Protomen konnte jedenfalls die Verwendung von Dauerformen in keinem Fall nachgewiesen werden. Solange nicht neue Befunde dies widerlegen, müssen wir daher nach wie vor annehmen, daß im allgemeinen jede Protome einzeln geformt und gegossen wurde, oder, anders ausgedrückt, daß jeder Greif ein originales Werk ist. Ausnahmen mag es in einzelnen Werkstätten gegeben haben.

Auch bei den gegossenen Protomen ist im übrigen der Werkvorgang zweiphasig: Nach

Beweis dafür, daß die getriebenen Protomen orientalische Importstücke seien (BCH 68/69, 1944/45, 68 f.; Syria 35, 1958, 85 f.; StudGoldman 250 f.; zustimmend: E. Akurgal, Kunst Anatoliens [1961] 66); ihm widersprach O. W. Muscarella (Hesperia 31, 1962, 320 Anm. 19), und J. L. Benson wies mit Recht darauf hin, daß die Verwendung von Asphalt den griechischen Handwerkern und Künstlern nicht unbekannt gewesen sei, ebenso wie andere vom Orient übernommene, im ganzen Mittelmeergebiet verbreitete Techniken (AntK 3, 1960, 68 f.). Weitere bibliographische Hinweise bei K. Kübler, Kerameikos VI 1 (1970) 397 Anm. 7.

[8] Hierzu Forschungen VI 24 f. mit Literaturhinweisen. Der schamottartige Gußkern sowie die ihn haltenden Bronzestützen sind im Inneren von Protomen gelegentlich noch erhalten. Vgl. auch Jantzen, GGK 59.

[9] Vgl. Jantzen, GGK 54 f.

[10] Jantzen, GGK 57 ff. Nr. 47.48 Taf. 17. 18,1.2.

[11] Ebenda 58. Mir scheint allerdings Samos Nr. 48 eher ein spätes Exemplar zu sein. Schon E. Pernice war aufgrund der Untersuchung eines umfangreichen Materials zu dem Ergebnis gekommen, daß selbst bei formgleichen figürlichen Elementen eines Geräts kein mechanisches Reproduktionsverfahren angewandt, sondern jedes Teil einzeln geformt wurde (ÖJh 7, 1904, 154 ff.). Kritisch hat sich hierzu D. E. L. Haynes geäußert: AA 1962, 803 ff.

[12] G. Kopcke, AM 83, 1968, 285 Nr. 101 Taf. 113,4.5. Die Form bestand, wie der Befund zeigt, aus drei Teilstücken.

der Herstellung des Gußmodells und dem Guß folgt die kalte Überarbeitung des Werk-
stücks, die Glättung der Oberfläche und die Anbringung der gravierten und gepunzten De-
tails[13].

3. Ikonographie und Typologie

Die ikonographischen Eigentümlichkeiten der Greifenprotomen sowie die Frage ihrer
Herleitung und Bedeutung sind mehrfach eingehend behandelt worden. Wir verweisen auf
die einschlägigen Arbeiten von Akurgal, Jantzen, Benson und anderen[1] und beschränken
uns auf eine Zusammenfassung und einige zusätzliche Bemerkungen.

Das Greifenbild, das den Kesselprotomen zugrundeliegt, ist in seinem Grundtypus und
im großen und ganzen auch in seinen ikonographischen Details von Anfang an festgelegt (s.
u. S. 53) und bleibt sich, von geringfügigen Ausnahmen abgesehen, bis zum Ende der Ent-
wicklung gleich. Es folgt, wie allgemein bekannt, einem orientalischen Vorbild. Unter den
Mischwesen des Alten Orients erscheint der Greif vornehmlich in zwei Spielarten, die man
als Löwengreif und Adlergreif zu bezeichnen pflegt. Die Griechen haben den Typus des Ad-
lergreifen übernommen[2]. Er erscheint seit der spätgeometrischen Zeit in der Vasenmalerei
und anderen Kunstgattungen in verschiedenen Varianten, wobei sowohl die Gattungen wie
auch die einzelnen Kunstlandschaften jeweils eigene Wege gehen. Natürlich gibt es auch Be-
rührungspunkte zwischen diesen Greifendarstellungen und den Protomen, wenn auch nicht
viele; wir werden darauf noch zu sprechen kommen. Die griechische Kunst hat verschiedene
orientalische Greifentypen aufgegriffen und daraus etwas Eigenes gemacht[3]; das Vorbild für
den Greifentypus der Kesselprotomen mit geöffnetem Schnabel, vorgestreckter Zunge und
Spirallocken hat die späthethitische Kunst geliefert[4]. Es ist greifbar auf Reliefs dieses Kunst-

[13] Ausführlichste Beschreibung des Verfahrens: K. Kluge-K. Lehmann-Hartleben, Die antiken Großbronzen
 (1927) I 91 ff. (Guß), 122 ff. (Kaltbearbeitung).

[1] E. Akurgal, Späthethitische Bildkunst (1949) 80 ff.; Jantzen, GGK 46 f.; J. L. Benson, AntK 3, 1960, 60 ff.
[2] Der Löwengreif tritt erst seit dem 5. Jh in der griechischen Kunst auf: Roscher, ML I (1886–1890) 1775 ff.
 (Furtwängler). Von weiteren orientalischen Spielarten, wie Schlangengreif, Skorpiongreif, Widdergreif usw.
 können wir hier absehen. – Übersicht über die orientalischen Greifentypen: RE VII (1912) 1902 ff. s.v. Gryps
 (Prinz); H. Frankfort, BSA 37, 1936/37, 106 ff.; A. M. Bisi, Il grifone (1965) 21 ff.; RLA III (1957–1971) 633 ff.
 (Börker-Klähn). – Ob die Griechen bei den Kesselprotomen »wegen des langen Halses an Greifen gedacht ha-
 ben, die einen Vogelleib haben, keinen Löwenleib«, wie F. Brommer (JbBerlMus 4, 1962, 8) unter Verweis auf
 den Tonkessel aus Arkades (Matz, GgrK Taf. 165 b) meint, können wir nicht wissen.
[3] »Der griechisch-orientalisierende Greif ist eine Art Endprodukt, in dem Charakteristika aus dem gesamten
 Orient verschmolzen werden« (RLA a.O. 636).
[4] Dies hat zum ersten Mal R. Barnett unter Verweis auf ein Relief aus der Umgebung von Ankara konstatiert: JHS
 68, 1948, 10 ff. Abb. 9. Ausführlich gehandelt hat darüber dann Akurgal a.O. 80 ff. unter Hinzuziehung weiterer
 Denkmäler (Reliefs aus Sakçegözü: ebenda Abb. 51.52 Taf. 44; vgl. auch ein Relief aus Karkemisch: L. Wooley,
 Carchemish III [1952] Taf. B 58 a); E. Akurgal, Kunst Anatoliens (1961) 60 f. Vgl. ferner: Jantzen, GGK 46 f.;
 P. Amandry, Syria 35, 1958, 89; M. Riemschneider, ActAntHung 7, 1959, 67 f.; B. Goldman, AJA 64, 1960,
 319 ff.; J. L. Benson, AntK 3, 1960, 60 ff.; O. W. Muscarella, Hesperia 31, 1962, 319 f. – Einen ähnlichen Grei-
 fentypus zeigen auch Elfenbeine aus Toprakkale, aber ohne Ohren: R. Barnett, The Nimrud Ivories (1957) Taf.

kreises, aber natürlich auch durch andersartige Erzeugnisse (Metallarbeiten, Elfenbein-
schnitzereien, Textilien) überliefert worden. Die Gemeinsamkeiten beziehen sich nur auf
den Kopf, da die Protome ausschließlich Kopf und Hals des Greifen wiedergibt, wobei der
Hals, der bei den Vorbildern kaum ausgebildet ist, gleichsam unter dem Zwang der Verselb-
ständigung des ganzen Gebildes im Lauf der Entwicklung immer länger wird.

Im Greifenbild der Protomen mischen sich Naturformen verschiedener Art mit phantasti-
schen und abstrakten Elementen zu einem untrennbaren, neuen Ganzen, das sich sowohl in
seiner Gesamtheit wie in seinen Einzelbestandteilen rationalem Begreifen entzieht. Man hat
in der Archäologie allen Ernstes darum gestritten, ob die Ohren dieser Greifen Pferdeohren,
Löwenohren oder Stierohren seien[5], eine Frage, die für die Herleitung von orientalischen
Vorbildern oder aus Gründen der inhaltlichen Deutung wichtig erscheinen mag, aber nicht
beantwortbar ist. Die Ohrform bei den Protomen schwankt derartig, daß man überhaupt
nicht von einem bestimmten Naturvorbild sprechen kann. Darauf kommt es auch gar nicht
an; denn allein in der naturwidrigen Verbindung von Tierohren mit einem Vogelkopf liegt
das Wunderbare, das ausgedrückt werden soll.

Dieser Vogelkopf erweist sich freilich bei näherem Zusehen seinerseits schon als recht
merkwürdig. Der Schnabel scheint der eines Adlers zu sein; aber hat ein Adler Zähne[6]? Und
auch die Zunge, die im Lauf der Entwicklung immer größer und zu einer wichtigen formalen
Komponente wird, ist nicht gerade vogelmäßig. Befremdlich sind des weiteren die kleinen
Protuberanzen auf der Stirn (»Stirnwarzen«) die Gestaltung der Augenpartie mit den Brau-
enbögen und Falten, vor allem aber der Wulst, der sich unter dem Schnabel bis zu den Ohr-
ansätzen heraufzieht (»Kinnwulst«) und an den Mähnenansatz archaischer Löwen erinnert[7].
So bleibt vom Vogelkopf nicht viel übrig. Hinzu kommt die Oberflächenzeichnung am Hals
und Teilen des Kopfes, die nicht an Gefieder denken läßt, sondern genau der Art und Weise
entspricht, wie die archaische Kunst Schlangenhaut charakterisiert (wir haben daher auch,
wie andere Autoren, die Bezeichnung »Schuppenzeichnung« verwendet). Vollends phanta-
stisch sind die von den orientalischen Vorbildern übernommenen, volutenartig sich aufrol-
lenden Anhängsel, die man als »Locken« zu bezeichnen pflegt und die auch andere mythi-
sche Wesen, z. B. Sphingen, tragen können[8]. Sie fallen, einzeln oder doppelt, beiderseits des

131, N 13 und W 14. – Die späthethitische Kunst kennt im übrigen auch den Greifentypus mit geschlossenem
Schnabel nach assyrischem Vorbild (Reliefs aus Karkemisch: E. Akurgal, Die Kunst der Hethiter (1961) Taf.
109, 111; Sendschirli: F. v. Luschan, Sendschirli III [1902] Taf. 38, 43); Karatepe: Akurgal a.O. Taf. 149).

[5] Vgl. Benson a.O. 61f. Akurgal (Späthethitische Bildkunst [1949] 86) weist darauf hin, daß nur die späthethiti-
schen und die griechischen Greifen Ohren haben.

[6] Hierzu J. Boardman, Greek Emporio (1967) 203 mit Anm. 5 und 6 (die dort aufgestellte Behauptung »no bronze
protome has teath« ist unzutreffend). – Die Zähne sind übrigens ein Charakteristikum, das auf die getriebenen
Protomen beschränkt bleibt.

[7] Dieser Wulst tritt bei den späthethitischen Vorbildern (Anm. 4) nicht immer und nur als schwacher Ansatz auf.
Er ist sicher vom Löwenbild entlehnt, ebenso wie die genannten Falten und selbst die Stirnwarzen (hierzu
E. Akurgal, Kunst Anatoliens [1961] 60 ff.). – Die Stirnwarzen scheinen bei orientalischen Greifen nicht vorzu-
kommen; vgl. J. L. Benson, AJA 61, 1957, 401.

[8] Hierzu E. Akurgal, Späthethitische Bildkunst (1949) 81 ff. Vgl. H. W. Helck, MIO 3, 1955, 1 ff. – Vgl. auch das
Relief aus Tell Halaf: H. Th. Bossert, Altsyrien (1951) Abb. 464. – Selbst Kentauren können solche Locken ha-
ben; vgl. spätgeometrische Schale Athen: B. Schweitzer, Die geometrische Kunst Griechenlands (1969) Abb. 65.

Halses der Protomen herab und enden spiralförmig (»Seitenlocken« oder »Spirallocken«); bei den getriebenen Greifen kann noch eine »Rückenlocke« hinzutreten, die zopfartig in eine Quaste ausläuft oder eine palmettenartige Endigung hat[9]. Bei den gegossenen Protomen fehlen die Locken gelegentlich[10]. Der ›anorganische‹ Knauf schließlich, der sich auf dem Kopf der Protomen erhebt und im Lauf der Entwicklung völlig abstrakte Formen annimmt, scheint eine Erfindung der griechischen Greifenbildner zu sein[11].

Alles in allem kann gesagt werden, daß es eine unzulässige Vereinfachung bedeutet, wenn man die Bestimmung des Greifentypus der Protomen in die Formel faßt, es seien bei ihm »die Züge des Adlers mit denen des Löwen kombiniert«[12]; der Tatbestand ist in Wirklichkeit weitaus komplizierter. Akurgal hat sieben, an anderer Stelle acht Einzelzüge aufgezählt, die die Griechen von den späthethitischen Vorbildern übernommen haben[13]. Das Erstaunliche ist, wie außerordentlich vielgestaltig trotz der ikonographischen und typologischen Festlegung das sich ständig wandelnde Bild des Greifen im Entwicklungsablauf der Kesselprotomen sich darbietet. Die innere Dynamik dieser Entwicklung, die erst erlahmt und schließlich zum Stillstand kommt, als alle Möglichkeiten ausgeschöpft sind, ist etwas typisch Griechisches. Damit berühren wir bereits eine vieldiskutierte Frage, die hier noch nicht erörtert werden soll, die Frage nach dem Ursprung des Greifenkessels: griechisch oder orientalisch?

[9] Die späthethitischen Vorbilder (die sämtlich der Flächenkunst entstammen) weisen an dieser Stelle eine Art Pferdemähne auf, die dem ›Kamm‹ der assyrischen Greifen entspricht. Sollte die Rückenlocke der griechischen getriebenen Protomen auf einem Mißverständnis bei der Umsetzung solcher Darstellungen ins Dreidimensionale beruhen?

[10] Bei einigen frühen gegossenen Protomen (Olympia G 64, Samosgreifen Jantzen GGK Nr. 44–46; Nachtr. Nr. 46a, 46c) und bei den spätesten Exemplaren (G 80ff. sowie zahlreiche Greifen aus Samos und anderen Fundorten). Für Jantzen beginnt mit dem Fehlen der Spirallocken eine neue Stufe der Entwicklung (»Fünfte Gruppe der gegossenen Protomen«: GGK 70). Dies ist wohl allzu schematisch gedacht. Aber daß der Wegfall dieses von Anfang an vorhandenen Elements ein sicheres Zeichen für späte Entstehung ist, trifft zu. Bei den oben genannten stilistisch eindeutig frühen Protomen ist das Fehlen der Spirallocken hingegen als Anzeichen einer Experimentierphase zu deuten, in der der Typus noch nicht kanonisch festgelegt war. Merkwürdig bleibt dieser Tatbestand dennoch, da die getriebenen Greifen, die zeitlich höher hinaufreichen, die Seitenlocken von Anfang an haben. Für Jantzen ist auch die Verdoppelung der Seitenlocken Merkmal einer Entwicklungsstufe (GGK 35: »Dritte Stufe der getriebenen Protomen«); daß dies ein Fehlschluß war, zeigen neue Funde aus Olympia (vgl. unten S. 56 Anm. 5).

[11] Vielleicht hat Akurgal recht, wenn er diesen Knauf aus einer Umbildung der bei den späthethitischen Vorbildern zu beobachtenden knotenartigen Lockenendigung über der Stirn erklärt: Späthethitische Bildkunst (1949) 85; Kunst Anatoliens (1961) 60; (ähnlich auch R. D. Barnett, JHS 68, 1948, 10; Jantzen, GGK 46f.). Für diese Annahme könnte sprechen, daß bei den älteren getriebenen Greifenprotomen eine enge Verbindung zwischen Knauf und Locken besteht; letztere schlingen sich nicht selten um den Knauf herum. Diese Verbindung wird später jedoch aufgegeben. Merkwürdig ist, daß der Stirnknauf gerade bei den frühen Protomen sehr klein und ganz schmucklos ist; das spricht eher gegen Akurgals Vermutung (s. auch J. L. Benson, AntK 3, 1960, 64). Eine andere Herleitung dieses Motivs aus dem Orient bietet J. Börker-Klähn (RLA III [1957–1971] 633f. Abb. 5): auf mittel- und neuassyrischen Siegeln erscheint ein Greifentypus, der auf mitannische Anregungen zurückgeht und einen »kleeblattförmigen Auswuchs auf der Stirn« trägt (»stilisiertes Haarbüschel?«); dieser Typus wurde sowohl nach Anatolien wie in den Iran weiter überliefert. – Vgl. auch P. Jacobsthal, Greek Pins (1956) 40ff.

[12] E. Akurgal, Späthethitische Bildkunst (1949) 84.

[13] E. Akurgal, Späthethitische Bildkunst (1949) 85f.; ders., Kunst Anatoliens (1961) 60.

Wir werden darauf zurückkommen, nachdem wir uns die gesamte Geschichte der Kessel-
protomen vor Augen geführt haben.

Aufschlußreich ist die gelegentliche Kombination von Löwen und Greifen an ein und
demselben Kessel. Sie zeigt uns nämlich, daß Greif und Löwe für diese Zeit den gleichen
Wirklichkeitscharakter haben, obwohl für uns der Löwe ein tatsächlich existierendes Tier,
der Greif hingegen ein Fabelwesen ist. Für die frühen Griechen, die den Löwen nicht aus
eigener Anschauung, sondern nur von orientalischen Darstellungen kannten[14], für die er
also ebenso ›wirklich‹ oder ›unwirklich‹ war wie der Greif, sind beide Wesen gleichermaßen
Verkörperungen unheimlicher, bedrohender Mächte. Was man sich allenfalls fragen kann,
ist, warum gerade der Greif unter den verschiedenen Arten dämonischer Mischwesen in so
besonderer, nahezu ausschließlicher Weise als Motiv der Kesselprotomen favorisiert wurde;
doch wird sich dies schwerlich ergründen lassen. Man wird allenfalls sagen können, daß sich
hier der zähe Traditionalismus zeigt, der allgemein dem Bereich des Religiösen eigentümlich
ist.

4. Zur Gliederung des Materials

Die Einteilung der Protomen in große Gruppen ergab sich von vornherein durch ihre un-
terschiedliche Herstellungsweise. Diese Einteilung ist nicht, wie man glauben könnte, rein
äußerlich-schematisch. Denn die verschiedenen technischen Verfahren haben auch ihre for-
malen Konsequenzen, wozu im Griechischen noch der ausgeprägte Sinn für gattungsspezifi-
sche Eigenheiten hinzukommt. Es ist also richtiger, statt von verschiedenen Techniken von
verschiedenen Gattungen zu sprechen. Wie bereits erwähnt, haben wir bei den Kesselpro-
tomen die beiden Hauptgattungen der getriebenen und der gegossenen Protomen. Die ge-
triebene Gattung umfaßt Greifen- und eine kleine Gruppe von Löwenprotomen sowie als
Sondergattung die großformatigen Protomen (Greifen und Löwen, letztere jedoch nur
durch Fragmente bezeugt). An die gegossenen Protomen sind als Sondergattung die Greifen
der kombinierten Technik anzuschließen, weil bei ihnen die Hauptsache, der Kopf, gegossen
ist; sie bilden sozusagen die »großformatige Gruppe« unter den gegossenen Protomen, und,
wie bei den großformatigen getriebenen Greifen, finden sich auch hier die Glanzstücke, in
denen die Gattung kulminiert.

Mit dieser gleichsam sich von selbst ergebenden Aufteilung des Materials nach technischen
Kriterien ist freilich der chronologische Zusammenhang schon zerrissen. Denn die so gebil-
deten Gruppen, die im folgenden nacheinander behandelt werden, laufen zeitlich teilweise
nebeneinander her. Dennoch empfahl sich diese Grobeinteilung nicht nur aus praktischen
Gründen; sie ist, wie gesagt, auch gerechtfertigt durch das Kriterium der gattungsmäßigen
Gesetzlichkeiten.

[14] Ein Sonderfall ist die Nachricht Herodots (VI 125 f.), das Heer des Xerxes sei in Makedonien von Löwen angefal-
len worden. Daß man daraus nicht schließen kann, daß die Tiere dort heimisch waren, hat schon O. Keller (An-
tike Tierwelt I [1909] 36) dargelegt. Im übrigen ist die Kontroverse, ob die archaischen griechischen Künstler
Löwen in natura gesehen hätten, schon deshalb müßig, weil das Löwenbild der frühgriechischen Kunst nicht am
Naturvorbild, sondern an orientalischen Prototypen orientiert ist.

Die eigentlichen Schwierigkeiten beginnen erst bei der Frage, wie das Material innerhalb der einzelnen Gattungen zu ordnen ist. Der Verfasser gesteht, daß er nach vielerlei Bemühungen nahe daran war, vor dieser Frage zu kapitulieren. Es gibt nur einen diesbezüglichen Versuch: Jantzens als erste Präsentation des ganzen damals bekannten Materials verdienstvolles Buch »Griechische Greifenkessel« (1955). Dieses Buch war auch für die vorliegende Untersuchung ein wertvolles, ja unentbehrliches Hilfsmittel. Gleichwohl kann ich die dort praktizierte Gliederung des Materials nicht in allen Punkten als geglückt ansehen[1] und bin ihr daher nicht gefolgt. Es bieten sich grundsätzlich zwei Möglichkeiten an: das typologische und das chronologische Prinzip. Jantzen hat versucht, beide Prinzipien miteinander zu verbinden, mit dem Ergebnis, daß infolge der allzu schematischen typologischen Klassifizierung manche Stücke stilistisch völlig falsch beurteilt sind. Das betrifft vor allem die Gattung der getriebenen Protomen, die in Olympia am umfangreichsten ist, aber auch die frühen gegossenen Greifen. Es ist ein Irrtum, zu glauben, daß man die Geschichte der Kesselprotomen aufgrund simpler typologischer Merkmale rekonstruieren könne. Dies ist allenfalls im Endstadium der Entwicklung möglich. Andererseits steht man bei dem Bemühen, das Material einheitlich nach stilistischen Kriterien zu ordnen, vor einer ungemein schwierigen Aufgabe, und zwar aus folgenden Gründen: Der ganze Komplex der Kesselprotomen ist einerseits typologisch ziemlich eng festgelegt, andererseits aber trotz dieser Gebundenheit so heterogen, daß es schlechterdings unmöglich erscheint, ihn in ein kontinuierliches Entwicklungsschema zu zwingen. Teilweise mag das an unserer Überlieferung liegen, die Zufälligkeiten unterworfen ist und zweifellos große Lücken aufweist; doch ist dabei wohl auch mit dem Bestreben der griechischen Toreuten zu rechnen, einem festen Typus die verschiedensten Möglichkeiten abzugewinnen und schließlich auch mit dem unterschiedlichen Vorgehen in den einzelnen Kunstlandschaften.

Trotz dieser Schwierigkeiten schien mir die Gliederung des Materials nach stilkritischen Gesichtspunkten der für die Bearbeitung einer solchen Denkmälergattung einzig angemessene Weg zu sein. Die Begründung für die stilistische Beurteilung der einzelnen Stücke ist im beschreibenden Hauptteil jeweils gegeben. Wenn sich als Resultat das Bild einer Entwicklung abzeichnet, in der nach zunächst tastenden, unbeholfenen Anfängen eine Phase des Experimentierens, des freien Spiels einer schier ungehemmten Phantasie folgt, dann das Bemühen um einen strengen Formenkanon und schließlich Stagnation, Erstarrung und Verfall, so kann dies als ein plausibel erscheinendes Ergebnis gewertet werden. Natürlich ist der Verfasser weit entfernt davon, zu glauben, er habe nun wirklich jeder Protome den richtigen Platz im Ablauf dieser Entwicklung zugewiesen.

Aus praktischen Gründen empfahl es sich, die einzelnen Entwicklungsabläufe nach der klassischen Dreiteilung früh – mittel – spät zu gliedern, obgleich dies vielleicht schon ein Zuviel an Systematisierung bedeutet. Die Grenzen sind nicht leicht zu ziehen und nicht als feste

[1] Vgl. Verf., Gymnasium 64, 1957, 378. – Zustimmend hingegen u. a. J. M. Cook, JHS 77, 1957, 361; L. Byvanck-Quarles van Ufford, BABesch 31, 1956, 39 ff. (die Daten der Liste ebenda 48 f. liegen generell zu niedrig); mit gewissen Vorbehalten auch J. L. Benson, AJA 61, 1957, 401.

Einschnitte gemeint, eher als eine Art lockere Hilfskonstruktion, um eine gewisse Einheit-
lichkeit der Darstellung und Klassifizierung zu erreichen. Nur bei zwei Gruppen, den Lö-
wenprotomen und den Greifen der kombinierten Technik, sind die Stücke aus Gründen, die
in der Natur des Materials und seiner Überlieferung liegen, nach ›Typen‹ gegliedert. Doch ist
damit das Entwicklungsprinzip nur scheinbar durchbrochen, denn die einzelnen ›Typen‹
sind jeweils nach ihrer chronologischen Abfolge geordnet.

Der Verfasser hat sich bemüht, bei der Gliederung seines Materials eingedenk der Mah-
nung von Julius Lange zu verfahren: »Es kann nichts nützen, systematischer sein zu wollen,
als die faktischen Bedingungen der Überlieferung es uns gestatten«.[2]

[2] Zitiert nach Pfuhl, MuZ I, I (Vorwort).

II. KATALOG
DER GREIFEN- UND LÖWENPROTOMEN

Der besseren Übersichtlichkeit halber und um den Text von reinen Daten (Inventarnummern, Maßen, Fundangaben, Bemerkungen zum Erhaltungszustand, Literatur) zu entlasten, sei ihm der folgende Katalog vorangestellt. Er gibt auch jeweils eine kurze Beschreibung zu den Stücken, obwohl diese im Text eingehend behandelt werden, wobei hier und da Wiederholungen nicht ganz zu vermeiden waren; wir glaubten sie im Interesse jener Leser, die den Katalogteil zum Nachschlagen oder zur schnellen Information benutzen, getrost in Kauf nehmen zu sollen.

Der Katalog enthält alle bisher in Olympia gefundenen Greifen- und Löwenprotomen, einschließlich der Fragmente insgesamt 287 Objekte. Neun Exemplare stammen nicht aus den Ausgrabungen, doch ist bei einigen die Herkunft aus Olympia gesichert, bei anderen so wahrscheinlich, daß ihre Aufnahme in den Katalog gerechtfertigt erschien (gegebenenfalls mit Fragezeichen). Hierzu nur kurz folgendes. Die Greifen G 93 und G 109 sind Zufallsfunde aus der unmittelbaren Nähe der Altis. Bei G 106 ist die Herkunft aus dem Kladeosbett verbürgt; der Kopf gelangte in amerikanischen Privatbesitz und befindet sich seit 1972 im Metropolitan Museum New York. G 105 (Athen, Nationalmuseum), sicher aus Olympia, dürfte aus dem Alpheios stammen. Für die übrigen (G 7: Karlsruhe, Badisches Landesmuseum; G 85: New York, Metropolitan Museum; G 38, G 77, G 78: Privatbesitz) liegen glaubwürdig erscheinende Angaben des Kunsthandels vor; bei G 7 und G 38 kann zudem durch analoge Fragmente aus der Grabung (G 8 bzw. G 39) die Provenienz dieser Stücke aus Olympia als erwiesen gelten. Exemplare mit unsicher erscheinender Herkunftsangabe wurden nicht mit aufgenommen.

Wie im ersten Teil (Forschungen VI) wurde auch hier aus praktischen Gründen für die Fundstücke – abgesehen von den Fragmenten – eine laufende Numerierung mit einem vorangestellten Buchstaben eingeführt (G = Greifenprotome, L = Löwenprotome). Von den zahlreichen Fragmenten habe ich nur einen ganz geringen Teil in diese Zählung mit aufgenommen; diejenigen nämlich, welche mit Sicherheit einen Greifen oder Löwen bezeugen, der sich an eine vollständiger erhaltene Protome anschließen läßt. Die übrigen sind im Katalog jeweils als Anhang an die Protomenlisten aufgeführt.

Von den insgesamt 119 hier zusammengestellten Protomen sind 84, also mehr als zwei Drittel, unveröffentlicht. In Jantzens Monographie über die Greifenkessel von 1955 sind nur 22 Exemplare dieses Bestandes aufgeführt (3 weitere wurden in seinen Nachtrag, AM 73, 1958, 26ff. aufgenommen). Der erstaunlich große Zuwachs zu den bisher bekannten Stücken ist natürlich in erster Linie auf die Neufunde zurückzuführen, daneben aber auch auf die Veröffentlichung der im Text von Olympia IV (119ff.) nur kurz erwähnten, aber größtenteils unpubliziert gebliebenen Stücke, zu denen sich überraschenderweise noch einige weitere in den Magazinen des Museums hinzufanden. Im übrigen erbrachte die zu diesem

Zweck durchgeführte mehrfache intensive Durchmusterung sämtlicher Bronzefunde der alten Grabung eine ansehnliche Menge bisher unbeachteter oder unerkannter Fragmente, die teilweise von großer Wichtigkeit sind. Daß sie natürlich auch statistisch ganz erheblich ins Gewicht fallen, sei nur nebenbei bemerkt. Erwähnt sei auch, daß einige im Text von Olympia IV aufgeführte Fragmente trotz allen Suchens in den Magazinen nicht mehr auffindbar waren. Aufgenommen wurden alle inventarisierten oder identifizierbaren Stücke. Die Aufzählung unsicherer oder belangloser Bruchstücke, die weder dem Leser etwas sagen würden, noch für das Verständnis der hier behandelten Denkmälergattung von Bedeutung sind, schien mir jedoch entbehrlich. Vor allem kam es mir darauf an, die Fragmente jeweils den Gruppen, in die das hier behandelte Material gegliedert ist, zuzuweisen; verständlicherweise war dies freilich nicht immer möglich.

Manche der als sog. »Dubletten« nach Berlin gelangten Stücke sind im Krieg zerstört worden, darunter die wohl bedeutendste getriebene Greifenprotome Olympias (G 35), von der es nicht einmal ein Photo gibt und die daher hier nur nach der Zeichnung des alten Olympiawerkes abgebildet werden kann (Abb. 2).

Einige Hinweise noch zu den Angaben im Katalog. Hinter der laufenden Ziffer, mit der die Protomen auch im Text und auf den Tafeln bezeichnet sind, ist jeweils die Inventarnummer angegeben, wobei »Br.« die Funde der alten Grabung (1875–81), »B« diejenigen aus den Grabungen seit 1936 angibt. Zwei Exemplare (G 12 und L 4) stammen aus den Untersuchungen, die Dörpfeld zwischen diesen beiden Hauptphasen der Olympia-Grabung durchführte. Bei einigen Exemplaren aus der alten Grabung ließ sich die verlorengegangene Inventarnummer nicht mehr feststellen. Die Angaben sind, namentlich in den Inventaren der ersten Kampagnen, häufig zu knapp, um eine zweifelsfreie Identifizierung zu ermöglichen; auch mögen einzelne im Magazin aufbewahrte Fundstücke niemals inventarisiert worden sein. So erklärt sich bei einigen Stücken der Vermerk »o.Nr.« (= ohne Nummer) oder ein Fragezeichen hinter der Inventarnummer.

Die Maße sind in cm angegeben; bei fragmentierten Stücken deutet ein vorgesetztes »erh.« darauf hin, daß das Maß nur den erhaltenen Bestand angibt. Zu beachten ist, daß die Höhenmaße der Protomen stets in ihrer ursprünglichen Stellung (für Greifen bedeutet dies: bei senkrecht stehendem Stirnknauf) genommen sind.

Die getriebenen Greifen bestehen – von bestimmten Ausnahmen abgesehen – aus zwei Teilen: der eigentlichen Protome und einem unverzierten Ansatzstück, das die Verbindung zum Kessel herstellt. Diese Verbindungsstücke sind nur in den seltensten Fällen erhalten. Wenn daher im Katalog eine getriebene Protome als »vollständig« bezeichnet ist, so darf dies nicht ganz wörtlich genommen werden: Gemeint ist nur der figürlich gestaltete, eigentliche Protomenteil. Ist das Kesselansatzstück ausnahmsweise mit der Protome zusammen erhalten, so wird dies ausdrücklich vermerkt.

Die Angaben über die Konservierungsmaßnahmen enthalten – namentlich bei gegossenen Objekten – nicht selten den Vermerk »reduziert«. Gemeint ist damit jenes den Fachleuten bekannte elektrolytische Verfahren, bei dem das Oxyd sich auflöst und die Bronze auf den ›gesunden‹, nicht von der Korrosion zerstörten Bestand zurückgeführt wird.

Die Fundstücke werden, soweit nicht anders vermerkt, im neuen Museum von Olympia und seinen Magazinen aufbewahrt.

Die getriebenen Greifenprotomen

Frühe Gruppe

G 1 Br. 5322 S. 54.56.104 Taf. 5,1.2

Obere Kopfhälfte einer Protome. Auf der rechten Seite gerade noch der innere Schnabel-
winkel erhalten; Schnabelspitze etwas eingedrückt. Mittel- und Seitenlocke nur dünn gra-
viert. Zwischen den Augen flau getriebener Wulst mit Querstrichelung. Auf der Oberseite
des Schnabels graviertes Dreieck. – Reduziert. – Erh. H 6 cm; B (äußerer Augenabstand)
9,5 cm. – Buleuterion (1879).
Olympia IV 119 zu Nr. 792.

G 2 Br. 8767 S. 53 f. 55.147 Taf. 1

Vollständige Protome. Starkes Blech, das seine Form vollkommen bewahrt hat. Augen in ge-
triebene Wülste gebettet. Je eine durch grobe Einkerbungen unterteilte getriebene Seiten-
locke; Rückenlocke in einfachem Querwulst endigend. Unterschnabel und Zunge nur
schwach entwickelt. Niedrige Stirnbekrönung, um die sich der Lockenansatz windet; bei-
derseits je zwei Stirnwarzen. U-förmige Schuppengravierung; Punktgravierung auf Ober-
schnabel, Stirn, Rachen; Kerbung an Schnabelrand, Ohren, seitlichem Schnabelinnerem.
Unterer Halsrand stellenweise beschädigt. – Reduziert. – H 22 cm; B des Kopfes 11,5 cm. –
Westlich Echohalle (1881).
Olympia IV 119 Nr. 792 Taf. 46; Bericht II 111 Taf. 46; E. Langlotz, NBdA I 162 Taf. 10;
Jantzen, GGK 31 Nr. 1 Taf. 1,1; Amandry, Études I Taf. 5,4; G. M. A. Richter, Handbuch
der griechischen Kunst (1966) 233 Abb. 294; A. Mallwitz, Olympia und seine Bauten (1972)
50 Abb. 52.

G 3 B 325 S. 55.147 Taf. 2

Vollständige Protome, zusammengedrückt und stellenweise deformiert. Unterer Rand in-
takt, einige Nietlöcher sichtbar. Je eine Seitenlocke; Rückenlocke in Quaste endigend. Drei-
eck auf dem Oberschnabel durch Punktgravierung angedeutet; Punktreihen des weiteren auf
den Augenwülsten, entlang der gekerbten Schnabelränder, im Schnabelinneren. Niedriger
Stirnknauf; Ohrränder gekerbt. – Mechanisch gereinigt und mit Gips gefestigt. –
H 24,1 cm. – Stadion-Südwall II (1938).
Bericht II 109 f. Abb. 69; Matz, GgrK 153. 438 Abb. 60; Jantzen, GGK 31 Nr. 2 Taf. 1,2.

G 4 o. Nr. S. 55.147 Taf. 5,3

Kopffragment eines Gegenstücks zu G 3, wohl vom selben Kessel. Erhalten das linke Auge
und die Kopfpartie darüber mit Stirnknauf und Ansatz der drei Locken. – Mechanisch gerei-
nigt und auf Gips gelegt. – Erh. H 5,5 cm; erh. B 7 cm. – FO. unbekannt (alte Grabung).

G 5 B 1901 S. 55 f. 66.82 Anm. 7. S. 147 Taf. 3.4.5,4

Vollständige Protome. Hals in der Mitte und unten zusammengedrückt; plastische Form des
Kopfes relativ gut erhalten. Weit herausgetriebene Augen auf dreifach übereinandergestaf-
felten, punktverzierten Wülsten. Aufrechtstehende Schuppenzeichnung. Auf der Knauf-
wölbung rosettenartige Verzierung. Im Unterschnabel Zahnreihen. Fein eingestochene
Punktbänder auf dem Schnabelrücken und der Zunge; kräftigere Punktgravierung um Au-
gen- und Ohransatz. Brauenwülste und Stirnwulst quergeriefelt. Um die mit einem plastisch
gegliederten Knauf geschmückte Kopfbekrönung schlingt sich ein gekerbter Wulst, der sich
hinter den Ohren spaltet und als doppelte Spirallocken zu den Seiten herabschwingt, wäh-

rend er in der Mitte als Rückenlocke in einer Quaste ausläuft. Unterer Protomenabschnitt glatt, Spuren von 3 Nieten. – Mechanisch gereinigt und mit Gips von innen gefestigt. – H 28,5 cm. – Stadion-Südwall II (1940).
Herrmann, Olympia 83 Taf. 19a.

G 6 B 5666 S. 56f. 82 Anm. 7. S. 147 Taf. 6

Kopf, am Halsansatz gebrochen; plastische Form erstaunlich gut erhalten. Teil einer mächtigen Protome, im Format noch etwas über G 5 hinausgehend. Weit hervorstehende Augen, die durch fünffache Wülste gegliedert sind. Am Zungenrand und rings um die geriefelten Schnabelränder eingepunzte Punktrosetten. Der kurze Oberschnabel schwingt sich nach einer tiefen Einsenkung mit starker Krümmung höckerartig empor. Drei Stirnwarzen. Doppelte Seitenlocken. Auf der knaufartigen Stirnbekrönung strahlenförmiges Muster. Ohrränder grob gekerbt; Ohrmuschel angegeben. Gaumen und Zunge durch Querstreifen unterteilt. Unten deutliche Zahnreihe; jeder Zahn durch Punktrosette geschmückt. Bruchränder unten ausgefranst und verbogen. – Mechanisch gereinigt, einzelne Stellen mit Gips gefestigt. – Erh. H 19,2 cm. – Südost-Gebiet, Streifen E, Süden, bei -6,15 m (1964).
Delt 19, 1964, Chron. 167; ILN 25. 7. 1964, S. 120.

G 7 Karlsruhe, Badisches Landesmuseum Inv. 1085 S. 16.57f.66.147.151 Taf. 8

Vollständige Protome. Hals flachgedrückt und auf der Hinterseite lückenhaft. Mehrere Risse und Lücken (jetzt ergänzt). Augeninneres ausgebrochen. Unterteil des Halses sehr breit ausladend und in einem getriebenen Wulst mit Randfalz (zum Aufschieben des Kesselansatzstückes) endigend. Je zwei Seitenlocken und Rückenlocke. – Olympia (?); 1879 im Kunsthandel im Piräus gekauft. – H 25 cm.
K. Schumacher, Beschreibung der Sammlung antiker Bronzen (Großherzogl. Vereinigte Sammlungen zu Karlsruhe, 1890) 83 Nr. 446; A. Furtwängler, Die Bronzefunde von Olympia und deren kunstgeschichtliche Bedeutung (1879) 61 (= Kl. Schr. I 386); Olympia IV 120f.; Jantzen, GGK 35 Nr. 21 Taf. 5,2.

G 8 B 3413 S. 16.58.66.147.151 Taf. 5,5

Kopf einer Protome, am Halsansatz gebrochen und zusammengedrückt; nur die rechte Seite einigermaßen erhalten. Beide Schnabelspitzen beschädigt; das Innere des stark herausquellenden Auges fehlt. Niedriger, zylindrischer Stirnknauf; stumpfe, kurze Zunge, runde niedrige Ohren. 3 (?) Stirnwarzen. Ansätze von je zwei Seitenlocken und Rückenlocke. Oberfläche stark korrodiert; keine Spur der ehemaligen Gravierung mehr erkennbar. – Erh. H 11 cm. – Stadion-Südwall III (1940).

G 9 B 1531 S. 58.147 Taf. 7,1

Fragmentierte Protome, zusammengedrückt und sehr stark korrodiert. Knauf, Ohren, Teile des Ober- und Hinterkopfes und obere Schnabelspitze fehlen, Halsende weggebrochen. Doppelte Seitenlocken, Rückenlocke; gekerbter Stirnwulst. Nur an einigen Stellen ist die schräge Riefelung der Seitenlocken und die Schuppenzeichnung gerade noch erkennbar. – Aus mehreren Fragmenten zusammengesetzt; einige Lücken mit Gips gefüllt. – Erh. H 17,5 cm. – Mosaiksaal (1939).

G 10 B 4044 S. 58.147 Taf. 7,2

Kopf einer Protome, am Halsansatz gebrochen. Aus vielen Fragmenten zusammengesetzt. Es fehlen der Oberschnabel, die Ohrspitzen und einige Partien unterhalb der Ohren und an der Stirn, doch ist die plastische Form sonst gut erhalten. Brauenwülste, die auf der Stirn in je

einer Warze endigen. Wenig hervortretende, von flachen Wülsten umgebene Augen. – Oberfläche von blasigen Ausblühungen bedeckt. Lücken in Gips ergänzt. Einzelne lose Fragmente vom Hals erhalten. – H 14 cm. – Stadion-Westwall III B (1942).

G 11 Br. 3573 S. 59. 147

Schnabelunterteil mit Zunge und Halsansatz einer Protome, ähnlich wie G 10. – Erh. H 3,5 cm; B 4,5 cm. – Vor Sikyonier-Schatzhaus (1878).
Olympia IV 120, zu Nr. 796.

G 12 o. Nr. S. 17. 59. 147 Abb. 1

Vollständige Protome. Rückenlocke und je eine Spirallocke. Getriebener Randwulst. – H ca. 25 cm. – Neben dem Fundament der Ringhalle von Heraion II (1906). Verschollen. W. Dörpfeld, Alt-Olympia I (1935) 211 f. Abb. 56; H. Riemann, JdI 61/62, 1946/47, 38 Anm. 1 (dort irrtümlich als gegossen bezeichnet; ob die Bemerkung AM 47, 1922, 50 sich auf das gleiche Stück bezieht, ist nicht mehr feststellbar); Jantzen, GGK 31 Nr. 2a.

G 13 B 2748 S. 60 f. 147 Taf. 7, 3. 4

Vollständig bis auf die Ohrspitzen und Teile des unteren Randes. Geringfügig zusammengedrückt. Oberfläche stark korrodiert und rissig. Zahlreiche Bruchstellen; einzelne Fragmente wieder eingesetzt. Füllmasse erhalten (hellgelb, lehmartig, mit braunen Bestandteilen untermischt). Getriebener Abschlußwulst, Randsaum darunter teils umgeschlagen, teils gebrochen. Je eine schwach herausgetriebene Seitenlocke und Rückenlocke. Gravierung fast gänzlich unkenntlich, doch scheint die Oberfläche des Kopfes, jedenfalls an den Seiten, mit eingetieften Grübchen bedeckt gewesen zu sein. – H 24,5 cm. – Stadion-Südwestecke, Wall II (1953).
Bericht VI 2.

Fragmente

Br. 11353. Halsfragment mit Ansätzen von 2 Spirallocken, die schräg auseinander laufen. Aufrecht stehende Schuppen. Vielleicht von einem Gegenstück der Protome G 5. Reduziert. – Erh. H 10,5 cm. – Echohalle (1880). – S. 56.
Erwähnt: Olympia IV 120, zu Nr. 798.

B 4052. Halsfragment mit Resten von 2 Spirallocken. Wie Br. 11353, vielleicht vom gleichen Exemplar oder einem Gegenstück. – Erh. H 9 cm. – Stadion-Westwall (1941). – S. 56.

o. Nr. Halsfragment mit rechter Spirallocke und Rückenlocke mit quastenartiger Endigung. Von einem Greifen der Größenordnung und Stilstufe wie Protome G 5, aber von anderem Typus. Unterer Rand mit Nietlöchern stellenweise erhalten. Reduziert. – Erh. H 11,5 cm. – Alte Grabung.

B 2264. Halsfragment mit Endigung einer Spirallocke. – Erh. H 3,7 cm. – Stadion-SW-Ecke, Wall III (1940).

o. Nr. Spitze des Unterschnabels mit Zunge. – Erh. L 2,3 cm. – Alte Grabung.

Br. 9343. Linkes Ohr. Locker verteilte Horizontalkerben an den Rändern. Von einem Greifen wie G 3. – H 4 cm. – Pelopion (1880).
Erwähnt: Olympia IV 120, zu Nr. 798.

B 4055. Rechtes Ohr. Rand geriefelt, Inneres leicht herausgewölbt, Außenseite mit Punktgravierung verziert. Von einem Greifen wie G 5. – H 3,4 cm. – Stadion-Südwall III (1940). – S. 56.

Br. 13555. Rechtes (?) Ohr. Ähnlich wie B 4055, aber schlechter erhalten. – H 3,1 cm. – Südostbau (1880).

B 4056. Rechtes (?) Ohr. Unverziert. Von einem Greifen der Größenordnung wie G 5, aber anderen Typus. – H 3 cm. – Stadion-Südwall II (1940).

Mittlere Gruppe

G 14 Br. 11550 S. 53 Anm. 2. S. 61.62.68.69.147.151 Taf. 9

Vollständige Protome, samt Füllmasse (schwarzbraun mit hellen, lehmigen Einsprengseln) erhalten. Schnabelrücken beschädigt; einige Lücken an der rechten Kopfseite, an Hals und Rücken. Oberfläche mit glatter, hellgrüner Patina größtenteils in gutem Zustand. Je eine Seitenlocke, die bis zum unteren Randwulst herabreicht und diesen berührt, und eine Rückenlocke. Im Falz unter dem Randwulst Nietlöcher. Sorgfältige Schuppengravierung, an den Seitenflächen des Kopfes kräftige Punktgravierung. Zahnreihen getrieben, Gaumen geriefelt. – Mechanisch gereinigt; Lücke am Oberschnabel in Gips ergänzt. – H 24 cm. – Osten der Echohalle (1881).
Olympia IV 119 Nr. 793 Taf. 46; Jantzen, GGK 31 f. Nr. 3 Taf. 1,3.

G 15 B 4911 S. 62.66.99 Taf. 10,1.2

Bis auf die untere Halsendigung vollständige Protome. Plastische Form abgesehen von dem zusammengedrückten unteren Teil ganz intakt, Oberfläche jedoch stark korrodiert und rissig. Doppelte Seitenlocken und Rückenlocke. Über den in doppelte Wülste gebetteten Augen schwach getriebene ›Brauen‹, die in je einer Stirnwarze endigen. Längs des Schnabelrandes Kerb- und Punktmuster. Runde Ohren; niedriger, ungegliederter Stirnknauf. – Erh. H 17,8 cm. – Aus einer mit zahlreichen Bronzen gefüllten Grube im Westteil des Stadion-Nordwalls (1960).

G 16 Br. 1324 S. 62.66.99 Taf. 10,3

Fragmentierte Protome, Gegenstück zu G 15; wohl vom selben Kessel. Der Hals ganz, der Kopf teilweise zusammengedrückt; unterer Teil des Halses und linkes Ohr weggebrochen. Oberfläche mit reicher Strich- und Punktgravierung gut erhalten. – Reduziert. – Erh. H 18,5 cm. – Westlich Zeustempel (1877).
Erwähnt: Olympia IV 120, nach Nr. 796.

G 17 B 3414 S. 63 Taf. 10,4

Kopfvorderteil und Halsansatz einer Protome. Oberfläche sehr zerstört. – Mit Gips gefestigt. – Erh. H 14,4 cm. – Mosaiksaal (1940).

G 18 o. Nr. S. 63

9 Fragmente einer Protome, darunter Unterschnabel mit anschließender Halspartie, beide Ohren, Teil des Oberschnabels, Stück der unteren Halsendigung mit Lockeneinrollung und Abschlußwulst. – FO. unbekannt (alte Grabung).

G 19 Br. 10457 S. 64 Taf. 11,1

Kopf und Halsansatz einer Protome; rechtes Ohr und untere Schnabelspitze fehlen. Je eine Seitenlocke und Rückenlocke. – Mit Gips gefestigt. Oberfläche gut erhalten. – Erh. H 8,5 cm. – Westen des Pelopion (1882).
Erwähnt: Olympia IV 119 zu Nr. 792.

G 20 Br. 3553 S. 64 Taf. 11,2

Obere Kopfhälfte einer Protome. Knauf und Schnabelspitze gebrochen. Zwei aufgerollte
Locken zwischen den Augen. – Mit Gips gefestigt. Oberfläche gut erhalten. – Erh.
H 3,2 cm; L 6,7 cm. – Sikyonier-Schatzhaus (1878).
Erwähnt: Olympia IV 120, nach Nr. 796.

G 21 Br. 3071 (?) S. 64

2 Fragmente: rechte und linke Kopfseite; ohne Verbindung, aber sicher zusammengehörig.
Von einer Protome wie G 20. – Erh. H des größeren Fragments (rechte Kopfseite): 5 cm;
L 5,5 cm. – Alte Grabung (1878).

G 22 B 6110 S. 5.64 Taf. 11,5.6

Bis auf das linke Ohr vollständige Protome. Teile der Halsendigung und das Kesselansatz-
stück fehlen zwar, doch ist die Kernmasse (graugelb und braun) erhalten; daher auch die vor-
zügliche Bewahrung der plastischen Form. Einige Risse und kleinere Ausbrüche. Dichte,
sorgfältige Schuppengravierung; längs der gekerbten Schnabelränder und am Kopf einge-
tiefte Punkte. Die stark betonten Augenwülste im oberen Teil gestrichelt. Zwei Stirnwarzen,
doppelte Seitenlocken, Rückenlocke. – Oberfläche mit glänzender, dunkelgrüner Patina
vorzüglich erhalten. – H 16,6 cm. – Südost-Gebiet, Streifen H südlich Brunnen 62, bei
– 8,20 m (1965).

G 23 B 326 S. 65 Taf. 11,3

Kopf einer Protome, am Halsansatz gebrochen und deformiert. Stirnpartie, linkes Auge und
untere Schnabelspitze fehlen. Rechte Gesichtshälfte gut erhalten. Je eine Seitenlocke und
Rückenlocke. Sehr ähnlich wie G 22. – H im jetzigen Zustand 7,5 cm. – Stadion-Westgra-
ben (1938).

G 24 B 3619

Nackenpartie mit rechtem Ohr einer Protome; in Technik und Einzelheiten G 23 nahe ver-
wandt. – Erh. H 5,5 cm. – Stadion-Südwall II (1940).

G 25 B 1902 S. 65 Taf. 11,4

Vollständige Protome. Hals unten zusammengedrückt; der untere Rand teilweise umge-
schlagen und beschädigt. Je eine Seitenlocke und Rückenlocke. Brauenwülste, vorn in zwei
Stirnwarzen endigend. Niedriger, schmuckloser Knauf. Sehr dünne Ohren, deren Enden
wegen ihrer geringen Stabilität umgebogen sind. Auffällig ist die Kürze der Protome, die ein
längeres Kesselansatzstück voraussetzt. – H 10,5 cm. – Stadion-Südwall II (1940).

G 26 Br. 8526 S. 65 Taf. 12,1

Ganz flachgedrückte Protome, bis zum unteren Abschluß erhalten, dessen umgebogener
Randfalz zeigt, daß der Greif kein Ansatzstück besaß. Hinterer Teil der Rückenpartie fehlt;
Oberschnabel lückenhaft; mehrere Risse. Flüchtige Schuppengravierung; Punktgravierung
an Schnabel und Kopfseiten. – Reduziert. – H 16 cm. – Opisthodom des Heraion (1881).
Erwähnt: Olympia IV 120, nach Nr. 796.

G 27 B 6888 S. 65 Taf. 12,2

Vollständig samt dem Befestigungsrand mit den Nietlöchern erhalten; die Protome besaß
also offenbar kein Ansatzstück. Hals und linke Kopfseite flachgedrückt, rechte Kopfseite

gut erhalten. Kleine Lücken am unteren Rand und auf der linken Halsseite; Zungenspitze beschädigt. Niedriger Stirnknauf. Augenlider und Schnabelränder geriefelt. Im Schnabelinneren eingekerbte Zahnreihe. Zwei Stirnwarzen. Punktgravierung auf dem Oberschnabel-Dreieck sowie auf der Zunge und entlang der Schnabelränder. Lockere Schuppenzeichnung; am Kopf kreisförmige Punzeinschläge. Je eine Seitenlocke und Rückenlocke. – Mechanisch gereinigt und mit Wachs gefestigt; Lücken ausgefüllt. – H 21 cm; B des Kopfes in Schnabelhöhe 10,4 cm. – Südost-Gebiet, Brunnen 71 (1965).
Forschungen VIII 72. 215.

G 28 B 5665 S. 66f. Taf. 12,3.4

Vollständig samt unterem Ansatzstück. Kernmasse (hell- bis dunkelbraun) im Kopf noch erhalten. Doppelte Seitenlocken, zwei Stirnwarzen. Am Schnabelrand grob eingekerbte Vertiefungen. Punktreihen auf den Augenwülsten und entlang der Schnabelränder. Oberfläche stark korrodiert; nur stellenweise glänzende, hellgrüne Patina. Zahlreiche Risse und einzelne Lücken; Schnabelspitze etwas verbogen. – Hals innen mit Wachs gefestigt; Lücken mit Wachs geschlossen. – H 28,7 cm (Ansatzstück vorn 5,5 cm, hinten 2,8 cm h). – Südost-Gebiet, Brunnen 19 (1964).
E. Kunze, Delt 19, 1964 Chron. 167; Forschungen VIII 44; abgebildet ILN 25. 7. 1964 S. 120.

G 29 B 2012 S. 54.66f. Taf. 13,1.2

Kopf und Stück des Halsansatzes einer Protome; links ein Teil der Halswandung gegen den Kopf hochgedrückt; Unterschnabel hochgebogen; linkes Ohr weggebrochen. Doppelte Seitenlocken, keine Rückenlocke. Zwei Stirnwarzen und stark aufwärtsgebogener, hornartiger Fortsatz auf dem Schnabelrücken. Stirnknauf horizontal gerillt. – H im jetzigen Zustand 11,5 cm; Schnabellänge ca. 8 cm. – Stadion-Südwall III (1940).

G 30 B 2656 S. 67 Taf. 13,3

Vollständige Protome mit gesondert gearbeitetem, aufgeschobenem Kesselansatzstück. Hals geringfügig verdrückt. Hinterkopf, linkes Auge und obere Schnabelspitze beschädigt und in Gips ergänzt. Mehrere lose Fragmente wieder eingesetzt. Je eine Seitenlocke und Mittellocke. Halswulst sehr breit (wirkt durch einen Absatz in der Mitte wie verdoppelt) und nicht geschuppt, sondern mit getriebener Riefelung versehen. – Oberfläche stark korrodiert und durch Ausblühungen entstellt. – H 27 cm. – Stadion-Westwall, archaische Schicht, Bothros 2 (1953).
Zur Fundstelle Bericht V 61 Anm. 60.

G 31 B 4043 S. 67f. Taf. 13,4

Protome, der die ganze Schnabelpartie bis auf einen Rest des Unterkiefers fehlt. Sonst bis zum unteren Rand mit getriebener Leiste und Falz zur Befestigung des Ansatzstücks größtenteils erhalten. Hals ganz flachgedrückt; Kopf weniger stark deformiert. Je eine Spirallocke; Rückenlocke mit Endigung in Form einer »Schachtelpalmette«. Runde, vortretende, ehemals eingelegte Augen. Zwei Stirnwarzen; kurze, konische Stirnbekrönung, um die sich vorn die Rückenlocke schlingt. An der unteren Schnabelspitze Reste der schwarzbraunen Füllmasse erhalten. – Aus zahlreichen Fragmenten zusammengesetzt und mit Gips gefestigt. – H 21 cm. – Westlich Bau C (1955).

G 32 B 4812 S. 68f. 147 Taf. 14,1.2

Vollständige Protome. Hals hinten links in ganzer Länge aufgerissen und eingedrückt.

Füllmasse bis auf Reste in Ohren, Stirnknauf und Kopfvorderteil verschwunden, plastische Form trotzdem fast völlig intakt. Zwei Stirnwarzen; je zwei Seitenlocken und Rückenlocke mit Endigung in Form einer Schachtelpalmette. Runde, zum Einlegen bestimmte Augen, von fein getriebenen Wülsten umgeben. Auf dem Schnabelrücken dreieckige Verdickung, von ›Falten‹ begleitet. Punktreihen entlang den gekerbten Schnabelrändern. Auch die Ohrränder gekerbt. Im unteren Randfalz noch 3 Nieten zur Befestigung am Kesselansatzstück. – Einzelne Risse und Lücken mit Gips ausgefüllt. – H 25 cm. – Stadion-Nordwall (1960).

G 33 Br. 11773 S. 68 f.101.103 Anm. 14. S. 147 Taf. 15

Berlin, Staatl. Museen (West), Antikenabteilung.
Bis auf die Halsendigung vollständig; Rückenpartie und rechte Halsseite lückenhaft. Füllmasse nur noch in Resten erhalten. Stark heraustretende, zur Aufnahme runder Einlagen vorgerichtete Augen. Kurze, einfach aufgerollte Seitenlocke. Ohransätze mit ungewöhnlichem Winkelmuster verziert. Ohrränder, Augen- und Schnabelränder gekerbt; Punktreihen entlang der Schnabelränder, des Schnabelrücken-Dreiecks, an den Kopfseiten und unterhalb der Augen. Zwei Stirnwarzen; schmuckloser zylindrischer Knauf. – H 25 cm. – Südwestlich Pelopion (1881).
Olympia IV 119 Nr. 794 Taf. 45; Jantzen, GGK 34 Nr. 13 Taf. 5,1; A. Greifenhagen, Antike Kunstwerke[2] (1966) 6 Nr. 5 (Abb.); Führer durch die Antikenabteilung (1968) 172.

G 34 Br. 8347 S.69.101.147· Taf. 14,3.4

Fast vollständige Protome. Hals ganz flach gedrückt und nur auf der rechten Seite bis zum abschließenden Halswulst erhalten. Mehrere Risse und Ausbrüche, jetzt mit Gips geschlossen. Je eine Spirallocke und Rückenlocke; Augen für die Aufnahmen runder Einlagen vorgerichtet. Sehr reiche Ziselierarbeit: U-förmige Schuppenpunzung; Einkerbungen an den Schnabel- und Ohrrändern sowie den Spirallocken; Punktgravierung um die Augen, entlang der Schnabelränder, auf dem Oberschnabel sowie an den Kopfseiten (dort rosettenförmig angeordnet). – Mechanisch gereinigt und mit Gips gefestigt. – H 20,7 cm. – Pelopion (1880).
Erwähnt: Olympia IV 120, nach Nr. 796.

G 35 Br. 9345 S. 5.17.69 ff.73.120.147 Abb. 2

Ehem. Berlin, Staatl. Museen (verloren).
Protome, samt Kesselansatzstück vollständig erhalten. Verloren sind lediglich die Ohren, der Stirnknauf, ein Stück der Nackenpartie sowie die Augeneinlagen. Je zwei Seitenlocken. Kräftige U-förmige Schuppengravierung; Punktbänder entlang der Schnabelränder, um die Augen und an der Stirnpartie. – H 28 cm. – Westen der Echohalle (1880).
Olympia IV 120 Nr. 796 Taf. 45; Jantzen, GGK Nr. 30 Taf. 10,3; Foschungen VI 16.

G 36 Br. 8929 a und b S.70.73.95.120.143.144 Anm. 43 Taf. 16

Kopf (a) und Unterteil des Halses (b) einer Protome (Mittelstück fehlte laut Inventar schon bei der Auffindung). Beide Stücke, die nahe beieinander gefunden wurden, mitsamt der Füllmasse (graugelb, mit braunen Partikeln untermischt) erhalten. Dem Kopf fehlen Stirnknauf, untere Schnabelspitze und Augeneinlagen; er ist hinten gerissen, wobei ein Stück der Wandung leicht nach außen gedrückt wurde. Bei dem Halsfragment, das mehrere Lücken aufweist, ist der untere Rand mit dem getriebenen Wulst vorn nach innen eingeschlagen. Doppelte Seitenlocken, keine Rückenlocke. Brauenwülste, die in zwei Stirnwarzen endigen. Gehört vermutlich zu dem südlich Bau C gefundenen Protomen-Attaschenkessel B 4224 (vgl. auch G 37 sowie L 7 und L 8). – Erh. H des Kopfes 11 cm; des Halsfragments 8,5 cm; erschlossene H der Protome samt Ansatzstück 29,5 cm. – Philippeion (1881).
Forschungen VI 16 f. 49. 88 Abb. 8 Taf. 3,2.4; 4.

G 37 B 4224a S. 70

Unterteil einer Protome mit doppelten Seitenlocken. Samt Verbindungsstück am Kessel
B 4224 in situ gefunden. Füllmasse erhalten. – Erh. H 15,5 cm. – Südlich Bau C (1956).
Forschungen VI 12.16 Taf. 1.2.3,2.

G 38 Aus Olympia (?) S. 16.72.75.147 Taf. 17

Zuletzt in Schweizer Privatbesitz (Lausanne), derzeitiger Aufbewahrungsort unbekannt
(Ehem. Slg. v. Streit, Athen).
Bis auf Stirnknauf und Augeneinlagen vollständig samt Kesselansatzstück erhalten. Einige
Risse und kleinere Lücken. Ohren verbogen. Zwei Stirnwarzen und je eine Warze hinter
dem Auge. Doppelte Spirallocken ungewöhnlich kurz; großflächige Schuppung; Unterteil
des Halses glatt. Deutlich angegebene Zahnreihen. Punktgravierung unter den Augen und
entlang der Schuppenkonturen. Auf dem Befestigungsring graviertes Flechtband. – Neuer-
dings restauriert, dabei Stirnknauf in stilwidriger Form ergänzt (alter Zustand bei Jantzen,
GGK Taf. 7–8). – H (ohne den ergänzten Stirnknauf) 25 cm.
Jantzen, GGK 36 Nr. 23 Taf. 7.8,2; P. Amandry, Syria 35, 1958, 88 Abb. 2; K. Schefold,
Meisterwerke griechischer Kunst (1960) 136 Nr. 86 Abb. S. 137.

G 39 o. Nr. S.16.72.75

Fragment von der rechten Kopfseite eines Greifen wie G 38. – Erh. H 4 cm. – FO. unbe-
kannt (alte Grabung).

G 40 Br. 5074 S.64.72f. Taf. 18,1

Kopf einer Protome, flachgedrückt und mehrfach gerissen. Stirnpartie lückenhaft; großer
Riß zwischen Kopf und Halsansatz; Unterschnabel nach unten gedrückt. Rückenlocke, je
eine Seitenlocke und, vom Ohr ausgehend, je eine über dem Auge stirnwärts sich einrollende
kurze Spirallocke. Besonders deutlich ausgebildete Zahnreihen. Zum Einlegen vorgesehene
Augen. Reiche Punktgravierung über und unter den Augen, auf dem Oberschnabel, entlang
der Schnabelränder und im Schnabelinneren. – Reduziert. – Erh. H 12,5 cm. – »Südosten«
(1879).
Erwähnt: Olympia IV 120, nach Nr. 796.

G 41 Br. 1221 S. 73.78f.81.128.148 Taf. 18,2

Fragmentierte Protome, flachgedrückt, aufgerissen und deformiert. Ohren, Stirnknauf,
rechte Kopfseite, Teile des Schnabelinneren und Augeneinlagen fehlen, ebenso der größte
Teil des Halses. Je zwei Seitenlocken; keine Rückenlocke. Sternförmiger Wirbel anstelle der
Stirnwarzen; graviertes Ornament auf dem Schnabelrücken. Schnabelinneres glatt. – Redu-
ziert. – Erh. H im jetzigen Zustand 15 cm. – Westen des Zeustempels (1877).
Erwähnt: Olympia IV 120, nach Nr. 796.

G 42 B 1193 und B 4045 S. 73.79.81.128.148 Taf. 19,1

Zwei anpassende Fragmente vom Kopf einer Protome wie G 41 (Oberkopf ohne Ohren und
Stirnknauf). Augen waren eingelegt. – B 1193 reduziert, B 4045 mechanisch gereinigt; beide
Stücke zusammengeklebt. – Erh. H 6 cm. – Stadion-Südwall IV (B 1193: 1939; B 4045:
1940).

G 43 B 4046 S. 73

Fragment von der rechten Kopfseite mit Auge, dem die Einlage fehlt. Von einem Greifen wie
G 41 und G 42, wohl zum selben Kessel gehörig. – Erh. H 4 cm. – Stadion-Westwall III B
(1942).

Fragmente

B 4225. Kopffragment mit linkem Ohr, Rest des linken Auges und der Seitenlocke. Augenwülste gekerbt. Punktgravierung am Ohr und über dem Auge. Von einem ähnlichen Greifen wie G 31. – Erh. H 5,3 cm. – Stadion-Nordwall (1959). – S. 88.

Br. 2689. Halsfragment mit Endigung einer Spirallocke, Wulstprofil und unterem Rand mit Nieten zur Befestigung am Kesselansatzstück. – Erh. H 8 cm. – NO-Ecke der Herulermauer (1878). Erwähnt: Olympia IV 120, vor Nr. 798.

Br. 12087. Unteres Ende einer Protome, ganz verdrückt und ineinandergefaltet. – Erh. H ca. 13 cm. – Süden der Palästra (1880). Erwähnt: Olympia IV 120, vor Nr. 798.

o. Nr. Halsendigung mit Resten von 2 Spirallocken und einem Stück des Randwulstes – Erh. H 6 cm. – Alte Grabung.

B 7754. Fragment vom unteren Rand einer Protome. Plattgedrückter Randsaum mit einer Reihe von Stiftlöchern umgebogen, dicht darüber die aufgerollten Enden zweier Spirallocken. – B im jetzigen Zustand 16 cm. – Südost-Gebiet, Brunnen 42 (1965).

B 8125a–e. Fragmente vom Hals einer Protome; das größte zeigt die Aufrollung einer linken Seitenlocke und den Randstreifen mit getriebenem Wulst (erh. H 9 cm). – Stadion-Westwall/Echohalle (1942).

B 8878. Halsfragment mit regelmäßiger, kräftiger Schuppenzeichnung. – Erh. L 5,9 cm. – Stadion-Nordwall (1959).

B 8126. Halsfragment mit Ansatz einer Seitenlocke. – Erh. H 3,8 cm. – Stadion-Westwall (?).

Br. 8967. Halsfragment mit Schuppengravierung. – H ca. 7 cm; B 9,2 cm. – Norden des Zeustempels (1880). Erwähnt Olympia IV 120, nach Nr. 797.

B 1978. Taf. 30,1. Rechtes Ohr, von einem Greifen ähnlich wie G 14. – H 4,5 cm. – Stadion-Südwall III (1940).

Br. 9021. Rechtes Ohr, von einem Greifen wie G 14. – H 4 cm. – Westl. Echohalle (1880).

Br. 3689. Linkes Ohr. Ähnlich wie B 1978, aber etwas größer. – Erh. H 3,7 cm. – Metroon (1878). Erwähnt: Olympia IV 120, nach Nr. 797.

B 4053. Rechtes Ohr, nicht ganz vollständig. Erh. H 5,7 cm. – Stadion-Südwall II (1940).

Br. 12228. Rechtes Ohr. – H 4 cm. – Südl. Palästra (1880). Erwähnt: Olympia IV 120, nach 797.

Br. 13560. Ohr, sehr schmal und dünn. – H 4,1 cm. – Leonidaion (1880).

Br. 9980. Stirnknauf-Bekrönung. – H 2 cm; Dm 3,1 cm. – NW des Pelopions (1880).

Späte Gruppe

G 44 o. Nr. (Br. 8846?) S. 74.78.128 Taf. 19,2

Kopffragment, zusammengedrückt. Die verlorenen Augeneinlagen waren oval gebildet. Hinter dem Auge Rest einer kleinen Spirallocke. – Mechanisch gereinigt und mit Gips unterlegt. – Erh. H 7 cm. – Alte Grabung.

KATALOG DER GREIFEN- UND LÖWENPROTOMEN

G 45 B 2749 S. 74.148 Taf. 19,3.4

Vollständige Protome samt Abschlußprofil und unterem Randfalz; unten etwas einge-
drückt. Je zwei schwach getriebene, durch Strichgruppen unterteilte Spirallocken und Rük-
kenlocke mit Quastenendigung. Flache Brauenwülste, die auf der Stirn und hinter den Au-
gen jeweils in einer Warze endigen. Flache, zurückgelegte Ohren. Die von kreisförmigen
Wülsten eingefaßten Augen waren eingelegt. – Oberfläche durch körnig-blasige Auswuche-
rungen entstellt. Von innen mit Gips gefestigt; Lücken ausgefüllt. – H 23,5 cm. – Stadion-
Südwestecke, Bothros in der archaischen Schicht (1952).
Bericht VI 2.

G 46 Br. 11324 S. 54.68 Anm. 31. S. 74f.79.148 Taf. 20,1.2

Fragmentierte Protome. Linkes Ohr, Zungenspitze und unterer Teil des Halses fehlen. Je
eine Seitenlocke und Rückenlocke. 2 Stirnwarzen und je 3 Warzen hinter den Augen. Hals-
wulst dreifach unterteilt und quergekerbt; rautenartige Gitterung anstelle der Schuppen.
Augen sehr klein, ehemals eingelegt. Leicht aufgebogener plastischer Fortsatz auf dem
Schnabelrücken. – Mechanisch gereinigt, mit Wachs gefestigt. – Erh. H 13,1 cm. – Westen
des Pelopions (1880).
Olympia IV 119 Nr. 795 Taf. 46; Jantzen, GGK 38 Nr. 24 Taf. 10,2.

G 47 B 2655 S. 54.74f.79.148 Taf. 20,3.4

Nahezu vollständige Protome, Gegenstück zu G 46. Hals hinten und auf der rechten Seite
lückenhaft und unten verbogen. Je eine Seitenlocke; Rückenlocke endigt in einer zwischen
Voluten sitzenden achtblättrigen Palmette. 2 Stirnwarzen und jeweils 2 Warzen hinter dem
Auge (aber etwas anders angeordnet als bei G 46); hornartig aufgebogener Fortsatz auf dem
Schnabel. Augeneinlagen verloren. – Mechanisch gereinigt, mit Gips gefüllt. Oberfläche
stark korrodiert. – Stadion-Westwall, Bothros in der archaischen Schicht (1941).
Bericht V 61 Anm. 60. Unpubliziert. Abgebildet: BCH 78, 1954, 125 Abb. 26.

Fragmente

B 432. Taf. 30,4. Rechtes Ohr. – H 5 cm. – Stadion-Südwall I (1938).

Anhang

Fragmente getriebener Greifenprotomen, die keiner bestimmten Gruppe zugewiesen werden können

o. Nr. (Taf. 73,3). Fragment eines getriebenen Kopfes, dem ein gegossenes Ohr eingesetzt ist. – H
des Ohres 6,5 cm. – Alte Grabung. – S.75.

o. Nr. Halsfragment mit Endigung der linken Spirallocke und Rest der rechten. Von einem Greifen
ungewöhnlichen Typus und Formats. – Erh. H 9 cm. – Alte Grabung.

B 1147. Kesselansatzstück, verbogen und flachgedrückt. Im Randfalz 3 Nietlöcher. – Erh. Wan-
dungshöhe 4,5 cm. – Stadion-Südwall III (1939).

o. Nr. Linkes Ohr. Von einem Greifen beträchtlicher Größe, jedoch kleiner als die »großformatigen
Protomen«. – H 5,5 cm. – Alte Grabung.

B 7831. Kesselansatzstück, völlig deformiert und mehrfach gerissen. 3 Nietlöcher. Dm des (fast ganz
erhaltenen) Randfalzes ca. 11 cm. – Südost-Gebiet (1965).

Br. 1244. Halsfragment. – H 8 cm. – Nördl. Zeustempel (1877).
Erwähnt: Olympia IV 120, vor Nr. 798.

Br. 2212. Halsfragment. – H 3 cm. – Vor Nordseite Herulermauer. (1877).
Erwähnt: Olympia 120, nach Nr. 797.

Br. 4332. Halsfragment. – H 3 cm. – Südöstl. Zeustempel (1878).
Erwähnt: Olympia IV 120, nach Nr. 797.

Br. 4792. Halsfragment. – H 7 cm. – Prytaneion (1879).

Br. 5284. Halsfragment mit Rest einer Spirallocke. – H 9 cm. – Nördl. Oktogon (1879).
Erwähnt: Olympia IV 120, nach Nr. 797.

Gruppe der großformatigen getriebenen Greifenprotomen

G 48 Br. 3177 S. 76 ff. 83.96.111.119 Anm. 6. S. 128.148 Taf. 21.22,1

Vollständige Protome mit fragmentiertem, in der Mitte eingedrücktem Hals. Der untere
Rand war bei der Auffindung an einer Stelle noch erhalten, ist jedoch jetzt gebrochen. Die
linke Augeneinlage aus Elfenbein noch an ihrer Stelle, nur die aus anderem Material beste-
hende Pupille fehlt. Je zwei gravierte, vierfach aufgerollte, durch Dreistrich-Gruppen unter-
teilte Seitenlocken; keine Rückenlocke. Hinter den Augen je eine Spirallocke. Schuppen-
kontur am Hals doppelt, am Kopf einfach. Knauf profiliert und oben mit gravierter Blattro-
sette verziert. – Mechanisch gereinigt; Fehlendes in Gips ergänzt. – H im jetzigen Zustand
57 cm; – Nordwestlich des Hera-Altars (1878).
Olympia IV 120 Nr. 797 Taf. 45; P. Amandry, BCH 68/69, 1944/45, 71; Jantzen, GGK 39 f.
Nr. 32 Taf. 10,4; Olympia in der Antike (Ausst.-Kat. Essen 1960) Taf. 27; Rolley, Bronzen
Abb. 137.

G 49 Br. 3178 (?) S. 76 f. 78 Anm. 5. S. 79.127.148 Taf. 22,2

Fragmentierter Kopf einer Protome, wahrscheinlich eines Gegenstücks zu G 48. Es fehlen
außer dem Hals: Unterkiefer, rechte Gesichtshälfte, Stirnknauf, Spitzen der Ohren. Augen-
einlage aus Bein teilweise erhalten. Je zwei gravierte Seitenlocken, durch Dreistrich-Grup-
pen unterteilt; Spirallocke hinter dem Auge. Schuppenkontur um Halsansatz doppelt, sonst
einfach. – Erh. H ca. 11 cm; L im jetzigen Zustand 23 cm. – Alte Grabung; zum FO s. S. 78
mit Anm. 5.

G 50 B 6114 S. 79 Taf. 23

Protome, der Ohren und Halsendigung fehlen. Zusammengedrückt bis auf Schnabel und
rechte Gesichtshälfte. Der knospenförmige, mit kleinem Aufsatz versehene Stirnknauf ver-
bogen. Zwischen den flachen Brauenbögen der kleinen, ehemals eingelegten Augen drei
Stirnwarzen. Je eine Spirallocke über den Augen. Ein stark herausgetriebener, unten trop-
fenförmig breit ansetzender Wulst zieht sich von der Wange zum inneren Augenwinkel em-
por, überquert als schmaler Steg den breiten, kurzen Schnabel und setzt sich auf der anderen
Seite entsprechend fort. Stark aufgeblähter Halswulst. Am Hals Reste der doppelten, eigen-
tümlich kurzen, durch Dreistrichgruppen untergliederten Seitenlocken, deren Volutenan-
sätze gerade noch erhalten sind. Im übrigen macht die hellgrüne, blasig wuchernde Patina die
Innenzeichnung fast unkenntlich. – Mechanisch gereinigt, stellenweise mit Wachs gefestigt.
– Erh. H 32,5 cm; breiteste Stelle der Schnabelöffnung 14,2 cm. – Südost-Gebiet, Brunnen
60 (1965).
Forschungen VIII 66.

G 51 o. Nr. S. 80.87f. Taf. 24,1

Fragmentierter Kopf einer Protome. Erhalten der größte Teil des Oberkopfes (mit Ansätzen
von zwei, durch Doppelstrich-Gruppen unterteilten Seitenlocken); über den Brauenwülsten
kurze Spirallocke; oben Tülle zum Aufschieben des Stirnknaufs. Als lose Fragmente: linkes
Auge, Unterschnabel mit Zunge sowie einige kleine Bruchstücke des Halses (mit einfachem
Schuppenkontur). – Die Hauptstücke des Kopfes zusammengesetzt und mit Draht und Gips
gefestigt. – H im jetzigen Zustand 13,5 cm. – Alte Grabung.

G 52 B 4356 S. 76 Anm. 3. S. 80

Greifenprotome, in viele Fragmente zerfallen. Zusammenhängend erhalten, aber stark de-
formiert: Oberkopf ohne Schnabel mit rechtem Ohr und Auge, Ansatz des Stirnknaufs und
halbes linkes Ohr; zwischen den Augen drei Stirnwarzen; Spirallocken über den Augen. Un-
ter den unzusammenhängenden Fragmenten identifizierbar: Knauf der Stirnbekrönung,
zwei größere Stücke der unteren Halspartie mit Befestigungsrand, zahlreiche Halsfragmente
mit doppeltem Schuppenkontur und Resten der gravierten, von Doppelstrichgruppen unter-
teilten, vierfach aufgerollten Spirallocke. Teil des Schnabelrandes. – Nicht meßbar;
Größenordnung wie G 51. L des großen Kopffragments 18,5 cm; B des Kesselansatzrandes:
2 cm; am Halsende 10 cm hohe, glatte Zone ohne Schuppenzeichnung. – Stadion-Westwall
III B (1942).

G 53 o. Nr. S. 81.127

Unzusammenhängender Rest einer Protome, darunter Oberschnabel (Gaumen geriefelt),
Spitze des Unterschnabels mit Zunge, Teil der Schädeldecke mit ›Knauftülle‹, Halsfragmen-
te. – Größenordnung wie G 51 und G 52. – Alte Grabung.

G 54 o. Nr. S. 81.88

Kopffragment von einem Greifen wie G 52. – Erh. L 8,2 cm. – Alte Grabung.

G 55 B 3415 S. 81. 88 Taf. 24,3.4

Kopf aus sehr dünnem Blech, am Halsansatz gebrochen, ganz plattgedrückt und durch Fal-
tungen entstellt. Am Halsansatz gebrochen. Ohren, Knauf und Augeneinlagen fehlen. In
der Innenfläche des von vier getriebenen Wülsten überwölbten Auges kleines Loch zur Befe-
stigung der Einlage. Über dem rechten Auge Reste der vor dem Ohr sich einrollenden Lok-
ke. – L im jetzigen Zustand ca. 13 cm; (Schnabelbreite ursprünglich ca. 11 cm). – Stadion-
Südabfall (1940).

G 56 B 4047 a und b . S. 81 Taf. 24,5

Zwei Fragmente einer Protome: a) linkes Auge und Umgebung; b) Schnabel und Halswulst,
stark deformiert; Größenordnung wie G 55. – Stadion-Südwall, archaische Schicht (1940).

G 57 B 5263 S. 76 Anm. 3. S. 81f.128.152 Taf. 25

Vollständige Protome, flachgedrückt bis auf Teile der rechten Gesichtshälfte, die aber auch
samt dem rechten Ohr, dem die Spitze fehlt, deformiert ist, Oberschnabel stark verbogen,
Endigung fehlt; Spitze des Unterschnabels umgeklappt. Augeneinlagen verloren; Augenli-
der eingebettet in weich herausgetriebene Wülste. Kugeliger Stirnknauf ohne ›Stiel‹. Gitter-
muster am Ohransatz. 3 Stirnwarzen; doppelte Seitenlocken mit regelmäßiger Querstriche-
lung. Umgeschlagener unterer Befestigungsrand teilweise erhalten. Oberfläche durch dun-
kelgrüne, grobkörnige Patina stark angegriffen. – Die gesamte linke Seite ist auf Gips gelegt.
– H 52,7 cm. – Südost-Gebiet, P 37, NW-Teil, bei -6,65 m (1963).

G 58 B 5667 S. 82 Taf. 24,2

Fragment einer Protome: Oberkopf samt Ohren und Teil des Kinnwulstes. Unterschnabel und Hals weggebrochen; Knauf fehlt; das Ganze an mehreren Stellen deformiert. Über den Augen, deren Einlagen verloren sind, 4 schmale Wülste. Ohransatz mit ›perlstabartiger‹ Profilierung. 3 Stirnwarzen; einfache, halbrund herausgetriebene Seitenlocke. – Oberfläche mit glatter, dunkelgrüner Patina in gutem Zustand. – Erh. H 15,2 cm. – Südostgebiet, B 31, bei -6,50 m (1964).

G 59 B 5264 S. 82 Taf. 24,6

Ganz zusammengedrückt, mehrfach gefaltet und deformiert; nur Kopf und Teile der hinteren Partie des Halses erhalten. Einigermaßen kenntlich: linke Kopfseite mit Auge (ehemals eingelegt), Oberschnabel, Stirnknauf. Zahlreiche Risse und Ausbrüche. Die rechte Seite des Kopfes ist zum größten Teil durch das samt dem Unterschnabel umgeklappte Halsstück verdeckt. Dichte, kleinteilige Schuppung (nur stellenweise zu erkennen). Doppelte Seitenlokken, durch Doppelstrichgruppen unterteilt. In der Größenordnung etwa G 58 entsprechend, aber anderer Typus. – Erh. H 16,7 cm. – Südost-Gebiet, unter Mauer P 32 B/P 38 (1963).

G 60 B 4355 S. 83 f. 87.122.134.148.152.160 Anm. 29 Taf. 26.27,1

Kopf einer aus mehreren Teilen gearbeiteten, großformatigen Protome, zusammengedrückt und mehrfach gerissen. Ohren, Stirnknauf, Zunge und Augeneinlagen fehlen; Stirnpartie beschädigt. Je eine Seitenlocke, durch Vierstrichgruppen unterteilt; doppelte Schuppenkonturen; gravierte Augenwimpern. Schnabelinneres gesondert gearbeitet und mit dem Kopf verlötet. Kinnwulst spiralig geriefelt; dahinter glatt abgeschnittener Rand, an den der Hals angesetzt war (Umfang ca. 45 cm; zum Vergleich: Halsumfang von G 49 ca. 40 cm). – H im jetzigen Zustand ca. 21 cm; L 29 cm (an der im Zinnabguß vorgenommenen Wiederherstellung lassen sich die originalen Maße mit annähernder Genauigkeit ablesen: s. unten S. 83 Anm. 9). – Stadion-Nordwall (1959).

G 61 B 5943 S. 85.122.134.148.160 Anm. 29 Taf. 27,2

Kopf eines Gegenstücks zu G 60, wohl vom selben Kessel. Völlig plattgedrückt, aufgerissen und deformiert. Schnabel und Ohren weggebrochen. Am Halsansatz stellenweise der glatte Schnittrand noch feststellbar. In der Aufsicht des Fragments ist das linke Auge zu erkennen, während man vom rechten Auge die Innenseite sieht. Ein Teil der rechten Halspartie ist nach vorn umgeklappt. Zahlreiche Risse und Ausbrüche; einige lose Fragmente, darunter der Oberschnabel (ohne Gaumenteil, das gesondert gearbeitet war). – Mechanisch gereinigt und mit Wachs gefestigt. – L im jetzigen Zustand 23,5 cm. – Südost-Gebiet südlich P 42, Brunnen 17 (1963).
Forschungen VIII 42.

G 62 B 2657 S. 86.88.122.134.148.160 Anm. 29 Taf. 28

Kopf einer aus mehreren Teilen gearbeiteten Protome. In Höhe des Schnabelrandes zusammengedrückt. Es fehlen das (gesondert gearbeitete) Schnabelinnere, die Ohren, die Augeneinlagen und der einst mit 3 Nägeln befestigte Stirnknauf. Je eine gravierte Seitenlocke sowie Spirallocke hinter dem Auge. Kinnwulst wellenförmig geriefelt; dahinter glatter Rand, in dem noch eine Niete zur Befestigung des Halses steckt (Halsumfang 34,6 cm). – Oberfläche durch blasige Ausblühungen angegriffen. Mit Gips von innen gefestigt. – H im jetzigen Zustand ca. 18 cm; L 27 cm. – Stadion-Westwall III A (1942).

G 63 B 4048 S. 87 Taf. 29,1

Teil der linken Kopfseite einer sehr großen Protome. Unten wahrscheinlich ein Stück des Schnabelrandes erhalten. Augeneinlage fehlt; Befestigungsstift erhalten. Ganz flach getriebene und gravierte Bögen über dem Auge; vom Augenwinkel aus palmettenartig nach unten laufende, gleichfalls präzis, aber sehr flach getriebene Wülste, durch dünne Ritzlinien getrennt. Aus 3 Fragmenten zusammengesetzt. – Mechanisch gereinigt und auf Gips gelegt. – Erh. H 11,5 cm. – Stadion-Westwall III B (1942).

Fragmente

Halsfragmente

B 5091. Taf. 29,3. Vom oberen Teil des Halses einer großformatigen Greifenprotome; oben und unten Bruch. Schuppenzeichnung mit doppeltem Kontur. Je eine schmale, nach unten allmählich breiter werdende Seitenlocke, sehr sorgfältig mit dicht gestellten Doppelstrichgruppen unterteilt. – Erh. L 18 cm. – Stadion-Nordwall, Brunnen 1 (1960).
Forschungen VIII 5.

B 3412. Taf. 29,4. Unterteil eines getriebenen Halses. Deformiert; Befestigungsrand lückenhaft. Je eine gravierte Seitenlocke, durch Doppelstrichgruppen unterteilt, mit vierfach aufgeteilter Volute ohne Zwischenräume. Verhältnismäßig kleine Schuppen mit einfachem Kontur; unten ca. 5 cm hoher glatter Streifen. – Mechanisch gereinigt und mit Gips gefestigt. – Erh. H 27 cm; unterer Umfang ca. 59 cm. – Südlich Bau C (1955). – S. 76 Anm. 3. 125 Anm. 21. S. 127.

B 2300. Halsfragment mit Rest der Spirallocke (Dreistrichgruppen, vierfache Aufrollung ohne Zwischenräume). – Auf Gips. – Erh. H 11 cm. – Stadion-Südwall III (1940). – S. 127.

B 7575a und b. 2 anpassende Fragmente mit Resten der doppelten Seitenlocken, die durch alternierende Zweier- und Dreier-Strichgruppen unterteilt sind. Doppelter Schuppenkontur. – Mit Wachs gefestigt. – Erh. H 13,2 cm; B ca. 7 cm. – Südost-Gebiet, F 5, bei -5,34 m (1965).

B 7100a-e. Fragmente eines getriebenen Greifenhalses. Doppelter Schuppenkontur. – Südost-Gebiet, Brunnen 90 (1965).
Forschungen VIII 79. 215.

B 6890. Taf. 29,2. Unterteil (Kesselansatzstück); platt gedrückt, verbogen, mehrfach gerissen. Oberhalb des getriebenen Wulstes gebrochen. 1,5 cm breiter Befestigungsfalz mit mehreren Nietlöchern. – B im jetzigen Zustand 25,9; H 14,2 cm. – Südostgebiet E 6 bei -6,30 m (1965).

Ohren

B 4054. Linkes Ohr. – H 7,7 cm. – Stadion-Westwall (1939). – S. 88.

B 3769. Linkes Ohr, Spitze gebrochen. Ähnlich wie B 4054. – Erh. H 6 cm. – Stadion-Südwall II (1938/39).

B 1194. Linkes Ohr. Vielleicht zu einer der fragmentierten Protomen G 52 – G 55 gehörig. – Reduziert. – H 8,5 cm. – Stadion-Südwall I (1939). – S. 88
Bericht III 19.

o. Nr. Rechtes (?) Ohr, vom gleichen Typus wie B 1194. – H 7,9 cm. – Alte Grabung. – S. 88

B 1979. Oberer Teil eines Ohres von ähnlicher Form wie B 1194. – Erh. H 6 cm. – Stadion-Südwall III (1940). – S. 88.

B 433. Taf. 30,4. Linkes (?) Ohr, zweischalig gearbeitet und mit schmalem Falz verlötet. Vielleicht von einem Greifen wie G 60. – H 10,5 cm. – Echohalle (1938) S. 88.

Br. 11679. Rechtes Ohr, sehr spitz und schmal, leicht geschwungen. Von einem späten Greifen der Größenordnung wie G 60 oder G 62. – H 8,4 cm. – Echohalle (1880).
Erwähnt Olympia IV 120. – S. 88

o. Nr. Linkes (?) Ohr, unten zusammengedrückt. Schmale, spitze Form. Zweischalig gearbeitet. – H 12,5 cm. – Alte Grabung.

B 6113. Linkes Ohr, schmal, hoch und leicht geschwungen. Zweischalig gearbeitet. – Erh. H 12,7 cm. – Südost-Gebiet P 37, westlich der Porosrinne (1965).

B 5449. Rechtes Ohr, leicht geschwungen, schmal, nicht ganz vollständig. – Erh. H 11,2 cm. – Südost-Gebiet, P 37, Südmauer bei -6,40 m (1963).

B 5451. Rechtes Ohr, fragmentiert. Schmal, leicht geschwungen. – Südost-Gebiet aus Brunnen 1 (1963).
Forschungen VIII 32 (dort fälschlich als B 8451 bezeichnet).

Übergroße Ohren, wahrscheinlich nicht zu Kesselprotomen gehörig (s. S. 88).

B 4410. Vollständig erhalten, zweischalig gearbeitet; an den Rändern 3 Nieten. Plastisch getriebene, radial von unten nach oben laufende ›Adern‹ in der Ohrmuschel. Im unteren Ansatz oberhalb des Bruches 2 Nägel. – Reduziert. – H 22,8 cm. – Stadion-Nordwall, Brunnen 7 (1959).
Forschungen VIII 10.

Br. 937. Gegenstück zu B 4410; leicht beschädigt. An der Ohrwurzel profilierte Tülle aufgeschoben. – H 22 cm. – Ostfront des Zeustempels.
Olympia IV Text 120 Nr. 798 (mit Abb.).

B 2750. Taf. 30,4. Zweischalig gearbeitet; die Innenseite greift mit den umgeschlagenen Rändern nach hinten auf die Außenseite über. Mehrfach gebrochen und wieder zusammengesetzt; Spitze fehlt. Dünneres Blech und feinere Arbeit als B 4410 und Br. 937. – Erh. H 19 cm – Echohalle (1942).

B 5002. Unvollständig, stark korrodiert; im Typus ähnlich wie B 2750. – Erh. H 17,6 cm. Dazu einzelne nicht anpassende Fragmente. – Stadion-Nordwall (1960).

Knäufe

B 859. Stirnknauf, einzeln gearbeitet, mit schmalem Falz am Fuß zur Befestigung am Kopf. Zylindrischer Schaft, Wulstprofil, knospenförmige Bekrönung mit knopfartiger Endigung. Vielleicht zur Greifengruppe G 51 – G 54 gehörig. – H 9,3 cm. – Südhalle (1938). – S. 87.

Br. 1413. Gleicher Typus wie B 859, nur etwas kleiner. Schaft zusammengedrückt. – H 8,5 cm. – NW-Ecke des Zeustempels (1877). – S. 87.
Erwähnt Olympia IV 120, nach Nr. 797.

B 2298. Taf. 30,4. Gleicher Typus, aber größer als B 859 und Br. 1413. Zu einem Greifen vom Format der Greifen G 60/61 gehörig. – H 11,4 cm. – Stadion-Südwestecke, Wall III (1940). – S. 87.

B 4554. Leicht zusammengedrückt, Spitze beschädigt. Von ähnlicher Form aber anderen Proportionen wie B 2298: höherer Schaft, gedrungene Bekrönung. Am Fuß Befestigungsrand mit 3 Nietlöchern. – Erh. H 9,3 cm. – Stadion-Nordwall (1960). – S. 88.

Schnabeleinlagen

B 2500. Schnabelinneres, untere Hälfte mit Zunge fast ganz, von dem mit getriebenen Wellenlinien versehenen Gaumenteil nur knapp die Hälfte erhalten. Aufgebogen; ein Stück des unteren Teils umgeschlagen. Am Rand schmaler, umgebogener Falz zur Befestigung am Kopf. – B in der Mitte ca. 12 cm. – Stadion-Westwall III, Lehmmäuerchen (1940). – S. 87.

Br. 2465. Wie B 2500, aber schlechter erhalten. – Oktogon (1878). – S. 87.

B 4049. Taf. 30,2. Unterteil mit Zunge von einer Schnabeleinlage wie B 2500. – B 12 cm; L 11,5 cm. – Stadion-Westwall (1942). – S. 87.

Br. 11616. Fragment einer Schnabeleinlage wie B 2500. – Westen des Pelopions (1880). – S. 87. Erwähnt: Olympia IV 120.

Br. 7387. Taf. 30,1. Schnabeleinlage mit gravierten Wellenlinien am Gaumenteil und glattem Unterteil. In der Mitte kleiner Schlitz zum Einsetzen der gesondert gearbeiteten Zunge. Spitze des Gaumenteils gebrochen. Randfalz rings fast vollständig erhalten. Aufgebogen. – Reduziert. – Erh. L 10 cm; B 11 cm. – Pelopion (1880). – S. 87. Erwähnt: Olympia IV 195, zu Nr. 1252.

B 8111. Gleicher Typus wie Br. 7387. Beide Spitzen bestoßen; einige Stücke ausgebrochen. Aufgebogen. – Mit Wachs gefestigt, Lücken ergänzt. – Erh. L 17,2 cm; B 10 cm. – Südost-Gebiet, O 30 (1965).

Br. 5730. Taf. 30,1. Gleicher Typus wie Br. 7387, aber größer. Zu einem Kopf wie G 60 gehörig. In der Mitte eingerissen und auseinandergebogen. Flachgedrückt. – Reduziert. – L 26,5 cm (Gaumenteil 16 cm); B 12 cm. – FO. laut Inv. »Osten« (1879). – S. 85.87. Olympia IV 195 Nr. 1252 (mit falscher Inv.-Nr.) Taf. 66.

Br. 8596. Gaumenhälfte einer Schnabeleinlage. Spitze beschädigt. – Erh. L 14 cm. – Nordwestl. Zeustempel (1880). – S. 85. 87. Erwähnt: Olympia IV 195, zu Nr. 1252.

Br. 9092. Fragmentiertes Gaumenblech mit getriebenen Wellenlinien und Punktreihen. – Reduziert.-Erh. L 10 cm. – Pelopion (1880). – S. 87.

Br. 12472. Fragmentiertes Gaumenblech mit getriebenen Wellenlinien. – Erh. L 10,8 cm; erh. Br. 9,8 cm. – Norden des Prytaneions (1880). Erwähnt: Olympia IV 195, zu Nr. 1252.

Sonstiges

Br. 1383. Oberschnabel, zusammengedrückt. – Erh. L 5,7 cm. – Westfront Zeustempel (1877). Erwähnt: Olympia IV 120, vor Nr. 798 (fälschlich als Ohr).

Die getriebenen Löwenprotomen

Typus I

L 1 B 2654 S. 91f. 93. 96 Anm. 24. Taf. 31

Vollständige Protome ohne Ansatzstück. Der glatt abgeschnittene untere Rand überall erhalten (Umfang ca. 32 cm); einige Nietlöcher erkennbar. Im ganzen etwas verdrückt; Hals

hinten rechts an einer Stelle eingefaltet. Sehr reiche, auf der glatten, dunklen Patina hervorragend erhaltene Strich- und Punktgravierung, die die getriebenen Formen begleitet. Geflammte Mähnenzeichnung. Ohren nicht vollplastisch ausgebildet, sondern nur als getriebene Erhöhung leicht angedeutet. Augen waren eingelegt. – Mechanisch gereinigt und mit Gips gefestigt. Eine größere Lücke (Schnauzenpartie, Oberlippe mit Vorderzähnen, rechter Eckzahn, Teile des Gaumens) in Gips ergänzt. – H 18,5 cm. – Mosaiksaal (1939).

Typus II

L 2 Br. 5824 S. 89.93 Taf. 32,1

Nahezu vollständig, aber ganz deformiert und in zwei Teile gebrochen, die nur noch an wenigen Stellen Zusammenhang haben. Hals und Unterkiefer flachgedrückt; der untere Rand mit mehreren Nieten lückenhaft. Auch der Kopfteil deformiert; Augeneinlagen und Teile des Maulinneren fehlen. Geflammte Mähnenzeichnung; unten ein 1–1,5 cm breiter glatter Rand. – Reduziert. – Erh. H des Unterteils 11,5 cm; Oberteil nicht meßbar (L im jetzigen Zustand 16 cm). – Buleuterion (1879).
Olympia IV 121 Nr. 799 Taf. 46.

L 3 Br. 6195. Athen, National-Museum 6390. S. 89.93 Taf. 32,2

Kopffragment, hinter dem Mähnenansatz gebrochen. Unterkiefer und linkes Auge samt der anschließenden Schläfenpartie fehlen. – Erh. H ca. 9 cm. – Südlich des Metroons in tiefer Schicht (1879).
Olympia IV 121 Nr. 800 Taf. 46; Bericht II 109 Anm. 2; W. L. Brown, The Etruscan Lion (1960) 14 Anm. 2.

L 4 B 8550 (D) S. 17.94 Taf. 33,1.2

Erhalten der Kopf mit dem durch radiale Zotteln gebildeten Mähnenkragen, von der anschließenden Mähnenpartie nur geringe Reste sowie ein kleines Stück vom Halsansatz unterhalb des Unterkiefers. Rechte Seite leicht eingedrückt. Einige kleine Ausbrüche (z. B. Schnauzenspitze). Oberfläche in gutem Zustand (glatte grünliche und bräunliche Patina). Augen waren eingelegt. – Mechanisch gereinigt; einige Stellen mit Wachs gefestigt. – Erh. H 15,6 cm. – Aus den Grabungen Dörpfelds; ohne genaue Fundort-Angabe. 1971 aus dem Nationalmuseum Athen nach Olympia überführt.

L 5 B 7172 S. 94 Taf. 36,1

Vollständig plattgedrückte Protome. Auf der Vorderseite einzelne Teile des Gesichts (linkes Auge, Schnauzenfalten, Eckzähne, rechtes Ohr, Teile der Mähnenkrause etc.) erkennbar, auf der Rückseite kleinere Partien der geflammten Mähnenzeichnung und ein Stück des glatt abgeschnittenen Randes. Augen waren eingelegt. – H im jetzigen Zustand 17 cm; B 21 cm. – Südost-Gebiet, K/N, -8,41 m (1965).

Typus III

L 6 B 5153 S. 95 f. 149 Anm. 22 Taf. 33,3.4

Erhalten der Kopf, der gesondert gearbeitet war, und eine kleine Partie des glatten Zwischenstücks sowie ein Teil des Rings, der die Fuge zwischen Kopf und Zwischenstück verdeckte. Einige Nieten, die beide Stücke verbanden, noch sichtbar. Es fehlen das Schnauzeninnere,

beide Ohren, Schnauzenspitze (in Gips ergänzt). Geflammte Mähnenzeichnung nur auf der Rückseite gut erhalten, sonst durch Oxydverkrustung größtenteils unkenntlich. Der Mähnenkragen bricht gegen die übrige Mähnenpartie mit einem scharfen Knick um. Augeneinlagen verloren. – Mechanisch gereinigt und mit Gips gefestigt. – Erh. H 17 cm. – Stadion-Nordwall, Brunnen 33 (1960).
Forschungen VIII 26. 215.

L 7 B 200 S. 89.94.95 f. 143 f. Taf. 34.35,1

Vollständig bis auf das Kesselansatzstück; auch die Füllmasse, die unten noch ein Stück herausragt (schwärzlich bis bräunlich; sehr hart) ist erhalten. Eine größere Lücke auf der linken Halsseite. Augen waren eingelegt. Ohren nicht plastisch, sondern nur als Relieferhöhung angegeben. Auf dem ähnlich wie bei den Greifen herausgetriebenen, das Gesicht rahmenden Wulst radiale Haarzotteln. Im übrigen ist die Mähnenzeichnung durch ein weitmaschiges, aus sich diagonal kreuzenden Linien gebildetes Gitternetz ersetzt. Auf einen getriebenen (nicht wie bei L 6 aufgelegten) Ring folgt ein glattes Zwischenstück, das wiederum mit einem getriebenen Wulst endigt und mit einem schmalen Falz in das Kesselansatzstück eingeschoben war. Die vermutliche Zugehörigkeit zu dem Kessel B 4224 habe ich Forschungen VI 13 ff. eingehend dargelegt (dort ist die Protome abweichend von der hier durchgeführten Zählung mit »L 4« bezeichnet). – Mechanisch gereinigt. – H (ohne das unten herausragende Stück der Füllmasse): 24 cm; erschlossene Gesamthöhe mit Kesselansatzstück 27,5 cm. (s. Forschungen VI 14 Abb. 7). – Aufschüttung unter der Echohalle, an der Verlängerung der Südwand, 2,36 m unterhalb Euthynterie (1938).
Bericht II 106 ff. Abb. 68 Taf. 45 (zum Fundort: ebd. 51 f.); Langlotz, NBdA I 162; Matz, GgrK Taf. 58b; Amandry, Études I Taf. 6,1; ders., Syria 35, 1958, 86; Jantzen, GGK 36 f. Taf. 9,3 (mit falscher Rekonstruktion); W. L. Brown, The Etruscan Lion (1960) 14 ff. Taf. 6c; Forschungen VI 13 ff. 49 Abb. 7 Taf. 3–4; P. Demargne, Die Geburt der griechischen Kunst (1965) 362 Abb. 479; H. Gabelmann, Studien zum frühgriechischen Löwenbild (1965) 42; Herrmann, Olympia 83 f. Taf. 19b.

L 8 B 4042 S. 95 f. Taf. 35,2.3

Kopf, am Mähnenansatz gebrochen und seitlich flachgedrückt. Aus zwei aneinanderpassenden Fragmenten zusammengesetzt. Schnauzenspitze, Teile der Stirnpartie, untere Eckzähne ausgebrochen. Augeneinlagen samt Bettung verloren. Vielleicht vom selben Kessel wie L 7. – Mechanisch gereinigt; Oberfläche sehr angegriffen. – Erh. H 15,5 cm. – Stadion-Südwestecke (1953).
Unpubliziert. Erwähnt: Forschungen VI 16 (dort als »L 5« bezeichnet).

Fragmente

B 5003. Unterkiefer mit Eckzähnen und Zunge sowie Ansatz des Oberkiefers. Dünnwandiges Blech. – Erh. L ca. 9 cm. Dazu einige lose Fragmente. – Stadion-Nordwall (1960).

B 4022. Halsfragment mit geflammter Mähnenzeichnung. Zusammengefaltet. – Erh. H 5,2 cm. – Südhalle (1938/39).

Br. 3664. Mähnenfragment. – H 3 cm. – NW-Ecke des Heraions (1878).

Großformatige Löwenprotomen (Fragmente)

B 1945. Taf. 36,2. Löwenrachen, gesondert gearbeitet, von einer großformatigen Löwenprotome. Eckzähne sowie die Reihen der Schneide- und Backenzähne einzeln eingesetzt und vernietet. Backenzähne rechts fehlen; Backenzähne links oben sowie obere Schneidezähne beschädigt. Gaumen wellenförmig gerieft. Auseinandergebogen. – L im jetzigen Zustand 20 cm; B 16 cm. – Stadion-Südwall III (1940). – S. 96.

B 5004. Taf. 36,3. Großer, fragmentierter Löwenhals. Oben gebrochen; unten glatt geschnitten, umgebogener Rand mit Nieten und Nietlöchern (Umfang ca. 52 cm). Dichte, kleinteilige Mähnenzeichnung. – Erh. H ca. 16 cm. – Stadion-Nordwall (1950).

Folgende Kesselansatzstücke könnten zu Löwenprotomen gehören

B 5001. Taf. 32,4. Zwei an einer Stelle anpassende Fragmente. Glatte Blechmanschette mit schräg geschnittenem Rand (niedrigste H 2,3 cm; größte H 4,2 cm). Unten Befestigungsrand mit Nietlöchern. Verbogen und nicht ganz vollständig; daher Dm und Umfang nicht genau bestimmbar. – Stadion-Nordwall (1959). – S. 92.

B 7027. Taf. 32,3. Oben entlang eines getriebenen Wulstes gebrochen. In der Wandung eine Lücke (in Gips ergänzt). – Vermutlicher Dm (oben) ca. 14 – 15 cm. B des unteren Befestigungsrandes 1,3 cm. Niedrigste H 2,8 cm; größte H 5,5 cm. – Südost-Gebiet, O 23 Nord bei -6,60 m (1964). – S. 92.

Die gegossenen Greifenprotomen

Frühe Gruppe

G 64 Br. 2575 S. 12 Anm. 10. S. 98 ff. 102. 103 Anm. 14. S. 147 Taf. 37

Stirnknauf und linkes Ohr fehlen, vom rechten Ohr der untere Teil erhalten. Schnabelrücken sowie Spitze des Unterschnabels und der Zunge beschädigt. Sorgfältige, kleinteilige Schuppenzeichnung, Augenlider und Schnabelränder gerieft. Keine Spirallocken. Im Ansatzrand drei Befestigungsnieten. – Reduziert. – Erh. H 17 cm. – NO-Ecke des Zeustempels (1878).
Erwähnt: Olympia IV 123; Jantzen, GGK 56 Nr. 43 Taf. 16,2 (nach Gipsabguß in ungereinigtem Zustand).

G 65 Br. 11059. Athen, National-Museum Inv. 6161. S. 100. 102 f. 108. 147 Taf. 38,1.2

Vollständige Protome, der nur die rechte Augeneinlage fehlt (bei der Auffindung laut Inventar noch in Stücken erhalten). Die linke Augeneinlage befindet sich noch an ihrer ursprünglichen Stelle. Als Material der Augeneinlagen wird im Inventar der alten Grabung vermutungsweise »sizilischer Bernstein« angegeben. 3 Stirnwarzen; ungegliederter, kugeliger Knauf; dreifache Wülste über den Augen. Je eine, nur als Umrißzeichnung gegebene Seitenlocke. Auf dem Ansatzring (von dessen drei Befestigungsnieten noch eine erhalten ist) graviertes Zickzackmuster. – H 19,5 cm. – Westen des Pelopion (1881).
Olympia IV 122 Nr. 804 Taf. 47; V. Staïs, Marbres et bronzes du Musée National (1910) Abb. S. 295; Jantzen, GGK 60 Nr. 49 Taf. 16,2.

G 66 Br. 1172. Athen, National-Museum Inv. 6162 S. 101.103.105.147 Taf. 38,3

Ohren verbogen, ihre Spitzen gebrochen; sonst vollständig. Augen nicht eingelegt. Stirn-
knauf mit granatapfelförmiger Bekrönung. Je eine gravierte Seitenlocke mit Unterteilung
durch Doppelstrichgruppen. Am Kopf Punktgravierung. Unten ein 2 cm hoher glatter
Streifen. Im Befestigungsrand 3 Nietlöcher. – Mechanisch gereinigt. – H 13,5 cm. – West-
front Zeustempel (1877).
Olympia IV 122 Nr. 807 Taf. 47; Jantzen, GGK 61 Nr. 50 Taf. 18,4.

Fragmente

Br. 7010. Taf. 73,2. Linkes Ohr mit Rest der Schädelwandung. Im Umriß ähnlich wie bei G 65, aber
flacher. – H 6,5 cm. – Südöstlich des Heraions (1879).
Erwähnt Olympia IV 123.

Br. 9672. Rechtes Ohr, sehr ähnlich wie Br. 7010; vielleicht von derselben Protome oder einem Ge-
genstück. – H 6 cm. – Pelopion (1880).

o. Nr. Rechtes (?) Ohr. Ähnlich geformt wie bei G 65, aber größer. – H 7,6 cm. – Alte Grabung.

Mittlere Gruppe

G 67 Br. 4701. Berlin Staatl. Mus. (West), Antikenabtlg. S. 102f.105f.147 Taf. 39

Ohren und unterer Befestigungsrand weggebrochen; Knaufspitze beschädigt. Je eine pla-
stisch aufgelegte, vom Knauf ausgehende Seitenlocke. Zwei Stirnwarzen. Kreisförmige
Schuppenzeichnung, am Hals mit einer größeren, am Kopf mit einer kleineren Punze herge-
stellt. Unten ein glatter Randstreifen. Dickwandiger Guß; im Inneren Gußkern erhalten. –
Mechanisch gereinigt. – H 24 cm. – Südlich Zeustempel, unter dem Bauschutt des Tempels
(1879).
Olympia IV 122 Nr. 803 Taf. 47; Neugebauer, Kat. Berlin, Bronzen I 4 Abb. 1; Jantzen,
GGK 61 Nr. 51 Taf. 19,1; Führer durch die Antikenabteilung (1968) 192.

G 68 B 2357 S. 104.108.116 Anm. 53 Taf. 40,1.2

Rechtes Ohr fehlt, vom linken die Spitze weggebrochen. Die kleine und sehr dünne Zunge
verbogen, Augeneinlagen verloren. Größeres Loch an der linken Halsseite. Unterer Ansatz-
rand lückenhaft. Je eine in flachem Relief gegebene Seitenlocke, durch Dreier-Strichgruppen
unterteilt; die gleiche Gravierung zeigt der Wulst am Fuß der Protome. Schuppenzeichnung
mit kreisförmigen Punzen hergestellt. Bekrönung des Stirnknaufs rosettenartig gekerbt.
Schnabelränder fein geriefelt. Im Befestigungsring eine der 3 Nieten erhalten. – Reduziert. –
H 18,5 cm. – Stadion-Westwall (1952).

G 69 B 5650 S. 104f. 106 Anm. 24. S. 136 Anm. 48 Taf. 42,2.3

Kopf einer Protome, am Halsansatz gebrochen. Unterhalb des Kinnwulstes, teilweise in die-
sen eingreifend, ein umfangreiches, beiderseits mit einer Niete befestigtes Flickstück. Im
Nacken, wo die Gußwandung sehr dünn ist, zwei Löcher. Sonst nur geringfügige Oberflä-
chenbeschädigungen. Je eine plastisch aufgelegte Seitenlocke. Die ehemals eingelegten Au-
gen von schmalen Wülsten umgeben. Sehr dichte, kleinteilige Schuppenzeichnung, sowohl
mit kreis- wie mit U-förmigen Punzen hergestellt. Die kegelförmig ansetzende Stirnbekrönung
trägt über einem Doppelprofil einen fächerförmigen, dreigeteilten Aufsatz. – Redu-
ziert. – H 14,8 cm. – Südost-Gebiet, O 12, Brunnen 4 (1964).
E. Kunze, Delt 19, 1964 Chron. 167; Forschungen VIII 34.215.

G 70 B 5109 S. 78 Anm. 6. S. 105 105 f. 111 Anm. 35 Taf. 40,3.4

Vollständige Protome, der nur die linke Ohrspitze, Teile des unteren Ansatzringes und die
Augeneinlagen fehlen. An der Rückseite und am rechten unteren Halsrand sind zwei größere
Gußfehler durch Verlust der ehemals hier eingesetzten Flickungen sichtbar geworden. Lok-
kere U-förmige Schuppenzeichnung am Hals, nach oben dichter werdend; dort und am
Kopf Verwendung kleinerer Punzen. Je eine gravierte Seitenlocke sowie Spirallocke hinter
dem Auge. Reich profilierte Stirnbekrönung. Drei kleine Stirnwarzen. – Die Protome
wurde ohne jede Oxydation gefunden (vgl. hierzu Bericht VII 129 f.). – H 17,5 cm. – Sta-
dion-Nordwall, Brunnen 34 (1960).
Forschungen VIII 27.

G 71 Br. 3884. Athen, National-Museum Inv. 6159. S. 88. 106 ff. 109. 111. 128. 134
 Taf. 41. 42,1

Vollständig bis auf die Augeneinlagen und die Zungenspitze. Oberfläche in vorzüglichem
Zustand. Je eine plastisch aufgelegte, vierfach aufgerollte Seitenlocke mit gravierten Dreier-
Strichgruppen. Die Augen von fein abgestuften Wülsten umgeben. Plastischer Wulst am
Halsende. Feine und dichte Schuppenzeichnung. Große, spitze Ohren. Kräftiger, reich pro-
filierter Stirnknauf. Im Befestigungsrand 3 Nieten. – Reduziert. – H 35,5 cm. – Nordbau
des Buleuterions (1878).
Olympia IV 122 Nr. 805 Taf. 47; Roscher, ML I (1886–1890) 1766 (Abb.); L. Curtius, Die
klassische Kunst Griechenlands (1938) 77 Abb. 76; Bericht II 115; Jantzen, GGK 63 f. 69
Nr. 71 Taf. 25; B. Goldman, AJA 64, 1960, 319 ff. Taf. 88,2.

G 72 Br. 2250. Athen, National-Museum Inv. 6160 S. 5. 77. 88. 108. 109 ff. 112. 134. 148.
 153. 160 Anm. 29 Taf. 43

Vollständig bis auf die Augeneinlagen. Das rechte Ohr gebrochen und wieder angesetzt.
Beide Ohren etwas verbogen. Doppelte gravierte Seitenlocken, deren vordere sich mit ihrer
breiten, dreifachen Aufrollung in der Mitte fast berühren; Unterteilung durch Fünfer-
Strichgruppen. Je eine über dem Auge ansetzende Schläfenlocke. Ohr- und Schnabelränder
fein gekerbt. Eine Stirnwarze. Knaufbekrönung rosettenartig graviert. Am Halsende plasti-
scher, durch gravierte Fünferstrichgruppen gegliederter Ring. 3 Befestigungsnieten. – H
36 cm. – Nordosten des Buleuterions (1878).
Olympia IV 122 Nr. 806 Taf. 47; Bericht II 115; Jantzen, GGK 69 f. Nr. 80 Taf. 31,1; P.
Amandry, Syria 35, 1958, 91 Abb. 4.

G 73 B 945 S. 88. 108. 109 ff. 112. 134. 148. 153. 160 Anm. 29 Taf. 44

Spitze des rechten Ohres und der Zunge gebrochen, sonst bis auf die Augeneinlagen voll-
ständig und hervorragend erhalten. Je zwei gravierte Seitenlocken, deren vordere sich mit ih-
ren vierfach aufgerollten Voluten berühren; Gliederung durch Fünferstrichgruppen. Brau-
enlocke mit Schläfenvolute; durch Punktgravierung gefüllt. Die gleiche Punktgravierung
ziert ein vom Schnabelwinkel sich zum Auge emporschwingendes, den Schnabelrücken
überquerendes und sich auf der Gegenseite in gleicher Weise fortsetzendes Band. Eine
Stirnwarze. Ohren spitzer als bei B 72; Stirnknauf mit kugeliger Bekrönung ohne Gravie-
rung. Am Fuß der Protome plastischer Ring, durch Viererstrichgruppen unterteilt. 3 Befe-
stigungsnieten im Kesselansatzrand. – Reduziert. – 35,8 cm. – Stadion-Südwall III (1938).
Bericht III 28; Kunze, Neue Meisterw. Abb. 25; Jantzen, GGK 69 f. Nr. 81 Taf. 31,1; J.
Charbonneaux, Les bronzes grecs (1958) 38 Abb. 8; Lullies-Hirmer[2] Taf. 5; EAA IV (1961)
521 Abb. 621; J. Boardman, Greek Art (1964) 42 Abb. 30.

G 74 Br. 1414 S. 109

Fragment (Unterschnabel mit Zunge) von einer Protome wie G 72 oder G 73. – Reduziert. –
Erh. L 6 cm. – Nordwestecke des Zeustempels (1877).
Erwähnt: Olympia IV 123.

G 74a Genf, Sammlung G. Ortiz S. 109

Fragment (Oberkopf, r. Ohr gebrochen). – Oberfläche stark korrodiert. – Erh. H 16,2 cm.
J. Dörig (Hrsg.), Art Antique, Collections privées de Suisse romande (1975) Nr. 129.

G 75 B 6108 S. 111.148.149 Anm. 22 Taf. 45

Vollständig bis auf die Ohrspitzen und ein Stück des Ansatzrandes, in dem seitlich noch eine
der 3 Nieten steckt. Zwei Risse am Hals und einige Oxydnarben, vor allem an der Schnabel-
spitze. Augeneinlagen verloren. 3 plastische Brauenwülste; keine Stirnwarzen. Schnabel-
und Ohrränder sowie das scheibenförmige Zwischenglied unterhalb des Ohransatzes fein
gekerbt. Je eine Seitenlocke mit Viererstrichgruppen und relativ kleiner, doppelt aufgerollter
Volute, die sich mit der Volute der Gegenseite am Halsende vorn berührt. Kleinteilige, aber
kräftige Schuppenzeichnung. Alle drei Befestigungsnieten im Ansatzrand erhalten. – Redu-
ziert. – H 28,3 cm. – Südost-Gebiet O 28, Brunnen 57 (1965).
Forschungen VIII 64, 214.

Fragmente

Br. 8490. Taf. 73,1. Rechtes Ohr, Spitze gebrochen. Dreieckiger Querschnitt. Könnte zu G 68 ge-
hören (Anpassung nicht ganz sicher). – Erh. H 4,2 cm. – Stadion (1880).
Erwähnt: Olympia IV 123.

Br. 9792. Taf. 73,1. Rechtes Ohr; gleicher Typus wie Br. 8490, aber kleiner. – H 3,4 cm. – Süden des
Heraions (1880).

Br. 4646. Rechtes Ohr, unterer Rand der Ohrmuschel nicht erhalten. (Von G 71 oder einem ähnli-
chen Stück?). – H 8,2 cm. – Südlich Zeustempel (1879).
Erwähnt: Olympia IV 123.

B 3595. Spitze eines linken (?) gleichartigen Ohres. – Erh. H 5,4 cm. – Stadion-Südwall I, Benut-
zungsschicht (1939).

Br. 11038. Linkes Ohr, unterer Rand der Ohrmuschel nicht erhalten. Geriefelter Rand. Größen-
ordnung wie die beiden vorstehenden Exemplare, aber flacher. – H 9,2 cm. – Westen des Pelopions
(1880).

Br. 1991. Spitze eines gleichartigen Ohres. – Erh. H 5,2 cm. – Westfront Zeustempel (1877).
Erwähnt: Olympia IV 123.

Br. 9992. Linkes Ohr. Etwas kleiner, spitzer und geschwungener als Br. 11038 und Br. 1991. – H
8,7 cm. – Süden des Heraions (1880).
Erwähnt: Olympia IV 123.

B 1197. Taf. 73,1. Wie Br. 9992, aber mit geriefelten Rändern. – H 8,7 cm. – Stadion-Südwall II
(1939).

B 6928. Rechtes Ohr; gewölbt und leicht geschwungen. – Reduziert. – Erh. H 5,8 cm. – Südost-
Gebiet (1964).

B 220. Rechtes Ohr, unten unvollständig. Wie Br. 1197. – Erh. H 8,1 cm. – Stadion-Südwall I
(1938).

B 6636. Stirnknauf. – Erh. H 3,2 cm; oberer Dm 2,1 cm. – Südost-Gebiet, Kanalgraben bei -7,30 m (1964).

B 6499. Stirnknauf (?). – Erh. H 2,5 cm. – Westlich der Byzantinischen Kirche (1941).

Späte Gruppe I

G 76 Br. 4159 S. 112.114 Taf. 46,1.2

Kopf einer Protome, am Halsansatz gebrochen, Ohren und Zungenspitze fehlen, Augeneinlagen verloren. Gußkern erhalten. Gravierte Brauenlocke mit Schläfenvolute; von je zwei gravierten Seitenlocken noch die Ansätze erhalten. Eine Stirnwarze. Sehr dichte, kleinteilige Schuppenzeichnung. – Reduziert. – Erh. H 12,2 cm. – Nördlich Philippeion (1878). Erwähnt: Olympia IV 123.

G 76a o. Nr. S. 112.114 Taf. 46,3

Halsunterteil, zu G 76 oder einem Gegenstück gehörig. Doppelte gravierte Spirallocken, mit Viererstrichgruppen verziert; die gleiche Gravierung auf dem plastischen Ring am Protomenfuß. Art der Schuppengravierung mit G 76 identisch. Im Ansatzring 3 Nietlöcher. – Reduziert. – Erh. H 10 cm. – Alte Grabung.

G 77 Aus Olympia (?). Cambridge (Mass.), Fogg Art Mus. 1963.130. S. 16.113f. Taf. 46,4

Ehem. Santa Barbara (Calif.), Sammlung S. Morgenroth, dann Sammlung Ch. L. Morley, dann Sammlung F. M. Watkins.
Vollständige Protome bis auf Ohrspitzen und Augeneinlagen. – H 18,4 cm; Dm des Ansatzringes 7,1 cm.
Ancient Art in American Private Collections (Exhib. Cat. Fogg Art Museum 1954) Nr. 199 Taf. 60; Jantzen, Nachtr. 38f. Nr. 86a; J. L. Benson, AntK 3, 1960, 58ff.; M. Del Chiaro, Greek Art from Private Collections of Southern California (Exhib. Cat., Univ. of California, 1963) 8 Nr. 2; D. G. Mitten, Fogg Art Museum Acquisitions (1964) 11 ff.; Mitten-Doeringer, Master Bronzes 73 Nr. 67; The Frederick M. Watkins Collection. Fogg Art Museum (1973) 14f. Nr. 1.

G 78 Aus Olympia (?). London, Privatbesitz. S. 16.113f. Taf. 46,5
Ehem. Santa Barbara (Calif.), Sammlung S. Morgenroth.

Vollständige Protome, Gegenstück zu G 77. – H 18,4 cm.
Lit. s. zu G 77; Jantzen, Nachtr. 38f. Nr. 86b.

G 79 B 6103 S. 113 Taf. 48,3

Hals eines Greifen. Kleiner, aber in Typus und Ausführung G 77/78 verwandt. Je eine Spirallocke, durch Viererstrichgruppen unterteilt. Am Kopfansatz gebrochen. Im Befestigungsrand stecken noch die 3 Nieten. – H 11,4 cm. – Südost-Gebiet O 20 bei -7,66 m (1965).

G 80 B 288 S. 113f.115 Taf. 47,1.2

Vollständig bis auf die Augeneinlagen, aber zahlreiche Oxydationsnarben. Ansatzring etwas beschädigt. Keine Seitenlocken. Außerordentlich dichte, kleinteilige Schuppenzeichnung. Auf dem Stirnknauf gravierter Blattstab. – Reduziert. – H 24,4 cm. – Stadion-Südwall I (1938).
Bericht II 115 Taf. 51; Langlotz, NBdA. I 163 Taf. 14; Jantzen, GGK 71 Nr. 94 Taf. 36,2.3; Rolley, Bronzen Abb. 139.

G 81　　B 3405 u. B 6878　　　　　　　　　　　S. 113 f. 115　　　Taf. 47,3.4

Kopf und Hals einer Greifenprotome. Trotz der weit auseinanderliegenden Fundorte Bruch
an Bruch anpassend; einige Lücken an der Bruchstelle mit Wachs geschlossen. Im Inneren
des Kopfes Reste des Gußkerns und eine senkrechte bronzene Stütze zwischen Schädeldecke
und Oberkiefer. Augeneinlagen verloren. Stirnknauf mit großer knospenförmiger Bekrö-
nung. Kleinteilige, flüchtig eingeschlagene Schuppenzeichnung; unterer Teil des Halses
glatt. Keine Spirallocken. – Reduziert. – H 22 cm. – Kopf: Bau C, Raum am Südeingang
(1956); Hals: Südost-Gebiet L, Brunnen 72 (1965).
Bericht VII 9; Forschungen VIII 72.

G 82　　B 30　　　　　　　　　　　　　　　　　S. 113 f. 115　　　Taf. 48,4

Hals einer Greifenprotome wie G 81, wohl vom gleichen Kessel. – Reduziert. – Erh. H
13,5 cm. – Stadion-Nordwall (1937).
Bericht I 75.

G 83　　B 4278　　　　　　　　　　　　S. 108 Anm. 30. S. 114　　　Taf. 48,1.2

Vollständige Protome, der nur das rechte Ohr, die Spitze des linken und die Augeneinlagen
fehlen. Mehrere Gußfehler, die wohl ursprünglich durch Flickstücke nicht sichtbar waren:
so am linken Auge, an der rechten und vorderen Halsseite. Keine Seitenlocken, keine plasti-
schen Brauenbögen. Sehr kleinteilige Schuppengravierung. Unterer Halsrand glatt. 3 Befe-
stigungsnieten, bei der vorderen ein Stück des Ansatzrandes ausgebrochen. Auf dem Rücken
deutliche Spur eines abgearbeiteten Gußüberstandes. – Reduziert. – H 22 cm – Stadion-
Nordwall, Brunnen 4 (1959).
Forschungen VIII 8.

Späte Gruppe II

G 84　　B 780 u. B 2265　　　　　　　　　　　S. 115　　　Taf. 49,1.2

Aus zwei Bruchstücken (Oberkopf und Hals mit Ohren und Unterschnabel) zusammenge-
setzt. Knauf, Ohrspitzen, ein Stück des Ansatzringes und die Augeneinlagen verloren. Keine
Spirallocken. Lockere, kleinteilige Schuppenzeichnung (Punze mit zugespitzter U-Form). –
Reduziert. Die beiden Bruchstücke miteinander verlötet. – H 19,2 cm. – Oberkopf: Sta-
dion-Südwall IV (1938); Hals mit Ohren und Unterkiefer: Stadion-Westwall III A (1942).
Bericht V 4.

G 85　　Aus Olympia (?).
　　　　New York, Metr. Mus. 59.11.18. Fletcher Fund, 1959　　S. 16.115　　Taf. 49, 3.4

Erworben 1959 aus Sammlung Prof. C. Mège mit Fundangabe Olympia. Vollständig; Ober-
fläche jedoch durch Oxydationsnarben angegriffen. Lockere, flüchtige Schuppenzeichnung.
Keine Seitenlocken, keine plastischen Brauenwülste. – H 24,6 cm.
Catalogue Vente Hôtel Drouot, 9 mars 1959, Taf. 2 Nr. 63; D. v. Bothmer, BullMetrMus 19,
1961, 133 f. Abb. 1.

Späte Gruppe III

G 86 B 2356 S. 115 Taf. 50,1.4

Spitze des linken Ohrs fehlt; sonst vollständig. Rechte Ohrspitze und Stirnkauf wieder ange-
setzt. Reste der linken Augeneinlage erhalten (weißliche, kittartige Masse). Flüchtige
Schuppenzeichnung. – Reduziert. – H 13,7 cm. – Echohalle (1952).

G 87 B 6104 S. 115 Taf. 50,2.5

Ohren und Bekrönung des Knaufs gebrochen, sonst bis auf die Augeneinlagen vollständig,
einschließlich der 3 Befestigungsnieten am Ansatzring. Lockere, aber tief eingepunzte
Schuppenzeichnung. – Reduziert. – H 13,4 cm. – Südost-Gebiet, O 23 Süd, bei -7,38 m
(1965).

G 88 Br. 6300 S. 115 Taf. 50,3.6

Vollständige Protome. Stark korrodiert; mehrere Löcher in der Halsgegend. Ohren etwas
verbogen. Augeneinlagen verloren. 3 Nieten im Ansatzring. – Reduziert. – H 16,2 cm. –
Südlich Metroon (1879).
Erwähnt: Olympia IV 123.

G 89 B 6875 S. 115.149 Anm. 22 Taf. 51,1.4

Vollständige Protome. Die Ohren, vor allem die Spitze des linken, etwas verbogen. Einige
Risse und Ausbrüche. Augeneinlagen verloren. Flüchtige und unregelmäßige Schuppen-
zeichnung. Im Ansatzring 3 Nietlöcher. – Reduziert. – H 13,1 cm. – Südost-Gebiet, Brun-
nen 58, H Nord (1965).
Forschungen VIII 65.

G 90 B 2751 S. 116 Taf. 51,2.5

Vollständig bis auf die Augeneinlagen. Schnabelspitze und unterer Ansatzring etwas be-
schädigt. Oxydationsnarben. Rechtes Ohr gebrochen und wieder angefügt. Sehr flüchtige,
grobe Schuppenzeichnung. 3 Befestigungsnieten. – Reduziert. – H 13,5 cm. – Stadion-Süd-
westecke, Wall II (1953).
Bericht VI 2.

Späte Gruppe IV

G 91 B 1771 S. 5.116f. Taf. 51,3.6

Fragmentierte Protome ohne Ohren und Stirnknauf. Augen nicht eingelegt (mitgegossen,
flach gewölbt, ohne Innenzeichnung). 3 Befestigungsnieten. – Reduziert. – Erh. H 12,8 cm.
– Brunnen h/i nördl. Mosaiksaal (1940). Zum Fundort (Beifunde): Bericht VII 120.

Fragmente

B 1595. Taf. 73,2. Linkes Ohr mit Ohrwurzel und einem Teil der Schädelwandung; Spitze gebro-
chen. Geriefelter Rand. Von einem Greifen wie G 80 und G 81. – Erh. H. 8,4 cm. – Stadion-Südwall
III (1940).

B 601. Taf. 73,2. Rechtes Ohr. Wie B 1595, aber etwas flacher. – Reduziert. – H 7,9 cm. – Raum
nordwestlich Mosaiksaal (1938).

Br. 2805. Taf. 73,2. Linkes Ohr. Ähnlich den beiden vorstehenden Exemplaren, etwas kleiner. – Reduziert. – H 7,5 cm. – Oktogon (1878).
Erwähnt: Olympia IV 123.

Br. 8673. Linkes Ohr, unten unvollständig. Ähnlich den vorstehenden. – Erh. H 6 cm. – NW des Zeustempels (1880).

Br. 11471. Linkes Ohr, unten unvollständig. Ähnlich den vorstehenden. – Erh. H 5,9 cm. – Westen der Echohalle (1880).

B 4070. Spitze eines ähnlichen Ohres. – Erh. H 4,6 cm. – Stadion-Querschnitt, Wall III/IV (1958).

Br. 9669. Rechtes Ohr, Spitze gebrochen. Ähnlich den vorstehenden. – Erh. H 5,6 cm. – Südlich des Heraions (1880).

Br. 13985. Eingezapftes Ohr, von einer Reparatur. Spitz, mit dreieckig eingetiefter Ohrmuschel. Rohe Arbeit. – H 4,8 cm. – NO des Prytaneions (1881).
Erwähnt: Olympia IV 123.

Br. 1300. Taf. 73,3. Ohrspitze, Reparaturstück (mit 2 Nieten befestigt). – Reduziert. – L. 7,1 cm. – Westfront des Zeustempels (1877).

B 1614. Stirnbekrönung. Wie bei G 81, auch in der Größe genau übereinstimmend. Oberste Spitze durch eine Kerbe nochmals abgesetzt. – Erh. H 3,9 cm. – Stadion-Südwall III (1940).

B 3836. Stirnknauf einer kleinformatigen Protome, etwa wie bei G 90. – Erh. H 2,9 cm. – West-Thermen (1939).

B 2880. Stirnknauf, ähnlich dem vorstehenden. – Erh. H 2,5 cm. – Stadion-Südwestecke (1952).

o. Nr. Unterschnabelendigung mit Zunge, deren Spitze gebrochen ist. Nach Format und Stil von einem Greifen wie G 80 und G 81. – Erh L 2,6 cm. – Alte Grabung.

Anhang

Fragmente, die keiner Gruppe der gegossenen Greifenprotomen sicher zuweisbar sind

B 7620. Großes Ohr, anscheinend gesondert gearbeitet (Reparaturstück?). – H 9 cm. – Südost-Gebiet, O 30 (1965).

Br. 5099b. Spitze eines ziemlich großen Ohres. – Erh. H 5,6 cm. – Süden des Prytaneions (1879).

Br. 1198. Spitze eines großen Ohres. Erh. L 8,3 cm. – Westfront Zeustempel (1877).

Br. 3822. Sehr roh gearbeitetes Ohr; stark oxydiert. Vielleicht von Fehlguß? – Erh. H 5,7 cm. – »Südwest-Graben« (1878)
Erwähnt: Olympia IV 123.

Br. 13112. Fragmentiertes Ohr, oben und unten gebrochen. Von Reparatur (oder Fehlguß?). – Erh. H 5,7 cm. – Gymnasion, Dromoshalle (1880).

B 6889. Ohrspitze mit Zapfen (Reparaturstück?) – Reduziert. – H 4 cm. – Südost-Gebiet, O 22 (1964).

Br. 445. Stirnbekrönung. Konisch mit strahlenförmigen Einkerbungen. Sehr dünner Stiel. – H 3,2 cm. – Östlich Zeustempel (1876).
Erwähnt: Olympia IV 123.

Br. 8573. Zunge. – Erh. L 3,8 cm. – Stadioneingang (1880).
Erwähnt: Olympia IV 123.

Br. 8372. Zunge, längs der Schnabelfläche gebrochen. Runder Querschnitt. – Erh. L 3 cm. – Stadion (1880).
Erwähnt: Olympia IV 123.

Br. 12581. Zunge. – Erh. L 2,7 cm. – Nördl. Prytaneion (1880).

Br. 14182. Zunge. – Erh. L 2,6 cm. – FO. unbekannt (1881).

Br. 13951. Zunge. – Erh. L 2,2 cm. – Prytaneion (1881).
Erwähnt: Olympia IV 123.

o. Nr. Zunge. – Erh. L 3,9 cm. – Alte Grabung.

o. Nr. Zunge. – Erh. L 3,5 cm. – Alte Grabung.

B 8034. Zunge. – Reduziert. – Erh. L 2,1 cm. – Westl. Bau C (1956).

Br. 14277. Zunge. – Erh. L 1,8 cm. – Alte Grabung.

B 8854. Wandungsfragment von einer ziemlich großen Protome mit lockerer Schuppenzeichnung in Form offener Kreise. Rings gebrochen. – Reduziert. – Erh. L 8,2 cm. – Stadion-Südwall (1940).

o. Nr. Gleichartiges Fragment, entweder zu derselben Protome wie B 8854 gehörend oder zu einem Gegenstück. Rings gebrochen. – Reduziert. – Erh. L 7,5 cm. – Alte Grabung.

Br. 5356. Fragment mit flüchtiger Schuppenzeichnung. – Erh. L 4,5 cm. – Südwesten des Zeustempels (1879).

Die Greifenprotomen der kombinierten Technik

Typus I

Gegossene Köpfe

G 92 B 2358 S. 104.119 ff.147 Taf. 52.53. 54,1

Vollständig bis auf den Stirnknauf, von dem nur der Ansatz im Bruch erhalten ist. Von ihm ausgehend je eine plastisch aufgelegte, durch gravierte Doppelstrichgruppen gegliederte Spirallocke, die sich hinter dem Ohr nach unten schwingt und dem unteren Rand des Kinnwulstes anschmiegt; sie ist auf beiden Seiten etwa in gleicher Höhe gebrochen. Bei den Augen war nur die Iris aus anderem Material eingelegt. Die Lider sind von einem einfachen plastischen Brauenbogen überwölbt. Oberschnabelrand durch eine tief eingekerbte Parallellinie betont. Schuppenzeichnung in der Größe differenziert, teilweise sehr großflächig. Ein glatter Randstreifen (1–1,5 cm breit) mit einem Nietloch (vorn) diente zur Befestigung am getriebenen Hals. – Reduziert. – H 22 cm. – Stadion-Südwestecke, Wall III (unterster Abhub) (1952).
Unpubliziert. Erwähnt: Bericht V 8. Abgebildet: 100 Jahre deutsche Ausgrabung in Olympia (Ausst. Kat. München 1972) 9 Nr. 33.

Fragmente

Br. 8067. Taf. 73,1. Ohr. – H 9,7 cm. – Südlich der Zanesbasen (1880).

Br. 11440. Ohr, unten unvollständig. – Erh. H 7,5 cm. – Westen der Echohalle (1880).
Erwähnt: Olympia IV 123.

B 2529. Ohr, unten unvollständig. – Erh. H 6,7 cm. – Stadion-Südwestecke (1952).

B 9360. Taf. 73,3. Ohr, unten unvollständig. – Erh. H 8,0 cm. – Pronaos des Megarer-Schatzhauses (1975).

Getriebene Hälse

Nichts erhalten.

Typus II a

Gegossene Köpfe

G 93 o. Nr. S. 16.123.148.153.159.199 Taf. 55

Vollständig bis auf Teile des Randfalzes und die Augeneinlagen. Über den Augen drei in flachem Relief angelegte Brauenwülste. Schnabelränder geriefelt. Kugeliger Stirnknauf mit kleinem runden Aufsatz. Im Schnabelinneren radiale Ritzlinien. 3 Stirnwarzen. Schuppenzeichnung am Kopf sparsam, am Kinnwulst in Form offener Kreise. Mehrere Gußfehler (an der Stirn, am Unterschnabel und im Schnabelinneren); Flickstücke verloren. – Reduziert. – H 22 cm. – Kladeostal, nördlich des Heiligtums. (Zum FO s. unten S. 127 mit Anm. 24). Bericht II 111 Taf. 47; Langlotz, NBdA I 162f. Taf. 11; W. Lübke-E. Pernice-B. Sarne, Kunst der Griechen[17] Abb. 155f.; Jantzen, GGK 65f. Nr. 74, Taf. 26,3. P. Demargne, Die Geburt der griechischen Kunst (1965) 364f. Abb. 480. 481.

G 94 B 1530 S. 124ff. Taf. 56

Vollständig bis auf die Augeneinlagen. Der Kopf unterscheidet sich von G 93 lediglich durch die über den dreifachen Brauenwülsten ansetzende, hinter dem Auge sich aufrollende plastische Spirallocke (in Form zweier parallel laufender Grate). Die Schnabelränder begleiten gravierte Linien, die den gekerbten Saum begrenzen. Am leicht abgeflachten Rand Reste der Nieten, mit denen der Kopf am Hals befestigt war. – Reduziert. – H 20,5 cm.; T 16 cm; B 12,6 cm. – Stadion-Südwall, Oberfläche Wall II (1939).
Unpubliziert. Erwähnt: Bericht III 24; abgebildet: EAA III 1058 Abb. 1347.

G 95 B 1900 S. 124ff. Taf. 57

Gegenstück zu G 94. Vollständig bis auf die Augeneinlagen und den kleinen Knopf auf der Stirnbekrönung. Reste der hinter dem Ohr beginnenden profilierten Leiste, welche die Fuge zwischen Hals und Kopf verdeckte, erhalten. – Reduziert. – H 22,5 cm. – Brunnenschacht h/i nördl. Mosaiksaal (1940); zum FO (Beifunde): Bericht VII 120.

G 96 B 3404 S. 124ff. Taf. 54,2. 58

Gleichartiger Kopf. Vollständig bis auf die Augeneinlagen und den knopfartigen Abschluß der Stirnbekrönung. Oberfläche hervorragend erhalten. Der Verlauf der ursprünglich aufgesetzten profilierten Randleiste (s. G 95) durch eine vorgeritzte Linie kenntlich. – Reduziert. – H 21,5 cm. – Aus einem Brunnen südlich Bau C (1956).
Bericht VII 9,10.

G 97 B 6107 S. 124 ff. Taf. 59

Gleichartiger Kopf. Vollständig bis auf die Augeneinlagen und die Zungenspitze. Kleinere
Löcher durch Gußfehler am Oberkopf, im Schnabelinneren und am unteren Rand. Oberflä-
che vorzüglich erhalten. Am oberen und unteren Rand Reste von je 3 Befestigungsstiften er-
halten. – Reduziert. – H 21,2 cm. – Südost-Gebiet, Streifen C/D, Brunnen 37 (1965).
Unpubliziert; abgebildet: BCH 89, 1965, 747 Abb. 5.

G 98 B 6880 S. 124 ff. 149 Anm. 22 Taf. 60

Gleichartiger Kopf. Untere Schnabelspitze und Zunge gebrochen. Oberfläche wesentlich
schlechter erhalten als bei den Gegenstücken G 94 – G 97. Am Befestigungsrand, der an einer
Stelle ausgebrochen und leicht deformiert ist, mehrere Nietlöcher. – Reduziert. – H 21 cm. –
Südost-Gebiet, H/L, Brunnen 71 (1965).
Forschungen VIII 72. 215.

Fragmente

B 1772. Rechtes Ohr mit einem Stück der Schädelwandung. – Erh. H 12,7 cm (Ohr 8,6 cm). – Sta-
dion-Südwall, archaische Schicht (1940).

Br. 4185. Taf. 73,1. Linkes Ohr. Etwas schlanker als bei den Köpfen G 93 – 98 und ganz leicht ge-
schwungen; vielleicht von einer Variante des Typus IIa. – H 8,5 cm. – Herulermauer (1878).

Br. 9856. Linkes Ohr, wie Br. 4185. – H 9 cm. – Südwesten des Pelopions (1880).
Erwähnt: Olympia IV 123.

B 813. Linkes Ohr. Ähnlich wie die beiden vorstehenden, aber etwas flacher. Spitze beschädigt. –
Erh. H 7,5 cm. – Südhalle (1938).

o. Nr. Spitze von einem Ohr wie das vorstehende. – Erh. H 3 cm. – Alte Grabung.

Br. 1597. Taf. 73,1. Rechtes Ohr. Reparaturstück. Ohrwurzel aus Blech mit gravierter Kreuzschraf-
fur. Im Format genau Typus IIa entsprechend, aber etwas spitzer; nicht mit Sicherheit hierher gehörig.
– Erh. H 13,2 cm (Ohr 9,6 cm) – Nordseite des Zeustempels (1877).
Erwähnt: Olympia IV 123.

Br. 5467. Zunge. Längs der Schnabelfläche gebrochen. – Erh. L 4 cm. – Leonidaion (1879).

o. Nr. Zunge. Etwas höher abgebrochen als Br. 5467. – Erh. L 3,5 cm. – Alte Grabung.

Getriebene Hälse

B 431. Taf. 62,1. Ganz flachgedrückt und stellenweise lückenhaft. Vom oberen, bogig ausgeschnit-
tenen Rand nur der vordere Abschnitt mit einer Niete erhalten. Je eine gravierte Spirallocke, durch
Doppelstrichgruppen unterteilt, zweifach aufgerollt, mit geschuppten Zwischenräumen in den Volu-
tenwindungen. Schuppenzeichnung doppelt konturiert; unten ein 7 cm hoher glatter Streifen. Befesti-
gung durch 3 große Nieten. An einer Stelle des Randes mehrere kleine Nieten, wohl von einer antiken
Reparatur. – Reduziert. – Erh. H im jetzigen Zustand 49 cm; unterer Umfang 55,3 cm; Dicke des
Blechs 1 mm. – Stadion-Südwall III/IV (1938). – S. 118. 124.125.126.131.
Bericht II 113 f. (dort fälschlich mit dem Kopf G 104 in Verbindung gebracht); Jantzen, GGK. 65 Nr.
77.

B 4358. Taf. 61,1. In der Mitte flachgedrückt, oben und unten plastische Form noch verhältnismäßig gut erhalten; auch die ursprüngliche Schwingung noch erkennbar. Oberer Teil der Rückseite aufgerissen und lückenhaft. Je eine gravierte Spirallocke, durch Doppelstrichgruppen unterteilt, zweifach aufgerollt, mit Zwischenräumen in den Volutenwindungen. Doppelter, in der Kinn- und Nackengegend hingegen nur einfacher Schuppenkontur; unten 7 cm hoher, durch kräftige getriebene Trennlinie begrenzter glatter Streifen. Im rund ausgeschnittenen, gut erhaltenen oberen Rand mehrere kleine Nietlöcher. Befestigung unten mit 3 großen Nieten. – H 51 cm; Halsumfang oben ca. 38–39 cm; unten 52 cm. – Stadion-Südwall III (1940). – S. 124.125.

B 3411. Ganz flachgedrückt, aber (im Gegensatz zu B 431) seitlich, so daß das Kurvenprofil annähernd erhalten geblieben ist. Vielfach gebrochen: vorn eine größere Lücke. Oberfläche durch Korrosion stark angegriffen. Mit Gips unterlegt, daher nur die linke Seite sichtbar. Oberer Rand nicht ganz intakt; daher Zugehörigkeit zur Gruppe der kombinierten Greifen vom Typus II a nicht absolut sicher; doch scheint stellenweise der Schnittrand erkennbar zu sein. Je eine gravierte Spirallocke, durch Doppelstrichgruppen unterteilt; Volute nicht erhalten. Sehr große Schuppen mit doppeltem Kontur; unten ca. 9 cm hoher glatter Streifen. – Gesamthöhe 51 cm; H vorderer Halsausschnitt bis unterer Rand vorn ca. 42 cm. – Stadion-Südwall III (1940). – S. 124.125.

B 8708. Taf. 61, 2.3. Vollständig mit oberem Schnittrand und unterem Befestigungsrand, in dem noch eine Niete steckt, erhalten. Zusammengedrückt und an einer Stelle leicht eingefaltet. Stark korrodiert, doch ist die Schuppenzeichnung mit doppeltem Kontur noch stellenweise kenntlich. Je eine Spirallocke. Unten ein ca. 7 cm hoher glatter Streifen. – Aus mehreren Stücken zusammengesetzt; mit Wachs gefestigt. – H 53 cm; Halsumfang oben 39,8 cm. – Nördlich Prytaneion, etwa 1 m östlich der Fundstelle des bronzenen Faustkämpferkopfes (1972). – S. 124.125.

o. Nr. Oberer Teil eines getriebenen Halses mit rund ausgeschnittenem oberen Rand. Flachgedrückt; auf Gips gelegt; daher nur die linke Seite sichtbar. Oberfläche durch blasige Oxydation fast gänzlich zerstört. Je eine gravierte Seitenlocke (Untergliederung nicht mehr kenntlich). Große Schuppenzeichnung, ähnlich wie bei B 3411; doch liegt die Größe vielleicht geringfügig über der von B 3411 (Halsumfang oben ca. 40 cm oder etwas mehr). – Erh. H ca. 40 cm. – FO. unbekannt.

Br. 559. Taf. 62,3. Fragment eines getriebenen Halses. Oben scheint noch ein kleines Stück des Schnittrandes erhalten zu sein. Im unteren Teil lückenhaft; vom unteren, 2 cm breiten Befestigungsrand nur auf der Rückseite ein Stück erhalten. Je eine gravierte Spirallocke durch Doppelstrichgruppen unterteilt, zweifach aufgerollt, mit glatten Zwischenräumen in den Volutenwindungen. Doppelter Schuppenkontur. – Erh. H ca. 36 cm. Gereinigt, ausgebeult, Bruchstücke zusammengesetzt. – Südl. Zeustempel (1876). – S. 126.127.
Erwähnt: Olympia IV 120.

B 5006. Unterteil eines getriebenen Halses, flachgedrückt. Je eine gravierte Spirallocke, durch Dreistrichgruppen unterteilt. Große, dreifach (?) aufgerollte Volute mit geschuppten Zwischenräumen in den Windungen. Doppelter Schuppenkontur. Im Ansatzrand noch eine Niete. – Erh. H 35 cm. Unterer Umfang 55,5 cm. – Stadion-Nordwall (1960). – S. 126.127.

Br. 509. Fragmente eines getriebenen Halses; das größte, bei dem der vordere Schnittrand 11,2 cm lang erhalten ist, 15,3 cm b und 9,8 cm h. Ansatz einer Spirallocke mit doppeltem Schuppenkontur erhalten. Weitere 11 lose Fragmente. – NO-Ecke Zeustempel (1876).
Erwähnt: Olympia IV 120.

B 4051. Fragment mit Rest der Spirallocke (Doppelstrichgruppen, glatte Zwischenräume zwischen den Windungen). Schuppenzeichnung wie bei B 3411. – Erh. H 11 cm. – Stadion-Südwall III (1940).

Nicht mit Sicherheit von Protomen des Typus II a

B 2241. Fragment, oben Rest des bogig ausgeschnittenen Randes? Zugehörigkeit zu Typus II a un-

gewiß, da Größenordnung nicht eindeutig bestimmbar. – H 9 cm; B 12 cm. – Stadion-Südwestecke (1940).

Br. 3821. Halsfragment. – H 4,5 cm. – Nördl. Leonidaion (1879).
Erwähnt: Olympia IV 120.

Br. 5979. Halsfragment. – H 6 cm. – Nördl. Byzantinische Kirche (1879).
Erwähnt: Olympia IV 120.

Br. 9169. Halsfragment. – H 6 cm. – Pelopion (1880).
Erwähnt: Olympia IV 120.

B 8903. Halsfragment. – H 7,7 cm. – Stadion-Nordwall (1960).

B 946. Halsfragment. – H 5,5 cm.; B 7,5 cm. – Stadion-Südwall (1938).

o. Nr. Halsfragment mit Rest der Aufrollung einer Spirallocke; in den Zwischenräumen der Windungen Schuppen. Doppelter Schuppenkontur. – Erh. H 16 cm. – Alte Grabung.

In der Größenordnung, nicht aber in der Form Typus II a entsprechend

B 6025. Taf. 62,2. Vollständiger Hals von ungewöhnlich langgestreckter, röhrenartiger Gestalt und geringer Biegung. Plastische Form verhältnismäßig gut erhalten, nur im oberen Teil eine wulstartige Verformung. In der Wandung einige größere Lücken. Beiderseits eine Spirallocke, durch lockere Doppelstrichgruppen unterteilt; Voluten zweifach aufgerollt. Zwischenräume glatt. Doppelter Schuppenkontur. Unten 7,5 cm hoher glatter Randstreifen. Am 3 cm breiten Ansatzrand 3 Nietlöcher. Oberer Schnittrand vorn gut erhalten, hinten gebrochen; daher Halsumfang nicht meßbar (scheint enger als bei den Hälsen des Typus II a); s. unten S. 126 – Fragmente zusammengesetzt, Lücken ergänzt. – Erh. H 45,8 cm. – Stadion-Nordwall (1959). – S. 126.

Typus IIb

Gegossene Köpfe

G 99 B 4311 S. 122.127.128 Taf. 63,1.2

Vollständig bis auf die Augeneinlagen. Zwischen den Ohren am hinteren Rand ein Stück der perlstabartig gegliederten aufgenieteten Zierleiste erhalten, welche die Verbindung von Hals und Kopf verdeckte; darunter geringe Blechreste des getriebenen Halses. Halsrand vorn stellenweise ausgebrochen; mehrere Nieten erhalten. Drei Stirnwarzen, kugeliger Stirnknauf mit kleiner, knopfartiger Bekrönung; drei flach getriebene Brauenbögen. Schnabel- und Ohrränder gekerbt; Schnabelinneres mit gravierten Querstrichen versehen. Lockere, aber präzise Schuppenzeichnung in Form eines offenen Kreises. Im Unterschnabel rechts von der Zunge geflickter Gußfehler. Besterhaltenes Exemplar der Gruppe. – Reduziert. – H 16,5 cm; T 11 cm; B 9,4 cm; Halsrand-Umfang 28,9 cm. – Stadion-Nordwall, Brunnen 6 (1959).
Forschungen VIII 9.

G 100 B 2900 S. 122.128 Taf. 63,3.4

Gleichartiger Kopf. Vollständig bis auf die Augeneinlagen. Oxydationsnarben. Im Halsrand mehrere Nieten mit geringen Blechresten. – Reduziert. – H 15,5 cm. – Echohalle (1954).
Bericht VI 3.

G 101 B 4261 S. 122.128 Taf. 64,1.2

Gleichartiger Kopf. Vollständig bis auf die Augeneinlagen. Einige kleine Beschädigungen am unteren Rand, in dem noch andere Nieten stecken. Oxydationsnarben. – Reduziert. – H 16,5 cm. – Stadion-Nordwall, Brunnen 4 (1959).
Forschungen VIII 8.

G 102 B 1770 S. 122.128 Taf. 64,3.4

Gleichartiger Kopf, dem das linke Ohr fehlt; sonst vollständig bis auf die Augeneinlagen. – Reduziert. – H 16,5 cm. – Brunnenschacht h/i nördl. Mosaiksaal (1940); zum Fundort (wie G 95): Bericht VII 120.

G 103 B 6106 S. 122.128 Taf. 65,1.2

Gleichartiger Kopf. Rechtes Ohr und Zungenspitze fehlen, ebenso die Augeneinlagen. Mehrere tiefe Löcher, teils durch Gußfehler, teils durch Korrosion. Unterer Halsrand leicht beschädigt. – Reduziert. – H 16,2 cm. Südost-Gebiet, B 24 West, Brunnen 60 (1965)
Forschungen VIII 66.

Fragmente

B 1198. Taf. 73,1. Linkes Ohr, etwas spitzer als bei den erhaltenen Exemplaren, daher Zugehörigkeit zu Typus IIb nicht ganz sicher. – Reduziert. – H 7 cm. – Stadion-Südwall II (1939).

Br. 1793. Linkes Ohr, im Typus ähnlich wie B 1193, etwas größer. Auf der Ohrwurzel zwei waagerechte Kerben. Ersatzstück? – H 9 cm. – NO-Ecke Zeustempel (1877).

Getriebene Hälse

o. Nr. Taf. 65,3. Vollständig. Plastische Form erhalten. Nur stellenweise leicht verbeult und gerissen; einige Lücken. Am oberen Rand eine Stelle antik mit Blech unterlegt (Reparatur?). Je eine Spirallocke mit Doppelstrich-Unterteilung, doppelte Volutenwindungen mit Zwischenräumen. Doppelter Schuppenkontur. Unten 3,5 cm hoher glatter Streifen. Befestigungsrand mit 4 Nietlöchern. – H 26,5 cm; Abstand von der Unterkante des ausgeschnittenen Halsrandes zum vorderen Halsende 26 cm. Erschlossene Gesamthöhe der Protome 42 cm. – Kladeostal, Baustelle des neuen Museums (1959).

Typus III

Gegossene Köpfe

G 104 B 145 + B 4315 S. 80.83 Anm. 9. S. 85.110.118.124.131 ff.148.160 Taf. 66.67

Vollständig bis auf die Augeneinlagen; das linke Ohr (B 4315) wurde 1959 im Nordwall des Stadions gefunden und konnte mit dem Kopf vereinigt werden. Die perlstabartige Zierleiste, welche die Fuge zwischen Kopf und Hals verdeckte, ist größtenteils erhalten. Einige Oxydationsnarben und kleinere Beschädigungen. Sehr sorgfältige Schuppenzeichnung mit U-förmiger Punze an Oberkopf und Kinnwulst; die übrigen Partien glatt. Der Oberschnabel besitzt ein schmales Randprofil. Dreifach gestaffelte facettenartige Brauenwülste. Unter dem Auge über den Schnabelrücken hinweg zur anderen Kopfseite sich herüberziehender plasti-

scher Wulst. Kegelförmiger Knauf auf dünnem Stiel mit knopfartiger Bekrönung. Schmale, flache, leicht nach vorn geschwungene Ohren. – Reduziert. – H 27,8 cm. – Stadion-Südwall III (1938).
Bericht II 131 ff. Taf. 48–50; Langlotz, NBdA I 163 Taf. 12–13; Kunze, Neue Meisterw. 13 f. Abb. 23–24; H. v. Schoenebeck-W. Kraiker, Hellas (1943) Taf. 78; K. Schefold, Orient, Hellas und Rom (1949) 64 Taf. 4,2; Matz, GgrK 153 ff. Taf. 61; G. M. A. Richter, Archaic Greek Art (1952) 59 Abb. 68; L. Alscher, Griechische Plastik I (1954) 59 Taf. 50; Jantzen, GGK 65 f. Nr. 77 Taf. 28,3; P. Jacobsthal, Greek Pins (1956) Abb. 119; M. Wegner, Meisterwerke der Griechen (1956) Abb. 60; E. Buschor, Die Plastik der Griechen[2] (1958) Abb. S. 20; Lullies-Hirmer[2] Taf. 4; Olympia in der Antike (Ausst.-Kat. Essen 1960) Taf. 25; V. Poulsen, Griechische Bildwerke (1962) Abb. S. 5; J. Boardman-J. Dörig-W. Fuchs-M. Hirmer, Die griechische Kunst (1966) 89 Taf. 63; G. M. A. Richter, Handbuch der griechischen Kunst (1966) 234 Abb. 295; Rolley, Bronzen Abb. 138; J. Boardman, Pre-Classical (1967) 78 Abb. 42; Schefold, PropKg[2] I Taf. 14; W.-H. Schuchhardt, Geschichte der griechischen Kunst (1971) 96 f. Abb. 62; 100 Jahre deutsche Ausgrabung in Olympia (Ausst.-Kat. München 1972) 91 Nr. 34; A. Mallwitz, Olympia und seine Bauten (1972) 51 Abb. 53; Herrmann, Olympia 85 Taf. 21.

G 105 Aus Olympia (?). Athen, Nat.-Mus. Inv. 7582 S. 16.80.110.118.131 ff. Taf. 68.69

Gleichartiger Kopf, ohne Ohren und Knauf, Augeneinlagen und Zungenspitze. Nach dem Erhaltungszustand der Oberfläche vermutlich aus dem Alpheios. – Erh. H 17,5 cm.
De Ridder, BrSocArch 5 Nr. 7; Bericht II 114 Abb. 70; Jantzen, GGK 65 f. Nr. 79 Taf. 30,2.

G 106 New York, Metropolitan Museum 1972. 118.54; ehem. Sammlung W. C. Baker.
 S. 16.80.110.118.131 ff. Taf. 70.71

Gleichartiger Kopf. Linkes Ohr fehlt; sonst bis auf die Augeneinlagen vollständig. Rechte Ohrspitze etwas verbogen; Halsrand stellenweise lückenhaft, jedoch Reste der Perlstableiste erhalten. Oberfläche stärker angegriffen als bei den beiden anderen Exemplaren. – H 26,6 cm. – Kladeosbett (1914).
K. Kourouniotis, Delt 1, 1915, 88 f. mit Abb.; E. Buschor, Plastik der Griechen[1] (1936) Abb. S. 21; Bericht II 114 mit Anm. 2; Greek, Etruscan and Roman Antiquities, Exhibition Catalogue Collection Walter C. Baker (1950) Nr. 8 mit Abb.; Jantzen, GGK 65 f. Nr. 78 Taf. 30,1; Ancient Art in American Private Collections (Fogg Art Museum Exhib. Cat. 1954/55) Nr. 198 Taf. 59 und Titelbild; F. Eckstein, Gnomon 31, 1959, 640; J. L. Benson, AntK 3, 1960, 59 Taf. 1,2; D. v. Bothmer, Ancient Art from New York Private Collections (Exhib. Cat. 1959/60) 33 Nr. 128 Taf. 44. 46. 47.

Fragmente

B 2359. Taf. 73,1. Rechtes Ohr. – Reduziert. – H 13 cm. – Stadion-Südwestecke (1952).

Br. 4333. Linkes Ohr mit einem kleinen Stück der Schädelwandung. Aus zwei Stücken zusammengesetzt. – H 12,5 cm. – Echohalle (1878).
Erwähnt: Olympia IV 123.

Br. 4492. Linkes Ohr mit einem Rest der Schädelwandung. Fehlerhafter Guß (große Gußblase in der Bruchstelle). – H 18 cm. – Südseite des Zeustempels (1879).
Erwähnt: Olympia IV 123.

Br. 11338. Linkes Ohr. Spitze leicht verbogen. – H 12,2 cm. – Westen des Pelopions (1880).
Erwähnt: Olympia IV 123.

B 1195. Linkes Ohr. Vorderer Rand beschädigt. – H 11,8 cm. – Mosaiksaal (1939).

Br. 11455. Rechtes Ohr; Spitze gebrochen. – Erh. H 8,7 cm. – Westen der Echohalle (1880).

Br. 13811. Linkes Ohr; Spitze gebrochen. – Erh. H 6,9 cm. – Kladeosbett (1881).

B 2510. Unterteil eines linken Ohres mit Teil der Schädelwandung. – Erh. H 8 cm. – Stadion-Süd-westecke (1952).

Br. 3694. Spitze eines linken Ohres. – Erh. H 7,7 cm. – Südseite des Metroons (1878).
Erwähnt: Olympia IV 123.

B 1199. Spitze eines linken Ohres. – Erh. H 6,6 cm. – Südhalle, Ostende (1939).

B 1196. Spitze eines linken Ohres (etwas dicker als die vorstehenden). – Erh. H 8 cm. – Stadion-Südwall II (1939).

Br. 3720. Taf. 73,3. Unterteil eines rechten Ohres, oben gezahnt, zur Anfügung eines Ersatzstückes der gebrochenen Spitze. Von einem möglicherweise geringfügig größeren Exemplar. – Reduziert. – Erh. H 8,3 cm. – Südlich des Metroon (1878).

Br. 8574. Taf. 73,1. Linkes Ohr gleicher Größenordnung wie Br. 3720, aber von anderer Form (gerade, unten breiter und ohne die leichte Schwingung nach vorn). Unten glatt und ungebrochen; war mit 3 Nieten befestigt. Ersatzstück. Eine Gußnaht verläuft quer durch die Ohrmuschel. – H 13 cm. – Stadion-Westwall (1880).
Erwähnt: Olympia IV 123.

Getriebene Hälse

Nichts erhalten.

Anhang: Eine Sondergruppe

Gegossene Köpfe

G 107 Br. 14002 S. 118.134 ff. Taf. 72,1.2

Vollständig. Untere Schnabelspitze und linkes Ohr verbogen. Am horizontal (nicht bogenförmig, wie bei den Köpfen der Typen I–III) abgeschnittenen Halsrand ein 1 cm breites, durch zwei Längsfurchen gegliedertes Band, das die Verbindungsstelle von Kopf und getriebenem Hals verdeckt; von letzterem Blechreste unter dem Band erhalten. Grobe Schuppenzeichnung, mit kreisförmiger Punze hergestellt. Auf der kegelförmigen Stirnbekrönung Punktgravierung. Drei gravierte Brauenbögen. Augen waren nicht eingelegt. – Reduziert. – H 17,2 cm. – Südostbau (1880).
Olympia VI 122f. Nr. 808 (Textabb.); Jantzen, GGK 66 Nr. 76 Taf. 28,4; P. Jacobsthal, Greek Pins (1956) Abb. 174.

G 108 B 2266 S. 134 ff. Taf. 72,3.4

Gleichartiger Kopf. Vollständig. Rechtes Ohr etwas verbogen; Zungenspitze beschädigt. Das Blechband am Halsansatz, unter dem, wie bei G 107, Reste des getriebenen Halses erkennbar sind, unvollständig. – Reduziert. – H 17,6 cm. – Nordende des Hofes der Echohalle (1942).
Bericht V 4.

G 109 o. Nr. S. 34 ff. Taf. 72,5
Gleichartiger Kopf. Vollständig. Beide Ohren nach innen gebogen. – Kladeostal nördl. der
Altis, Baustelle des neuen Museums (1965).
N. Yalouris, – Delt 19, 1964, Chron. Taf. 177; BCH 90, 1966, 823 Abb. 4.

Getriebene Hälse

Br. 12078. Taf. 72,6. Oberer Teil eines getriebenen Halses mit horizontal verlaufendem Schnittrand.
Keine Spirallocken. Kreisförmige Schuppenzeichnung wie bei den Köpfen G 107 – G 109. – Reduziert.
– Erh. H 12,5 cm. – Süden der Palästra (1880). – S. 135.

III. BESCHREIBUNG UND STILISTISCHE EINORDNUNG

A. Die getriebenen Greifenprotomen

1. Frühe Gruppe

An die Spitze der Olympia-Greifen hat schon A. Furtwängler eine Protome gestellt, die bis heute als älteste aller bisher bekannt gewordenen Greifenprotomen gilt (G 2 Taf. 1). Ihre Bedeutung für die Entwicklungsgeschichte der Kesselgreifen konnte in ihrem ganzen Ausmaß freilich erst wirklich gewürdigt werden seit ihrer Neuveröffentlichung durch E. Kunze[1]. Der erste Eindruck ist der eines altertümlichen, wenig entwickelten Gebildes von ausgesprochener Unbeholfenheit, um nicht zu sagen: Primitivität. Kunze hat dieses gleichsam aus mythischen Urtiefen auftauchende frühe Werk neu sehen gelehrt: die ungelenke Ausführung sei daraus zu erklären, »daß der Formwille der drängenden Phantasie nicht Herr zu werden vermochte«. Gewiß gab es auch technische Schwierigkeiten, die zu meistern erst gelernt sein wollten. Betrachtet man die Protome genauer, dann stellt man fest, daß nicht nur die Grundzüge, sondern auch all jene ikonographischen Einzelmerkmale, die zu einem Kesselgreifen gehören, hier bereits vorhanden sind: Knauf, Stirnwarzen, Augenwülste, Zunge, Halswulst, Spirallocken, auch die Rückenlocke[2]. Sogar die gekerbten Schnabelränder und das Schnabelinnere mit seinen durch Meißelhiebe angedeuteten Zahnreihen entsprechen ganz dem, was wir von späteren Greifen kennen. Aber alles ist in einem gleichsam noch gärenden Urzustand, tritt von einer dumpfen Kraft gedrängt, nur zögernd und mühsam hervor. Die Einzelelemente sind unfest, additiv und nicht aufeinander abgestimmt, was besonders bei den Augen in der Vorderansicht, aber auch sonst deutlich wird. Die vortretenden Teile sind nur verhältnismäßig schwach aus dem plastischen ›Kern‹, dem Zylinder oder Kegelstumpf, herausgetrieben; man spürt sozusagen noch das amorphe Werkstück, das Bronzeblech, aus dem die Protome einst gehämmert wurde. Auffällig ist auch die Kürze des Halses, die durch ein vorauszusetzendes Ansatzstück sicherlich nicht erheblich geändert wurde. Vielmehr gehören die gedrungenen, massigen Formen zweifellos zum Gesamteindruck dieser frühen Protome.

Es gibt unter dem erhaltenen Bestand nur ein Exemplar, das es an Urtümlichkeit mit der Protome G 2 aufnehmen kann, ja diese darin vielleicht noch übertrifft: nämlich ein unveröf-

[1] Bericht II (1937/38) 111 Taf. 46.

[2] Diese ist also von Anfang an da und nicht Zeichen einer bereits fortgeschritteneren Entwicklung, wie Jantzen behauptet (GGK 32, 33 f.), der sie irrtümlich erstmalig bei dem Olympia-Greifen G 14 feststellen zu können glaubt. Auch zeigt die Protome bereits deutlich die organische Verbindung von Ohr und Halswulst, die nach Jantzen (ebenda) erst bei dem Samos-Greifen B.158 (GGK Nr. 4 Taf. 1,4) – und fortan immer – festzustellen sei; in Wirklichkeit handelt es sich hier um einen individuellen Zug, der nur typologisch, nicht aber entwicklungsgeschichtlich zu werten ist; er kann bei Greifen verschiedener Stilstufen vorkommen oder fehlen.

fentlichtes Kopffragment aus der alten Grabung (G 1 Taf. 5,1.2). Hier haben die einzelnen
Teile nichts mit organischen Formen gemein, sondern sind rein stereometrische Gebilde: die
Ohren sind glatt abgeschnittene Kegelstümpfe, der Stirnknauf ein Zylinder, desgleichen die
Augen, die sich von ihm nur dadurch unterscheiden, daß sich auf der Oberfläche inmitten ei-
nes geriefelten Kreissaumes ein Kugelsegment schwach herauswölbt. Zwischen den Augen
verläuft über der Schnabelwurzel ein flacher Wulst, durch Kerben unterteilt: bei der Pro-
tome G 2 ist daraus schon die Reihe der Stirnwarzen geworden. Einzigartig ist das Stück
auch darin, daß Mittel- und Seitenlocken nicht getrieben, sondern, wie die erhaltenen An-
sätze zeigen, nur geritzt waren, und zwar mit ungeschickten, immer wieder neu ansetzenden
Linien. Dieser Strichelei entspricht auch die dünne, unregelmäßig verteilte Schuppenzeich-
nung, die sich von der kräftig eingehauenen Strich- und Punktgravierung der Protome G 2
deutlich unterscheidet. Der Schnabel war, wie der auf einer Seite gerade noch erhaltene in-
nere Winkel zeigt, weit aufgerissen. Auf seiner Oberseite ist ein mit der Spitze nach vorn zei-
gendes Dreieck eingekerbt, ein Motiv, das allen getriebenen Greifen von Anfang an eigen-
tümlich ist, wenn auch gelegentlich nur schwach ausgebildet und auf den veröffentlichten
Photographien oft nicht erkennbar[3]. Bei den späten Stücken wird daraus sogar ein plasti-
sches, im Gegensinn zur Schnabelkrümmung aufwärtsgeschwungenes Gebilde, eine Art
kleines Horn (vgl. G 29, G 46, G 47). Wie dieses Motiv zu erklären ist, werden wir noch se-
hen.

 Man wird sich natürlich fragen müssen, ob es sich bei unserem Fragment um ein qualität-
loses, möglicherweise in einer abgelegenen Werkstatt gearbeitetes Stück handelt, dessen
Primitivität nicht unbedingt mit einer frühen Entwicklungsstufe gleichzusetzen ist. Über-
blickt man jedoch die Reihe der getriebenen Greifen, dann bietet sich eigentlich keine Mög-
lichkeit, das Stück irgendwo anders unterzubringen. Es scheint nämlich eine im großen und
ganzen doch durchaus folgerichtige Entwicklung zu geben, in der neben Steigerung und Be-
reicherung zwar Konservativismus, gelegentlich auch Straffung und Vereinfachung und
schließlich Verarmung und Erschlaffung der Formen zu beobachten ist, aber kein eigentli-
cher Rückschritt. Was einmal erreicht ist, wird nicht wieder aufgegeben; es lebt sich höch-
stens selbst zu Ende, verwandelt sich oder verfällt schließlich. Ist einmal die organische Form
z. B. des Auges oder des Ohres gewonnen, gibt es kein Zurück mehr zur reinen Stereometrie.
So stünde unser Fragment überall, wo wir es einzureihen versuchten, als krasser Außenseiter
da; es wird verständlich eigentlich nur, wenn man es ganz an den Anfang setzt. Ob es freilich
auch im Sinne der absoluten Chronologie der Protome G 2 wirklich noch voraufgeht, das zu
entscheiden wäre, falls überhaupt, wohl nur dann möglich, wenn mehr von ihm erhalten
wäre, wenn man eine Vorstellung hätte vom Verhältnis von Oberschnabel zu Unterschnabel,
von Kopf zu Hals usw. Man wird daher die Frage, welcher der beiden Greifen wirklich älter
ist, offenlassen müssen. Genau genommen führt entwicklungsgeschichtlich keine Brücke
von einem Stück zum anderen. Vielmehr ist das, was beide unterscheidet, eher als Wesens-

[3] Einmal darauf aufmerksam geworden, entdeckt man bei der Untersuchung der Originale, daß dieses Motiv bei
 kaum einem der getriebenen Greifen fehlt. Jantzen erwähnt es nur einmal bei der späten Olympia-Protome G 46
 als ein Zeichen dafür, »daß hier ungewöhnliche Wege beschritten wurden«. Ungewöhnlich ist bei jener Protome
 jedoch nur, daß sich das Motiv hier gleichsam plastisch verselbständigt hat; tatsächlich gehört es zu den Merkma-
 len der getriebenen Greifen ebenso wie Knauf, Stirnwarzen, Spirallocken usw.

verschiedenheit denn als Zeitunterschied aufzufassen. An beide lassen sich, wie wir sehen werden, weitere Stücke anschließen.

Als eine Weiterentwicklung des durch die Protome G 2 für uns zum erstenmal faßbaren Greifentypus gibt sich die gleichfalls vollständig, wenn auch stark deformiert gefundene und von Kunze zusammen mit G 2 veröffentlichte Protome G 3 (Taf. 2) zu erkennen. Das läßt sich zumal an den Augen ablesen, die wie bei G 2 klein und trüb aus mehrfachen, quellenden Wülsten herausblicken, jedoch um einen Grad bestimmter sich dem Bau des Kopfes einfügen. Der Oberschnabel ist stärker entwickelt, aber Unterkiefer und Zunge lösen sich kaum aus dem dicken, kurzen Hals, und überhaupt können sich die Teile, wie bei G 2, nur schwer aus der plastischen ›Urmasse‹, dem Stumpfkegel, befreien. Hingegen ist Punze und Stichel bereits bedachtsamer gehandhabt. Die eingestochenen Punkte, die bei der älteren Protome noch mehr oder weniger wahllos verstreut die von Schuppen freien Partien bedecken, sind jetzt mit größerer Sorgfalt gesetzt und bilden teilweise Reihen; die Rückenlocke, die bei G 2 in einem einfachen Querwulst endet, läuft hier zum ersten Mal in eine regelrechte Quaste aus wie ein Zopf. Wie einige noch sichtbare Nietlöcher in dem glatt abgeschnittenen unteren Rand zeigen, besaß die Protome einst ein Kesselansatzstück.

Ein Kopffragment aus der alten Grabung (G 4 Taf. 5,3) entspricht in allen Einzelheiten, auch in den Maßen, so genau dieser Protome, daß es sich dabei nur um den Rest eines Greifen handeln kann, der einst am selben Kessel angebracht war. Unser Greifenpaar hat, wenn der außerordentlich schlechte Erhaltungszustand nicht täuscht, einen Verwandten in der vielleicht ältesten in Delphi gefundenen Protome[4].

Ein erster Höhepunkt in der Entwicklung ist mit zwei gewaltigen Greifen erreicht, die schon rein äußerlich – von der Sondergruppe der großformatigen Protomen (G 48 – G 63) abgesehen – zu den imposantesten Vertretern ihrer Gattung gehören. Betrachten wir zunächst das vollständig erhaltene Exemplar G 5 (Taf. 3.4.5,4). Der äußeren Größe (28,5 cm, wozu noch das verlorene Kesselansatzstück hinzuzurechnen ist) entsprechen Erfindungsreichtum und Mächtigkeit der plastischen Formen und die unheimliche Gewalt des Ausdrucks. Diese beruht vor allem auf dem Starren der weit aus dem Kopf hervorstehenden, wie auf Stielen sitzenden Augen, die, selbst winzig und dazu noch von verquollenen, kurzwimprigen Lidern halbverdeckt, durch das zornige Anschwellen der übereinander aufsteigenden ringförmigen Wülste förmlich aus dem Schädel herausgedrückt werden. Man fühlt sich sogleich an die zylindrisch vortretenden Augen des Greifen G 1 erinnert, auch in der Bildung der Ohren, die zwar in der Form und durch den geriefelten Randsaum bereits deutlich in Innen- und Außenseiten unterschieden, dennoch ganz unorganisch dem Kopf angefügt sind. Sie sind, wie die Augen, durch scharf markierte Trennlinien hart vom Schädel abgesetzt und wirken mit ihrem umlaufenden Punktsaum so, als seien sie auf diesen aufgenietet. Auch in dem durchlaufenden, nicht in Stirnwarzen aufgelösten Wulst zwischen den Augen zeigt sich

[4] P. Amandry, BCH 62, 1938, 310 Nr. 11 Taf. 34,4; Jantzen, GGK 32 f. Nr. 6 Taf. 2,2. Die Protome gehört schon wegen ihrer gedrungenen Proportionen zu den ältesten getriebenen Exemplaren; wäre sie besser erhalten, würde sie sich auf Grund ihrer Augenbildung und anderer Merkmale vielleicht als ein Bindeglied zwischen G 3/4 und den monumentalen Protomen G 5/6 erweisen. Bemerkenswert ist der nach oben umgeschlagene Randfalz, der darauf hinzudeuten scheint, daß die 31 cm hohe Protome in einem Stück gearbeitet und ohne Verbindungsstück am Kessel befestigt war.

ein Zusammenhang mit dem Fragment G 1. Und doch – welch entscheidender Schritt liegt zwischen beiden Werken! Eine wichtige Neuerung ist die Verdoppelung der Seitenlocken[5], die sich in einem kunstvollen System mit dem quastenbehängten ›Rückenzopf‹ auf der Schädeldecke vereinigen, wobei das äußere Paar als Schlinge um den oben rosettenartig verzierten Stirnknauf geführt ist (Taf. 5,4). Damit noch nicht genug, gehen von der Stelle, wo der Stirnwulst auf die Augen trifft, zwei weitere, gleichartig geriefelte ›Locken‹ aus – oder sollen wir sie Brauen nennen? – die in der Nähe der Ohren unvermittelt enden. Der Schnabel, dessen Unterteil in dem gewaltig geblähten Halswulst fast versinkt, zeigt beiderseits der Zunge eine deutlich ausgebildete Reihe von Zähnen; der Gaumen ist quergeriefelt. Der Hals, kurz und gedrungen wie bei den Vorgängern, weist keine Spur einer Biegung auf. Diese war sicherlich auch an dem verlorenen Verbindungsstück nicht merklich ausgeprägt, das unter den glatten Abschluß des Halses geschoben und dort vernietet war, wie Spuren zeigen. Eine besondere Bedeutung kommt der Gravierung zu. Zunächst eine Besonderheit: die Schuppen an Hals und Kinnwulst sind aufwärts gerichtet, zeigen also mit ihren Rundungen nach oben. Diese Eigentümlichkeit kommt bei keinem anderen Greifen vor und trägt dazu bei, das eigentümlich Statische, die lastende Wucht der Erscheinung dieses Fabelwesens noch zu verstärken. Neben die kräftige Strich- und Punktgravierung, die die Oberfläche gliedert und allen Teilen ihr eigenes, sehr charakteristisches Leben gibt, tritt noch eine äußerst feine Ziselierung durch winzige, eingestochene Pünktchen an glatten Stellen, wie Schnabelrücken und Zunge. Der Reichtum dieser Zeichnung, der über die bisher betrachteten Protomen hinausgeht, scheint geradezu von einer Art *horror vacui* bestimmt, wie wir ihn ganz ähnlich auch an Vasen der früharchaischen Zeit beobachten können.

Zwei Halsfragmente, die nicht weit voneinander gefunden wurden und möglicherweise zusammengehören (Br. 11353 und B 4052), gehören zu einem Greifen, der sich dieser Protome anschließen läßt; denn nur bei ihr findet sich, wie gesagt, die Eigentümlichkeit der ›aufrecht stehenden‹ Schuppen, und auch die Form der breiten, flachen, kräftig geriefelten Doppel-Spirallocken hat hier ihre nächste Parallele. Zum selben Kessel wird dieser Greif indes nicht gehört haben; er hat nämlich die Protome G 5 an Größe anscheinend noch übertroffen. Dagegen zeigt ein einzeln gefundenes Ohr (B 4055) so weitgehende Übereinstimmung, daß es nur zu einem Gegenstück von G 5 gehören kann. Ein weiteres Ohr (Br. 13555) muß gleichfalls in diesem Zusammenhang genannt werden.

Ein nahe verwandter Greif, von dem leider nur der Kopf erhalten geblieben ist, gesellte sich der eindrucksvollen Protome G 5 bei der Ausgrabung des Südostgebiets hinzu (G 6 Taf. 6). An phantastischem Formenreichtum und ungeschlachter Kraft, im Gestaltungsver-

[5] Es ist dies also kein spätes Motiv, wie Jantzen GGK 35 annimmt, der es als Stilkriterium für seine »dritte Gruppe der getriebenen Protomen« verwendet, was dazu führt, daß frühe und späte Greifen in einer Gruppe vereinigt werden, denen nichts als dieses äußere Merkmal gemeinsam ist. In Wirklichkeit handelt es sich auch hier wiederum nicht um ein Entwicklungsmerkmal; es gibt keine »Stufe der Greifen mit zwei Spirallocken« (Jantzen, GGK 38). Das wird deutlich, wenn man etwa den frühen Karlsruher Greifen G 7 (Jantzen GGK Nr. 21) mit der Protome in Privatbesitz G 38 (Jantzen GGK Nr. 23) vergleicht, die durch einen weiten Entwicklungsabstand voneinander getrennt sind und unmöglich auf die gleiche Stilstufe gestellt werden können. Folgte man der Einteilung Jantzens, käme das urtümliche Greifenpaar G 5/G 6 z. B. neben späte, schematische Gebilde wie G 46 zu stehen.

mögen des Unheimlichen, das sich für jene Zeit in dämonischen Wesen dieser Art manife-
stiert, steht er der vollständig erhaltenen Protome G 5 nicht nach, ebensowenig in der er-
staunlichen Beherrschung der toreutischen Technik. Im äußeren Format übertrifft er das der
Protome G 5 noch um ein geringes. Die formalen Anklänge sind offensichtlich: die gedrun-
genen, kraftgeschwellten plastischen Formen, die weit herausstehenden ›Stielaugen‹ mit den
vierfachen gekerbten Wülsten, der kurze, aus dem geblähten Halswulst kaum hervortre-
tende Unterschnabel. Nur in Details lassen sich Abweichungen feststellen. Es fehlt die Rük-
kenlocke; der Stirnknauf ist kleiner und einfacher, die Ohren etwas größer und schlanker;
die Zungenspitze wölbt sich freier heraus. Der Wulst zwischen den Augen hat sich in drei
warzenartige Gebilde aufgelöst. Eine absonderliche und ganz singuläre Form weist der
Oberschnabel auf, der nach einer tiefen Einsattelung sich höckerartig hochwölbt. Noch rei-
cher als bei G 5 ist die gravierte Zeichnung, von der kaum eine Stelle der Oberfläche frei ist.
Charakteristisch sind vor allem rosettenförmig angeordnete Punktgruppen, die über den
Schnabelrücken und die Partie zwischen Augen und Ohren verteilt sind, die Schnabelränder
begleiten, die Zunge bedecken und jeden einzelnen Zahn zieren. Die Schuppenzeichnung ist
die übliche. Eine Anbringung am selben Kessel erscheint in Anbetracht der aufgezählten
Unterschiede ausgeschlossen; wohl aber müssen beide Greifen Erzeugnisse einer Werkstatt
sein. Will man das zeitliche Verhältnis der beiden sich sehr nahestehenden Protomen be-
stimmen, so wird man die schärfer und kühner herausgetriebenen Formen und die reichere
Ausschmückung des Kopfes G 6 als Anzeichen einer etwas jüngeren Entstehung werten.

Die beiden monumentalen Olympia-Greifen G 5 und G 6 stehen nicht allein. Sie besitzen
Verwandte in Delphi und Samos. Der seit langem bekannte, mit einer Höhe von 42 cm die
Artgenossen überragende delphische Greif[6] ist zwar schlecht erhalten, aber wegen des mit-
gefundenen Kesselansatzstückes wichtig; er lehrt uns die Gesamterscheinung eines Greifen
dieser großartigen Gruppe kennen. Ergänzt man zu dem Kopf G 6 Hals und Ansatzstück im
gleichen Maßverhältnis, kommt man wohl etwa auf dieselbe Höhe, wenn nicht sogar noch
darüber. Zwei kleinformatige samische Exemplare[7] sind offensichtlich von den beiden
Olympia-Greifen abhängig; es sind übrigens die ältesten bisher auf der Insel gefundenen ge-
triebenen Protomen[8]. Auch diese beiden auf den ersten Blick, ebenso wie G 5 und G 6, sehr
ähnlich erscheinenden Greifen weisen eine Anzahl feiner Unterschiede auf, die es nicht
wahrscheinlich machen, daß beide zum selben Kessel gehörten.

Auf diese sich offensichtlich dicht zusammenschließende Gruppe lassen wir zwei Proto-
men folgen, von denen die eine, relativ gut erhalten, mit der Herkunftsangabe »Olympia«
aus dem griechischen Kunsthandel erworben wurde und nach Karlsruhe gelangte (G 7
Taf. 8). Sie besitzt zwar nicht mehr ganz die urtümliche Wucht der monumentalen Greifen
aus Olympia und Delphi und zeigt auch Merkmale einer etwas fortgeschritteneren Entwick-
lungsstufe, kann jedoch ihre unmittelbare Abhängigkeit von Werken wie den eben betrach-
teten nicht verleugnen. Mit dem Greifen G 5 hat sie übrigens eine charakteristische Einzel-

[6] L. Lerat, RA 12, 1938, 224 f. Taf. 4; Jantzen, GGK Nr. 12.
[7] Samos BB. 715: Jantzen, GGK 32 Nr. 5 Taf. 21. Samos B. 952: Jantzen, Nachtr. 28 Nr. 5a Beil. 28.
[8] Dies hat Jantzen verkannt, der die wesentlich entwickeltere Protome Samos B. 158 (GGK 32 Nr. 5 Taf. 2,1; vgl.
auch Jantzen, Nachtr. 28) dem Paar dieser Samos-Greifen zeitlich voranstellt.

heit gemein, nämlich die Bildung der oberen Schnabelspitze, die wie ein Tropfen unter dem gerade durchgezogenen, sehr deutlich markierten Schnabelrand hängt: eine Eigentümlichkeit, die sonst nirgends wieder vorkommt. Jüngere Züge zeigen sich vor allem in dem veränderten Verhältnis von Kopf zu Hals; der Hals ist, auch unter Berücksichtigung der Verformung, noch unverhältnismäßig dick, namentlich unten[9], aber etwas länger, und er weist auch bereits eine kaum merkliche Schwingung auf. Die Augen waren nicht eingelegt, wie der Erhaltungszustand vortäuschen könnte, vielmehr sind die herausgetriebenen Augäpfel ausgebrochen.

Von der Karlsruher Protome nicht zu trennen ist ein leider stark verstümmelter und zusammengedrückter Greif vom Stadion-Südwall (G 8 Taf. 5,5), dem der gesamte, einst mit doppelten Spirallocken und Rückenlocke gezierte Hals und die Schnabelspitzen fehlen. Auch bei diesem Greifen ist auf der rechten Seite der gewölbte Augapfel aus dem Lidwulst herausgebrochen; daß das Auge nicht etwa eingelegt war, geht aus dem Befund der linken, zwar flachgedrückten, aber lückenlos erhaltenen Gesichtshälfte eindeutig hervor[10]. Die Ähnlichkeit mit dem Greifen G 7 ist auf den ersten Blick deutlich. Sie ist so schlagend, daß man an Gegenstücke vom selben Kessel denken möchte, vorausgesetzt, die Maßverhältnisse stimmen überein. Jedenfalls trägt der Kopf G 8 dazu bei, die Herkunft der Karlsruher Protome aus Olympia zu sichern. Angesichts der individuellen Verschiedenheit gerade der frühen Protomen hat die Vermutung einer unmittelbaren Zusammengehörigkeit beider Stücke alle Wahrscheinlichkeit für sich.

Fragt man sich nun nach der Fortsetzung der mit den Greifen G 2–G 4 begonnenen Entwicklungsreihe, der wir auch die vermutlich älteste Protome aus Delphi hinzugerechnet haben (Anm. 4), dann scheint es, daß hier zunächst die fragmentierte Protome G 9 (Taf. 7,1) genannt werden muß. Leider erlaubt der unheilbar zerstörte Zustand des Stückes kein sicheres Urteil; dennoch läßt es sich kaum anderswo als im Anschluß an die Protome G 3 und das genannte delphische Exemplar unterbringen. In der Augenbildung verwandt ist, soviel man erkennen kann, der gleichfalls arg mitgenommene Kopf G 10 (Taf. 7,2), der in seinen Proportionen und den bestimmteren, klareren Formen bereits jüngere Züge verrät, aber in Einzelheiten, wie gerade den Augen, noch recht altertümlich wirkt. Die Protome besaß, wie auch G 9, doppelte Seitenlocken und je eine weitere Locke über den Augen, die auf der Stirn, ähnlich wie bei G 5, in einem warzenartigen Buckel endet. Die gleiche ›Brauenbildung‹ zeigt übrigens auch der Greif G 8, der wohl etwa die gleiche Zeitstufe vertritt, aber, wie wir sahen, einem anderen Werkstattzusammenhang angehört. Leider fehlt unserem Kopf nicht nur der Hals, sondern auch der ganze, für den Gesamteindruck so wichtige Oberschnabel. Die pla-

[9] Die ursprüngliche Breite des hinten aufgerissenen und flachgedrückten Halses läßt sich an dem Rest der nahe dem Bruchrand gerade noch sichtbaren Rückenlocke ablesen.

[10] Daß die Karlsruher Protome den gleichen Erhaltungszustand zeigt, dürfte schwerlich bloßer Zufall sein, sondern muß mit der Herstellungstechnik zusammenhängen: hier war wohl durch allzu dünne Aushämmerung eine schwache Stelle entstanden. Man darf vielleicht darin sogar die ›Handschrift‹ eines Toreuten erkennen, der beide Protomen arbeitete. Ähnliche Beschädigungen weist der genannte delphische Greif (Anm. 6) auf. Jantzen hat zwar den Zusammenhang des Karlsruher Greifen mit der delphischen Protome richtig erkannt, aber ihn irrtümlich zu den Greifen mit eingelegten Augen gerechnet und ihn, zusätzlich noch fehlgeleitet durch seine falsche Beurteilung der doppelten Seitenlocken, neben späte Greifen gestellt (vgl. Anm. 5).

stische Form hat sich jedoch erstaunlich gut erhalten, obwohl die Oberfläche fast bis zur Unkenntlichkeit durch Oxydation entstellt ist.

Von einer weiteren frühen Protome hat sich ein Fragment – Unterschnabel samt Zunge und Halsansatz – erhalten (G 11), das, so klein es ist, doch ausreicht, einen der ältesten Greifen zu bezeugen und daher verdient, als zählendes Stück in unsere Reihe aufgenommen zu werden. Der ganz kurze Unterschnabel, der kaum aus dem Kehlwulst hervortritt und der Ansatz des dicht hinter der Zungenspitze steil aufsteigenden Oberschnabels zeigen eine hochaltertümliche Bildung, wie sie eigentlich so nur noch bei der Protome G 2 vorkommt. Das Fragment sei daher den bisher behandelten ältesten Greifen mit angeschlossen, ohne daß wir seine Stellung innerhalb dieser frühen Gruppe bestimmen können.

Bevor wir fortfahren, sei noch ein weiterer Greif erwähnt, dessen genauere Einreihung in die hier behandelte Gruppe gleichfalls nicht möglich ist. Er wurde 1906 in der Dörpfeld'schen Heraiongrabung gefunden und ist heute nicht mehr vorhanden (G 12 Abb. 1). Es gibt von ihm nur eine Zeichnung, die sehr summarisch, und wie manche Ungereimtheiten zeigen, auch nicht ganz zuverlässig ist[11]. Sind die Grundzüge und Proportionen einigermaßen zu-

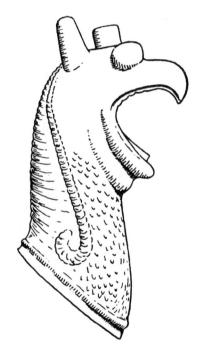

Abb. 1. G 12. Verschollen (Dörpfeld, Alt-Olympia I Abb. 56)

[11] W. Dörpfeld, Alt-Olympia I (1935) 212 Abb. 56 (nach einer Zeichnung von Schleif). Der Greif scheint vollständig und, wie aus einer nicht ganz wörtlich zu nehmenden Bemerkung Dörpfelds zu schließen ist (»getriebene Bronze auf Holzkern«, a.O. 211), samt der Füllmasse gefunden worden zu sein, doch war wohl das Blech nicht gut erhalten.

treffend wiedergegeben, so muß er zu den frühen Greifen gehören. Darüber hinaus wird
man sich einer Beurteilung tunlichst enthalten.

Festen Boden betritt man erst wieder mit der Protome G 13 (Taf. 7,3.4), die mitsamt ihrer
Füllmasse (heller, sandiger Lehm, mit dunkelbraunen Bestandteilen durchsetzt) erhalten ist
und daher, obwohl im ganzen, namentlich in der oberen Halsgegend, geringfügig zusam-
mengedrückt, ihre plastische Form gut bewahrt hat, während die Oberfläche durch Oxyda-
tion stark gelitten hat. In ihren schweren, gedrungenen Proportionen, in der Art, wie der
große Kopf mit dem ungewöhnlich weit geöffneten Schnabel ohne Zäsur in den kurzen Hals
übergeht, in der Bildung der Ohren und des Knaufes zeigen sich altertümliche Elemente.
Auf der anderen Seite macht sich jedoch ein Streben nach Straffung und Konzentrierung der
plastischen Durchgliederung bemerkbar. Die weit aufgerissenen, vorgewölbten Augen, die
nicht mehr tückisch blinzeln oder blicklos starren, sondern scharf spähen, sind jetzt organi-
scher zwischen Schnabel und Ohren in den schmalen, ganz auf Seitenansicht berechneten
Kopf eingefügt, der klar und fest gebaut ist, ohne alle Schwellungen und Wucherungen. Die
steil abfallende Stirn bildet eine scharf betonte Stufe zwischen Scheitel und Schnabelansatz:
ein, wie sich zeigen wird, wichtiges Stilmerkmal. Die Härte dieses Absatzes wird wieder ge-
mildert durch eine Reihe feingratiger Wülste, die vermittelnd über und zwischen den Augen
von der Stirn zum Oberschnabel herablaufen und dort das bekannte Dreieck bilden. Dies al-
les sind unüberhörbar neue Töne; hinzu kommt aber vor allem eine andersartige Bewußtheit
des Ausdrucks, der nichts dumpf Brütendes mehr hat, sondern eine aktive Agressivität zeigt.
Eine bedeutungsvolle Wandlung bahnt sich hier an, ein Streben nach einer neuen Wirklich-
keit, nach rationalerem Erfassen der Welt, von dem auch die Fabelwesen nicht unberührt
bleiben, wobei freilich manches von ihrer Phantastik, ihrem abgründigen Wesen verloren-
geht. An deren Stelle tritt eine ›realere‹ Gefährlichkeit, etwas raubtierhaft-Bedrohliches, eine
lebendige Wachheit und Gespanntheit. Dagegen wirken die ältesten Greifen wie alptraum-
hafte Gebilde aus einer anderen Welt, einer Welt des Mythos, die von dämonischen Schreck-
gestalten bevölkert ist. Kein Zweifel: die Konturen eines neuen Greifenbildes zeichnen sich
ab.

Von den Greifen anderer Fundorte läßt sich nur wenig der Gruppe der frühen Olympia-
Greifen zur Seite stellen. Von zwei delphischen und zwei samischen Exemplaren war schon
die Rede. Eine nach Berlin gelangte, heute nicht mehr vorhandene, stark beschädigte Pro-
tome aus Didyma, die unlängst G. Heres nach einer alten Photographie bekanntgemacht
hat[12], ist zweifellos ein frühes Stück; doch läßt sich seine Stellung innerhalb der Gruppe der
ältesten Greifen nicht mehr bestimmen. Die Stufe der Olympia-Greifen G 13 dürfte ein
Neufund aus Samos vertreten, der jedoch formal einer anderen Richtung folgt[13].

[12] G. Heres, Klio 52, 1970, 159f. Abb. 8.; K. Tuchelt, Die archaischen Skulpturen von Didyma (1970) 122, L 1.
[13] Jantzen, Nachtr. 28 Nr. 10a Beil 29.

2. Mittlere Gruppe

Das neue Greifenbild, das sich in der Protome G 13 ankündigt, steht erstmals vor uns in der bedeutenden Protome G 14 (Taf. 9). Sie war bisher nur aus einer Zeichnung des alten Olympiawerkes bekannt und ist jetzt neu gereinigt und restauriert worden, wobei auch die den Gesamteindruck empfindlich störende Lücke im oberen Schnabelkontur ausgefüllt wurde. Abgesehen von den Beschädigungen auf der rechten Seite ist die Protome mitsamt ihrer Füllmasse vollständig erhalten und stellt einen der nicht allzu häufigen Fälle dar, in denen die plastische Form ganz unversehrt geblieben ist.

Halten wir den Greifen G 13 daneben, dann wird offenbar, welch ein Schritt hier getan ist. Die Proportionen haben sich gewandelt: der Kopf ist kleiner geworden und wirkt fast zierlich im Verhältnis zu dem immer noch mächtigen und kaum geschwungenen, aber erheblich länger gewordenen und nach oben sich leicht verjüngenden, gegen Kehlwulst und Kopf klar abgegrenzten Hals. Wichtig als Datierungsmerkmal ist die Form des Unterschnabels: er ist jetzt voll entwickelt, hat sich aus der Masse des geblähten Halswulstes befreit und ist sozusagen beweglich geworden. Die Ohren haben sich gestreckt und zugespitzt und stehen seitlich schräg vom Kopf ab; der Stirnknauf ist profiliert. Der Kopf, bei den ältesten Greifen mehr breit als hoch, bei der Protome G 13 allzu schmal, zeigt eine ganz neue plastische Ausgewogenheit und Rundung. Alle Formen stehen in einem fein abgestimmten, gedämpften Gleichklang zueinander in Beziehung. Hinzu kommt eine handwerkliche Meisterschaft, die keinerlei technische Schwierigkeiten mehr kennt, eine Feinheit und Präzision in den Einzelheiten von Relief und Gravierung, klarste und sauberste Detaillierung, die mit dem matten Flimmern, das sich über das Ganze breitet, einen bis dahin unbekannten Wohllaut in das Erscheinungsbild bringt.

Dieses Bemühen um Verfeinerung führt aber keinswegs zu einer nur auf äußere Schönheit bedachten, dekorativen Wirkung, sondern dient gleichzeitig einer erhöhten Lebendigkeit, einer Sublimierung des Ausdrucks. Dieser Greif scheint von neuartigen geistigen Kräften erfüllt zu sein. So, wie die Formen gleichsam von einem inneren Zentrum zusammengehalten werden, hat auch der Ausdruck etwas Bestimmtes, willensmäßig Gerichtetes, Abwehrbereitetes. Der formalen Ausgeglichenheit entsprechend erscheint das Temperament gezügelt und beruhigt, es hat nicht die aggressive Heftigkeit der Protome G 13, geschweige denn die ungeschlachte Wildheit der frühen Greifen, sondern eher etwas Witterndes, einen Ausdruck von fast nervöser Gereiztheit, der jedoch in seiner Art nicht weniger bedrohlich wirkt. Hat man all das einmal erkannt, dann kann man die Protome nicht mehr mit Jantzen zu den ältesten Greifen rechnen[14]. Es muß freilich gesagt werden, daß wir es mit einem besonders qualitätvollen Stück zu tun haben. Dies kann jedoch nicht als Einwand gegen unseren stilistischen Ansatz gelten, denn gerade ein Werk hohen künstlerischen Ranges steht immer auch entwicklungsgeschichtlich auf der Höhe seiner Zeit; an ihm müssen Stilmerkmale am deutlichsten abzulesen sein.

[14] Jantzen, GGK 31 f. (Nr. 3). Aus der Reihe der frühen Greifen muß die Protome G 14 schon wegen ihrer völlig anderen Proportionen ausscheiden.

Der neuen Entwicklung folgt, wenngleich auf anderen Wegen, der Meister eines Greifen-
paares, das, obgleich an weit voneinander entfernten Stellen gefunden, einst am selben Kessel
vereinigt war. Die Zerstörung hat den beiden Protomen in ganz verschiedener Weise mitge-
spielt: die eine, ein Neufund aus dem Stadion-Nordwall (G 15 Taf. 10,1.2), ist bis auf den un-
teren Teil des Halses vollständig, der Kopf hat seine Form nahezu unversehrt behalten, aber
die Oberfläche ist durch eine rauhe Oxydkruste entstellt. Doch werden wir in dieser Hin-
sicht entschädigt, durch das mehr als achtzig Jahre früher westlich des Zeustempels gefunde-
ne, aber unveröffentlicht gebliebene Gegenstück (G 16 Taf. 10,3). Sie hat durch Verlust der
Kernmasse ihr plastisches Volumen eingebüßt und ist, namentlich am Hals, ganz flachge-
drückt[15]. Umso besser ist die Oberfläche erhalten. Durch eine kürzlich erfolgte Reinigung
im Reduktionsverfahren konnten alle Einzelheiten der Innenzeichnung freigelegt werden
und sind jetzt in voller Deutlichkeit sichtbar. So ergänzen sich die beiden Fundstücke durch
ihren Erhaltungszustand in willkommener Weise.

Was von der Ausgewogenheit der Proportionen, dem durchdachten Zusammenspiel der
einzelnen Teile bei der Protome G 14 gesagt wurde, gilt auch für diese beiden Greifen. Doch
sind die Einzelformen – Augen, Ohren, Stirnwarzen, Schnabelspitzen – erheblich stärker
herausgetrieben, schärfer akzentuiert und voneinander abgesetzt. Das steht im Gegensatz zu
der zurückhaltenden Art der Protome G 14, deren Meister, wie wir sahen, es gerade auf die
Geschlossenheit des Gesamteindrucks ankam. Ältere Traditionen scheinen hier nachzuwir-
ken. Die Freude am effektvollen Detail führt jedoch bei dem Greifenpaar G 15 und 16 nicht
etwa zu einem Zerfall der auf dieser Stufe erreichten Ganzheit, denn alle Einzelformen wer-
den auch hier streng zusammengehalten, kein Detail kann sich auf Kosten eines anderen vor-
drängen. Gerade darin erweisen sich die beiden Protomen, deutlicher sogar noch als der
Greif G 14, als Vertreter einer von der älteren Greifenkunst verschiedenen Stilstufe. Be-
zeichnend hierfür ist auch, daß die Steigerung der Formen zwar stärkste Expressivität an-
strebt, aber nicht die ungeschlachte Wildheit der frühen Greifen. Der Gesamteindruck bleibt
vielmehr wie bei der Protome G 14 beherrscht und gesammelt. Augenfälligstes Merkmal von
datierender Kraft für diese neue, jede Übertreibung meidende Auffassung ist die geringe
Schnabelöffnung.

Dem Reichtum an plastischen Einzelformen entspricht die Fülle des gravierten und ge-
punzten Details. All das hat freilich nicht die Feinheit des Greifen G 14 und scheint in man-
chem eine stärkere Abhängigkeit von älterem Formgut zu zeigen. Hiermit mag es auch zu-
sammenhängen, daß das Paar G 15 und G 16 in gewisser Weise altertümlicher wirkt als der
Greif G 14, obwohl es, wie wir sahen, entwicklungsgeschichtlich über ihn hinausführt.

[15] Dieser Erhaltungszustand, den auch andere Protomen aufweisen, könnte die Vermutung aufkommen lassen, daß
nicht alle getriebenen Greifen und Löwen mit einer Füllmasse ausgestattet waren, ist es doch schwer vorstellbar,
daß sich der ganze Kern (der sich in manchen Fällen sogar besser als die Bronze erhalten hat) in nichts aufgelöst
haben soll. Gerade die Protome G 16 ist jedoch geeignet, einen solchen Verdacht zu entkräften, da sich, durch
die Lücken im Bronzeblech gut erkennbar, Reste der Füllmasse in den äußersten Winkeln des Kopfes erhalten
haben. Das gleiche läßt sich auch bei anderen Stücken ähnlichen Erhaltungszustandes beobachten. So bleibt nur
der Schluß, daß es wohl nicht zuletzt auf die Zusammensetzung der Füllmasse (die sehr verschiedenartig sein
kann) ankam, ob sie den mannigfachen zerstörenden Kräften widerstand. – Gelegentlich mag auch durch unver-
ständige Restaurierung die Füllmasse (die leicht mit Erde verwechselt werden kann) entfernt worden sein.

Unmittelbar an die Greifen G 15 und G 16 anzuschließen ist allem Anschein nach die schwer zerstörte Protome G 17 (Taf. 10,4), von der wir nur den Vorderteil des Kopfes und Halsansatzes besitzen; lediglich das Format war wohl um ein geringes größer. Den älteren Protomen unserer mittleren Gruppe ist ferner ein einstmals stattlicher Greif aus der alten Grabung zuzurechnen, von dem sich eine Anzahl loser Fragmente erhalten hat, darunter der Unterschnabel mit anschließender Halspartie und beide Ohren (G 18).

Unter den außerolympischen Fundstücken müssen hier zunächst die Greifen des Barberini-Kessels aus Praeneste genannt werden[16], der einst mit 3 Greifen- und 3 Löwenprotomen, dazu wahrscheinlich noch mit 2 Assurattaschen ausgestattet war. Von dieser prächtigen Ausstattung kam einiges während und nach der Ausgrabung abhanden; der Kessel präsentiert sich heute im Museo di Villa Giulia in falsch restauriertem Zustand mit 2 Greifen- und 2 Löwenprotomen. Von den beiden Greifenprotomen wirkt die eine mit ihren unartikulierten, verschwommenen Formen[17] altertümlicher als die andere, die Jantzen als ein nachträglich angebrachtes Ersatzstück erklärte[18]. In Wirklichkeit handelt es sich wohl nur um einen Qualitätsunterschied. Denn auch die Löwenprotomen des Kessels stellen sich, was Jantzen gar nicht beachtet hat, stilistisch der >jüngeren< Protome an die Seite, müßten also ebenfalls ausgetauscht worden sein. Noch klarer wird das Bild aber dadurch, daß der lange verschollene dritte Greif inzwischen aufgetaucht ist. Jantzen hat ihn in dem 1957 von der Kopenhagener Ny Carlsberg Glyptotek erworbenen Kopf[19] erkannt, der mit dem schon von Furtwängler erwähnten Stück identisch zu sein scheint, das sich damals im Besitz des Fürsten Chigi befand[20]. Der Kopf schließt sich formal eng an den >jüngeren< Barberini-Greifen an. Damit erscheint, im Gegensatz zu Jantzens These, gerade die >altertümliche< Protome als einzige Außenseiterin; sie ist wohl das Werk eines weniger begabten, vielleicht auch älteren Toreuten, der sogar vergaß, die Protome nach dem Muster der beiden anderen mit einer Rückenlocke auszustatten[21].

An dieser Stelle ist weiterhin eine Protome aus Samos zu erwähnen, ein äußerst konservatives Werk, das älter wirkt, als es wirklich ist[22]. Die Augen- und Schnabelbildung, das >natu-

[16] C. D. Curtis, MemAmAc 5, 1925, 44 ff. Taf. 27–31; Forschungen VI 6 f.; Helbig⁴ III Nr. 2862 (Dohrn). – Zu den Attaschen dieses Kessels: Jantzen, GGK 43, der die Attasche in Paris, Petit Palais (ehem. Coll. Dutuit) dem Kessel zuweisen wollte (s. Forschungen VI 7 mit Anm. 10; 59 Nr. 62); wegen ihrer Ähnlichkeit mit den Istanbuler Attaschen Forschungen VI 56 Nr. 2 und 3 möchte sie Amandry jedoch lieber zusammen mit jenen an einem Attaschenkessel (nach Art der Gordion-Kessel) vereinigen: Gnomon 41, 1969, 798. Vgl. Anm. 23.

[17] Zum ersten Mal gut abgebildet: Jantzen, GGK Nr. 8 Taf. 3. Völlig falsch beurteilt von Curtis a. O. 45.

[18] Jantzen, GGK. 33 f. Nr. 8; 43 Taf. 3.

[19] V. Poulsen, Meddelelser 14, 1957, 1 ff. Abb. 7.8 und Titelbild.

[20] Furtwängler, Olympia IV 121 (unter Berufung auf Bull. Inst. Corr. 1883, 69). Jantzen hatte die Möglichkeit der Zugehörigkeit des damals noch unbekannten Greifen zum Barberini-Kessel rein hypothetisch erwogen (GGK 44); nach Bekanntwerden des Kopfes wurde diese Vermutung zur Gewißheit (briefliche Mitteilung vom 29.3.1966).

[21] Daß diese Protome keine Rückenlocke besitzt, wie die beiden anderen Greifen, scheint mir kein Hinderungsgrund zu sein, die Protomen des Barberini-Kessels für gleichzeitig zu halten. Vielleicht griff man bei der Ausführung des etruskischen Auftrages auch auf ein in der Werkstatt fertig bereitliegendes Stück zurück, auch wenn dieses zu den übrigen Protomen nicht genau paßte.

[22] Jantzen, GGK 32 Nr. 4 Taf. 1,4.

ralistische‹ Ohr und andere Details stehen in einem seltsamen Gegensatz zur massiven Gesamterscheinung, vor allem zu dem altertümlich aufgeblähten unteren Teil des Halses, der jedoch schon eine deutliche Schwingung aufweist. In einem Kopf im Louvre[23], dessen Fundort unbekannt ist, hatte Jantzen einst den fehlenden dritten Barberini-Greifen vermutet, was sich jedoch inzwischen als falsch herausgestellt hat. Dennoch ist die stilistische Nähe unverkennbar. Schließlich ist der frühen Gruppe der Greifen unserer mittleren Entwicklungsstufe noch ein Kopf hinzuzurechnen, der auf der Athener Akropolis als bisher einziges getriebenes Exemplar gefunden wurde und nach Oxford gelangt ist[24].

An die soeben betrachtete Gruppe läßt sich in Olympia eine Schar kleinformatiger Protomen anfügen, die formal sehr eng untereinander zusammenhängt (G 19 – G 26). Ihr dünnwandiges Blech ist dicht gehämmert, daher an der Oberfläche meist sehr gut erhalten und zeigt sorgfältige Detailarbeit. Man kann sie in zwei durch etwas verschiedenartige Größenordnung gekennzeichnete Gruppen einteilen. An die Spitze der Gruppe etwas größeren Maßstabs stellen wir den Greifen G 19 (Taf. 11,1), von dem nur Kopf und Halsansatz erhalten sind. Er zeigt am deutlichsten die Abhängigkeit von Vorbildern, wie wir sie in G 14 und dem Paar G 15 und 16 kennengelernt haben. In der Art, wie Elemente beider Prototypen hier miteinander verschmolzen erscheinen, erweist sich die enge werkstattmäßige und zeitliche Zusammengehörigkeit. Ein besonders feines und originelles Werk muß der Greif G 20 (Taf. 11,2) gewesen sein, von dem leider nur der Oberteil des Kopfes der Vernichtung entgangen ist; einzigartig sind zumal die beiden von den Brauenwülsten ausgehenden, volutenartig sich nach innen einrollenden Locken auf der Stirn, für die ich als entfernte Parallele einzig den Greifen G 40 zu nennen wüßte. Dem Fragment G 20 stehen ganz nahe zwei Gesichtshälften, die nicht anpassen, aber ohne Zweifel zu ein und demselben Kopf gehören (G 21). Man könnte sich die beiden Protomen am selben Kessel vereinigt denken, obwohl sie nicht von derselben Hand zu stammen scheinen. Bei G 20 ist ein auf ornamentale Kleinarbeit bedachter, bei G 21 ein mehr organisch empfindender, die plastische Form souveräner beherrschender Meister am Werk gewesen; beide könnten jedoch nach dem gleichen ›Modell‹ gearbeitet haben.

Noch etwas kleiner im Maßstab sind die Greifen der zweiten Reihe. Am besten erhalten ist G 22 (Taf. 11,5.6), obwohl vom Hals ein Stück der unteren Partie fehlt; doch ist unter dem verlorenen Blech die sehr widerstandsfähige Kernmasse bestehen geblieben, auf der sich sogar die Trennlinie von Protome und Kesselansatzstück noch deutlich abzeichnet. Der Greif zeigt die feinfühlige, differenzierte Durchformung, welche die Greifen der Gruppe G 19 – G 21 auszeichnet, aber in einer delikateren und noch stärker ins Detail gehenden Weise, die übrigens in Anbetracht des um etwa ein Viertel geringeren Formats dem handwerkli-

[23] De Ridder, BrLouvre II 103 Nr. 2614 Taf. 94; Jantzen, GGK 33 Nr. 11 Taf. 4,2. Bei gründlicher Reinigung würde vielleicht noch manches Detail herauskommen. Übrigens hat Jantzen, ohne es zu merken, diesen Greifen falsch in sein System eingeordnet; der Kopf hat nämlich, im Ansatz deutlich erkennbar, doppelte Seitenlocken und müßte daher in seine »dritte Gruppe der getriebenen Protomen« gehören, nicht in die erste. Umgekehrt hätte der Olympia-Greif G 47 (Jantzen, GGK 36 Nr. 24 Taf. 10,2) in der »zweiten Gruppe« untergebracht werden müssen. Die Unhaltbarkeit des Jantzen'schen Schemas wird durch solche Fehler nur noch deutlicher.
[24] Oxford, Ashmolean Museum 1895. 171: T. J. Dunbabin, The Greeks and Their Eastern Neighbours (1957) 43 Taf. 7,2; Jantzen, GGK 105 Nr. 1; Nachtr. 27 Nr. 11a.

chen Können des Toreuten ein glänzendes Zeugnis ausstellt. Außerdem ist auch die Gravie-
rung reicher und präziser als bei der etwas größerformatigen Gruppe. Diesem qualitätvollen
Werk stellt sich ein Kopffragment an die Seite, das so starke Ähnlichkeiten aufweist, daß man
an ein Gegenstück denken könnte (G 23 Taf. 11,3). Von einem weiteren Exemplar hat sich
nur die Nackenpartie mit dem rechten Ohr erhalten (G 24). In einigen Einzelheiten abwei-
chend, im ganzen jedoch nicht zu trennen von dieser Gruppe ist die Protome G 25 (Taf. 11,4)
mit stark korrodierter Oberfläche, aber unversehrt erhaltener Form des Kopfes. Der Erhal-
tungszustand läßt nicht mehr erkennen, ob der Reichtum der Gravierung jenem der Greifen
G 22–G 24 entsprach; in der feinen plastischen Durchbildung erweist sich die Protome je-
denfalls jenen kleinmeisterlichen Werken wesensverwandt. Nur in einem Detail unterschei-
det sie sich: der Hals, der unten ein wenig eingedrückt und umgeklappt ist, erscheint auffällig
kurz; er ist jedoch vollständig, was darauf schließen läßt, daß dieser Greif ein ungewöhnlich
langes Verbindungsstück gehabt haben muß. Altertümlicher als die anderen Stücke der
Gruppe wirkt eine vom Stirnknauf bis zum unteren Rand, wenn auch lückenhaft und in völ-
lig flachgedrücktem Zustand gefundene Protome (G 26 Taf. 12,1). Erst eine Reinigung im
Reduktionsverfahren machte eine Beurteilung dieses bis dahin fast unkenntlichen Fundstük-
kes der alten Grabung überhaupt möglich. Die Protome war in einem Stück gearbeitet und
ohne vermittelndes Ansatzstück unmittelbar mit dem umgeschlagenen Randfalz am Kessel
befestigt. Zweifelhaft bleibt, ob die etwas primitiven Züge stilgeschichtlich zu werten sind
oder nur Mangel an Qualität bekunden; das letztere scheint wahrscheinlicher. Dann haben
wir es am ehesten mit dem Erzeugnis eines Toreuten zu tun, der sich, so gut er konnte, an
Greifen, wie wir sie soeben kennengelernt haben, orientierte.

Schließlich gehört in den Umkreis der vorstehend betrachteten Greifen noch eine Protome
(G 27 Taf. 12,2), deren Abmessungen man nahezu als ›normal‹ bezeichnen könnte, die also
das Format der Greifen G 19–G 21 geringfügig übersteigt, aber dennoch die ›kleinmeister-
hafte‹ Gestaltungsweise der ganzen Gruppe ausweist, wenn auch nicht in so gekonnter Be-
herrschung der handwerklichen und künstlerischen Mittel, die uns bei einigen Stücken dieser
Serie Bewunderung abnötigte. Man könnte versucht sein, in dem Greifen G 27 den ›Ahn-
herrn‹ der ganzen Gruppe zu sehen, würde dann aber wohl seine unbeholfenere Ausführung
als Entwicklungsmerkmal mißdeuten. So sei er – ohne daß damit etwas über seine Zeitstel-
lung gesagt sein soll – an den Schluß dieser allesamt demselben Werkstattkreis entstammen-
den, überaus originellen und interessanten Greifenprotomen gestellt. Übrigens gehört er,
wenn wir den im jetzigen Zustand nach oben umgeschlagenen Randsaum mit den drei Niet-
löchern als Befestigungsrand richtig deuten, wie G 26 zu jenen relativ seltenen Exemplaren,
die ohne Zwischenstück am Kessel befestigt waren. Nicht fern scheint dieser Protome stili-
stisch ein Neufund aus Samos zu stehen[25].

Zusammenfassend sei nochmals bemerkt, daß diese – mit ›Miniaturgreifen‹ nicht ganz zu-
treffend bezeichnete – Gruppe bisher nur in Olympia nachweisbar ist, stilistisch jedoch aufs
engste mit der oben zusammengestellten Reihe Olympia G 14 – G 16/17 – Barberini-Greifen
Rom und Kopenhagen (Anm. 16–20) – Akropolisgreif Oxford (Anm. 24) zusammenhängt.

[25] G. Kopcke, AM 83, 1968, 284 Nr. 98 Taf. 113,1.

Kehren wir zu den ›normalformatigen‹ Protomen zurück, so wäre wohl zunächst ein Exemplar zu nennen, das unverkennbar in der Nachfolge der eben betrachteten Gruppe steht, ohne jedoch die Grazie und Feinheit jener Greifen auch nur entfernt zu erreichen (G 28 Taf. 12,3.4). Das liegt nicht allein am größeren Format. Es ist auch nicht einfach eine Qualitätsfrage, wenngleich der Meister dieser Protome nicht zu den Spitzenkönnern seines Faches gehört. Ihm kam es offenbar darauf an, ein Werk von schlichterem, geschlossenerem Bau mit kräftig gesetzten Akzenten zu schaffen. Keinesfalls war er darauf aus, dem Bild des Greifen irgendetwas Neues hinzuzufügen. Er ist ein Traditionalist, der zwar sein Handwerk beherrscht, im Künstlerischen jedoch ausgetretenen Pfaden folgt. So ist der Gesamteindruck der Protome schwächlich, sowohl in dem eigentümlich spannungslosen Aufbau wie im Ausdruck, der weder Temperament noch dämonisches Wesen auszudrücken vermag. Was uns an der Protome beeindruckt, ist ihr vollständiger Erhaltungszustand; sogar das Kesselansatzstück ist noch an seinem ursprünglichen Platz. Die plastische Form hat keinerlei Beeinträchtigung erfahren; das Blech weist nur einige wenige kleine Lücken auf; doch ist die Oberfläche von einer rauhen Oxydationsschicht bedeckt, die nur an wenigen Stellen, vor allem an der rechten Kopfseite, den ursprünglichen Zustand erkennen läßt. So kann das Werk mit seinem S-förmigen leichten Schwung eine Vorstellung davon geben, wie man sich die vielen nur fragmentarisch erhaltenen Greifen dieser Entwicklungsstufe vorzustellen hat.

Im Gegensatz zum Verfertiger der Protome G 28 war der Meister des Greifen G 29 (Taf. 13,1.2) ein höchst origineller Kopf. Das Werk ist schwer einzuordnen. Wenn wir es an dieser Stelle erwähnen, so deshalb, weil es trotz aller Eigenwilligkeit seine Abkunft von den Greifen G 15 und 16 nicht verleugnen kann. Leider fehlt ihm der gesamte Hals bis auf ein Stück des Nackens, zudem ist der Kopf dadurch entstellt, daß der Unterkiefer bis dicht an den Gaumen herangedrückt ist. Die weit hervorquellenden, in mehrfache Wülste gebetteten Augen entsprechen ebenso wie der Gesamtbau des Schädels den Formen der Greifen G 15 und G 16, doch übertrifft der Kopf an Einfallsreichtum das Paar bei weitem. Das Dreieck auf dem Schnabelrücken, das bisher als schwache Relieferhebung oder nur graviert gegeben wurde, hat sich jetzt zu einem der Schnabelkrümmung entgegengesetzt nach oben geschwungenen hornartigen Fortsatz entwickelt, über dem spitz und besonders betont die beiden Stirnwarzen hervorstarren. Der ungewöhnlich hohe Knauf auf dem Scheitel zeigt ein singuläres Rillenprofil; eine ähnliche Riefelung hatte auch, wie Spuren anzeigen, der Kinnwulst. In seiner grotesken Phantastik ruft der Kopf frühe Greifen wie G 5 oder G 7 und G 8 ins Gedächtnis. Und doch zeigt sich gerade bei einem solchen Vergleich der Abstand; denn gegenüber der beklemmenden Dämonie jener frühen Werke hat unser Kopf etwas Abstruses, gewissermaßen absichtsvoll-Groteskes.

Eine Vorstellung davon, wie unser Greif in vollständiger Gestalt ausgesehen haben mag, kann eine Protome aus Delphi geben[26], die, ohne die bizarren Übertreibungen des Greifen G 29 aufzuweisen, genau seiner Stilstufe entspricht. An Größe wird sie ihn mit ihrer Gesamthöhe von 31 cm freilich überragt haben, wenn auch nicht erheblich. Die enge Verwandtschaft beider Stücke tritt namentlich in der Vorderansicht deutlich hervor; es ist nicht ausgeschlossen, daß es sich um etwas jüngere Werke derselben Werkstatt handelt, die auch

[26] P. Amandry, BCH 68/69, 1944/45, 67 ff. Abb. 23 – 25 Taf. 6; Jantzen, GGK 33 Nr. 7 Taf. 2,3.

das Greifenpaar G 15 und G 16 schuf. Ein weiteres Erzeugnis dieser Werkstatt, wenn auch nur trümmerhaft erhalten, besitzen wir in den kürzlich publizierten Fragmenten aus Delos[27].

Nirgendwo anders als hier dürfte ferner der Greif G 30 (Taf. 13,3) seinen Platz finden. Der Erhaltungszustand ist vorzüglich; unter den in Olympia verbliebenen Protomen ist sie neben G 28 die einzige, die mitsamt dem unteren Ansatzstück erhalten ist. Aber qualitativ gehört sie zu den schwächsten Stücken, wodurch ihre stilistische Beurteilung erschwert wird. Was altertümlich an ihr wirkt, ist im Grund nur ein ängstliches Festhalten an überkommenen Schemata. Zeitlich ist sie gewiß später anzusetzen als der Kopf G 29, mit dem sie den abstrus wirkenden Gesamteindruck und die Proportionen der übermäßig weit in den Raum vorstoßenden Formen gemeinsam hat, was hier bereits zu einer Auflösung des inneren Zusammenhalts der plastischen Substanz führt. Doch ist die Schwächlichkeit der Gesamterscheinung mit dem kraftlos hängenden Kopf (woran zu einem Teil der Erhaltungszustand schuld ist), dem hilflos offenstehenden Schnabel, dem Ungeordneten der Einzelteile wohl eher der Ausdruck einer gewissen Ungeschicklichkeit und mangelnden Könnens als Stilmerkmal. Nur zögernd lassen wir auf dieses recht schwache Stück eine Protome von gleichfalls uneinheitlichem, zwiespältigem Stilcharakter folgen, deren Beurteilung noch durch die fragmentarische Erhaltung erschwert wird (G 31 Taf. 13,4). Sie wirkt auf den ersten Blick altertümlich: die gedrungenen Proportionen mit dem kurzen, breiten Hals (der stark deformiert ist) und Einzelheiten, wie die ›Schachtelpalmette‹ der Mittelzopfendigung, scheinen für frühe Entstehung zu sprechen. Aber dieser Eindruck trügt. Denn in der charakteristischen Bildung der steilen, über dem Schnabelansatz stark eingezogenen Stirnpartie mit den beiden kleinen Warzen und der kleinteiligen, ›gebuckelten‹ Schuppengravierung steht sie wieder Protomen der mittleren Gruppe (G 30. G 32. G 33) nahe. Vor allem weist sie eine Besonderheit auf, die wir bisher noch an keinem Stück beobachten konnten: die Augen waren eigens eingesetzt; allerdings sind die Einlagen herausgefallen[28]. Nun ist das Verfahren, bei Bronzefiguren die Augen zur Erzielung einer größeren Lebendigkeit mit andersfarbigem Material einzulegen, schon in geometrischer Zeit nachweisbar[29], und man würde sich nicht wundern, wenn es bereits bei frühen Greifen aufträte. Doch scheint es tatsächlich so zu sein, daß diese Besonderheit erst an einem bestimmten Punkt der Entwicklung einsetzt und daß sie, einmal eingeführt, anscheinend nicht wieder aufgegeben worden ist.

Diese Augeneinlagen sind – außer bei zwei Greifen der »großformatigen Gruppe« – bei keiner der getriebenen Greifen- und Löwenprotomen von Olympia erhalten, sondern im-

[27] Cl. Rolley, Études Déliennes, BCH Suppl. I (1973) 507 Abb. 12.13.

[28] Die Augeneinlage – bei den älteren Exemplaren kreisrund, später gelegentlich schwach oval gebildet – bestand wohl bei allen ›normalformatigen‹ getriebenen Greifen aus einem Stück (Glaspaste oder Edelstein, vielleicht gelegentlich auch Bernstein), das ohne Stift oder sonstiges Befestigungsmittel von der meist sehr präzis gearbeiteten ›Fassung‹ des Augenrandes gehalten wurde. Bei den getriebenen Protomen der großformatigen Gruppe hingegen ist die Augeneinlage zweiteilig; in den weißen Augapfel aus Knochen oder Elfenbein ist die Iris aus anderem Material eingesetzt. Beides wird von einem oder mehreren Stiften gehalten; die Beineinlage hat sich, wie oben erwähnt, in zwei Fällen erhalten. Diese zweite Form der Augeneinlage ist die auch bei Statuen, Bronzereliefs usw. gebräuchliche; sie ist auch für die Mehrzahl der gegossenen Greifenprotomen vorauszusetzen; selbst bei einer Gruppe kleinformatiger Stabdreifußgreifen (S 57 – S 61) wurde sie verwandt. – Vgl. Taf. 30,3.

[29] Z. B. New Yorker Kentaurengruppe (E. Kunze, AM 55, 1930, 143 ff. Beil. 38,1); Kriegerstatuette Olympia Br. 2914 (H.-V. Herrmann, JdI 79, 1964, 41 Abb. 22–24).

mer nur zu erschließen aus der vertieften Bettung, die an die Stelle des bisher aus dem Blech herausgewölbten Augapfels getreten ist[30]. Zweifellos war diese neue Errungenschaft für die Intensität des Ausdrucks von Bedeutung, der durch das jetzt viel stärker dominierende, den Betrachter bannende Auge eine wesentliche Steigerung erfuhr.

Gern wüßte man, wann diese Neuerung, die, wie gesagt, nicht auf die Greifen beschränkt und nicht für sie erfunden wurde, bei den Kesselprotomen aufkam. Unter den Olympiafunden ist vermutlich jene nicht leicht einzuordnende Protome G 31 das älteste Beispiel. Des weiteren ist ein Kopffragment zu nennen (B 4225), das sehr ähnlich ist, vielleicht sogar von einem noch etwas früheren Greifen stammt. Unter den außerolympischen Fundstücken dürfte einer der ältesten getriebenen Greifen mit eingelegten Augen die fast vollständig erhaltene Protome von Perachora sein[31].

Die Uneinheitlichkeit der vorstehend betrachteten Stücke zeigt, daß die Greifenkunst in eine Phase des Experimentierens geraten ist. Auch die drei folgenden Stücke gehören in diese Phase; sie verraten, jedes auf seine Weise, den Wunsch, das Bild des Greifen immer weiter zu bereichern, auszuschmücken, ihm immer neue Möglichkeiten abzugewinnen.

Bei dem wohlerhaltenen Greifen G 32 (Taf. 14,1.2), einem Neufund, zeigen die ausgewogenen Proportionen mit dem nicht zu großen, fein modellierten Kopf, aber auch Formen wie die spitzen Ohren und die runde Führung des inneren Schnabelkonturs noch Anklänge an die Protome G 14. Doch die zergliedernde Art, mit der die Einzelformen weit aus dem Blech herausgetrieben sind, verraten deutlich die fortgeschrittene Stilstufe. Auch treten neue Formen zu den altüberlieferten hinzu: die Lidwülste, die das Auge umgeben, laufen nach hinten spitz aus, die ringförmige Fassung der Augeneinlage ist vorn und hinten leicht eingekerbt; beides dient der Absicht, dem Auge eine mehr organische Form zu geben. Auf dem Oberschnabel zeichnet sich das altbekannte Dreieck jetzt als mehrfach gefurchte Relieferhebung ab: ein Motiv, das den gereizten Ausdruck verstärkt und an die Hautfalten bleckender archaischer Löwenschnauzen erinnert.

Altertümlicher in der Wirkung und von einem Zug zum Monumentalen getragen ist der Greif G 33, ein altbekanntes Stück aus der ersten Olympiagrabung, das zu den Funden gehört, welche nach Berlin gelangt sind (Taf. 15). Der trotz seiner verhältnismäßigen Kürze schlanke, nach oben sich verjüngende Hals, der nur mäßig weit geöffnete Schnabel mit seinem weit nach hinten gezogenen, über das Auge hinaus bis zur Höhe des Ohrs reichenden inneren Winkel und die stark entwickelten, scharf hervortretenden plastischen Formen bezeugen ein jüngeres Datum, als es auf Grund der etwas schwerfällig wirkenden Proportionen und einer gewissen Starrheit der Gesamterscheinung auf den ersten Blick scheinen mag.

[30] Dieser auffällige Mangel an in situ erhaltenen Augeneinlagen dürfte bei einer so großen Menge von Fundstücken schwerlich auf Zufall beruhen, sondern darauf zurückzuführen sein, daß diese Einlagen durchweg aus wertvollem Material bestanden. – Einige Beispiele: Taf. 30, 3.

[31] H. G. G. Payne, Perachora I (1940) 126 ff. Taf. 38; Jantzen GGK 35 f. Nr. 22. Mit dem späten Olympia-Greifen G 46, mit dem die Protome von Jantzen (GGK 36) in Zusammenhang gebracht wird, hat sie nicht das geringste zu tun. – Ein problematisches Stück in diesem Zusammenhang ist die samische Protome B. 797 (Jantzen, Nachtr. 29 Nr. 20a Beil. 30,1), deren schlechter Erhaltungszustand eine Beurteilung erschwert. Die Vermutung Jantzens, diese Protome habe eingelegte Augen gehabt, findet am Befund keine Stütze. Das Stück macht – vor allem auf Grund der späten Ohrform – keinen altertümlichen Eindruck.

Auch die eigentümlich kurze Spirallocke ist ein ausgesprochen junger Zug, der schon auf Greifen wie G 38 vorauszuweisen scheint.

Dem Berliner Greifen G 33 folgt ein nicht weniger qualitätvolles, wenn auch schlechter erhaltenes Stück, das gleichfalls aus der alten Grabung stammt, aber unveröffentlicht geblieben ist (G 34 Taf. 14,3.4). Die Bedeutung des höchst originellen Stückes stellte sich erst nach der Reinigung heraus. Die plastischen Formen sind hier noch um einen Grad stärker entwikkelt, stoßen noch kühner in den Raum vor als bei der Berliner Protome und haben eine metallische Prägnanz und Härte wie bei keinem der bisher betrachteten getriebenen Greifen. Die Ohren – bei G 33 merkwürdig altertümlich und mit einem singulären Schmuckmotiv versehen – sind mit ihrem betonten Rand und der eingetieften Ohrmuschel gewissermaßen ›naturalistisch‹ gegeben. Weit treten die Augen aus dem knochigen, wie ausgezehrt wirkenden Schädel, wobei die Art, wie das Oberlid am äußeren Augenwinkel das Unterlid überschneidet, einen weiteren Schritt zur organischen Form hin bedeutet. Der scharfgratige Schnabel krümmt sich wie ein Haken, aus dem es kein Entrinnen mehr gibt, wenn er einmal zugepackt hat[32], wie hornartige Stacheln wachsen die beiden ›Warzen‹ aus der Stirn, als seien selbst sie noch Waffen des angriffsbereiten Tieres. Alles ist auf Steigerung der Form und des Ausdrucks angelegt. Die Oberfläche, die wie eine straff gespannte, unsichtbare Haut die einzelnen Teile zusammenhält, ist dicht mit getriebenen, gekerbten, gepunzten und eingestochenen Motiven übersät und durchfurcht.

Eine neue Entwicklungsstufe ist erreicht, die über die älteren Greifen der mittleren Gruppe hinausführt. Ihre Stilmerkmale treten bei G 32 und dem Berliner Greifen G 33 in kühnen Ansätzen, bei der Protome G 34 in vollendeter Ausprägung hervor. Wenn nicht alles täuscht, ist der Stil derselben Werkstatt in allen drei Werken erkennbar.

Was die Protomen G 32 – G 34 zusammenschließt und was diese höchst faszinierende Gruppe andererseits wiederum mit den Greifen G 15 – G 17 und G 28 – G 29 verbindet, ist eine in beiden Entwicklungsreihen fortschreitend sich abzeichnende Tendenz zur expressiven Steigerung und zu einer Bereicherung der Formen. Hierzu werden alle der Toreutik zu Gebote stehenden Mittel eingesetzt. Man könnte im übertragenen Sinne von ›Farbigkeit‹ des Bildes sprechen, um das zu kennzeichnen, was hier – in oftmals virtuoser Weise und mit schlechterdings erstaunlichem handwerklichen Geschick und Können – angestrebt wird. Daneben gibt es aber auch ganz andere Tendenzen, wie wir sie am Beginn der mittleren Stufe, bei dem Greifen G 14, anklingen hörten, Bestrebungen, die nun, auf der reifen Stufe der Entwicklung, zu neuen großartigen Lösungen führen.

Der Schöpfer des prachtvollen, einst in Berlin aufbewahrten, im Krieg verlorengegangenen Greifen G 35 (Abb. 2), mit dem die Gattung der ›normalformatigen‹ getriebenen Protomen den Höhepunkt ihrer Entwicklung erreicht, geht ganz andere Wege als die Meister der zuletzt betrachteten Protomen. Es mangelt diesem Werk keineswegs an sauberer Detailarbeit, an Reichtum der Ausschmückung. Doch all das drängt sich nirgends vor, sondern dient nur dazu, die wahrhaft majestätische Würde des stolzen Wesens zu steigern. Neu ist indes vor allem dies: ein einheitlicher, großer Rhythmus, dem jede Einzelform sich unterordnet

[32] Ursprünglich weiter geöffnet als im jetzigen, deformierten Zustand. Das gleiche gilt auch für andere Greifen, z. B. G 3, G 9, G 16, G 23, G 27, G 29.

und einfügt, geht von der Schnabelspitze durch den geschwungenen Hals bis herab zum Kesselansatz. Die Proportionen, die wir hier, bei erhaltenem Ansatzstück, einmal wirklich voll wahrnehmen können, sind Ergebnis einer bewußten künstlerischen Kalkulation. Einzig Knauf und Ohren fehlen, um das Bild vollständig zu machen; doch fällt dies nicht sehr ins Gewicht, da man sie sich kurz, wie etwa bei den Protomen G 36, G 38, G 40, vorstellen muß. Der Ausdruck erscheint im Gegensatz zur expressiven Übersteigerung der Greifen G 33 und G 34 gemildert; er hat etwas Gesammeltes, ohne im geringsten schwächlich zu wirken. Es ist die überlegene Selbstverständlichkeit, mit der dieser Greif ohne sichtbare Anstrengung Kraft ausstrahlt, welche überzeugt. Dieses neue ›Ethos‹, das keiner drastischen Effekte bedarf, steht ganz im Einklang mit der Ausgewogenheit der allseitig sich rundenden und schwingenden Formen, die den Gesamteindruck der Protome bestimmen.

Einen Schritt weiter noch geht der Meister eines Greifen, von dem in der alten Grabung Kopf und Unterteil des Halses gefunden, aber nicht publiziert wurden (G 36 Taf. 16). Es ist jener Greif, den wir schon früher mit dem südlich der Phidiaswerkstatt ausgegrabenen Protomen-Attaschen-Kessel B 4224 verbunden haben[33]. Den Anknüpfungspunkt lieferten, abgesehen von den genau passenden Maßen, die Form und Stellung der doppelten Seitenlocken sowie ihr Verhältnis zum Protomenabschluß, das in der Weise, wie sie der am Kessel erhaltene Protomenstumpf (G 37) aufweist, unter den in Olympia gefundenen Protomen so nur bei den Greifen G 35 und G 36 vorkommt. Die Gesamthöhe der Protome wurde bei dieser Rekonstruktion mit 29,5 cm ermittelt; die Berliner Protome G 33 dürfte mit den zu ergänzenden Ohren rund 27 cm hoch gewesen sein. Was den Greif G 36 von der Berliner Protome bei aller Verwandtschaft unterscheidet, ist die Sparsamkeit der Mittel, die Konzentration auf die Rundung und Geschlossenheit der plastischen Form, die hier noch um einen Grad weiter getrieben ist. Der herrliche Kopf, der dank der erhaltenen Kernmasse völlig intakt geblieben ist – nur Knauf und Spitze des Unterschnabels fehlen – hat an Knappheit und Prägnanz, an plastischer Dichte und Kraft nicht seinesgleichen. Hier gibt es kein wucherndes Detailwerk, keine phantastischen Auswüchse, es gibt nicht einmal die altbeliebte Punktgravierung; die Innenzeichnung beschränkt sich auf haarfeine Strichziselierung, die in die gespannte Außenfläche kaum eindringt. Charakteristisch und höchst bedeutsam ist die ›Vielansichtigkeit‹, die Art, wie hier die Vorderansicht gleichberechtigt neben die Seitenansicht tritt, welche bei allen vorangehenden Protomen die dominierende war; und selbst Schrägansichten aus verschiedenem Blickwinkel sind bei diesem Kopf wirkungsvoll. Höhe, Breite und Tiefe des Kopfes haben aufeinander bezogene Maßverhältnisse und kommen von jeder Seite gleichmäßig zur Geltung, ohne daß jedoch dadurch die Stoßrichtung nach vorn beeinträchtigt würde. Im Gegenteil: diese kommt sogar noch stärker zur Geltung dadurch, daß die Augen nicht mehr seitlich herausstehen, sondern fest eingefügt in den klaren Bau des Schädels und, der allgemeinen Rundung der Form folgend, mehr in die Vorderfläche verlagert sind und so noch bestimmter und zielbewußter nach vorn blicken. Als wichtiges Datierungsmerkmal ist die jetzt ›naturalistischer‹ gebildete Ovalform der Augeneinlagen zu werten, die zuerst der Berliner Greif G 33 aufwies. In einem Wort: wir haben es mit einem Meisterwerk frühgriechischer Plastik zu tun.

[33] Forschungen VI 16 f. Rekonstruktion: ebenda Abb. 8.

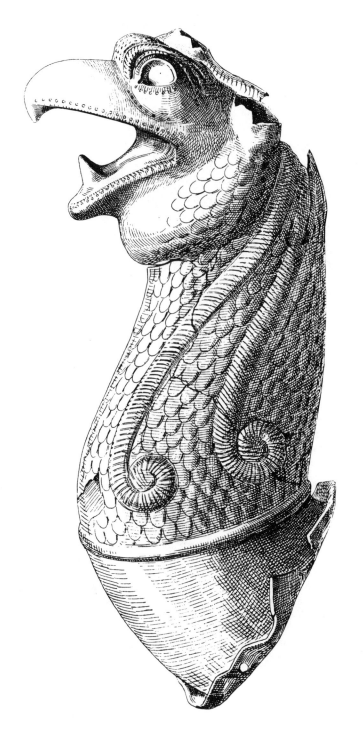

Abb. 2. G 35. Ehem. Berlin, Staatl. Museen (Olympia IV Taf. 45, 796)

Von verwandten Greifen anderer Fundorte wurde bei der Publikation des Kessels B 4224 bereits der Greifenkessel von Vetulonia herangezogen[34], dessen Protomen freilich, den schlechten Erhaltungszustand mit einberechnet, nicht ganz den künstlerischen Rang der Greifen des Olympiakessels erreichen, doch die gleiche Stilstufe vertreten. Dies gilt auch für die Greifen des Bernardini-Kessels, bei dessen Auffindung noch fünf Protomen, wenn auch in sehr schlechtem Zustand, geborgen wurden[35]; leider wurden sie unsachgemäß restauriert. Sie stammen wahrscheinlich aus derselben Werkstatt wie die Vetulonia-Greifen, mögen allenfalls geringfügig jünger sein.

Den Versuch, die kraftvoll geballte Plastizität der neuen Stufe mit effektvollen Details zu verbinden, die teilweise kühn und neuartig sind, zeigt uns eine in ihrer Art gleichfalls einzigartige Protome, die mit der Herkunftsangabe »aus Olympia« im Athener Kunsthandel erworben wurde; sie ist aus der Sammlung v. Streit in Schweizer Privatbesitz übergegangen (G 38 Taf. 17)[36]. Der Erhaltungszustand könnte dafür sprechen, daß es sich um einen Fund aus dem Alpheios handelt, wie schon Jantzen bemerkte[37]. Unkonventionell ist die Größe der mit feinen Punktsäumen zusätzlich verzierten Schuppen[38], die kaum mehr als die Hälfte des Halses bedecken; auffällig auch die Kürze der doppelten, breiten, dicht aneinander geschmiegten Spirallocken, deren kräftiges, gegenständig angelegtes Riefelmuster Unruhe in das Bild bringt. Ganz ungewöhnlich ist die Bildung der Augenpartie, deren leicht ovale Einlagenfassung in ein kompliziertes System gewölbter Formen gebettet ist. Andere Details kommen hinzu. Die Vielfalt reich bewegter, schwingender Linien und Wölbungen verleihen dem virtuos gearbeiteten Greifen einen geradezu ›barocken‹ Zug. Ein Stadium der Überreife scheint hier erreicht; die Gefahr, ins Manierierte zu verfallen, kündigt sich an. Ein Fragment aus der alten Grabung, das von einem Gegenstück stammen muß (G 39), bestätigt die Fundangabe für diesen bemerkenswerten Greifen.

Von ähnlichen Tendenzen bewegt, wenn auch an Könnerschaft hinter dem Schöpfer der Protome G 38 zurückstehend, war offensichtlich der Meister des Greifen G 40 (Taf. 18,1). Der in der Oberfläche vorzüglich erhaltene Kopf, dessen gravierte und gepunzte Details durch Reinigung im Reduktionsverfahren bis in die letzten Feinheiten freigelegt werden

[34] Florenz, Museo archeologico. Aus Vetulonia, Circolo dei lebeti. J. Falchi-R. Pernier, NSc 1913, 429 ff. Abb. 7.14.15 (schlecht erhalten und falsch restauriert); Jantzen, GGK 34 f. Nr. 15–20 Taf. 9,2; Forschungen VI 17. 88 Taf. 5,2.3.

[35] Rom, Villa Giulia. Aus Praeneste, Tomba Bernardini. C. D. Curtis, MemAmAc 3, 1919, 72 ff. Nr. 75 Taf. 52,1. 53.54,2.3; Jantzen, GGK 36 f. Nr. 25–29 Taf. 9,5; 10,1; Forschungen VI 6 f., 88; Helbig[4] III Nr. 2941 (Dohrn); R. Bianchi Bandinelli – A. Giuliano, Etrusker und Italiker vor der römischen Herrschaft (1974) Abb. 153 f. Der Kessel war ursprünglich sicher mit sechs Protomen ausgestattet.

[36] Sammlung J. Scharpf, Münchenstein (Schweiz), dann Sammlung Gilley, Lausanne; jetziger Aufbewahrungsort unbekannt (Auskunft K. Schefold). Die Protome wurde restauriert und mit einem stilwidrig rekonstruierten Stirnknauf versehen; das Gesamtbild ist dadurch empfindlich beeinträchtigt: K. Schefold, Meisterwerke griechischer Kunst (1960) 137 Abb. 86 (der alte Zustand bei Jantzen, GGK Nr. 23 Taf. 7.8,2). Ich schulde U. Jantzen Dank für nähere Auskünfte über das Stück. Die Fundortangabe »Olympia« findet sich von der Hand A. Brueckners auf der Rückseite der 1928 angefertigten Athener Instituts-Photos, die für Taf. 17 als Vorlage dienten. [37] GGK 36.

[38] Daß die Größe der Schuppen etwas mit der Zeitstellung der Protomen zu tun habe, ist eine unhaltbare Behauptung Jantzens (GGK 34).

konnten, hat durch Verlust der Kernmasse seine plastische Form weitgehend eingebüßt. In der Vielfalt seiner Einzelformen geht er über G 38 noch hinaus. Doch haben all diese Details, die in einer gewissermaßen aufzählenden Art vor uns ausgebreitet werden – man beachte die nach vorn eingerollte Locke über dem Auge, die ganz naturalistisch gebildeten Backenzähne, die spitzbogige Gaumenmusterung – schon beinahe etwas Gesuchtes und gehen auf Kosten der Gesamtwirkung. Wäre uns der Greif ganz erhalten, würde dies gewiß im Vergleich zu G 38 und seinen Vorgängern noch stärker hervortreten. Doch selbst das Fragment läßt erkennen, daß der Überladenheit mit Einzelmotiven ein Mangel an innerer Kraft gegenübersteht. Das gleiche darf man von einer fast vollständig erhaltenen Protome in Privatbesitz sagen, die gleichfalls in die Nachfolge des Greifen G 38 gehört und mit ihm einen Mangel an formaler Geschlossenheit zugunsten einer additiven Häufung von Details gemeinsam hat[39].

Daneben gibt es aber noch Werke, die sich an der schlichten Größe der Greifen, die wir auf dem Höhepunkt der Entwicklung in Exemplaren wie G 35 und G 36 kennengelernt haben, orientieren. Von dieser Richtung zeugen die – teils in der alten, teils in der neuen Grabung gefundenen – Fragmente dreier Protomen von beachtlichem künstlerischem Rang, die ohne Zweifel einst an einem Kessel vereinigt waren (G 41 – G 43). Von der einen ist der Kopf und ein Teil des Halses in der Oberfläche glänzend erhalten, aber lückenhaft, ohne Ohren und Knauf und, was schlimmer ist, in hoffnungslos verbogenem und deformiertem Zustand (G 41 Taf. 18,2), der sich durch vorsichtiges Biegen der spröde gewordenen Bronze leider nicht weiter korrigieren ließ als die Abbildung zeigt. Von der zweiten Protome konnten zwei Fragmente – Oberschnabel mit linker Kopfhälfte und rechte Gesichtsseite, beide im Stadion, aber weit entfernt voneinander gefunden – Bruch an Bruch angepaßt werden (G 42 Taf. 19,1); von der dritten ist nur das rechte Auge mit Umgebung erhalten (G 43). Was diese Greifen auszeichnet, ist eine Art von ›Veredelung‹, wie wir sie bisher noch nicht gefunden haben. Der klaren Linienführung und dem einfachen plastischen Aufbau des Ganzen entspricht die äußerst subtile Ausführung des Einzelnen: zarteste Relieferhebungen, scharfe Konturierung und eine Gravierung von wunderbarer Präzision. Neu ist die Form der parallelen, feinprofilierten Brauenbögen, eine kleine, wie ein Haarwirbel ziselierte Warze über dem Auge, die schwach getriebene, wie ein Palmettenblatt geformte Falte unter dem Auge, die Art, wie das Dreieck auf dem Oberschnabel in ein graviertes Ornamentsystem aufgelöst ist. Aber sind dies überhaupt noch Greifen, die dämonische Kräfte verkörpern? Sind es nicht vielmehr nur noch Abbilder von gleichsam heraldischem Charakter? Es sind Gebilde von erlesener Kostbarkeit, Kleinode der Toreutik, zu artifiziell, als daß man sie als Schreckgestalten von apotropäischer Wirkung noch ernst nehmen könnte. Die alte dämonische Kraft ist verwandelt zu einem Zauber, wie ihn Märchengestalten haben. Ein Gesamteindruck läßt sich bei der trümmerhaften Erhaltung leider nicht mehr gewinnen. Doch daß es Wesen von eigentümlich stiller Würde und feierlicher Haltung waren, lassen die Fragmente noch erahnen. Bezeichnend ist übrigens auch hier wieder, daß die drei mit Sicherheit zusammengehörigen Protomen in ganz unpedantischer Freiheit leicht und kaum merklich voneinander abweichen.

[39] Die Protome ist von Jantzen mit der Bemerkung »aus Kunsthandel Athen, vielleicht aus Olympia« erstmalig publiziert worden (GGK 34 Nr. 14 Taf. 6.8,1). Die Unsicherheit der Herkunftsangabe ließ uns eine Aufnahme in unseren Katalog nicht als gerechtfertigt erscheinen.

An diese Greifentrias sei ein Kopffragment angeschlossen, das eine Protome von unge-
wöhnlichem Typus bezeugt, die sich schwer anderswo einordnen läßt (G 44 Taf. 19,2). Das
ehemals eingelegte Auge zeigt eine ganz singuläre, langgestreckt-ovale Form mit spitz ausge-
zogener Lidfalte; dahinter ist noch der Rest einer sich von den Brauenbögen herabringelnden
Lockenspirale erkennbar. Der ›Adlerschnabel‹ gleicht dem der Greifen G 41 und G 42, und
wie bei der Protrome G 42 zieht sich als schwache Relieferhebung eine tropfenförmige Haut-
falte vom inneren Augenwinkel zur Wangenpartie herab.

3. Späte Gruppe

Bei den zuletzt betrachteten Protomen hat man den Eindruck, daß die Gattung der getrie-
benen Greifen an den Grenzen ihrer Möglichkeiten angelangt war. In der Tat trägt, was jetzt
noch folgt, deutlich den Stempel des Epigonenhaften, ja man kann künstlerisch sogar von
Verfallserscheinungen sprechen, wenn auch das handwerkliche Können immer noch beacht-
lich ist. Versuche, die irrationalen Züge des Greifenbildes noch weiter ›auszumalen‹, enden
im Bizarren. Das zeigt bereits die Protome G 45 (Taf. 19,3.4), die ganz anderen Tendenzen
folgt als die letzten Greifen der mittleren Gruppe. Sie ist in ihrer Art eine Meisterleistung der
toreutischen Technik. Schnabel, Ohren, Knauf, alle Einzelheiten sind noch stärker heraus-
getrieben als bei den Vorgängern; scharf treten Locken, Warzen, Lidränder hervor. Es ist, als
wolle der Toreut uns seine erstaunliche Fähigkeit, die gewagtesten Formen aus dem Blech
herauszuhämmern, ad oculos demonstrieren. Das Ergebnis ist eine Übertreibung der Ein-
zelformen, die etwas Aufdringliches hat und außerdem auf Kosten des Ganzen geht. Den
Einzelteilen fehlt der innere Zusammenhalt. So kommt es, daß die Gesamterscheinung des
Greifen G 45 schwach wirkt und nicht recht überzeugen kann. Der Kopf mit dem überlan-
gen Schnabel und den nach hinten gelegten Ohren scheint zu schwer und hängt kraftlos an
dem dünnen Hals. Die drohende Haltung ist zur leeren Geste geworden. Vergleichen wir
diese Protome mit späten Greifen der mittleren Gruppe (G 38–40 und Protome in Privatbe-
sitz Anm. 39), so erscheint der Abstand beträchtlich, obwohl die dort eingeschlagene Rich-
tung in gewisser Weise fortgesetzt wird. Hier mag eine Überlieferungslücke in unserem Be-
stand vorhanden sein, die sich auch durch außerolympische Fundstücke einstweilen nicht
überbrücken läßt.

Die letzte Entwicklungsstufe der getriebenen Greifen vertreten schließlich zwei Proto-
men, die, wenngleich durch individuelle Verschiedenheiten ausgezeichnet, so charakteristi-
sche Eigentümlichkeiten aufweisen, daß sie nicht nur vom selben Toreuten stammen müs-
sen, sondern wohl einst auch an einem Kessel vereinigt waren. Die bizarre Übersteigerung
überkommener Formen gelangt hier an ihren Endpunkt. Das eine Stück (G 46 Taf. 20,1.2)
stammt aus der alten Grabung und hat durch eine intensive Reinigung fast den originalen
Oberflächenzustand wiedererlangt, ist jedoch in fragmentiertem Zustand gefunden worden.
Das andere, ein Neufund aus dem Stadion, ist zwar nahezu vollständig, doch sehr stark kor-
rodiert (G 47 Taf. 20,3.4). Die Formen haben bei diesen Protomen einen Grad von grotesker
Übertreibung erreicht, die man nur als maniert bezeichnen kann und über die hinaus we-
der formal noch auch rein technisch eine Weiterentwicklung denkbar scheint. Die Länge der

dünnen, abstehenden Ohren, der spitzen, aufgebogenen Zunge, des wie ein Stift über der Stirn stehenden Knaufes hat keine Parallele unter den getriebenen Greifen – jedenfalls denen des ›Normalformats‹ – und wetteifert offenbar mit den gegossenen Protomen. Über dem Schnabel wölbt sich ein hornartiger Fortsatz, dem wir als eigenwilliger Skurrilität zum ersten Mal bei G 29 begegneten. Wiesen schon die Protomen G 38 und G 39 als Besonderheit außer den Stirnwarzen eine Warze hinter dem Auge auf, so erscheint bei unserem Greifenpaar gleich eine ganze Reihe solcher Wucherungen an dieser Stelle, etwas verschieden angeordnet bei beiden Exemplaren. Bei G 46 setzen sich die Protuberanzen in einem gebuckelten Wulst fort, der sich bis zum Halswulst herabzieht. Die Rückenlocke – nur bei G 47 ganz erhalten – endet in zwei Voluten, denen eine regelrecht ausgebildete neunblättrige Palmette entsprießt. Das Schuppenkleid, das alle bisher betrachteten Greifen schmückte, hat sich – bei G 46 deutlich erkennbar – in eine merkwürdige längs- und quergekerbte Karrierung verwandelt, den Hornplatten eines Schildkrötenpanzers vergleichbar. Der Rand des beängstigend weit herausgetriebenen Oberschnabels bildet bei G 46 eine nach oben so stark ausschwingende S-Kurve, daß er sich im inneren Winkel nicht mit dem Unterschnabel vereinigen kann; so muß ein getriebener Grat in widersinniger Weise beide Schnabelhälften verbinden. Die weit vorstehenden Augen wirken mit ihren winzigen Bettungen für die Einlagen und den unscharfen Lidrändern wie blind oder verschwollen. All dies und dazu die allgemeine Verflüchtigung der plastischen Substanz, die sich in ein verwildertes Durcheinander von grotesk wirkenden Einzelformen aufgelöst hat, lassen keinen Zweifel darüber, daß wir es hier mit den letzten Ausläufern einer Gattung zu tun haben, die inzwischen überflügelt worden war von einer Greifenkunst, welche mit der neuen Technik des Hohlgusses auch formal längst neue Wege beschritten hatte.

Interessant ist in diesem Zusammenhang ein Fragment, das nicht nur die Tatsache illustriert, daß man an den Greifenprotomen gelegentlich Reparaturen vornahm, sondern das auch die Überschneidung der Techniken zeigt. Es handelt sich um den Rest eines getriebenen Greifenkopfes, dem ein gegossenes Ohr aufgepflanzt ist, das übrigens auch in der Form ganz den Ohren gegossener Greifen fortgeschrittenen Stadiums entspricht (o. Nr. Taf. 73,3). Das Blech ist an seinen Bruchrändern, so gut es ging, gegen das gegossene Ersatzstück flachgehämmert, doch ist der Übergang deutlich sichtbar.

4. Die großformatigen getriebenen Greifenprotomen

Neben die vorstehend betrachteten getriebenen Greifenprotomen tritt eine Sondergruppe, die durch ihr Format, durch gewisse technische Eigentümlichkeiten und – auch dies wird man für die meisten Stücke sagen dürfen – durch ihren künstlerischen Rang die ›normalen‹ Protomen überragt. Von dieser Gruppe, die man als wahre Wunderwerke frühgriechischer Toreutik bezeichnen muß, war bisher nur ein einziges Stück bekannt. Jantzen räumte diesem Exemplar, dessen Sonderstellung er richtig erkannt hatte, eine eigene Abteilung ein (seine »vierte Gruppe der getriebenen Protomen«). Inzwischen ist die Gruppe in Olympia auf nicht weniger als sechzehn Exemplare angewachsen; hinzu kommt eine ungewöhnlich große Anzahl von Fragmenten. Diese Greifen schmückten einst Kesselanatheme kolossalen For-

mats. Neben den Greifen der kombinierten Technik sind sie der großartigste Beitrag der
griechischen Toreutik auf dem Gebiet des Kesselschmucks, ein Beitrag, dessen Bedeutung
jetzt erstmalig überblickt werden kann. Außerhalb Olympias ist bisher nur ein Fundstück
dieser besonderen Gattung bekanntgeworden; es stammt aus dem samischen Heraion[1].

Wir beginnen mit dem einzigen bisher bekannten Stück, das schon immer aus dem Bestand
der übrigen getriebenen Protomen herausragte (G 48). Die in beschädigtem Zustand gefun-
dene Protome (s. Abb. 3) ist neu gereinigt und restauriert worden, wobei Verformungen,
soweit es möglich war, korrigiert und störende Lücken in Gips ergänzt wurden. Das Ergeb-
nis zeigen unsere Abbildungen Taf. 21.22,1[2]. Die Protome besaß, wie vermutlich alle Grei-
fen dieser Gruppe, kein Kesselansatzstück. Dies erscheint fast paradox, wenn man bedenkt,
daß die Greifen kleineren Formats, wie wir sahen, in der Regel zweiteilig gearbeitet waren.
Im jetzigen Zustand hat der Greif G 48 eine Höhe von 57 cm[3]. Ergänzt man das Fehlende,
kommt man auf eine ursprüngliche Gesamthöhe von rund 70 cm. Wie hoch mag das Kessel-
anathem gewesen sein, das dieser gewaltige Greif einst geschmückt hat? Bei dem Kessel
B 4224 macht die Höhe der Protomen etwas weniger als zwei Drittel der Kesselhöhe aus,
beim Barberini-Kessel etwas mehr als die Hälfte. Auf jeden Fall muß man mit einem Kessel
von über einem Meter Höhe rechnen; der Untersatz dürfte das anderthalbfache bis doppelte
der Kesselhöhe gehabt haben. Rechnet man dann noch die Protomen hinzu, die mit rund
zwei Drittel ihrer Höhe den Kessel, auf dessen Schultern sie befestigt waren, überragt haben
müssen, so ergibt sich für das ganze Weihgeschenk ein Maß, das nahe bei dreieinhalb Metern
liegt, aber auch noch mehr betragen haben kann, da wir die Proportionen von Kessel und
Untersatz nicht kennen. Dabei ist dieser Greif noch nicht einmal der größte seiner Gattung.
Wir haben es also hier mit Weihgeschenken von wahrhaft monumentalen Dimensionen zu
tun.

Ein besonderer Glücksfall, der bei den getriebenen Protomen nur noch einmal (G 49) vor-
kommt, ist die Erhaltung der mit einem silbernen Stift festgehaltenen Augeneinlagen, denen

[1] H. Walter – K. Vierneisel, AM 74, 1959, 31 Beil. 70,1. – H 44 cm.

[2] Zum Vergleich ist die Zeichnung (hier S. 77 Abb. 2) heranzuziehen. Die Restaurierung ist nicht in allen Punk-
ten ganz geglückt. Der Schnabel ist wohl ursprünglich ein klein wenig weiter geöffnet gewesen, unterhalb davon
ist der vom Ohr ausgehende Kinnwulst in der Gipsergänzung nicht berücksichtigt. Auch kommt die Schwin-
gung des Halses nicht recht zur Wirkung dadurch, daß das Ganze unten gerade abgeschnitten wurde.

[3] Im Text Olympia IV 120 ist dagegen eine Gesamthöhe von 65 cm angegeben. – Ein Vergleich mit der Zeichnung
und alten Photographien zeigt, daß im heutigen Erhaltungszustand unten etwas fehlt, und zwar ein dort sichtba-
res Stückchen Rand, in dem Nietlöcher zu erkennen sind. Das bedeutet jedoch nicht, daß hier ein Kesselansatz-
stück befestigt war, sondern der rechtwinklig abstehende Befestigungsrand scheint (ausnahmsweise?) bei diesem
Greifen gesondert gearbeitet und angesetzt gewesen zu sein. – Unsere Vermutung, die großformatigen getriebe-
nen Greifenprotomen seien ohne Zwischenstück am Kessel befestigt gewesen, stützt sich auf die Befunde der
Protomen G 52, G 57 und des Fragments B 3412. Die Schuppen hören, wie sich auch an anderen Exemplaren
beobachten läßt, ein Stück oberhalb des Halses auf und lassen die untere Zone (H bei G 48: 11 cm) glatt und un-
verziert. Das gleiche Verfahren zeigen übrigens die Hälse der Greifen der kombinierten Technik (s. unten
S. 124 ff.) – Zweiteilig gearbeitet, allerdings in anderer Weise, ist innerhalb der Gattung der großformatigen ge-
triebenen Greifenprotomen nur ein kleine Gruppe, bei der Kopf und Hals getrennt hergestellt wurden. – Neh-
men wir bei der Protome G 48 eine bei der Auffindung tatsächlich noch vorhandene Höhe von 65 cm an, so
dürfte unsere Schätzung der Originalhöhe von rund 70 cm etwa das Richtige treffen.

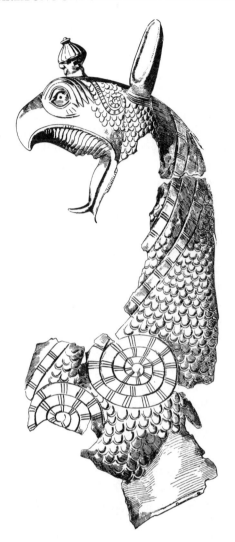

Abb. 3. G 48. Zustand vor der Restaurierung (Olympia IV Taf. 45, 797)

nur die gesondert eingesetzte Iris fehlt. Schon Furtwängler wies darauf hin, daß die Protome G 48 Eigentümlichkeiten zeige, die nur auf Einflüsse von den gegossenen Greifen zurückzuführen seien. Er machte vor allem auf die Form von Ohren und Stirnbekrönung sowie die Ausbildung einer Locke hinter dem Auge aufmerksam und stellte den Greifen G 48 mit der gegossenen Protome G 72 zusammen. Jantzen hat diese Beobachtungen wiederholt und dadurch ergänzt, daß er auf die Greifen der kombinierten Technik (s. unten S. 118 ff.) als Vorbild für das kolossale Format dieses Greifen verwies. Er sieht in ihm die letztmögliche Steigerung, »den Endpunkt der getriebenen Protomen«, nimmt »einen beträchtlichen zeitlichen

Abstand zwischen ihm und seinen Vorgängern« an und trennt ihn auf diese Weise von den übrigen getriebenen Greifenprotomen[4].

Ganz abgesehen davon, daß es schon an sich schwerfällt, zu glauben, die Technik der getriebenen Protomen sei unter dem Eindruck der gegossenen Greifen nochmals wiederaufgenommen worden, lassen sich auf Grund unseres neuen Materials sichere Fäden zwischen der Protome G 48 und den getriebenen Greifen ›normalen‹ Formats knüpfen, wodurch sich diese nunmehr als ein Glied in die Gattung und deren Entwicklungsablauf einreihen und aus ihrer Isolierung befreien läßt. Die eigentümliche Form der parallel nebeneinandergelegten flachen, aber scharf gravierten Brauenwülste über dem Auge findet sich in gleicher Form bei den ›schönen‹ Greifen G 41 – G 43, und nur dort, wieder. G 41 zeigt zudem die so charakteristische palmettenblattartig geformte Falte unter dem Auge, die dort ohne gravierten Kontur, nur zart getrieben, bei der Protome G 48 hingegen als doppelte Umrißlinie ohne merkliche Relieferhebung gegeben ist. Sie kommt außerdem, wie wir oben sahen, bei dem Kopffragment G 44 vor, das den Greifen G 41 – G 43 nahesteht. Dieses zeigt nun außerdem den Rest einer hinter dem Auge sich herabrollenden getriebenen Spirallocke, ganz so, wie sie, nur graviert, bei unserer Protome G 48 auftritt. Späte Greifen der mittleren Gruppe der getriebenen Protomen sind es also, welche deutliche Beziehungen zu unserem großformatigen Greifen zeigen. Auch in der Gestalt des kurzen, scharf gekrümmten ›Adlerschnabels‹, in der einfachen, mit Relieferhebungen ganz sparsam umgehenden plastischen Durchformung – für die z. B. das Weglassen der Stirnwarzen bezeichnend ist –, in Schönheit und Reichtum der Gravierung zeigen sich unverkennbare Züge naher Verwandtschaft[5].

Damit soll natürlich die von Furtwängler und Jantzen konstatierte Beeinflussung der Protome G 48 von gegossenen Vorbildern keineswegs geleugnet werden. Bezeichnende Eigentümlichkeiten, wie vor allem die Form der Ohren und des Knaufs, sicherlich auch die bloß geritzten Spirallocken, lassen sich nicht aus den Gattungseigentümlichkeiten der getriebenen Greifen, sondern nur von den gegossenen Protomen herleiten[6]. Zu den schon früher beobachteten und den zusätzlich angeführten Merkmalen ist noch das Fehlen der Rückenlocke, die Bildung des Halses ohne trennendes Zwischenprofil zu nennen, ferner die Querriefelung des Gaumens durch gravierte Wellenlinien, die so bei keinem ›normalformatigen‹ getriebe-

[4] Jantzen, GGK 39f. 70.

[5] Nach Furtwänglers Angabe (Olympia VI 120) wurde mit der Protome G 48 zusammen ein »kleineres, stark fragmentiertes Exemplar« gefunden. Leider ist die Inventarnummer nicht angegeben; doch könnte es sich möglicherweise um das Fragment G 49 handeln. Das Grabungsinventar verzeichnet hinter unserer Protome G 48 (Br. 3177) unter der nächstfolgenden Nummer (Br. 3178) einen Greifenkopf (»Hals gebrochen, hat stärker gelitten«); als Maß sind 30 cm angegeben (Länge des Kopfes G 49 im jetzigen Zustand: 23 cm). Die Identität bleibt fraglich. Einen Kopf mit eingesetztem Auge »aus Horn« erwähnt Furtwängler im vorangehenden Abschnitt bei den ›normalformatigen‹ Protomen, gefunden zusammen mit anderen Kesselresten am 31. 5. 1879 im Prytaneion (»nur der Kopf gut erhalten, von dem unteren Teil nur unklare Reste«); die Inventarnummer ist auch hier wiederum nicht angegeben. Im Bronzeinventar ist unter dem betreffenden Funddatum kein Greif verzeichnet. Ich habe dieses Stück bisher nicht identifizieren können; falls es sich nicht um unseren Kopf G 49 handelt (was aber unwahrscheinlich ist, da Furtwängler von einem »guten Exemplar« spricht, es außerdem offenbar nicht zu den großformatigen Greifen rechnet) muß es verloren gegangen oder zerstört sein.

[6] Die von Jantzen zum Vergleich herangezogene Protome G 72 ist jedoch zu spät. Die ›Augenlocke‹ kommt schon bei dem älteren gegossenen Greifen G 70 vor.

nen Greifen vorkommt. Nehmen wir all dies zusammen und richten wir unseren Blick auf die gegossenen Greifen, so ergeben sich die nächsten Beziehungen zu den Köpfen des Typus IIa (S.128), die auch im äußeren Maßstab unserer Protome nahekommen. Neben der charakteristischen Riefelung des Gaumens ist die Bildung der Brauenwülste, die Schläfenlocke, die tropfenförmige Schwellung unter dem Auge zu nennen, neben solchen Einzelformen aber vor allem der Gesamtbau des Schädels, die Schnabelform, die Proportionen, der allgemeine Habitus. Schließlich ist auch die Gravierung des Halses mit dem doppelten Schuppenkontur zu erwähnen; nur in der Form der Spirallocken weisen die getriebenen Hälse eine bemerkenswerte Abweichung auf, von der noch die Rede sein wird (s. unten S. 126 f.) So lassen sich von der Protome G 48 sowohl zur Gattung der ›normalen‹ getriebenen Greifen wie auch zu den gegossenen Greifen Verbindungslinien herstellen. Sie ist keineswegs der »Endpunkt der getriebenen Protomen«. Von den Verfallserscheinungen, die wir bei den letzten Greifen der späten Gruppe (G 45–G 47) feststellen konnten, ist bei ihr nichts zu spüren. Auch gibt es Exemplare innerhalb ihrer Gattung, die, wie wir sehen werden, stilistisch über sie hinausgehen. Wichtig ist indes zunächst folgendes: der Greif G 48 ist kein Einzelfall, wie es bisher scheinen mußte, kein singuläres Werk, vielleicht aus Anlaß einer besonderen Weihung, noch ein technischer Anachronismus. Vielmehr ist er ein Stück einer großen und wichtigen Gruppe, von deren Mannigfaltigkeit uns die erhaltenen Beispiele noch eine äußerst beeindruckende Vorstellung zu geben vermögen.

Im Museumsmagazin fand sich in schlechtem Zustand ein fragmentierter Kopf, der in den Maßen und im Typus mit der Protome G 48 übereinstimmt (G 49 Taf. 22,2). Nach erfolgter Reinigung und Restaurierung stellten sich geringfügige Abweichungen heraus, so in der Form des Ohransatzes, der Zeichnung der ›Falte‹ unter dem Auge und in der Art, wie die Brauenwülste endigen. Auch scheint der Duktus der Gravierung auf eine andere Hand zu weisen. Das schließt jedoch nicht aus, daß wir es bei dem Fragment G 49 mit dem Rest eines Gegenstücks vom selben Kessel zu tun haben. Es handelt sich hier um individuelle Verschiedenheiten, wie wir sie ähnlich beispielsweise bei dem Paar G 46/47, den Greifen G 41–43 oder auch denen des Barberini-Kessels festgestellt haben, die wir trotzdem als zusammengehörig ansahen. Diese ›Variationen‹ sind ein höchst bezeichnender und echt griechischer Zug. Es hätte griechischem Empfinden zutiefst widerstrebt, sämtliche Protomen eines Kessels als in allen Einzelteilen übereinstimmende ›Kopien‹ zu bilden.

Nach seinem allgemeinen stilistischen Habitus steht das bereits erwähnte, leider schlecht erhaltene samische Exemplar (oben Anm. 1) diesen Greifen nicht fern. Es erreicht zwar nicht das Format der beiden Olympia-Greifen, doch hat es ein Ansatzstück besessen (was an sich für die Gruppe ungewöhnlich ist) und mag dann eine Gesamthöhe von etwa 50 cm gehabt haben.

Grundverschieden von dem Greifenpaar G 48/49, ja als ein ausgesprochener ›Sonderling‹, steht der trotz schwerer Zerstörung immer noch höchst fesselnde, in der Wucht seiner Formensprache imposante Greif G 50 (Taf. 23) vor uns. Seine eigenwillige Gestaltungsweise, der Mangel an Vergleichsbeispielen, aber auch der Erhaltungszustand machen seine Einordnung in die Gruppe schwierig. Zunächst ist man versucht, die mächtig ausladenden, voluminösen plastischen Formen mit den gedrungenen Proportionen, dem kurzen Oberschnabel, dem geblähten Halswulst als altertümlich zu interpretieren. Doch dann stellt man überrascht

technisch und typologisch höchst entwickelte Details fest, wie die kühn herausgetriebene, frei sich aus dem Schnabelunterteil emporschwingende Zunge und die ihr entsprechende untere Schnabelspitze oder den reich profilierten Stirnknauf. Aus dem Verlust der Ohren darf man schließen, daß sie von zerbrechlicher, schlanker Gestalt gewesen sind. All dies scheint mit der kompakten, ungeschlachten Grundstruktur des Greifen nicht recht in Einklang zu stehen. Vollends verwirrend wirkt das bei getriebenen Protomen ganz singuläre, für die Gesamterscheinung aber höchst wichtige Detail des kräftig aus der Wangenpartie sich herauswölbenden, palmettenblattartig geformten breiten Wulstes, der sich zum inneren Augenwinkel emporzieht, den Schnabelrücken als nunmehr ganz schmaler Grat überquert und dann, wieder breiter werdend, sich zur anderen Gesichtshälfte herüberzieht. Das Motiv kommt in dieser Form nur noch einmal vor, nämlich bei den gegossenen Köpfen G 104–106, mit denen unser Greif jedoch im übrigen nicht das geringste zu tun hat. Im Gegensatz zu diesem sehr dominierenden plastischen Element wirkt das Auge seltsam klein; nur die Iris war eingelegt, der Augapfel sonst in Treibarbeit gegeben – auch dies ein für getriebene Greifen ungewöhnliches Verfahren. So bleibt unsere Protome ein in vieler Hinsicht rätselhaftes Werk. Sie verdankt ihre Entstehung entweder einem höchst originellen Meister oder aber einer Werkstatt, von der keine anderen Erzeugnisse in Olympia überliefert sind.

Wieder näher heran an das Greifenpaar, von dem wir ausgingen, führt uns die Protome G 51, obgleich sie einen etwas anderen Typus vertritt. Von ihr haben sich einige bedeutende Fragmente aus dem Bestand der alten Grabung erhalten. Ein großer Teil des Oberkopfes ließ sich zusammensetzen (Taf. 24,1); als lose Bruchstücke sind ferner das linke Auge, der Unterschnabel mit Zunge und einige Halsfragmente erhalten. Die Brauenlocke ist kürzer als bei den anderen Exemplaren und plastisch getrieben wie die Brauenwülste, desgleichen die Falte unter dem etwas ovaler geformten Auge, die zwar den gleichen Umriß hat, aber mit kleinteiligen Schuppen bedeckt ist, die ungewöhnlicherweise bei diesem Greifen die ganze Wangenpartie bis zu den Augen überziehen und nur den Schnabel freilassen. Drei warzenartige Höcker bewehren die Stirn – ein Motiv, das den anderen bisher betrachteten großformatigen Protomen fehlte. Auch im Technischen lassen sich Unterschiede feststellen: der Stirnknauf war gesondert gearbeitet und auf eine glatte zylindrische Tülle über der Stirn geschoben; die Augeneinlagen sind nicht mit einem zentralen Stift, sondern seitlich mit kleinen Nägelchen festgehalten worden, wie der Befund des linken Auges zeigt. Im Vergleich zu dem Protomenpaar G 48/49 ist das Detail reicher und tritt stärker in den Vordergrund, die Einzelformen sind betonter herausgetrieben, jede Linie, jede einzelne Schuppe ist profiliert, die Zeichnung ist nicht nur graphisch, sondern plastisch, in scharf ausgeprägtem Relief gegeben. Dementsprechend wirken auch Haltung und Ausdruck, soweit man nach den Resten urteilen kann, gespannter und energischer als bei G 48/49.

Ein gleichartiges Exemplar wurde im Westwall des Stadions, leider in ganz zertrümmertem Zustand, gefunden (G 52). Das größte Fragment, an dem trotz der irreparablen Deformierung die Gestalt des Auges, die Knauftülle mit den Ansätzen der Spirallocken, die drei Stirnwarzen erkennbar sind, reicht jedoch aus, um in den Fragmenten die Reste eines Gegenstücks zu G 51 zu erkennen. Wichtig ist es deswegen, weil es uns in fast intakter Erhaltung die Form des Ohres zeigt, die dieser Greifentypus gehabt hat. Sie sind spitzer und haben eine etwas stärker vertiefte Muschel, was gut zu den sonstigen formalen Eigenschaften dieser

Greifen paßt. Ferner ist der untere Rand des Halses erhalten, was, wie bereits erwähnt (oben Anm. 3) für Technik und Typologie der ganzen Gruppe nicht unwichtig ist. Alles übrige ist in kleine und kleinste Bruchstücke zerfallen und nicht mehr zusammensetzbar.

Von einer dritten Protome dieses Greifenkessels – oder dieser Greifengruppe – haben sich der Schnabel, ein Stück der Stirn mit der charakteristischen Knauftülle und einige lose Fragmente erhalten (G 53). Ein einzelnes Bruchstück eines Schnabels bezeugt, so geringfügig es ist, durch seine Übereinstimmung mit G 51 und da es bei keinem anderen Exemplar dieser Gruppe anpassen kann, einen weiteren gleichartigen Greifen (G 54). Es könnte durchaus sein– wenngleich dies in Anbetracht des disparaten Befundes auch nicht strikt beweisbar ist –, daß wir hier Reste von vier Protomen eines großen Greifenkessels besitzen, der zu den künstlerisch bedeutendsten gehörte, die in Olympia aufgestellt waren.

Ein klein wenig hinter den Abmessungen der Protomen G 48 – G 54 bleibt ein feiner Kopf aus ungewöhnlich dünnem Blech zurück (G 55, Taf. 24,3.4), der, wie es scheint, im Typus dem Paar G 48/49, aber auch den Greifen G 51 – G 54 nicht fern steht. Hals, Ohren und Knauf sind gebrochen, der Rest ist ganz zusammengedrückt, und zwar unglücklicherweise von oben nach unten, so daß die Profilansicht für immer verloren ist. Was auch in dem jetzigen Zustand noch beeindruckt, ist die äußerst delikate, zierliche Innenzeichnung, die in ihrer zartgliedrigen Kostbarkeit an die ›schönen‹ Greifen G 41 – G 43 erinnert.

Einen weiteren großformatigen Greifen belegen zwei Fragmente; das eine umfaßt größere Partien des Ober- und Unterschnabels sowie des Halswulstes, das zweite, kleinere, das linke Auge mit Umgebung (G 56 Taf. 24,5). In seiner etwas kräftigeren, markanteren Oberflächengliederung scheint sich dieser Greif eher an die Protomen G 51 – G 54 angelehnt zu haben, ohne jedoch deren klare Bestimmtheit und Prägnanz zu erreichen. Die Augenpartie mit der additiven Häufung ihrer Brauenwülste, die das verhältnismäßig kleine Auge fast erdrücken, hat etwas Überladenes und spricht für ein späteres Entstehungsdatum als die vorausgehenden Protomen.

Neben G 48 ist die Protome G 57 (Taf. 25) das einzige samt dem Hals vollständig erhaltene Exemplar der Gruppe der großformatigen getriebenen Greifen. Der trümmerhafte Erhaltungszustand der meisten Greifen dieser Gattung ist auffällig und gewiß kein Zufall. Denn vermutlich waren die extrem großen Gebilde aus getriebenem Blech besonders zerbrechlich. Nicht ganz eindeutig ist der Befund am unteren Abschluß unserer Protome. Sichtbar ist unten ein schwach getriebener Wulst und darunter eine unregelmäßig erhaltene Fortsetzung von 1,5 – 3 cm Länge, die im hinteren Teil der Protome nach oben umgeklappt ist. Theoretisch könnte es sich dabei auch um den Falz für ein aufzuschiebendes Ansatzstück handeln, wie es die ›normalen‹ getriebenen Protomen haben. Faßt man jedoch die Proportionen im Ganzen ins Auge und dazu eine Einzelheit wie die relativ hoch ansetzende Einrollung der Seitenlocken, deren vordere bereits 8 cm über dem getriebenen Abschlußwulst endet, so scheidet diese Möglichkeit praktisch aus. Der Streifen unterhalb des Wulstes kann nur der Befestigungsrand selbst sein. Unsere Protome ist also in der Tat vollständig. Leider wurde sie in flachgedrücktem und auch sonst von der Zerstörung schwer mitgenommenem Zustand gefunden. Nicht einmal die Höhe läßt sich mehr genau ermitteln, da ein Stück des Halses unterhalb des Kopfes leicht verknickt und eingefaltet ist und die Ohrspitzen fehlen, doch wird man mit rund 55 cm als Minimum rechnen müssen. Der Kopf ist arg deformiert:

nur das Auge mit seiner gesamten Umgebung und der mit einem geritzten Gittermuster ge-
schmückte Ansatz des Ohres und der Unterteil der Ohrmuschel sind intakt geblieben. Die
Stirn weist drei kleine, spitze, sehr präzis herausgetriebene Warzen auf. Auch der Stirnknauf,
obgleich etwas nach hinten gedrückt, ist einigermaßen erhalten: er sitzt in ungewöhnlicher
Weise als Kugel ohne ›Stiel‹ direkt auf dem Schädel und ist von einem kleinen Knopf be-
krönt. Die wenigen der Einebnung und Verformung entgangenen Partien lassen in der Pro-
tome G 57 ein reifes, virtuos durchgebildetes Werk der Greifenkunst erkennen. In der Ab-
bildung kommt davon kaum etwas zur Wirkung. Doch am Original läßt sich noch eine Vor-
stellung von der einstigen Schönheit dieses Greifen, seiner sensibel gestalteten, an kostbaren
Details reichen plastischen Form gewinnen. Infolge der starken Korrosion der Oberfläche
des Blechs sind von der Gravierung lediglich die tief eingegrabenen Striche noch zu erken-
nen, während alle Feinheiten, wie z. B. die gesamte Schuppenzeichnung, verschwunden
sind. Bemerkenswert ist, daß die Spirallocken die übliche gleichmäßige Schrägschraffur auf-
weisen, nicht die rhythmische Gliederung durch Strichgruppen, wie sie sonst für die Greifen
der großformatigen Gattung im allgemeinen charakteristisch ist. Auch der getriebene Wulst
am unteren Halsende ist ein von den ›Normalprotomen‹ übernommenes Element. So
kommt der Protome – auch hinsichtlich ihres leicht unterhalb der meisten bisher betrachte-
ten Exemplare liegenden Formats – eine gewisse Sonderstellung innerhalb der Gruppe zu.

Das gilt auch für den Greifenkopf G 58 (Taf. 24,2), bei dem man sogar schwanken könnte,
ob man ihn dieser Gruppe zurechnen oder eher als besonders stattliches Exemplar den
›Normalprotomen‹ eingliedern sollte. Wenn wir ihn hier mit aufgenommen haben, so nicht
zuletzt wegen seiner formalen Verwandtschaft mit der Protome G 57, von der er sich nicht
trennen läßt[7]. Leider besitzen wir nur ein Bruchstück dieses bedeutenden Greifen: es fehlt
der Hals, der Unterschnabel, der Stirnknauf; das Fragment ist außerdem zusammengedrückt-
drückt. Dennoch haben die plastischen Einzelformen den deformierenden Kräften besser
standgehalten als bei der Protome G 57, und vor allem hat eine glatte, dunkelgrüne Patina die
Details der Oberfläche fast überall bewahrt. An feingliedriger Beweglichkeit, Originalität
des Formenvortrags, Bedachtnehmen auf äußere Schönheit geht dieser Greif, wie das Erhal-
tene erkennen läßt, noch über die Protome G 57 hinaus: er ist das feinere, delikatere Werk,
ein erlesenes Erzeugnis griechischer Toreutik, sowohl in technischer wie in künstlerischer
Hinsicht. Zweifellos ist er ein spätes Stück innerhalb der Gruppe der großformatigen getrie-
benen Gruppe, wenn nicht gar das späteste uns erhaltene überhaupt.

Bevor wir zum Komplex der zweiteilig gearbeiteten großformatigen Protomen übergehen
(G 60 – G 63), in denen die Gattung kulminiert, sei noch ein Fundstück erwähnt, das wegen
seiner außerordentlich starken Zerstörung nur schwer zu beurteilen ist (G 59 Taf. 24,6). Das
Blech ist nach Verlust der Kernmasse derart plattgedrückt und ineinandergefaltet, daß eine
Vorstellung von der plastischen Form nicht mehr zu gewinnen ist. Dennoch läßt sich fest-
stellen, daß es sich um einen Greifen etwa von der Größenordnung wie G 57 handelt, der

[7] Um das äußere Format zu charakterisieren: es liegt über dem der ›normalen‹ Protomen – abgesehen von den frü-
hen Exemplaren G 5 und G 6, die jedoch wegen ihrer gedrungenen Proportionen und ihres Stils nicht in den Zu-
sammenhang der großformatigen Greifen gehören – und unter dem der Protome G 57.

sich freilich formal von jener Protome unterscheidet. Das zeigt schon der in herkömmlicher Weise mit einem Stiel versehene Stirnknauf, die kräftigen, aber schmalen Brauenwülste, die durch Dreistrichgruppen unterteilten, am Ansatz gerade noch erkennbaren Seitenlocken. Vom Ohr ist nur ein Stück erhalten, doch zeigt das Zwischenglied, das hier wie bei G 57 und G 58 zwischen Ohransatz und Kinnwulst als Bereicherung eingefügt ist, eine perlstabartige Gliederung, wie sie auch G 58 aufweist. Dies könnte man als einen Zug auffassen, der dazu beiträgt, die drei Greifen miteinander zu verbinden.

Man sollte denken, daß über die gewaltige Protome G 48 eine Steigerung – schon aus rein technischen Gründen – nicht mehr möglich sei. Daß dies dennoch der Fall ist, hat ein Neufund aus dem Nordwall des Stadions gelehrt, der jenen monumentalen Greifen und die sich um ihn gruppierenden Stücke noch in den Schatten stellt. Es handelt sich um den Kopf G 60 (Taf. 26), der in zerdrücktem und vielfach geborstenem Zustand gefunden wurde, aber bis auf Ohren, Zunge und Stirnknauf sich als vollständig erwies[8]. Auch zeigte sich nach der Reinigung, daß die mit glatter, hellgrüner und bläulicher Patina bedeckte Oberfläche sich in vorzüglicher Verfassung befand und alle Einzelheiten der Gravierung bewahrt hatte. Der Reichtum und die Feinheit dieser Gravierung ist in höchstem Maße erstaunlich und unter den bisher gefundenen Greifenprotomen ohne Parallele. An Größe übertrifft G 60 die Protome G 48 noch um etwa ein Viertel, soweit sich die Maße vergleichen lassen[9]. Was das für die Protome und für das Kesselanathem, das sie einst schmückte, bedeutet, braucht nicht eigens erläutert zu werden. Wir verzichten hier auf absolute Zahlenangaben, eingedenk der Tatsache, daß solche Berechnungen sich notwendigerweise auf dem Gebiet des Spekulativen bewegen müssen, da wir die Proportionen nicht kennen; ja genau genommen können wir nicht einmal über die Höhe der Protome selbst einigermaßen begründete Aussagen machen, da sie aus zwei Teilen gearbeitet war – Kopf und Hals getrennt – und möglicherweise anderen Gesetzmäßigkeiten unterlag als die in einem Stück gearbeiteten Greifen. Denn bei der Gruppe der Greifenprotomen kombinierter Technik (unten S. 124) werden wir sehen, daß diese sich in ihrer Proportionierung sehr auffällig von den in einem Stück gegossenen Protomen unterscheiden. Dies könnte auch bei unserer Sondergruppe der getriebenen Greifen der Fall gewesen sein.

Daß der Greif G 60 aus zwei Teilen zusammengesetzt war, zeigt der am Kopfende hinten glatt abgeschnittene Rand. An diesem war der Hals angesetzt. Gesondert gefertigt war auch das Schnabelinnere, das sich infolge der Spannung durch die starke Verbiegung stellenweise von seiner Umgebung gelöst hat; es war mit seinem schmalen, nach außen umgeschlagenen Rand am Kopf verlötet. Die Zunge – sofern der Greif eine solche besaß, und man kann ei-

[8] Auch bei anderen großformatigen Greifen muß das Schnabelinnere gesondert gearbeitet gewesen sein (so bei G 48, G 50, G 51), doch war die Art der Befestigung offenbar eine andere als bei den Greifen G 60 – G 63, bei denen sich das Schnabelinnere vom Kopf gelöst hat, was bei den anderen Protomen nicht der Fall ist. Bezeichnend ist, daß abgelöste Gaumenbleche mit Randfalz, wie sie bei G 60 – G 63 Verwendung fanden, mehrfach als Einzelfunde vorkommen (s. im Katalog S. 33 unter »Fragmente«).

[9] Die am wiederhergestellten Zinnabguß (Taf. 27,1) zu messende Länge des Kopfes beträgt 29 cm (gegenüber 22 cm bei G 48); der Abstand von der Schädeldecke bis zum Rand des Oberschnabels in der Augenachse 9 cm (bei G 48: 6 cm). Die Gesamthöhe des Kopfes (ohne Ohren und Knauf) beträgt etwa 20 cm (bei G 48: 16 cm);

gentlich nicht ernstlich daran zweifeln – war wiederum für sich gearbeitet und mit einer
schmalen Lasche von innen befestigt; den Schlitz dafür glaubt man im Bruch des inneren
Schnabelwinkels gerade noch zu erkennen. Auch der Knauf, ohne den ein Greif eigentlich
nicht denkbar ist, muß auf dem Kopf aufgelötet gewesen sein. Er hat dort allerdings keine
Spuren hinterlassen.

Außer seiner Größe sind es also auch technische Besonderheiten, die den neuen Greifen
charakterisieren. Über diese äußeren Merkmale hinaus zeichnet sich der Kopf G 60 aber vor
allem durch seine formalen Qualitäten aus, die selbst noch in dem jetzigen deformierten Zu-
stand den Betrachter faszinieren. Der Erfindungsreichtum und die Präzision der Durchge-
staltung, die überraschende Fülle neuer Motive, die feine Differenzierung der Details werden
von keinem anderen Greifen erreicht. Die außerordentliche Feinheit von Treibarbeit und
Gravierung überrascht insbesondere angesichts der Größe des Kopfes. Denn stellt man sich
die Größe des Kesselanathems vor, das dieser Greif bekrönte, so ist klar, daß diese nur aus
nächster Nähe wahrnehmbaren Feinheiten für den normalen Betrachter überhaupt nicht
sichtbar waren. Diese Tatsache zeigt wiederum, was solche griechischen Weihgeschenke wa-
ren: nicht ›Kunstwerke‹ von primär aesthetischer Qualifikation und Motivierung, sondern
Gegenstände, die, weil sie als Gabe an die Gottheit in Auftrag gegeben und gearbeitet wor-
den waren, allerhöchsten Ansprüchen genügen mußten. Betrachten wir den Kopf im einzel-
nen, so fallen eine Reihe ganz ungewöhnlicher Züge auf. Das ehemals eingelegte Auge ist von
gravierten Wimpern umgeben. Oben wird es in der herkömmlichen Weise von hochbogigen
Lidwülsten überwölbt, die die Intensität des Blickes steigern sollen. Gänzlich unkonventio-
nell ist jedoch das System von fein differenzierten getriebenen Wülsten und Graten, die sich
vom inneren Lidwinkel in flacher Schwingung unter dem Auge herziehen, und desgleichen
die scharfe Falte, die, am gleichen Punkt entspringend, in wunderbar gespannter Kurve vom
Auge zum Schnabel überleitet, dessen drohendes Blecken unterstreichend. Die zwischen
dieser Falte und der Augenpartie liegende Fläche ist durch eine leichte Wölbung belebt und
dicht mit eingestochenen Pünktchen übersät. Dem Zusammenklang dieser vielfältigen, or-
namental mit- und gegeneinander schwingenden Linien und Formen setzt die großzügig und
kühn gezogene, scharfgratige Kurve des oberen Schnabelrandes ein Ende. Entlang der wie
bei G 48 deutlich markierten Grenze zwischen Kopf und Oberschnabel zieht sich ein dicht
und sauber gravierter Kranz von Härchen, die mit ihrem feinbewegten Geflimmer die Härte
dieser Trennungslinie mildern; ein sie begleitender Punktsaum wiederholt noch einmal die
Kurve des Schnabelansatzes. Die Schuppen, die den Oberkopf bedecken, haben, wie bei den
übrigen Greifen der Gruppe, doppelten Kontur. Die geritzte Seitenlocke ist, feiner als bei
den anderen großformatigen Protomen, durch vierfache Strichgruppen unterteilt; sie ent-

rechnet man Ohren und Knauf hinzu, so kommt man bei vorsichtiger Schätzung auf eine Kopfhöhe von rund
30 cm (B 48: ca. 23 cm); doch bleibt dieses Maß sehr wahrscheinlich hinter der Wirklichkeit zurück, da die Oh-
ren vermutlich länger waren. Auf jeden Fall ist G 60 der größte bisher gefundene Greif überhaupt (zum Ver-
gleich: die Kopfhöhe des größten bisher bekannten Greifen G 104 beträgt 27,8 cm). Siehe jedoch die Bemerkun-
gen zu G 63 unten S. 87.

springt in ungewöhnlicher Weise hinter dem Ohr und ist auffällig schmal. Der Kinnwulst ist nicht, wie üblich, geschuppt, sondern durch eine korkenzieherartig gewundene Riefelung gegliedert.

In Anbetracht des hohen künstlerischen Ranges dieses in jeder Hinsicht erstaunlichen Fundstückes lag es nahe, nichts unversucht zu lassen, die entstellenden Deformierungen zu beseitigen und die ursprüngliche Gestalt des einzigartigen Kopfes wiederherzustellen. Indes widerstand das starke, doch nicht mehr genügend elastische Blech allen Bemühungen, es – ohne größere Schäden zu riskieren – in die originale Form zurückzubiegen. Die Vergeblichkeit dieser Versuche, die der Restaurator des Deutschen Archäologischen Instituts Athen, K. v. Woyski, im Frühjahr 1974 in Olympia unternahm, führte auf den Gedanken, eine Wiederherstellung nach dem Zinn-Abgußverfahren vorzunehmen, das P. C. Bol und der Bildhauer B. Rein zuvor an dem olympischen Knabenkopf B 2001 praktiziert hatten[10]. Das Ergebnis des von v. Woyski und Bol durchgeführten Versuchs zeigt die Abbildung Taf. 27,1: die ursprüngliche Gesamterscheinung des Kopfes ist damit wiedergewonnen. Zugleich werden aber auch die Grenzen des Verfahrens deutlich, das notwendigerweise einen subjektiven Unsicherheitsfaktor enthält und bestenfalls eine Rekonstruktion ermöglicht, die nahe an das Original heranführt. Zu glauben, dieses selbst damit wiedergewinnen zu können, wäre eine gefährliche Selbsttäuschung. Das ungemein spannungsvolle, von einem starken, formenden Willen durchdrungene Gefüge dieses einzigartigen Kopfes wirkt in der Rekonstruktion flau, abgeschwächt, seiner hinreißenden Dynamik beraubt. Gewiß handelt es sich dabei nur um Nuancen, aber gerade in den Nuancen liegt das Geheimnis eines solchen bis ins letzte durchgestalteten künstlerischen Präzisionsgebildes, wie es dieser Kopf ist. So kommt es, daß die Ruine des Originals faszinierender wirkt als der zurechtgebogene Abguß: sie erweckt bei eindringlicher Betrachtung die Überzeugung, daß der Charakter des Kopfes insgesamt härter, kantiger, schärfer war, als es uns der Abguß glauben machen will, ein unerhört klar durchdachtes Zusammenspiel von Linien, Flächen und äußerst knapp gehaltenen Wölbungen, wie es ähnlich der berühmte gegossene Kopf G 104 (Taf. 66.67) zeigt, der einzige ebenbürtige Bruder dieses grandiosesten Werkes unter den getriebenen Greifen Olympias.

In wesentlich schlechterem Erhaltungszustand als G 60, hoffnungslos deformiert, ganz plattgedrückt, vielfach gerissen und fragmentarisch, fand sich ein Gegenstück in einem Brunnen des Südost-Gebietes (G 61 Taf. 27,2). Obgleich die Oberfläche stark korrodiert, die getriebenen Relieferhebungen vielfach verdrückt sind, kann dennoch kein Zweifel bestehen, daß wir es mit einem echten Parallelexemplar zu tun haben, das einst den gleichen Kessel zierte. Die Einzelheiten gleichen sich, soweit sie erkennbar sind, Zug um Zug, die Abmessungen stimmen genau überein, nur sind die unerhört feinen, vielfach hauchdünnen Ritz- und Punzdetails bis auf wenige, schwach erkennbare Reste verschwunden.

Von einer weiteren Protome dieses Kessels hat sich nur das Schnabelinnere mit der wellenförmigen, nach der Spitze zu sich verdichtenden Querriefelung des Gaumens erhalten; auch

[10] Knabenkopf: P. C. Bol, Antike Welt 4, 1973, 41 ff.; A. Mallwitz, AAA 7, 1974, 105 ff. Abb. 3–4. – Greifenkopf: K. v. Woyski, Arbeitsblätter für Restauratoren 1, 1976, 75 f. Abb. 1–3.

den Schlitz für die Befestigung der gesondert gearbeiteten Zunge glaubt man zu erkennen
(Br. 5730 Taf. 30,1). Theoretisch könnte dies schon von der alten Grabung gefundene Frag-
ment zu G 61 gehören, dem die Schnabeleinlage fehlt; ebensogut kann es aber auch Teil einer
weiteren Protome dieses großen Anathems sein. Ein Gaumenblech gleicher Größe
(Br. 8596) unterscheidet sich in der Art der kräftigen Riefelung, gehört also zu einem Greifen
von gleichem Format, aber etwas andersartigem Typus.

Ein Kopf gleicher Technik, der ebenfalls im Stadion, wenn auch an anderer Stelle gefunden
wurde, ist G 62 (Taf. 28). Er ist zwar etwas kleiner und in der Ausführung schlichter als jenes
auf einsamer Höhe stehende Greifenpaar G 60/61, und dennoch zeigt er die unverwechsel-
bare ›Handschrift‹, die, wenn nicht auf denselben Meister, so doch auf dieselbe Werkstatt
weist. Erhalten ist wiederum nur der Kopf mit hinten glattem Schnittrand zur Anfügung des
Halses (ein Befestigungsnagel ist noch erhalten). Obwohl ihm Ohren, Knauf und Schnabel-
inneres fehlen und er durch leichte, die plastische Form jedoch kaum beeinträchtigende De-
formierung und blasige Oxydwucherungen gelitten hat, wirkt er auch jetzt noch imponie-
rend in der überlegenen Sicherheit und Großartigkeit seiner Formensprache. Das Schnabel-
innere war zweifellos in gleicher Weise befestigt wie bei G 60 und ist als Ganzes herausge-
fallen und verlorengegangen (vgl. Anm. 8). Auch der Knauf war gesondert gearbeitet; die
Nieten, mit denen er befestigt war, sitzen noch in der glatten Schädelfläche. Die Größenord-
nung entspricht etwa der des Greifen G 48, doch ist die Proportionierung eine ganz andere:
Merkmal des fortgeschrittenen Stils.

Der Kopf ist schmaler und gestreckter, der Unterschnabel auffällig kurz, wodurch der
schmale, scharf gekrümmte Oberschnabel noch länger erscheint, den nach vorn stoßenden
Bewegungsdrang aller Formen und Linien unterstreichend. Schon die Köpfe G 60/61 zeig-
ten diese Tendenz im Vergleich zu den älteren Greifen dieser Gruppe, doch tritt sie hier noch
schärfer hervor. Auch in der bewußten Reduzierung des plastischen Volumens, der kantigen
Flächigkeit seiner Struktur geht dieser Kopf über die Greifen G 60/61 hinaus. Das System
von geschwungenen Linien und Wölbungen, das sich auf diesen Flächen entfaltet, am cha-
rakteristischsten auf der Wangenpartie, ist im Grunde das gleiche, wirkt aber schematischer,
ornamentaler und schon leicht erstarrt. Die nahe Verwandtschaft mit den Köpfen G 60/61
geht bis in Einzelheiten, wie die Riefelung des Halswulstes oder die eigentümliche, nach vorn
ausgezogene Lidfalte am inneren Augenwinkel: Motive, die, ebenso wie die vom Auge zum
Schnabelwinkel sich ziehenden Falten und Wülste, in dieser Form sonst bei keinem anderen
Greifen vorkommen. Eine Besonderheit, die den Köpfen G 60/61 fehlt, ist die spiralförmig
aufgerollte ›Augenlocke‹. Von der Gravierung ist nur hier und da der Doppelumriß einer
Schuppe, die beiden vom Stirnknauf ausgehenden Seitenlocken und die Strichelung der Au-
genbrauen erkennbar, doch war im allgemeinen die Zeichnung wohl erheblich sparsamer als
bei G 60/61.

Vergleicht man G 62 mit den anderen Greifen der Gruppe, insbesondere mit den nahe
verwandten Köpfen G 60/61, so werden Merkmale einer vorgerückten Entwicklungsstufe
spürbar. Dem angestrengten Ausdruck, den tief die kargen Flächen des Gesichts durchfur-
chenden Falten, dem abstrakt und routiniert wirkenden Spiel von Linien, Flächen und Kon-
turen fehlt die unverbrauchte Frische und vitale Kraft, die den früher entstandenen Köpfen
ihr Gepräge geben. Statt dessen scheint eine Art abgeklärter Geistigkeit aus diesem Kopf zu

sprechen, die sich unter den uns erhaltenen getriebenen Protomen nicht wiederfindet[11].

Daß die Großartigkeit des Bildes, das wir aus dem uns überkommenen Bestand an Greifenprotomen gewinnen, immer noch hinter der einstigen Wirklichkeit zurückbleibt, fragmentarisch und lückenhaft ist, das lehren eine Anzahl von Bruchstücken von weiteren Greifen kolossalen Formats. Unter ihnen ragt besonders ein Kopffragment heraus (G 63 Taf. 29,1), das den größten Teil des linken Auges und die anschließende Wangenpartie umfaßt; unten ist vielleicht gerade noch ein Stück Schnabelrand erhalten, oben dürfte über dem dritten Lidbogen der Knick zur Schädeldecke angesetzt haben. Wenn das stimmt, dann wäre uns in dem Fragment die Höhe des Oberkopfes erhalten, die wir bei dem bisher größten Greifen G 60 mit 9 cm maßen (s. Anm. 9); sie beträgt hier rund 10 cm. Der Greif G 63 müßte also, die gleichen Proportionen vorausgesetzt, jene Protome noch an Größe übertroffen haben. Daß das künstlerische Format dem äußeren nicht nachstand, davon zeugt für den aufmerksamen Betrachter selbst noch das kleine Bruchstück mit seinen schwungvollen, großgesehenen und äußerst feinfühlig gestalteten Formen und Linien. Das von den Köpfen G 60–G 62 angeschlagene Motiv der fächerförmig zwischen Auge und Schnabel sich spannenden Falten und Wülste ist hier weiterentwickelt und zum reinen Ornament stilisiert; es gleicht nun wirklich einer abstrakten Palmette. Zeitlich dürfte dieser Greif daher noch später anzusetzen sein als der Kopf G 62.

Auffällig ist bei der ganzen Gruppe die große Anzahl der Fragmente, die einerseits zeigt, daß der Stabilität vom Format und der Technik her Grenzen gesetzt waren, andererseits in statistischer Hinsicht einen äußerst eindrucksvollen Hinweis auf die zahlenmäßige Präsenz dieser Großanatheme im Heiligtum von Olympia darstellt. Die Schnabeleinlagen Br. 8596 und Br. 5730 haben wir bereits erwähnt (s. oben S. 85); Br. 7387 (Taf. 30,1) könnte nach Form und Maßen gut zu G 62 passen, zumal sie auch den Schlitz zur Befestigung der gesondert gearbeiteten Zunge hat, eine technische Eigentümlichkeit, die für G 62 wegen der engen Verbindung mit den Greifen G 60/61 gleichfalls vorausgesetzt werden darf. Besonders reich gestaltet ist das Gaumenblech Br. 9092: hier sind die Zwischenräume zwischen den Wellenlinien noch mit Reihen kleiner, getriebener Buckel gefüllt. Vier weitere Schnabeleinlagen sind mitsamt der Zunge aus einem Stück getrieben: Br. 2465, Br. 11616, B 2500, B 4049 (Taf. 30,2); formal stehen sie dem Greifen G 51 am nächsten, gehören jedoch ihres größeren Formats und der anderen Technik wegen zu Greifen eines anderen Typus. Von vier einzeln gefundenen Knäufen entsprechen zwei (Br. 1413 und B 859) in Form und Größe dem des Greifen G 52; sie könnten also zu einer der Protomen G 51, G 53, G 54 gehören, die wir demselben Kessel zugewiesen haben und denen sämtlich die Knäufe fehlen. Der dritte Knauf (B 2298 Taf. 30,4) ist größer und muß zu einem Greifen vom Format der Köpfe G 60/61 ge-

[11] Charakteristisch ist auch die Dünne des Halsansatzes, die sich aus dem meßbaren Umfang des Halsrandes (34 cm) erschließen läßt. Mißt man den Hals der Protome G 48 an der gleichen Stelle, erhält man ein ungefähres Maß von 40 cm, obwohl diese, wie aus einem Vergleich der Köpfe hervorgeht, im Format hinter dem Greifen G 62 zurückbleibt. Auch muß der Hals, wie schon aus dem Verlauf der Nackenlinie hervorgeht, einen erheblich weiter ausladenden Schwung gehabt haben als bei der Protome G 48. Das Gesamtbild dieses Greifen wird man sich etwa wie die gegossenen Protomen G 71–73 vorzustellen haben.

hört haben; desgleichen der vierte (B 4554), der jedoch wiederum in den Proportionen von jenem verschieden ist.

Von den zahlreichen einzeln gefundenen Ohren möchte man B 4054 wegen der Dünne des Blechs gern mit der feinen Protome G 55 zusammenbringen; das schmale, langgestreckte, zweischalig gearbeitete Ohr B 433 (Taf. 30,4) würde nach Format und Stil gut zu dem Kopf G 62 passen; leider macht die Beschaffenheit der Bruchränder des stark angegriffenen Blechs in beiden Fällen eine Anpassung unmöglich. Nach Größe und Gestalt gehören B 1194 und ein Stück o. Nr. aus der alten Grabung (s. Katalog S. 31) zusammen zum selben Kopf oder zumindest zu Protomen eines Kessels: nach Ausweis des bei G 52 erhaltenen Ohres muß es der Kessel sein, an dem die Protomen G 51–54 vereinigt waren. Vielleicht gehört auch das weniger vollständig erhaltene Ohr B 1979 in diesen Zusammenhang. Bemerkenswert ist schließlich ein nicht sehr großes, fein gearbeitetes, schmales Ohr mit stark eingetiefter Muschel (Br. 11679), das sich durch seine geschwungene Form gegossenen Greifen der reifen Stufe wie G 71–73 oder den Köpfen vom Typus III der kombinierten Technik anschließt, Teil eines Greifen, der stilistisch vielleicht noch über den späten Kopf G 62 hinausging.

Das riesige, 22 cm lange, zweischalig aus dickem Blech gearbeitete Ohr Br. 937[12], dem sich in einem Neufund aus dem Stadion-Nordwall (B 4410) ein Gegenstück hinzugesellt hat, findet dagegen sowohl nach handwerklicher Zurichtung und Anbringungsart wie auch nach seiner langstieligen Form und den getriebenen ›Adern‹ in der Ohrmuschel nicht seinesgleichen unter den Ohren getriebener noch auch gegossener Greifen. Ihnen lassen sich noch zwei weitere technisch, formal und auch im Format leicht differierende, grundsätzlich jedoch gleichartige Exemplare anschließen: B 2750 (Taf. 30, 4), B 5002. Wenn solche Ohren wirklich zu Greifenprotomen gehört haben sollten, so müßten diese zumindest doppelt so groß gewesen sein wie die größten uns bekannten getriebenen Protomen; eine Vorstellung, die, sofern nicht einmal neue Funde das Gegenteil beweisen sollten, unannehmbar erscheint. Vielleicht haben solche Ohren einst als Helmzier Verwendung gefunden, wofür es auf Darstellungen sowie an originalen Fundstücken Parallelen gäbe[13].

[12] Olympia IV 120 Nr. 798 (Abb.).
[13] Jucker, StudOliv 50 Taf. 2; N. Weill, BCH 83, 1959, 437 ff. mit Nachweisen.

B. Die getriebenen Löwenprotomen

Den getriebenen Löwenprotomen ist bisher in der Forschung keine große Aufmerksamkeit zuteil geworden. Die alte Grabung hatte zwei Exemplare gefunden, beide fragmentiert und in schlechtem Zustand (L 2 und L 3). Sie erscheinen in der Publikation im Anschluß an die Greifenprotomen zusammen mit »anderen getriebenen Tierprotomen« in einem Anhang, wobei Furtwängler es noch nicht einmal für ganz sicher hält, ob die olympischen Exemplare überhaupt als Kesselschmuck, analog den von ihm zum Vergleich herangezogenen Funden aus den etruskischen Fürstengräbern von Praeneste und Caere, anzusprechen sind[1]. In Jantzens Buch über die griechischen Greifenkessel werden die Löwenprotomen, die inzwischen nur durch ein einziges, freilich sehr ansehnliches olympisches Fundstück aus der Grabungskampagne von 1938 Zuwachs erhalten hatten (L 7), nur beiläufig erwähnt[2]. In der Folgezeit haben sich die einschlägigen Funde in Olympia vermehrt, so daß nunmehr insgesamt acht Löwenprotomen vorgelegt werden können; hinzu kommen einige Fragmente. Olympia ist damit der wichtigste Fundort dieser Gattung. Gemessen an der großen Zahl der getriebenen Greifenprotomen ist der Bestand freilich immer noch recht gering; doch ist nunmehr eine eingehendere Untersuchung dieser Denkmälergruppe als bisher möglich. Bemerkenswert ist, daß keine neuen Löwenprotomen von anderen Fundstätten hinzugekommen sind. Mit anderen Worten: außer in Olympia ist diese Gattung nach wie vor nur durch zwei altbekannte Fundstücke aus Etrurien (Barberini-Kessel und Vetulonia-Kessel II) bezeugt[3]. Die wichtigen Erkenntnisse, welche der Fund des Kessels B 4224 (s. oben S. 71) in Olympia für Typologie und Geschichte der getriebenen Löwenprotomen geliefert hat, wurden bereits Forschungen VI dargelegt[4]. Dieser Kessel war außer mit zwei bärtigen nordsyrischen ›Assurattaschen‹ mit je drei alternierend angebrachten Greifen- und Löwenprotomen

[1] Olympia IV 121: »Wegen der Verwendung der Löwenprotomen kann auch an den Thronsessel des Zeus auf einer altattischen Vase . . . und an die Schilde mit vorspringenden Tiervorderteilen erinnert werden«. – Praeneste, gemischter Löwen-Greifenkessel aus der Tomba Barberini (Rom, Villa Giulia): C. D. Curtis, MemAmAc 5, 1925, 44 ff. Nr. 81 Taf. 27–31; H. Mühlestein, Die Kunst der Etrusker (1929) 204 Abb. 104–105; W. L. Brown, The Etruscan Lion (1960) 14 ff. Taf. 7; Jantzen, GGK 42 f.; Forschungen VI 6 f.; Helbig[4] III Nr. 2862 (Dohrn). – Caere: die von Furtwängler a. O. zitierten beiden Löwenkessel aus der Tomba Regolini-Galassi (Vatikan, Museo Gregoriano) sind etruskische Nachbildungen; die (gegossenen) Löwen folgen dem Barberini-Typus: L. Pareti, La tomba Regolini-Galassi (1947) 306 Nr. 307–308 Taf. 40; Mühlestein a. O. 204 Abb. 106; Brown o. O. 18 f. Taf. 8c; Helbig[4] I Nr. 662 (Dohrn). Ein weiterer etruskischer Löwenkessel aus dem gleichen Grab mit nach innen blickenden Löwen von völlig ungriechischem Typus, gleichfalls bereits von Furtwängler erwähnt (Vatikan, Museo Gregoriano): Pareti a. O. 234 Nr. 196 Taf. 20–21; Mühlestein a. O. 207 Abb. 110; Brown a. O. 19 f. Taf. 8b. 9; Helbig[4] I Nr. 669 (Dohrn).

[2] GGK 36 f. 42.

[3] Barberini-Kessel: siehe Anm. 1. – Löwenkessel aus Vetulonia, Circolo dei lebeti (Florenz, Museo archeologico): J. Falchi-R. Pernier, NSc 1913, 429 ff. Abb. 7. 8; Jantzen, GGK 42 Taf. 9,1; Brown a. O. 14 f.; Forschungen VI 6 f. 17 Taf. 6, 1–3. – Vetulonia-Kessel I: s. oben S. 72 mit Anm. 34.

[4] Forschungen VI 12 ff.

ausgestattet. Damit war der Beweis erbracht, daß die Kombination von Löwen- und Greifenprotomen an einem Kessel nicht als eine auf Etrurien beschränkte Eigentümlichkeit anzusehen ist[5], sondern auch in Griechenland vorkommt. Außerdem zeigte der Befund dieses Kessels, daß es bei den Löwenprotomen nicht nur eine Anbringungsart gab, wie bei den Greifen, sondern neben der abwehrend nach außen gerichteten auch die umgekehrte, dem Kesselinneren zugewandte Haltung.

Inwieweit dies auch für die Deutung der Protomen als Bestandteile sakraler Kessel von Belang ist, wurde gleichfalls schon angedeutet[6]. Vom rein künstlerischen Standpunkt aus ist die Rekonstruktion der Löwenprotomen des neugefundenen Kessels von besonderem Reiz, denn einmal gewinnen wir dadurch einen Einblick, wie die Toreuten sich mit der schwierigen Aufgabe auseinandergesetzt haben, das Motiv des Löwen für den geforderten Typus der Kesselattasche ›verwendbar‹ zu machen, und andererseits ist die Anbringung von Protomen unterschiedlicher Blickrichtung ein aufschlußreicher Beleg für die von späteren Epochen verschiedene Art frlog archaischer Sehweise.

Leider haben wir nur bei jenem einen Löwentypus Anhaltspunkte für die ehemalige Anbringung am Kessel, nicht aber für die übrigen olympischen Fundstücke. Daß es neben den gemischten Greifen-Löwen-Kesseln auch reine Löwenkessel gab, lehrt das erwähnte Exemplar aus Vetulonia. Doch in welcher Form die olympischen Löwenprotomen einst verwendet waren, wissen wir, von der Ausnahme B 4224 abgesehen, leider nicht, da sie sämtlich als Einzelfunde überliefert sind.

Die auffallende Seltenheit der Kessellöwen, die, zumal in Anbetracht der reichen und vielfältigen Reste von Kesselbestandteilen aller Art, keinesfalls ein Zufall der Erhaltung sein kann, ist schon E. Kunze aufgefallen[7]. Er hat auch bereits auf die merkwürdige Tatsache hingewiesen, daß es, abgesehen von etruskischen Nachahmungen, keine gegossenen Löwenprotomen gibt. An dieser Feststellung hat auch die große Zahl seither in Olympia und anderswo gemachter Funde von Kesselzubehör nichts geändert. Das deutet darauf hin, daß der gemischte Löwen-Greifenkessel ebenso wie der reine Löwenkessel offenbar nur seltene Varianten des Greifenkessels waren und keine lange Lebensdauer gehabt haben können. Diese Annahme wird gestützt durch eine weitere Beobachtung. Die Löwenprotomen stehen sich stilistisch so nahe, daß ihre Entwicklung sich innerhalb eines relativ kurzen Zeitraumes vollzogen haben muß.

Wir unterteilen die in Olympia gefundenen Protomen in drei Typen, die sich in den Größenverhältnissen wie auch durch formale Eigenschaften unterscheiden. Die Reihenfolge, in der sie hier vorgeführt werden, ist auch in chronologischem Sinne gemeint. Von den Fragmenten können einige zu den behandelten, meist unvollständigen Stücken gehören, andere bezeugen weitere Exemplare. Aber wie gesagt: die Geschichte der Löwenprotomen stellt innerhalb der langen Geschichte des orientalisierenden Protomenkessels nur eine kurze Episode dar.

Zunächst noch ein Wort zur Typologie. Bei der Gestaltung der Löwenprotome ergab sich für die Toreuten eine Schwierigkeit, die in der vom Greifen so verschiedenen körperlichen

[5] Vgl. Forschungen VI 143 Anm. 3. [6] Forschungen VI 13. [7] Bericht II 109.

Struktur des Tieres begründet liegt. Zwar wäre es unsachgemäß, von einer ›Anatomie des Greifen‹ zu sprechen, da er ein Fabelwesen, ein Mischgebilde aus verschiedenen Naturformen und irrationalen Elementen ist. Aber unstreitig läßt sich sein Kopf sinnvoll und organisch mit einem geschwungenen Vogelhals verbinden, was beim Löwen nicht möglich ist. Da die Greifenprotome die ältere Schöpfung ist, ergab sich nunmehr die Notwendigkeit, ein Gebilde zu schaffen, das dieser irgendwie angeglichen und auch mit ihr kombinierbar war. Die griechische Toreutik hat hier, soviel wir sehen, zwei Lösungen gefunden. Die eine besteht darin, das Löwenhaupt mit einem kurzen Ansatzstück auszustatten, das die Verbindung zur Kesselwandung herstellt. Diese Lösung kennen wir vom Barberinikessel (s. Anm. 1); sie ist, wie ich glaube, auch für die Olympia-Protomen des Typus I und II vorauszusetzen. Es handelt sich dabei im Grund um nichts anderes als um die Übernahme der bei den getriebenen Greifenprotomen durchweg angewendeten Methode, deren Schwäche indes vor allem dann zutage treten mußte, wenn an einem Kessel Löwen- und Greifenprotomen vereinigt wurden. Eine neue, der Natur des Löwen angemessenere Lösung finden wir bei Typus III. Hier wird zwischen den Löwenkopf und das Kesselansatzstück ein glattes, mit dem Oberteil in einem Stück gearbeitetes, gebogenes Zwischenstück eingefügt, das nicht als Hals zu verstehen ist, sondern lediglich die Möglichkeit schafft, den Löwenkopf ohne Vergewaltigung der anatomischen Naturgegebenheiten zur Protome umzugestalten; es ist nach unten und oben durch getriebene Wülste begrenzt, die in spitzem Winkel zueinander stehen. Das Kesselansatzstück nimmt die Bewegung von Hals und Zwischenstück auf und führt sie in gleicher Richtung weiter. Auf diese Weise wird die einer Löwenprotome unangemessene S-Schwingung des Greifenhalses vermieden. Bei dieser Lösung ist der Löwe dem Kesselinneren zugewandt, selbst dann, wenn er, wie bei dem sicher rekonstruierbaren Beispiel Olympia B 4224, mit nach außen blickenden Greifenprotomen kombiniert ist[8]. Es zeigt sich hier die besondere, unserem Gefühl fremd anmutende Art des frühzeitlichen Sehens, das die Einzelheiten als gleichsam autarke Elemente für sich nimmt und nicht primär von der Gesamtwirkung ausgeht, wie wir es gewohnt sind. Gleichwohl konnte eine solche Lösung auf die Dauer nicht befriedigen, was mit zum frühen Aussterben der Löwenprotomen beigetragen haben mag.

1. Typus I

Typus I ist nur mit einem vollständigen Exemplar vertreten. Es handelt sich um die größte und älteste Löwenprotome Olympias (L 1 Taf. 31), einen verhältnismäßig gut erhaltenen Kopf von großartiger Wirkung, der 1939 in den unter dem römischen ›Mosaiksaal‹ noch erhalten gebliebenen, so außerordentlich fundreichen älteren Südwallschichten zu Tage kam.

[8] S. unten S. 95. Die gleiche Form ist auch für die schlecht erhaltenen und falsch restaurierten Löwen des Vetulonia-Kessels II (oben Anm. 3) vorauszusetzen; auch der etruskische Kessel aus der Tomba Regolini-Galassi (Pareti a.O. Nr. 196; s. oben Anm. 1) folgt diesem Typus. Die Zusammenhänge wurden bereits von Kunze erkannt (Bericht II 109).

Der glatt abgeschnittene untere Rand zeigt noch einige Nietlöcher zur Befestigung des Kesselansatzstückes. Man wird sich dieses Verbindungsstück nach dem oben Gesagten möglichst niedrig vorzustellen haben, gerade eben ausreichend, um den Höhenunterschied vorn und hinten auszugleichen und die Verbindung zur schrägen Kesselwand herzustellen. Möglicherweise besitzen wir ein solches Stück in Gestalt einer glatten, im Stadion-Nordwall gefundenen ›Blechmanschette‹ (B 5001, Taf. 32,4), die in einem rechtwinklig abstehenden Randfalz mit vier Nagellöchern endet. Der glatt abgeschnittene obere Rand ist gleichfalls mit Nietlöchern versehen und schräg geschnitten, so daß sich vorn eine Höhe von 4,2 cm, auf der Rückseite eine solche von 2,3 cm ergibt. Leider ist das Stück verbogen und nicht ganz vollständig, doch kann nicht sehr viel von seiner Wandung fehlen; nach Höhe und Umfang könnte es durchaus zu L 1 oder einem anderen, verlorengegangenen Exemplar dieses Typus gehören. Ein ähnlich beschaffenes Fundstück (B 7027, Taf. 32,3) endet oben nicht glatt, sondern in einem getriebenen Wulst. Obgleich dies nicht beweisbar ist, möchten wir auch dieses Ansatzstück wegen seiner geringen Höhe eher einer Löwen- als einer Greifenprotome zusprechen. Allerdings müßte diese Protome nicht unerheblich größer als L 1 gewesen sein. Daß es Löwenprotomen von solcher Größe gegeben hat, beweisen Fragmente, von denen noch die Rede sein wird (s. unten S. 96f). Mag nun unsere Vermutung zutreffen oder nicht – so etwa werden jedenfalls die Ansatzstücke von Löwenprotomen des Typus I ausgesehen haben. Als Ganzes müssen sich solche Kessellöwen nicht unwesentlich von den Greifenprotomen unterschieden haben, selbst von den frühen, die ebenfalls niedrige und gedrungene Proportionen haben. Die unterschiedliche Struktur demonstriert der Barberini-Kessel, mag auch die Wiederherstellung seiner Löwenprotomen nicht in allen Punkten gesichert sein, mit aller Deutlichkeit.

Stilistisch zeigt der Löwenkopf L 1 (Taf. 31) jene Verbindung von mächtiger, kompakter Gesamtform und phantasievollem, sauber ausgeführtem Detail, wie sie für die älteren Greifen der mittleren Stufe kennzeichnend ist. Auch in der Kraft des Ausdrucks, in seinem jähen, zupackenden Element, läßt er sich am ehesten jenen Greifenprotomen und ihren schon etwas fortgeschritteneren Nachfolgern an die Seite stellen. Die Gesamterscheinung hat durch Einbeulungen und einige jetzt in Gips ergänzte Lücken etwas gelitten; dafür entschädigt die Fülle hervorragend erhaltener getriebener und gravierter Einzelformen. Das dünne, aber sehr dicht gehämmerte, erstaunlich feste Blech hat an den gut erhaltenen Stellen sogar noch den spiegelnden Glanz der polierten Oberfläche bewahrt und vermittelt so von der Sorgfalt und Feinheit der Ausführung einen nahezu ungetrübten Eindruck.

Bezeichnend ist das enge Zusammengehen von Treibarbeit und Gravierung: jede plastische Form ist von ziselierten Mustern begleitet und dadurch noch präziser ›festgelegt‹. Scharf eingegrabene Linien durchfurchen die Oberfläche, eingestochene Punkte ziehen in Reihen dazwischen hin oder gruppieren sich zu Spiralen und füllen leere Flächen; quergekerbte oder fischgrätenartig gestrichelte Bänder setzen kräftige Akzente. Ganz in der Fläche bleibt das feinbewegte Spiel der – unter Verwendung einer von der orientalischen Kunst gefundenen Formel – flammenartig stilisierten Mähnenzotteln, die streng, fast ornamental gezeichnet sind und dennoch nichts Schematisches haben. Dominierend bleibt, trotz all dieser ›Kleinarbeit‹, die substanzhafte, geschlossene plastische Form dieses kraftvollen Löwentypus.

2. Typus II

Erst durch den Neufund der Protome L 1 wird ein anderer Löwenkopf recht verständlich (L 2)[9]. Infolge seines lückenhaften und hoffnungslos deformierten Zustandes konnte er nicht recht zur Wirkung kommen und hat deshalb niemals Beachtung gefunden. Eine Reinigung im Reduktionsverfahren hat zwar die plastische Form nicht wiederherstellen können, aber doch wenigstens die Einzelheiten der Oberfläche erheblich deutlicher gemacht. Das Ergebnis zeigt Taf. 32,1. Schon ein Blick auf die charakteristische Mähnenzeichnung lehrt, daß wir es hier mit einem Nachfolger des Löwen L 1 zu tun haben. Wenn auch der entstellte Gesamteindruck sich nicht sogleich mit jenem großartigen Kopf in Beziehung bringen lassen will, so stellt sich doch bei eingehender Betrachtung heraus, daß beide Stücke sich in vielen Zügen ähnlich sind, in einer Traditionskette stehen. Zugleich fallen freilich auch die Unterschiede ins Auge.

Schon im Format besteht eine offensichtliche Differenz, die sich freilich wegen des schlechten Erhaltungszustandes nicht in exakten Zahlen ausdrücken läßt. Jedenfalls erreicht der Löwe L 2 nicht die Größe von L 1. Weiterhin zeigt sich, daß seine Augen etwas kleiner gebildet sind; die Partie dazwischen und darüber weist eine sensible, plastisch reich bewegte Oberflächengestaltung auf, wurde aber im übrigen unverziert gelassen, während sie bei L 1 dicht mit feinen Pünktchen bedeckt ist. Auch fehlt auf der hier in freierer, naturnäherer Weise in zornige Falten gelegte Stirn die scharfe Markierung durch die fischgrätenartig gravierte Mittelfurche. Dieses sehr bezeichnende Motiv setzt bei der Protome L 2 erst beim Mähnenansatz ein und läuft dann – im Grunde sinnlos und höchstwahrscheinlich von der Rückenlocke der getriebenen Greifenprotomen inspiriert – über den ganzen Nacken herab zum unteren Rand, die Mähne in zwei Hälften teilend, während es beim Löwen L 1 kurz hinter dem Mähnenansatz unvermittelt endet. Das Gesicht umgibt ein radial angelegter Kranz zierlicher Haarzotteln, die seitlich und unten der Richtung der übrigen Mähnenbüschel zuwiderlaufen und auch plastisch als schwach getriebener Wulst hervortreten. Bei der Protome L 1 hingegen ist die ganze Mähne gleichmäßig, sozusagen in einem Stück, behandelt. Die Schneidezähne – bei L 1 nicht erhalten – sind deutlich ausgebildet. Die Gravierung ist im allgemeinen zurückhaltender, die plastischen Einzelformen hingegen ungleich beweglicher und individueller; sie verraten ein Streben nach größerer Naturnähe. Man kann sich die feingliedrige, lebendige Gesamterscheinung des Kopfes noch vorstellen, wenn man die gleichsam von nervöser, zuckender Unruhe erfüllten Einzelheiten der Protome betrachtet. Damit verglichen wirkt der Löwe L 1 in seiner wuchtigen, mit ornamentalen Details überladenen Erscheinung und seiner dämonischen Ausdruckskraft monumentaler und altertümlicher.

Dem Typus unseres Löwen L 2 ist die Gesichtspartie einer Löwenprotome hinzuzurechnen (L 3 Taf. 32,2), die, wie aus alten Photographien hervorgeht, bei der Auffindung ein klein wenig vollständiger war als im heutigen Zustand, den die Zeichnung im alten Olympiawerk[10] und unsere Taf. 32,2 wiedergeben. Sie stellt, wie einige Besonderheiten zeigen, eine

[9] Olympia IV Nr. 799 Taf. 46.
[10] Olympia IV Nr. 800 Taf. 46.

Variante dar; das Fragmentarische des Erhaltungszustandes läßt jedoch keine weitergehenden Schlüsse zu.

Ein weiteres Exemplar der Gruppe besitzen wir in einem bedeutenden Fragment, das aus den Grabungen Dörpfelds stammt, leider ohne nähere Fundangaben; es gelangte zunächst nach Athen, wurde unlängst zusammen mit anderen Fundstücken im Magazin des Nationalmuseums entdeckt und ist jetzt wieder nach Olympia zurückgekehrt (L 4 Taf. 33,1.2). Erhalten ist der Kopf samt dem rahmenden Mähnenkranz; die plastische Form zeigt sich, namentlich auf der linken Gesichtsseite, fast völlig intakt; auch die Oberfläche ist dank einer glatten Patinabildung in gutem Zustand. Die Übereinstimmungen mit dem Hauptstück des Typus II sind offensichtlich, doch scheint L 4 älteren Traditionen etwas mehr verpflichtet zu sein. Man spürt dies in Einzelheiten wie den ornamental gebildeten Stirnwarzen und Brauenwülsten, den palmettenartig vom Augenwinkel sich herabziehenden Faltenpartien, der Vorliebe für gravierte Punktreihen.

In hoffnungslos deformiertem Zustand wurde L 5 (Taf. 36,1) gefunden, ein, wie es scheint, nahezu vollständig unter die Erde gekommener, aber leider gänzlich plattgedrückter Kopf, von dem sich nicht viel mehr sagen läßt, als daß er mit Sicherheit dem Typus II zuzurechnen ist. Welchem von den übrigen Exemplaren des Typus er am nächsten steht, ist auch bei genauer Untersuchung aller noch erkennbarer Details nicht mehr auszumachen.

3. Typus III

Der Löwentypus III war unter den Funden der alten Grabung noch nicht vertreten. Er wurde zum ersten Mal bekannt durch die 1938 tief unter der Echohalle gefundene Protome L 7 (Taf. 34, 35,1)[11]. Inzwischen hat sich noch ein freilich arg fragmentiertes und flachgedrücktes Gegenstück hinzugestellt (L 8 Taf. 35, 2.3), das zum selben Kessel gehört haben könnte[12]. Da die Protome (wie alle Löwenprotomen Olympias) ohne Kesselansatzstück gefunden wurde, stellt sich die Frage der Rekonstruktion, die in diesem Fall von besonderer Bedeutung ist. Wie oben bereits erwähnt, zeigt L 7, der am vollständigsten erhaltene Kessellöwe Olympias, daß für die Protomen dieses Typus ein anderes Prinzip des Aufbaus und der Anbringung am Kessel entwickelt wurde, ausgezeichnet durch die gleichmäßig bogenförmige Krümmung und die Dreiteiligkeit[13]. Jantzen hat versucht, die Protome L 7, deren Rekonstruktion mit der kesseleinwärts gerichteten Biegung bereits von Kunze bei der Erstveröffentlichung richtig erschlossen worden war[14], in der herkömmlichen Form (nach dem Vorbild der Barberini-Löwen) zu ergänzen; er bezeichnete die Blickrichtung der Löwen nach innen als sinnlos[15] und versuchte die Protome L 7 wie eine Greifenprotome zu vervoll-

[11] Bericht II 106 ff. Abb. 68 Taf. 45. – Die Protome ist Forschungen VI 13 ff. als »L 4« bezeichnet. Die Abweichung in der Zählung hat sich durch den inzwischen erfolgten Zuwachs an Funden ergeben.

[12] Forschungen VI 16 als »L 5« bezeichnet.

[13] S. oben S. 91. Rekonstruktion: Forschungen VI 14 Abb. 7.

[14] Bericht II 109.

[15] Jantzen, GGK 36 f.

ständigen. Die von ihm veröffentlichte Rekonstruktionszeichnung führt indes zu einem absurden Ergebnis[16].

Die endgültige Bestätigung für die Richtigkeit von Kunzes Annahme und zugleich die Möglichkeit, den Aufbau der Protome und ihre ursprüngliche Gesamthöhe wiederzugewinnen, ergab sich durch den Fund des Kessels B 4224 im Frühjahr 1956 bei der Ausgrabung der Phidiaswerkstatt (oben Anm. 4). Es ließ sich nachweisen, daß dieses für die Geschichte des griechisch-orientalischen Kesselschmucks ungemein aufschlußreiche Fundstück mit Löwen des Typus III ausgestattet war. Da auch die Maße von Halsumfang und Kesselansatzstück genau übereinstimmen, wurde die Protome L 7 für die Rekonstruktion des Kessels verwandt. Natürlich läßt sich die Zugehörigkeit gerade dieses Exemplars zu ebendiesem Kessel nicht exakt beweisen; aber bei der Seltenheit der in Olympia gefundenen Löwenprotomen ist die Wahrscheinlichkeit sehr groß, daß Kessel und Protome tatsächlich zusammengehören. Doch nicht dies ist entscheidend; wichtig ist vor allem, daß die Rekonstruktion der Protome nunmehr als gesichert betrachtet werden kann.

Die Gründe für den neuen Weg, der bei der Gestaltung der Löwenprotome eingeschlagen wurde, haben wir bereits dargelegt (s. oben S. 91); auch daß sich diese Lösung als die fortschrittlichste – und zwar wohl auch im chronologischen Sinn – darstellt, wurde schon gesagt. Diese Vermutung wird durch den stilistischen Befund bestätigt. Mit seiner souverän gestalteten, dichten und straffen, die Einzelheiten zu einem organischen Ganzen zusammenfassenden, primär von plastischen Elementen bestimmten Form, seiner stärker auf Naturbeobachtung beruhenden Lebendigkeit erweist sich L 7 gegenüber den anderen Kessellöwen als das jüngste Stück. Die formale Meisterschaft des Kopfes wurde schon in der Erstveröffentlichung gewürdigt[17]. Hier sei nochmals auf die Tatsache hingewiesen, daß der Kessel, den diese Protome schmückte, ein Gegenstück aus einem etruskischen Fürstengrab besitzt: den Löwenkessel von Vetulonia[18].

Vergleicht man die Löwen L 7/8 mit dem Greifen G 36 (Taf. 16), mit dem wir sie uns am Kessel B 4224 vereinigt denken[19], so scheint sich vom stilistischen Habitus her unsere Annahme durchaus zu bestätigen: Hier wie dort beobachten wir eine ausgesprochene Geschlossenheit der Gesamterscheinung, Ausgewogenheit der Proportionen, Unterordnung des Details, vor allem der Gravierung, unter die mit außergewöhnlicher Sicherheit beherrschte plastische Form, Konzentration des Ausdrucks, starke Lebendigkeit. Daß der Greif G 36 in den Protomen des zweiten Vetulonia-Kessels nahe Parallelen besitzt, ebenso wie die Löwen L 7/8 am Löwenkessel des gleichen Grabes, haben wir an anderer Stelle ausgeführt[20]. Es wäre schon sehr merkwürdig, wenn all dies auf reinem Zufall beruhen würde. Der Annahme, daß alle drei Kessel derselben Werkstatt entstammten, steht jedenfalls, um dies nochmals zu betonen, auch von formalen Erwägungen her nichts im Wege.

Als eine Art Übergangsstück, das wir in der Zählung deshalb auch an den Anfang des Typus III gestellt haben, darf man wohl den Löwen L 6 (Taf. 33,3.4) ansprechen, der, zusam-

[16] Ebenda Taf. 9,3. Vgl. hierzu Forschungen VI 15 Anm. 12.
[17] Kunze, Bericht II 106 ff. [18] S. oben S. 89 Anm. 3.
[19] Forschungen VI 13 ff. Taf. 4; Herrmann, Olympia 42 Abb. 49.
[20] Forschungen VI 17; vgl. oben S. 72.

men mit der orientalischen Kesselattasche A 12[21] und zahlreichen weiteren Bronzen sowie hoch- und spätarchaischer Keramik aus einem Brunnen unter dem Stadion-Nordwall geborgen werden konnte. Er zeigt den Protomenaufbau, der diese Gruppe von den vorangegangenen Stücken unterscheidet. Nur ist hier der Kopf für sich gearbeitet, und die Fuge zwischen Kopf und Zwischenstück wird durch einen eigens aufgesetzten, massiven Ring verdeckt. Vom Zwischenstück ist nur wenig erhalten, das Kesselansatzstück fehlt völlig, wie bei L 7. Der Löwe ist etwas größer als L 7/8 und besitzt noch die alte Flammenhaar-Stilisierung der Mähne, die bei L 7 zugunsten eines ornamental-abstrakten, diagonalen Strichgitters aufgegeben ist[22]. Der charakteristische, radial gegliederte Haarkranz, der das Gesicht umrahmt, ist durch einen betont scharfen Knick abgesetzt, der die Gesichtspartie gleichsam aus der Protome ›herausschneidet‹. So entsteht eine dem Löwen L 7 überaus ähnliche Vorderansicht. Im übrigen zeigt die Protome jene vereinheitlichende, auf vordergründige Details verzichtende plastische Durchbildung, wie sie für L 7 bezeichnend ist, und auch in der eigentümlichen, packenden Dynamik des temperamentvollen und gleichwohl gezügelten Ausdrucks stehen sich beide Löwen sehr nahe.

4. Großformatige Löwenprotomen

Daß es auch bei den getriebenen Löwenprotomen eine ›großformatige Gruppe‹ gegeben hat wie bei den Greifen, dafür spricht das einzeln gefundene Innere eines Löwenrachens, das, nach dem gleichen Verfahren, wie wir es bei einigen großformatigen Greifenprotomen beobachtet haben[23], gesondert gearbeitet und mit einem schmalen Falz am Kopf befestigt war (B 1945 Taf. 36, 2). Einzeln getrieben, eingesetzt und mit ihrem umgeschlagenen Rand auf der Rückseite mit Nägeln am Hauptstück befestigt waren sogar die mächtigen Eckzähne und die Reihen der Schneide- und Backenzähne. Natürlich ist es nicht sicher, daß das Fragment zu einem Kessellöwen gehört; ist dies der Fall, dann entspräche sein Format mindestens dem des großen Greifen G 48 und seiner Gegenstücke. Eine großformatige Löwenprotome scheint ferner ein oben gebrochener, flachgedrückter und stark korrodierter Hals zu bezeugen, der in merkwürdigem Gegensatz zu seinem Format mit ungewöhnlich kleinteiligen gravierten Haarzotteln versehen ist (B 5004 Taf. 36, 3). Der glatt geschnittene untere Rand weist Nietlöcher in unregelmäßigen Abständen auf; eine Niete steckt noch im Blech. Der Verlauf des oberen Bruchrandes deutet darauf hin, daß das Fragment am Kopfansatz – also an der schwächsten Stelle – abgebrochen ist; auffällig ist die im Verhältnis zum Umfang geringe Höhe[24], was auf eine altertümliche Protome mit gedrungenen Proportionen schließen läßt.

Eindeutig nicht mehr in den Bereich des Kesselschmucks gehört hingegen ein gewaltiger Löwenkopf, der in fast unversehrter Gestalt 1960 aus einem der zahlreichen Brunnen-

[21] Forschungen VI 32, 46f. Taf. 18. 28,4.
[22] Die gleiche Mähnenstilisierung zeigen auch die Löwen des Vetulonia-Kessels II: s. oben S. 89 Anm. 3; vgl. Bericht II 109.
[23] S. oben S. 83f.
[24] Vom Umfang sind 29 cm erhalten; der untere Halsumfang der Protome L 1 beträgt etwa 32 cm.

schächte unter dem Nordwall des Stadions geborgen werden konnte[25]. Mit einer Höhe von 42 cm läßt der riesige Kopf alle bisher bekannt gewordenen getriebenen Löwen und Greifen weit hinter sich; man möge sich zum Vergleich vor Augen halten, daß er nahezu die Größe der Wasserspeier des Zeustempels erreicht. Schon vom Format her ist daher der Kopf aus dem Kreis der Kessellöwen auszuscheiden. Aber es gibt noch einen anderen Grund. Der Löwenkopf endet nämlich unmittelbar hinter dem wulstartig gebildeten, mit großzügig gravierten Haarzotteln versehenen Mähnenkranz in einem glatten, schräg abstehenden Rand, dessen Breite zwischen 3 und 4 cm schwankt. Daß an diesem Rand kein Hals angebracht gewesen sein kann, ist klar. Es scheint, daß der Kopf auf einer gewölbten Fläche befestigt war. Seine Veröffentlichung wird an anderer Stelle erfolgen. Es sei jedoch schon hier gesagt, daß es Fragmente von mindestens einem, vielleicht sogar noch einem weiteren Gegenstück gibt.

[25] B 4999. Aus dem ›Löwenbrunnen‹ (20 StN.: W. Gauer, Forschungen VIII 18) in Abschnitt G des Stadion-Nordwalls (1960). Dm des Halsansatzes 43,7–47 cm. – Unpubliziert. Abgebildet: ILN 25.7.64, 121; 100 Jahre deutsche Ausgrabung in Olympia (Ausst.-Kat. München 1972) 92 Nr. 35. Die Veröffentlichung erfolgt in Bericht X (im Druck).

C. Die gegossenen Greifenprotomen

1. Frühe Gruppe

Die Reihe der gegossenen Greifenprotomen wird eröffnet durch drei Stücke, die unter sich ganz verschieden sind und keinerlei Abhängigkeit untereinander aufzuweisen scheinen. Sie bilden daher auch keine ›Gruppe‹ im strengen Sinne, denn was sie verbindet, ist nur die Tatsache, daß sie sämtlich früh zu datieren sind, und wenn wir dabei auch eine gewisse zeitliche Abstufung feststellen zu können glauben, so doch nicht in der Weise, daß etwa ein Werk auf dem anderen im Sinne einer folgerichtig fortschreitenden Entwicklung aufbaut.

Am Anfang steht eine Protome aus der alten Grabung, die trotz ihres guten Erhaltungszustandes merkwürdigerweise unveröffentlicht geblieben ist, jedoch als Gipsabguß in verschiedene Sammlungen gelangte (G 64 Taf. 37,1.2)[1]. Jantzen erkannte in ihr bereits den ältesten gegossenen Greifen Olympias. Was als altertümliches Merkmal an dieser Protome zuerst ins Auge fällt, ist der Hals, der so eigentümlich spannungslos und ohne jede wirkliche Schwingung aus dem mit 3 Befestigungsnieten versehenen Ansatzring aufwächst. Er ist relativ dünn, fast röhrenförmig gebildet und weist nur unten eine plumpe Verdickung auf, die so wirkt, als sei er dort schlaff zusammengesackt. In einem gewissen Gegensatz dazu stehen die knappen und sehr bestimmten Formen des Kopfes. Urtümlich sind an ihm die weit herausquellenden Augäpfel, die nicht eingelegt sind, und der unmäßig aufgerissene Schnabel, dessen beide Hälften nahezu einen rechten Winkel bilden. Was weiterhin sofort auffällt, ist das Fehlen der Spirallocken, und zwar nicht nur der Rückenlocke, die generell die Gattung der gegossenen Protomen nicht besitzt, sondern sogar der Seitenlocken. Die Schuppenzeichnung des Halses reicht bis an den unteren Rand. Technisch ist bemerkenswert, daß der innere Hohlraum der Protome nur im unteren Teil frei ist, oben ist er mit Blei ausgegossen.

Einzelne Züge dieses Greifen, so etwa die Bildung der Augen mit ihren plastisch herausgewölbten, quergekerbten Lidwülsten oder der schwach entwickelte, im Kinnwulst halb steckengebliebene Unterschnabel, scheinen dem Motivschatz der getriebenen Protomen entnommen zu sein. Und doch ist die Formensprache eine ganz andere: sie verrät deutlich die Bemühung, der Gußtechnik die in ihr steckenden neuen Möglichkeiten abzugewinnen und zeichnet sich daher durch eine ganz neuartige Schärfe der Artikulation aus, von der freilich, wie gesagt, noch nicht der ganze Greif durchdrungen ist, sondern die sich zunächst der den Bildner am meisten interessierenden ausdrucksbestimmenden Teile des Kopfes bemächtigt. Der ›Gußstil‹ äußert sich zunächst in einer radikalen Reduzierung des plastischen Volumens, die zur Folge hat, daß die kräftig gesetzten Akzente umso wirkungsvoller hervortreten. Die Gestaltung im Einzelnen kommt mit wenigen Details aus, dafür sind diese aber nun

[1] Vgl. z. B. C. Friederichs-P. Wolters, Die Gipsabgüsse antiker Bildwerke, Königl. Museen Berlin (1885) Nr. 367. Nach Abguß abgebildet auch bei Jantzen GGK Taf. 16,1.2. Wirklich beurteilen kann man die Protome erst jetzt, nachdem sie im Reduktionsverfahren gereinigt worden ist.

mit einer bis dahin unbekannten präzisen Deutlichkeit gegeben. Die neue Technik ermög-
lichte Formen wie den nadelspitz ausgezogenen Haken des scharfgratigen Oberschnabels,
die lanzettförmige Zunge, den dünnen Stift, der die Stirnbekrönung trug, die wie auf Stielen
sitzenden Ohren, deren tief ausgehöhlte, dünnwandige Muschel links im Ansatz noch erhal-
ten ist. All das sind Dinge, die in der Treibtechnik nicht zu leisten waren, obwohl die Toreu-
ten Erstaunliches zustande brachten; man denke an Protomen wie G 33, G 34, G 45–47 oder
die späten Exemplare der großformatigen Gruppe, die von einer schlechthin perfekten Be-
herrschung von Technik und Material zeugen. Dabei ist freilich zu bedenken, daß diese
Stücke sämtlich jünger sind als unsere Protome, die zeitlich den älteren Greifen der mittleren
Gruppe, wie etwa G 15/16, entsprechen muß.

Das Neue, wesenhaft Andersartige, das uns in der Protome G 64 entgegentritt, ist jedoch
mehr als ein gleichsam spielerisches Erproben gewagter Formen, die durch die materielle
Stabilität der gegossenen Bronze ermöglicht werden. Was dem Kopf sein Gepräge gibt, ist
die Klarheit und Transparenz seiner Struktur, die Sichtbarmachung der tektonischen Kräfte,
die Bemühung, das im letzten noch labile Gefüge in eine feste Form zu zwingen. Dem ent-
spricht ein Ausdruck von willensmäßiger Gespanntheit und Konzentration.

All dies unterscheidet nun unseren Greifen grundsätzlich von den frühesten gegossenen
Protomen, die aus dem samischen Heraion stammen. Stellt man nämlich das älteste Stück aus
Samos[2] daneben, dann zeigt sich ganz deutlich, daß hier im Grunde nichts anderes vorliegt,
als das Nachbilden eines getriebenen Typus in einer anderen Technik; man vergleiche etwa
den getriebenen Samos-Greifen Jantzen Nr. 4[3]. Das Ungeschlachte dieses gegossenen Grei-
fen läßt sich nicht etwa damit erklären, »daß dieser frühe Meister mit Schwierigkeiten in einer
neuen Technik zu kämpfen hatte«[4]. Denn technisch gesehen hat es gewiß der Toreut, der alle
Formen mühsam aus einem Stück Bronzeblech heraushämmern muß, schwerer, als der Erz-
gießer, der das Gußmodell aus dem gefügigen Wachs bildet. Die formalen Eigenschaften des
samischen Greifen verraten einfach das Unvermögen, sich vom Vorbild der getriebenen Pro-
tomen zu lösen. Das Stück steht nicht allein, etwa als einzelner, noch hilfloser Versuch eines
nicht besonders befähigten Meisters; an einer Anzahl weiterer Stücke läßt sich verfolgen, daß
wir es hier nicht mit einer primitiven Stufe zu tun haben, die bei fortschreitender Beherr-
schung der Technik rasch überwunden war, sondern daß es sich tatsächlich um einen Typus
handelt, und zwar offenbar um einen ausgesprochen samischen. Ihn vertreten selbst noch die
relativ fortgeschrittenen samischen Exemplare Jantzen Nr. 45, 46 und 46a[5]. Auch ein Stück
in Budapest, dessen Herkunft nicht recht geklärt ist, gehört in diese Richtung[6]. Der Meister
des Olympia-Greifen G 64 ist dagegen für unsere Kenntnis der erste Greifenbildner, der aus

[2] Jantzen, GGK Nr. 33 Taf. 11.12. Die von Jantzen (Nachtr. 30) diesem Greifen angeschlossenen Miniaturpro-
tomen Nr. 33a und b (ebenda Beil. 30,2. 3) haben formal mit ihm nichts zu tun.

[3] Jantzen, GGK Taf. 1,4.

[4] Jantzen, GGK 50.

[5] Jantzen, GGK Taf. 15; Nachtr. Beil. 32,1; Nachtr. Beil. 32,2. Einen anderen Typus vertreten die samischen Pro-
tomen Jantzen Nr. 34 (GGK Taf. 13,1), Nr. 37 (GGK Taf. 13,4), Nr. 38 (GGK Taf. 14,1).

[6] N. Szabó, BMusHongr 34–35, 1970, 31 ff. Abb. 19.20; J. G. Szilágyi-S. Mikós, Antik Kiállitás, Szepmüvészeti
Múzeum (1974) 18 Abb. 8.

der neuen Technik die künstlerischen Konsequenzen zieht und nun auch formal neue Wege
beschreitet.

Welche Folgerungen ergeben sich aus diesen Feststellungen? Es ist sehr gut möglich, daß
die ersten Versuche, das vom Orient übernommene Hohlgußverfahren für die Greifenpro-
tomen anzuwenden, in jenem ostgriechischen Kunstzentrum angestellt wurden[7]. Man
könnte sich vorstellen, daß die peloponnesischen Werkstätten sich der neuen Technik erst
voll zuwandten, als sie über das Experimentierstadium hinausgediehen war und zu neuen
formalen Lösungen verlockte. Der Verfertiger eines typologisch ganz abseitigen Greifen,
der gleichfalls zu den ältesten gegossenen Exemplaren gehört und das einzige Fundstück aus
dem Bereich Spartas darstellt[8], scheint auch noch in Formvorstellungen der getriebenen Gat-
tung befangen. Hingegen hat der Boden Olympias zwar nicht den ältesten gegossenen Grei-
fen geliefert, aber den in gewissem Sinne ersten Repräsentanten einer neuen Greifenkunst.

Daß mit diesem Greifen nun nicht der erste Schritt auf einem Wege getan war, der sich in
der Folgezeit eingleisig und geradlinig fortsetzt, ist selbstverständlich. Die neue Technik bot
ja viele Möglichkeiten, und was an frühen Gußprotomen erhalten ist, zeigt uns, daß die Grei-
fenbildner sehr bald begriffen hatten, daß sich ihnen hier ein weites Feld eröffnete. In der
Nachfolge des Olympia-Greifen G 64 – wenn auch in einigem Abstand – scheint eine Pro-
tome von der Athener Akropolis[9] und ein Stück aus Samos (Jantzen Nr. 35)[10] zu stehen. Der
Greif jedoch, der in Olympia auf unser frühestes Exemplar folgt, bietet ein gänzlich anders-
artiges Erscheinungsbild (G 65 Taf. 38,1.2). Er wirkt, verglichen mit dem schlanken, beweg-
lichen Habitus der Protome G 64, auf den ersten Blick urtümlich plump mit seinen gedrun-
genen, schwerflüssigen Formen und dem eigentümlich statischen, gleichwohl von dämoni-
schen Kräften erfüllten Ausdruck. Daß dieser Greif dennoch eine jüngere Stufe vertreten
muß, zeigt die fortgeschrittenere Rhythmisierung der Protome als Ganzes und verschiedene
Neuerungen im Einzelnen. Neu ist die Angabe der gravierten Seitenlocken, die Einführung
der Stirnwarzen und, wichtiger noch, die Füllung der Augen mit anderem Material[11]: neu
natürlich nicht im absoluten Sinne, denn als ›Erfindung‹ stammen diese Motive alle aus der
Ikonographie der getriebenen Greifen. Man könnte geneigt sein, daraus zu folgern, daß die-
ser Greifenmeister im Gegensatz zu dem Schöpfer der Protome G 64 stärker von Vorbildern
jener Gattung abhängig ist. Doch wird man den Typus im Bereich der getriebenen Protomen

[7] In diesem Zusammenhang ist natürlich die antike Überlieferung, nach der Rhoikos und Theodoros von Samos,
 die im 6. Jh. lebten, den Hohlguß erfunden haben sollen (Paus. VIII 14,8; IX 14,1; X 38,5; Plin., n.h. XXXIV
 83; XXXV 152; vgl. hierzu Jantzen, GGK 60), ebenso bedeutungslos wie die Funde von Fehlgüssen auf Samos
 (Jantzen, GGK 57 ff.), die lediglich die Existenz von Gießereibetrieben auf der Insel bezeugen.

[8] Aus Riviotissa bei Amyklai. Sparta, Museum. Jantzen, GGK 55 f. Nr. 41 Taf. 14,4.

[9] De Ridder, BrAcr 147 Nr. 431 Abb. 99; Jantzen, GGK Nr. 42.

[10] GGK Taf. 13,2. Einen anderen Typus vertritt die Reihe der Samosgreifen Jantzen Nr. 36, 36a, 40 (Nachtr. Beil.
 31, 1–3).

[11] Von den Augeneinlagen ist die eine noch an ihrer Stelle, wenn auch etwas beschädigt; die andere war bei der Auf-
 findung in Bruchstücken erhalten. Das Material hat eine gelbbraune Färbung; es wird im Grabungsinventar von
 1881 vermutungsweise als »sizilischer Bernstein« bezeichnet. Ich persönlich neige eher zu der Ansicht, daß es
 sich um verfärbtes Bein oder Elfenbein handelt. – Plastische Angabe von Seitenlocken findet sich bereits bei den
 älteren Samosgreifen Jantzen Nr. 33, 34, 35, 37, 38 und dem Akropolisgreifen Jantzen Nr. 42. Eingelegte Augen
 haben schon die frühen Samos-Greifen Jantzen Nr. 45, 46, 46a.

ebenso vergeblich suchen wie den des Greifen G 64. Auch unser Meister bemüht sich offensichtlich um eine neue Formensprache, nur beschreitet er dabei andere Wege. Es geht ihm in erster Linie – und viele spätere Greifenbildner werden ihm darin folgen – um die Geschlossenheit der plastischen Erscheinung, um die Ballung der Masse zu kompakten, sphärischen Formen. Diese Formen wirken nicht aufgebläht, sondern sind substanzhaft dicht und verraten die Freude an der Entdeckung der künstlerischen Aussagekraft, die in der Schwere des gegossenen Erzes enthalten ist. Was dieser Greifenmeister sucht, ist ein neuer ›massiver Stil‹, wobei es freilich noch nicht zu einem wirklichen Ausgleich von Kraft und Masse kommt – bis dahin ist noch ein langer Weg. So kommt es, daß dieser Greif etwas Lastendes hat, eine beklemmend wirkende Unbeweglichkeit, die durch das angestrengte Starren der Augen noch verstärkt wird. Wenn man diesem ›stiernackigen‹ Greifen seine Stärke nicht ganz glaubt, so deswegen, weil ihm die expressive Spannkraft fehlt, die der ältere Greif G 64 in viel höherem Maße besitzt. Statt dessen ist er erfüllt von einer phantasievollen Formenfreude, die nahe ans Groteske gerät und an getriebene Protomen wie G 33 und G 34 erinnert[12]. Der Reiz dieses überaus originellen Werkes liegt in der Unbefangenheit, mit der hier formale Probleme angegangen werden, wobei – das muß betont werden – soweit als möglich mit rein plastischen Mitteln gearbeitet wird. Ein nebensächlicher und doch für diese zupackende und eigenwillige Art bezeichnender Zug ist übrigens auch die Verzierung des unteren Ansatzringes mit einem gravierten Zickzackmuster, das bei keiner anderen Protome nachweisbar ist.

Das dritte Exemplar unserer frühen Gruppe, eine Protome, deren Format wesentlich unter dem der beiden vorangegangenen liegt, scheint sich wiederum auf andere Weise mit den neuen Formproblemen auseinanderzusetzen (G 66 Taf. 38,3). Sie ist gewiß kein bedeutendes Werk, aber wichtig, weil sie uns – stellvertretend vielleicht für bessere, uns verlorene Stücke – zeigt, wie von den Greifengießern immer neue Möglichkeiten entdeckt werden. Ihr flüssiger Umriß, die Einheitlichkeit des Bewegungsstromes, der sie durchzieht, erweist sie deutlich als jüngstes Stück der Gruppe. Ein wesentlicher Schritt vorwärts ist hier getan. Das kommt vor allem in dem S-förmigen Schwung des Halses zum Ausdruck, der schon an spätere Protomen heranreicht und Jantzen in der Datierung des Stückes schwanken ließ. Dieser Halsschwung, durch den die Betonung der Senkrechten überwunden wird, die den Protomen G 64 und G 65 ihre statische Festigkeit gab, ist nun gewissermaßen das Leitmotiv, dem alle anderen Formen angeglichen werden. Eine ähnliche Tendenz zeigen auch einige späte Protomen der getriebenen Gattung, vor allem solche der großformatigen Gruppe. Doch was wir hier sehen, geht weit über diese Ansätze hinaus.

Sämtliche geraden Linien und Flächen werden in Kurven und Wölbungen verwandelt. Was diesen Meister reizt, ist die Möglichkeit, die Formen in federnde Schwingungen zu versetzen, in einem Grade, der dem Toreuten versagt war. So werden selbst die harten Schnabel-

[12] Jantzen (GGK 60) setzt dagegen die Protome zeitlich mit dem getriebenen Greifen in Privatbesitz G 38 gleich. Gemeinsamkeiten dieses späten getriebenen Greifen mit unserer gegossenen Protome vermag ich indes nicht zu sehen. – Wenn nicht alles täuscht, steht ein Greifenkopf aus Kyme (Jantzen GGK Nr. 185 Taf. 57,2) der Protome G 65 nicht fern; ein Samosgreif (Jantzen, GGK Nr. 46b; Nachtr. 32,3) könnte ein Nachfolger dieser Entwicklungslinie sein. Die weitere Entwicklung zeigt ein Neufund aus Samos (H. Walter-K. Vierneisel, AM 74, 1959, 31 Beil. 68,1) und ein Stück in Hamburg (H. Hoffmann, AA 1960, 105f. Nr. 29 Abb. 45–46).

ränder kurvig gebogen, und zwar nicht gleichlaufend, sondern im Gegensinne, wodurch eine zangenartige Bildung entsteht, die im Grunde widersinnig ist, denn der Greif könnte diesen Schnabel niemals schließen, wenn er wollte, und so ist ihm eigentlich auch seine Waffe unbrauchbar gemacht. Zu der Art, wie diese Protome ganz vom Umriß her entworfen ist, paßt auch die reiche Verwendung von Ritzzeichnung, der gegenüber die plastischen Elemente zurücktreten. Dabei steht vieles, wie die Punktgravierung am Kopf, das Band zwischen Augen und Ohr, die Querteilung der Spirallocke durch Doppelstrichgruppen, in der Tradition der getriebenen Protomen, doch glaubt man zu spüren, wie die Kontrastwirkung, die durch die neuartige Glätte der Oberfläche als Grund für die kräftig eingegrabene Innenzeichnung erzeugt wird, erkannt und positiv empfunden ist. Bei der Schuppenzeichnung des Halses ist unten eine glatte Zone freigelassen, womit offenbar das separate Ansatzstück der getriebenen Protomen nachgeahmt werden soll. Diese Eigentümlichkeit, die hier zum ersten Mal auftritt, bleibt dann für die Zukunft kanonisch. Ein Unicum stellt die Bildung des lidlosen, als glatt vorgewölbtes Kugelsegment gegebenen Auges dar. Vielleicht soll der Eindruck erweckt werden, das Auge sei eingelegt. Auch die an einen Granatapfel erinnernde Gestalt der Stirnbekrönung ist ohne Parallele.

Damit sind die Zeugnisse für die Anfänge der gegossenen Greifenprotomen in Olympia bereits erschöpft. So spärlich sie sind, zeigen sie uns doch, wie diese frühen Bronzegießer die Aufgaben und Möglichkeiten einer neuen Greifenkunst in ganz verschiedener Weise sehen. Dem Bildner der Protome G 64 ging es um die scharfe Akzentuierung der Form, Sichtbarmachen der Struktur, Überwindung der Masse. In der Protome G 65 ist dagegen die Masse bejaht, Kraft ist als Schwerkraft verstanden, nicht als innere Spannung; was diesem Greifen an aggressiver Aktivität fehlt, ersetzt er durch elementare plastische Wucht. Der dritte Meister schließlich legt den Nachdruck auf die Befreiung der Form zu schwingendem Kurvenspiel, das von keinem Widerstand des Materials mehr gehemmt wird; doch bleibt der Versuch im Äußerlichen stecken, ohne daß eine neue Dynamik entwickelt würde.

2. Mittlere Gruppe

Für die mittlere Stufe der Entwicklung, welche Entfaltung und Blütezeit der gegossenen Greifengattung umfaßt, fließen die Funde reichlicher. Die Protome, die hier an erster Stelle genannt werden muß, ein in die Berliner Museen gelangtes Exemplar aus der alten Grabung (G 67 Taf. 39), ist ihrem Wesen nach ein Übergangsstück. Doch unterscheidet sie sich von den frühen Greifen in einem entscheidenden Punkte: in dem deutlich erkennbaren Bestreben der ausführenden Werkstatt (die ganz bedeutend gewesen sein muß), dem Bild des Greifen eine ›gültige‹ Gestalt zu verleihen. Die Zeit des Experimentierens, des freien Spiels der Phantasie neigt sich mehr und mehr ihrem Ende zu; es geht jetzt um Stabilisierung sowohl in formaler wie in ikonographischer Hinsicht. Die Protomen behalten zwar auch weiterhin ihre Individualität, doch wird die ausschweifende Vorstellungskraft einem strengeren Formgesetz untergeordnet, das der neuen Technik gemäß und auf Dauer und Monumentalität gerichtet ist. Ein Verlust an urtümlicher Lebendigkeit ist mit diesem Entwicklungsprozeß zwangsläufig verbunden. Man mag das bedauern. Doch in demselben Maße, in dem das Bild

des Greifen an naiver Phantastik verliert, füllt es sich mit geistigen Kräften, die sich letztlich als überlegen erweisen, weil sie einer veränderten Bewußtseinsstufe entsprechen.

Das Neue zeigt sich bei der Berliner Protome G 67 zunächst im Rhythmus der Gesamterscheinung: deutlich ist das Streben nach einer ausgeglicheneren Gewichtsverteilung und gleichzeitig einer Klärung der Relation von Masse und Bewegung spürbar. Der stark ausholende Schwung des kraftstrotzenden Halses, der noch unterstrichen wird durch die Führung der plastisch aufgelegten Seitenlocken (deren innere Volutenwindungen wohl weggebrochen sind), läßt den dynamischen Kräftestrom gewissermaßen in sich selbst zurückkehren und verhindert, daß er sich nach außen verströmt. Der Kopf ist zurückgenommen, hängt nicht mehr nach vorn über[13], der Schwerpunkt der Protome liegt dadurch etwa auf der Mittelsenkrechten der Profilansicht. Das gibt dem Greifen etwas in sich Ruhendes, Gewichtiges. Auffällig ist ferner der steile Protomenansatz, der ein stark abfallendes Kesselprofil voraussetzt. Zusammen mit der Längung des Oberkopfes, der als kräftige Horizontale wirkt, ergibt sich so in der Seitenansicht eine vergleichsweise Z-förmige Figur. Das bedeutet eine Verfestigung gegenüber den auflösenden S-Kurven der Protome G 66, wirkt sich aber auf die Verschmelzung der einzelnen Teile hemmend aus. Das Gesamtbild behält etwas Zusammengesetztes, Eckiges – eine »Derbheit«, wie Furtwängler sich ausdrückte, die zur »schwungvollen Eleganz« späterer Exemplare »in rechtem Gegensatz« stehe[14]. Auch ist nicht zu verkennen, daß mit dem Zuwachs an plastischem Volumen die Organisation von innen heraus noch nicht ganz Schritt hält. Denn wenn auch die Masse in einer viel tiefergreifenden Art als etwa bei der älteren Protome G 65 gegliedert ist, so beruht doch die kompakte Stabilität, die an unserem Greifen so stark beeindruckt, eher auf einer mehr äußerlichen, gleichsam blockhaften statischen Bindung, als auf der Wirksamkeit eines inneren Spannungsgefüges. Das macht den Übergangscharakter aus, von dem wir sprachen. Doch besagen diese Einschränkungen wenig gegenüber der Größe und Wucht der plastischen Form. Man hat das Gefühl, als sei ihr sogar ein solches Detail wie das Einlegen der Augen in fremdem Material geopfert worden, um ihre Geschlossenheit nicht zu stören. Und selbst die großzügige, mit einem kreisförmigen Punzinstrument eingeschlagene Schuppenzeichnung am Hals, um noch eine Einzelheit zu nennen, verrät die monumentale Gesinnung, die hinter dem Werk als Ganzem steht. Sie kommt nicht zuletzt auch im Format der Protome zum Ausdruck, die mit einer Gesamthöhe von ursprünglich rund 26 cm ihre Vorgänger beträchtlich überragt. Und diese äußere Größe ist wirklich ausgefüllt, mit Kräften, die spürbar noch nach weiterer Steigerung drängen. So kann man mit vollem Recht sagen, – und das gilt nicht für die Olympia-Funde allein, sondern

[13] Darüber täuschen die in falschem Winkel aufgenommenen Photographien bei K. A. Neugebauer, Griechische Bronzen (1923) 4 Abb. 1 und Jantzen, GGK Taf. 19,1 hinweg. Die richtige Stellung der Protome gibt die alte Zeichnung Olympia IV Nr. 803 Taf. 47.

[14] Olympia IV 122. Furtwängler hielt diesen Greifen für das älteste Exemplar der gegossenen Gattung in Olympia. Interessant ist sein Vergleich mit der geringfügig älteren getriebenen Protome G 33. Übrigens schließt er an den Greifen G 60 »ein anderes Exemplar (ohne Nummer) mit vorquellenden Augen, schwunglosem Hals und Schnabel« an, das gleichfalls »den getriebenen Typen nahe« stehe. Man möchte annehmen, daß damit unsere Protome G 64 gemeint sei – auch Jantzen hat das so verstanden (GGK 16 zu Nr. 43) – doch ist diese weiter unten (Olympia IV 123) bei den summarisch aufgezählten Stücken unter ihrer Inventarnummer (Br. 2575) aufgeführt. Der Widerspruch mag auf einer Verwirrung in Furtwänglers Notizen beruhen.

für die gesamte Gattung – daß wir hier den Ahnherrn eines neuen Greifengeschlechts vor uns haben.

Die Entwicklung zu den Höhepunkten der gegossenen Greifen vollzieht sich in Olympia in wenigen Schritten, doch kann kein Zweifel sein, daß unsere Überlieferung hier lückenhaft ist. Von Greifen anderer Fundplätze lassen sich an die Protome G 67 anschließen: ein Kopf von der Akropolis, der ihr so nahesteht, daß man ihn gern demselben Meister zuschreiben möchte, wenn auch auf einer bereits etwas fortgeschrittenen Stufe[15], und ein Fragment von hoher Qualität und ungewöhnlicher Größe in der Erlanger Universitäts-Sammlung[16], das vielleicht in der Nachfolge der kombinierten Protome G 92 (Taf. 52.53) steht.

In Olympia folgt auf die bedeutende Protome G 67 ein Greif kleineren Formats, kein Meisterwerk, aber ein zuverlässiger Zeuge für die Möglichkeiten und Bestrebungen seiner Zeit (G 68 Taf. 40,1.2). Die auffallend großen Augen waren, wie die flachen, von dünnen Lidrändern eingefaßten Vertiefungen zeigen, eingelegt. Das Einlegen der Augen bleibt von nun an für lange Zeit kanonisch. Die Spirallocken sind wiederum plastisch, aber nur als schwache Relieferhebung gebildet. Die Stirnbekrönung zeigt ein reicheres Profil. Bereicherung bedeutet auch der um den Halsabschluß gelegte Ring. Eigentümlich sind die mit ringförmiger Punze eingeschlagenen Muster am Kopf; bemerkenswert auch die Gliederung der Seitenlocken durch quergekerbte Dreier-Strichgruppen. Wichtiger als solche Einzelheiten ist indes die Veränderung der Gesamterscheinung. Der Hals ist gestreckt und schlanker geworden, die Linienführung flüssiger, wenn auch noch nicht ohne Stockung: die untere Biegung ist zu hart und wirkt fast als Knick. Doch verleiht dieser Hals dem Greifen eine freiere Haltung, einen Zuwachs an Beweglichkeit; freilich fehlt die gezielte Stoßkraft. Doch mag für die heutige Gesamtwirkung der Verlust der Augeneinlagen nicht unerheblich ins Gewicht fallen, die in ihrer ungewöhnlichen Größe einst dem Greifen einen starken Ausdruck verliehen haben müssen. In der plastischen Durchformung herrscht das Bestreben vor, gleichmäßige Rundungen, glatte Flächen, gleitende Übergänge zu schaffen. Die Proportionen wirken allerdings noch etwas schwerfällig. Vor allem erscheint der Kopf ein wenig zu groß für den schlanken Hals. Dennoch ist der Fortschritt nicht zu verkennen. Die Protome hat nahe Verwandte in einer Gruppe samischer Greifen[17].

Eine Überraschung stellte der Fund des Kopfes G 69 (Taf. 42,2.3) dar, dessen Stirnaufsatz an eine Blüte oder eine dreiblättrige Palmette erinnert. Dieses dreiteilige ›Krönchen‹ war bisher nur aus Samos bekannt und kommt dort mehrfach vor[18]. Man könnte darin einen Hinweis für die Herkunft unseres Greifen vermuten. Allerdings sind die samischen Beispiele sämtlich älter als das olympische Exemplar; auch weicht die Form der Kopfbekrönung etwas ab. Es wäre also auch die Übernahme eines einzelnen Motivs denkbar. Wie dem auch sei –

[15] De Ridder, BrAcr 148 Abb. 100 Nr. 432; Jantzen, GGK Nr. 52.

[16] In Konstantinopel erworben. Jantzen, GGK Nr. 51a Taf. 19,2. 3.

[17] Vgl. Jantzen Nr. 67. 68. 68a (GGK Taf. 23, 1.2; Nachtr. Beil. 34,3). Eine Vorstufe dieser Gruppe bilden die samischen Greifen Jantzen Nr. 64. 64a. 65. 66 (GGK Taf. 22, 2–4; Nachtr. Beil. 34,4), denen sich noch das delphische Stück P. Perdrizet, Monuments figurés. Petits Bronzes, Terres-Cuites, Antiquités diverses, FdD V (1906) Nr. 380 Taf. 10,3 (Jantzen, GGK Nr. 62) anschließen läßt.

[18] Jantzen Nr. 36, 36a, 40 (Nachtr. Beil. 31). Vgl. Jantzen, Nachtr. 30: »Nur hier auf Samos scheint es dieses aus drei Teilen zusammengesetzte ›Krönchen‹ zu geben«.

der Greif G 69 zeigt uns, und zwar auf hohem künstlerischen Niveau, den weiteren Weg der Entwicklung. Er bezeichnet eine bereits reife Stufe der Gattung der gegossenen Protomen, die sich nun ihrer reichsten und schönsten Entfaltung nähert. Der Kopf G 69 ist übrigens auch in rein technischer Hinsicht interessant. Beim Guß scheint ein großes Stück unterhalb des Schnabels nicht ›gekommen‹ zu sein. Es war eine umfangreiche Lücke entstanden, die einen Teil des Halswulstes und des Halsansatzes umfaßt und auf der linken Seite bis zum Ohransatz reicht. Man hat diesen Schaden behoben durch eine Reparatur, die eine merkwürdige Kombination von Guß und Kaltarbeit (Nieten) darstellt. Im einzelnen wird der Vorgang nicht mehr rekonstruierbar sein; doch ist er für uns vor allem deshalb aufschlußreich, weil er zeigt, daß der Wert einer solchen Protome – und das bedeutet: Material sowie handwerklicher und künstlerischer Aufwand – doch immerhin so hoch eingeschätzt wurde, daß selbst Stücke mit schweren Gußfehlern nicht verworfen, sondern, so gut es eben ging, ausgebessert wurden. Der Kopf weist auch sonst technische Unvollkommenheiten auf. Die Wandstärke schwankt erheblich und ist auf der Rückseite so dünn, daß auch dort Löcher entstanden, die geschlossen werden mußten. Offenbar ist die Protome an ihrer schwächsten Stelle gebrochen. Später gingen die Flickstücke teilweise wieder verloren.

Nicht viel später als G 69 dürfte auch die Protome G 70 anzusetzen sein, wenngleich sie einem anderen Typus folgt (Taf. 40,3.4). Durch eine Gunst des Zufalls, nämlich die Lagerung in einer chemisch eigenartig zusammengesetzten Erdschicht in einem Brunnenschacht des Stadion-Nordwalls[19], hat sie, wie alle Bronzen dieser Fundstelle, den von keiner Oxydation getrübten ursprünglichen Goldglanz des Metalls behalten und vermittelt so als einzige aller Greifenprotomen eine Anschauung vom originalen Aussehen. Man möchte den Greifen in eine Entwicklungsreihe stellen, die von G 66 über G 67 zu unserer Protome läuft. Der Abstand ist unverkennbar, der das Stück von dem letztgenannten Greifen trennt. Gleichzeitig ist ersichtlich, daß die Entwicklung nun ruhiger verläuft; gleichwohl ist sie noch in vollem Fluß. Doch geht es jetzt mehr um Sicherung, Ausbau des Erreichten. Unsere Protome steht nicht allein; in den weiteren Umkreis gehören ein Protomenpaar in München[20], zwei Exemplare aus Samos[21] und der einzige Greif aus dem argivischen Heraion[22], anzuschließen ist ferner ein Stück in New Yorker Privatbesitz[23].

[19] Brunnen 33. – Ähnlich war der Erhaltungszustand bei den Bronzen aus dem benachbarten Brunnen 34, zu dessen bedeutendsten Funden der Perserhelm (Bericht VII 129ff. Taf. 56–57) und der Brustpanzer B 5001 (Delt 17, 1961/62, Chron. 117f. Taf. 134a) gehört; s. Bericht VII 129f. Anm. 5.

[20] Aus Perugia. Jantzen, GGK Nr. 58 und 59 Taf. 21,1.2. Beide Protomen gehören zu einem Kessel. – An dieses Münchener Paar schließen sich die 6 Greifen der Gräfl. Sammlung zu Erbach an, für die Jantzen einen Fundort in Etrurien wahrscheinlich gemacht hat (AA 1966, 123ff. Abb. 1–12), sowie der Samos-Greif Jantzen, GGK Nr. 55; Nachtr. Beil. 34.

[21] Jantzen Nr. 55 (Nachtr. Beil. 34, 1.2). Verwandt: Jantzen Nr. 53a (Nachtr. Beil. 33,3). Eine etwas frühere Stufe vertreten: Jantzen Nr. 54, 54a (GGK Taf. 20; Nachtr. Beil. 33a) sowie Nr. 46c (Nachtr. Beil. 32, 4; wohl gleichfalls aus Samos und nicht »aus dem Libanon«).

[22] C. W. Blegen, AJA 43, 1939, 428 Abb. 16; Jantzen, GGK Nr. 53. Das Stück wird im Athener National-Museum aufbewahrt.

[23] Sammlung John und Ariel Herrmann, New York (erworben 1964). Mitten-Doeringer, Master Bronzes Nr. 65 (mit Abb.).

Eine Ähnlichkeit, die diese Stücke miteinander verbindet, ist die ›Brauenlocke‹, die sich an der Schläfe zu einer Volute aufrollt. Doch nicht dies ist entscheidend, sondern die Feststellung, daß sich jetzt in zunehmendem Maße Parallelstücke zu Gruppen zusammenschließen, daß die individuellen Divergenzen geringer werden, daß die Entwicklung auf einen Typus von normativer Geltung zusteuert.

Verglichen mit diesen Greifen (und natürlich mehr noch mit den etwas älteren Vorgängern) fällt an unserer Protome G 70 ein zügigere Linienführung, ein müheloseres Runden und Glätten der Formen auf. Die Komposition ist vor allem auf einem System von Kurven aufgebaut, von Wölbungen, die unmerklich ineinander übergehen. Das gibt dem Greifen eine Geschmeidigkeit, die sich jedoch nicht ins Spielerische oder rein Dekorative verliert. Auf Genauigkeit und Schärfe ist überall geachtet, das zeigt sich etwa in der Art, wie das Auge ›richtig‹ in den Kopf eingefügt ist oder in der Präzisionsarbeit der Ohren, des Stirnknaufs, der kleinen, spitzen Warzen auf der Stirn. Das Gleitende, Schmiegsame der plastischen Form ist Ausdruck einer federnden inneren Festigkeit, die keiner Demonstration geschwellter Kraft bedarf. Hinzu tritt ein Wertlegen auf Gefälligkeit, eine Art ›Schmuckfreudigkeit‹, die dem Greifen einen festlichen Glanz verleiht. Die ›Brauenlocke‹ und die Unterteilung der Seitenlocke durch Dreierstrich-Gruppen verrät Beziehungen dieses Greifentypus zu der Gruppe II a der kombinierten Greifen (s. unten S. 122 ff.). Stilistisch weist unsere Protome jedoch Züge auf, die mit dieser ›klassischen‹ Greifengruppe nicht übereinstimmen; die Formen wirken lockerer und scheinen von der unerbittlich strengen Tektonik jener Köpfe noch entfernt. Auch in der auffälligen Schmalheit des Kopfes liegt ein spürbarer Unterschied. Die Protome ist ganz von der Seitenansicht her konzipiert. Von vorn wirkt sie wie aus zwei Reliefhälften zusammengesetzt. Ob es sich hier um ein Entwicklungsmerkmal handelt oder um landschaftlich bedingte Eigentümlichkeiten, wird schwer zu entscheiden sein.

Ein Blick auf die nun folgende, heute im Athener National-Museum aufbewahrte Protome G 71 (Taf. 41.42,1), in der die Entwicklung der gegossenen Gattung kulminiert, kann das eben Gesagte verdeutlichen. Betrachtet man zunächst die Seitenansicht und dreht dann die Protome um 90 Grad, so ist man von der Wirkung der Vorderansicht überrascht. Die Verschiedenheit der beiden Hauptansichten hat etwas durchaus Unerwartetes, doch wird einem alsbald klar, was der gemeinsame Nenner ist: es ist die strenge Bindung an ein Achsensystem, wie es in dieser konsequenten Ausprägung kein Greif bisher aufzuweisen hatte. Die Herausbildung dieses Achsensystems zeigte sich in Ansätzen bereits bei der Berliner Protome G 67 (Taf. 39). Wir sprachen dort von einer Z-Linie, die wir als Reaktion auf die S-Linie auffaßten. Von den nachfolgenden Greifenmeistern sind manche ähnliche Wege gegangen, namentlich dadurch, daß sie die Horizontale des Oberkopfes, markiert vor allem durch die Linie des Schnabelrandes, stark betonten[24]; andere wieder suchten durch möglichst ge-

[24] So die Greifengruppe, der wir unsere Protome G 69 anschlossen; das Müchener Paar (Anm. 20), der Samosgreif (ebenda) und die Protome aus Argos (Anm. 22). Die Anm. 20 und 21 genannten Stücke faßte auch Jantzen (GGK 61 f.) innerhalb seiner »Zweiten Gruppe der gegossenen Protomen« enger zusammen, da sie für ihn ein bestimmtes Kompositionsprinzip am reinsten repräsentieren, dessen Schema er an anderer Stelle (GGK 64) als »Diagonalkreuz« bezeichnet. Die von Ohren und Knauf gebildeten ›Diagonalen‹ verlieren freilich an Bedeutung, wenn man die Protomen aus ihrer falschen, nach vorn überhängenden Stellung (GGK Taf. 21.22,1) aufrichtet, bis der Stirnknauf senkrecht steht. Die Ohren sind dann nicht weiter ›zurückgelegt‹, als etwa bei den

rade Führung des Halses und Betonung der Senkrechten der Kurvierungstendenz entgegen-
wirken, die wir bei G 70 so stark dominieren sahen[25].

Die Protome G 71 stellt in gewissem Sinne eine Synthese solcher Bemühungen und Erfah-
rungen dar; wie in einem Brennpunkt scheinen sich in diesem großartigen Werk die ver-
schiedenen ›Richtungen‹ zu sammeln. Die S-Linie hat sich endgültig durchgesetzt, aber sie
wird eingespannt in ein strenges tektonisches Koordinatensystem, das ihre Verselbständi-
gung verhindert. Dominierend ist die Senkrechte. Um sie wirkungsvoll in Erscheinung zu
bringen, wurden die Ohren erheblich gelängt. Besonders in der Ansicht von vorn wirkt sich
das aus; hier stehen drei klare Vertikalen parallel nebeneinander: eingefaßt von den beiden
›Eckpfeilern‹ Ohr – Seitenlocke bildet die Linie: Stirnknauf – Schnabelrücken – Zunge – un-
tere Schnabelspitze die Mittelachse. Die horizontalen Verstrebungen treten als ideale Linien
und Ebenen nicht in Erscheinung, sie werden überspielt von einem System konvexer und
konkaver Kurven, das sich am großartigsten in der Profilansicht entfaltet, wobei das struktu-
relle Gefüge ebenso fest bleibt, nur ist das Verhältnis zum Achsensystem freier, elastischer.
Bezeichnend dafür ist etwa, wie die senkrechten Akzente von Stirnknauf und Ohren nicht als
Parallelen gegeben sind, vielmehr die Ohren im Mitschwingen mit der Halslinie sich leicht
sichelförmig nach vorn biegen. Man muß natürlich immer daran denken, daß Profil- und
Vorderansicht, die sich in ihrer Eigenart ergänzen und gewissermaßen gegenseitig interpre-
tieren, für den antiken Betrachter, der den Kessel mit seiner Vielzahl von Protomen als Gan-
zes vor sich hatte, gleichzeitig nebeneinander sichtbar waren, und nicht nur sie, sondern auch
Schrägansichten aus verschiedenem Winkel, die sich noch dazu beim Umschreiten des Kes-
sels ständig änderten. Bei der durch die bruchstückhafte Überlieferung erzwungenen isolier-
ten Betrachtung der Protomen gerät man unwillkürlich in Gefahr, diesen Gesichtspunkt aus
dem Auge zu verlieren; allzu leicht vergißt man den Gerätzusammenhang, der doch gerade
auch für die Frage der Achsenbezogenheit von Bedeutung ist[26]. Doch wird man nicht leug-
nen wollen, daß die Formanalyse der einzelnen Protome erst den Schlüssel zum Verständnis
liefert, dann nämlich, wenn man sie gleichsam als Nachvollzug des Entwurfsvorgangs versteht.

Auf dem Zusammenwirken von gerüsthafter Bindung und kühn in den Raum ausgreifen-
der Kurvendynamik beruht die neuartige, spannungsvolle Lebendigkeit, die für die Ent-
wicklungsstufe der Protome G 71 kennzeichnend ist. In dem dialektischen Verhältnis dieser
beiden Elemente, nicht in einem bestimmten Kompositionsprinzip liegt das Eigentümliche,

Köpfen des kombinierten Typus IIb (Taf. 63–65). Mir scheint es daher zutreffender, von der dominierenden
Horizontalen des Oberschnabelrandes als dem eigentlich festigenden Element im Spiel der Kurven zu sprechen.
Richtig gesehen hat dagegen Jantzen den grundlegenden Unterschied dieses Kompositionsschemas – wie immer
man es charakterisieren mag – zu dem neuen »System von Senkrechten und Waagerechten« (GGK 64), das für
den Greifen G 71 kennzeichnend ist.

[25] Z. B. Jantzen, GGK Nr. 54, 54a, 65, 70, auch die zu spät datierte Protome Nr. 85, alle aus Samos. Ein Greif aus
Kamiros (G. Jacopi, Esplorazione di Camiro II, Clara Rhodos VI–VII [1933] 330 Abb. 77; Jantzen, GGK
Nr. 57) gehört, vorausgesetzt, daß er nicht etwa ganz spät ist (vgl. Jantzen, GGK 61; G. M. A. Hanfmann,
Gnomon 29, 1957, 241) vielleicht ebenfalls hierher. – Einen allem Anschein nach bedeutenden Greifen, der stili-
stisch zwischen G 70 und G 71 steht, repräsentiert der Kopf aus Ephesos D. G. Hogarth, Excavations at Ephe-
sos (1908) Text 151 Taf. 16,4 (Jantzen, GGK Nr. 60).

[26] Vgl. hierzu die eindringlichen Bemerkungen von Matz, GgrK 398.

Unvergleichliche, das den Schöpfungen auf dem Höhepunkt der Greifenkunst ihre faszinierende Wirkung verlieht und schließlich in solchen Manifestationen reiner Form gipfelt, wie sie die Köpfe des Typus III der kombinierten Gattung darstellen (s. u. S. 130 ff.). Die Protome G 71 geht aber noch in einem anderen Sinne über ihre Vorgänger hinaus: es ist nämlich nicht zu verkennen, daß eine Wandlung im Wesen des Greifen vor sich gegangen ist. Sein Bild – nun erst wirklich »Bild« im Sinne der Kunst geworden – ist jetzt mit geistigen Kräften geladen, die ihm eine neue Dimension hinzufügen. Preisgegeben ist die urtümliche Drastik; das Unheimliche wird gebannt durch die Zucht der Form.

Wir sagen nichts Neues, wenn wir den Greifen G 71 als Höhepunkt der gegossenen Protomen bezeichnen. Furtwängler und Kunze haben bereits seine hervorragende Qualität gewürdigt; Jantzen nennt ihn »klassisch« und weist ihm »eine zentrale Stellung innerhalb der ganzen Greifenentwicklung« zu, wobei er auch das erstaunliche äußere Format betont. Die Protome G 71 ist zwar nicht »der größte Hohlguß des 7. Jahrhunderts, der bisher bekannt geworden ist«[27], überragt jedoch alle ihre Vorgänger bei weitem und wird nur von den beiden folgenden Greifen G 72 und G 73 geringfügig übertroffen. An Einzelformen sei hingewiesen auf die übereinandergestaffelten Brauenbögen, die in einer Urform schon bei der frühen Protome G 65 auftraten. Sie waren beim Greifen G 70 nur graviert, bei unserer Protome sind sie plastisch gegeben, scharfkantig, aber noch weit entfernt von der steilen Facettierung, wie sie der Typus III der kombinierten Protomen aufweist. Dem dreifachen Schwung der Brauenbögen antwortet als Gegenmotiv eine plastisch stark hervortretende Falte unter dem feinen Grat des Unterlides; sie ist in dieser Form unter den gegossenen Greifen Olympias sonst nicht zu belegen, tritt aber bei einigen etwas älteren Samos-Greifen auf[28]. Das Auge erfährt durch diese Umrahmung eine starke Betonung, obwohl es selbst nicht groß gebildet ist. Die Öffnungen für die Augeneinlagen durchbrechen die Gußwand ganz. Zum letzten Mal ist die Spirallocke plastisch aufgelegt. Auch der Fußring[29], den wir bei der Protome G 68 antrafen, ist wieder da, allerdings diesmal unverziert[30]. Bemerkenswert ist schließlich der unge-

[27] GGK 63. Jantzen gibt die Größe der Protome irrtümlich mit 37 cm an. Aus der Abbildung Olympia IV Nr. 805 Taf. 47 würde sich unter Berücksichtigung des angegebenen Verkleinerungsmaßstabes 3:4 eine Höhe von etwa 32 cm ergeben, die übrigens fälschlich auch das Grabungsinventar verzeichnet. Bei dieser Gelegenheit kann die Ungenauigkeit der alten Olympiapublikation in diesem Punkte, auf die Jantzen, GGK 95 Anm. 3 aufmerksam gemacht hat, nur bestätigt werden; es sei als besonders eklatantes Beispiel nur auf das völlig falsche Größenverhältnis der beiden Protomen 805 (G 71) und 806 (G 72) auf der gleichen Tafel 47 hingewiesen, die ohne Nachmessen sofort ins Auge fällt. Die Gesamthöhe der Protome G 71 beträgt in Wirklichkeit 35,5 cm. Die Protomen G 72 und G 73 sind dagegen 36 und 35,8 cm hoch; im Grunde ist natürlich eine solche Millimeterdifferenz bedeutungslos, da sie beispielsweise auf einer winzigen Verschiedenheit der Ohrlänge beruhen kann.
[28] Z. B. Jantzen, GGK Nr. 55 (oben Anm. 21) Nr. 66 (Taf. 22,3), Nr. 70 (Taf. 24), ferner bei dem delphischen Greifen P. Perdrizet, Les Monuments figurés. Petits Bronzes, Terres-Cuites, Antiquités diverses, FdD V (1908) 86 Nr. 379 Abb. 290 (Jantzen Nr. 63), der engverwandten Protome aus Pherai (Y. Béquignon, Recherches archéol. à Phères de Thessalie [1937] Taf. 21,1; Jantzen, GGK Nr. 61) und einem neugefundenen Exemplar aus Ephesos (A. Bammer, IstMitt 23/24, 1973/74, 62, Taf. 4,4) sowie bei der Protome in New Yorker Privatbesitz, oben Anm. 23.
[29] Jantzen, der die Protomen mit Fußring zu einer eigenen Gruppe zusammenfaßt (»Dritte Gruppe der gegossenen Protomen«) sieht in diesem Schmuckelement eine Reminiszenz an den Ansatzring der getriebenen Greifen (GGK 63), wobei freilich unerklärt bleibt, warum es erst so spät auftritt.
[30] Die »Tremolierstrich-Linie«, von der Furtwängler spricht (Olympia IV 122), scheint mir nichts weiter als eine

wöhnlich breite untere Ansatzrand, welcher der großen und schweren Protome eine feste
Verbindung mit dem Kessel sichern sollte.

Ein einziger Schritt weiter – und schon ist die Gipfelhöhe überschritten, beginnt das aus-
balancierte Gefüge, jene Einheit von plastischen und linearen Elementen, von Tektonik und
Dynamik, aber auch von Form und Inhalt, auseinanderzugleiten, beinah unmerklich zu-
nächst noch, aber unwiederbringlich. Bevor wir die weitere Entwicklung verfolgen, sei auf
einen neu gefundenen Greifen aus Samos verwiesen, der einen in Olympia nicht vorkom-
menden Typus vertritt[31]. Er geht andere Wege als die olympischen Nachfolger der ›klassi-
schen‹ Protome G 71 und ist wohl auch zeitlich noch vor diesen anzusetzen. Sein Meister
bemüht sich, den monumentalen Habitus, die Pracht der Erscheinung noch zu steigern;
doch wirkt die Protome durch die Verdoppelung der plastischen Seitenlocken und Hinzufü-
gung von gleichfalls plastisch aufgelegten Schläfenlocken fast schon überladen. Ein ›barok-
ker‹ Zug kommt auf diese Weise in das Bild des Greifen. Daß dieser prunkvolle Greif in einer
alten ostgriechischen Tradition steht, beweist eine Protome aus Milet, die in die Frühzeit der
gegossenen Gattung zurückreicht[32]. Im übrigen setzt der neue samische Greif stilistisch die
Reihe der Protomen Ephesos – Pherai – Delphi fort[33].

Die ›barocke‹ Wandlung des Greifenbildes sieht in Olympia anders aus. Sie wird reprä-
sentiert durch zwei Protomen, die so eng zusammengehören, daß sie gemeinsam betrachtet
werden können, obgleich sie nicht, wie man vermutet hat, zum gleichen Kessel gehören:
G 72 (Taf. 43) und G 73 (Taf. 44)[34]. Von einem dritten, gleichfalls sehr ähnlichen Exemplar
hat sich nur ein Kopffragment erhalten (G 74), das trotz seiner Geringfügigkeit noch durch
hohe Qualität beeindruckt; die Protome scheint G 73 am nächsten gestanden zu haben. Ein
fragmentiertes Exemplar, das in Schweizer Privatbesitz gelangte, schließt sich an (G 74a).

Was an diesen Greifen als erstes auffällt, ist eine Veränderung der Proportionen und damit
eine Verschiebung der Akzente. Der Kopf ist kleiner geworden, genauer gesagt: seine Höhe
ist im Verhältnis zum Gesamtmaß der Protome geringer als beim Greifen G 71. Der Hals ist
dafür länger, verjüngt sich etwas mehr nach oben und erhält so eine schlangenhafte Ge-

unbeabsichtigte Spur der Kaltüberarbeitung nach dem Guß zu sein; möglicherweise war hier ein durch einen Riß
in der Form entstandener Überstand zu beseitigen, wie es z. B. auch bei der Protome G 83 geschehen ist. Als
Gravierung konnte diese Linie jedenfalls vom Betrachter keinesfalls wahrgenommen werden.

[31] E. Homann-Wedeking, AA 1965, 433 Abb. 7.

[32] C. Weickert, IstMitt 7, 1957, 129 Taf. 41; E. Akurgal, Die Kunst Anatoliens (1961) 191 Abb. 145. Bemerkens-
wert ist die geringe Höhe der Protome (8,5 cm). [33] Siehe oben Anm. 28.

[34] Jantzen, GGK 69. Die Behauptung, daß sich die beiden Protomen »in allen Details völlig gleichen«, ist mir un-
verständlich (vgl. dagegen Kunze, Neue Meisterw. 14 zu Nr. 25). Ohren, Knauf, Augenschnitt – um nur das
Auffälligste zu nennen – sind ganz verschieden. In der Innenzeichnung zeigt G 73 eine originale und singuläre
Fassung der ›Brauenlocke‹ sowie der ›Falte‹ unter dem Auge, unter Verwendung feinster Punktgravierung. Auch
im Schädelbau unterscheiden sich beide Stücke in bezeichnender Weise: entsprechend der Tendenz zu schlan-
ken, überlängten Formen ist der Oberkopf bei G 73 niedriger, die Stirn flacher, der Schnabel spitzer und unten
hakenförmig einwärts gebogen. Dagegen lädt der Hals weiter aus als bei G 72. Nicht einmal der untere Ansatz-
ring ist bei beiden Stücken ganz gleich, was übrigens Konsequenzen für die Anbringung bzw. das Kesselprofil
haben kann. Nimmt man all das zusammen, so ergeben sich doch Unterschiede, die nicht nur Äußerlichkeiten
betreffen, sondern tiefer reichen und meines Erachtens über die Grenzen individueller Variationsmöglichkeiten
bei Protomen eines Kessels – zumindest auf dieser Stufe – hinausgehen.

schmeidigkeit, die ihn geeignet macht, das Hauptmotiv dieser Greifenschöpfung in einer nie
gekannten Betonung zum Ausdruck zu bringen, nämlich die S-Linie, die nun zum alles be-
herrschenden Gestaltungsprinzip wird. Die Folge davon ist: einseitiges Dominieren der
Profilansicht, Triumph der Linie über die plastische Form, Entfesselung der Bewegungsdy-
namik.

Beide Protomen sind Gebilde von erlesener Kostbarkeit. An Qualität der Ausführung
stehen sie dem Greifen G 71 in keiner Weise nach, übertreffen ihn sogar an äußerem Raffi-
nement. Es sind die beiden größten in einem Stück gegossenen Protomen, die wir kennen,
auch an Reichtum der Innenzeichnung kommt kein Stück der Gattung ihnen gleich. Kein
Zweifel: es sind Meisterwerke, die in jeder Hinsicht den Stempel der Vollendung tragen.
Und doch kann man bei ihrer Betrachtung nicht lange verweilen; es ist eine Unruhe in ihnen,
etwas, das weiterdrängt, zu noch kühneren, noch überspitzteren Formen, noch stärkerer
Bewegung, zu einer Steigerung, die es eigentlich nicht mehr geben kann. Man muß die beiden
Stücke nebeneinander halten, um das zu empfinden, um zu sehen, wie der Greif G 73 sein
Gegenstück (und Vorbild, wenn wir recht sehen) G 72 nicht wiederholt, sondern alles noch
weiter, auf die Spitze treibt. Zweifellos ist er das glänzendere, das virtuosere Werk, neben
dem das Gegenstück verblaßt – undenkbar, daß beide von der gleichen Hand stammen: der
geniale Funke ist nur in einem, im Greifen G 73. Die faszinierende Eleganz seiner Erschei-
nung – von der die Photographien kaum eine Vorstellung geben – kann jedoch, wie gesagt,
nicht darüber hinwegtäuschen, daß wir uns, von der Protome G 71 her gesehen, bereits auf
einer vom Höhepunkt sich entfernenden Entwicklungslinie bewegen. Die innere Kraft, die
monumentale Gesinnung, die sich in jenem Greifen manifestierte, hat sich aufgelöst in ein
Schwingen schimmernder, biegsamer Formen und Linien, aus dem nun wirklich ein ›Spiel‹
der Kurven geworden ist, die mühelos und gleichsam selbstverständlich aus- und ineinan-
dergleiten. Dieses wunderbare ›Spiel‹ ist nahe daran, zum Selbstzweck zu werden, dem das
Thema »Greif« nur noch zum Vorwand – oder, weniger negativ ausgedrückt: zum will-
kommenen Anlaß – dient. Daß hier eine sehr bezeichnende künstlerische Tendenz der
2. Hälfte des 7. Jhs. vorliegt, braucht kaum gesagt zu werden.

Was geschehen ist, worauf die Wandlung des Greifenbildes beruht, das geht einem auf,
wenn man den Blick auf die erstaunlichen Köpfe des Typus III der zusammengesetzten
Technik (s. u. S. 130 ff. Taf. 66–71) lenkt: sie müssen zwischen der Protome G 71 und den
Greifen G 72/73 geschaffen sein. Für die Gattung der im ganzen gegossenen Protomen fehlt
uns die genaue Entsprechung, sofern es sie je gegeben hat. Das große Vorbild ist vor allem bei
G 73 mit Händen zu greifen, wenn man etwa die Augenpartie oder die Ohrform betrachtet.
All das, aber auch, was wir vom ›Kurvenspiel‹ sagten, ist ohne jene Kolossalköpfe nicht
denkbar; wahrscheinlich geht sogar die Proportionenverschiebung auf sie zurück: wie wir
noch sehen werden, war der Kopf bei den zusammengesetzten Greifen verhältnismäßig klein
(s. u. S. 125). Der Meister der Protome G 73 nimmt diese Anregungen auf und entwickelt sie –
in seiner Weise durchaus konsequent – weiter: die Formen werden schlanker, glatter, flüssi-
ger, das kompositionelle Gefüge ist weniger kompliziert, das Ganze wirkt daher schwerelo-
ser, elastischer, ein leicht eingängiges Gebilde. Die große Symbolsprache der gewaltigen
Köpfe G 104–G 106 ist übersetzt in eine kunstvolle, zum Ornamentalen tendierenden Stili-
sierung, die man versucht ist manieriert zu nennen. Dieser Greif ist viel zu sehr Kunstwerk,

um noch wirklich Greif zu sein. Kaum vermag man den Ursprung noch zu ahnen bei diesem gleichsam überzüchteten Wesen von bestechender formaler Perfektion.

Von Neuerungen im einzelnen sind die doppelten gravierten Spirallocken[35] hervorzuheben, die als breite, durch Querstrichgruppen unterteilte Bänder gegeben sind und so mächtig ausholen, daß sie vorn – bei G 72 fast, bei G 73 direkt – zusammenstoßen. Etwas Derartiges finden wir sonst nur bei den Hälsen der kombinierten Greifengattung und bei den großformatigen getriebenen Protomen. Beziehungen zu dem getriebenen Kolossalgreifen G 48 lassen sich auch durch Form und Gravierung des Stirnknaufs der Protome G 72 herstellen, wie Jantzen erkannte[36], desgleichen durch die Spirallocken hinter den Augen. All das sind Beweise für die anhaltende Wirkung jener gewaltigen Greifenschöpfungen. Bei der Betrachtung der kombinierten Gattung wird davon noch die Rede sein.

Die beiden Protomen G 72 und G 73, denen sich ein Fragment aus Samos hinzugesellt[37], sind die letzten großen Meisterwerke der Greifenkunst. Zwar bleibt der Greifenkessel weiterhin ein beliebtes Weihgeschenk. Auch gibt es zunächst noch eine Reihe von durchaus gut und sauber gearbeiteten Stücken, aber keinen Greifen mehr, der als Kunstwerk so auf der absoluten Höhe seiner Zeit steht, wie die zuletzt betrachteten Protomen.

Unmittelbar anschließen läßt sich an das Greifenpaar G 72/73 eine hervorragend erhaltene Protome aus einem Brunnen des Südost-Gebiets, an der sich das Weiterwirken des großen Vorbildes gut beobachten läßt (G 75 Taf. 45). Die direkte Abhängigkeit von den soeben betrachteten Protomen steht außer Zweifel; der Schwung der Konturen ist noch um einen Grad ausfahrender, vor allem in der Seitenansicht, aber es fehlt die federnde Spannkraft, die jenen großen Greifen ihre unwiderstehliche Wirkung verlieh. Die Kurven erscheinen wie ausgeschrieben, formelhaft. Das Ganze hat bei aller Präzision der Ausführung nur noch dekorativen Charakter. Wie ein Rückgriff auf älteres Formengut (G 71) wirkt die Bildung der plastisch voneinander abgesetzten, übereinandergestaffelten Wülste über den Augen. Die Seitenlocken sind wieder einfach und, um den S-Schwung des Halses zu betonen, weit nach vorn gezogen, so daß sie sich, wie bei G 73, in der Mitte berühren. Die Schläfenlocke ist weggefallen. Auch der Stirnknauf ist stark vereinfacht. Die kräftig, aber kleinteilig eingeschlagene Schuppenzeichnung breitet ein unruhiges Flimmern über die Protome. Unterschnabel, Zunge, Ohrsätze, Ohrmuscheln besitzen eine neuartige, unorganische metallische Härte. Ein sehr ähnliches Exemplar fand sich in Kamiros auf Rhodos[38].

[35] Die Verdoppelung der Spirallocken, die unter den gegossenen Olympiagreifen hier zum erstenmal auftritt, findet sich bereits bei der Protome aus Argos (s.o. Anm. 22), nur sind bei ihr die Locken schmal und kurz und haben nicht die eigentümliche, von den getriebenen Hälsen der großformatigen Greifen abzuleitende Gestalt, wie sie zuerst bei der Protome G 70 erscheint. Doppelte Seitenlocken besitzt auch der oben erwähnte Samos-Greif (Anm. 31), allerdings in anderer Form: sie sind plastisch aufgelegt.

[36] GGK 69 f. Die daraus gezogenen Schlüsse für die Datierung des getriebenen Greifen G 48 lassen sich freilich nicht halten. Die Rosettengravierung des Stirnknaufs findet sich noch bei der späten Protome G 80, wie sich ja auch die Spirallockenform jener Kolossalgreifen bis hin zu Stücken wie G 72 oder den Samosgreifen Jantzen Nr. 84 und 86 gehalten hat. Natürlich ist die Protome G 48 älter als das Paar G 72/73.

[37] Jantzen, Nachtr. 37 Nr. 81a Beil. 38,1.

[38] G. Jacopi, Esplorazione di Camiro II, Clara Rhodos VI–VII (1933) 343 Abb. 76; Jantzen, GGK Nr. 56. Die Greifen, die Jantzen an unsere beiden Protomen anschließt (GGK Nr. 82–87), gehören einer späteren und auch typologisch andersartigen Gruppe an.

Damit endet – was die Olympiafunde betrifft – die stolze Reihe der gegossenen Greifen der Blütezeit. Der Greifenkessel lebt weiter, ja es werden in der Folgezeit sogar mehr Protomen geschaffen als zuvor, namentlich in den östlichen Zentren. Es vollzieht sich im Verlauf der Spätphase ein Prozeß, in dem diese so bedeutende Gattung der archaischen Erzbildnerei den engeren Bereich, in dem im eigentlichen Sinne die künstlerischen Probleme der Zeit ausgetragen werden, verläßt und, wie wir heute sagen würden, ins ›Kunstgewerbe‹ einmündet.

3. Späte Gruppe

Die nachfolgend zusammengestellten Protomen stellen zahlenmäßig die stärkste Gruppe der gegossenen Protomen dar. Dies gilt allerdings in weit höherem Maße als für Olympia für die Greifen anderer Provenienzen, vor allem die Funde aus Samos, die wohl größtenteils aus einheimischen Werkstätten stammen. Überblickt man diesen ganzen umfangreichen Bestand, so bietet sich immer noch ein recht vielgestaltiges, buntes Bild, das jedoch im Laufe der Entwicklung immer farbloser und ärmlicher wird. Die Greifenprotome wird allmählich zum Serienprodukt, und am Ende stehen Erstarrung und schließlich völlige Verkümmerung. Um dieser schrittweise sich vollziehenden Entwicklung gerecht zu werden, schien es uns geraten, die Protomen der späten Gruppe nicht pauschal zu behandeln, sondern nochmals zu unterteilen. Was alle Greifen der späten Gruppe miteinander verbindet, trotz immer noch beträchtlicher individueller Spielarten, wurde im Schlußabschnitt des vorigen Kapitels angedeutet.

Späte Gruppe I

Wir lassen die Gruppe mit einem fragmentierten Kopf beginnen (G 76 Taf. 46,1.2), dem ein Halsstück zuzuordnen ist, das, wenn nicht zu diesem, so mit ziemlicher Sicherheit zumindest zu einem anderen Greifen desselben Kessels gehört (G 76a Taf. 46,3). Die Greifen dieses Kessels haben in Gestalt und Führung der Spirallocken und manchen weiteren Einzelzügen, wie der ›Brauenlocke‹ oder der einzigen Stirnwarze noch etwas vom Erbe der großen Protomen G 72/73 bewahrt. Aber wie weit ist der Abstand! Dabei wird die zeitliche Differenz nur unbeträchtlich sein, obgleich ein direkter Anschluß an die letzten Protomen der mittleren Gruppe unter den Olympia-Greifen fehlt, und hier möglicherweise eine Fundlücke klafft. Dennoch ist die Anlehnung von G 76/76a an die Greifen der Blütezeit unverkennbar. Aber ebenso unverkennbar ist auch das Epigonenhafte. Dieser Greif zehrt von einer großen Tradition. Dem Überkommenen, das als fertige Formel verstanden und angewandt wird, ist kein neuer Zug hinzugefügt, kein individuelles Leben eingehaucht. Dabei ist er in seiner Art ein durchaus qualitätvolles Werk, worüber der Erhaltungszustand nicht hinwegtäuschen möge. Die Form ist routiniert, aber leer; es fehlt ihr der zündende Funke. Die beginnende Erstarrung kündigt sich bereits an, am deutlichsten vielleicht in der Stirnbekrönung, die so ›anorganisch‹ wie ein Maschinenteil wirkt und deren unproportionierte Größe (die wiederum auf sehr lange Ohren schließen läßt) zugleich den Zerfall der formalen Einheit einleitet. Im übrigen zeigt schon das gegenüber seinen Vorgängern erheblich reduzierte

Format[39] (das in der Folgezeit immer mehr abnimmt), daß dieser Greif zu einer ›Nachzügler-Generation‹ gehört. Eine Protome aus Delphi und einige Samos-Greifen scheinen dem olympischen Stück nicht fern zu stehen[40].

Anzuschließen ist ein wohlerhaltenes Greifenpaar, das aus Olympia stammen soll und ohne Zweifel zusammengehört (G 77/78 Taf. 46,4–5). Es wurde 1954 zum ersten Mal bekannt und befand sich damals in der Sammlung S. Morgenroth im kalifornischen Santa Barbara[41]. Nach mehrmaligem Besitzerwechsel gelangte das eine der beiden Stücke (G 77) in das Fogg Art Museum, das andere in Londoner Privatbesitz[42]. Das Paar ist gegenüber G 76/76 a etwas vereinfacht (kein Fußring, keine Stirnwarzen, einfache Seitenlocken) und kleiner. Von einem Greifen ähnlicher Art muß das in Olympia gefundene Halsfragment G 79 (Taf. 48,3) stammen. Parallelstücke gibt es aus Samos und Kalaureia[43].

Es folgen drei Greifen, die typologisch und in der Größe sehr eng zusammengehören (G 80, G 81 Taf. 47, dazu ein einzelner Hals: G 82 Taf. 48,4). Daß diese Protomen einst alle denselben Kessel zierten, ist nicht auszuschließen. Jedenfalls können wir sie als Einheit behandeln, obgleich es individuelle Besonderheiten gibt, z. B. hat G 80 eine Blattstabgravierung auf dem Stirnknauf. Neu und auffällig ist zunächst das Fehlen der Spirallocken. Das Aufgeben dieses von Anfang an mit der Gestalt des Greifen fast untrennbar verbundenen Elements ist, wie Jantzen richtig beobachtet hat, ein untrügliches Zeichen für späte Entstehung[44], ebenso wie die immer länger werdenden Ohren. Bestimmend für das Bild dieser Greifen ist die stark überhöhte Brauenpartie, die offenbar dem Blick eine stärkere Intensität verleihen soll. Doch wirkt dieser Kunstgriff allzu gewollt, zu übertrieben, um überzeugen zu können. Es handelt sich zudem keineswegs um eine neue Erfindung; wir sind diesem Motiv schon bei Protomen der frühen und mittleren Gruppe begegnet und werden es bei den Greifen der kombinierten Technik wiederfinden. In der Form, wie es bei unseren Greifen verwendet ist, nämlich als scharfkantige Facettierung über dem Auge, ist es sehr wahrscheinlich als Nachwirkung der Köpfe des Typus III der kombinierten Greifen zu verstehen. Überhaupt erweist sich der Meister oder die Werkstatt, die diesen Greifentypus geschaffen hat, in der starken Betonung der linearen Kompositionselemente jenen Vorbildern und ihren Nach-

[39] Die ursprüngliche Höhe der Protome läßt sich nicht mehr genau ermitteln; sie dürfte, nach den Abmessungen von G 76 und G 76a, auf etwa 25–27 cm zu veranschlagen sein (zum Vergleich: G 71 H 35,5 cm; G 72 H 36 cm; G 73 H 35,8 cm). Das Format entspricht etwa dem der Protome G 75 oder liegt leicht darunter.

[40] Delphi: P. Perdrizet, Monuments figurés. Petits Bronzes, Terres-Cuites, Antiquités diverses, FdD V (1908) 86 Nr. 382 Taf. 10,4. Samos: Jantzen, GGK Nr. 83 Taf. 31,3; Nr. 84 Taf. 32,1; Nachtr. Nr. 84a Beil. 38,4; dazu ein Hals, ebenda Nr. 70b Beil. 38,5 sowie ein Neufund: H. Walter-K. Vierneisel, AM 74, 1959, 31 Beil. 68,2.

[41] Erstveröffentlichung: Ancient Art in American Private Collections (1954) Nr. 199 Taf. 60. Ich verdanke Auskünfte über die beiden Morgenroth-Greifen der Freundlichkeit von U. Jantzen, der auch Photos zur Verfügung stellte, ferner D. G. Mitten und C. Harward.

[42] D. G. Mitten, Fogg Art Museum Acquisitons 1964, 11 ff. Das zweite Exemplar gelangte, wie mir C. Harward und D. G. Mitten freundlicherweise mitteilten, in Londoner Privatbesitz.

[43] Samos: Jantzen Nr. 86 (GGK Taf. 32,2). Kalaureia: S. Wide-L. Kjellberg, AM 20, 1895 Taf. 10; Jantzen, GGK Nr. 87. Vgl. Jantzen, Nachtr. 38 f.

[44] GGK 70 f. Das gilt selbstverständlich nicht für eindeutig frühe Stücke, bei denen gelegentlich auch die Spirallokken fehlen (z. B. G 64 und die Samosgreifen Jantzen Nr. 44–46: GGK Taf. 15. 16,3; Nachtr. Beil. 32,1; Nr. 46a, 46c: Nachtr. Beil. 32,2.4).

folgern, den Protomen G 72/73 stärker verpflichtet als die Schöpfer der Gruppe G 76–78, die noch auf eine größere Geschlossenheit der plastischen Form bedacht waren. Das bewußte Ausspielen ›metallischer‹ Effekte, scharfer Grate, spiegelnder Flächen, kann jedoch nicht darüber hinwegtäuschen, daß keine wirkliche Spannung mehr die Form zusammenhält. Es handelt sich hier nicht um Festigung von innen heraus, sondern lediglich um äußerliche Verhärtung, die den Zerfall nicht aufhalten kann. Dieser zeigt sich denn auch schon im stockenden Fluß des Rhythmus: der Hals weist einen Knick auf, die S-Linie hat ihre federnde Elastizität verloren. In der Vorderansicht ist durch die starke Verdünnung des Halses nach oben der Zusammenhang zwischen Kopf und Protomen-Unterteil empfindlich gestört.

Diese Greifen sind nun, und das ist wichtig, schon fast Serienprodukte; sie repräsentieren einen festen Typus, der sich in einer ganzen Reihe von Greifen anderer Fundorte nachweisen läßt: Samos[45], Athener Akropolis[46], Delphi[47], Rhodos[48]. Das Paradestück der ganzen Gruppe ist die Protome aus Rhodos, die im Britischen Museum aufbewahrt wird. Sie ist durch makellose Erhaltung gleichermaßen ausgezeichnet wie durch mustergültige Exaktheit der Ausführung: ein bravouröses Exempel glatter und kalter Perfektion, das – im Gesamtzusammenhang der Greifenbildnerei gesehen – die bewundernden Lobesworte nicht rechtfertigt, die H. Payne ihm gewidmet hat[49].

Ein merkwürdiger Außenseiter, obgleich entwicklungsgeschichtlich wohl derselben Stufe zugehörig, ist der Greif G 83 (Taf. 48,1.2), dem ich nichts Vergleichbares, auch außerhalb von Olympia, an die Seite zu stellen wüßte. Sein Meister geht eigene Wege, bemüht sich noch einmal um die Einheit der plastischen Form, wobei er sich anscheinend an älteren Werken orientiert, weswegen man einen Augenblick versucht sein könnte, das Stück für früher zu halten, als es in Wirklichkeit ist. Doch verrät sich der jüngere Ursprung nicht allein durch das Fehlen der Spirallocken und die späte Form des Knaufs, sondern ebenso durch die Schwächlichkeit der Gesamterscheinung. Bemerkenswert ist, wie auf dieser späten Stufe die längst verlorengegangene Gleichwertigkeit von Vorder- und Seitenansicht noch einmal wiedergewonnen ist. Ein Streben nach harmonischer Gefälligkeit ist in der Art, wie die Protome modelliert ist, zu spüren; es steht in ausgesprochenem Gegensatz zu der überscharfen Akzentuierung, die der Gruppe der Greifen G 80–G 82 und ihren außerolympischen Parallelstücken das Gepräge gaben. Was unsere Protome mit jenen verbindet, ist indes eine allgemeine Reduzierung der Einzelformen, die zu einer Simplifizierung des Greifenbildes führt.

[45] Jantzen Nr. 89 (GGK Taf. 34,2); Nr. 89a (Nachtr. Beil. 41,3); Nr. 91 (GGK Taf. 34,1); Nr. 93 (Nachtr. Beil. 38,2).

[46] De Ridder, BrAcr 150 Nr. 435 Abb. 103 (GGK Nr. 97), 149 Nr. 434 Abb. 102 (GGK Nr. 99), 153 Nr. 438 Abb. 106 (GGK Nr. 100); wahrscheinlich auch 148 Nr. 433 Abb. 101 (GGK Nr. 98).

[47] C. Rolley, Monuments figurés. Les Stautettes de Bronze, FdD V (1969) 86 Nr. 383 Taf. 10,1; GGK Nr. 95.

[48] London, Brit. Mus.: GGK Nr. 88 Taf. 33.

[49] Perachora I (1940) 128.

Späte Gruppe II

Wie die Entwicklung weitergeht, zeigt die Protome G 84 (Taf. 49,1.2), die man als Nachzügler der Greifen G 80–G 82 ansprechen kann. Was diesem Greifen sein Gepräge gibt, ist das Festhalten an einem Typus, der nun nur noch vereinfacht und vergröbert wird. Die Facettierung der Brauenpartie ist weggefallen, doch ist die Tendenz zu harten, scharfkantigen Formen geblieben. Die Lidränder sind verstärkt, die Schnabelränder betont. Die Ohren starren wie Lanzenspitzen empor. Ihre Länge steht in keinem Verhältnis zu den gedrungenen Proportionen der Protome, die – einschließlich des Halsknicks – von den Greifen G 80–G 82 übernommen sind. Der Ausdruck ist nun vollends maskenhaft geworden; zumal in der Vorderansicht haben die Augen eigentlich keine Blickrichtung mehr. Das wird auch nicht viel anders gewesen sein, als die Einlagen noch erhalten waren; ihr seitliches, dazu noch leicht asymmetrisches Auseinandertreten bewirkt ein beziehungsloses Starren. Die Protome hat Parallelen u. a. in Samos, Delphi und Milet[50].

Anders steht es mit dem Greifen G 85 in New York (Taf. 49,3.4), für den als Fundort Olympia angegeben wird. Die gedrungenen Proportionen sind nunmehr endgültig aufgegeben; die Protome ist gestreckter und in der Konturenführung flüssiger, auch das Format ist gewachsen. Das Starre und Kantige ist einer Tendenz zur Verschleifung der Übergänge gewichen. Zur Belebung des Greifenbildes kann all das freilich nicht beitragen. Die Gesamterscheinung bleibt eigentümlich schemenhaft. Der Greif ist ein Serienprodukt ohne eigentliche Individualität, wie die Parallelstücke aus Samos[51].

Späte Gruppe III

Den Schluß der Reihe der gegossenen Olympia-Greifen bildet eine Gruppe von sechs kleinformatigen Protomen (die Höhe schwankt zwischen 16,2 und 12,8 cm). G 86 (Taf. 50,1.4) läßt mit den Brauenkanten und den geriefelten Schnabelrändern noch einmal Reminiszenzen an den Typus G 84 und seine Vorläufer anklingen; nur die schlanken Proportionen unterscheiden sie von jenen Greifen. Im Vergleich zu G 85 haben die Konturen freilich an Schwung verloren. Die Bekrönung des Stirnknaufs ist nicht mehr knospenartig, sondern eiförmig. Bei G 87 (Taf. 50,2.5) ist diese für die spätesten Greifen charakteristische Knaufform nicht erhalten, doch wird man sie sich entsprechend ergänzen dürfen. Denn der allgemeine Habitus erweist diesen Greifen unzweifelhaft als Angehörigen der Spätstufe. Formal setzt er die Linie fort, die wir in dem New Yorker Greifen G 85 kennenlernten. Nahe verwandt ist die Protome G 88 (Taf. 50,3.6), die im Ganzen noch etwas ›ausgezehrter‹ und erstarrter wirkt. Bei G 89 (Taf. 51,1.4) treten die Verfallserscheinungen nunmehr offen zutage.

[50] Samos: Jantzen Nr. 88a, 90, 103a, b, d, f (GGK Taf. 34,3; 36,1; Nachtr. Beil. 42,1.2.4). – Delphi: P. Perdrizet, Monuments figurés. Petits Bronzes, Terres-Cuites, Antiquités diverses, FdD V (1908) 86 Nr. 384 Taf. 10,7; Nr. 385 Abb. 290b (GGK Nr. 96, 107). – Milet: G. Heres, Klio 52, 1970, 153 Abb. 2. – Vgl. auch die Protome in Ankara (Fundort unbekannt): GGK Nr. 91a Taf. 35,1.2.

[51] Jantzen Nr. 103e und g (Nachtr. Beil. 43,1.3), Nr. 104, 105, 106 (GGK Taf. 38).

Es ist nur noch ein immer und immer wieder reproduzierter Typus, ein wesenloses Gebilde, das wir vor uns sehen, wie ein Ausguß aus einer hundertmal gebrauchten Form, die inzwischen ihre Schärfe verloren hat. Wie die Funde lehren, hat das Bild des Greifen, zwar innerlich tot und gleichsam künstlich konserviert, in dieser konventionellen, auf wenige Züge reduzierten, leicht zu wiederholenden und kaum noch variierten Gestalt immer noch weite Verbreitung gefunden[52].

Der absolute Tiefpunkt im Greifenbestand Olympias ist bei der Protome G 90 erreicht (Taf. 51,2.5). Während bei den vorangehenden Stücken, selbst bei G 89, das formale Gefüge durch das Festhalten an bestimmten typenhaften Strukturen im Grunde noch unerschüttert war, ist jetzt die Auflösung der Form in vollem Gange. Die schlechte Qualität des Stückes mag zum Teil auf eine provinzielle Werkstatt zurückgehen, muß jedoch auch als Zeiterscheinung gewertet werden. Interessant ist, daß das Auge zwar noch eingelegt war, doch ist die Bettung für die Einlage nur ganz flach und durchbricht nicht mehr die Gußwandung[53]. Für die Auflösung der Form ist bezeichnend die unbestimmte Gestalt des Schnabels, der seine Härte verloren hat und fast wie eine Tierschnauze wirkt; desgleichen die rohe, wirr eingeschlagene Schuppenzeichnung.

Späte Gruppe IV

G 91 (Taf. 51,3.6), die letzte Greifenprotome Olympias, steht gewissermaßen schon jenseits einer Tradition, die mit G 90 erlischt. Ihre fremdartige Erscheinung, die eher an eine Schlange als an einen Greifen erinnert, läßt sich nicht mehr ohne weiteres in die Entwicklungsreihe einbeziehen, der wir bis zur Protome G 90 nachgegangen sind, sondern eher als ›Nachleben‹ des späten Typus verstehen. Die Augen sind nicht mehr eingelegt, eine eigentümlich derbe, lockere Schuppenzeichnung bedeckt gleichmäßig und ohne Rücksicht auf die plastische Form die ganze Protome, selbst einen Teil des Schnabels. Eine Neubelebung konnte von dieser unbekümmerten, frei mit der Überlieferung schaltenden Gestaltungsweise freilich nicht mehr ausgehen. Wenn wir für diese vereinzelte Protome eine eigene Gruppe eingerichtet haben, so deshalb, weil gerade von diesem Typus noch große Mengen hergestellt worden sind, und zwar offenbar von samischen Werkstätten. 85 Exemplare wur-

[52] Parallelen zu den Protomen G 86–G 88 sind von Jantzen in seiner »fünften und sechsten Gruppe der gegossenen Protomen« (GGK 70 ff.), die er neuerdings zusammenfaßt (Nachtr. 39 ff.), so zahlreich aufgeführt, daß sich eine Zitierung im einzelnen erübrigt. Siehe die Liste unten S. 165 f., wo die Protomen aus Olympia mit Stücken anderer Fundorte zusammengestellt sind.

[53] Diese Technik begegnet, wie wir sahen, gelegentlich schon in den Anfängen der gegossenen Gattung (G 68). – Eine andere Form der Augeneinlage, bei der nur die Iris ausgespart, der übrige Teil des Augapfels hingegen mitgegossen wird (Jantzens »Brolio-Typus«: GGK 24 f. Nr. 135–142 Taf. 46–49; Nachtr. 39 ff. Nr. 135a–140c Beil. 39. 40; dazu zwei Neufunde: Samos o. Nr., H. Walter-K. Vierneisel, AM 74, 1959, 31 Beil. 70,3; Samos B. 1705, G. Kopcke, AM 83, 1968, 284 Taf. 113, 3; eine Protome aus Milet: Heres a. O. 154 Abb. 3 und ein Kopf aus der Sammlung Schimmel: O. W. Muscarella, The Norbert Schimmel Collection [1974] Nr. 13), kommt unter den Olympia-Greifen nicht vor. Vermutlich stammt die ganze Gruppe, die Jantzen jetzt früher datiert und aus seiner »sechsten Gruppe« (GGK 24 f.) in die »fünfte Gruppe« versetzt hat (Nachtr. 39 ff.), aus einer samischen Werkstatt (ebenda 40).

den allein in Samos gefunden, weitere 20 an anderen Fundorten[54]. Man muß hier geradezu von Massenproduktion sprechen, wobei es übrigens immer noch einen gewissen, wenn auch sehr eingeengten Variationsspielraum gibt. Denn zum reinen Serienartikel ist die Greifenprotome in Griechenland nie geworden, wohl aber in ihrer Endphase zu einem rein handwerklichen Produkt, das in vielen Fällen selbst technisch auf recht niedrigem Niveau steht. Das ganz vereinzelte Exemplar G 91 in Olympia zeigt, daß hier der Greifenkessel als Weihgeschenk offenbar schon aus der Mode gekommen war.

[54] Jantzens »siebente Gruppe der gegossenen Protomen« (GGK 25 ff. Nr. 143–182 Taf. 50–57; Nachtr. 43 ff. Nr. 170a–178d Beil. 45–52). Mit den insgesamt 92 dort registrierten Stücken, dazu vier Protomen aus Milet (C. Weickert, IstMitt 7, 1957, 130 Taf. 42,1–4; Heres a.O. 155 Abb. 4 und 5) und einem »aus der Gegend von Milet« stammenden Exemplar in Greifswald (E. Boehringer, Greifswalder Antiken [1961] 103 Nr. 453 Taf. 56), ferner einem Stück in der University of Pennsylvania (J. L. Benson, AntK 3, 1960, 58 Taf. 1,4), einem im Bowdoin College Museum of Art (Mitten-Doeringer, Master Bronzes 72 Nr. 66), einem weiteren im Cleveland Museum of Art (Benson a.O. 58 ff. Taf. 2,6) und einem Exemplar in Basler Privatbesitz (J. Racz, Antikes Erbe. Meisterwerke aus Schweizer Sammlungen [1965] Nr. 35) ist diese Gruppe mit ihren jetzt insgesamt 105 Exemplaren die umfangreichste überhaupt. Vom gesamten samischen Bestand macht sie fast die Hälfte aus. – Die Sonderstellung der – zweifellos sehr späten – Greifen des Kessels von La Garenne (Jantzen, GGK Nr. 186–189; R. Joffroy, MonPiot 51, 1960, 1 ff. Abb. 3,6–9) ist schon Jantzen aufgefallen; er dachte an eine großgriechische Werkstatt (GGK 80 f.; vgl. auch Joffroy a.O. 13 ff.). Die Verschiedenartigkeit der vier Protomen ist so beträchtlich, daß man sich fragen muß, ob ihre Vereinigung am Kessel von La Garenne überhaupt den primären Zustand darstellt.

D. Die Greifenprotomen der kombinierten Technik

Daß es nicht nur getriebene und gegossene Greifenprotomen gegeben hat, sondern dar-
über hinaus noch eine dritte Gattung, in der beide Techniken vereinigt waren, schloß Emil
Kunze aus einem Fund, den er 1938 im Südwall des Stadions machte[1]. Hier kam ein gewalti-
ger, prachtvoll erhaltener gegossener Greifenkopf zutage, der nicht gebrochen ist, sondern
hinter dem Kinnwulst mit einem glatten Rand endet, in dem noch einige Nieten stecken
(G 104 Taf. 66.67). Nicht weit von der Fundstelle entfernt konnte ein flachgedrückter, aber
sonst nahezu in ganzer Länge erhaltener getriebener Hals geborgen werden (B 431 Taf.
62,1), der gleichfalls oben einen Schnittrand mit Nietlöchern aufwies. Obwohl dieser Hals,
wie wir noch sehen werden, nicht zu jenem Greifenkopf gehören kann, war der Schluß, den
der Ausgräber aus dem Befund zog, grundsätzlich richtig.

Um den neugefundenen Greifen gruppierte Kunze fünf weitere Köpfe, welche die gleiche
Vorrichtung zur Vereinigung mit einem gesondert gearbeiteten, aus Blech getriebenen Hals
aufweisen. Zwei davon sind ›Repliken‹ des Kopfes G 104 (G 105 und G 106 Taf. 68–71),
drei weitere vertreten einen anderen Typus[2]; Jantzen fügte ihnen ein viertes Stück hinzu[3]. Er
schloß dann dem ganzen Komplex noch einen alten Olympiafund an, der zwar kleiner und
stilistisch völlig verschieden ist, aber durch seine (von Furtwängler als antike Reparatur miß-
verstandene) technische Zurichtung in den gleichen Zusammenhang gehört (G 107 Taf.
72,1.2). Diese acht Greifen faßte Jantzen unter der Bezeichnung »monumentale Gruppe«
zusammen und wies ihnen eine zentrale Stellung innerhalb der gesamten Greifenkunst zu[4].

Inzwischen ist die Gruppe allein in Olympia auf die stattliche Anzahl von 18 Exemplaren
angewachsen. Das Gesamtbild hat sich damit erheblich verändert. Auch hat sich, wie wir sa-
hen (oben S. 83 ff.), herausgestellt, daß die Gruppe Parallelen im Bereich der getriebenen
Greifen hat, wo es großformatige Protomen gibt, die in gleicher Weise aus Kopf und Hals
zusammengesetzt sind.

[1] Bericht II 111 ff. – Es ist ein seltsamer Zufall, daß diese so bedeutende Greifengattung unter dem riesigen Bestand
 an Bronzefunden der alten Grabung nicht vertreten war und daß infolgedessen in der Publikation die ganze
 Gruppe fehlt. Das einzige Stück, das technisch der Gattung zuzurechnen ist, aber einen abseitigen Typus vertritt
 (G 107 Taf. 72,1.2), wurde von Furtwängler falsch interpretiert (Olympia IV 122 f. zu Nr. 808). Übrigens
 kannte Furtwängler einen Kopf des Typus IIa, nämlich den von der Akropolis (s. Anm. 2), den er sich mit einem
 gesondert gearbeiteten, aber gleichfalls gegossenen Hals verbunden dachte (a.O. 123).
[2] Olympia: G 93 (Bericht II 111 Taf. 47; hier Taf. 55). Delphi: P. Perdrizet, Monuments figurés. Petit Bronzes,
 Terres-Cuites, Antiquités diverses, FdD V (1908) 87 Nr. 390 Taf. 11; Jantzen, GGK Nr. 75 Taf. 26,4. Athen,
 Akropolis: De Ridder, BrAcr 151 Nr. 437 Abb. 105; Jantzen, GGK Nr. 73 Taf. 26,2.
[3] Aus Samos: Jantzen, GGK Nr. 72 Taf. 26,1. 27.28,1.2.
[4] Jantzen, GGK 19 f. Nachtr. 33 ff. fügt Jantzen der Gattung noch ein Exemplar unbekannter Herkunft im New
 Yorker Metropolitan Museum hinzu (Nr. 76a: G. M. A. Richter, Handbook of the Greek Collection [1953] 58
 Taf. 21e), dessen Zugehörigkeit mir jedoch zweifelhaft erscheint. Für Samos kann Jantzen lediglich eine Reihe
 von Fragmenten anführen, für die sich die Zugehörigkeit zur Gattung der Greifen kombinierter Technik gleich-
 falls nicht erweisen läßt; dies gilt namentlich für die Nachtr. 33 f. Nr. 72 c–m zusammengestellten Augeneinsätze
 (Beil. 36.37), die ebensogut z. B. auch zu Statuen gehören könnten.

Da Monumentalität eine Kategorie ist, welche sich nicht allein auf äußere Größe bezieht (die zudem bei der hier zu behandelnden Gruppe stark schwankt), haben wir es vorgezogen, die allen Stücken dieser Gruppe gemeinsame Technik – Kombination aus gegossenem Kopf und getriebenem Hals – als Oberbegriff zu verwenden. Dies schien uns auch aus zwei Gründen angezeigt: einmal gibt es hervorragende Beispiele wahrer Monumentalität sowohl unter den getriebenen wie unter den in einem Stück gegossenen Greifen; zum andern ist unsere Gruppe so wenig homogen, daß das einzig Verbindende im Grunde nur die Kombinationstechnik ist. Wir haben daher auch darauf verzichtet, zeitliche Gruppen zu bilden, sondern das Material nach Typen geordnet. Die Reihenfolge, in der diese Typen hier vorgeführt werden, dürfte freilich auch der zeitlichen Abfolge entsprechen.

1. Typus I

Der Kopf G 92 (Taf. 52. 53. 54,1) wurde 1952 im untersten Abhub der im frühen 4. Jh. aufgebrachten Füllung des Stadion-Westwalls, unmittelbar über der klassischen Laufbahn, in vorzüglichem Erhaltungszustand gefunden. Lediglich der Stirnknauf und die einst eingelegten Augensterne sind verloren; einige Gußfehler treten durch Ausfall der antiken Flickstücke heute stärker hervor. Der glatte Gußrand, der vorn unterhalb des Kinnwulstes verläuft, hinten zwischen den Ohren spitzbogig bis in die Schädeldecke einschneidet, ist ringsum in einer Breite von 1 – 1,5 cm falzartig abgeflacht: hier war der getriebene Hals angesetzt. Zu seiner Befestigung kann das einzige mit Sicherheit festzustellende Nietloch vorn nicht ausgereicht haben; er muß außerdem verlötet gewesen sein. Der Stirnknauf saß, wie die Bruchfläche zeigt, auf einem ganz dünnen Stiel, ähnlich wie bei den frühen gegossenen Protomen G 64 und G 66. An dieser Stelle setzen auch die beiden vollplastischen, von Doppelkerben in regelmäßigen Abständen unterteilten Seitenlocken an; sie verlaufen hinter den Ohren schräg nach unten und sind unterhalb des Kinnwulstes auf beiden Seiten etwa in gleicher Höhe gebrochen, dort nämlich, wo sie offenbar auf den Hals übergegriffen haben. Ob sie sich in der gleichen Form, als aufgelegter Rundstab, auf dem getriebenen Hals fortgesetzt haben, läßt sich nicht mehr sagen, doch kann es kaum anders gewesen sein. Bei den Augen war nicht wie üblich der ganze Augapfel, sondern allein die Iris in anderem Material eingelegt, eine Eigentümlichkeit, die sich bei keinem anderen Olympia-Greifen wiederfindet[5]. Wir haben hier einen der seltenen Fälle, in denen einmal die für den Ausdruck so wichtige Stellung der Pupille erhalten ist: sie sitzt aus der Mitte stark nach unten und etwas nach vorn verschoben; das wirkt wie ein wildes Augenrollen[6]. Was sonst die unheimliche Ausdrucks-

[5] Sie kommt nur bei einer späten, in Olympia nicht vertretenen Greifengruppe vor: s. oben S.116 Anm. 53 (Jantzens »Brolio-Typus«).

[6] Deckt man einmal in der Photographie das Auge ab, merkt man erst, wie sehr die Wirkung des Kopfes dadurch abgeschwächt wird. Man mag daraus ermessen, was uns bei fast allen Greifen mit ehemals eingelegten Augen durch Ausfall dieser wichtigen Ausdruckskomponente verlorengegangen ist. Übrigens zeigt die Zurichtung der Elfenbeineinlagen bei den großen getriebenen Greifen G 48 und G 49 (Taf. 21.22), daß die Stellung der Iris nicht so exzentrisch war wie bei unserem Kopf; der Ausdruck war also weniger erregt, was mit der reifen und ausgeglichenen Form dieser Greifen gut übereinstimmt.

gewalt dieses Greifen in erster Linie bestimmt, ist der weit aufgerissene Schnabel, der den Kopf fast spaltet, vor allem die außergewöhnliche Länge der vom unteren Rand des Ober-schnabels gebildeten Geraden, die dem Kopf die jähe Stoßrichtung nach vorn verleiht. Alles andere tritt jenem dominierenden Element gegenüber zurück, es dabei gleichzeitig noch ver-stärkend: der schwach entwickelte Unterkiefer, die kaum vom Schnabel sich lösende Zunge, die kurzen, etwas gerundeten Ohren.

Will man die Stellung dieses Greifen innerhalb der Gesamtentwicklung bestimmen, so wird man wohl weit in die Frühzeit der gegossenen Protomen hinaufgehen müssen. Alle schon genannten Merkmale: die dünnstielige Stirnbekrönung, der kurze, noch ganz in dem massigen Kinnwulst steckende Unterschnabel, die verhältnismäßig kleinen Ohren, die stark hervorquellenden Augen, die dämonische Intensität des Ausdrucks, bezeugen deutlich sein hohes Alter. Manches, wie die gerundeten Mundwinkel, die seitliche Schrägstellung der Oh-ren, die schweren, gekerbten Augenwülste, ist sogar Formengut, das aus dem Bereich der ge-triebenen Greifenprotomen stammt. Andererseits verbietet der bei aller Wildheit und Wucht dennoch im Grunde klare, disziplinierte Aufbau des Kopfes, die wohlüberlegte Art zumal, wie Vorder- und Seitenansicht gegeneinander ausgewogen sind, einen zu hohen zeitlichen Ansatz, etwa in die Nähe der ältesten gegossenen Protomen von Samos, an die unser Greif auf den ersten Blick gewisse formale Anklänge zu zeigen scheint. Ohnehin wird man nicht annehmen wollen, daß ein solches, auch in technischer Hinsicht bemerkenswertes Meister-werk in die Zeit der allerersten Anfänge des Hohlgusses gehört, man wird vielmehr eine ge-wisse Erfahrung mit der neuen Gußtechnik voraussetzen müssen. Daß der Guß nicht bis zur letzten Vollkommenheit gelang, zeigen die erwähnten Gußfehler. Um so erstaunlicher ist die technische Leistung, das Wagnis, ein solches, nach unserer Kenntnis weit über das damals übliche Maß hinausgehendes plastisches Werk zu gießen.

Stilistisch läßt sich der Kopf an keinen der bisher gefundenen Olympia-Greifen anschlie-ßen. Die wenigen uns erhaltenen frühen gegossenen Stücke erweisen sich für einen Vergleich wegen ihrer typologischen Andersartigkeit als untauglich. Man ist versucht, zu fragen, ob nicht unser Greif der frühen Gruppe der gegossenen Protomen zeitlich noch vorausgeht. Doch läßt man sich bei solchen Überlegungen zu sehr von der urtümlich wirkenden Aus-drucksgewalt des Kopfes leiten und übersieht dabei die Ausgereiftheit der plastischen Form. Jedenfalls scheint die Stufe, auf der die einzelnen Elemente des Greifenbildes künstlerisch ganz durchdrungen und zu voller plastischer Einheit verschmolzen sind, die Stufe also, die für uns bei den getriebenen Greifen G 35 und G 36/37 zum erstenmal faßbar ist, bei G 92 noch nicht erreicht zu sein. Sieht man sich unter den gegossenen Protomen außerhalb Olympias um, dann kommt wohl am ehesten der bedeutende, leider stark verstümmelte Greif der Erlanger Sammlung als Parallele in Frage[7].

Versucht man, sich den Greifen G 92 als Ganzes vorzustellen, so stößt man auf große Schwierigkeiten. Unter unserem einschlägigen Fundbestand gibt es keinen Hals, der sich mit dem Kopf G 92 verbinden ließe. Die Fälle, in denen sowohl gegossene Köpfe wie dazugehö-rige getriebene Hälse überkommen sind (Typus IIa und b) zeigen, wie wir noch sehen wer-den, recht ungewöhnliche Proportionen. Nun muß dies nicht für alle Typen der kombinier-

[7] Jantzen, GGK Nr. 51a, 61 Taf. 19,2.3. Aus Kunsthandel Konstantinopel.

ten Technik gelten, doch mahnen diese Beispiele zur Vorsicht. Hinzu kommt das Ungewöhnliche des Kopfes, seine Sonderstellung, die er unter den frühen gegossenen Greifen einnimmt. Sie läßt es ratsam erscheinen, sich aller Vermutungen über die einstige Gesamterscheinung dieser Protome zu enthalten. Der Meister dieses Greifen war ein großer Könner, originell und eigenwillig und zugleich auf dem Boden der Tradition stehend; er hat mit diesem Werk etwas für seine Zeit gewiß Neuartiges, Aufsehenerregendes geschaffen.

Was waren die Gründe für die Anwendung der kombinierten Technik, der wir in diesem Kopf zum erstenmal begegnen? Kunzes Annahme, daß man bei dieser Greifengattung den Übergang von der Treib- zur Gußtechnik sozusagen mit Händen greifen könne, vermochte Jantzen durch den Nachweis wesentlich älterer Protomen aus dem samischen Heraion zu widerlegen, die – Kopf und Hals in einem Stück – im Hohlgußverfahren hergestellt sind. Er datierte diese frühesten samischen Hohlgüsse »um oder bald nach 700« und rückte damit den Beginn der gegossenen Greifenprotomen gegenüber Kunzes Ansatz um fast ein halbes Jahrhundert herauf[8]. Kunzes Gedanke gewinnt indes durch den neugefundenen Kopf G 92 wieder eine gewisse Aktualität, zeigt es sich doch nun, daß die Gattung der kombinierten Greifenprotomen erheblich älter ist, als es nach dem bislang bekannten Material scheinen mußte. Zwar gab es zweifellos bereits gegossene Greifen, als der Kopf G 92 geschaffen wurde, doch lag die Zeit der ersten Anfänge des Hohlgußverfahrens nicht lange zurück. Und andererseits stand die Technik der getriebenen Greifen gerade damals in voller Blüte.

Jantzen hat wohl Recht, wenn er meint, daß es in erster Linie das Bemühen um Steigerung des Formats war, was zur Entwicklung der eigentümlichen ›Mischtechnik‹ führte. Hohlgüsse von solcher Größe, wie sie der Greif G 92 als ganze Protome oder die noch größeren Protomen G 104–G 106 erfordert hätten, haben sich die griechischen Erzgießer jener Zeit noch nicht zugetraut[9]. Man muß sich ja vor Augen halten, daß, wie antike Überlieferung und archäologische Befunde bezeugen, noch mehr als ein Jahrhundert verging, ehe die Griechen sich an den Guß großformatiger Erzstatuen wagten und damit etwas ganz Neues, auch alle Errungenschaften des alten Orients auf diesem Gebiet weit Überbietendes leisteten; für uns greifbar ist die Bronze-Großplastik überhaupt erst vom späten 6. Jh. an[10].

[8] Jantzen, GGK 54 ff. 66 f.

[9] Auch die prähistorischen und altorientalischen Bronzen, selbst die technisch hervorragenden ägyptischen Hohlgüsse, gehen niemals über ein sich in ganz bestimmten Grenzen haltendes Maß hinaus. Die große, ja entscheidende Bedeutung des Formats für die technische Bewältigung des Bronzegusses hat K. Kluge in seinem wichtigen Aufsatz über die archaischen Gießverfahren nachdrücklich betont: JdI 44, 1929, 4 ff. 28 ff.

[10] Zur Interpretation der antiken Nachrichten (unten S. 157 Anm. 11) über die Erfindung des Bronzegusses durch die Samier Rhoikos und Theodoros s. Kluge a. O. 4 f.; Lehmann-Hartleben ebd. 4 Anm. 2; Jantzen, GGK 60; ders., Samos VIII (1972) 93. – Die älteste vollständig erhaltene (sogar etwas überlebensgroße) Bronzestatue ist der 1959 im Piräus gefundene Apollon (Athen, National-Museum: Schefold, PropKg²I Taf. 43; W. Fuchs, Die Skulptur der Griechen [1969] Abb. 25.26). Nach der fortgeschrittenen Körperbehandlung, die in merkwürdigem Gegensatz zu dem altertümlich wirkenden Kopf steht, kann er schwerlich vor 510 v. Chr. datiert werden. Die zuerst von N. Kontoleon (Festschrift U. Jantzen [1969] 91 ff.) und kürzlich wieder von F. Eckstein (EpistEpetThess 15, 1976, 39 ff.) vertretene Auffassung, der Piräus-Apollon sei ein eklektisches oder archaisierendes Werk, scheint mir abwegig. Die Schwierigkeiten, dieses Werk zu datieren, beruhen letztlich wohl darauf, daß wir von griechischen Großbronzen immer noch viel zu wenig wissen.

Aber warum beschränkte man sich nicht darauf, Protomen kolossalen Formats ganz in der altbewährten und hierfür doch offenbar viel geeigneteren Treibtechnik herzustellen, zumal man dabei auch das der dünnen Kesselwandung zugemutete Gewicht in niedrigen Grenzen halten konnte? Auch hier hat Jantzen sicherlich das Richtige gesehen, wenn er meinte, daß man offenbar »auf die größere Prägnanz, die ja die Gießtechnik bietet, beim Greifenkopf nicht mehr verzichten« wollte[11]. Der Meister, der unseren Kopf schuf – und andere Bronzebildner werden ebenso gedacht haben –, hatte die ganz neuen künstlerischen Möglichkeiten, die der Bronzehohlguß bot, erkannt und wußte, daß dieser Technik die Zukunft gehörte. Läßt man den Kopf G 92 auf sich wirken, dann geht einem auf, daß das Greifenbild, das diesem Meister vorschwebte, nur im gegossenen Erz zu verwirklichen war.

So verfiel man auf den Gedanken, zumindest den Kopf, den wichtigsten Teil der Protome, zu gießen und ihn mit einem getriebenen Hals zu verbinden. Unsere Vorstellung sträubt sich aus statisch-technischen Gründen gegen ein solches Verfahren; doch wurde dem dünnwandigen Hals durch die bekannte, bei den getriebenen Protomen allgemein verwendete Füllmasse offenbar soviel Festigkeit verliehen, als nötig war, den schweren Kopf zu tragen[12]. Die Art, plastische Gebilde aus Teilen zusammenzusetzen (wie wir sie bereits bei den großformatigen getriebenen Protomen G 60 – G 62 kennenlernten), erinnert an die Art der *Sphyrelata*, jener altertümlichen Standbilder, die aus getriebenen Blechplatten über einem Holzkern zusammengenietet waren und äußerlich großformatige Erzstatuen vortäuschen[13].

2. Typus II

Diese Gruppe von insgesamt elf Greifenköpfen samt mehreren zugehörigen getriebenen Hälsen und einer Anzahl von Fragmenten zerfällt in zwei Unterabteilungen, die sich im wesentlichen durch ihr Format unterscheiden, formal aber nicht voneinander zu trennen sind und daher im Katalog mit a und b bezeichnet sind. Bei IIa (G 93 – G 98 Taf. 55 – 60) schwankt die Größe zwischen 20,5 und 22 cm; von den kleineren Köpfen des Typus IIb (G 99 – G 103 Taf. 63 – 65) haben drei genau gleiche Höhe, nämlich 16,5 cm, die beiden anderen liegen nur geringfügig darunter (16,2 und 15,5 cm). Im übrigen stimmen sie völlig untereinander überein. Diese Köpfe müssen alle zur gleichen Zeit von einer Werkstatt hergestellt worden sein. Ein ›Modell‹ wurde in zwei verschiedenen Maßstäben ausgeführt. Die Werkstatt lieferte Kessel mit solchen Protomen außer nach Olympia auch nach Delphi, Athen und Samos[14]. Dabei wurden die Greifen, wie schon die kleinen Maßdifferenzen zeigen, nicht etwa mit Dauerformen mechanisch reproduziert – ein solches Verfahren ließ sich

[11] Jantzen, GGK 67.

[12] Geringe Reste dieser Füllmasse ließen sich bei einigen dieser getriebenen Hälse feststellen; sie scheint vorwiegend aus einer lehmartigen Substanz bestanden und weniger asphaltartige Bestandteile enthalten zu haben als die gewöhnlichen getriebenen Protomen. [13] Vgl. Herrmann, Olympia 242 f. Anm. 432 – 434.

[14] Typus IIa: Delphi: Jantzen, GGK Nr. 75 Taf. 26,4. – Athen (Akropolis): GGK Nr. 73 Taf. 26,2. – Typus IIb: Samos: GGK Nr. 72 Taf. 26,1. 27.28,1.2. – Der Versuch Jantzens, eine Entwicklungsreihe dieser Köpfe zu rekonstruieren (GGK 65), ist abwegig. Das Richtige hatte schon Kunze, Bericht II 112 gesehen.

bisher bei den Kesselprotomen Olympias in keinem einzigen Fall feststellen[15] – sondern sie wurden immer wieder neu geformt; nur ist die Bindung an das ›Modell‹ hier enger als bei irgendeinem anderen Greifentypus.

In einer ikonographischen Einzelheit unterscheidet sich Typus a von b: den kleineren Köpfen fehlt die Spirallocke, die vorn über dem Auge ansetzt, sich über die drei Brauenwülste hinwegschwingt und in der Schläfengegend zu einer Volute aufrollt. Nur bei G 93 (Taf. 55) vermissen wir dieses Motiv[16]. Man wird sich daher diesen Kopf nicht in einem ursprünglichen Verband mit den übrigen Greifen des Typus IIa stehend denken wollen, die theoretisch alle zum gleichen Kessel gehören könnten, wenn auch nicht müssen; denn wie die erwähnten Funde gleichartiger Köpfe lehren, hat die Werkstatt eine ganze Reihe von Kesseln mit ihrem ›Standardtyp‹ ausgestattet.

Stilistisch läßt sich von dem frühen Kopf G 92 keine Brücke zu diesem neuartigen Greifentypus schlagen, über dessen Platz in der Geschichte der Greifenprotome später noch gesprochen werden muß. Was diesen Köpfen ihr besonderes Gepräge gibt, ist die ganz auf eine einheitliche Gesamtwirkung zielende Modellierung, die gleichmäßige Verteilung der Akzente, die Geschlossenheit der plastischen Form. Gegenüber der Dynamik des Kopfes G 92 ist hier das statische Element das beherrschende Prinzip. Die kunstvoll komponierte, mit überlegener Sicherheit gemeisterte Form ist ganz auf harmonischen Ausgleich und Verhaltenheit des Ausdrucks angelegt. Besonders bemerkenswert ist die ›Vielansichtigkeit‹ dieser Köpfe. Damit die Seitenansicht ausgeglichener wirkt, wurde der Oberschnabel verkürzt und gerundet, der mäßig geöffnete Unterschnabel dagegen vorgezogen; die vermittelnde Rolle der Zunge ist stärker betont. In der Vorderansicht tritt die Breite des Schnabels besonders hervor. Damit die Wirkung dieser Horizontalen möglichst wenig beeinträchtigt wird, ist der umgebende Wulst nur schwach gebläht; er hat eine gleichmäßig abrundende Funktion. Die Ohren sind verhältnismäßig niedrig und nicht spitz; sie haben eine ungewöhnliche plastische Tiefe, was sich gerade für die Vorderansicht als wichtig erweist; entsprechend ist auch der stämmige Stirnknauf kurz und kompakt[17].

Man könnte diesen Aufbau blockhaft nennen und träfe damit doch nicht die rundplastische Fülle dieser Köpfe. Neben die Verdichtung und Beruhigung der plastischen Masse tritt als zweite formale Komponente das System genau festgelegter scharfgratiger Kurven, die ein eigenes strukturierendes Element bilden. Sie führen von allen Seiten den Blick in die Tiefe, schwingen immer wieder in sich selbst zurück und schaffen so die Spannung, die alles im Gleichgewicht hält. Kunze hat von »einer straff und klar organisierten Form« gesprochen, »bei der jedem Teil im Ganzen seine wohlberechnete Funktion zugewiesen ist«[18]. Mit gutem

[15] Zu den aus mehrteiligen Schalenformen stammenden samischen Fehlgüssen (Jantzen, GGK 57f.; G. Kopcke, AM 83, 1968, 205 Nr. 102) und ihrer Problematik s. oben S. 9.

[16] Die außerhalb Olympias gefundenen Köpfe des Typus IIa (Anm. 14) sind gleichfalls uneinheitlich in der Verwendung dieses Motivs: nur der delphische Greif hat die Spirallocke über dem Auge, dem Athener Kopf fehlt sie. Der samische Greif gehört dem Typus IIb an, der diese Locke ohnehin nicht besitzt. Die beiden Gruppen a und b sind bei Jantzen nicht auseinandergehalten.

[17] Das hier Gesagte gilt vornehmlich für die Köpfe vom Typus IIa. Bei den IIb-Köpfen ist die Durchbildung etwas weniger streng.

[18] Bericht II 111.

Recht könnte man diese Köpfe als den eigentlich ›klassischen‹ Typus der kombinierten Gattung bezeichnen.

Doch ist bei solchen Formulierungen immer Vorsicht geboten. Wir haben unsere Betrachtung dieses Greifentypus zunächst ganz auf die Köpfe beschränkt. Das ist einseitig und könnte möglicherweise ein schiefes Bild ergeben. Es ist daher die Frage zu prüfen, ob von den – leider meist in deformiertem, teilweise auch fragmentarischen Zustand gefundenen – Überresten großer getriebener Hälse etwas mit diesen Köpfen verbunden werden kann. Die in Frage kommenden Hälse müssen einen dem bogig geführten Halsrand der gegossenen Köpfe entsprechenden oberen Abschluß aufweisen, dürfen also nicht glatt oder schräg abgeschnitten sein, weil sie sonst auch zu den zweiteilig gearbeiteten Exemplaren der Gruppe großformatiger getriebener Protomen gehören könnten (s. oben S. 83). Außerdem muß natürlich der obere Rand in den Maßen dem Halsabschluß der gegossenen Köpfe des Typus IIa entsprechen. Die Suche nach solchen Hälsen erwies sich als überraschend erfolgreich: unter dem Bestand olympischer Bronzen erfüllen vier nahezu vollständig erhaltene getriebene Greifenhälse die genannten Voraussetzungen: B 431 (Taf. 62,1), B 4358 (Taf. 61,1), B 3411 und das erst unlängst gefundene, am besten erhaltene Exemplar B 8708 (Taf. 61,2.3). Hinzu kommen zwei Unterteile solcher Hälse und einige kleinere Fragmente.

Nehmen wir zunächst die vollständigen Hälse. Jeder Versuch, einen bestimmten Kopf unseres Typus IIa an einen dieser Hälse anzupassen, ist natürlich durch deren irreparabel deformierten Zustand von vornherein zum Scheitern verurteilt. Es bleibt nur die Möglichkeit, durch Meßwerte eine Zusammengehörigkeit mit unseren gegossenen Köpfen nachzuweisen. Den sichersten Anhaltspunkt bietet B 8708 (Taf. 61,2.3): der wohlerhaltene obere Schnittrand hat einen Umfang von 39,8 cm; sein vorn weit herabreichender, nach hinten in gleichmäßiger Kurve sich heraufschwingender Verlauf (Höhenunterschied: 13 cm) entspricht genau der Führung des Halsrandes bei den Köpfen G 93–G 98. Bei dem Hals B 4358 (Taf. 61,1) läßt sich der Umfang des oberen Randes, obgleich nicht ganz vollständig erhalten, auf 38–39 cm festlegen; ähnlich ist es bei B 3411, obgleich der äußerste Abschluß hier nirgends ganz intakt ist. Bei B 431 ist von der oberen Endigung zu wenig erhalten, als daß sich ein brauchbares Maß ermitteln ließe; doch erweist sich dieser Hals durch Länge, unteren Umfang und Gravierung völlig zweifelsfrei als viertes Stück dieser Reihe.

Nun die Gegenprobe bei den gegossenen Köpfen, wobei wir nur die am sichersten meßbaren Exemplare herangezogen haben. Der Halsumfang beträgt, gemessen entlang des Randfalzes bei Kopf G 94: 39,2 cm; bei G 96: 38,6 cm; bei G 97: 39 cm. Stellt man den Erhaltungszustand der getriebenen Hälse in Rechnung, so ist eine genauere Kongruenz schlechterdings unmöglich. Da unter dem gesamten Greifenbestand kein anderer Typus zur Kombination in Frage kommt, haben wir hier ein absolut sicheres Ergebnis gewonnen. Damit ist auch erwiesen, daß der Hals B 431 nicht, wie nach einer Vermutung von Kunze bisher allgemein angenommen[19], zu dem großen Greifenkopf G 104 gehören kann. Eine zur Sicherheit vorgenommene Nachmessung ergab denn auch als Halsumfang dieses Kopfes 45 cm[20].

[19] Bericht II 113f.; Kunze, Neue Meisterw. 13; Jantzen, GGK 19.65.
[20] Das Maß ist exakt und stellt sogar – da hart am inneren Rand des Perlstabs genommen – das Minimum für den zu fordernden Randumfang des getriebenen Halses dar.

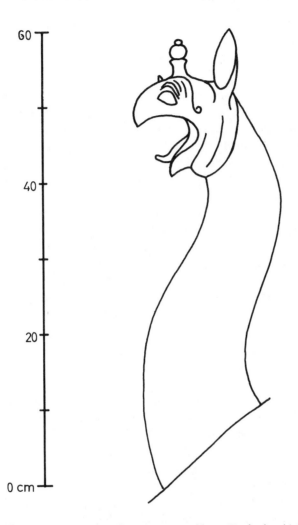

Abb. 4. Rekonstruktion einer Greifenprotome vom Typus IIa der kombinierten Gattung

Die Länge der genannten Hälse differiert wegen des verschiedenen Grades der sekundären Verformung. Sie beträgt bei B 4358: 51 cm; bei B 8708: 53 cm; der ganz plattgedrückte Hals B 3411 mißt 57 cm; B 431 ist hingegen nur 49 cm lang, da der obere Rand an der Rückseite nicht ganz vollständig ist[21]. Stellt man die Deformierung der Hälse in Rechnung, die bei B 4358 und B 8708 am geringsten ist, so läßt sich ihre ursprüngliche Höhe auf etwa 50 cm veranschlagen. Da der Abstand vom oberen Halsausschnitt bis zur Ohrspitze bei den gegossenen Köpfen G 93–G 98 rund 10 cm beträgt, kommt man auf eine Gesamthöhe der Protomen vom Typus IIa von etwa 60 cm. Zum gleichen Ergebnis führen Messungen, die vom un-

[21] Der untere Halsumfang beträgt bei B 4358: 52 cm; bei B 431:55,5 cm. Zum Vergleich: B 3412 (Gruppe der großformatigen getriebenen Protomen) hat einen unteren Umfang von ca. 59 cm.

teren Ausschnitt der Hälse ausgehen. Dieser ist vom vorderen Kesselansatzrand durchweg
40–47 cm entfernt, je nach Verformung. Die gegossenen Köpfe haben eine Höhe zwischen
20,5 und 22 cm. Berücksichtigt man die leichte Streckung der Hälse im jetzigen Zustand, so
kommt man auf ein ähnliches Durchschnittsmaß für die Protomen. Das entspricht einem
Verhältnis von 1:3; eine recht ungewöhnliche Proportion für eine Greifenprotome, für die
es sonst keine Parallele gibt. Dennoch kann an der Richtigkeit dieser Rekonstruktion, von
der sich eine Anschauung nur auf dem Papier gewinnen läßt (Abb. 4), kein Zweifel bestehen.
Für unser ästhetisches Empfinden muß den Köpfen in der Verbindung mit den Hälsen viel
von ihrer plastischen Kraft und Ausgeglichenheit genommen worden sein. Es wird von hier
aus auch verständlich, weshalb der Hals B 431 zunächst dem größeren Kopf G 104 zugewie-
sen wurde (s. Anm. 19).

Ein Wort noch zur Technik. Die gegossenen Köpfe waren mit den Hälsen durch Nieten
verbunden, die entlang einem zwischen 0,7 und 1,3 cm breiten, deutlich abgesetzten Rand-
falz teilweise noch erhalten sind oder Spuren hinterlassen haben. Die Zahl der Nieten ist am
größten im oberen Abschnitt, wo die Zugkräfte am stärksten wirkten. Über diesen Falz griff
der in seinem Schnittrand genau angepaßte obere Halsrand hinweg und überdeckte ihn. Die
Fuge wurde durch eine schmale, perlstabartig gegliederte Zierleiste kaschiert.

Bisher war nur von Maßen, Proportionen und Technik die Rede; werfen wir nun noch ei-
nen Blick auf die gravierte Zeichnung der Hälse! Auch hier stellen wir völlige Übereinstim-
mung fest: gleiche Größe der Schuppenzeichnung, doppelter Schuppenkontur, beiderseits
eine durch Doppelstrichgruppen gegliederte Spirallocke, deren zweifach locker eingerollte
Windungen in den Zwischenräumen Schuppenzeichnung aufweisen. Die genannten vier
Hälse gehören also zusammen. Dagegen muß ein vollständig erhaltener Hals von unge-
wöhnlich langgestreckter Gestalt und geringer Schwingung einem anderen Greifentypus der
zusammengesetzten Technik angehören, dessen Kopf wir nicht kennen und der im Format
Typus IIa etwa entsprochen haben muß (B 6025 Taf. 62,2). Eine Merkwürdigkeit sei bei die-
ser Gelegenheit erwähnt: die sog. Spirallocken pflegen bekanntlich bei den getriebenen wie
bei den gegossenen Greifenprotomen am Kopf zu entspringen: am Stirnknauf, oberhalb der
Augen oder hinter den Ohren. Mit Ausnahme des frühen Exemplars G 92 zeigt kein Kopf
der kombinierten Gattung Ansätze von Spirallocken; diese beginnen vielmehr ganz unver-
mittelt am oberen Rand der getriebenen Hälse[22].

Nach Größe, Art der Schuppenzeichnung sowie Gestalt und Innenzeichnung der Spiral-
locken stellen sich zwei nur im unteren Teil erhaltene Exemplare gleichen Umfangs den vier
vollständigen Hälsen zur Seite: Br. 559 (Taf. 62,3; H ca. 37 cm, vorn vielleicht noch ein
Stück des oberen Schnittrandes erhalten) und B 5006 (H 35 cm). Da der obere Abschluß
fehlt, könnte man fragen, ob diese Hälse nicht ebensogut auch getriebenen Greifen der groß-
formatigen Gattung zuzuweisen wären. Doch scheint es ein Merkmal zu geben, das die bei-
den Gruppen voneinander unterscheidet, nämlich die Form der Spirallocken. Bei dem Grei-

[22] Diese Absonderlichkeit erklärt sich vielleicht aus der Schwierigkeit, bei den getrennt gearbeiteten Teilen der Pro-
tome den Verlauf der Spirallocken exakt zur Deckung zu bringen. – Bei den zweiteiligen getriebenen Protomen
der großformatigen Gruppe ist es anders: dort setzen die Spirallocken ganz normal am Kopf an; doch waren die
technischen Schwierigkeiten in diesem Fall geringer.

fen G 49 (Taf. 22,2) enden die doppelten Spirallocken in vierfach eingerollten Voluten, deren Windungen dicht aneinanderschließen; die Unterteilung erfolgt durch Dreiergruppen von Querstrichen. Das gleiche gilt für G 53. Einige Fragmente (B 3412, B 2300), die die genannten Eigentümlichkeiten aufweisen, haben wir daher jener Gruppe zugewiesen (s. o. S. 31). Die getriebenen Hälse der kombinierten Gattung hingegen zeigen eine andere Form der Seitenlocken, die erstens nicht doppelt auftreten und zweitens nur zweifach und locker aufgerollte Voluten mit schuppengefüllten Zwischenräumen zwischen den Windungen besitzen. Auf Grund dieser Beobachtung lassen sich die beiden großen Halsfragmente Br. 559 und B 5006 unserem Typus IIa zuweisen. Bis zu welchem Grade der Sinn für gattungsspezifische Gesetzmäßigkeiten im Griechischen entwickelt war, mag man an diesem höchst aufschlußreichen Beispiel ermessen.

Bei Typus IIb haben wir das ungewöhnliche Glück, einen Hals zu besitzen, der nicht nur vollständig erhalten ist, sondern sogar seine plastische Form bewahrt hat (Taf. 65,3). Er stammt nicht aus der Altis selbst, sondern von jener reichen Fundstelle nördlich des Kronoshügels im Kladeostal, auf die man bei den Ausschachtungsarbeiten für den Bau des neuen Museums stieß[23]; unweit davon kam übrigens etwa 25 Jahre zuvor der Kopf G 93 als Zufallsfund zu Tage[24]. Der Fund dieses Halses ist vor allem deswegen von besonderer Bedeutung, weil er die Möglichkeit bietet, eine Anschauung vom Aussehen einer ganzen Protome des Typus IIb zu gewinnen. Auf Taf. 65,4 haben wir einen der Köpfe des Typus IIb (G 99) versuchsweise mit diesem Hals kombiniert[25]. Was an dem auf diese Weise gewonnenen Gesamtbild auffällt, sind wiederum die eigentümlichen Proportionen, genauer gesagt: die Kleinheit des Kopfes im Vergleich zur Länge des Halses[26], wenn die Größendifferenz auch nicht ganz so kraß ist wie bei Typus IIa. Für die gesamte Protome ergibt sich eine Höhe von rund 42 cm; die des Kopfes beträgt 16 cm.

Man fragt sich, wie dieser eigenartige Tatbestand zu erklären ist. Die Vermutung liegt nahe, daß dem Wunsch nach Steigerung des Formats bei dieser Gattung Grenzen gesetzt waren: durch die getriebenen Hälse ließen sich zwar beträchtliche Höhen erreichen, doch durfte der gegossene Kopf nicht zu schwer werden. Für die großformatigen getriebenen Pro-

[23] Vorberichte über diese Fundstelle erschienen in Delt 17, 1961/62, Chron. 105 ff.; 16, 1960, Chron. 125 f.; 19, 1964, Chron. 174 ff.; 20, 1965, Chron. 209 sowie BCH 84, 1960, 720 f.; 85, 1961, 722; 86, 1962, 743 f. – Die Publikationserlaubnis für den Greifenhals erteilte freundlicherweise N. Yalouris.

[24] Der Fundort liegt, wie ich vor Jahren durch Befragung des Finders ermitteln konnte, etwas oberhalb der Anm. 23 genannten Stelle in einem Weinberg.

[25] Eine Anpassung im strengen Sinn ist natürlich bei dem Zustand des getriebenen Halses nicht möglich; auch wissen wir nicht, welcher der gefundenen Köpfe gerade mit diesem Exemplar verbunden war. Doch ist die Zusammengehörigkeit durch Messungen nach der gleichen Methode, wie wir sie an den Köpfen und Hälsen des Typus IIa durchgeführt haben, gesichert.

[26] Die Rekonstruktion der einzigen samischen Greifenprotome der kombinierten Gattung, die Typus IIb zugehört (Jantzen, GGK Nr. 72; s. o. Anm. 14), zeigt freilich ein derartiges Mißverhältnis von Kopf und Hals, daß Bedenken gegen die Richtigkeit dieser Ergänzung nicht unterdrückt werden können. Als Gesamthöhe gibt Jantzen 50 cm an (während unsere Rekonstruktion nur 42 cm erreicht), doch ist der obere Rand des Halses nicht erhalten (Jantzen GGK 65). Wie die Rekonstruktion zustande gekommen ist, wird leider nicht erläutert. Unverständlich bleibt auch, warum lediglich eine Rückansicht der ganzen Protome abgebildet ist (GGK Taf. 27). Sie zeigt jedenfalls die äußerst fragmentarische Erhaltung des Halses, der nach oben keinen Anschluß zum Kopf hin besitzt.

tomen bestand dieses Problem nicht; allerdings haben wir nur in zwei Fällen die Möglich-
keit, von den Proportionen eine Anschauung zu gewinnen (G 48 und G 57): selbst hier fällt
die Länge des Halses im Verhältnis zum Kopf auf, wenn auch nicht so ausgeprägt wie bei den
Greifen des Typus IIb der kombinierten Gattung.

Die Gesamtwirkung, wie wir sie Taf. 65,4 und Abb. 4 entnehmen können, ist, wie gesagt,
überraschend und ruft, verglichen mit den einteilig gearbeiteten Protomen, ein gewisses Be-
fremden hervor; denn es bleibt der Eindruck des Zusammengesetzten. Auch die Art, wie die
Seitenlocke unvermittelt am oberen Halsrand beginnt, trägt dazu bei, und hinzu kommt
noch die aufgelegte profilierte plastische Leiste, die die Fuge zwischen Kopf und Hals ver-
decken sollte und optisch als Trennlinie gewirkt haben muß.

Wir haben bei den Protomen des Typus IIb bisher nur vom Hals und von der Gesamtwir-
kung gesprochen. Vergleichen wir nun noch die gegossenen Köpfe dieses Typus mit jenen
des Typus IIa, so ergibt sich – abgesehen von der kleinen typologischen Abweichung des
Fehlens der Brauenlocke –, daß die an den größeren Köpfen beobachtete strenge Ausgewo-
genheit des plastischen Aufbaus bei der kleinformatigen Ausführung etwas gemildert er-
scheint. Die Horizontale ist beim oberen Schnabelrand etwas stärker betont, die Ohren sind
durchweg ein klein wenig gestreckter, die Stirnknäufe niedriger und plumper. Ferner ist die
Spitze des Unterschnabels mehr nach unten gebogen und die Schuppenzeichnung lockerer
gestreut. All dies sind natürlich nur Nuancen.

Den Platz, welchen die zusammengesetzten Greifen des Typus II in der Gesamtheit der
Kesselprotomen einnehmen, hatten wir schon mehrfach anvisiert. Es ließ sich nämlich von
der großformatigen getriebenen Protome G 48 und den unmittelbar mit ihr zusammenhän-
genden Stücken eine Verbindungslinie zu unseren Greifen ziehen (s. oben S. 79). Mit jenen
hängen nun wiederum, wie wir sahen, die ›schönen Greifen‹ G 41 – G 44 zusammen, welche
die mittlere Gruppe der getriebenen Protomen beschließen. Was alle diese Greifen verbin-
det, ist einmal die Übereinstimmung in bestimmten Einzelmotiven; die Bildung der Brau-
enwülste z. B. könnte man geradezu als Leitform bezeichnen. Vor allem aber ist es jene so
charakteristische, auf eine substanzhafte, ausgewogene Plastizität abzielende Rundung aller
Flächen und Linien. Härten und Übertreibungen werden streng gemieden. Klarheit der
Form ist das Prinzip, dem alles andere untergeordnet wird. Faßt man das Gesamtbild der
Entwicklung ins Auge, so schließen sich unsere Greifen zu einer Gruppe zusammen, die sich
deutlich von ihrer Umgebung abhebt. Man hat das Gefühl, als bildete diese Gruppe einen
ruhenden Punkt, eine feste Insel in dem von der Phantasie der Greifenbildner ständig in Be-
wegung gehaltenen Strom der Entwicklung.

Bemerkenswert ist außer dem ausgewogenen, ›normativen‹ formalen Habitus dieses
Greifentypus seine weite Verbreitung. Es scheint, daß die nach dem Archetypus von IIa ge-
schaffenen Protomen besonderen Anklang gefunden haben. Bei bestimmten getriebenen
Protomen haben wir diese Wirkung bereits festgestellt. Bei den gegossenen Greifen ist dies –
jedenfalls nach dem uns erhaltenen Material – nicht in gleichem Maße der Fall. Immerhin
vermeint man einen fernen Nachklang sogar noch bei dem großen Greifen G 71 zu spüren[27].

[27] Die Protome G 70 geht wohl diesen Greifen noch voraus. – Beeinflußt zeigen sich unter den außerolympischen
Greifen etwa der Akropolisgreif De Ridder, BrAcr 147 Nr. 432 Abb. 100 (Jantzen, GGK Nr. 52), ein Kopf aus

Erstaunlich ist jedoch die unmittelbare Abhängigkeit auf einem anderen Felde der Greifen-
kunst, nämlich beim Stabdreifußschmuck. Es erweist sich nämlich, daß es kaum einen Stab-
dreifußgreifen gibt, der sich nicht mehr oder weniger direkt auf unseren Typus II zurückfüh-
ren ließe. Am nächsten kommen dem Urbild die Köpfe der schreitenden Greifen S 75–S 88
(Taf. 88.89) und die Protomen vom Typus S 57–S 61 (Taf. 86, 1.5). Die stattliche Stabdrei-
fußprotome S 62 (Taf. 86, 6.7) könnte man geradezu als Replik unserer Köpfe der Gruppe
IIa bezeichnen: höchstwahrscheinlich ist sie ein Werk des oder der Meister, die diese Köpfe
modelliert haben. Das gilt auch für ihr Gegenstück in Delphi[28]. Es liegt daher nahe, sich die
betreffenden Dreifüße auch real mit den Kesseln verbunden zu denken, welche Protomen
unseres Typus II trugen, umso mehr, als es auch hier, wie wir noch sehen werden, eine grö-
ßere und eine kleinere Ausführung des gleichen Prototyps gibt.

 Doch die Auswirkung geht noch weiter. Es zeigt sich nämlich, daß sie sich auch auf die
Flächenkunst erstreckt. Reliefbildner, Graveure, ja selbst Maler haben sich ihr nicht entzie-
hen können. Hiervon können zunächst Funde aus Olympia selbst zeugen, und zwar Bron-
zereliefs. Zu nennen ist hier das Greifenvogelblech aus der Mitte des 7. Jhs.[29] und die mo-
numentale säugende Greifin aus dem dritten Jahrhundertviertel[30]. Beide Reliefs sind Er-
zeugnisse korinthischer Werkstätten; ihnen lassen sich Erzeugnisse der Toreutik und Va-
senmalerei anschließen[31]. Doch bleibt der Einfluß nicht auf Korinth beschränkt. Das zeigt
ein ostgriechisches, vielleicht rhodisches Bronzerelief aus Olympia[32]. Ihm treten wiederum
gemalte Darstellungen an die Seite; genannt sei der Greifenkrater von Samos[33], Vasen des
Kamirosstils setzen die Reihe fort[34]. Das lange Nachleben des Typus im inselgriechischen

Ephesos (D. G. Hogarth, Excavations at Ephesus [1908] 151 Taf. 16,4; Jantzen, GGK Nr. 60) und der Samos-
Greif Jantzen, GGK Nr. 70 Taf. 34.

[28] P. Perdrizet, Monuments figurés. Petits Bronzes, Terres-Cuites, Antiquités diverses, FdD V (1908) 86 Nr. 386
Taf. 10,5.

[29] Bericht V 86 f. Taf. 46.47.

[30] Bericht I Taf. 34.35; zur inhaltlichen Bedeutung und Verwendung dieses Reliefs zuletzt Herrmann, Olympia
81,87.

[31] Gravierte Schale, ehem. Slg. Tyskiewicz: Pfuhl, MuZ III Abb. 134; Matz, GgrK 424 f. Abb. 30. Die im etruski-
schen Sovana gefundene, nur in einer Zeichnung bekannte Schale, über deren Herkunft in der Forschung abwei-
chende Meinungen geäußert worden sind (Zusammenstellung: F. Villard, MonPiot 48 II, 1956, 37 Anm. 1; dazu
P. Amandry, AM 77, 1962, 42 Anm. 84; F. Hiller, Zwei verkannte Bronzeschalen aus Etrurien, MarbWPr 1963,
27 ff.; E. Walter-Karydi, AntK 7. Beih. [1970] 16 f.), entstammt einer korinthischen Werkstatt (vgl. Payne,
Necr. 271 Anm. 1; E. Kunze, Kretische Bronzereliefs [1931] 111. 282; Matz, GgrK 529 Anm. 530). Sie gehört
nach dem Stil ihres Tierfrieses ins 3. Viertel des 7. Jhs. Der Greifentypus lebt noch auf korinthischen Vasen des
Transitional-Style nach: Payne, Necr. Taf. 16,2. Zu den protokorinthischen Bronzeschalen mit graviertem
›Greifenprotomenwirbel‹ vgl. Beazley, AntK 4, 1961, 60 f.

[32] Inv. B 4347. Aus einem Brunnen im Stadion-Nordwall (1959). Oben glatter Rand, unten und seitlich Bruch.
Erh. H 22,1 cm.

[33] R. Eilmann, AM 48, 1933, 85 f. Abb. 32 (mit unvollständig ergänzter zweiter Spirallocke) Taf. 2.

[34] Die Greifendarstellungen der rhodischen Vasen behandelt W. Schiering, Werkstätten orientalisierender Kera-
mik auf Rhodos (1957) 57 ff.; hier ist auch bereits auf die Bedeutung unseres Typus IIa für die Greifendarstellun-
gen des Kamirosstils hingewiesen (a.O. 60). Schiering sieht darin eine Stütze für Jantzens Lokalisierung jener
Greifenwerkstatt auf Samos (Jantzen, GGK 66; vgl. Festschrift für Hans Jantzen [1951] 29). – Gute Abbil-
dungsbeispiele für solche Greifenbilder des frühen Kamirosstils: Lévy-Kanne Paris (Pfuhl, MuZ III Abb. 113),
Kanne München (Schiering a.O. Taf. 16,6), Kanne Zürich (H. J. Bloesch, Antike Kunst in der Schweiz [1943]

Bereich zeigt das bekannte Potnia-Theron-Relief Olympia IV Taf. 38, das bereits in die Zeit um 600 v. Chr. zu setzen ist[35], sowie die noch etwas späteren Goldbleche aus Delphi, die zum Gewand eines chryselephantinen Standbildes gehören. Zu dieser Zeit sahen die Protomen an den Greifenkesseln bereits völlig anders aus. Doch die feste Geprägtheit, der normative Charakter, eben das, was wir nicht besser als mit dem Begriff ›klassisch‹ bezeichnen zu können glaubten, sicherten unserem Greifentypus, nachdem er von der Flächenkunst übernommen und dort weitertradiert wurde, eine lange Lebensdauer über den raschen Wandel der Kesselprotomen hinaus – für den Problemkreis ›ikonographische Überlieferung‹ ein recht aufschlußreiches Beispiel.

3. Typus III

Die Gattung der kombinierten Greifenprotomen gipfelt in drei Köpfen, die nicht nur typologisch, sondern auch stilistisch aufs engste zusammengehören (G 104 – G 106). Man hat sogar vermutet, daß alle drei Greifen einst dasselbe Anathem schmückten[36], obgleich die Köpfe in Einzelheiten – geringfügig auch in den Maßen – differieren. Das wären allerdings keine entscheidenden Einwände. Nun werden aber durch teils unberücksichtigt gebliebene, teils neu hinzugekommene Fragmente mindestens sechs weitere Protomen gleicher Art bezeugt. Das braucht für die Zusammengehörigkeit der drei vollständigen Köpfe noch nichts zu bedeuten. Doch wird man bei eindringender stilistischer Analyse eher dazu neigen, die Greifentrias aufzuteilen. Wenn man schon zwei Stücke zusammenlassen will, dann am ehesten den in Olympia verbliebenen Kopf und das Exemplar in Athen (G 104 und G 105), während man den New Yorker Greifen G 106 lieber einem anderen Kessel zuweisen möchte. Natürlich bleibt dies letztlich unbeweisbar und ist auch nicht wichtig. Worauf es ankommt ist lediglich, sich die individuelle Verschiedenartigkeit der drei Köpfe klar zu machen. Gerade im Vergleich treten die formalen Eigentümlichkeiten dieser großartigen Greifenschöpfung am deutlichsten hervor. Dabei stellt sich dann ganz von selbst die Frage, in

Taf. 16,6), Kanne Boston (A. Lane, Greek Pottery [1947] Taf. 18). Weitere Beispiele bei Schiering a.O. 128 Anm. 424 und 436; Ch. Kardara, Ῥοδιακὴ ἀγγειογραφία (1963) 154 ff. Abb. 122–125. Die Fortentwicklung dieses Greifentypus zeigt etwa das Tellerfragment in München R. Lullies, AA 1954, 262 Abb. 4. Die Greifen des Euphorbosstils sind von andersartigem Typus; vgl. Schiering a.O. 58.60. – Der Typus lebt noch im 6. Jh. nach auf Terrakottasimen in Kleinasien (A. Åkerström, Die architektonischen Terrakotten Kleinasiens [1966] Abb. 2.3.70. 70a. 75 Taf. 2,2; 16,1; 42; E. Akurgal, Orient und Okzident [1966] 222 Abb. 68; Antiken aus rheinischem Privatbesitz [Ausst.-Kat. Bonn 1973] 163 f. Nr. 240 Taf. 107), auf Fikelluravasen (R. M. Cook, BSA 34, 1933/34, 94 Abb. 19; P. Jacobsthal, Ornamente griechischer Vasen Taf. 9b) oder den um die Mitte des 6. Jhs. zu datierenden Goldblechen von Delphi (P. Amandry, AM 77, 1962, 35 ff. Beil. 6, 8).

[35] Es wurde lange Zeit für ›protokorinthisch‹ gehalten, bis Payne es dem ostgriechischen Stilbereich zuwies (Necr. 230 f., mit viel zu später Datierung). Matz (GgrK 498) spricht es als »nesiotisch« an. Zusammenstellung inselgriechischer Bronzereliefs aus Olympia: Bericht VI 165 Anm. 54; Herrmann, Olympia 237 Anm. 343.

[36] Bericht II 114; Jantzen, GGK 66; Lullies-Hirmer[2] 36 zu Taf. 4; Schefold, PropKg[2] I 71. – Der FO. Olympia ist für den Kopf G 105 nicht gesichert, aber sehr wahrscheinlich. Schon Kunze (Bericht II 114) erkannte an ihm die für Alpheiosfunde charakteristische Oberflächenbeschaffenheit.

welchem der drei uns erhaltenen Köpfe die erstaunliche Konzeption, die ihnen zugrunde liegt, ihren reinsten Ausdruck gefunden hat.

Leider ist bisher kein zugehöriger Hals gefunden worden; denn der einst mit dieser Gruppe in Verbindung gebrachte getriebene Hals B 431 (Taf. 62,1) gehört, wie wir sahen, zu einem Kopf des Typus IIa. Gesamtgestalt, Höhe und Proportionen der Protomen bleiben daher einstweilen unbekannt. Die Beurteilung der Greifen des Typus III muß sich allein auf die Köpfe beschränken.

Nur einer der drei Köpfe – es ist der zuletzt gefundene – stammt aus der Grabung und ist daher in Olympia verblieben (G 104 Taf. 66.67)[37]. Das Stück erlangte rasch Berühmtheit, wurde immer wieder abgebildet und darf heute als das bekannteste Beispiel der Greifenbildnerei gelten; kein anderer Greif kann sich an ›Popularität‹ mit diesem Kopf messen. Er ist der ›Greif aller Greifen‹ und gilt mit Recht nicht nur als eindrucksvollster Repräsentant der gesamten Gattung, sondern darüber hinaus als eine der bedeutendsten plastischen Schöpfungen des 7. Jhs. überhaupt.

Stellen wir den 1914 im Kladeosbett gefundenen, zu einem unbekannten Zeitpunkt nach New York in die Sammlung W. C. Baker gelangten und seit 1972 im Metropolitan Museum befindlichen Greifen G 106 (Taf. 70.71) daneben, dann fallen eine Anzahl nicht unerheblicher Abweichungen auf. Schon auf den ersten Blick wirkt der Olympia-Kopf härter, kantiger, abstrakter. Dabei spielt der verschiedene Erhaltungszustand der Oberfläche kaum eine Rolle. Steil fällt die betont nach vorn gezogene Stirnpartie zum Schnabel hin ab; über dem Auge wiederholen drei scharfkantig abgetreppte Bögen die Kurve des Oberlids; fast rechtwinklig stoßen die Seitenflächen des Kopfes gegen das flachgespannte Schädeldach. Ganz anders beim New Yorker Kopf: die Schädeldecke ist hier mehr gewölbt, der Übergang zu den Seitenflächen ausgeglichen, abgerundet, ohne Knick. Desgleichen die Stirnpartie: sie steigt nicht steil auf, ist niedrig und rund; die Brauenwülste sind weniger scharfkantig und haben weichere Übergänge. Abweichend ist auch die Gestalt des Stirnknaufes: er ist reicher profiliert und schwellender, hat nicht die knappe, fast stereometrische Kegelform des Olympia-Greifen. Die Abweichungen der beiden Köpfe erschöpfen sich indes nicht in derartigen, mehr äußerlichen Merkmalen; sie gehen tiefer. Ihr ganzer Bau, ihre Rhythmisierung ist verschiedenartig. Gehen wir von der Seitenansicht aus, dann fällt zunächst die bei beiden Greifen unterschiedliche Größe und Stellung der Zunge auf. Ihre Kurve läuft sich beim New Yorker Greifen tot, indem ihre Fortsetzung geradewegs gegen den Gaumen stößt. Beim Olympia-Kopf entwickelt sich hingegen hier ein spannungsvolles Spiel von Linien, bei dem gerade der Zunge eine Rolle zufällt, deren Wichtigkeit man erst richtig begreift, wenn man den Athener Kopf (G 105 Taf. 68.69) betrachtet, bei dem sie weggebrochen ist: der Rhythmus ist zerstört, die im Auseinander- und Zueinanderschwingen der Schnabelkonturen vermittelnde ›dritte Stimme‹ ist verstummt. Das Bestreben, durch die Führung der Zunge eine der Klärung und Festigung des Aufbaus dienende Überleitung zur oberen Schnabelspitze zu

[37] Der Greif wird hier (Taf. 66.67) in seiner neuen, vervollständigten Gestalt, mit dem wieder angefügten linken Ohr abgebildet, das 21 Jahre nach Auffindung des Kopfes, weit von dessen Fundort entfernt, im Nordwall des Stadions zutage kam (B 4315). – In gleicher Weise ließen sich vielleicht auch die beiden anderen Köpfe des Typus III mit Hilfe einzeln gefundener Ohren (s. Katalog S. 50 f.) vervollständigen, wenn die Möglichkeit zu praktischen Versuchen gegeben wäre.

schaffen, läßt sich schon bei früheren Greifen erkennen; vor allem die Meister des Typus II
sind sich der kompositionellen Bedeutung dieses Motivs offensichtlich bewußt gewesen,
dessen sich auch spätere Greifenbildner immer wieder gern bedient haben. Aber einmalig ist,
wie beim Olympia-Kopf aus den Kurven von Zunge und Schnabelrändern eine Art vegetabi-
lisch anmutendes Ornament wird. Hat man sich einmal in das wunderbar durchdachte Li-
neament der Seitenansicht (Taf. 66) vertieft, dann will man es kaum für möglich halten, daß
nach einer Drehung von 90 Grad sich in der Vorderansicht (Taf. 67) nun ein neues, vielleicht
sogar noch faszinierenderes System schwingender Kurven entfaltet, das insofern noch einen
besonderen Akzent erhält, als es streng an eine mit Nachdruck betonte, vom Stirnknauf über
die scharfgeschliffene Schneide des Schnabelrückens zur Spitze des Unterschnabels verlau-
fende senkrechte Achse gebunden ist, wobei übrigens wiederum die aufwärts gebogene Zun-
genspitze eine wichtige kompositorische Funktion zu erfüllen hat.

Doch zurück zum Vergleich der Seitenansichten unserer beiden Köpfe (Taf. 66.70). Beim
New Yorker Kopf sitzt das Auge höher und ist auch etwas nach vorn verschoben; anderer-
seits reicht der Kinnwulst tiefer herab; der Unterkiefer ist kürzer und nicht so stark nach un-
ten gebogen, wodurch der Schnabel weniger weit geöffnet erscheint. Der Innenrand des
Oberschnabels steigt schräger an, sein Außenkontur lädt stärker nach vorn als nach unten
aus und hat daher nicht die Spannung wie beim Olympia-Kopf. Alle Formen sind von einer
diagonal gerichteten, von unten kommenden und nach vorn drängenden Bewegung erfaßt,
die eben in jener so stark dominierenden Führung des Schnabelrandes ihren stärksten, im
Vergleich zum Olympia-Greifen überakzentuiert wirkenden Ausdruck findet. Die Folge
davon ist, daß der New Yorker Kopf in einer eigentümlichen Weise verzerrt wirkt, ohne daß
dadurch etwa die dynamische Stoßkraft gesteigert würde. Im Gegenteil: der Olympia-Kopf,
bei dem die Akzente ausbalanciert, die Kurven und Diagonalen in einem System senkrechter
und waagerechter Achsen und Flächen verankert sind, strahlt die stärkere Kraft aus, eine
Kraft, die gerade darauf beruht, daß dieser Kopf ganz auf sich selbst bezogen bleibt. Der un-
bedingte Wille zur Form hält dem Willen zu dynamischer Ausdruckskraft die Waage; das
eine geht im anderen auf. Das ineinandergreifende Gegenspiel von Masse und Fläche, von
Lineament und innerer tektonischer Verspannung ist so absolut in sich schlüssig, daß es die
Kompliziertheit des ungemein kunstvollen kompositionellen Gefüges vergessen läßt und
wie selbstverständlich wirkt. Erst in der Konfrontation mit den Gegenstücken wird man sich
dessen recht bewußt. Vergleicht man die Vorderansichten, so scheint übrigens die Divergenz
der beiden Köpfe noch größer. Der New Yorker Kopf mit seinem ausladenden Kinnwulst
geht nach unten in die Breite; die klare Härte der Komposition, die auf der Dominanz der pa-
rallelen Senkrechten beruht, ist aufgeweicht. Sehr bezeichnend ist auch, wie die Augenpartie
durch stärkeres Ausschwingen ein Eigenleben entfaltet, das dem formalen Aufbau einen zu-
sätzlichen Akzent verleiht.

Die oben gestellte Frage, in welchem Kopf die Idee des entwerfenden Meisters am reinsten
verwirklicht ist, darf damit als beantwortet gelten. Wir wissen zwar nicht, wie die übrigen
Exemplare, die uns bis auf kümmerliche Reste verloren sind, aussahen. Aber blicken wir auf
das Erhaltene, dann will es so scheinen, als sei das, was dieser Meister wollte, nur einmal
wirklich vollkommen gelungen, und zwar in einer nicht mehr zu überbietenden Weise.

Demgegenüber wirkt der Drang zu expressiver Steigerung beim New Yorker Greifen als

BESCHREIBUNG UND STILISTISCHE EINORDNUNG

Schwächung, die Übertreibung mancher seiner Formen als Trübung des ›Urbildes‹. Beim Athener Kopf G 105 (Taf. 68.69), der eine eigentümliche Mittelstellung einnimmt, ist die Beurteilung dadurch erschwert, daß ihm kompositionell so wichtige Elemente wie Ohren, Zunge und Knauf fehlen. Durch seine Proportionen stellt er sich näher zum Olympia-Kopf; auch die Fortsetzung der Zunge wird man sich wie dort ergänzen dürfen. Andererseits hat er mit dem New Yorker Greifen die niedrige Stirn mit den verschliffenen Brauenwülsten und die weich gerundete Schädelwölbung gemein.

Fragen wir nun noch, wie diese Köpfe in das Gesamtbild der Greifenprotomen einzuordnen sind, so ist zunächst zu sagen, daß sie nicht so allein stehen, wie man vielleicht denken sollte. Wir erinnern uns, daß wir schon einmal Veranlassung hatten, auf den Olympia-Kopf G 104 hinzuweisen, und zwar waren es zwei späte Köpfe der großformatigen getriebenen Gattung (G 60 und G 62 Taf. 26.28), deren eigenartige und so ganz aus ihrer Umgebung fallenden Züge uns sein Bild vor Augen riefen (s. o. S. 85). Blicken wir jetzt noch einmal auf diese Greifen zurück, so verstärkt sich der Eindruck: die Protomen G 60 und G 62 und die Greifen vom Typus III können nicht unabhängig voneinander entstanden sein. Die Gemeinsamkeiten beginnen schon beim Äußerlichsten: beim Format und bei der Technik. Auch diese großen getriebenen Protomen sind aus Kopf und Hals zusammengesetzt. Einzigartig im Bereich der getriebenen Greifen erschien uns ihre plastische Struktur, vor allem das harte Nebeneinander von flächig gehaltener Wangen-Augenpartie und abgeplattetem Schädeldach und das starke Übergewicht des scharf gekrümmten Oberschnabels. In den Einzelformen zeigen die getriebenen Köpfe eigenständige, aus der Treibtechnik heraus entwickelte Bildungen, und doch erinnert auch hier etwa die Gestaltung der Partie über dem Auge wieder an die Köpfe vom Typus III. Der Greif G 60 hat sogar – wenn auch nur graviert, nicht plastisch – jenes für unsere Köpfe so charakteristische Motiv des Herüberführens der Falte unter dem Auge über den Schnabelrücken, das sonst nur äußerst selten vorkommt[38].

Wie sind nun aber diese unbestreitbaren Gemeinsamkeiten zu werten, die gerade die großartigsten Leistungen der getriebenen Gattung mit den bedeutendsten gegossenen Köpfen verbinden? Wir hatten bereits festgestellt, daß stilistisch der Stufe unserer Köpfe des Typus III der jüngere jener beiden großen getriebenen Greifen (G 62) entspricht: in seiner kantigen, langgestreckten Schmalheit, dem einseitigen Herausarbeiten der strukturellen Elemente, die zu äußerster Reduzierung der plastischen Masse führte und ihn wie abgezehrt erscheinen läßt, geht er sogar fast noch über den Olympia-Kopf G 104 hinaus. Dagegen hat der kolossale Greif G 60 mehr organisches, tierhaftes Leben, und auch in der verschwenderischen Ausbreitung seiner Einzelmotive zeigt er, daß er der abstrakten Stufe unserer gegossenen Köpfe noch voraufgehen muß. Bedeutet das nun etwa, daß die Köpfe des Typus III von ihm oder ähnlichen getriebenen Greifen abhängig sind, daß sie gewissermaßen einen hier vorgebildeten Typus zu letztmöglicher Vollendung, zur ›absoluten Form‹ läuterten? Wohl kaum. Die Härte und Klarheit, die unerbittliche Konzentration, die Schärfe und Genauigkeit der Formen, die das eigentliche Wesen dieser Köpfe ausmachen, sind ganz von den Möglichkeiten der Gußtechnik her entwickelt. Ein Meister wie der Schöpfer des Olympia-Greifen

[38] In plastischer Form nur bei der getriebenen Protome G 50 (Taf. 23); graviert bei dem gegossenen Greifen G 73 (Taf. 44).

G 104 ›denkt‹ sozusagen ›in gegossenem Erz‹. Nur in dieser Richtung ist eine Beeinflussung
vorstellbar, nicht umgekehrt. So verraten denn auch die getriebenen Greifen G 60–G 62
durch ihre gesondert gearbeiteten und eingesetzten Schnabelinnenteile, daß hier die Grenzen
der Treibtechnik bereits überschritten sind: man muß zu Hilfskonstruktionen greifen, weil
man Formen zu bilden sucht, die mit den üblichen Mitteln nicht zu bewältigen sind, da sie
nicht mehr aus den Gesetzen der Gattung heraus entwickelt sind. Es wäre möglich, daß G 60
von gegossenen Köpfen abhängig ist, die uns nicht erhalten sind und die eine Vorstufe unse-
res Typus III gebildet haben könnten. Was den Kopf G 60 in unserem Zusammenhang so
wichtig macht, ist die Erkenntnis, daß die Greifen des Typus III nicht einfach als genialer
Wurf aus dem Nichts geschaffen sind, sondern in einem Zusammenhang stehen und Voraus-
setzungen haben, die wir noch greifen zu können glauben.

Auch zu den in einem Stück gegossenen Greifenprotomen lassen sich Verbindungslinien
ziehen. Entwicklungsgeschichtlich nehmen die Köpfe des Typus III eine Stelle ein, die etwa
zwischen dem Athener Greifen G 71 (Taf. 41.42,1) und den beiden Protomen G 72 und
G 73 (Taf. 43.44) liegen muß. Die beiden eng verwandten Protomen G 72 und G 73 zeigen
die Weiterentwicklung einer Linie, die schon unverkennbar über die Köpfe des Typus III
hinausführt. Man spürt deutlich die Wirkung – oder sagen wir besser: die Nachwirkung –
des großen Greifenbildes, ohne das beide Protomen nicht denkbar wären, nur ist bei ihnen
alles bereits in einer fast maniert zu nennenden Weise überspitzt. Namentlich bei der Pro-
tome G 73, die hierin am weitesten geht, verraten Einzelheiten, wie der kurvige Augen-
schnitt, die Führung der Brauenwölbung (man vergleiche auch die Vorderansichten!) oder
das schon erwähnte Herüberziehen der Falte unter dem Auge über den Schnabelrücken, un-
verkennbare Zusammenhänge mit den Greifen des Typus III. Es zeigt sich also, daß unsere
Greifen keinen Sonderfall darstellen, vielmehr den Mittelpunkt eines Kreises von Werken
bilden, vor deren Hintergrund sie sich freilich durch die unerreichte Großartigkeit ihrer Ge-
staltung um so leuchtender abheben.

Es ist mehrfach ausgesprochen worden, daß in diesen gewaltigen Köpfen die gesamte
Greifenkunst ihren Höhepunkt erreicht hat. Vielleicht trifft dies auch noch in einem ande-
ren, konkreteren Sinne zu, nämlich so: daß wir hier die letzten Vertreter der kombinierten
Gattung überhaupt vor uns haben. Eine Steigerung über diese Greifen hinaus ist schon vom
Format her schwer vorstellbar. Es mag daher kein Zufall sein, wenn es, bis jetzt jedenfalls,
keine Anhaltspunkte dafür gibt, daß diese Reihe noch fortgesetzt worden wäre. Greifenkes-
sel solch riesigen Formats wurden wohl danach nicht mehr hergestellt. Und im übrigen war
man inzwischen auch technisch so weit, recht große – wenn auch nicht mehr ›kolossale‹ –
Greifenprotomen in einem Stück zu gießen, wie gerade die beiden Protomen G 72 und G 73
beweisen, die in unmittelbarer Nachfolge unserer Greifen vom Typus III stehen und die
größten bisher bekannten Exemplare ihrer Gattung sind.

4. Anhang: Eine Sondergruppe

Wenn wir die folgenden drei, einst am selben Kessel befestigten Köpfe (G 107–G 109,
Taf. 72,1–5) samt einem dazugehörigen getriebenen Halsfragment (Taf. 72,6) nicht unter
der Überschrift »Typus IV« behandeln, sondern als Anhang zu den Typen I–III der kombi-

nierten Technik, so deshalb, weil wir damit ihren Charakter als Sondergruppe von vornherein deutlich machen wollen. Denn was sie mit den vorstehend betrachteten Greifen verbindet, ist lediglich die Tatsache, daß auch hier gegossene Köpfe mit getriebenen Hälsen kombiniert waren. Doch schon rein technisch unterscheiden sie sich von den übrigen kombinierten Protomen: der Übergang von Kopf und Hals erfolgt nicht in einer einfühlsam-organisch geführten Kurve; die Köpfe endigen vielmehr in einem gerade abgeschnittenen Rand, und die ›Naht‹ zwischen Kopf und Hals wird von einem breiten, grob profilierten Band überdeckt, das die Trennung eher auffälliger erscheinen läßt als daß es sie kaschiert. Auch im Format nehmen diese Greifen eine Sonderstellung ein. Sie bleiben an Größe noch hinter den kleinsten Greifen der kombinierten Gattung, der *editio minor* des Typus II (G 99–G 103) zurück[39]. Schwerwiegender ist jedoch die fremdartige formale Erscheinung dieser Greifen, die sich dem Gesamtbild der bisher betrachteten Greifen nur schwer einfügen will. Ganz singulär ist die Bildung der langstieligen Ohren, des röhrenartigen Kinnwulstes, des konischen Stirnknaufs, der unorganischen Einfügung der nicht eingelegten Augen, des blattartig verdünnten Unterschnabels, der groben, mit kreisförmiger Punze hergestellten Schuppenzeichnung.

Die typologischen Besonderheiten erschweren die Einordnung in die Entwicklungsreihe der Greifenprotomen. Gewiß ist dieser Greifentypus relativ spät; der Grad der Abstraktion, das Dürre, Ausgetrocknete, die spröde Härte der Formen machen dies deutlich, und ein scheinbar altertümlicher Zug, die nicht eingelegten Augen, können darüber nicht hinwegtäuschen[40].

Es wurde bereits gesagt, daß alle drei Köpfe demselben Kessel zuzuweisen sind, obwohl sie in weitem zeitlichen wie örtlichen Abstand voneinander gefunden worden sind. Das erste Exemplar (G 107 Taf. 72,1.2) stammt schon aus der alten Grabung, und zwar vom Südostbau; Furtwängler schrieb in Verkennung der Zugehörigkeit des Kopfes zur Gattung kombinierter Greifen das »Halsband« einer antiken Reparatur zu[41]. G 108 (Taf. 72,3.4) kam 1942 bei der Suche nach dem westlichen Ende des archaischen Stadions im Norden des Echohallen-Hofes zutage. Das dritte Exemplar schließlich (G 109 Taf. 72,5) ist ein Fundstück von der Baustelle des neuen Museums[42]. Unter dem Bestand an Bronzen der alten Grabung ließ sich auch ein – allerdings fragmentierter – Hals ausfindig machen, der dieser Gruppe zuzuweisen ist (Br. 12087 Taf. 72,6). Die Zugehörigkeit ergibt sich aus dem geraden oberen Schnittrand, den übereinstimmenden Maßen und dem kreisförmig gepunzten Schuppenmuster.

Wo kann dieser unter den Greifen Olympias so befremdlich anmutende Typus entstanden sein? Sieht man sich nach Vergleichbarem um, so stößt man auf zwei als Gegenstücke gearbeitete Greifenprotomen im Louvre[43], die allerdings, wie Jantzen richtig erkannt hat, weder

[39] Darüber möge die Tatsache nicht hinwegtäuschen, daß wegen der außerordentlich langen Ohren die Gesamthöhe um rund 1 cm mehr beträgt als bei den Köpfen des Typus IIb.

[40] Die Angabe Furtwänglers, das Auge sei »ringsherum zum Zwecke der Befestigung der Füllung etwas ausgehöhlt« (Olympia IV 123; entsprechend auch Jantzen, GGK 19 zu Nr. 76: »Augen ehemals eingelegt?«) ist unzutreffend. [41] Olympia IV 123 zu Nr. 808.

[42] Zum Fundort s. oben S.127 Anm. 23. Für die Publikationserlaubnis sei N. Yalouris herzlich gedankt.

[43] Paris, Louvre 3684/85. De Ridder, BrLouvre II Taf. 120, 3684; Jantzen, GGK Taf. 59.

Kesselprotomen noch griechisch sind. Es sind etruskische Möbelbeschläge. Sie sind wohl später entstanden als unsere Köpfe G 107 – G 109 und weisen infolgedessen die Merkmale unserer Greifen in übertriebener, verzerrter Form auf; dennoch kann kein Zweifel bestehen, daß wir es hier mit nahen Verwandten unserer Gruppe zu tun haben. Ein ähnliches Paar in London scheint etwas älter zu sein und steht griechischen Vorbildern näher[44]. Unsere Greifen vermehren somit den kleinen, doch immerhin vorhandenen Bestand an etruskischen Importstücken, der bisher in Olympia zutage gekommen ist[45]. Unter den etruskischen Greifenprotomen, die Jantzen zusammengestellt hat, ist kein Kesselgreif, woraus er schließt, daß solche von den Etruskern gar nicht hergestellt worden sind[46]. Diese These kann von unserer Greifengruppe G 107 – G 109 her zwar mit letzter Gewißheit weder bestätigt noch widerlegt werden, doch spricht die Kombination mit dem getriebenen Hals, obwohl dieser nicht mit Spirallocken ausgestattet ist und auch in dem erhaltenen Abschnitt keine Biegung aufweist, dennoch dafür, daß wir es tatsächlich mit Kesselprotomen zu tun haben.

Abschließend sei noch auf zwei einzeln gearbeitete außerolympische Greifenköpfe hingewiesen, die gleichfalls eine Sonderstellung einnehmen, schon durch ihr kleines Format, das noch unter dem der Köpfe G 107 – G 109 liegt. Beide befinden sich in amerikanischem Museumsbesitz. Der eine, der zu den Beständen des New Yorker Metropolitan Museums gehört[47], scheint nach den Angaben von Jantzen in der Tat zur Gattung der kombinierten Protomen zu gehören, wenngleich in Anbetracht des fehlenden Halses eine solche Feststellung nur mit Vorbehalt getroffen werden kann[48]. Ein weiteres Stück in Boston[49] wirft die gleichen Fragen auf, die zu beantworten man sich in diesem Fall noch schwerer entschließen kann. Seinem Stil nach läßt sich das Stück jedenfalls in die Reihe der griechischen Kesselgreifen nicht eingliedern[50].

[44] Brit. Mus. Cat., Walters, Bronzes 58 Nr. 391.

[45] Zum etruskischen Import in Olympia: Kunze, StudRobinson I 736 ff.

[46] Jantzen, GGK 80. – Ich bin freilich nicht so sicher, ob die von Jantzen unter seinen Vergleichsbeispielen zitierte Greifenprotome aus Brolio (H. Mühlestein, Kunst der Etrusker [1929] Abb. 168) nicht doch ein Kesselgreif ist. – Näheres zu der Gruppe G 107 – G 109 in Bericht X (im Druck).

[47] Fundort unbekannt. New York, Metropolitan Museum 21.88.21. H 12,7 cm. G. M. A. Richter, Handbook of the Greek Collection (1953) 58 Taf. 21e; Jantzen, Nachtr. 33 Nr. 76a.

[48] Jantzen, Nachtr. 34. Der Greif besitzt am unregelmäßig verlaufenden Halsansatz Nietlöcher. Aber könnte es sich dabei nicht um Spuren der Reparatur einer gegossenen Protome handeln? Das Stück scheint einen ›krönchenartigen‹ Kopfaufsatz gehabt zu haben, wie die Samosgreifen Jantzen Nr. 36, 36a, 40 (Nachtr. Beil. 31), und steht stilistisch dem olympischen Exemplar G 69 (Taf. 42,2.3) nahe.

[49] Boston, Museum of Fine Arts 01.7471 (1900 bei Sotheby in London erworben, Fundort unbekannt). H 11,3 cm. J. L. Benson, AntK 3, 1960, 60 Taf. 2,1.2; M. Comstock-C. Vermeule, Greek, Etruscan and Roman Bronzes in the Museum of Fine Arts, Boston (1971) 282 Abb. 406.

[50] Aber auch an die etruskischen Greifen läßt sich das Stück nicht anschließen. Der ganze Bau des Kopfes ist fremdartig: der mäßig geöffnete Schnabel, die Stirn- und Augenpartie mit den kreisförmigen Einlageöffnungen, aber auch Einzelheiten wie die Form der Stirnbekrönung oder der Ohren. Die typologischen und stilistischen Besonderheiten erklären sich am ehesten als gattungsspezifische Merkmale: der Greif gehört nicht in den Bereich der Kesselprotomen, sondern ist in anderer Verwendung (Möbelbeschlag, Wagenzierat o. dgl.) zu denken. Benson (s. Anm. 49), der ebenso wie ich ohne Autopsie urteilt, möchte den Kopf ungeachtet seiner auffälligen Besonderheiten als »the last member of the Monumental Group« (nach der Definition Jantzens) einordnen, was mir unmöglich erscheint.

IV. ZUR PROBLEMATIK DER KESSELPROTOMEN

1. Die Herkunftsfrage

Die Kesselprotomen folgen, wie seit langem erkannt, orientalischen Vorbildern; daß diese im nordsyrisch-späthethitischen Kreis zu suchen sind, haben Barnett und Akurgal nachgewiesen[1]. Die Vermutung liegt daher nahe, daß die ersten Greifenkessel aus dem Orient importiert worden sind und dann von den griechischen Toreuten nachgeahmt wurden. Daß von diesen orientalischen Importstücken bisher nichts gefunden wurde, müßte dann allerdings auf Zufall beruhen. Bemerkenswert ist auch die Mannigfaltigkeit der Formen und die Freiheit gegenüber den orientalischen Vorbildern gerade schon bei den frühen Greifen. Die ältere Forschung hat daher die Kesselprotomen aus Olympia und anderen Heiligtümern, denen sich Funde aus etruskischen Fürstengräbern an die Seite stellten, für griechisch-orientalisierend gehalten[2]. Schwierigkeiten ergaben sich erst, als ein Teil der mit getriebenen Protomen kombinierten Henkelattaschen als orientalischer Import erkannt wurde und damit die Herkunft auch der Protomen in einem neuen Licht erschien. Wir sind diesem in neuerer Zeit viel diskutierten Problem bereits im ersten Teil unserer Untersuchung in dem Kapitel »Attaschen und Protomen« nachgegangen[3]. Das Ergebnis lief im Grunde auf die schon von Jantzen gemachte Feststellung hinaus, daß »die Kessel aus griechischen Protomen, orientalischen Attaschen und orientalischen Untersätzen zusammengefügt sind«[4]. Jantzen hatte dies seinerzeit freilich nur für die in Etrurien gefundenen Kessel (Praeneste, Barberini- und Bernardini-Kessel; Vetulonia, Kessel A und B) konstatiert. Inzwischen wurde auch in Olympia ein solches gemischtes Exemplar gefunden (B 4224), und in Delphi gibt es ein Fragment dieser Gattung[5]. Ein Fund aus Cypern kam noch hinzu[6]. Damit gewann die Herkunfsfrage neue Aktualität; sie muß für die Protomen daher nochmals gestellt werden. Es handelt sich dabei selbstverständlich nur um die getriebene Gattung.

Die Beantwortung hat von folgenden Fakten auszugehen: Kessel mit orientalischen Attaschen bzw. einzelne Attaschen sind im Orient, in Griechenland und in Etrurien gefunden worden, Kessel mit Attaschen und getriebenen Protomen oder reine Protomenkessel bzw. einzelne Protomen hingegen nur in Griechenland, Etrurien und vereinzelt als Exportstücke

[1] S. oben S. 10 mit Anm. 4.

[2] Für Furtwängler waren die Greifenprotomen ebenso »rein griechisch« (Kl. Schr. I 385) wie für Kunze (Kretische Bronzereliefs [1931] 273 f.), der lediglich erklärt, daß das orientalische Vorbild unbekannt sei (a. O. 274); vgl. auch G. Karo, AM 35, 1920, 140 f.; Langlotz, NBdA I 162.

[3] Forschungen VI 142 ff.

[4] Jantzen, GGK 49.

[5] Olympia: Forschungen VI 11 ff. Taf. 1–4. Delphi: ebenda 143 Anm. 4. Vgl. die Übersicht ebenda 146.

[6] Zuerst angezeigt: V. Karageorghis, BCH 91, 1967, 344 Abb. 149. Endgültige Veröffentlichung: Ders., Excavations in the Necropolis of Salamis III (1973) 97 ff. Abb. 18–24 Taf. H, 129–130. 243–245.

in Südfrankreich und Spanien[7]. Es gibt bisher – von einem für die Herkunftsfrage irrelevanten Ausnahmefall abgesehen – keine Kesselprotome von einem orientalischen Fundort[8], aber weit über 400 Exemplare aus Griechenland und dem Westen[9].

Drei Erklärungsmöglichkeiten stehen zur Debatte:

1. Der Attaschen-Protomenkessel ist eine orientalische Schöpfung. Kessel dieser Art wurden zunächst komplett samt Untersätzen aus dem Orient importiert, bald auch von den Griechen nachgeahmt.

2. Der Orient kannte nur den Typus des Attaschenkessels. Dieser wurde exportiert und in griechischen Werkstätten zusätzlich mit Protomen versehen. Auch die Attaschen stellte man bald selbst her, doch kamen sie schnell aus der Mode. Der reine Protomenkessel – genauer gesagt: der reine Greifenkessel – beherrschte schließlich das Feld.

3. Die Griechen bezogen nur die Attaschen aus dem Orient und schmückten mit diesen (oder Nachgüssen) ihre Protomenkessel. Nachdem sie solche Attaschen selbst herstellten, waren sie nicht mehr auf den östlichen Import angewiesen und verzichteten schließlich überhaupt auf die Ausstattung der Protomenkessel mit Attaschen.

Um mit der letztgenannten Möglichkeit zu beginnen: sie erscheint schon aus ökonomischen Gründen äußerst unwahrscheinlich. Denn welche Werkstatt hätte sich das Geschäft entgehen lassen, Attaschen ohne Kessel zu liefern, die einen solchen Handel doch erst lukrativ machten? Entscheidend ist jedoch ein rein technischer Grund, durch den die Annahme der getrennten Herstellung von Attaschen und Kesseln widerlegt wird; jede Attasche ist auf ihrer Unterseite genau dem (sehr unterschiedlichen) Kesselprofil angepaßt, wurde also jeweils für einen bestimmten Kessel gearbeitet; der umgekehrte Weg (einen Kessel nach einem

[7] Vgl. Forschungen VI 146. Reine Protomenkessel: einziges vollständiges Exemplar ist der aus einem keltischen Fürstengrab stammende Kessel von La Garenne (R. Joffroy, Mon Piot 51, 1960, 1 ff. Abb. 1–9); dazu drei Kessel, deren Protomen verloren sind, aus Olympia: oben S. 4 Anm. 9. Ein später Greifenkessel scheint bis nach Schweden verschlagen worden zu sein: Forschungen VI 146 Anm. 11.

[8] Das einzige Fundstück, eine fragmentierte gegossene Protome aus Susa, übrigens ein spätes Exemplar, ist von Jantzen mit Recht als verschlepptes, eindeutig griechisches Erzeugnis erklärt worden: GGK 73 Nr. 142 Taf. 49,4. Dies ist auch von den Vertretern der ›Orient-These‹ nicht bestritten worden (vgl. etwa Amandry, Études I, 8; E. Akurgal, Anatolia 4, 1959, 99). Auch die gern in diesem Zusammenhang genannte Greifenprotome von Ziwiye (A. Godard, Le trésor de Ziwiyè [1950] 30 Abb. 10; R. Ghirshman, Iran. Protoiranier, Meder, Achämeniden [1964] 30 Abb. 138; Gegenstück, Löwenprotome: ebenda Abb. 139), die übrigens keine Kesselprotome ist, muß als ein relativ spätes (frühes 6. Jh.?), deutlich von griechischen Vorbildern beeinflußtes iranisches oder skythisches Produkt hier ausscheiden, wie manche Forscher bereits richtig gesehen haben: vgl. J. L. Benson, AntK 3, 1960, 64; E. Porada, Alt-Iran (1962) 129; Schefold, PropKg ²I 287. – Zwei getriebene orientalische Protomen in amerikanischem Privatbesitz, die nach Ansicht der Herausgeber aus dem nordwestlichen Iran stammen und in das frühe 1. Jt. datiert werden, folgen dem orientalischen Typus des Löwengreifen und sind mit Sicherheit keine Kesselprotomen: a) Sammlung Schimmel: O. W. Muscarella, Ancient Art. The Norbert Schimmel Collection (1974) Nr. 139; b) Sammlung Pomerance: The Pomerance Collection of Ancient Art (Exhib.-Cat. Brooklyn Museum, 1966) 41 Nr. 47.

[9] Rund 90% der Kesselprotomen stammen aus Griechenland (einschließlich Westküste Kleinasiens), der Rest aus Italien (Etrurien, Campanien), Südfrankreich (La Garenne: s. oben Anm. 7; Angers: Jantzen, GGK Nr. 184), ein vereinzeltes Stück aus Spanien (Jantzen, GGK Nr. 134). Bei einigen wenigen Protomen ist der Fundort unbekannt.

vorgegebenen Attaschenprofil herzustellen) wäre nicht nur widersinnig, sondern auch praktisch kaum vorstellbar[10].

Die erste Möglichkeit scheint die plausibelste zu sein. Wenn schon die Relief-Untersätze (und teilweise, wie wir noch sehen werden, auch die Stabdreifüße) sowie die Attaschen (samt den Kesseln, wie wir nach dem oben Gesagten annehmen dürfen) orientalischer Herkunft sind, wenn es ferner richtig ist, daß die Protomen orientalischen Vorbildern folgen, warum sollten sie dann nicht selbst in orientalischen Werkstätten hergestellt worden sein? Sie regten die Griechen zur Nachahmung an (ähnlich wie die Attaschen und Stabdreifüße) und wurden schließlich durch die griechische Eigenproduktion verdrängt. Diese Hypothese, die zuerst von J. D. Beazley und H. Payne aufgestellt worden war[11], ist mit besonderem Nachdruck von P. Amandry verfochten worden[12] und hat vielfach Zustimmung gefunden[13]. Dagegen geht Jantzen in seinen »Griechischen Greifenkesseln« von der alten Auffassung aus, daß die Kesselprotomen griechische Erzeugnisse sind[14]; andere Forscher haben sich gleichfalls zu dieser Ansicht bekannt[15]. Das gravierendste Argument hierfür wird gewöhnlich in dem Fehlen entsprechender Funde im Orient gesehen. Nun könnte man dem entgegenhalten, daß auch getriebene Untersätze von der Art, wie sie in Griechenland und Etrurien gefunden worden sind[16], bisher im Orient nicht nachgewiesen werden konnten, obgleich ihre späthethitisch-nordsyrische Herkunft eindeutig feststeht; und dieses Phänomen ist nicht ohne Parallele[17]. Dennoch wird man angesichts des außerordentlich umfangreichen Fundbestandes

[10] Vgl. Forschungen VI 144f. Diese Möglichkeit ist gleichwohl erwogen worden, z. B. von G. M. A. Hanfmann, Altetruskische Plastik I (1936) 14; ders., Gnomon 29, 1957, 245.

[11] Beazley, CAH IV (1926) 584; H. Payne, Perachora I (1940) 129f.

[12] BCH 68/69, 1944/45, 68ff.; StudGoldman 250f.; Syria 35, 1958, 82ff.; Études I 11; Gnomon 41, 1969, 797. – Die Schwäche der Position Amandry's zeigt sich in seiner eigentümlichen Unsicherheit gegenüber der Frage, ob sämtliche getriebenen Protomen als orientalischer Import gelten sollen oder nur ein bestimmter Teil (und welcher?).

[13] R. D. Barnett, JHS 68, 1948, 10f.; ders., StudGoldman 231f.; T. J. Dunbabin, The Greeks and their Eastern Neighbours (1957) 42f.; K. R. Maxwell-Hyslop, Iraq 18, 1956, 150ff.; E. Akurgal, Anatolia 4, 1959, 102. 106ff.; ders., Kunst Anatoliens (1961) 55f., R. S. Young, JNES 1967, 151ff.; Cl. Rolley, Études déliennes (BCH Suppl. I, 1973) 508; I. Strøm, Problems Concerning the Origin and Early Development of the Etruscan Orientalizing Style (1971) 133.

[14] GGK 48ff.; Nachtr. 27 Anm. 2. Ein Hauptverdienst Jantzens bei der Klärung der Herkunftsfrage besteht darin, die lange behauptete Verschiedenheit der in Etrurien und Griechenland gefundenen getriebenen Protomen widerlegt zu haben: GGK 34f. 149.

[15] G. M. A. Hanfmann, Gnomon 29, 1957, 245; J. L. Benson, AJA 61, 1957, 400ff.; ders., AntK 3, 1960, 60ff.; J. M. Cook, JHS 77, 1957, 361; K. Schefold, MusHelv 15, 1958, 243f.; H.-V. Herrmann, Gymnasium 64, 1957, 379; ders., Forschungen VI 144; W. L. Brown, The Etruscan Lion (1960) 14ff.; W. O. Muscarella, Hesperia 31, 1962, 319f., ders., Art and Technology 109f.; J. Boardman, The Greeks Overseas² (1973) 64f. (in der 1. Aufl. seines Buches [1964] 86f. hatte der Autor die getriebenen Protomen noch wandernden orientalischen Handwerkern zuschreiben wollen).

[16] Forschungen VI 161ff. Taf. 65–75.

[17] Hier wäre etwa die Gattung der orientalischen ›Kesseltiere‹ zu nennen: Forschungen VI 153ff.; Liste aller Fundstücke: ebenda 154f.; dazu jetzt noch zwei Stücke aus Delphi (C. Rolley, Les Monuments figurés. Les Statuettes de Bronze, FdD V [1969] 95ff. Nr. 156. 158 Taf. 24), ein Exemplar aus Palermo (ArchClass 18, 1966, 175ff. Taf. 60,1), zwei aus Samos (U. Jantzen, Samos VIII [1974] Taf. 59, B 152. BB 775) und ein Neufund aus Olympia (B 7370, unveröffentlicht). – Weitere Beispiele für dieses Phänomen: P. Amandry, Syria 35, 1958, 93.

gerade auch früher Protomen aus Griechenland und Italien ungern von reinem Zufall spre-
chen wollen. Auch der in der Archäologie gern angewandte Kunstgriff, in solchen Fällen
orientalische Handwerker nach dem Westen wandern und dort ihre Kunst ausüben zu las-
sen[18], würde das Fehlen der einschlägigen Funde im Orient nicht erklären[19]. Doch wie dem
auch sei – es handelt sich hierbei um ein *argumentum ex silentio*, dem man durchschlagende
Beweiskraft nicht gern zubilligen möchte. Neue Funde könnten das Bild schlagartig ändern.

 Beim derzeitigen Stand der Dinge können wir nur vom Material selbst ausgehen. Man
muß also fragen: nehmen die getriebenen Protomen eine Sonderstellung ein? Oder läßt sich
zumindest eine Gruppe unter diesen Protomen aussondern, die als orientalischer Import an-
zusprechen ist? Läßt sich eine dieser Fragen bejahen, dann wäre die Entscheidung zugunsten
der ersten der drei Möglichkeiten, die wir die theoretisch plausibelste nannten, gefallen, und
alle Probleme wären gelöst. Man hat sich bei der diesbezüglichen Diskussion neue Auf-
schlüsse unter anderem auch von der Publikation der bisher unveröffentlicht gebliebenen
Funde aus Olympia versprochen[20]. Der gesamte Bestand der Kesselprotomen Olympias
liegt nunmehr vor. Fragen wir also, was aus ihm und dem Gesamtkomplex der getriebenen
Protomen zu erschließen ist.

 Wir haben im beschreibenden Teil unserer Untersuchung die getriebenen Protomen von
Olympia und anderen Fundorten als eine Einheit behandelt und in zeitliche Gruppen einge-
teilt. Dabei bilden diese Protomen formal gesehen keineswegs eine Einheit. Das Gesamtbild
ist außerordentlich vielgestaltig. Das gilt insbesondere für die frühen Exemplare. Dennoch
glaubten wir, bereits innerhalb der frühen Gruppe Entwicklungsmerkmale erkennen zu
können, ja bei den Olympia-Greifen zeichneten sich sogar zwei nebeneinander herlaufende
Entwicklungsstränge ab. Es wäre falsch, diese Entwicklung kontinuierlich zu nennen; sie
erscheint vielmehr sprunghaft, stockend und wieder ungestüm vorwärtsdrängend, verrät
ebensosehr Unsicherheit wie Experimentierfreude. Ich glaube nicht, daß dieser Eindruck
entscheidend durch unsere lückenhafte Überlieferung – die wir natürlich immer in Rech-
nung stellen müssen – beeinflußt, also trügerisch ist, sondern im Großen und Ganzen der
Wirklichkeit entspricht. Jedenfalls müssen wir bei unserem Urteil von dem uns vorliegenden
Bestand ausgehen. Der Eindruck des Unsteten, Unruhigen, Wechselhaften, den diese frühen
Greifen vermitteln, erscheint nun alles andere als ein Indiz für orientalische Provenienz.
Vielmehr widerspricht dies gerade dem Beharrenden des Orients, der Entwicklung nur in-
nerhalb sehr eng gezogener Grenzen kennt und dessen ganze künstlerische Intention gerade
auf das Unveränderliche, Dauerhafte zielt. Man vergleiche etwa, was am nächsten liegt, den
echt orientalischen Kesselschmuck, die Assurattaschen, die Stierprotomen, die Reliefunter-
sätze mit ihren für unsere an antik-abendländische Kunst gewöhnten Augen minimalen

[18] R. D. Barnett, JHS 68, 1948, 6; W. L. Brown, The Etruscan Lion (1960) 2. 5; J. Boardman, Pre-Classical (1967)
 78; B. Goldman, AJA 64, 1960, 319 ff.; ders., ebenda 184.
[19] Die Erklärung von Bernard Goldman (s. Anm. 18), die im Westen tätigen orientalischen ›Gastarbeiter‹ hätten
 mit den von ihnen in griechischem Auftrag geschaffenen Greifenkesseln fremden religiösen Vorstellungen ent-
 sprochen, wodurch sich das Fehlen entsprechender Funde im Orient erkläre (a.O. 320), scheint mir nicht gerade
 einleuchtend. – Eine Fülle religionsgeschichtlicher Spekulationen, die teilweise recht weit hergeholt sind, enthält
 der Deutungsversuch von C. Hopkins, AJA 64, 1960, 368 ff.
[20] Vgl. J. L. Benson, AJA 61, 1957, 401; Verf., Gymnasium 64, 1957, 380; P. Amandry, Gnomon 41, 1969, 797.

Entwicklungsmerkmalen, um den fundamentalen Unterschied zu ermessen. Des weiteren ist erstaunlich, wie weit die Greifenprotomen sich von ihren orientalischen Vorbildern entfernen. Vergleichbar sind im Grunde nur die allgemeinsten typologischen Elemente.

Damit ist freilich nur eine bestimmte – wenn auch, wie mir scheint, entscheidende – Eigenschaft der frühen Greifen angesprochen, noch nicht aber ihr griechischer Stil definiert. Was ist – so wird man fragen – denn nun an diesen bizarren Gebilden griechisch? Ist nicht gerade das befremdlich Monströse ihrer formalen Erscheinung ganz ungriechisch? Die Antwort kann nur lauten: nein. Gerade dies ist für die griechische Kunst der Zeit nach dem Zusammenbruch der geometrischen Form bezeichnend: das Suchen nach neuen Ausdrucksmitteln, die ungehemmt schweifende Phantasie, der Drang nach dem Erfassen des Visionären, Unbegreiflichen, Dämonischen. Formal kann dies alles noch nicht recht bewältigt werden; erst gegen die Mitte des 7. Jhs. beginnt sich das Formenchaos wieder zu ordnen, der dädalische Stil leitet eine neue Entwicklung ein. Die frühen Greifenprotomen stellen sich in dieser Hinsicht neben Werke der Vasenmalerei wie die Berliner Aegina-Kratere[21] oder die Eleusis-Amphora[22], neben Bronzen wie die späten Dreifuß-Ringhenkelhalter[23], neben samische Terrakotten[24] oder den elfenbeinernen Löwengott aus Delphi[25], um nur ein paar Stichworte zu geben. Sie passen, kunstgeschichtlich gesehen, in die anarchische Entwicklungsphase nach 700 v. Chr. genau hinein. Und umgekehrt gefragt: wo gibt es denn im Orient Parallelen zu dem wild-expressiven, entweder übersteigerten oder ›unterentwickelten‹ stilistischen Habitus der frühen Kesselprotomen? Stehen sie nicht in schärfstem Kontrast zu den disziplinierten, formal ausgewogenen Erzeugnissen der orientalischen Kunst? Gerade ein Vergleich mit den als Prototypen für die Greifen immer wieder herangezogenen orientalischen Werken macht das evident[26].

Fassen wir zusammen. Die getriebenen Greifenprotomen bilden einen Komplex, der zwar keineswegs homogen ist, sich aber unter dem uns geläufigen stilkritischen Entwicklungsaspekt zu einem sinnvollen Ganzen ordnen läßt. Den 63 Fundstücken aus Olympia können, wie wir gesehen haben, die Protomen anderer Fundorte ohne weiteres angegliedert werden. Für orientalische Provenienz gibt es keinerlei stilistische Anhaltspunkte. Die Vertreter der Orient-These (Anm. 11–13) sind in entscheidenden Punkten den Beweis für ihre Auffassung schuldig geblieben: weder ist es ihnen gelungen, Greifprotomen im Orient nachzuweisen noch auch Darstellungen solcher Kessel (während es solche in der frühgriechischen Kunst gibt)[27], und weiter, was noch schwerer wiegt: sie haben nicht zeigen können, wo die

[21] CVA Berlin (1) Taf. 10–39 (Deu. 56–85).

[22] G. Mylonas, Ὁ πρωτοαττικὸς ἀμφορεὺς τῆς Ἐλευσῖνος (1957) mit zahlreichen Parallelbeispielen aus der zeitgenössischen Vasenmalerei.

[23] S. Karousou, Ephem 1952, 137 ff. Abb. 3.4; De Ridder, BrAcr 245 ff. Nr. 698–701 Abb. 215–218; H.-V. Herrmann, JdI 79, 1964, 57 ff. 66 f. Abb. 49–54; 60–62.

[24] D. Ohly, AM 66, 1941, 14–17. 22–25 Taf. 5.

[25] Verf., Festschrift für E. Homann-Wedeking (1975) 42 ff. Taf. 6.

[26] In diesem Sinne äußerte sich auch K. Schefold, MusHelv 15, 1958, 243 f. Vgl. auch J. L. Benson, AntK 3, 1960, 63.

[27] Forschungen VI Abb. 1–4. Liste: ebenda 2 f. Das bedeutet: selbst wenn alle Greifenkessel verloren wären, wüßten wir durch diese Darstellungen, daß es sie einst gegeben hat. Im Orient ist es anders: es gibt zwar Darstellun-

Grenze zwischen orientalischen und griechischen Protomen zu ziehen ist[28]. Dies wird auch jetzt, nachdem dieser Bestand sich erheblich vergrößert hat, nicht gelingen. Insofern kann man vielleicht sagen, daß die vollständige Vorlage der Greifenfunde aus Olympia zwar für die Herkunftsfrage nichts Neues erbracht hat, aber geeignet ist, eine alte, zu Unrecht bestrittene Ansicht zu bestätigen: die Greifenprotomen, die wir bis jetzt kennen, sind in ihrer Gesamtheit griechisch[29].

Niemand wird dieses Ergebnis ohne ein gewisses Unbehagen hinnehmen, läßt es doch eine Reihe von Fragen offen, auf die man gern Antwort hätte. Zunächst ist es merkwürdig, daß der Orient, dem der Protomenkessel in verschiedenen Formen geläufig war, ausgerechnet den Greifenkessel nicht gekannt haben soll. Ein weiteres Problem stellt die Vereinigung von orientalischen Attaschen und griechischen Protomen am selben Kessel dar. Ich sehe hierfür keine andere Erklärungsmöglichkeit als die im ersten Teil dieser Untersuchung gegebene [30]; das bedeutet, daß man sich von den oben zur Diskussion gestellten drei Möglichkeiten für die zweite entscheiden muß, obgleich ich zugebe, daß sie mich selbst nicht ganz befriedigt. Doch um das Maß an Ungereimtheit zu verringern, die dieser Erklärung anhaftet, läßt sich vielleicht folgendes sagen: das Zahlenverhältnis zwischen Attaschen und Protomen spricht dafür, daß nicht sehr viele Kessel mit beiden Elementen zugleich ausgestattet waren; dies tritt jetzt nach dem Zuwachs des Fundbestandes an Protomen wesentlich klarer hervor als bisher[31]. Die vieldiskutierten Befunde der gemischten Protomen-Attaschenkessel verlieren damit an Gewicht für die Herkunftsfrage. Mit anderen Worten: der griechische Greifenkessel war im Normalfall nur mit Protomen versehen (Greifen oder Löwen); lediglich für besonders prunkvolle Weihgeschenke (und kostbare Handelsobjekte für Etrurien) bediente man sich orientalischer Attaschenkessel, die man zusätzlich mit Protomen schmückte. Die gemischten Protomen-Attaschen-Kessel (von denen man übrigens ohne die zufällig gute Erhaltung in einigen etruskischen Fürstengrüften kaum etwas wüßte) stellen Sonderfälle dar[32].

Angeregt wurden die Griechen bei der Entwicklung des Greifenkessels – den sie außer in

gen von Kesseln mit konischen Untersätzen oder Stabdreifüßen, aber niemals mit Protomen (s. Forschungen VI 4 Abb. 5–6); K. R. Maxwell-Hyslop, Iraq 18, 1956, 152f. Abb. 1–5.

[28] Ein solcher Versuch ist auch meines Wissens niemals unternommen worden.

[29] Für die gegossenen Greifenprotomen ist orientalische Herkunft ohnehin niemals behauptet worden. Da beide Gattungen, wie wir oben zu zeigen versuchten, miteinander verzahnt sind, wird das Gesamtbild nach Fortfall der ›Orient-These‹ jetzt einheitlicher und geschlossener. – Wenn sich unter den Stabdreifuß-Fragmenten von Olympia orientalische Importstücke befinden, was keineswegs ausgeschlossen werden kann (s. unten S. 172. 195), so ist das kein Beweis gegen die hier vorgetragene Anschauung.

[30] Forschungen VI 147f. Diese Erklärung basiert auf Jantzen (GGK 49ff.).

[31] Den 46 in Griechenland und Italien gefunden orientalischen Assurattaschen (denn nur diese zählen natürlich in unserem Zusammenhang, nicht die im Orient gefundenen; Liste: Forschungen VI 57f. Nr. 19ff., dazu ein Stück aus Delphi: Rolley, Bronzen 15 Nr. 140 Taf. 47) stehen insgesamt 112 getriebene Greifen- und Löwenprotomen gegenüber. Dabei ist zu berücksichtigen, daß die Zahl der Protomen sich durch die vielen Fragmente noch wesentlich erhöht, während bei den Attaschen die Fragmente bereits mitgezählt sind. Ferner ist von den Attaschen ein gewisser (uns nicht bekannter, aber gewiß beträchtlicher) Prozentsatz abzuziehen, da ein Teil von ihnen reine Attaschenkessel geschmückt hat.

[32] Ein vergleichbarer Sonderfall ist der phönikische Silberkessel aus der Tomba Bernardini, der mit 6 etruskischen Schlangenprotomen ausgestattet ist: C. D. Curtis, MemAmAc 3, 1919 Taf. 12–18; H. Mühlestein, Kunst der Etrusker (1929) Abb. 16–19.

Bronze schon früh auch in Ton hergestellt haben[33] – möglicherweise durch orientalische Protomenkessel anderer Typen, also etwa durch Stierkessel oder Kessel mit Greifenatta- schen, die nachweislich importiert worden sind[34]. Daß der griechische Protomenkessel eine ausgesprochen orientalisierende Schöpfung ist, bleibt unbestritten.

Einige Bemerkungen schließlich noch zu den getriebenen Löwenprotomen. Unter den olympischen Fundstücken hat bisher nur das besterhaltene Exemplar der ganzen Gattung, die Protome L 7 (Taf. 34.35,1), Beachtung gefunden. Schon bei ihrer Erstveröffentlichung durch E. Kunze wurde ihr griechischer Charakter in Frage gestellt, ohne daß der Herausge- ber sich entschließen konnte, sie klar als Import zu bezeichnen[35]. Dies haben andere For- scher deutlicher ausgesprochen, wenn sie sich auch über die Provenienz nicht recht einig werden konnten[36]. Die Herkunftsfrage der Löwenprotomen darf jedoch nicht isoliert gese- hen werden; sie ist vielmehr unlösbar verknüpft mit derjenigen der getriebenen Greifen, da beide Typen an einem Kessel vereinigt vorkommen können. Wir kennen bisher zwei Bei- spiele: das eine ist der altbekannte Barberini-Kessel aus Praeneste[37], das andere der Olym- pia-Kessel B 4224. Beim ersteren ist die Zusammengehörigkeit durch die Fundumstände er- wiesen, beim zweiten nur die Tatsache der gemischten Ausstattung, während die verwende- ten Protomen nur zugewiesen werden konnten, allerdings mit an Sicherheit grenzender Wahrscheinlichkeit[38]. Hinzu kommt der Fund eines Löwenkessels in Vetulonia, dessen Pro- tomen dem Olympia-Löwen L 7 sehr nahe stehen[39]; im gleichen Grab, dem Circolo dei le- beti, fand sich ein Greifenkessel[40], dessen Protomen wiederum eine enge Verwandtschaft zu dem Olympia-Greifen G 36 zeigen, den wir mit dem Kessel B 4224 verbunden haben. Wir hatten dies seinerzeit als eine Bestätigung der Richtigkeit unserer Rekonstruktion des frag- mentiert geborgenen Olympia-Kessels B 4224 gewertet[41]. Wie dem auch sei – eine enge Verklammerung der getriebenen Greifen- und Löwenprotomen ist auf jeden Fall unbestreit-

[33] Tonkessel aus Arkades: D. Levi, ASAtene 10–12, 1927–29, 323ff. Abb. 420 a–d; Matz, GgrK 259 Taf. 165 b; EAA I (1958) 661 Abb. 845; aus Gortyn: D. Levi, ASAtene 33/34, 1955/56, 235 Abb. 28; Amandry, Études I Taf. 5,5; aus Athen, Kerameikos: K. Kübler, Kerameikos VI 2 (1970) 163ff., 462f. Nr. 52 Taf. 43. 57; Miniatur- kessel aus Argos, Heraion: J. L. Caskey-P. Amandry, Hesperia 21, 1952, 200 Nr. 243ff. Taf. 56. Einzelne Grei- fenprotomen aus Ton: Liste bei J. Boardman, The Cretan Collection in Oxford (1961) 60f.; dazu ein Stück aus Samos: H. Walter-K. Vierneisel, AM 74, 1959, 31 Beil. 70,2. Vgl. auch Kübler a.O. 163 Anm. 70.

[34] Vgl. Forschungen VI 148. – Greifenattaschen: ebenda 131 A 35–A 37 Taf. 55.56. – »Der Gedanke, Gefäßen pla- stische Zutaten in Form von Tierköpfen zu geben, ist altorientalisch und greift in immer neuen Wellen nach We- sten aus« (H. G. Buchholz, JDI 78, 1963, 22).

[35] Bericht II 108. Ähnlich Langlotz, NBdA I 162.

[36] P. Amandry, Syria 35, 1958, 86 (»assyrischer Import«); E. Akurgal, Anatolia 4, 1959, 106ff. (»späthethitisch«); ders., Kunst Anatoliens (1961) 67 (»hethitisch-aramäische Erzeugnisse, die vielleicht im Lande der Uratäer ent- standen sind« [sic!]); H. Gabelmann, Studien zum frühgriechischen Löwenbild (1965) 42 (»assyrisch bzw. stark assyrisierend«); P. Demargne, Die Geburt der griechischen Kunst (1965) 362 Abb. 479 (»assyrisch oder urartä- isch«).

[37] C. D. Curtis, MemAmAc 5, 1925, 44ff. Taf. 27–31; Jantzen, GGK 14 33f. Nr. 8–10. Gute Abbildungen der Löwenprotomen: E. Akurgal, Anatolia 4, 1959 Taf. D, E; ders., Kunst Anatoliens (1961) Abb. 41.42.

[38] Forschungen VI 13ff. Abb. 7.8 Taf. 1–4.

[39] J. Falchi-R. Pernier, NSc 1913, 429ff. Abb. 7.8; Forschungen VI Taf. 6.

[40] J. Falchi-R. Pernier, NSc 1913, 429ff. Abb. 14.15; Forschungen VI Taf. 5.

[41] Forschungen VI 17, 87f.

bar. Wer die Greifen für griechische Erzeugnisse hält, kann dies für die Löwen nicht leugnen, und umgekehrt[42].

Nun sind gegen die Bestimmung der Löwenprotome L 7 als griechisches Werk Bedenken chronologischer Art geltend gemacht worden[43]. Wir werden auf die sehr schwierigen Datierungsfragen erst im nächsten Kapitel zu sprechen kommen, doch soviel ist klar, daß die Protome L 7 in die erste Hälfte des 7. Jhs. gehören muß. In dieser Zeit aber, so wurde eingewandt, herrschte in der griechischen Kunst der späthethitische Löwentypus vor, der erst in der zweiten Jahrhunderthälfte durch den assyrischen Löwentypus verdrängt wurde. In der Tat kann nicht geleugnet werden, daß unser Kessellöwe L 7 dem assyrischen Typus folgt[44]. »Als griechisches Werk«, so H. Gabelmann, »wäre dieser Löwe nur im späten 7. Jahrhundert verständlich. Doch dies erlaubt seine Herstellung in Treibarbeit nicht«[45]. Das klingt zunächst ganz überzeugend. Aber dieser Einwand, der von einer allzu schematischen Vorstellungsweise ausgeht, hält ernsthafter Nachprüfung nicht stand. Daß die korinthische Vasenmalerei in ihrer protokorinthischen Phase einem mopsartigen, von späthethitischen Vorbildern angeregten Typus folgt, der vereinzelt schon in der Übergangsphase (d. h. seit 640 v. Chr.), und dann im Frühkorinthischen durch den naturnäheren, majestätischen assyrischen Löwentypus verdrängt wird, hatte H. Payne durchaus richtig beobachtet[46]. Doch läßt sich diese Festellung nicht ohne weiteres verallgemeinern. In Athen beispielsweise ist der assyrische Löwentypus schon im 2. Viertel des 7. Jhs nachweisbar[47]. Bereits im 8. Jh. spiegeln die Löwenbilder der griechischen Vasenmalerei mannigfaltige orientalische Vorbilder wider, wie K. Kübler unlängst gezeigt hat[48]. Andererseits lebt der späthethitische Typus in manchen Gebieten, vor allem in Ostgriechenland und auf den Kykladen, noch länger weiter. Auch ist die strenge Scheidung der beiden Typen in der Weise, wie sie seit Payne als Lehrmeinung in der Archäologie herrscht, nicht mehr haltbar, seitdem wir wissen, daß beide im Grunde auf dieselbe Quelle zurückgehen. Der assyrische Typus wurde nämlich der griechischen Kunst nicht durch original-assyrische Werke vermittelt (die als Import äußerst selten

[42] In diesem Sinne haben sich für griechische Provenienz ausgesprochen: Matz, GgrK 153 f.; Jantzen, GGK 36 f.; G. M. A. Hanfmann, Gnomon 29, 1957, 245; W. L. Brown, The Etruscan Lion (1960) 14 ff. (mit besonders gründlicher und eingehender Argumentation); Herrmann, Olympia 84.
[43] H. Gabelmann, Studien zum frühgriechischen Löwenbild (1965) 42. – Für die Datierung der Löwenprotome muß, sofern unsere Rekonstruktion richtig ist, nicht nur die Greifenprotome G 36, sondern auch das Attaschenpaar A 3/4 (Forschungen VI Taf. 1,2; 9.10) mit berücksichtigt werden, obgleich eine direkte chronologische Gleichsetzung von Attaschen und Protomen sich aus methodischen Gründen verbietet (s. Forschungen VI 88). Die Attaschen des Kessels B 42224 gehören zur jüngeren Stufe der Gattung.
[44] Der assyrische Löwentypus geht stärker von Naturbeobachtungen aus. Er hat nicht die rundliche Kopfform mit der stumpfen Schnauze wie der auf althethitische Traditionen zurückgehende späthethitische Typus, besitzt eine große, verschiedenartig wiedergegebene, im Prinzip aber zweiteilige Mähne (Gesichts- und Halsmähne) und eine charakteristische, erregte Mimik, deren besondere Kennzeichen die stilisierten Zornesfalten auf Stirn und Schnauzenrücken und die palmettenartige Bildung der seitlichen Schnauzenfalten sind.
[45] Gabelmann a. O. 42.
[46] Payne, Necr. 67 ff.
[47] K. Kübler, Kerameikos VI 2 (1970) 269. – Auch in der protokorinthischen Vasenmalerei kommt der assyrische Löwentypus bereits vor, wie schon E. Akurgal bemerkte: Späthethitische Bildkunst (1949) 77; vgl. Gabelmann a.O. 7 f.
[48] Kübler a.O. 81 ff.

sind), sondern vorwiegend wiederum durch assyrisierende späthethitische Importstücke. Ein prachtvolles Beispiel, noch dazu aus der Toreutik und in Olympia selbst gefunden, bildet ein späthethitisches Bronzerelief des frühen 7. Jhs.[49]. Weitere wichtige Belegstücke aus der 1. Hälfte des 7. Jhs. sind die Funde späthethitischer Elfenbeinlöwen assyrisierenden Stils aus Thasos[50]. Was wir als späthethitisch bezeichnen, ist ein in Nordsyrien beheimateter Mischstil, in dem althethitische und anatolische Traditionen sich mit assyrischen Einflüssen, zu denen gelegentlich noch weitere Elemente treten, verbinden. E. Akurgal hat versucht, diese Kunst in ein Entwicklungssystem zu bringen, wobei die assyrischen Elemente – historisch durchaus plausibel – allmählich die Oberhand gewinnen; dabei ist freilich zu wenig berücksichtigt, daß die einzelnen Zentren dieses höchst produktiven und für die griechische Kunst ungemein wichtigen Kunstkreises sich offenbar in recht unterschiedlicher Weise mit den verschiedenen Einflüssen auseinandersetzten[51]. Nichts spricht jedenfalls dagegen, unseren Löwenkopf in die erste Hälfte des 7. Jhs. zu setzen; er ist vermutlich gegen Ende dieser Periode entstanden; nicht lange danach beginnt sich in der korinthischen Vasenmalerei dieser Typus durchzusetzen, übrigens auch mit der gerade für Korinth charakteristischen Rautenmähne[52], die, nebenbei bemerkt, im Orient nicht nachweisbar ist[53], jedoch, wie bereits erwähnt, auch bei den Löwenprotomen des Vetulonia-Kessels auftritt[54]. Als plastisches Meisterwerk geht der Olympia-Löwe den mehr handwerklichen Nachahmungen in der Keramik zeitlich voran. In der Geschichte des griechischen Löwenbildes nimmt er einen hervorragenden Platz ein.

Aber auch durch die übrigen, größtenteils bislang unbekannten Löwenprotomen von Olympia erfährt das rundplastische Löwenbild der griechischen Frühzeit eine willkommene Bereicherung in einer Epoche, in der solche Werke einstweilen immer noch relativ dünn gesät sind. Übrigens vertreten alle Olympia-Protomen, die sich zeitlich ziemlich eng zusammenschließen, den assyrischen Typus. Die Löwen des Barberini-Kessels, die vielleicht etwas älter sind, nehmen eine Sonderstellung ein; sie stehen dem späthethitischen Typus näher. Dies hindert jedoch nicht, die Löwenprotomen als eine Einheit zu sehen, ebenso wie die getriebenen Greifenprotomen. Um es nochmals zusammenzufassen: das Fehlen entsprechen-

[49] G. Daux, BCH 84, 1960, 717 Abb. 6. Das Relief gehört zu einem größeren Komplex orientalischer Reliefs nordsyrisch-späthethitischer Provenienz, von dem bisher erst einige Teile abgebildet wurden; vgl. Herrmann, Olympia 86 mit Anm. 327 Taf. 24.

[50] F. Salviat, BCH 86, 1962, 95 ff.; zur Datierung: ebenda 111f.

[51] Daß ich der Systematik Akurgals (»alt-, mittel- und jungspäthethitisch«: Späthethitische Bildkunst [1949] passim) skeptisch gegenüberstehe, habe ich an anderer Stelle angedeutet (Gymnasium 74, 1967, 484). Zur Terminologie und Charakterisierung des ›Späthethitischen‹: Forschungen VI 71 f.

[52] Payne, Necr. Taf. 15,9 (»Transitional«); Taf. 17,1.2.7.12; 18,4.5; 19,2;23,1.3.8;25,3;26,5.7.8 (»Early Corinthian«). – Zu den verschiedenen Mähnenformen des 7. Jhs. (»Schuppenmähne«, »Zottelmähne«, »Flammenmähne«, »Lockenmähne«): H. J. Bloesch, Antike Kunst in der Schweiz (1943) 154 Anm. 40. Die älteren Kessellöwen Olympias zeigen, entsprechend der allgemeinen Entwicklung, die »Zottel«- bzw. »Flammenmähne«. Die »Rautenmähne« kommt außer in Korinth auch auf den kretischen Bronzeschilden (E. Kunze, Kretische Bronzereliefs [1931] 174f.) sowie auf spartanischen Elfenbeinschnitzereien (R. M. Dawkins, Artemis Orthia [1929] Abb. 27. 69a. 70a. 84c; E. L. Marangou, Lakonische Elfenbeinschnitzereien [1969] Abb. 27; 69a; 70a; 84 c) und Bleireliefs (Dawkins a. O. Taf. 187, 1–3; 194, 6–9) vor.

[53] Kunze, Kretische Bronzereliefs (1931) 174.

[54] Oben S. 143 Anm. 39.

der Funde im Orient, die Querverbindungen zu anderen griechischen Kunstgattungen und schließlich der enge Zusammenhang mit den Greifenprotomen erweisen die kleine und innerhalb der Geschichte des Protomenkessels kurzlebige, künstlerisch jedoch hochbedeutsame Gattung der Löwenprotomen als eine Schöpfung der früharchaischen griechischen Toreutik.

Ein Wort endlich noch zu dem vollständig samt Stabdreifuß erhaltenen Protomen-Attaschen-Kessel aus dem Tumulus 79 der Nekropole von Salamis auf Cypern[55], dem man seit seiner als Sensation gefeierten Entdeckung 1966 mancherseits entscheidende Bedeutung für die Herkunftsfrage des Greifenkessels hat zuerkennen wollen[56]. Der Kessel nimmt, wie der Ausgräber mit Recht betont hat, eine Sonderstellung ein, und zwar in jeder Hinsicht: singulär sind Anzahl (vier) und Gestalt der Attaschen, die mit Oberkörper und Beinen dargestellt sind, ebenso wie diejenige der Protomen (acht Greifen) und die Art, wie sie am Kessel montiert sind (auf den Attaschenflügeln!); ihr Stil erinnert, wenn man überhaupt vergleichen will, am ehesten an späte Greifenprotomen aus Italien (»Kyme-Gruppe«: Jantzen, GGK 80 ff. Taf. 57.58). Eine besondere Merkwürdigkeit ist noch, daß, gerade umgekehrt wie bei den sonstigen Exemplaren, die Attaschen getrieben, die Protomen gegossen sind. Völlig ungewöhnlich ist auch die Überladenheit des Kessels mit Zierat, die ein bizarres Gesamtbild ergibt. Ich halte das Fundstück mit dem Ausgräber für ein cyprisches Produkt. Es handelt sich um eine Sonderform, die Elemente des Attaschen-Protomenkessels in eigenwilliger Weise verbindet. Für die Entwicklungsgeschichte des Greifenkessels ist das Stück ohne Bedeutung, da von ihm keinerlei Einfluß auf den griechischen Greifenkessel ausgegangen ist.

2. Chronologie

Wie bei der Lektüre des beschreibenden Hauptteils, so hoffen wir, deutlich geworden ist, wollen wir unsere Darbietung des Materials im Sinne einer chronologischen Ordnung ver-

[55] V. Karageorghis, Excavations in the Necropolis of Salamis III (1973) 25 ff. Nr. 202; 97 ff. Abb. 18–24, Frontispiz, Taf. H. 129. 130. 243–245. Zur Technik: H. Lehóczky, JbZMusMainz 21, 1974, 128 ff. Taf. 20–33.
[56] V. Karageorghis, Delt 22, 1967, Chron. 547 Taf. 403; ders., BCH 91, 1967, 344 Abb. 149 (:»Le chaudron n'est pas seulement un oeuvre d'art; il éclaire le problème de l'origine de divers autres chaudrons de cette ecpèce trouvés en Étrurie et en Grèce«). In der endgültigen Publikation (s. Anm. 55) 103 und 106 betrachtet Karageorghis den Kessel als das entscheidende Verbindungsglied zwischen dem (archäologisch bisher nicht nachweisbaren) orientalischen Prototyp des Greifenkessels und seinen griechischen Nachahmungen. Auch Amandry hat den Kessel von Salamis als wichtiges Stück für seine seit Jahren vertretene These vom orientalischen Ursprung des Greifenkessels (oben Anm. 12) bezeichnet: Gnomon 41, 1969, 797. – Zur Datierung: Der Kessel wird der ersten Bestattung des Grabhügels zugewiesen, die in die Epoche Cypro-Archaic I gehört; da der Ausgräber ein Anhänger der Frühdatierung dieser Epoche ist, setzt er den Kessel »um 700« an. Ich kann mich dazu nicht kritisch äußern, muß jedoch gestehen, daß mir vom Stil der Greifenprotomen her dieses Datum befremdlich hoch erscheint. – Im Zusammenhang mit der Herkunftsfrage hatten auf eine mögliche Vermittlerrolle Cyperns bereits früher K. R. Maxwell-Hyslop (Iraq 8, 1956, 164) und M. Pallottino (East and West 9, 1958, 48) hingewiesen. R. D. Barnett, der ebenso wie der Ausgräber auf den von allem bislang Bekannten völlig abweichenden Stil der Attaschen und Protomen verweist, erwog für den Kessel phönikische Herkunft (AJ 49, 1969, 146). – Zur Ikonographie des cyprischen Greifen s. im übrigen A. M. Bisi, OA 1, 1962, 219 ff.

standen wissen. D. h. die Stücke sind innerhalb der einzelnen Gattungen in zeitlicher Folge
aufgeführt; auf Querverbindungen ist in vielen Fällen hingewiesen worden. Das Gesamtbild
der Entwicklung sei hier nochmals kurz zusammengefaßt.

Die Reihe der uns erhaltenen Kesselprotomen setzt mit einigen von einer primitiven
Grundstufe (G 1 – G 4 Taf. 1–5) zu starker Expressivität sich entwickelnden Gruppe getrie-
bener Protomen ein (G 5 – G 13 Taf. 3–7)[1], deren uneinheitliche Gesamterscheinung deut-
lich das Stadium des Experimentierens verrät. Auch die nachfolgenden Greifen sind alles an-
dere als homogen, doch ist eine Tendenz zur formalen Beruhigung, zu ausgeglicheneren
Proportionen spürbar. Beispielhaft sind hierfür Werke wie die Protome G 14 (Taf. 9), und
die sich ihr anschließenden Stücke, unter denen die Greifen des Barberini-Kessels[2] und die
Samos-Protome B. 158[3] besonders hervorgehoben zu werden verdienen. Den Greifen, die
unsere Mittlere Gruppe der getriebenen Protomen anführen, treten nun bereits die ersten ge-
gossenen Exemplare zur Seite, die, wie der Samos-Greif B. 189[4] und die ihm folgenden
Stücke zeigen, unverkennbar unter dem Eindruck getriebener Vorbilder stehen. Unter den
Olympiafunden steht die getriebene Gattung in immer reicherer Entfaltung weiter im Vor-
dergrund; die Reihe der gegossenen Greifen setzt hier später ein als in Samos; ihre zeitliche
Einordnung ist schwierig, doch dürften die gegossenen Protomen der Frühen Gruppe von
Olympia (G 64 – G 66 Taf. 37.38) erst den fortgeschritteneren Stücken der Mittleren
Gruppe der getriebenen Greifen parallel zu setzen sein. Die Reihe der Olympia-Greifen
G 19 – G 31 (Taf. 11–13) scheint in ziemlich rascher zeitlicher Folge entstanden zu sein;
Funde von anderen Orten sind auf dieser Stufe spärlich; erwähnenswert ist der Akropolis-
Greif in Oxford[5], ein delphisches Stück[6] und das Exemplar aus Perachora[7]. Bei den gegosse-
nen Protomen gibt es zunächst immer noch Stücke, die im Banne der getriebenen Gattung
stehen – als Beispiele sei auf Samos B. 157[8], einen Akropolis-Greifen[9] oder ein milesisches
Exemplar[10] verwiesen – doch beschreiten die Meister dieser Gattung, wie vor allem eine An-
zahl kleinformatiger samischer Protomen beweist, nun auch durchaus eigene Wege.

Entschieden vorangetrieben wird die Entwicklung in mehreren Werken von stark indivi-
dueller Prägung und hohem künstlerischen Rang, den getriebenen Protomen G 32 – G 34
(Taf. 14), dem gegossenen Greifen G 67 (Taf. 39), dem Erlanger Fragment[11]. Zur gleichen
Zeit wurde bereits der Schritt ins kolossale Format gewagt, wie das älteste Beispiel der kom-
binierten Gattung, der gewaltige Kopf G 92 (Taf. 52–54) bezeugt. Damit ist der Aufstieg
zum Höhepunkt der Entwicklung vorbereitet, der mit den Greifen G 35 (Abb. 2) und G 38

[1] Delphi: RA 12, 1938, Taf. 4. – Samos BB. 715 und B. 952: Jantzen, GGK Taf. 2,1 und Nachtr. Beil. 28.
[2] Jantzen, GGK Taf. 3,4; Meddelelser 14, 1957, 1 ff. Abb. 7.8.
[3] Jantzen, GGK Taf. 1,4 Nr. 4.
[4] Jantzen, GGK Taf. 11 Nr. 33.
[5] T. J. Dunbabin, The Greeks and their Eastern Neighbours (1957) Taf. 7,2.
[6] P. Amandry, BCH 68/69, 1944/45, 67 ff. Taf. 6.
[7] H. Payne, Perachora I (1940) Taf. 38.
[8] Jantzen, GGK Taf. 15 Nr. 45.
[9] Inv. 6634; De Ridder, BrAcr Nr. 431 Abb. 99.
[10] C. Weickert, IstMitt 7, 1957, Taf. 41.
[11] Jantzen, GGK Taf. 19,2.3.

(Taf. 17), den Protomen des olympischen Kessels B 4224 (Taf. 16), des Vetulonia-Kessels A[12] und des Bernardini-Kessels[13] erreicht wird. Auch die Gruppe G 41– G 43 (Taf. 18.2. 19,1) und ein gegossener Samos-Greif[14] gehören hierher. Neben diese Greifen stellen sich die großformatigen getriebenen Protomen G 48 und G 49 (Taf. 21–22) und ein verwandtes Stück aus Samos[15] sowie die kombinierten Greifen des Typus II (G 93 – G 103 Taf. 55–65). Ihre höchste künstlerische Vollendung erfuhr die Greifenkunst schließlich in den Köpfen des Typus III der kombinierten Gattung (G 104 – G 106 Taf. 66–71) und in den letzten großformatigen getriebenen Greifen (G 60 – G 62 Taf. 26–28).

Die normalformatige getriebene Gattung scheint nach diesem Höhepunkt bald ausgestorben zu sein; sie läuft mit drei olympischen Exemplaren aus (G 45 – G 47 Taf. 19–20), die deutlich zeigen, daß diese Technik an den Grenzen ihrer Möglichkeiten angelangt war. Zur gleichen Zeit bringen die Verfertiger gegossener Protomen noch Meisterwerke hervor wie die Olympia-Greifen G 72 und G 73 (Taf. 43.44) und das Samos-Fragment B. 850[16], denen schwungvoll-routinierte Stücke wie G 75 (Taf. 45) und die Protome aus Rhodos[17] folgen. Doch von nun an beginnt das Bild einförmiger zu werden. Es bilden sich schließlich Standardtypen heraus, die massenhaft wiederholt werden und beachtlichen Absatz finden, auch weite Verbreitung, nach Italien und sogar bis ins keltische Barbarenland, immer weniger dagegen im griechischen Mutterland. Zuletzt scheinen indes die samischen Gießereien, die diese Massenherstellung vorwiegend betrieben haben, fast nur noch für den eigenen Bedarf der Insel gearbeitet zu haben. Eigentümlicherweise erlebt der Greifenkessel von dem Zeitpunkt an, wo er das eigentliche Feld der Kunst verläßt und zum kunstgewerblichen Erzeugnis wird, rein quantitativ gesehen seine große Zeit. Denn die in unserer Späten Gruppe zusammengestellten Protomen machen über die Hälfte des Gesamtbestandes der Greifen aller Gattungen aus. Gewiß wäre es ganz verfehlt, daraus in schematischer Weise chronologische Folgerungen zu ziehen. Vielmehr wird man in Anbetracht ihrer formalen Gleichförmigkeit dieser zahlenmäßig sehr umfangreichen späten Produktion zeitlich keinen allzu großen Abschnitt in der Geschichte des Protomenkessels einräumen.

Dem vorstehenden Versuch, das Entwicklungsbild nochmals zu skizzieren, seien sogleich zwei einschränkende Bemerkungen angefügt. Wir gehen allzu leicht davon aus, daß der uns überkommene Bestand im großen und ganzen repräsentativ für die Gesamtproduktion ist. Dies ist natürlich nicht der Fall: es ist mit Verlusten zu rechnen, die, würden wir sie kennen, erhebliche Lücken in unserem Entwicklungsbild verursachen müßten. Zweitens aber, was schwerer wiegt, liegt es in der Natur des Materials, daß es sich nicht wie menschengestaltige Statuen oder Statuetten so ohne weiteres in stilistische Gruppen oder Reihen ein- und zusammenordnen läßt. Wir haben daher im beschreibenden Hauptteil versucht, für die stilistische Beurteilung der Protomen eigene, dem Gegenstand angemessene Kriterien zu entwickeln. Dennoch ist nicht zu leugnen, daß es sich hier um eine äußerst spröde, den herkömmli-

[12] Forschungen VI Taf. 5,2.3.
[13] C. D. Curtis, Mem AmAc 3, 1919, Taf. 52.53.
[14] E. Homann-Wedeking, AA 1965, 433 Abb. 7.
[15] H. Walter-K. Vierneisel, AM 74, 1959, Beil. 70.1.
[16] Jantzen, Nachtr. Beil. 38,1 Nr. 81 a.
[17] G. Jacopi, Esplorazione Archeologica di Camiro II, ClRh VI.VII (1933) 331 Abb. 76.

chen Methoden und Ordnungsprinzipien immer wieder sich entziehende Materie handelt. So bleibt, wie der Bearbeiter freimütig gesteht, ein Gefühl der Unsicherheit bestehen, auch nach jahrelangem intensiven Umgang mit dem Material.

Es wäre nun höchst erwünscht, wenn sich das hier gezeichnete Bild der Entwicklungsgeschichte durch absolute chronologische Fixpunkte stützen ließe. Doch leider steht es damit nicht gerade günstig. Die Forschung ist sich zwar im allgemeinen heute darüber einig, daß die Masse der Kesselprotomen im 7. Jh. geschaffen wurde; das Einsetzen der Produktion liegt noch im 8. Jh., sie reicht bis ins 6. Jh. hinein. Von dieser Feststellung bis zur genaueren Datierung einzelner Stücke ist jedoch ein weiter Weg.

Die Existenz von Greifenkesseln im 8. Jh. erweisen spätgeometrische Darstellungen, die in das letzte Jahrhundertviertel gehören[18]. Wichtig in diesem Zusammenhang ist weiterhin, daß die Assurattaschen im Orient in der zweiten Hälfte des 8. Jhs. einsetzen[19] und schon im ausgehenden 8. Jh. ihre ersten griechischen Gegenstücke haben[20]. Damit ist freilich noch kein exaktes Datum für den Anfang der Geschichte des Greifenkessels gegeben, geschweige denn ein Anhaltspunkt, welche der uns erhaltenen Protomen noch der spätgeometrischen Phase zuzurechnen sind. Ähnlich vage steht es mit dem Enddatum; wie weit die Reihe der Kesselprotomen in das 6. Jh. hineinreicht, ist nicht exakt feststellbar.

Zur Unterbauung der relativen zeitlichen Abfolge durch absolute chronologische Anhaltspunkte gibt es zwei Möglichkeiten: stratigraphische Beobachtungen und Heranziehung von Vergleichsstücken aus anderen Kunstgattungen, sofern diese einigermaßen gut datiert sind. Um mit der ersten Möglichkeit zu beginnen, so muß, was Olympia betrifft, für die Protomen leider das gleiche gesagt werden, was wir schon für die Attaschen feststellten: »aus den Fundumständen lassen sich keine brauchbaren Anhaltspunkte gewinnen«[21]. Die Ursache liegt auf der Hand: wir haben zwar für die meisten Stücke, die aus den neueren Grabungen stammen, stratigraphische Beobachtungen, doch ergibt sich aus der Fundlage jeweils nur ein *terminus ante quem*. Dieser ist für die Zeitbestimmung von geringem Interesse, da zwischen ihm und dem Entstehungsdatum immer eine Spanne klafft, die von Fall zu Fall verschieden, nicht selten sogar sehr groß sein kann. Das gilt z. B. für die fundreichen Stadionwälle, aber selbst für die meisten Brunnen im Stadiongebiet und im Südosten des Heiligtums, die durch ihren keramischen Inhalt gut datiert sind[22]. Die Stücke sind sämtlich erst nach der Zerstörung beziehungsweise Abräumung der Kessel aus dem Heiligtum an ihren Fundort gelangt. Wann sie geschaffen und ins Heiligtum geweiht wurden, geht aus den Fundumstän-

[18] Forschungen VI 2 Abb. 1–2; vgl. E. Kunze, Festschrift Reinecke (1950) 98 mit Anm. 9; K. Kübler, Kerameikos VI 2 (1970) 99. 589f. Nr. 131. 133. Im 8. Jh. wurden auch bereits Greifenprotomen in Ton nachgebildet: CVA Karlsruhe (1) Taf. 4,5–8 (Deu 302).

[19] Forschungen VI 87ff. [20] Forschungen VI 97ff.

[21] Forschungen VI 84; vgl. auch ebenda 25 f. Auch die Bearbeiter anderer umfangreicher Fundgruppen aus Olympia sahen sich in gleicher Weise vor der schwierigen Situation, ihre Datierungen ohne Zuhilfenahme stratigraphischer Anhaltspunkte vornehmen zu müssen; s. F. Willemsen, Forschungen III 166 ff.; W.-D. Heilmeyer, Forschungen VII 6.

[22] Für letztere jetzt W. Gauer, Forschungen VIII. Als frühestes Funddatum ergibt sich daraus für die getriebene Löwenprotome L 6 das letzte Drittel des 7. Jhs. (Brunnen 33, Stadion-Nordwall: Forschungen VIII 25 f. 217; im selben Brunnen wurde die orientalische Attasche A 12 gefunden); aus einem Brunnen des 1. Viertels des 6. Jhs.

den nicht hervor. Nicht viel besser liegen die Dinge im Heraion von Samos. Die Fundlage des getriebenen Greifen B. 158[23] in einer um 660–650 datierten Schicht führt zwar an die Entstehungszeit näher heran als die stratigraphischen Befunde in Olympia, ist aber für die Ermittlung des Herstellungsdatums auch nicht brauchbarer als die noch etwas ältere Fundlage »680–670« für die getriebene Protome B. 952[24] oder »vor 670« für den Greifen B. 1158[25]. Das sehr späte Fragment B. 285[26] ist in einer Aschenschicht des Rhoikosaltars gefunden worden, für deren Funde die Ausgräber eine untere Zeitgrenze »um 550« angeben; damit ist zwar für die Protome noch keine genaue Datierung gewonnen, doch läßt der Befund immerhin darauf schließen, daß die Herstellung von Greifenkesseln nicht über die Mitte des 6. Jhs. hinausgegangen ist[27].

Während in Griechenland datierte Grabbefunde ausfallen, kämen in Italien die etruskischen Fürstengräber von Praeneste und Vetulonia für die Chronologie in Betracht. Aber einerseits ist ihr Inhalt keineswegs einheitlich und in der Mischung von einheimischen und importierten Gegenständen zeitlich schwer zu fixieren, und dann ergibt sich aus den jüngsten bestimmbaren Funden lediglich ein Datum für die Anlage des Grabes, das wiederum zur Datierung des Inhalts – in unserem Fall der Protomenkessel – auch nichts weiter als einen *terminus ante quem* liefert[28].

stammt die späte gegossene Greifenprotome G 89 (Brunnen 58, Südost-Gebiet: Forschungen VIII 64 f. 218 f.), aus einem solchen des 2. Jahrhundertviertels die getriebene Greifenprotome G 27 und der gegossene Kopf G 98 (Doppelbrunnen 71, Südost-Gebiet, ältere Füllung: Forschungen VIII 72. 215); eine »früh- bis hocharchaische« Brunnenfüllung enthielt die gegossene Protome G 75 (Doppelbrunnen 57, Südost-Gebiet: Forschungen VIII 64. 214).

[23] Jantzen, GGK Nr. 4 Taf. 1,4.

[24] Jantzen, Nachtr. Nr. 5a Beil. 28,1–4.

[25] Jantzen, Nachtr. Nr. 10a Beil. 29,1.2; ders., GGK 84; Nachtr. 28; H. Walter-K. Vierneisel, AM 74, 1959, 30. – Der Ephesos-Greif (oben S. 108 Anm. 27) wurde in einer Schicht gefunden, die nach der Keramik zwischen 650 und 550 zu datieren ist und über einem Zerstörungshorizont liegt, der mit dem Kimmeriereinfall von 645 v. Chr. zusammenhängen könnte (H. Vetters, Ephesos. Vorläufiger Grabungsbericht 1973 [1974] 7); dieser *terminus post quem* ist freilich für die Greifenchronologie ohne Bedeutung.

[26] Jantzen, GGK Nr. 176 Taf. 56,2.

[27] Jantzen, GGK 79. Nahe an die Entstehungszeit führt wohl auch der Fundort der Protome H. Walter-K. Vierneisel, AM 74, 1959 Beil. 70,4 heran: ein Bothros, der kurz nach 600 verfüllt wurde und »dessen Inhalt ausnahmslos in das letzte Viertel des 7. Jhs. »gehört (Walter-Vierneisel a.O. 31). Der vielleicht geringfügig ältere Greif B. 1077 (Jantzen, Nachtr. Nr. 140a Beil. 40,2) wurde unter dem um 600 v. Chr. gelegten Vorpflaster der Südhalle gefunden: Walter-Vierneisel a.O. 31.

[28] Zudem sind die Datierungen der Gräber in der Forschung umstritten; vgl. P. Amandry, Syria 35, 1958, 103 Anm. 3; C. Rolley, BCH 86, 1962, 489. – Die Problematik ist bereits im ersten Teil dieser Untersuchungen erörtert worden (Forschungen VI 85 f.). Von den Fürstengrüften, die Protomenkessel enthielten, scheinen mir die Gräber des circolo dei lebeti von Vetulonia die ältesten zu sein; es folgt das Barberinigrab von Praeneste und dann das Bernardinigrab derselben Nekropole. Für die Protomenkessel ist diese Abfolge jedoch irrelevant. Ohne Zweifel gehören sie zeitlich in einen nahen Zusammenhang, doch ist der Barberinikessel der älteste (690/80); es folgen die beiden Vetuloniakessel (um 680) und der Bernardini-Kessel (nach 680). Durch einen nicht unerheblichen Abstand getrennt ist das Regolini-Galassi-Grab in Caere, dessen Protomenkessel (kurz nach Mitte 7. Jh.) bereits rein etruskische Nachahmungen sind (L. Pareti, La Tomba Regolini-Galassi [1947] Nr. 196 Taf. 20 f.; Nr. 307 und 308 Taf. 40).

Wenden wir uns der zweiten Möglichkeit zu, dem Vergleich mit anderen datierten Denk-
mälern, so muß von vornherein auf die Fehlerquellen aufmerksam gemacht werden, die sich
leicht aus der Gegenüberstellung von Werken verschiedener Gattungen und verschiedenen
Rangs ergeben können[29]. Das gilt in besonderem Maße für die wichtigste Quelle, die Va-
senmalerei, in der ein einmal aufgenommener Typus (etwa in der korinthischen oder der
rhodischen Keramik) unter Umständen lange tradiert werden kann[30]. Wir beschränken uns
daher hier auf wenige Hinweise. Für die älteren Greifenprotomen ist zweifellos ein wichtiges
Vergleichsstück die Greifenkanne aus Aegina in London, ein Meisterwerk kykladischer,
wahrscheinlich parischer Keramik[31]. Der plastische Greifenkopf der Kannenmündung ist
offensichtlich von getriebenen Kesselprotomen der frühen Gruppe abhängig; am nächsten
kommen ihm wohl G 7 und G 8 und ein delphischer Greif[32], die zwar in Einzelheiten (ge-
ringere Ausbildung des Unterschnabels, Augenbildung) abweichen, aber die gleiche Stufe
vertreten; schon die Barberini-Greifen oder die olympische Gruppe um G 14 gehen darüber
hinaus. Die Kanne gehört in das 1. Viertel des 7. Jhs., und zwar in dessen Anfang, und ver-
weist die frühen getriebenen Protomen in das späte 8. und allerfrüheste 7. Jh.[33]. Ein ver-
gleichbarer Greifentypus erscheint auf einer frühen Greifenwirbel-Phiale aus Perachora[34].
Den altertümlichen Typus mit den weit herausstehenden Augen gibt eine Tonprotome aus

[29] Ein krasses Beispiel ist, wie Jantzen mit Recht vermerkt (Nachtr. 40 Anm. 12), die chronologische Tabelle, in der
 L. Byvanck-Quarles van Ufford (BABesch 31, 1956, 48 f.) Vasen und Kesselprotomen miteinander parallel
 setzt. Ohne Zweifel sind die Ansätze für die Protomen insgesamt zu spät. – Auch die Bemerkungen von J. M.
 Cook (JHS 77, 1957, 361) setzen einen zu engen chronolgischen Zusammenhang zwischen Kesselprotomen und
 anderen Kunsterzeugnissen voraus.
[30] »Man kann wohl die auf Vasen vorkommenden Greifenbilder an die Greifen anschließen, aber keinesfalls umge-
 kehrt die Greifen der Vasenchronologie folgen lassen«: Jantzen, Nachtr. 40 Anm. 12.
[31] Pfuhl, MuZ III Abb. 97; E. Buschor, Griechische Vasen (1940) 60 Abb. 70; A. Lane, Greek Pottery³ (1971) Taf.
 15; P. Bocci, Ricerche sulla ceramica cicladica, Studmisc 2, 1962 Taf. 11,1. Gute Detailansicht von oben: R. D.
 Barnett, JHS 68, 1948 Taf. 11 e; gute Rückansicht (mit der bei frühen Bronzeprotomen üblichen, am Stirnknauf
 ansetzenden und in einer Quaste endigenden Rückenlocke): P. Jacobsthal, Ornamente griechischer Vasen
 (1927) Taf. 9 c. – Ein Parallelstück (Fragment) aus Naxos: E. Buschor, AM 54, 1929, 156 Abb. 9.
[32] s. o. Anm. 1.
[33] Buschor (a.O. 60) datierte die Greifenkanne noch ins frühe 2. Jahrhundertviertel; doch setzte sich nach der
 bahnbrechenden Behandlung der Kykladenkeramik durch Ch. Karousos (JdI 52, 1937, 166 ff.; zur Greifen-
 kanne von Aegina: ebenda 191 f.) die Frühdatierung durch. Ins letzte Viertel des 8. Jhs. geht allerdings außer Ka-
 rousos (a.O. 192) nur K. Kübler (Kerameikos VI 2 [1970] 47 Anm. 83; 49 Anm. 89; 398); Schefold datiert »gegen
 700« (Tausend Jahre griechischer Malerei [1940] 11), Payne »not later than the very beginning of the seventh cen-
 tury« (Perachora I [1940] 128); andere Autoren begnügen sich mit »1. Viertel 7. Jh.« (Matz, GgrK 271;
 P. Amandry, Syria 35, 1958, 101). Buschor's Datierung ist neuerdings nochmals von P. Bocci wiederaufge-
 nommen worden (a.O. 20: »um 670«); völlig abwegig: L. Byvanck-Quarles van Ufford a.O. 48 (»630«). – In der
 Vasenmalerei kommt der altertümliche Greifentypus mit dem ausgeprägten Unterschnabel und der Angabe der
 Zähne übrigens nur im Frühprotokorinthischen vor (vgl. M. Robertson, BSA 43, 1948, 36 f. Nr. 142 Taf. 9;
 G. S. Weinberg, Hesperia 18, 1949, 154 Taf. 20,30). – Die Wirkung früher Greifenprotomen spiegeln etruski-
 sche Tonnachbildungen wider: CVA Braunschweig Taf. 31,1–4 (Deu 177); etwas später: M. Gjödesen, Medde-
 lelser 10, 1953, 36 f. Abb. 7.8.
[34] Perachora I (1940) Taf. 51,3; zur Datierung: S. Benton, BSA 48, 1953, 340 (noch 8. Jh.).

Samos wieder, die unter dem Niveau des Hekatompedos II zutage kam[35]. Die Maler mittel-
protokorinthischer Aryballen scheinen sich eher an älteren gegossenen Protomen zu orien-
tieren[36]. Auch die Greifen des tönernen Kessels vom Kerameikos[37] schließen sich hier an,
ohne bronzene Protomen direkt zu kopieren; der Kessel wird von Kübler in das späte
2. Viertel des 7. Jhs. datiert[38]. Einen ähnlichen Typus zeigt eine Elfenbeinprotome aus Spar-
ta, wohl aus der gleichen Zeit[39]. An Darstellungen des korinthischen »Transitional Style«[40]
läßt sich das große Greifinnenblech[41] anschließen, das Kunze in das 3. Viertel des 7. Jhs. da-
tierte und einer korinthischen Werkstatt zuschrieb[42]. Wäre die Protome G 57 besser erhal-
ten, hätten wir in ihr vielleicht ein gutes Vergleichsbeispiel; über die gegossenen Köpfe des
Typus II der kombinierten Gattung geht das Bronzerelief jedenfalls bereits hinaus, obgleich
es formal in deren Nachfolge steht; die große getriebene Protome G 60 gehört stilistisch in
unmittelbare Nähe. Hieraus folgt, daß die großartigen Köpfe des Typus III der kombinier-
ten Gattung nicht, wie üblich, in die Mitte des 7. Jhs. zu datieren sind, sondern erst in das
3. Viertel.

Damit sind wir bereits auf dem Höhepunkt der Entwicklung angelangt. Hier sei auf zwei
schlagende Parallelen zwischen Kesselprotomen und Greifendarstellungen hingewiesen.
Einmal auf die Übernahme des Typus II der kombinierten Gattung durch die rhodische Va-
senmalerei, ein Tatbestand, auf den wir oben bereits aufmerksam machten[43]; die Beispiele

[35] R. Eilmann, AM 58, 1933, 132, 142 Beil. 40, 11. Der Hekatompedos II wird von Buschor in die Zeit um 670/60
gesetzt (Festschrift A. Rumpf [1952] 32 ff.). Noch altertümlicher, aber typologisch nicht mit den Kesselproto-
men zu verbinden, sind die Tonprotomen aus Samos (H. Walter-K. Vierneisel, AM 74, 1959, 31 Beil. 70,2) und
Sparta (J. M. Woodward, BSA 29, 1927/28, 78 Abb. 2, 13).

[36] Vgl. etwa Johansen, Vas. sic. Taf. 38,4 oder Payne, Necr. Taf. 3,3 mit Greifen wie Olympia G 65 oder Samos
B. 242 (Jantzen, Nachtr. Beil. 32,1), B. 846 (Jantzen, Nachtr. Beil. 32,2). Hier wie in anderen Fällen muß freilich
mit einem zeitlichen Nachhinken der Vasenmalerei hinter den bronzenen Prototypen gerechnet werden (vgl.
oben Anm. 30). Die angeführten Vergleiche sind also nicht im Sinne einer strikten zeitlichen Parallelität zu wer-
ten. Der Greif (nicht der Greifenvogel!), in der korinthischen Vasenmalerei häufig, ist im Protokorinthischen
noch selten, wie P. Amandry beobachtet hat (AM 77, 1962, 56).

[37] K. Kübler, Kerameikos VI 2 (1970) 391. 462 f. Nr. 52 Taf. 43. 57.

[38] Ebenda 164. Der Kessel wurde in einer Opferrinne gefunden, die in den 50er Jahren des 7. Jhs. angelegt ist (a.O.
163). Die ersten gegossenen Protomen aus Olympia stammen aus dem frühen 2. Viertel des 7. Jhs. Mit einer ge-
wissen zeitlichen Verschiebung ist hier wie bei anderen abgeleiteten Erzeugnissen zu rechnen (vgl. oben Anm. 30
und Anm. 36). – Der bekannte tönerne Greifenkessel aus Arkades (D. Levi, ASAtene 10 – 12, 1927 – 29, 323 ff.
Abb. 420 a – d) gehört zwar auch in das 2. Jahrhundertviertel, doch vertreten die Protomen einen Typus, der sich
mit den Bronzegreifen nicht vergleichen läßt. Schon in die 2. Hälfte des 7. Jhs. dürfte die Tonprotome von der
Agora (D. Burr, Hesperia 2, 1933, 621 Nr. 330 Abb. 88) zu datieren sein; zu Vergleichszwecken ist sie ebenfalls
nicht geeignet. – Zusammenstellungen tönerner Greifenprotomen: G. M. A. Hanfmann, Gnomon 29, 1957,
243; Kübler a.O. 163 f. mit Anm. 69 und 70; J. Boardman, The Cretan Collection in Oxford (1961) 60 f.

[39] R. M. Dawkins, The Sanctuary of Artemis Orthia at Sparta (1929) Taf. 172, 6.

[40] Payne, Necr. Taf. 16,2. [41] Bericht I 90 ff. Taf. 34.35.

[42] Kunze, Neue Meisterw. 16 f. Abb. 34/35. Das Relief dürfte bald nach der Mitte des 7. Jhs. entstanden sein; Küb-
ler setzt es zweifellos viel zu spät an (»frühestens 20er Jahre«: Kerameikos VI 2 [1970] 267 Anm. 415).

[43] Oben S. 129 mit Anm. 34. Dort Belege und Hinweise auf die weitere Wirkung dieses Greifentypus auf die ost-
griechische Kunst. – Einen älteren Typus, der jedoch unter den Kesselprotomen nicht nachzuweisen ist, zeigen
ostgriechische Ohrringe mit goldenen Greifenköpfen feinster Arbeit. Berlin, Mitte 7. Jh.: Matz, GgrK 276; Taf.
G. Becatti, Oreficerie antiche (1955) Taf. 31, 179. London, 3. Viertel 7. Jh.: Brit. Mus. Cat., Marshall, Jewellery
Nr. 1234/35 Taf. 14.

setzen um 650 ein, doch lebt der Typus auf Vasen des Kamirosstils noch lange weiter. Der andere Fall betrifft das um 640 entstandene Tonrelief mit der Darstellung des Herrn der Greifen von der Akropolis von Gortyn[44], dessen Künstler Protomen wie G 72, G 73 oder Samos B. 850[45] vor Augen gehabt haben könnte[46]. In der Folgezeit sind Vergleiche dieser Art kaum noch sinnvoll und wenig ergiebig, da die Greifendarstellungen entweder immer differenzierter werden oder aber stagnieren, die Entwicklung der Kesselgreifen hingegen in gleichförmigen Bahnen verläuft und schließlich zur Erstarrung führt. Im 6. Jh. steht dem monotonen Bild der Protomen in anderen Kunstgattungen ein reiches Spektrum archaischer Greifendarstellungen gegenüber[47].

Viel ergeben Vergleiche dieser Art nicht. Es wäre nach Lage der Dinge gewiß übertrieben, zu erwarten, sie könnten ein Fundament für die durch stilistische Kriterien gewonnene relative Abfolge liefern. Immerhin erfüllen sie eine gewisse Kontroll- und Absicherungsfunktion, zeigen sie doch, daß die stilistische Beurteilung unseres Materials und die darauf beruhende Vorstellung von der Entwicklung der Kesselprotomen nicht ganz falsch sein kann. Nehmen wir die aus Fundumständen und Vergleichen zu gewinnenden Resultate zusammen, so ergeben sich jedenfalls einigermaßen gesicherte Anhaltspunkte für Anfang, Höhepunkt und Ende der Geschichte des griechischen Greifenkessels, die sich auf diese Weise sinnvoll der allgemeinen Kunstentwicklung im 7. Jh. einfügt. Die Anfänge sind dem ersten Aufkommen orientalisierender Elemente in der spätgeometrischen Vasenmalerei gleichzeitig, es folgt die expressive Stufe der ersten Hälfte des 7. Jhs; der Höhepunkt und die reichste Entfaltung fällt mit der dädalischen Phase zusammen. Die neuen Errungenschaften des dädalischen Stils spiegeln sich in der ausgewogenen Dreidimensionalität und in der Klarheit des plastischen Aufbaus der klassischen Greifenköpfe G 93 – G 103 deutlich wider. Als Kolaios aus dem Ertrag seiner Tartessos-Unternehmung um die Mitte des 7. Jhs. in Samos den von Herodot (IV 152) erwähnten monumentalen Greifenkessel weihte[48] – vorausgesetzt, die Nachricht ist wirklich historisch – erleben in Olympia die großformatigen Protomen der getriebenen und kombinierten Gattungen gerade ihre Blütezeit.

Trotz der aufgezeigten Unsicherheiten glauben wir dem Leser eine Übersicht über die Zeitstellung der charakteristischen Stücke der verschiedenen Gattungen, wie sie sich nach unseren Vorstellungen ergibt, schuldig zu sein, die vor allem auch noch einmal den synchronistischen Aspekt der im Text getrennt behandelten Gruppen deutlich machen soll. Die Daten können natürlich nur mehr oder weniger den Charakter von Vorschlägen haben, doch

[44] D. Levi, BdA 41, 1956, 271 Abb. 57; G. Rizza – V. Santa Maria Scinari, Il santuario sull'acropoli di Gortina I (1968) 171 Nr. 127, Taf. 21. [45] s. o. Anm. 16.

[46] Dies ist natürlich nicht wörtlich gemeint, wie überhaupt bei solchen Vergleichen kaum an eine direkte Abhängigkeit gedacht werden kann, sondern mit einem *tertium comparationis* gerechnet werden muß. Zu vergleichen sind auch Greifen des korinthischen »Transitional Style« wie Payne, Necr. Taf. 15,6. – Erstaunlicherweise erscheint dieser Greifentypus noch im 3. Viertel des 6. Jhs. auf dem Wagenfries der Gruppe III der Dachterrakotten von Larisa am Hermos: A. Åkerström, Die architektonischen Terrakotten Kleinasiens (1966) Taf. 23–26.

[47] Übersicht über die archaischen Greifendarstellungen: P. Amandry, AM 77, 1962, 56 ff.

[48] Zur Datierung: A. Schulten, Tartessos (1950) 45, 96; RE Suppl. VIII (1956) 253 s. v. Kolaios (Gisinger).

	G getr.	L	G getr. großformat.	G geg.	G komb.
4. Viertel	G 1				
8. Jh.	G 2				
	G 3/4				
um 700	G 5, G 6				
700/690	G 7/8				
	G 13				
690/680	G 14	L 1			
	G 15/16	L 2–L 5		G 64	
	G 19–G 27				
	G 28				
680/670	G 32				
	G 33	L 6		G 65	G 92
	G 34			G 66	
	G 36/37	L 7–L 8		G 68	
	G 38				
670/660	G 39			G 70	
660/650	G 41–G 43		G 48/49		
um 650	G 44				G 93–G 103
650/640			G 51–G 54		
			G 55		
			G 57		
			G 60/61		
um 640				G 71	
640/630			G 62		G 104–G 106
630/620	G 45–G 47			G 72, G 73	
				G 75	
um 620				G 76	
				G 77/78	
				G 80–G 82	
620/600				G 83	
				G 84, G 85	
1. Viertel				G 86–G 90	
6. Jh.				G 91	

Synchronistische Tabelle

steht es mit vielen allgemein akzeptierten chronologischen Angaben in diesem Zeitraum nicht anders. Unsere Tabelle beschränkt sich auf Olympiafunde; die zeitliche Zuordnung anderer Fundstücke ist vielfach im Text vorgenommen worden, sie ist auch – *cum granu salis* – der Liste sämtlicher Greifenprotomen, die wir unten S. 162ff. geben, zu entnehmen. Daß das hierdurch sich ergebende Bild in manchen Punkten nicht unbeträchtlich von bisherigen Vorstellungen abweicht, wird dem Kenner nicht entgehen.

3. Werkstätten

Wie für andere größere Komplexe früher Bronzefunde von Olympia[1] stellt sich auch für die Gruppe der Protomenkessel die Frage, wo diese künstlerisch wie materiell anspruchsvollen und aufwendigen Weihgeschenke hergestellt worden sind. Hierbei spielt weniger die Überlegung eine Rolle, ob sie – zumindest teilweise – an Ort und Stelle in entsprechend eingerichteten Werkstätten gearbeitet wurden[2], sondern wichtig ist allein die Frage nach der künstlerischen Heimat der Meister. Olympia ist ein Heiligtum ohne Polis, und das elische Hinterland scheint nach allem, was wir wissen, nicht gerade eine Region gewesen zu sein, der künstlerische Spitzenleistungen, als die man viele der Greifenkessel ansprechen muß, zuzutrauen sind. Vielmehr müssen die Werkstätten in den politisch und künstlerisch führenden Poleis der Zeit gesucht werden. Wie bei den Dreifußkesseln und den geometrischen Votivfiguren wird man dabei in erster Linie an peloponnesische Kunstzentren denken. Diese Vermutung ist auch in der Forschung bereits mehrfach geäußert worden[3]. Sie ging von der Häufigkeit einschlägiger Funde in Olympia und einer Herodotstelle aus, wo ein Greifenkessel »κρητὴρ Ἀργολικός«[4] genannt wird. Dies schien auf die »Erfindung« des Greifenkessels in Argos zu deuten und ließ einen bedeutenden Anteil argivischer Werkstätten an der Herstellung solcher Kessel erwarten[5]. Als dann Jantzen die große Menge samischer Greifen vorlegte, mußte freilich diese These in einem etwas anderen Licht erscheinen[6]. Denn nunmehr rückte das samische Heraion, zumal nach der Publikation weiterer Stücke, als Fundort zahlenmäßig an die erste Stelle[7], eine Position, die es auch nach dem derzeitigen Stand behauptet (s. unten S.162). An Samos als Heimat des Greifenkessels hatte man bereits früher wegen der oben erwähnten Herodotnachricht über die Weihung eines monumentalen Greifenkessels

[1] Geometrische Dreifußkessel: F. Willemsen, Forschungen III 175ff.; geometrische Votivstatuetten: H.-V. Herrmann, JdI 79, 1964, 17ff.

[2] Zu Spuren örtlichen Werkstattbetriebs in Olympia: W.-D. Heilmeyer, JdI 84, 1969, 1ff. – Die Bedenken, die S. Benton im Zusammenhang mit den geometrischen Dreifußkesseln hinsichtlich der Schwierigkeiten des Transports so schwerer, unhandlicher und leicht zu beschädigender Gegenstände erhoben hat (AJA 63, 1959, 95) sind nicht stichhaltig. Schließlich hat auch der Krater von Vix unbeschädigt seinen Bestimmungsort erreicht und ist dabei weiter gereist als viele Dreifuß- und Greifenkessel – wie, wissen wir nicht; wir können nur die Tatsache konstatieren.

[3] H. Payne, Perachora I (1940) 130; E. Kunze, Bericht IV 126; F. Willemsen, Forschungen III 177.

[4] Her. IV 152. [5] Vgl. etwa E. Kunze, Forschungen II 229.

[6] Jantzen, GGK 48f. [7] Jantzen, Nachtr. 48 Anm. 16.

durch den Samier Kolaios in das Heraheiligtum gedacht[8]. Aber schon Jantzen räumte ein, daß weder damit noch auch allein mit der Quantität der Funde die Problematik ohne weiteres zu lösen sei[9].

Doch bleiben wir zunächst einmal bei der Fundstatistik. Gehen wir von ihr aus, so ergibt sich zunächst ein ganz klares Faktum: die Hauptfundorte von Kesselprotomen sind Samos und Olympia. Erst in weitem Abstand folgen andere griechische Heiligtümer und einige außergriechische Fundstätten (s. unten S. 162). Das zahlenmäßige Übergewicht der beiden Hauptfundorte ist so groß, daß das dort zutage geförderte Material – sieht man von den Stücken unbekannter Provenienz ab – nahezu Dreiviertel der gesamten Denkmälergattung ausmacht. Das ist ein höchst bemerkenswerter Tatbestand, der eine Erklärung verlangt. Zunächst kommt es darauf an, dieses Zahlenverhältnis differenziert zu sehen, wie wir es auch bei unseren chronologischen Überlegungen getan haben. Man muß sich vor Augen halten, daß von den 192 Samos-Greifen nicht weniger als 149 der späten Gruppe der gegossenen Protomen angehören, davon wiederum allein 85 Exemplare unserer Späten Gruppe IV, der Endphase der Greifenproduktion im 6. Jh., die in Olympia nur noch mit einem einzigen Exemplar vertreten ist. Für die Frühphase und die Blütezeit der Greifenkessel reduziert sich der samische Bestand damit erheblich, bleibt jedoch immer noch sehr beträchtlich. Wie unsere Liste der Kesselprotomen unten S.161 ff. zeigt, stehen in der frühen Gruppe der getriebenen Protomen 13 Fundstücken aus Olympia nur 3 Exemplare aus Samos gegenüber. Umgekehrt umfaßt die frühe Gruppe der gegossenen Greifen 3 olympische Protomen gegenüber 15 samischen. In der mittleren Gruppe ist das Verhältnis Olympia – Samos bei den getriebenen Greifen 30 : 3, bei den gegossenen 9 : 21. Die späte Gruppe der getriebenen Greifen ist überhaupt nur in Olympia vertreten; bei den späten gegossenen Protomen stehen den bereits genannten 149 samischen Greifen 17 aus Olympia gegenüber.

Diese Zahlen lassen jedoch das wirkliche Verhältnis zwischen Olympia und Samos noch nicht richtig erkennen. Hinzuzurechnen sind die Löwenprotomen, die es in Samos nicht gibt (Olympia: 8 Stück) und die großformatigen getriebenen Greifen, die in Samos nur mit einem einzigen Exemplar gegenüber 16 Fundstücken aus Olympia vertreten sind. Auch bei den Greifenprotomen der kombinierten Technik steht ein einziger Samos-Fund 18 Stücken aus Olympia gegenüber. Obgleich unsere Gattungs-Gruppen sich zeitlich nicht genau decken, sind die genannten Stücke insgesamt der Blütezeit des Protomenkessels, die etwa von 680–630 v. Chr. reicht, zuzurechnen. Für diese Epoche beträgt das Zahlenverhältnis Olympia-Samos insgesamt 63 : 25 (frühe und mittlere Phase zusammen: 79 : 43).

Soviel zur Fundstatistik. Es liegt mir fern, diesen Zahlen übertriebene Bedeutung zumessen zu wollen[10]; mir ging es zunächst nur darum, das aus den Gesamtsummen resultierende,

[8] G. Karo, AM 45, 1920, 140 f. – Es handelt sich um die gleiche Geschichte, aus der das Anm. 4 genannte Zitat stammt; nur wird eben das von Kolaios gestiftete Weihgeschenk als »Kessel von argivischem Typus« bezeichnet; man sollte die Stelle daher lieber nicht in diesem Zusammenhang heranziehen. – Auch Furtwängler hat übrigens den Ursprung des Greifenkessels im ostgriechischen Bereich vermutet (Sinope): Kl. Schr. I 450; F. Poulsen suchte ihn auf Rhodos (Der Orient und die frühgriechische Kunst [1912] 65).

[9] Jantzen, GGK 49.

[10] Jantzen hat mir Nachtr. 48 Anm. 16 vorgeworfen, ich betriebe in meiner Rezension seines Buches (Gymnasium 64, 1957, 377 ff.) ein »Zahlenspiel«; doch hat er selbst GGK 49 betont, man müsse sich »an die vorhandenen Funde halten, wenn man nicht den Boden unter den Füßen verlieren wolle«.

irreführende Bild zu korrigieren und die überragende Stellung der Olympia-Funde für die große Zeit unserer Denkmälergattung deutlich zu machen.

Natürlich wird man dem Zufall der Erhaltung einen gewissen Spielraum zubilligen müssen, der bei manchen Gruppen nicht unbeträchtlich sein mag. Im Großen und Ganzen aber dürften die genannten Zahlen in einem relativen Sinne den wirklichen Verhältnissen nahekommen. Dies war bisher, solange ein erheblicher Teil der Funde aus Olympia unpubliziert war, nicht zu erkennen und darf als ein wichtiges Ergebnis der vorliegenden Untersuchung bezeichnet werden. Ein aus der Fundstatistik schon vorher gewonnenes Resultat zeichnet sich auch jetzt deutlich ab: In der Spätzeit muß Samos das bedeutendste Produktionszentrum gewesen sein. Da es sich bei diesen späten Greifen um einen formal und zeitlich außerordentlich geschlossenen Komplex handelt, würde man ihn als lokalen Sonderfall betrachten und ihm für die Gesamtgeschichte des Greifenkessels kein großes Gewicht beimessen. Das Merkwürdige ist aber, daß Samos auch in der frühen und mittleren Phase der Entwicklung unter den außerolympischen Fundstätten eine absolute Spitzenstellung einnimmt, jedenfalls was die gegossenen Greifen betrifft. Auch dies ist ein jetzt besser überschaubares Ergebnis, das für die samische Bronzekunst von Bedeutung ist und alte Vermutungen bestätigt, ohne daß man deshalb die antiken Nachrichten über Rhoikos und Theodoros zu bemühen braucht[11]. Kessel mit getriebenen Protomen scheinen hingegen unter den samischen Weihgeschenken nie eine besondere Rolle gespielt zu haben; deshalb fehlen in Samos auch die Assurattaschen. Bedeutend ist hingegen der Anteil an frühen gegossenen Greifen. Nun muß natürlich nicht jeder im samischen Heraion gefundene Greif auf der Insel hergestellt worden sein. Doch zeichnen sich gerade die älteren gegossenen Protomen von Samos mit ihren voluminösen, quellenden, an bestimmte getriebene Greifen erinnernden Formen durch auffallende stilistische Gemeinsamkeiten aus[12], und zudem kommt dieser Typus in Olympia und auch sonst auf dem Festland nicht vor; er dürfte in der Tat einheimischen Werkstätten seine Entstehung verdanken. Im konservativen Olympia hat sich der Kessel mit gegossenen Protomen offensichtlich nur sehr zögernd durchgesetzt, der getriebene Typus dafür am längsten gehalten.

Man wird das Gesamtbild, das die Funde ergeben, gewiß zutreffend dahingehend interpretieren, daß festländische, insbesondere peloponnesische Bronzewerkstätten die führende Rolle spielten, daß ihnen aber im Laufe der Zeit in ostgriechischen Zentren, namentlich in Samos – aber möglicherweise auch in Milet oder Rhodos – eine Konkurrenz entstand, die, nachdem der Greifenkessel seine Blütezeit hinter sich hatte, das Feld allein beherrschten.

Für die Lokalisierung der peloponnesischen Werkstätten könnten die griechischen Kesselattaschen einen wichtigen Anhaltspunkt liefern. Leider sind sie nie mit Protomen zusammen an einem Kessel gefunden worden; sie können daher nur isoliert betrachtet werden. Wir

[11] Plin. n. h. XXXV 152; Paus. VIII 14,8; IX 41,1; X 38,6; hierzu Lippold, Plastik 58f.; Jantzen, GGK 60.

[12] Jantzen Nr. 33, GGK Taf. 11.12; Nr. 45, GGK Taf. 15; Nr. 46, Nachtr. Beil. 32,1; Nr. 46a, Nachtr. Beil. 32,2. Weitere Beispiele sind in unserer Liste S. 163 f. aufgeführt. Den frühen gegossenen Samosgreifen würde ich auch das Exemplar in Hamburg (H. Hoffmann, AA 1965, 105f. Nr. 29 Abb. 45–46) hinzurechnen.

hatten bei ihnen eine argivische und eine korinthisch-sikyonische Werkstatt festgestellt[13].
Mit Sparta, an das man gleichfalls zu denken geneigt wäre, hat sich keine der Attaschen in
Verbindung bringen lassen; auch unter den Greifenprotomen gibt es nur ein einziges, formal
abseitiges Stück[14], so daß sich die im ersten Teil unserer Untersuchung getroffene Feststel-
lung zu bestätigen scheint, Sparta sei an der Greifenkesselherstellung nicht beteiligt gewe-
sen[15]. Auch in dem im frühen und mittleren 7. Jh. künstlerisch so ungemein produktiven
Kreta sind bisher keine Bestandteile von Kesselschmuck gefunden worden[16]. Attische
Werkstätten, die schon durch die Herstellung später, monumentaler Dreifußkessel hervor-
getreten waren[17] und auch Sirenenattaschen geschaffen haben[18], würde man unter den Er-
zeugern von Greifenkesseln gleichfalls vermuten, zumal die Akropolis von Athen eine An-
zahl entsprechender Funde geliefert hat, die freilich weder mengenmäßig noch durch Quali-
tät besonders herausragen. Diese Stücke sind indes stilistisch so verschiedenartig, daß es
nicht möglich erscheint, eine spezifisch attische Gruppe zu konstituieren[19]; zudem mangelt
es an Vergleichsbeispielen: Greifendarstellungen sind z. B. in der attischen Vasenmalerei, im
Gegensatz etwa zur korinthischen, ausgesprochen selten[20].

[13] Forschungen VI 105 ff.

[14] Aus Riviotissa bei Amyklai: Jantzen, GGK Nr. 41 Taf. 14,4. Es handelt sich um ein sehr frühes Exemplar der ge-
gossenen Gattung, das noch völlig in der Tradition der getriebenen Protomen steht. Ob das ganz vereinzelte
Stück in Lakonien hergestellt ist, darf füglich bezweifelt werden. Mit den frühen samischen Protomen hat es
formal nichts zu tun. – Die Zuweisung des Greifen G 104 an eine spartanische Werkstatt durch Schefold (Orient,
Hellas und Rom [1949] 64) ist nach Lage der Dinge völlig unbegründet.

[15] Forschungen VI 112.

[16] Einzige mir bekannte Ausnahme: eine ganz späte, schwerlich kretische Protome aus Axos (unveröffentlicht,
ehem. Slg. Giamalakis, jetzt Museum Heraklion: KretChron 5, 1951, 450; J. Boardman, The Cretan Collection
in Oxford [1961] 150 Anm. 3). Das fast völlige Fehlen einschlägiger Funde auf Kreta ist umso verwunderlicher,
als es hier schon früh zahlreiche Tonnachbildungen gibt; Boardman a. O. 60 f. (vgl. oben S. 152 mit Anm. 38).
Verwiesen sei auch auf das oben genannte Relief aus Gortyn (S. 153 Anm. 44).

[17] H.-V. Herrmann, JdI 79, 1964, 57 ff., 66 ff.

[18] Forschungen VI 112 f.

[19] Die getriebene Gattung ist nur mit einem einzigen Exemplar vertreten (T. J. Dunbabin, The Greeks and their
Eastern Neighbours [1957] 43 Taf. 7,2). Außer einem frühen Exemplar (De Ridder, BrAcr 147 Nr. 431 Abb. 99)
und einem Kopf aus der Blütezeit (ebenda 147 f. Nr. 432 Abb. 100) sind die gegossenen Protomen von der Akro-
polis sämtlich spät (ebenda 149 ff. Nr. 433–436 Abb. 101–104; Nr. 438 Abb. 106; dazu ein Hals: ebenda 153
Nr. 439). Außerdem wurde ein (sicherlich nicht attischer) Kopf der kombinierten Gruppe des Typus II a auf der
Akropolis gefunden (ebenda 151 f. Nr. 437 Abb. 105; Jantzen, GGK Nr. 73 Taf. 26,2).

[20] Im Frühattischen gibt es nur zwei vereinzelte Beispiele: einen Teller und eine Tasse aus dem frühen 2. Viertel des
7. Jhs. vom Kerameikos (K. Kübler, Kerameikos VI 2 [1970] 240 f. Inv. 24 Taf. 23 Kat. 34 und Inv. 79 Taf. 27
Kat. 31); beide zeigen den gleichen Greifentypus, einen Typus eigener Prägung, der vor allem dem Korinthi-
schen ganz fern steht. Erst an der Wende vom 7. zum 6. Jh. erscheint der Greif, wenn auch bei weitem nicht so
häufig wie in Korinth oder im Osten, wieder im Repertoire der attischen Vasenmaler (frühes Beispiel: Amphora
Berlin Inv. 1961, F. Brommer, JbBerlMus 4, 1962, 1 ff. Abb. 1, 5–7; sf. Beispiele: London B 101, J. D. Beazley
– H. G. Payne, JHS 49, 1929, 255 f. Abb. 3; London B 383, CVA Brit. Mus. (2) Taf. 10, 1 b (Gr. Brit. 68);
Louvre E 833, CVA Louvre (1) Taf. 1,9 (France 31); Heidelberg 281, CVA Heidelberg (1) Taf. 43,3 (Deu 477);
Klitiaskrater Florenz, FR Taf. 3, Brommer a. O. 8 Abb. 8). – Die auffällige Seltenheit der Greifendarstellungen
in der attischen Vasenmalerei hat H. J. Bloesch zu erklären versucht: Festschrift für E. Tièche (1947) 5.

Argos und Korinth kommen nach F. Willemsen als Heimat der geometrischen Dreifuß-kessel am ehesten in Frage[21]; an der Produktion haben sich im Laufe der Zeit gewiß auch an-dere Werkstätten beteiligt, ohne daß es indes bisher gelungen wäre, mit sicheren Ergebnissen über Willemsens Vermutungen hinauszukommen[22]. Ähnlich steht es mit den Protomenkes-seln, die ja in gewisser Hinsicht das Erbe der Dreifußkessel antreten. Argivische und korin-thische Werkstätten haben sich auch für andere Bronzegattungen, die in Olympia in beson-derer Häufung auftreten, wie etwa die Schildbänder, als Lieferanten erwiesen[23]. War es so, »daß der Greifenkessel in einer einzigen Werkstatt und von einem Meister erdacht, ›erfun-den‹ worden ist«[24], dann mag die Bezeichnung »argivischer Kessel«, den die Griechen für dieses Gerät verwendeten, gewiß einen wichtigen Hinweis enthalten. Aber wissen wir, ob es wirklich so war? Das stilistisch so uneinheitliche Bild gerade der frühen Greifen – vor allem der gegossenen Gattung – spricht eigentlich eher dagegen. Man könnte den griechischen Namen für den Greifenkessel auch so deuten, daß argivische Werkstätten – zumindest zeit-weise – in der Herstellung führend waren, daß ihre Erzeugnisse sich besonderer Wertschät-zung erfreuten. Die stilistische Variationsbreite deutet – aufs Ganze gesehen – jedenfalls auf eine Mehrzahl von Werkstätten mit möglicherweise nicht unbeträchtlicher Streuung hin; so-gar Großgriechenland ist, wie Jantzen wahrscheinlich gemacht hat, daran beteiligt gewesen, wenn auch spät und nur in sehr beschränktem Umfang[25].

Bei der im beschreibenden Teil gegebenen stilistischen Analyse haben sich immer wieder Gruppen von Stücken mit verwandten Merkmalen ergeben, die gewiß vielfach als Werk-stattzusammenhänge zu verstehen sind, ja zuweilen sogar auf die gleiche Hand zu deuten schienen. Auf diese Beobachtungen sei in diesem Zusammenhang nochmals verwiesen; sie brauchen hier nicht wiederholt zu werden. Über die vorstehend gemachten Andeutungen hinausgehende Lokalisierungsversuche würden weiter auf das Feld der Spekulation führen, als es der Charakter dieser Untersuchung vertretbar erscheinen läßt.

Lediglich für zwei der allerbedeutendsten Greifenschöpfungen wollen wir uns eines Vor-schlages nicht enthalten, nämlich für die kombinierten Greifen des Typus II und des Typus III. In der ausgewogenen ›Allansichtigkeit‹, Strenge und Klarheit des plastischen Aufbaus haben die Köpfe des Typus II, wie wir oben gesehen haben (S. 123), nicht ihresgleichen. Sie erschienen uns als die echtesten Repräsentanten des Mitteldädalischen Stils um 650. Wenn man darüber hinaus in der formalen Struktur dieser Köpfe noch den Ausdruck einer be-stimmten Kunstlandschaft sehen will, so hat wohl keine andere größeren Anspruch darauf, hier genannt zu werden, als die argivische[26]. Dem scheint die oben erwähnte Ähnlichkeit mit

[21] Forschungen III 175ff. Lediglich Kreta billigt Willemsen eine eigene Produktion, allerdings nur von peripherer Bedeutung zu (a.O. 176); hierzu jetzt M. Maas, AM 92, 1977, 32ff.

[22] Die Bemerkungen von Amandry hierzu (Gnomon 32, 1960, 462f.) sind gewiß interessant, kommen aber auch über Hypothesen nicht hinaus. Dies gilt ebenso für die Ausführungen von B. Schweitzer, Die geometrische Kunst Griechenlands (1969) 183f.

[23] E. Kunze, Forschungen II 215ff. [24] So die Annahme von Jantzen, GGK 48. [25] Jantzen, GGK 80ff.

[26] Vgl. auch die für die Zuweisung der argivischen Attaschengruppe Forschungen VI 108f. aufgeführten Kriterien. – Substanzhafte Dichte und Wucht der plastischen Form verkörpert auch die einzige im argivischen Bereich ge-fundene Greifenprotome (C. W. Blegen, AJA 43, 1939, 428 Abb. 16; Jantzen, GGK Nr. 53), die den Greifen vom Typus II der kombinierten Gattung auch zeitlich nicht fernsteht.

Greifenbildern der rhodischen Vasenmalerei und anderen ostgriechischen Werken zu widersprechen[27]. Doch ist zu bedenken, daß die Parallelen nicht auf den ostgriechischen Bereich beschränkt sind, sondern daß die Wirkung dieses Greifentypus weiter geht und sich, wie bereits gesagt, auch in Korinth nachweisen läßt[28]. Diese Darstellungen brauchen für den Ursprung des Archetypus nichts zu besagen; sie zeigen lediglich, daß er von verschiedenen Kunstzweigen und -regionen aufgenommen und weitertradiert worden ist.

Der Charakter des Greifentypus III der kombinierten Gattung ist hingegen ein völlig anderer. Kennzeichnend für ihn ist die Reduzierung des plastischen Volumens, die scharf akzentuierende, zergliedernde Art der Durchformung und die dominierende Rolle der linearen Elemente. Wenn nicht alles täuscht, so haben wir in dieser faszinierenden, in drei Exemplaren auf uns gekommenen Greifenschöpfung Erzeugnisse einer korinthischen Werkstatt vor uns[29].

[27] Oben S.129 mit Anm. 34. Die Heimat unseres Greifentypus ist daher auch von Schiering (Werkstätten orientalisierender Keramik auf Rhodos [1957] 60) im rhodischen Bereich vermutet worden; Jantzen sucht sie auf Samos (GGK 66).

[28] Greifenvogelblech: Bericht V Taf. 46.47; Bronzeschale ehem. Slg. Tyskiewicz: Pfuhl, MuZ III Abb. 134 (vgl. oben S. 129 Anm. 31). Auch das Relief der großen säugenden Greifin (Bericht I Taf. 34.35) steht noch unter dem Einfluß dieses Typus, der auch im korinthischen »Transitional Style« auf Vasen weiterlebt (Payne, Necr. Taf. 16,2). Vgl. oben S.129. Kunze hatte bei der Erstveröffentlichung den Kopf nur allgemein als peloponnesisch bezeichnet (Bericht II 112).

[29] Der Gedanke liegt nahe, auch für die großformatigen getriebenen Protomen G 60–G 62, die, wie wir sahen, formal den gegossenen Köpfen des Typus III nahestehen, sowie für die gegossenen Greifen G 72–74 korinthische Herkunft anzunehmen. – Die eigentümlich ›zergliedernde‹ Art ist übrigens auch den Greifen der korinthischen Vasen von der spätprotokorinthischen Stufe an eigentümlich, doch läßt sich der Typus unserer Greifentrias dort nicht nachweisen. An spätprotokorinthische Greifen wie Johansen, Vas. sic. Taf. 37,5 oder H. Payne-T. J. Dunbabin, Perachora II (1962) Taf. 16 Nr. 272 ist das ›Greifenkesselblech‹ Bericht I Taf. 17 (vgl. Forschungen III 157f.) anzuschließen, das sich damit als korinthische Arbeit erweist.

V. GESAMTLISTE DER KESSELPROTOMEN

Die nachstehende Liste enthält eine Aufstellung aller mir bis zum Abschluß des Manuskripts bekanntgewordenen publizierten Kesselprotomen, einschließlich der hier neu vorgelegten Olympia-Funde. Ein Überblick über den derzeitig bekannten Bestand in Form einer Liste schien mir schon aus statistischen Gründen unerläßlich. Die Anordnung erfolgte nach dem Prinzip, das wir auch für die Olympia-Protomen angewandt haben.

Der erste Gesamtkatalog, den Ulf Jantzen 1955 veröffentlichte, umfaßte 198 Stücke; in seinem Nachtrag konnte er die Zahl auf 310 erhöhen[1]. Unsere Liste bringt mit ihren nunmehr insgesamt 433 Exemplaren einen weiteren, sehr beträchtlichen Zuwachs[2]. Dieser beruht in erster Linie auf der vollständigen Veröffentlichung der Olympiafunde. Von den 118 Protomen aus Olympia waren bei Jantzen nur 25 registriert. Der Rest setzt sich aus Neufunden anderer Ausgrabungsstätten und seither publizierten Stücken in Museums- und Privatbesitz zusammen. Möglicherweise ist mir das eine oder andere Exemplar entgangen. Auch gibt es immer noch eine Anzahl unveröffentlichter Stücke[3]. Zu berücksichtigen sind ferner die nicht mitgezählten Fragmente. Alles in allem kann man jedenfalls mit vollem Recht sagen, daß es sich hier um »die umfangreichste einheitliche Gattung figürlicher Bronzen des siebenten Jahrhunderts«[4] handelt.

Die in den beiden genannten Publikationen Jantzens enthaltenen Stücke sind in unserer Liste mit der ihnen dort gegebenen laufenden Nummer versehen (in Klammern mit vorge-

[1] GGK 13 ff.; AM 73, 1958, 26 ff.

[2] Nicht aufgenommen wurden in unsere Liste die bei Jantzen, Nachtr. 33 ff. Nr. 72 a – m registrierten Fragmente (Ohren und Augen), da einzelne Ohren auch in unserem Katalog der Olympia-Protomen nicht mitgezählt sind und bei den Augen die Zugehörigkeit zu Greifenprotomen nicht gesichert ist. Unberücksichtigt blieben ferner die beiden Miniaturprotomen ebenda Nr. 33 a und b, die nicht zur regulären Gattung der Kesselprotomen gehören, sowie die Hälse ebenda 84 b und 103 h, weil ihre Einordnung in unser Gliederungssystem nicht möglich war. Dagegen wurden die Hälse ebenda 170 e – g und 146 n – s mit aufgenommen, da sie von Jantzen der spätesten Gruppe der gegossenen Protomen (»siebente Gruppe«) zugerechnet sind, die wir in unserer Liste als »Gruppe IV« unverändert, nur unter Hinzufügung der neun inzwischen veröffentlichten Stücke, übernommen haben.

[3] Die im »Verzeichnis der unpublizierten Greifenprotomen« von Jantzen (GGK 105 Nr. 1–9) aufgeführten Stücke sind inzwischen größtenteils veröffentlicht: die beiden Oxforder (1.2) und das New Yorker Exemplar von ihm selbst (Nachtr. Nr. 11 a. 46 c. 76 a); die Protomen aus Milet (4) von G. Heres (Klio 52, 1970, 149 ff.). Die Nr. 9 erwähnten samischen Protomen finden sich in Jantzens Nachtrag; die olympischen Exemplare (5) in der vorliegenden Untersuchung. Der ›Chigi-Greif‹ aus Praeneste (7) ist inzwischen in Kopenhagen aufgetaucht (s. oben S. 63 mit Anm. 19 und 20). Unveröffentlicht geblieben ist das Stück »aus Makedonien« (3; es stammt aus Tsotuli und befindet sich im Athener Nationalmuseum [Inv. 15205]); ferner die beiden Protomen in Perugia (6) und die vier getriebenen Exemplare aus Lindos im Museum von Istanbul (8). Nicht erwähnt sind bei Jantzen vier unpublizierte gegossene Protomen aus Dodona sowie das einzige bisher auf Kreta zutage gekommene Stück, ein aus Axos stammender gegossener Greif der Sammlung Giamalakis (KretChron 5, 1951, 450; J. Boardman, The Cretan Collection at Oxford [1961] 150 Anm. 3); jetzt im Museum von Heraklion (oben S. 158 Anm. 16).

[4] Jantzen, GGK 9 (dort noch als Vermutung formuliert).

stelltem »J.«). Literaturzitate wurden nur den dort und in unserem Katalog der Olympia-Protomen nicht erfaßten Exemplaren beigegeben. Soweit nicht anders vermerkt, sind Fundort und Aufbewahrungsort identisch.

Von den nachstehend aufgeführten Protomen stammen 360 von griechischen, 42 von italischen Fundplätzen, 5 aus Südfrankreich, 1 aus Spanien; dazu kommt der Greifenkopf aus Susa und 24 Stücke, bei denen der Fundort nicht bekannt ist. Weit an der Spitze aller Fundorte stehen Samos (192 Protomen) und Olympia (118 Protomen); über dieses Zahlenverhältnis ist oben S.156 das Nötige gesagt. Von den griechischen Fundstätten folgen erst in weitem Abstand Delphi (13), Athen (9), Milet (8), Rhodos (3), Ephesos (3), Chios (2); alle weiteren sind nur mit einem Stück vertreten (Argos, Perachora, Riviotissa bei Amyklai, Kalaureia, Pherai, Dodona, Delos, Kalymnos, Didyma, dazu ein Exemplar von einem unbekannten griechischen Fundort). Von den 42 Greifenprotomen aus Italien stammen 40 aus Etrurien (davon 12 aus Vetulonia, 10 aus Praeneste, 7 aus Tarquinia, 4 aus Trestina, 2 aus Perugia, 1 aus Brolio) und 2 aus Campanien (Kyme). Was die Gattungen betrifft, so stehen 112 getriebene Protomen (davon 16 Löwenprotomen) 299 gegossenen Protomen gegenüber; hinzu kommen 22 gegossene Köpfe von Protomen der kombinierten Technik.

A. Getriebene Greifenprotomen

Frühe Gruppe

1) Olympia G 1. Taf. 5,1.2.
2) Olympia G 2 (J. 1). Taf. 1.
3) Olympia G 3 (J. 2). Taf. 2.
4) Olympia G 4. Taf. 5,3.
5) Delphi Inv. 6406 (J. 6).
6) Olympia G 5. Taf. 3.4.5,4.
7) Olympia G 6. Taf. 6.
8) Delphi o. Nr. (J. 12).
9) Samos BB. 715 (J. 5).
10) Samos B. 952 (J. 5a).
11) Olympia (?) G 7. Karlsruhe, Bad. Landesmuseum (J. 21). Taf. 8.
12) Olympia G 8. Taf. 5,5.
13) Olympia G 9. Taf. 7,1.
14) Olympia G 10. Taf. 7,2.
15) Olympia G 11.
16) Olympia G 12 (verschollen). (J. 2a). Abb. 1.
17) Olympia G 13. Taf. 7,3.4.
18) Didyma. Ehem. Berlin (verschollen). Klio 52, 1970, 159f. Abb. 8.
19) Samos B. 1158 (J. 10a).

Mittlere Gruppe

20) Olympia G 14 (J. 3). Taf. 9.

21) Olympia G 15. Taf. 10,1.2.
22) Olympia G 16. Taf. 10,3.
23) Olympia G 17. Taf. 10,4.
24) Olympia G 18.
25–27) Praeneste, Barberini-Kessel. a) Rom, Villa Giulia (J. 8). b) Rom, Villa Giulia (J. 9). c) Kopenhagen, Ny Carlsberg Glyptotek. Meddelelser 14, 1957, 1ff. Abb. 7.8.
28) Samos B. 158 (J. 4).
29) FO unbekannt. Paris, Louvre Nr. 2614 (J. 11).
30) Athen, Akropolis. Oxford, Ashmolean Museum Inv. 1895. 171 (J. 11a).
31) Dodona. BCH 81, 1957, 583f. Abb. 9 (Halsfragment).
32) Olympia G 19. Taf. 11,1.
33) Olympia G 20. Taf. 11,2.
34) Olympia G 21.
35) Olympia G 22. Taf. 11,5.6.
36) Olympia G 23. Taf. 11,3.
37) Olympia G 24.
38) Olympia G 25. Taf. 11,4.
39) Olympia G 26. Taf. 12,1.
40) Olympia G 27. Taf. 12,2.
41) Samos B. 1342. AM. 83, 1968, 284 Taf. 113,1.

42) Olympia G 28. Taf. 12,3.4.
43) Olympia G 29. Taf. 13,1.2.
44) Delphi o. Nr. (J. 7).
45) Delos. Inv. A 797. Études Déliennes (BCH Suppl. I, 1973) 507 Abb. 12.13.
46) Olympia G 30. Taf. 13,3.
47) Olympia G 31. Taf. 13,4.
48) Perachora. Athen, Nat. Mus. (J. 22).
49) Olympia G 32. Taf. 14,1.2.
50) Olympia G 33. Berlin, Staatl. Museen (West), Antikenabt. (J. 13). Taf. 15.
51) Olympia G 34. Taf. 14,3.4.
52) Olympia G 35. Berlin, Staatl. Museen (West), Antikenabt. (J. 30). Abb. 2.
53–54) a) Olympia G 36 Taf. 16; b) Olympia G 37 (Kessel B 4224).
55–60) Vetulonia, Kessel A; Florenz, Museo archeologico (J. 15–20).
61–65) Praeneste, Bernardini-Kessel; Rom, Villa Giulia (J. 25–29).
66) Samos B 797 (J. 20a).
67) Olympia (?)G 38. Ehem. Slg. v. Streit (J. 23). Taf. 17.
67a) Athen. Genf, Sammlung G. Ortiz. J. Dörig (Hrsg.), Art Antique. Collections privées de Suisse romande (1975) Nr. 127.
68) Olympia G 39.
69) Olympia G 40. Taf. 18,1.
70) FO unbekannt. Privatbesitz (J. 14).
71) Delphi Nr. 383 (J. 31).

72) Olympia G 41. Taf. 18,2.
73) Olympia G 42. Taf. 19,1.
74) Olympia G 43.

Späte Gruppe

75) Olympia G 44. Taf. 19,2.
76) Olympia G 45. Taf. 19,3.4.
77) Olympia G 46 (J. 24). Taf. 20,1.2.
78) Olympia G 47. Taf. 20,3.4.

Gruppe der großformatigen getriebenen Protomen

79) Olympia G 48 (J. 32). Taf. 21.22,1.
80) Olympia G 49. Taf. 22,2.
81) Samos o. Nr. AM 74, 1959, 31 Beil. 70,1.
82) Olympia G 50. Taf. 23.
83) Olympia G 51. Taf. 24,1.
84) Olympia G 52.
85) Olympia G 53.
86) Olympia G 54.
87) Olympia G 55. Taf. 24,3.4.
88) Olympia G 56. Taf. 24,5.
89) Olympia G 57. Taf. 25.
90) Olympia G 58. Taf. 24,2.
91) Olympia G 59. Taf. 24,6.
92) Olympia G 60. Taf. 26.27,1.
93) Olympia G 61. Taf. 27,2.
94) Olympia G 62. Taf. 28.
95) Olympia G 63. Taf. 29,1.

B. Getriebene Löwenprotomen

96–97) Praeneste, Tomba Barberini; Rom, Villa Giulia. (2 der ursprünglich 3 Protomen des Kessels, zu dem die Greifenprotomen Nr. 25–27 gehören). MemAmAc 5, 1925, 45f. Nr. 81 Taf. 29.30.
98) Olympia L 1. Taf. 31.
99) Olympia L 2. Taf. 32,1.
100) Olympia L 3. Athen, Nat. Mus. Taf. 32,2.

101) Olympia L 4. Taf. 33,1.2.
102) Olympia L 5. Taf. 36,1.
103) Olympia L 6. Taf. 33,3.4.
104) Olympia L 7. Taf. 34.35,1.
105) Olympia L 8. Taf. 35,2.3.
106–111) Vetulonia, Kessel B; Florenz, Museo archeologico. NSc 1913, 429ff. Abb. 8.

C. Gegossene Greifenprotomen

Frühe Gruppe

112) Samos B. 189 (J. 33).

113) FO unbekannt. Budapest, Museé des Beaux-arts. Bull. du Mus. hongr. des Beaux-arts 34–35, 1970, 31ff. Abb. 19.20.

114) Riviotissa bei Amyklai. Sparta, Museum Nr. 516 (J. 41).

115) Samos B. 157 (J. 45).

116) Samos B. 242 (J. 46).

117) Samos B. 846 (J. 46a).

118) Samos B. 135 (J. 34).

119) Samos B. 708 (J. 37).

120) Samos B. 714 (J. 38).

121) Olympia G 64 (J. 43). Taf. 37,1.2.

122) Samos B. 695 (J. 44).

123) Athen, Akropolis Nr. 431. Athen, Nat. Mus. 6634 (J. 42).

124) Samos B. 707 (J. 35).

125) Samos B 545 (J. 36).

126) Samos B. 84 (J. 36a).

127) Samos B. 470 (J. 40).

128) Olympia G 65. Athen, Nat.Mus. Inv. 6161 (J. 49). Taf. 38.

129) Kyme. Kopenhagen, Nat.Mus. Inv. ABa 682 (J. 185).

130) Samos B. 141 (J. 46b).

131) Milet. Istanbul, Museum. IstMitt 7, 1957, 129f. Taf. 41.

132) Samos o. Nr. AM 74, 1959, 31 Beil. 38,1.

133) FO unbekannt. Hamburg, Mus. f. Kunst und Gewerbe Inv. 1957. 122 St. 136. AA 1960, 105f. Abb. 45–46.

134) Olympia G 66. Athen, Nat.Mus. Inv. 6162 (J. 50). Taf. 37,3.

135) Kamiros (Rhodos). Istanbul, Museum (?). (J. 57).

136) Samos B. 642 (J. 47), Fehlguß.

Mittlere Gruppe

137) Olympia G 67. Berlin, Staatl. Museen (West), Antikenabt. (J. 51). Taf. 39.

138) Athen, Akropolis Nr. 432 Athen Nat. Mus. 6636 (J. 52).

139) FO unbekannt. Erlangen, Archäolog. Seminar Nr. I 484 (J. 51a).

140) Samos B. 713 (J. 64).

141) Samos B. 142 (J. 64a).

142) Samos B. 325 (J. 65).

143) Samos B. 707 (J. 66).

144) Delphi Nr. 380 (J. 62).

145) Olympia G 68. Taf. 40,1.2.

146) Samos B. 693 (J. 67).

147) Samos B. 547 (J. 68).

148) Samos B. 467 (J. 68a).

149) Samos B. 710 (J. 39).

150) Samos BB. 717 (J. 54).

151) Samos B. 144 (J. 54a).

152) Samos B. 694 (J. 69).

153) Samos B. 1052 (J. 69a).

154) Olympia G 69. Taf. 42,2.3.

155) Samos B. 696 (J. 70).

156) Samos B. 689 (J. 70a).

157) FO unbekannt (angebl. vom Libanon). Oxford, Ashmolean Museum Inv. 1889.801 (J. 46c).

158) Olympia G 70. Taf. 40,3.4.

159–160) Perugia. München, Antikensammlungen Nr. 542/543 (J. 58/59).

161–166) FO unbekannt (Etrurien?). Erbach, Gräfl. Sammlung. AA 1966, 123ff., Abb. 1–12.

167) Samos B. 440 (J. 55).

168) Samos B. 691 (J. 53a).

169) Samos B. 867 (J. 53b).

170) Argos, Heraion. Athen, Nat. Mus. (J. 53).

171) FO unbekannt. Privatbesitz New York. Mitten-Doeringer, Master Bronzes Nr. 65.

172) Samos B. 700 (J. 85).

173) Ephesos. Istanbul, Museum (?). (J. 60).

174) Olympia G 71. Athen, Nat. Mus. Inv. 6159 (J. 71). Taf. 41.42,1.

175) Delphi Nr. 379 (J. 63).

176) Pherai (Thessalien). Athen, Nat. Mus. Inv. 15417 (J. 61).

177) Ephesos Nr. 73/K 83. IstMitt 23/24, 1973/74, 62 Taf. 4,4.

178) Samos o. Nr. AA 1965, 433 Abb. 7.

179) Olympia G 72. Athen. Nat. Mus. Inv. 6160 (J. 80). Taf. 43.

180) Olympia G 73 (J. 81). Taf. 44.

181) Olympia G 74.

181a) Olympia G 74a.

182) Samos B. 850 (J. 81a).

183) Olympia G 75. Taf. 45.

184) Kamiros (Rhodos). (J. 56).

185) Samos B. 643 (J. 48), Fehlguß.

Späte Gruppe I

186) Olympia G 76. Taf. 46,1.2.

187) Olympia G 76a. Taf. 46,3.

188) Delphi Nr. 382 (J. 82).

189) Samos B. 712 (J. 83).

190) Samos BB. 718 (J. 84).

191) Samos B. 849 (J. 84a).
192) Samos B. 690 (J. 70b).
193) Samos o. Nr. AM 74, 1959, 31 Beil. 68,2.
194) Olympia (?) G 77. Cambridge (Mass.), Fogg Art Museum Inv. 1963. 130 (J. 86a). Taf. 46,4.5.
195) Olympia (?) G 78. London, Privatbesitz (J. 86b). Taf. 46,5.
196) Olympia G 79. Taf. 48,3.
197) Samos BB. 716 (J. 86).
198) Kalaureia. Athen, Nat. Mus. Inv. 11461 (J. 87).
199) Olympia G 80 (J. 94). Taf. 47,1.2.
200) Olympia G 81. Taf. 47,3.4.
201) Olympia G 82. Taf. 48,4.
202) Samos B. 10 (J. 89).
203) Samos B. 11 (J. 89a).
204) Samos BB. 719 (J. 91).
205) Samos B. 87 (J. 93).
206) Athen, Akropolis Nr. 435 (J. 97).
207) Athen, Akropolis Nr. 433 (J. 98).
208) Athen, Akropolis Nr. 434 (J. 99).
209) Athen, Akropolis Nr. 438 (J. 100).
210) Delphi Nr. 383 (J. 95).
211) Rhodos (Kamiros?). London, Brit. Mus. 70.3–15.16 (J. 88).
212) Olympia G 83. Taf. 48,1.2.
213) Samos B. 7 (J. 91b).
214) Samos B. 706 (J. 92).
215) FO unbekannt. Ankara, Museum (J. 142a).
216) FO unbekannt. New York, Slg. Schimmel. O. W. Muscarella, The Norbert Schimmel Collection (1974) Nr. 13.
217) Susa. Paris, Louvre (J. 142).
218) Samos BL. 789 (J. 135).
219) Samos B. 874 (J. 135a).
220) Samos B. 848 (J. 135b).
221) Samos B. 805 (J. 135c).
222) Samos B. 806 (J. 135d).
223–225) Trestina. Florenz, Mus. archeol. Inv. 84484–86 (J. 138–140).
226) Samos B. 1077 (J. 140a).
227) Samos B. 828 (J. 140b).
228) Samos B. 827 (J. 140c).
229) Trestina. Florenz, Mus. archeol. Inv. 84487 (J. 141).
230) Chios, Privatbesitz (J. 137).
231) Samos B. 1705. AM 83, 1968, 284 Taf. 113,3.
232) Milet. Berlin, Staatl. Museen (Ost), Antikenslg. Inv. M 6. Klio 52, 1970, 154 Abb. 3.

Späte Gruppe II

233) Olympia G 84. Taf. 49,1.2.
234) Samos o. Nr. AM 74, 1959, 31 f. Beil. 70,3.
235) Samos B. 331 (J. 88a).
236) Samos B. 544 (J. 90).
237) Samos B. 1284. AM. 83, 1968, 285 Nr. 101 (Fehlguß).
238) Samos BB. 795. Berlin, Staatl. Museen (Ost), Antikenslg. (J. 103a).
239) Samos B. 826 (J. 103b).
240) Samos B. 800 (J. 103d).
241) Samos B. 798 (J. 103f.).
242) Milet. Berlin, Staatl. Museen (Ost), Antikenslg. Inv. M 5. Klio 52, 1970, 153 Abb. 2.
243) Delphi Nr. 384 (J. 96).
244) Delphi Nr. 385 (J. 107).
245) FO unbekannt. Ankara, Museum (J. 91a).
246–248) FO unbekannt. Boston, Museum of Fine Arts Inv. 50.144.a–d (J. 101–103).
249) Olympia (?) G 85. New York, Metr. Mus. 59.11.18. Taf. 49,3.4.
250) Samos B. 799 (J. 103e).
251) Samos B. 854 (J. 103g).
252) Samos o. Nr. AM 74, 1959, 31 Beil. 70,4.
253) Samos B. 428 (J. 104).
254) Samos B. 430 (J. 105).
255) Samos B. 427 (J. 106).
256) Samos BB. 787. Berlin, Staatl. Museen (West), Antikenabt. Inv. 31634 (J. 108).
257) Samos B. 8. (J. 108a).
258) Samos B. 1705. AM 83, 1968, 284 Nr. 99 Taf. 113,2.
259) Samos B. 509 (J. 109).
260) Samos B. 406 (J. 112).
261) Samos B. 438 (J. 110).
262) Samos B. 399 (J. 111).
263) Samos B. 790 (J. 103c).

Späte Gruppe III

264) Olympia G 86. Taf. 50,1.4.
265) Kalymnos. London, Brit. Mus. 56.8–26.503 (J. 117).
266) Samos B. 453 (J. 114).
267) Samos B. 404 (J. 113).
268) Samos B. 692 (J. 115).
269) Olympia G 87. Taf. 50,2.5.
270) Samos B. 349 (J. 119).
271) Samos B. 183 (J. 123).
272) Samos B. 386 (J. 124).

273) Samos B. 699 (J. 125).

274) Olympia G 88. Taf. 50,3.6.

275) FO unbekannt. Boston, Museum of Fine Arts Inv. 01.7471. AntK. 3, 1960, 60 Taf. 2,4–5.

276) Tarquinia. Berlin, Staatl. Museen (West), Antikenabt. Fr. 1442a. (J. 126).

277–280) Tarquinia (J. 127–130).

281–282) Tarquinia. Kopenhagen, Nat. Mus. 538 (J. 131–132).

283) Samos B. 853 (J. 132a).

284) Samos B. 909 (J. 132b).

285) FO unbekannt. Sammlung Ortiz, Genf (J. 132c).

286) Samos B. 801 (J. 132d).

287) Samos B. 802 (J. 132e).

288) Samos B. 1156 (J. 132f.).

289) Brolio. Florenz, Mus. archeol. Nr. 574 (J. 133).

290) Olympia G 89. Taf. 51,1.4.

291) Samos B. 181 (J. 118).

292) Samos B. 166 (J. 120).

293) Samos B. 385 (J. 121).

294) Samos B. 546 (J. 122).

295) Griechenland. Privatbesitz London (J. 125a).

296) Spanien (Andalusien?). 1933 in Madrider Kunsthandel (J. 134).

297) Samos B. 804 (J. 122a).

298) Samos B. 803 (J. 122b).

299) Samos B. 821 (J. 122c).

300) Samos B. 1157 (J. 122d).

301) Samos B. 510 (J. 116).

302) FO unbekannt. Izmir, Museum (J. 116a).

303) Olympia G 90. Taf. 51,2.5.

Späte Gruppe IV

304) Milet. Berlin, Staatl. Museen (Ost), Antikenabt. Inv. M 3. Klio 52, 1970, 156 Abb. 5.

305) Samos B. 12 (J. 170).

306) Samos B. 807 (J. 170a).

307) Samos B. 808 (J. 170b).

308) Samos B. 809 (J. 170c).

309) Samos B. 862 (J. 170d).

310) Samos B. 1026 (nur Hals) (J. 170e).

311) Samos B. 1029 (nur Hals) (J. 170f.).

312) Samos B. 1048 (nur Hals) (J. 170g).

313) Samos B. 434 (J. 171).

314) Samos B. 218 (J. 175).

315) Samos B. 701 (J. 146).

316) Samos B. 469 (J. 146a).

317) Samos B. 851 (J. 146b).

318) Samos B. 810 (J. 146c).

319) Samos B. 811 (J. 146d).

320) Samos B. 831 (J. 146e).

321) Samos B. 878 (J. 146f.).

322) Samos B. 1091 (J. 146fa).

323) Samos B. 812 (J. 146g).

324) Samos B. 877 (J. 146h).

325) Samos B. 834 (J. 146i).

326) Samos B. 824 (J. 146k).

327) Samos B. 836 (J. 146l).

328) Samos B. 861 (J. 146m).

329) Samos B. 129 (J. 147).

330) Samos B. 50 (J. 154).

331) Samos B. 513 (J. 155).

332) Samos B. 705 (J. 157).

333) Samos B. 702 (J. 158).

334) Samos B. 703 (J. 159).

335) Samos B. 94 (J. 160).

336) Samos B. 225 (J. 164).

337) Samos B. 410 (J. 167).

338) Samos B. 548 (J. 168).

339) Samos B. 704 (J. 169).

340) Samos B. 441 (J. 172).

341) Samos B. 93 (J. 174).

342) Samos B. 852 (J. 174a).

343) Samos B. 174 (nur Hals) (J. 146n).

344) Samos B. 471 (nur Hals) (J. 146o).

345) Samos B. 1028 (nur Hals) (J. 146p).

346) Samos B. 1030 (nur Hals) (J. 146q).

347) Samos B. 1031 (nur Hals) (J. 146r).

348) Samos B. 1032 (nur Hals) (J. 146s).

349) Milet. Berlin, Staatl. Museen (Ost), Antikenabt. Inv. M 4. Klio 52, 1970, 155 Abb. 4.

350) Aus der Gegend von Milet. Greifswald, Archäolog. Seminar. E. Boehringer (Hrsg.), Greifswalder Antiken (1961) 103 Nr. 453 Taf. 56.

351) Samos B. 698 (J. 136).

352) Samos B. 444 (J. 143).

353) Samos B. 815 (J. 143a).

354) Samos B. 816 (J. 143 b).

355) FO unbekannt. Privatbesitz Merkl, Basel (J. 143c).

356) FO unbekannt. Philadelphia. Ehem. Coll. Sambon (J. 143d).

357) Samos B. 139 (J. 143e).

358) Samos B. 813 (J. 143f).

359) Samos B. 814 (J. 143g).

360) Samos B. 817 (J. 143h).

361) Samos B. 818 (J. 143i).
362) Samos B. 819 (J. 143k).
363) Samos B. 820 (J. 143l).
364) Samos B. 823 (J. 143m).
365) Samos B. 825 (J. 143n).
366) Samos B. 921 (J. 143o).
367) Samos B. 833 (J. 143p).
368) Samos B. 115 (J. 143q).
369) Samos B. 1084 (J. 143r).
370) Samos B. 1127 (J. 143s).
371) Samos B. 1138 (J. 143t).
372) Olympia G 91. Taf. 51,3.6.
373) Samos B. 390 (J. 144).
374) Samos B. 496 (J. 148).
375) Samos B. 132 (J. 149).
376) Samos B. 364 (J. 150).
377) Samos B. 55 (J. 151).
378) Samos B. 223 (J. 152).
379) Samos B. 49 (J. 156).
380) Samos B. 114 (J. 161).
381) Samos B. 466 (J. 162).
382) Samos B. 507 (J. 163).
383) Samos B. 225 (J. 165).
384) Samos B. 478 (J. 166).
385) Samos B. 549 (J. 173).
386) Samos B. 285 (J. 176).
387) Samos B. 92 (J. 177).
388) Samos B. 550 (J. 170).
389) Milet. IstMitt 7, 1957, 130 Taf. 42,3.4.

390) Milet. IstMitt 7, 1957, 130 Taf. 42,1.2.
391) Samos B. 140 (nur Hals) (J. 178a).
392) Samos B. 1033 (nur Hals) (J. 178b).
393) Samos B. 1034 (nur Hals) (J. 178c).
394) Samos B. 1035 (nur Hals) (J. 178d).
395) FO unbekannt (aus Kunsthandel Konstantinopel). University of Pennsylvania, Inv. 45-2-34. AntK 3, 1960, 58 Taf. 1,4; Abb. 1–2.
396) FO unbekannt. Cleveland, Museum of Art, Inv. 27.146. Jetzt Coll. Ch. W. Harkness. AntK 3, 1960, 60 Taf. 2,6.
397) FO unbekannt. Bowdoin College Museum of Art, Inv. 1923.16. Mitten-Doeringer, Master Bronzes 72 Nr. 66.
398) Samos BT. 788 (J. 145).
399) Samos B. 697 (J. 153).
400) Ephesos. London, Brit. Mus. 74.12-5.224 (J. 179).
401) Chios, Museum (J. 180).
402) Delphi Nr. 381 (J. 181).
403) Athen, Akropolis Nr. 436 (J. 182).
404) Kyme. Neapel, Mus. Naz. (J. 183).
405) Aus der Loire bei Angers. Angers, Musée Saint-Jean (J. 184).
406–409) La Garenne (Tumulus von Sainte-Colombe). Châtillon-sur-Seine, Museum (J. 186–189).

D. Greifenprotomen der kombinierten Technik (Köpfe)

410) Olympia G 92. Taf. 52.53.54,1.
411) Olympia G 93 (J. 74). 55.
412) Olympia G 94. Taf. 56.
413) Olympia G 95. Taf. 57.
414) Olympia G 96. Taf. 58.
415) Olympia G 97. Taf. 59.
416) Olympia G 98. Taf. 60.
417) Delphi Nr. 390 (J. 75).
418) Athen, Akropolis Nr. 437. Athen, Nat. Mus. 6635 (J. 73).
419) Olympia G 99. Taf. 63,1.2.
420) Olympia G 100. Taf. 63,3.4.
421) Olympia G 101. Taf. 64,1.2.

422) Olympia G 102. Taf. 64,3.4.
423) Olympia G 103. Taf. 65,1.2.
424) Samos B. 16 (J. 72).
425) Olympia G 104 (J. 77). Taf. 66.67.
426) Olympia G 105. Athen, Nat. Mus. Inv. 7582 (J. 79). Taf. 68.69.
427) Olympia G 106. New York, Metr. Mus. Inv. 1972. 118.54 (J. 78). Taf. 70.71.
428) Olympia G 107 (J. 76). Taf. 72,1.2.
429) Olympia G 108. Taf. 72,3.4.
430) Olympia G 109. Taf. 72,5.
431) FO unbekannt. New York, Metr. Mus. Inv. 21.88.21 (J. 76a).

DIE STABDREIFÜSSE

I. ALLGEMEINES

Im Gegensatz zum geometrischen Dreifußkessel, dessen Beine fest mit dem Gefäßkörper vernietet sind, bedarf der orientalisierende Kessel eines tragenden Untersatzes. Jantzen hat vier Typen solcher Kesselstützen aufgezählt[1]:
1. Konische Untersätze aus getriebenem Blech,
2. Steinerne Kesselbasen,
3. Untersätze mit menschlichen Stützfiguren,
4. Stabdreifüße.

Nur der erste und letzte dieser vier Typen ist in Olympia vertreten. Steinerne Kesselträger gibt es in Samos[2]. Die dritte Gattung ist archäologisch überhaupt nicht nachweisbar, sondern nur aus der literarischen Überlieferung bekannt[3]; sie gehörte als Träger für Greifenkessel sicher zu den Ausnahmen und scheint eher für Kultgeräte anderer Art üblich gewesen zu sein[4].

Von den beiden in Olympia bezeugten Gattungen der Kesselträger wurde die der konischen Reliefuntersätze im ersten Teil unserer Untersuchung behandelt[5]. Inzwischen ist ein weiteres Exemplar gefunden worden[6]. Diese Untersätze, die sämtlich dem orientalischen

[1] Jantzen, GGK 87. Ähnlich auch G. Dontas, BCH 93, 1969, 44 f.

[2] E. Buschor, AM 55, 1930, 45 ff. Abb. 20, 21 Beil. 10–12. Nur die Basen aus Samos sind echte Kesselträger in dem hier gemeinten Sinn; bei den Exemplaren von der Akropolis (G. Kawerau, AM 33, 1908, 273 ff.; G. Ph. Stevens, StudRobinson I 331 ff.) handelt es sich um Stützen für Dreifußkessel; das gleiche gilt auch für die Basen und Stützsäulen aus dem Ptoion: P. Guillon, Les trépieds du Ptoion (1943).

[3] Weihgeschenk des Kolaios: Her. IV 152. Für das Amyklaion überliefert Pausanias (III 18, 7; IV 14,2) Dreifüße, die jeweils von einer Götterfigur gestützt werden, Werke des im 6. Jh. wirkenden spartanischen Künstlers Gitiadas und des Ägineten Kallon. Als späte Nachfahrin solcher Werke denkt man natürlich an die Kesselträgerin aus Delphi (C. Rolley, Monuments figurés, Les Statuettes de Bronze, FdD V [1969] 155 ff. Nr. 199 Taf. 44–47).

[4] Aus dem 7. Jh. sei an die aus Olympia (Olympia III 26 ff. mit Textabb.) und anderen Fundorten bekannten marmornen Becken mit weiblichen Stützfiguren und liegenden Löwen erinnert (C. Blümel, Die archaischen Skulpturen der Staatlichen Museen zu Berlin [1963] 41 f.) oder auch an kleinformatige etruskische Widerspiegelungen in Bronze, Ton oder Elfenbein (G. Giglioli, L'arte Etrusca [1935] Taf. 43,6; 47, 1. 3. 4. 6; P. Ducati, Storia dell'arte Etrusca [1927] Taf. 30, 102; 52, 159; R. Bloch, Die Kunst der Etrusker [1966] Abb. S. 27; San Giovenale, Etruskerna landet och folket [1960] 71 Abb. 62). Die kolossalen Stützfiguren des Kolaioskessels (Anm. 3) werden als kniend beschrieben; man weist in diesem Zusammenhang gern auf eine spätarchaische Gorgofigur aus Rhodos im Louvre hin (De Ridder, BrLouvre II Taf. 92 Nr. 2570; vgl. Jantzen, GGK 87; auch das Fragment einer dädalischen Stützfigur aus Kreta in New York ist in diesem Zusammenhang erwähnt worden (G. Richter, Archaic Greek Art [1949] Abb. 58–59; vgl. Dontas a. O. 45 Anm. 4). – Zum Problem allgemein: K. Schwendemann, JdI 36, 1921, 139 ff.; F. Studniczka in: Antike Plastik, W. Amelung zum 60. Geburtstag (1928) 251 ff.

[5] Forschungen VI 151 ff. Taf. 65–75; dazu die Darstellungen solcher Untersätze: ebenda 1 Abb. 1–4; Forschungen III Taf. 92.

[6] Das Stück, das bei den Ausschachtungsarbeiten für das neue Museum gefunden wurde und dem Barberini-Untersatz (Forschungen VI Taf. 74) sehr nahesteht, ist bisher nur in unzulänglichen und den Stil verfälschenden

Import zuzurechnen sind, konnten bisher nur in Olympia und Etrurien nachgewiesen werden. Dagegen ist die Gattung der Stabdreifüße, die den konischen Untersatz offenbar schon bald verdrängte und zweifellos die häufigste Art der Kesselträger war, weit verbreitet. Sie ist in verschiedenen Spielarten aus dem Orient, Cypern, Griechenland und Italien bekannt und bis in thrakische und keltische Fürstengräber gelangt[7].

Der in Olympia bezeugte Typus des Stabdreifußes, den man mit den orientalisierenden Kesseln in Zusammenhang zu bringen pflegt, besteht in der Regel aus eisernem Gestänge mit bronzenen Beschlägen und Schmuckelementen. Wir kennen ihn in orientalischer wie griechischer Version, aber sowohl in Olympia wie in anderen Heiligtümern ist im Einzelfall nicht immer zu entscheiden, ob es sich bei einem Fragment um ein orientalisches oder griechisches Erzeugnis handelt. Die Masse der in Griechenland gefundenen Exemplare ist sicher in einheimischen Werkstätten gefertigt[8]. Wir haben daher im folgenden auch die ganze Gruppe als Einheit behandelt; bei den wenigen Stücken, für die orientalische Provenienz erwogen werden könnte, ist dies in der Beschreibung vermerkt. Die Griechen haben also den Gerättypus vom Orient übernommen, gestalteten ihn aber zu einem Gebilde eigener Art um. Später übernahmen ihn auch die Etrusker, die sich insbesondere an großgriechischen Vorbildern orientierten. Die in Olympia besonders reich vertretene Gattung des Dreifußes mit verschiedenartigen figürlichen Schmuckelementen scheint eine rein griechische Erfindung zu sein. Neben dem aus Eisengestänge und Bronzezutaten kombinierten Stabdreifuß hat es aber auch den reinen Bronzedreifuß gegeben (S 5–S 11). Die kombinierte Gattung scheint die altertümlichere gewesen zu sein; sie war wohl in der Herstellung auch mühsamer und kostspieliger. Wir wissen nicht genau, wann man zu dem rationelleren Verfahren überging, die Dreifüße ganz aus Bronze herzustellen, ein Verfahren, das freilich auch eine wesentlich höher entwickelte Gußtechnik voraussetzte. Das früheste gut datierbare Stück ist

Zeichnungen bekanntgemacht worden: N. Yalouris, Delt 19, 1964, Chron. 177 Taf. 181; G. Daux, BCH 90, 1966, 826 Abb. 12–13.

[7] Eine zusammenfassende Behandlung der ganzen Gattung auf modernem Forschungsstand fehlt einstweilen. Die beste Darstellung ist immer noch der vielzitierte Aufsatz von P. J. Riis (ActaArch 10, 1939, 1 ff.), wenngleich skizzenhaft und durch Neufunde veraltet, zudem, wie mir scheint, in der Klassifizierung revisionsbedürftig. Ergänzungen: Jantzen, GGK 87 ff.; H.-V. Herrmann, Germania 44, 1968, 92 ff.; C. Rolley-O. Masson, BCH 95, 1971, 299 f. An älteren Arbeiten seien genannt: L. Savignoni, MonAnt 7, 1897, 278 ff.; RE V (1905) 1672 ff. s. v. Dreifuß (Reisch); K. Schwendemann, JdI 36, 1921, 98 ff., bes. 103 ff. Gut durchgearbeitet ist bisher nur die kypro-phönikische Gruppe: H. W. Catling, Cypriot Bronzework in the Mycenaean World (1964) 190 ff. und die dort 190 Anm. 2–10 genannten Arbeiten, dazu P. Amandry, StudGoldman 256 ff.; vgl. D. Ohly, Griechische Goldbleche (1953) 142 Anm. 38. Auch die etruskischen Dreifüße, vor allem die Vulcenter Gruppe, sind mehrfach behandelt worden: G. Fischetti, StEtr 18, 1944, 9 ff.; K. A. Neugebauer, JdI 58, 1943, 211. – Funde aus dem Nordbalkan (Trebenischte): s. unten Anm. 13 und 14; Südfrankreich und Süddeutschland: La Garenne: P. Joffroy, MonPiot 51, 1960, 17 ff. Abb. 14–21; Asperg (nicht »Klein-Aspergle«, wie häufig falsch in der Literatur angegeben): H.-V. Herrmann in: H. Zürn, Hallstattforschungen in Nordwürttemberg (1970) 31 ff. Abb. 9 Taf. 10.11. 68.69.

[8] Als besonders gut erhaltenes orientalisches Exemplar sei auf den urartäischen Dreifuß aus Altintepe in Ankara verwiesen (E. Akurgal, Kunst Anatoliens [1961] 54 ff. Abb. 30). Von diesem Stück ausgehend zu folgern, alle Stabdreifüße mit Stierköpfen seien urartäisch (C.F.C. Hawkes-M.A. Smith, AJ 37, 1957, 169), besteht keinerlei Veranlassung. Orientalische Stabdreifüße: Savignoni a.O. 308 f.; P. Amandry, StudGoldman 251 ff.; Forschungen VI 183; C. Rolley-O. Masson, BCH 95, 1971, 299 Anm. 11.

der Dreifuß von Metapont, der um die Mitte des 6. Jhs. geschaffen sein muß; er hat vielleicht gar keinen Greifenkessel mehr getragen, sondern ein Gefäß anderer Art. Seine technisch und künstlerisch erstaunliche Qualität setzt eine längere Tradition voraus, die vielleicht bis in die Anfänge des 6. Jhs. hinaufreicht. Auch Dreifüße, die ganz aus Eisen bestanden, hat es offenbar gegeben (S 3 und S 4), wenn auch wohl nur als Ausnahmen.

Leider hat die Olympia-Grabung bisher keinen einzigen vollständigen Stabdreifuß geliefert; das ist in Anbetracht der erstaunlichen Menge archaischer Metallfunde bemerkenswert. Die Situation ist hier noch ungünstiger als bei den geometrischen Dreifußkesseln. Aber auch sonst konnte – abgesehen von einem nicht ganz vollständigen und stark beschädigten Stück schlichter Machart aus Delphi[9] – von griechischem Boden bisher kein intakter Stabdreifuß geborgen werden. Trotzdem gelang schon Furtwängler nach Analogie außergriechischer Fundstücke die Identifizierung verschiedener einschlägiger Fragmente von Olympia[10] und die zeichnerische Rekonstruktion eines Stabdreifußes mit figürlicher und ornamentaler Ausstattung (Abb. 5)[11]. Hierfür lieferte das bereits erwähnte vollständig erhaltene Stück aus Metapont in Berlin die entscheidenden Anhaltspunkte; obgleich es, wie gesagt, ein spätes Werk und auch technisch von den orientalisierenden Exemplaren verschieden ist, gehört es bis heute zu den wichtigsten Vergleichsbeispielen[12]. Ein weiteres, verwandtes Stück aus der Nekropole von Trebenischte ist inzwischen hinzugekommen[13].

Nur relativ geringe Reste der einst im Zeusheiligtum aufgestellten Stabdreifüße haben sich erhalten[14]. Ähnlich wie bei den Protomen, die auch fast nie im ursprünglichen Zusammenhang, sondern losgelöst und verstreut gefunden wurden, ist es auch hier. An der starken Dezimierung des vorauszusetzenden ursprünglichen Bestandes dürfte in erster Linie der Umstand die Schuld tragen, daß das Gestänge der orientalisierenden Dreifüße in der Regel aus Eisen gewesen ist. Die Erhaltungsbedingungen für Eisen sind in Olympia extrem schlecht; außerdem scheint es zur Wiederverwendung besonders beliebt gewesen zu sein. Denn auch wenn man in Rechnung stellt, daß sich unter den Eisenfunden noch manch unerkanntes oder nicht identifizierbares Stabwerk von Dreifüßen befindet, so bilden doch den Hauptanteil unserer Stabdreifußfunde eben jene Bestandteile der Bronzeausstattung, die, wie es scheint, bei der Wiederverwendung als hinderlich angesehen und in den meisten Fällen vom eisernen Gestänge losgerissen worden sind.

[9] P. Perdrizet, Monuments figurés. Petits Bronzes, Terres-Cuites, Antiquités diverses, FdD V (1908) 68 Nr. 248 Abb. 222; Rolley-Masson a.O. 296ff. Abb. 4–5.

[10] Olympia IV 126ff.

[11] Olympia IV Taf. 49c.

[12] Inv. F. 768. MonAnt 7, 1897, 305 Taf. 8; Führer durch das Antiquarium I. Bronzen (1924) 77 Taf. 18; W. Lamb, Greek and Roman Bronzes (1929) Taf. 45a; G. Bruns, Antike Bronzen (1947) 32f. Abb. 20; Rolley, Bronzen 15 Nr. 136 Taf. 46; Jucker, StudOliv 47, 62, Taf. 44–45.

[13] N. Vulić, AA 1933, 465f. Abb. 2–5; Riis a.O. 12 Nr. 2 Abb. 6; M. Grbić, Choix de plastiques grecques et romaines au Musée National de Beograd (1958) 121 Taf. 10–12; B. Popović u. a., Antička bronza u Jugoslaviji (1969) 71 Nr. 32 mit Abb. Auch dieser Dreifuß hat keinen Protomenkessel getragen.

[14] In Samos ist das quantitative Mißverhältnis zwischen Protomen und Stabdreifußresten noch auffälliger. Jantzen kommt bei seiner Erklärung dieses Tatbestandes zu ähnlichen Ergebnissen wie wir (GGK 93).

Die Stabdreifußfragmente von Olympia runden das Bild des orientalisierenden Kessels ab und bereichern unsere Vorstellung von dieser bedeutenden Gattung griechischen Kunsthandwerkes der archaischen Zeit. Aus ihnen allein eine Geschichte des Stabdreifußes rekonstruieren zu wollen wäre beim disparaten Charakter des Materials freilich nicht möglich; in vielen Fällen scheint es schon außerordentlich schwierig, die stilistische Stellung einzelner Stücke einigermaßen zu fixieren. Man wird annehmen dürfen, daß am Anfang dreibeinige Untersätze einfachster Form standen, deren einziger Schmuck aus schlicht geformten Tierfüßen bestanden haben mag, wie sie in Olympia durch frühe Stierfüße bezeugt sind, die zum Teil orientalisch sein werden. Aus dieser Urform (die nichts zu tun hat mit der sog. kyprophönikischen Gattung, die von spätmykenischer bis in geometrische Zeit reicht, aber für die Entwicklung des griechischen Dreifußes ohne Bedeutung gewesen ist) wurden im Laufe der Zeit komplizierte Gebilde mit vielfach sich verzweigendem Gestänge und immer reicherem dekorativem Beiwerk entwickelt, die um die Mitte des 7. Jhs. in Prachtstücken kulminieren, von denen sich die als zusammengehörig zu betrachtenden Gruppen der Greifen- und Schlangenprotomen sowie der schreitenden Greifen erhalten haben. In keinem anderen Heiligtum ist diese Dreifußgattung so gut bezeugt wie in Olympia. Welche monumentale Größe diese Dreifüße der Blütezeit erreicht haben müssen, wird durch die Greifenprotome S 62 deutlich; der Zusammenhang mit einer bestimmten Gruppe großformatiger Kesselprotomen liegt hier auf der Hand. Die späten Dreifüße, wie wir sie aus Beispielen von Trebenischte und La Garenne kennen[15], zeigen dann wieder einfache Formen.

Lediglich eine bestimmte Gruppe großgriechischer und etruskischer Bronzedreifüße führen die Tradition der griechischen Prunkdreifüße des 7. Jhs. im 6. Jahrhundert weiter[16]; in Olympia ist diese Gruppe nicht vertreten[17].

Es kann an dieser Stelle der Hinweis nicht unterdrückt werden, daß trotz größter Vorsicht bei der Auswahl der nachstehend zusammengestellten Stücke die Zugehörigkeit zu Stabdreifüßen nicht in jedem Fall absolut sicher ist. Und weiter: auch der Zusammenhang mit Protomenkesseln des orientalisierenden Typus kann nicht ohne weiteres immer als gesichert angesehen werden. Das griechische Kunsthandwerk hat eine Fülle von Gefäßuntersätzen hervorgebracht[18]. Vielfach lassen sich jedoch thematisch Beziehungen zu den Kesseln herstellen. Das Greifenmotiv wird von den schreitenden Stabdreifußgreifen und den am Gestänge angebrachten Greifenprotomen wieder aufgenommen. Vielleicht sind auch die Löwenfüße – von denen nur solche mit Resten oder Einlaßspuren von mindestens 3 Stäben aufgenommen wurden – als Anspielung auf den Löwenkörper der Greifen zu verstehen und sollen gewissermaßen die Kesselprotomen komplettieren. Bei der griechischen Eigenart, in Gerät und

[15] Trebenischte: B. Filow, Die archaische Nekropole von Trebenischte am Ochrida-See (1927) 91 ff. Abb. 107–109. – La Garenne: R. Joffroy, MonPiot 51, 1966, 17 ff. Abb. 14–21.

[16] Großgriechisch: s. Anm 12 und 13. – Etruskisch (Vulcenter Gruppe): K. A. Neugebauer, JdI 58, 1943, 211 ff. Daneben gibt es natürlich auch etruskische Dreifüße einfacher Art; vgl. etwa die von Rolley an den Dreifuß von Auxerre angeschlossene Gruppe (BCH 86, 1962, 470 ff.; ders., BCH 88, 1964, 442 f.) oder die Dreifüße des Regolini-Galassi-Grabes (L. Pareti, La tomba Regolini-Galassi [1947] Taf. 90).

[17] Ein Exemplar der Vulcenter Gattung wurde auf der Akropolis gefunden: De Ridder, BrAcr 283 ff. Nr. 760 Abb. 269 Taf. 5.

[18] Als Überblick immer noch nützlich: K. Schwendemann, JdI 36, 1921, 98 ff.; vgl. auch Olympia IV Taf. 51.

Gefäß organische Gebilde zu sehen, ist ein solcher Gedanke keineswegs abwegig. Die mit Stierhufen ausgestatteten Dreifüße könnten Stierkessel getragen haben[19]; allerdings hat auch der Dreifuß von La Garenne, der mit einem Greifenkessel zusammen gefunden wurde, Stierfüße[20]; um eine Gesetzmäßigkeit kann es sich also nicht handeln.

[19] Forschungen VI 114ff.; vgl. den Kessel von Altintepe: oben Anm. 8.
[20] s. Anm. 15.

II. KATALOG DER STABDREIFUSSFRAGMENTE

Vorbemerkung

Die Überreste der Stabdreifüße erwiesen sich – trotz der vorauszusetzenden starken Dezimierung des ehemaligen Bestandes – als so zahlreich, daß eine Zusammenstellung in Katalogform, wie wir sie auch für die anderen Gattungen der Kesselausstattung (Attaschen, getriebene Untersätze, Protomen) durchgeführt haben, unumgänglich schien. Die einzelnen Stücke sind wiederum durchnumeriert und mit einem vorangestellten Buchstaben (S = Stabdreifuß) gekennzeichnet.

Der Katalog enthält diejenigen Fundstücke aus den alten und neuen Grabungen, die mit Sicherheit oder hoher Wahrscheinlichkeit als Bestandteile von Stabdreifüßen zu bestimmen sind. Es gibt in unserem Fundbestand darüber hinaus eine Anzahl von Stücken, die sehr wohl dieser Gattung zugehören können; doch wurden sie, wenn ebensogut auch eine andere Verwendung möglich schien, nicht mit aufgenommen. Einiges davon ist im Text erwähnt. Die Unsicherheit der Identifizierung liegt, wie jeder Kenner der Materie weiß, in der Natur der Sache begründet. Bei einzeln gefundenen griechischen Gerätbronzen ist die Bestimmung ganz allgemein nicht immer leicht; oft bieten sich mehrere Möglichkeiten an. Erschwerend macht sich zudem, wie gesagt, der Mangel an vollständig erhaltenen Stabdreifüßen bemerkbar. Nicht aufgenommen wurden ferner kleinere oder uncharakteristische Fragmente.

Von den nachstehend aufgeführten 91 Fundstücken sind bisher lediglich 15 publiziert. 43 stammen aus den alten, 48 aus den neuen Ausgrabungen. Mag im Vergleich zu den Protomen der Bestand an Stabdreifußfragmenten eher spärlich erscheinen, so erweist sich dennoch Olympia – ebenso wie bei der anderen Gattung der Kesselträger, den getriebenen Untersätzen – als ergiebigster Fundplatz.

Die Stabdreifußteile wurden entsprechend ihrer einstigen Funktion folgendermaßen aufgeteilt:

A. Stabwerk
 I. Eisen
 II. Bronze
 III. Stabwerk mit dekorativen Elementen
 IV. Profilierte Bronzehülsen

B. Füße

C. Figürliche Schmuckelemente
 I. Protomen
 1. Menschliche Protomen
 2. Pferdeprotomen

3. Greifenprotomen
 a) mit horizontaler Befestigungshülse
 b) mit schräg ansteigender Befestigungshülse
 c) ohne Befestigungshülse
4. Schlangenprotomen
II. Schlangen-Verstrebungen
III. Bogenfeldfiguren
 1. Greifen
 2. Sphinx
IV. Sonstiges

Für das System der Katalogangaben, Abkürzungen usw. siehe die Vorbemerkungen zum Katalog der Greifen- und Löwenprotomen (oben S. 16).

A. Stabwerk

I. Eisen

S 1 E 382 S. 190 Taf. 74,1

Ring mit rundem Querschnitt (Stärke ca. 2 cm). – Dm 29 cm. – Südost-Gebiet, P 45 bei -8,60 m (1964).

S 2 E 385 S. 190 Taf. 74,2

Ring mit rundem Querschnitt (sehr korrodiert, Stärke bis zu 2,4 cm). – Dm zwischen 29 und 31 cm. – FO. unbekannt.

S 3 E 569 S. 173.190 Taf. 74,4

Stab mit Widderkopfende. Spitze des linken Horns gebrochen. – Erh. H 15,9 cm; L des Kopfes 5 cm; Stabdicke bis 1,4 cm. – Südost-Gebiet, N bei -6,13 m (1965).

S 4 o. Nr. S. 173.190.192 Taf. 74,3

Stab mit knospenförmiger Endigung; darunter noch ein weiteres, einzelnes Kelchblatt, dessen Gegenstück gebrochen ist. – Erh. L 15 cm. – FO. unbekannt.

II. Bronze

S 5 Br. 965 S. 190 Taf. 75,1

Unterer Ring (fragmentiert) von rechteckigem Querschnitt mit Ansätzen von zwei Querstreben. Die Ansatzstellen haben grob profilierte, wulstartige Verkleidungen (L ca. 5 cm). – Dm ca. 18 cm. – Nördlich Zeustempel (1877).
Olympia IV 128 Nr. 813a (Textabb.).

S 6 B 5726 S. 190 Taf. 74,6

Fragment eines ähnlichen Exemplars. Erhalten nur ein Stück des Ringes mit einer grob profi-
lierten Wulst-Verkleidung und Resten der Verstrebung. – Reduziert. – Erh. L 16,6 cm. –
Südost-Gebiet, Brunnen 13 (1964).
Forschungen VIII 39.

S 7 Br. 4761 S. 190 Taf. 75,1

Teil eines unteren Ringes mit Ansatz der Verstrebung (Doppelrundstab, erh. L 11 cm), in
einem Stück gegossen. – Ring-Dm vermutlich etwa wie S 5. – Prytaneion (1879).

S 8 Br. 6885 S. 190 Taf. 75,1

Teil eines unteren Ringes mit Ansatz der leicht nach unten gebogenen Verstrebung (rechtek-
kiger Querschnitt, erh. L ca. 8,5 cm). Von einem etwas größeren Exemplar als S 7. – Echo-
halle (1879).

S 9 Br. 2830 S. 190 Taf. 75,1

Unterer Ring mit Resten der vernieteten, abgebrochenen Verstrebungen (?). – Querschnitt
0,6 cm; Dm 23 cm. – Philippeion (1878).

S 10 B 5724 S. 190

Zwei sich gabelnde Rundstäbe. – Reduziert. – L 13,3 cm. – Südost-Gebiet, P 45 Süd (1964).

III. Stabwerk mit dekorativen Elementen

S 11 B 4314 S. 190 f. 206 Taf. 76,1.2

Erhalten eine Stabendigung, die in einen Entenkopf ausläuft, und, mit diesem in einem Stück
gegossen, ein Teil des oberen, als Kesselauflager dienenden Rings. Der Stab ist ziemlich stark
nach außen verbogen und ca. 30 cm unterhalb der Verbindungsstelle mit dem oberen Ring
gebrochen; auch dieser ist etwas verbogen; ein kleines Stück war durch Hackenschlag gebro-
chen und ist wieder angesetzt. Der Ring-Durchmesser dürfte etwa 27–30 cm betragen ha-
ben. – Reduziert. – Erh. H 31 cm; Stabdicke 1,3 cm. – Stadion-Nordwall (1959).
Erwähnt: Verf., Germania 44, 1966, 93 Anm. 68.

S 12 B 6112 S. 191 Taf. 76,3

Bronzenes Verbindungsstück eines eisernen Stabdreifußes: Teil des oberen Rings und der
bogenförmigen Verstrebung. An der Verbindungsstelle Greifenprotome, deren Kopf fehlt.
Die bronzenen Rundstäbe jeweils durch ein profiliertes Perlglied abgeschlossen, aus dem
noch Reste der Eisenstäbe herausragen. Greifenprotome geschuppt, beiderseits eine Spiral-
locke. – Reduziert. – Erh. H 7 cm; B 11,5 cm. – Südost-Gebiet, O 28 bei -7,55 m (1965).

S 13 B 5570 S. 191.192 Taf. 77,1

Bronzebekrönung eines eisernen Stabdreifußbeins. Aus einer Röhre, die in einem Perlstab-
glied endet und aus der unten noch der stark korrodierte Rest des Eisenstabes herausragt,
erwächst ein blütenartiges Gebilde, das eine hochstielige Doppelvolute mit zwölfblättriger
Palmette trägt. An der Ansatzstelle zwei abwärts geschwungene Ranken, deren Enden ge-
brochen sind. Volutenränder profiliert, Palmettenkern geschuppt. Die Palmette ist von zwei

gratigen, geschwungenen Kelchblättern eingefaßt. Rückseite flach. – Reduziert. – H 40 cm.
– Südost-Gebiet, Brunnen 24 (1964).
Forschungen VIII 46, 236.

| S 14 | B 6115 | | S. 193 | Taf. 77,2 |

Palmettenbekrönung eines bronzenen Stabdreifußbeins. Aus einem auf der Ansichtsseite
sechsfach abgekanteten Rundstab, dessen Abschlußprofil mit Halbkugeln besetzt ist, er-
wachsen zwei sichelförmig geschwungene, reich profilierte Kelchblätter mit einem ge-
krümmten, abgetreppten Verbindungsstück. Darüber zwei von einem Querriegel zusam-
mengehaltene gekehlte Voluten mit halbkugeligem Auge, die eine achtblättrige Palmette ein-
fassen. Endigungen der beiden Mittelblätter gebrochen. Rückseite flach. – Reduziert. – Erh.
H 15,8 cm. – Südost-Gebiet, Brunnen 50.
Forschungen VIII 60 (1965).

| S 15 | B 1660 | | S. 193 | Taf. 77,3 |

Gleichartige Palmette, am Ansatz der Kelchblätter gebrochen. Spitze eines der Palmetten-
blätter beschädigt. – Reduziert. – H 10,9 cm; B 7,5 cm. – Stadion-Südwall III (1940).

| S 16 | Br. 1233. Berlin, Staatl. Museen, Antikensammlung | S. 191. 193 |

Bronze-Endigung eines eisernen Stabdreifußbeins in Form eines konkaven und eines kon-
vexen Profilgliedes, auf der eine flache, schmucklose, in den Umrissen an eine Doppelvolute
erinnernde Bekrönung sitzt, die oben eine flache Vertiefung mit Eisenrost aufweist. Ein Rest
des Eisenstabes noch erhalten. – H ca. 5,5 cm. – Westfront Zeustempel (1877).
Olympia IV 129 Nr. 814b (Textabb.).

| S 17 | B 5727 | | S. 193 | Taf. 78,2 |

Bekrönung wie S 16, in der Form des Perlstabprofils etwas abweichend (beide Perlglieder
sind konvex). Ein Rest des Eisenstabes noch erhalten, dazu ein anpassendes Stück, insgesamt
16,3 cm lang. – H der Bekrönung 5,2 cm; B oben 3,2 cm. – Südost-Gebiet, P 40, östlich des
Artemis-Altars bei -8,39 m (1964).

| S 18 | Br. 2046 | | S. 193 | Taf. 78,2 |

Bekrönung wie S 17, vermutlich vom gleichen Dreifuß. H 5,3 cm. – Südwestlich Zeustempel
(1878).
Erwähnt: Olympia IV 129.

| S 19 | o. Nr. | | S. 193 | Taf. 78,2 |

Bekrönung wie S 17 und S 18, vermutlich vom gleichen Dreifuß. – H 5,2 cm. – FO. unbe-
kannt.

| S 20 | Br. 5071 | | S. 193 | Taf. 78,1 |

Rest eines eisernen Stabdreifußbeins mit ähnlichem Bronze-Aufsatz wie S 16–S 19, nur et-
was kleiner und in der Ausbildung des Profilgliedes unterschiedlich. Außerdem sind die Sei-
ten der Bekrönung nicht geschweift, sondern fast senkrecht. – Gesamtlänge 18,8 cm; H der
Bekrönung 3,6 cm. – Südfront Zeustempel (1879).
Erwähnt: Olympia IV 129.

IV. Profilierte Bronzehülsen

S 21 B 3174 S. 194 Taf. 76,5

Perlstabartig profilierte Röhre; in die Wandung eingeschnitten eine kreisrunde Öffnung, durch deren Mittelpunkt die Längsnaht der Röhre verläuft. – Reduziert. – L 5,9 cm; Dm 3,6 cm. – Nördlich Bau C, hellenistischer Brunnen (1955).

S 22 B 4091 S. 194 Taf. 76,5

Perlstabartig profilierte Röhre; in der Mitte kreisrunde Öffnung. – Reduziert. – L 4,5 cm; Dm 2,8 cm. – Stadion-Südabfall (1940).

S 23 B 7085 S. 194 Taf. 76,6

Perlstabartig profilierte Röhre mit kreisförmig ausgeschnittenem Loch. Teile der Wandung ausgebrochen. – Reduziert. – L 5,2 cm; Dm 3,5 cm. – Südost-Gebiet, O 30 Süd (1965).

S 24 B 3036 S. 194 Taf. 75,3

T-förmige, perlstabartig profilierte Röhre; vom waagerechten Teil die Hälfte weggebrochen; auf der Unterseite 2 große Nietlöcher. Von der senkrechten Abzweigung gleichfalls ein Stück ausgebrochen. – Reduziert. – B 7,5 cm; Dm 3,2 cm. – Bau C, Raum N, Höhe Feldsteinfundament (1955).

S 25 B 7036 S. 194 Taf. 76,4

T-förmige, perlstabartig profilierte Röhre; vom waagerechten Stück große Teile weggebrochen; an der Unterseite setzt dicht neben der senkrechten Abzweigung ein dünner Rundstab an, der nach einer leichten Biegung gebrochen ist. Im Gabelungspunkt ein Loch, aus dem der Ansatz einer Verstrebung herausführt. In der senkrechten Abzweigung noch ein Rest des eisernen Stabdreifußbeins. – Reduziert. – Erh. L 7,3 cm; Dm der Bronzehülse 2,2 cm. – Südost-Gebiet, O 30 bei -7,66 m (1965).

S 26 B 6351 S. 194 Taf. 75,4

Doppelzwinge, perlstabartig profiliert. Der eine Zwingenteil nur zur Hälfte erhalten, die Trennwand gerissen. – Reduziert. – L 5,7 cm; H 3,8 cm. – Südost-Gebiet, C 5 bei -4,17 m (1965).

B. Füße

S 27 Br. 5868 S. 195.206 Taf. 78,5

Stierfuß von einfacher Form, Huf ungespalten. In dem schräg ansteigenden Oberteil steckt der Rest des eisernen Stabdreifußbeins, das den Bronzeschaft durch Oxydation hinten gesprengt hat. – H ca. 13,5 cm. – Buleuterion (1878).
Olympia IV 126 Nr. 811 (Textabb.).

S 28 Br. 3217 S. 195. 206 Taf. 78,6.7

Stierfuß, Huf gespalten; darin Eisenstab, mit Blei vergossen. Ein Stück der vorderen Wandung ausgebrochen. – H 8 cm (ohne Eisenrest); erh. Gesamt-H 14,8 cm. – Byzantinische Kirche, westliches Südschiff (1878).
Erwähnt: Olympia IV 126 zu Nr. 811 (ohne Angabe einer Inv.-Nr.).

S 29 B 5294 S. 195.206 Taf. 79,1.2

Stierfuß, Huf gespalten, mit Rest des eisernen Dreifußbeins, das durch Oxydation die Bronze auf der Unterseite und hinten ein Stück gesprengt hat. Spitze der linken Zehe abgeschlagen. – H einschließlich Eisenrest 11,4 cm. – Südost-Gebiet, P 39/40 bei - 6,80 m (1963).

S 30 B 5243 S. 195.206 Taf. 79,4.5

Paarzeherhuf von grober Form mit nach oben stark sich verbreiterndem Bein, in dem noch Reste von zwei eisernen Stäben stecken; von einem dritten Stab ist die Einlaßspur zu sehen. Auf der abgeflachten Rückseite größeres Stück ausgebrochen. – Reduziert. – H (ohne Stabansätze) 10,3 cm; B oben 5,9 unten 2,9 cm. – Südost-Gebiet, P 37 Süd bei - 6 m (1963).

S 31 B 1200 S. 195.206 Taf. 79,3

Pferdefuß. Soweit in Bronze ausgeführt, vollständig und gut erhalten, oben Rest des Eisenstabes. – Reduziert. – H 9,1 cm. – Stadion-Südwall I/II (1939).

S 32 Br. 3021. Ehem. Berlin, Staatl. Museen S. 195 Taf. 79,6

Löwenfuß von einfacher Form. Oben Reste von 3 Eisenstäben. – H 10 cm; obere B 6,5 cm. – Westlich Zeustempel (1877).
Erwähnt: Olympia IV 126.

S 33 Br. 12639 S. 181

Löwenfuß mit stark oxydierten Resten der Eisenstäbe. – H 15 cm; B oben 9 cm. – Nördlich Prytaneion (1881).
Erwähnt: Olympia IV 126 (im Magazin nicht aufzufinden).

S 34 Br. 11690 S.180

Löwenfuß. – H 9 cm. – Südwestlich Prytaneion (1881).
Erwähnt: Olympia IV 126 (im Magazin nicht aufzufinden).

S 35 Br. 8062 S. 191. 195 Abb. 6

Löwenfuß auf profilierter Basis; Schaft oberhalb eines flachen Wulstes rechteckig ausgebildet, Abschlußprofil auf der Vorderseite. Fein durchmodelliert, mit Krallenangabe; in der Seitenansicht setzt sich die Basis in einem nach oben S-förmig geschwungenen Rückseitenprofil fort. Oben die Reste von 3 Eisenstäben, von denen der mittlere eine perlstabartig gegliederte Bronzeverkleidung aufweist. – H 13 cm; B 7 cm; T (oben) 4 cm. – Südlich Zanes (1880).
Olympia IV 126 Nr. 812 Taf. 48.

S 36 Br. 13525 S. 195 Taf. 80,1.2

Löwenfuß. In Form und Größe mit S 35 übereinstimmend; Gegenstück vom selben Dreifuß. Stabansätze weniger gut erhalten. – H 13,5 cm (ohne Eisenreste); B oben 6,8 cm unten 7,2 cm. – Südostbau (1880).
Erwähnt: Olympia IV 126.

S 37 B 4813 S. 195 Taf. 80,3.4

Löwenfuß auf einfacher Basisplatte. Über dreifachem Rillenprofil glatter, nach oben breiter werdender Schaft von ovalem Querschnitt, durch Blattstabprofil abgeschlossen (fragmentarisch erhalten). Der sehr dünnwandige, mit Blei ausgegossene Schaft mehrfach gerissen.

Darin steckend Rest eines Eisenstabes mit perlstabartig profilierter Bronzeverkleidung, bei-
derseits davon die Löcher von zwei seitlichen Stäben, eine weitere Einlaßspur dahinter. –
Reduziert. – Erh. H 13 cm (Löwenfuß allein 11,8 cm); B unten 4,7 cm, oben 6 cm. – Sta-
dion-Nordwall (1960).

S 38 Br. 11554 S. 195.207f. Taf. 81

Löwenfuß, der nach oben in einem breit ausladenden, hinten abgeflachten Schaft mit rei-
chem Abschlußprofil endet (Blattüberfall mit Zwickelblättern und Perlstab). Auf der Ober-
fläche zwei Löcher (das eine rechteckig, das andere unregelmäßig dreieckig), die kaum zur
Aufnahme des Stabwerks gedient haben können, sondern, wie schon Furtwängler bemerkt
hat, eher zur Befestigung eines Zwischenstücks, in das das Gestänge eingelassen war. An der
glatten Rückseite des Schaftes ein runder Buckel; darüber setzt eine schmucklose, schräg
noch oben gerichtete Doppeltülle an, von der zwei geschwungene Greifenprotomen ausge-
hen, die in der Vorderansicht beiderseits des Schaftes hervorkommen. Scharf artikulierte,
realistische Modellierung der Löwenklaue mit scharf gekrümmten Krallen und, wie bei S 39,
beiderseits an den Rändern des Schaftes angebrachter Afterklaue. Keine Basis. – Reduziert.
– H 18 cm; B oben 17 cm. – Westlich der Echohalle (1881).
Olympia IV 126 Nr. 813 Taf. 48.

S 39 B 6101 S. 195f. 206. 207f. 209 Taf. 82

Löwenfuß. Die fein modellierte, mächtige Pranke mit scharfgratigen Krallen und verdoppel-
ter Afterklaue ruht auf einem runden, reich profilierten Untersatz (Basisplatte und Lanzett-
blattkranz, konkaver Mittelteil mit Zungenmuster und Blattspitzen, darüber Perlstab). Das
gleiche Ornamentschema in umgekehrter Abfolge bildet das obere Abschlußprofil, nur sind
die Zungen des Mittelstreifens vertieft gegeben und ohne Blattspitzen. Reste von drei Eisen-
stäben. Auf der Rückseite des Schaftes ein kräftiger, im Querschnitt ovaler Tüllenansatz, der
zur mittleren Verstrebung führte. Sein Ende ist mit Perlstab, Zungenmuster und einem glat-
ten Wulstprofil geschmückt. – Reduziert. – H (einschließlich Eisenreste) 24 cm. – Südost-
Gebiet, H Süd bei -7,20 m (1965).
Unpubliziert. Abgebildet: 100 Jahre deutsche Ausgrabung in Olympia (Ausst. Kat. Mün-
chen 1972) 97 Nr. 48.

S 40 B 4252 S. 195 Taf. 83,3

Löwenfuß. Dünnwandiger Guß, mit Blei gefüllt und an einer Seite aufgerissen. Oben stek-
ken noch die Reste von 5 Eisenstäben. Sehr einfache, wenig differenzierte Modellierung;
keine Krallenangabe. – Reduziert. – H 8,3 cm. – Stadion-Nordwall (1959).

S 41 B 5731 S. 195f. Taf. 83,1.2

Vierzehige Klaue von ungewöhnlicher Form (Panther?) mit langen, gekrümmten Krallen;
die beiden Mittelzehen stark überhöht. Einfache runde Basis. Im bronzenen Schaft eine nach
oben sich verbreiternde dicke eiserne Platte, auf der sich Reste der zwei (oder drei?) Stäbe er-
halten haben. – Reduziert. – Erh. H 15,9 cm (Bronzefuß allein 4,7 cm). – Südost-Gebiet, O
28 Ost, Doppelbrunnen 56 (1965).
Forschungen VIII 64.214.

C. Figürliche Schmuckelemente

I. Protomen

1. Menschliche Protomen

S 42 B 3170 S. 197 Taf. 84,1

Hälfte einer beiderseits gebrochenen, starkwandigen Röhre (2 anpassende Fragmente), auf der ein Kopf aufsaß, von dem die Endigungen der drei linken Schulterlocken und ein kleines Stück des Halses erhalten sind. Das Gesicht ist längs der Kinnlinie weggebrochen; der Kinnansatz ist noch erkennbar. Die Röhre war, wie Reste an der Bruchstelle zeigen, nach einem zunächst glatten Abschnitt beiderseits der menschlichen Protome perlstabartig profiliert. Haarsträhnen durch Schrägstriche gegliedert. Oberfläche durch Oxydationsnarben stark beschädigt. – Reduziert. – Erh. B 6 cm; Dm der Röhre 3,9 cm. – Bau C, Raum F (1965). Erwähnt: Bericht VII 164.

2. Pferdeprotomen

S 43 Br. 12213. Jetzt Paris, Louvre. S. 198 Abb. 7

Bronzeverkleidung von oberem Ring eines Stabdreifußes (Querschnitt: rechteckig mit abgerundeten Kanten) mit Pferdeprotome. Eisenkern erhalten. Hinter der Protome geht ein Loch durch den Stab. Mähne, Augen, Maul, Nüstern und Zaumzeug durch Gravierung angegeben. – H ca. 8 cm. – Östlich der Gymnasium-Osthalle (1881).
Olympia IV 130 Nr. 822 Taf. 48; Jucker, StudOliv 62 Taf. 49,1.

S 44 Br. 4767 S. 198 Taf. 83,4

Pferdeprotome. Unterseite zum Aufsetzen auf einen Rundstab ausgehöhlt. – Reduziert. – H 5,3 cm. – Echohalle (1879).
Olympia IV 130 Nr. 821 Taf. 48; Forschungen VI 117.

3. Greifenprotomen

a) mit horizontaler Befestigungshülse

S 45 B 4747 S. 198 Taf. 84,2.3

Vollgegossene Greifenprotome mit breiter Tülle, die ein grobes, dreifaches Rillenprofil an den Rändern aufweist. Augen waren nicht eingelegt. Hintere Tüllenhäfte und rechtes Ohr verloren. Oberfläche durch Korrosion stark beschädigt. Im Innern der Tülle Eisenreste. – Reduziert. – H 11,5 cm; B 8,4 cm. – Stadion-Nordwall (1960).

S 46 B 2280 S. 198 Taf. 84,4

Kopf einer Greifenprotome wie S 45, vom selben Stabdreifuß. Unterteil in der Mitte des Halses weggebrochen. Beide Ohren, Oberschnabel und Zunge beschädigt. Oberfläche stark korrodiert (rechte Seite etwas besser erhalten als bei S 47). – Reduziert. – Erh. H 8,2 cm. – Aus dem Alpheios, Zufallsfund (1940).

S 47 Br. 4372 und Br. 12200 S. 198 Taf. 84,5.6

Greifenprotome (Vollguß), aus zwei genau anpassenden Fragmenten (Kopf und Hals samt
Ansatzstück) zusammengesetzt. Die Protome sitzt auf einer waagerechten, profilierten Hül-
se, deren unterer Teil fehlt. Auch rechts ist ein Stück abgebrochen, während links der Rand
erhalten zu sein scheint (ursprüngliche B der Hülse 5,8 cm; Stabdurchmesser ca. 2,9 cm).
Hinten Ansatz einer schräg nach oben führenden Verstrebung. Greifenhals geschuppt, ohne
Seitenlocken. Um die Augen, die eingelegt waren, gravierte Falten. Ohransatz kreuzweise
schraffiert, Schnabelrand gekerbt, Stirnknauf mit profiliertem Knopf, rechtes Ohr etwas
verbogen. – Reduziert. – H 11,8 cm. – Kopf (Br. 4372): Südlich des Zeustempels (1878);
Hals (Br. 12200): SO der Altismauer (1880).
Br. 4372 erwähnt: Olympia IV 123 (als Kesselprotome).

S 48 B 8551 S. 198 Taf. 85,1–3

Greifenprotome (Vollguß), in der Größe mit S 47 übereinstimmend. Vom Ansatzstück ist so
wenig erhalten, daß die einstige Anbringung unklar bleibt. Linkes Ohr gebrochen, Augen-
einlagen verloren. – H 12 cm. – Dörpfeld-Grabung 1907 (1971 aus dem Nationalmuseum
Athen nach Olympia überführt).
Erwähnt: F. Weege, AM 36, 1911, 189.

b) mit schräg ansteigender Befestigungshülse

S 49 Br. 1663. Athen, Nat. Mus. 6148 S. 198 Taf. 85,4

Vollständig erhalten; die mit Randprofilen versehene Ansatzhülse etwas auseinandergebo-
gen. Keine Schuppengravierung, keine Spirallocken. Schnabelränder und Augenumrisse
kräftig eingekerbt. Profilierter Stirnknauf. Ohren flach, ohne Eintiefung. – Reduziert. H ca.
14 cm. – Nordwestecke Zeustempel (1877).
Olympia IV 129 Nr. 815 Taf. 48.

S 50 Br. 8839. Ehem. Berlin, Staatl. Museen S. 199

Gegenstück zu S 49, wohl vom selben Stabdreifuß. In der Tülle bei der Auffindung Spuren
des Eisenstabes. – Stadion-Westwall (1881).
Erwähnt: Olympia IV 129.

c) ohne Befestigungshülse

S 51 Br. 11552. Athen, Nat. Mus. 6120 S. 199 Taf. 85,5

Greifenprotome; Vollguß, nur Halsende hohl. Unten zur Befestigung am Stabdreifußbein
gerundeter Ausschnitt. Stirnknauf gebrochen. – Reduziert. – H 6,5 cm. – Stadion-Westwall
(1881).
Olympia IV 129 Nr. 816 Taf. 48.

S 52 Br. 5843. Ehem. Berlin, Staatl. Museen S. 199

Greifenprotome wie S 51, nur schlechter erhalten. – Buleuterion (1879).
Erwähnt: Olympia IV 129.

S 53 B 2513 S. 199 Taf. 85,6

Greifenprotome wie S 51. Stirnknauf und Ohrspitzen gebrochen. Zu erschließender Dm des Stabdreifußbeins ca. 2 cm. – Reduziert. – Erh. H 6,2 cm. – Stadion-Westwall III B (1953).

S 54 Br. 5242 S. 199

Greifenprotome wie S 51. Sehr schlecht erhalten; Oberfläche durch Oxydation fast ganz zerstört. Knauf, Ohren und ein Stück des unteren Ansatzes fehlen. – Erh. H 5,9 cm. – Südlich Prytaneion (1879).
Erwähnt: Olympia IV 129.

S 55 o. Nr. S. 199 Taf. 85,7

Greifenprotome wie S 51. Ohren, Stirnknauf, Zunge und untere Schnabelspitze beschädigt; unten unregelmäßig gebrochen. Oberfläche stark zerstört. – Reduziert. – H 6,1 cm. – FO. unbekannt (Alte Grabung).

S 56 B 3023 S. 199

Kopf einer Greifenprotome; ähnlich wie S 51–S 55, nur geringfügig größer. Am Halsansatz gebrochen; Knauf fehlt; Ohrspitzen beschädigt. – Reduziert. – Erh. H 2,7 cm. – Bau C, hellenistischer Brunnen nördlich Nordmauer (1955).

S 57 Br. 7873 S. 129.199 f. 202 Taf. 86,1.5

Greifenprotome; Hohlguß. Augen ehemals eingelegt. Doppelter Brauenwulst, 3 kleine Stirnwarzen. Rillenprofil am Halsende. Unten zur Befestigung am Stabdreifußbein gerundeter Ausschnitt (erschlossener Dm des Beins ca. 2,2 cm). – Reduziert. – H 9 cm. – Leonidaion (1879).
Erwähnt: Olympia IV 129.

S 58 Br. 3963 S. 129. 199. 200. 202 Taf. 86,1

Greifenprotome wie S 57. Ohrspitzen beschädigt; Oxydationsnarbe an der linken Kopfseite und am Hals rechts. Oberfläche schlecht erhalten. Augeneinlagen verloren (bei der Auffindung noch als »weiße Masse« in Resten erhalten: Olympia IV 129 und Grabungstagebuch). – Reduziert. – H 8,8 cm. – Prytaneion (1878).
Erwähnt: Olympia IV 129.

S 59 Br. 12254 S. 129. 199. 200. 202 Taf. 86,1

Greifenprotome wie S 57. Größere Gußfehler am Hals vorn. Augeneinlagen verloren. Gravierung stellenweise sehr gut erhalten. – Reduziert. – H 9 cm. – Nördlich der Schatzhäuser (1880).
Erwähnt: Olympia IV 129.

S 60 B 3406 S. 129. 199. 200. 202. 206 Taf. 86,1

Greifenprotome wie S 57. Zwei Gußfehler am Hals rechts. Oberfläche stark korrodiert. – Reduziert. – H 9,3 cm. – Östlich Apsis byzantinische Kirche, klassische Füllung südl. Wasserbecken (1956).

S 61 B 602 S. 129. 199. 202 Taf. 86,1

Greifenprotome wie S 57. Oberfläche in schlechtem Zustand, aber Reste der Augeneinlagen

erhalten: beinerner Ring, in den die Iris eingesetzt war. – Reduziert. – H 9 cm. – Stadion-Südwall (1938).

S 62 B 4890 S. 129. 199. 200. 202 Taf. 86,6.7

Greifenprotome von ähnlichem Typus wie S 57–61, aber nahezu doppelt so groß. Bis auf die Augeneinlagen hervorragend erhalten. Dreifache Brauenwülste; flache Falte unter den Augen. 3 Stirnwarzen (die mittlere größer); Stirnknauf mit einfacher, kugeliger Bekrönung. Geriefelte Schnabelränder; im Gaumen gravierte Wellenlinien, desgleichen im Unterschnabel beiderseits der Zunge. Am offenen Halsende 4 kreuzweise angeordnete gerundete Ausschnitte, dazwischen ein schmaler, hinten abgeflachter Rand mit 4 Nietlöchern. Der Greif saß also auf einer Kreuzungsstelle von zwei Stäben, deren Dm auf 3,2–3,4 cm zu veranschlagen ist, und wurde durch ein von hinten dagegengenietetes Befestigungsstück gehalten. Der obere Ausschnitt ist tiefer als der untere; bei gerader Stellung der Protome ergibt sich daraus für den zu ergänzenden Stab eine leicht schräge Stellung. – Reduziert. – H 17,5 cm. – Stadion-Nordwall, Brunnen 34 (1960).
Forschungen VIII 27.

4. Schlangenprotomen

S 63 Br. 12369. Athen, Nat. Mus. 6119. S. 200 Taf. 86,2

Schlangenprotome, Vollguß. Augen ehemals eingelegt. Schuppengravierung, Vorderseite des Halses geriefelt. Unten zur Befestigung gerundeter Ausschnitt wie bei den Greifenprotomen S 51–61. – Reduziert. – H 6,5 cm. Nördl. der byzantinischen Kirche (1881).
Erwähnt: Olympia IV 130.

S 64 Br. 3497. Ehem. Berlin, Staatl. Museen S. 200

Schlangenprotome. Gegenstück zu S 63. – H 6,5 cm. – Vor dem Altar zwischen den Schatzhäusern VII und IX (1878).
Olympia IV 129 Nr. 816a Taf. 48.

S 65 B 3022 S. 200

Schlangenprotome wie S 63, aber geringfügig kleiner. Oberfläche stark zerstört. – Reduziert. – H 5,2 cm. – Östlich von Bau C, östlich des Kanals (1955).

S 66 Br. 2071. Athen, Nat. Mus. 6121 S. 200 Taf. 86,4

Schlangenprotome; Hohlguß. Augen durch kreisförmige Ritzung angegeben, nicht eingelegt. Etwas größer als S 63–S 65. – H 7 cm. – Nordwestlich vom Heraion (1878).
Erwähnt: Olympia IV 130.

S 67 B 31 S. 200 Taf. 86,3

Schlangenprotome; Hohlguß. Kleiner als S 66 und von etwas anderem Typus. Ein Teil der unteren Endigung ausgebrochen. – Reduziert. – H 5,7 cm. – Herodes-Exedra, zwischen Treppenwange und Becken im oberen Dreieck (1937).
Erwähnt: Bericht I 14.

S 68 B 6125 S. 200

Schlangenprotome ähnlich wie S 67. Ein Stück am unteren Ende ausgebrochen. – Reduziert. – H 5 cm. – Südost-Gebiet, D/F 5 bei -5,40 m (1965).

II. Schlangenförmige Verstrebungen

S 69 B 3455 S. 200 Taf. 87,1.5

Verstrebung in Gestalt einer Schlange. Schwanzende schneckenförmig aufgerollt. Kopf kraftvoll modelliert und graviert. Geriefelter ›Bart‹. Am oberen Drittel des Schlangenkörpers Ansatzlasche zum Vernieten. – Reduziert. – L 21,5 cm. – Südlich von Bau C, Werkstattschicht (1956).

S 70 B 7550 S. 200 f. Taf. 87,2

Schlangenförmige Verstrebung von gleicher Größe wie S 69, aber dünner. Schlangenkopf zierlicher und gestreckter, reicher graviert; ›Bart‹ geflammt. Ansatzlasche mit Niet. – Reduziert. – L 22 cm. – Südost-Gebiet, L/M bei -7,69 m (1965).

S 71 Br. 5047 S. 200 f. Taf. 87,3

Schlangen-Verstrebung. S-förmig geschwungen; Ansatzlasche links etwa in der Mitte des Schlangenkörpers. Zierlicher Kopf; geflammter ›Bart‹. Auch in der schneckenförmigen Schwanzaufrollung eine Niete. – Reduziert. – H 18 cm. – Westlich der Echohalle (1879). Olympia IV 145 Nr. 907 Taf. 54.

S 72 Br. 5165 S. 200 f.

Schlangen-Verstrebung. Gestreckte Form, keine Ansatzlasche. Die untere Hälfte kam aus Versehen mit den Dubletten nach Berlin. – H 17 cm. – Südlich vom Prytaneion (1879). Olympia IV 145 Nr. 906 Taf. 54.

S 73 B 1825 S. 200 f. Taf. 87,4

Schlangenförmige Verstrebung. S-förmig gekrümmt und etwas verbogen. Etwa in der Mitte des Schlangenkörpers rechts Ansatzlasche mit Niet. Der Kopf von ähnlichem Typus wie bei S 70, aber mit geriefeltem ›Bart‹. – Reduziert. – H im jetzigen Zustand 11,8 cm. – Stadion-Südwall IV (1940).

S 74 B 3617 S. 200 f. Taf. 87,6

Schlangenkopf, mit hoher Wahrscheinlichkeit von einer Stabdreifuß-Verstrebung. In der Form S 69 außerordentlich nahestehend; nur ist der ›Bart‹ gezwirbelt und nach hinten geschwungen. – Reduziert. – Erh. L 6,9 cm. – Leonidaion, südlicher äußerer Umgang, in Höhe der 2. Querlage des Fundaments (1956).

III. Bogenfeldfiguren

1. Greifen

S 75 Br. 3635. Athen, Nat. Mus. 6187. S. 129. 202 Taf. 88,1

Nach links schreitender Greif mit seitwärts gewandten Kopf; massiv gegossen. Schwanz, Ohren und Stirnaufsatz gebrochen. Die Füße waren durch Zapfen auf dem Gestänge befestigt. An Kopf, Beinen und Flügeln einfache, kräftig eingetiefte Ritzzeichnung. – Reduziert. – H 8,8 cm. – Pronaos des Metroon, in tiefer Schicht (1878). Olympia IV 130 Nr. 817 Taf. 48.

S 76 Br. 1639. Athen, Nat. Mus. 6186. S. 129. 202 Taf. 88,2

Schreitender Greif, geradeaus blickend, mit S-förmig emporgeringeltem Schwanz; massiv
gegossen. Bis auf die Flügelspitze vollständig. Die Füße stehen alle in einer Linie; sie haben
kurze Einlaßzapfen. Augen waren eingelegt. Gravierung nur an Kopf und Flügeln. – Redu-
ziert. – H 8,5 cm; L 8,5 cm. – NW-Ecke Zeustempel (1877).
Olympia IV 130 Nr. 818 Taf. 48.

S 77 Br. 3653 S. 129. 202

Schreitender Greif wie S 76. L. Vorderbein, beide Hinterbeine gebrochen. – Reduziert. – H
8,5 cm; L 8,5 cm. – NW-Ecke Heraion (1878).
Erwähnt: Olympia IV 130.

S 78 Br. 5336 S. 129. 202

Schreitender Greif wie S 76. Schwanzendigung, l. Vorderfuß und r. Hinterbein gebrochen.
– Reduziert. – H 8,5; L 8,5 cm. – Buleuterion (1879).
Erwähnt: Olympia IV 130.

S 79 Br. 11497 S. 129. 202

Schreitender Greif wie S 76. R. Hinterfuß gebrochen. – H 8,5 cm; L 8 cm. – Westen der
Echohalle (1880).
Erwähnt: Olympia IV 130.

S 80 Br. 12983 bis. Berlin (West), Staatl. Museen, Antikenabt. S. 129. 202 Taf. 88,3

Schreitender Greif wie S 76. Vollständig bis auf den l. Vorderfuß. Stark oxydiert. – H
8,6 cm; L 9,2 cm. – Norden des Prytaneion (1880).
Erwähnt: Olympia IV 130.

S 81 Br. 13202 S. 129. 202

Schreitender Greif wie S 76. R. Hinterbein gebrochen. – H 9 cm; L 9 cm. – NW des He-
raions (1880).
Erwähnt: Olympia IV 130.

S 82 B 172 S. 129. 202 Taf. 88,4

Schreitender Greif wie S 76. Vollständig bis auf die Augeneinlagen. Auf dem Stirnknauf
kleines Bohrloch mit Eisenrostspuren. Einlaßzapfen nur am vorgesetzten l. und zurückge-
stellten r. Fuß. – Reduziert. – H 9 cm; L 8,2 cm. – Vor der Front der Südhalle, unter dem
Bauschutt (1938).
Bericht II 118 Taf. 52 unten.

S 83 B 1192 S. 129. 202 Taf. 89,1

Schreitender Greif wie S 76. L. Vorderfuß gebrochen. Einlaßzapfen am zurückgesetzten
Hinterfuß. – Reduziert. – H 8,6 cm; L 9,6 cm. – Ostende der Südhalle (1939).

S 84 B 1613 S. 129. 202

Schreitender Greif wie S 76. – Reduziert. – H 8,5 cm. – Stadion-Südwall (1940).

S 85 B 4180 S. 129. 202 Taf. 89,2

Schreitender Greif wie S 76. L. Vorderfuß gebrochen. – Reduziert. – H 8,5 cm; – Stadion-Nordwall (1959).

S 86 B 5261 S. 129. 202 Taf. 89,3

Schreitender Greif wie S. 76. Schwanzwindung, l. Vorderfuß und Spitze des r. Ohres gebrochen; r. Hinterbein etwas verbogen. Das l. Vorderbein war schon antik einmal repariert worden, wie ein in der Bruchstelle steckender, verbogener Stift zeigt. – Reduziert. – H 9,7 cm; L 9,3 cm. – Südost-Gebiet, westl. P 39, bei -7,5 cm (1963).

S 87 B 6102 S. 129. 202

Schreitender Greif wie S 76. Es fehlen: der l. Vorderfuß, das r. Hinterbein, die Spitzen beider Ohren und der Zunge sowie der Stirnknauf. – Reduziert. – H 8,6 cm; L 8,5 cm. – Stadion-Südabfall, III. Wall (1965).

S 88 B 6111 S. 129. 202 Taf. 89,4

Schreitender Greif wie S 76. L. Vorderbein gebrochen. – Reduziert. – H 9,2 cm; L 8,8 cm. – Südost-Gebiet, C 4/5, bei -4,53 m (1965).

S 89 B 4412 S. 129. 202 Taf. 90,4

Schreitender Greif von der Art der Greifen S 76–S 88, aber kleiner im Format; auch im Kopftypus und in der Flügelform etwas abweichend. Augen waren nicht eingelegt. Schwanzende und Hinterfüße gebrochen. Am vorgesetzten l. Vorderfuß Einlaßzapfen. – Reduziert. – H 4,7 cm; L 5,3 cm. – Stadion-Nordwall (1959).

2. Sphinx

S 90 Br. 5854. Athen, Nat. Mus. 6235. S. 203.206.207 Taf. 90,1–3; Abb. 8

Schreitende Sphinx mit seitwärts gewandtem, doppelgesichtigem Kopf. Die Gesichter außerordentlich flach modelliert. Die Sphinx trägt einen polosartigen Kopfaufsatz und einen in Gravierung gegebenen Halsschmuck. Dädalische Frisur; Flügel mit reicher Innenzeichnung. Der eine Vorderfuß, beide Hinterbeine sowie das gewundene Schwanzende gebrochen. Unter dem einzig erhaltenen Fuß kurzer Einlaßzapfen. Oberfläche stellenweise stark korrodiert. – Reduziert. – H 13 cm. – SW-Ecke der Stadionschrankenmauer, in sehr tiefer Lage (1879).
Olympia IV 130 Nr. 819 Taf. 48; Furtwängler, Kl. Schr. I 390f.; F. Studniczka, in: Antike Plastik, W. Amelung zum 60. Geburtstag (1928) 250f. Abb. 5; R. J. H. Jenkins, Dedalica (1936) 40; E. Kunze, Bericht II 118; ders., Bericht IV 126; Jantzen, GGK 89.

IV. Sonstiges

S 91 o. Nr. S. 204 Taf. 90,5

Bronzehülse, leicht gebogen, an den Enden profiliert, unten aufgerissen. Im Inneren Reste eines Eisenstabes, der auf der einen Seite ein Stück herausragt. Oben zwei Löwenfüße in Schrittstellung (von Greif oder Sphinx?). – L (ohne Eisenrest) 4,8 cm. – Alte Grabung.

III. BESCHREIBUNG

1. Stabwerk

Unter dem Bestand an Eisenfunden in Olympia gibt es ohne Zweifel manches Stück, das vom Gestänge eines Stabdreifußes stammt; doch fehlen uns, sofern es sich um einfaches Stabwerk handelt, sichere Anhaltspunkte zur Identifizierung. Lediglich zwei Ringe von rund 30 cm Durchmesser haben wir daher in unseren Katalog aufgenommen (S 1 und S 2 Taf. 74,1.2), weil die Vermutung naheliegt, daß es sich dabei um Kesselauflager handelt – ob wirklich von Stabdreifüßen, läßt sich freilich nicht mehr mit völliger Gewißheit sagen.

Mit größerer Wahrscheinlichkeit wird man solche Eisenfragmente als Bestandteile von Stabdreifüßen ansprechen, die für diese Gattung charakteristische Schmuckformen aufweisen. Doch scheinen eiserne Stabdreifüße solcher Art in Olympia selten gewesen zu sein; in der Regel bestand wohl der ornamentale und figürliche Zierat aus Bronze. Lediglich zwei Fundstücke möchten wir – wenn auch nicht ohne Vorbehalt – in diesem Zusammenhang anführen. Das eine ist ein Stab mit blütenartiger Endigung (S 4 Taf. 74,3); nach Analogie des eisernen Stabdreifußes, der den Greifenkessel von Salamis (Cypern) trug[1], könnte er zu einer blütenbekrönten Mittelstrebe gehört haben. Die gleiche Funktion darf man für einen Stab vermuten, dessen leicht geschwungene Endigung in einen Widderkopf ausläuft (S 3 Taf. 74,4); als Vergleichsbeispiel sei an das Bronzefragment mit Entenkopfendigung S 11 erinnert[2]. Auch eiserne Tierfüße sind in Olympia bezeugt; doch läßt sich eine Zugehörigkeit zu Stabdreifüßen in keinem Falle erweisen[3] (Taf. 74,5).

Neben den Dreifüßen mit eisernem Stabwerk hat es vereinzelt auch solche mit bronzenem Gestänge gegeben. Wir besitzen einige sicher bestimmbare Bruchstücke, meist Teile des unteren Ringes mit den verschiedenartig gestalteten Verstrebungen (S 5–S 10 Taf. 74,6.75.1). Das Prachtstück unter diesen Fragmenten ist ein noch 31 cm hoher, unten gebrochener Stab, der in einem fein durchmodellierten, nach außen gebogenen Entenkopf endet (S 11 Taf. 76, 1.2)[4]. An der Biegungsstelle ist ein Teil des Kesselauflagers erhalten, dessen Durchmesser

[1] V. Karageorghis, Excavations in the Necropolis of Salamis III (1974) 100. 108 Abb. 18. 19. 23. 24.

[2] Köpfe von Steinböcken zieren – wenn auch an anderer Stelle – das Stabwerk eines Dreifußes aus Episkopi (Cypern): G. H. McFadden, AJA 58, 1954, 142 Taf. 27 Abb. 38; ein anderer cyprischer Dreifuß trägt an dieser Stelle Stierköpfe: ebenda 141 Taf. 27 Abb. 37. – Ein 39,5 cm langer Eisenstab von ca. 2 cm Dm (E 585; Südost-Gebiet, 1965) mit schmucklosem, umgebogenem Ende könnte gleichfalls zu einem Stabdreifuß gehören.

[3] Die eiserne Löwenklaue E 255 (H 12,7 cm; ohne Fundangabe) zeigt oben die Ansätze zweier Stäbe, dahinter eine Nagelplatte. Das nicht näher bestimmbare, oben gebrochene Tierbein E 364 (H 17 cm; B 8,3 cm; Südost-Gebiet, 1965; Taf. 74,5) endet in einem hohlen Schaft, der korrodierte Bronzereste aufweist; die Möglichkeit ist nicht auszuschließen, daß der Fuß zu einem Dreifuß mit bronzenem Gestänge gehört.

[4] Eine exakte zoologische Bestimmung dieses Wasservogels dürfte schwierig sein; die hier gewählte Bezeichnung ist gewissermaßen als Konvention zu verstehen, auch Gans oder Schwan wären möglich. – In diesem Zusam-

auf 27–30 cm berechnet werden kann; Stab und Ring sind in einem Stück gegossen. Das Motiv der figürlich ausgestalteten Stabendigung ist nicht ungewöhnlich: schematisierte Entenköpfe kenne wir von dem Dreifuß von La Garenne[5] und einem Exemplar aus Trebenischte[6]; sie begegnen mehrfach auch an etruskischen Stabdreifüßen[7].

Die durch S 11 repräsentierte Technik ist jedoch nicht die übliche. Vorherrschend ist vielmehr das Verfahren, dekorative Elemente aus Bronze den aus eisernem Stabwerk bestehenden Dreifüßen zu applizieren. Das betrifft insbesondere die Verbindungsstellen des Gestänges, die gern durch profilierte Bronzehülsen verkleidet werden (s. unten S. 194). Zusätzlich kann an solchen Stellen noch ein figürlicher Zierat angebracht werden. Ein Beispiel bildet S 12 (Taf. 76,3), wo am Berührungspunkt des oberen Rings und der bogenförmigen Verstrebung eine kleine Greifenprotome sitzt, die in einem Stück mit den die Verbindungsstelle verkleidenden Bronzeröhren gegossen ist[8]. Es muß prunkvoll ausgestattete Dreifüße gegeben haben, bei denen das gesamte eiserne Stabwerk – oder zumindest die senkrechten Mittelstäbe – mit Bronze verkleidet waren. Darauf lassen die Löwenfüße S 35 und S 37 schließen (Abb. 6 Taf. 80,3.4), in denen noch jeweils der Rest eines mit einer perlstabartig gegliederten Bronzeröhre umgebenen Mittelstabes steckt[9]. Auch die Endigungen von Mittelstäben mit flacher, kapitellartiger Bekrönung (S 16–S 20 Taf. 78,1.2) weisen eine solche Bronzeverkleidung auf. Furtwängler hat daher seine Rekonstruktion eines Stabdreifußes (Abb. 5) mit derartig ausgestatteten Mittelstäben und schmucklosen Seitenstreben versehen[10]. Fragmente solcher Stäbe sind in den alten[11] und neuen Ausgrabungen[12] gefunden worden (Taf. 75,2). Doch läßt sich bei diesen aus ihrem Zusammenhang gerissenen Stücken nicht mit Sicherheit sagen, ob sie von Stabdreifüßen stammen; denkbar wäre auch eine andere Verwendung.

Durch die Ausstattung mit Bronzezierat erhält der Dreifuß erst eigentlich seine dekorative, einem kostbaren Weihgeschenk angemessene Gestalt, seinen Charakter als Kunstwerk. Die Aufwendigkeit dieser Ausstattung bestimmte seinen Wert. Bis zu welchem Grade sie

menhang sei auch an den Stab mit Vogelkopfendigung Olympia IV 152 Nr. 971 Taf. 57 erinnert; seine Zugehörigkeit zu einem Stabdreifuß ist möglich, aber nicht beweisbar (P. J. Riis, ActArch 10, 1939, 10 Nr. 3).

[5] Zuletzt: P. Joffroy, MonPiot 51, 1960, 17ff. Abb. 14. 18. 19. 20.

[6] B. Filow, Die archaische Nekropole von Trebenischte (1927) 91 Nr. 133 Abb. 107. 108.

[7] Auxerre: C. Rolley, BCH 86, 1962, 476ff. Abb. 1. 4. 9; ders., BCH 88, 1964, 442ff. Abb. 1. – Rom, Vatikan (aus Cervetri): C. Rolley, BCH 86, 1962, 484ff. Abb. 10–12. – Orvieto: ebenda 487f. Abb. 13. – New York (aus Monteleone): Furtwängler, Kl. Schr. II 316 Abb. 4. – New York (wahrscheinlich aus Orvieto): Chr. Alexander, BMetrMus 17, 1958, 88f. mit Abb.

[8] Leider fehlt der Kopf des Greifen. Ein vollständiges Exemplar gleicher Art besitzt die Französische Schule in Athen: P. Amandry, BCH 96, 1972, 7f. Abb. 2; Rolley, Bronzen Taf. 45, 135 (Fundort unbekannt, Format wie S. 12).

[9] Bei S 35 besitzt nur der Mittelstab Bronzeverkleidung; bei S 37 sind die beiden seitlichen Verstrebungen herausgerissen, so daß die Frage offenbleibt, ob sie gleichfalls mit Bronze verkleidet waren oder nicht.

[10] Die Fundstücke, die zu dieser Rekonstruktion Anlaß gaben, waren S 35 (Olympia IV 126 Nr. 812 Taf. 48) und S 16 (Olympia IV 129 Nr. 814b mit Textabb.).

[11] Br. 4538. Olympia IV 129 Nr. 814a mit Textabb. (H 92 cm; südl. Zeustempel, 1877).

[12] Gerade: B 4197 (L 27,3; Dm ca. 1,7 cm; Stadion-Westwall. Taf. 75,2); B 7446 (L 4,7; Dm ca. 1,6 cm; Südost-Gebiet); o. Nr. (L 20,8; Dm ca. 2,2 cm; alte Grabung. Taf. 75,2). – Gebogen: B 5507 (L 21; Dm ca. 1,6 cm; Südost-Gebiet. Taf. 75,2).

sich steigern ließ, ist aus unseren Funden noch zu erkennen. Sie vermitteln auch eine Vorstel-
lung von der Vielgestaltigkeit dieses Dreifußschmucks, obwohl, wie bereits bemerkt, die Er-
haltungsumstände keineswegs günstig waren.

Der senkrechte Mittelstab konnte, wie wir schon an dem eisernen Exemplar S 4 und dem
Dreifuß von Salamis (Anm. 1) gesehen haben, in einem vegetabilischen Ornament endigen.
Wie so etwas bei reich mit Bronzezierat versehenen Dreifüßen aussah, lehren die kunstvollen
Palmettengebilde S 13 – S 15. Bei S 13 (Taf. 77,1) sind am unteren Ende noch Reste des Eisen-

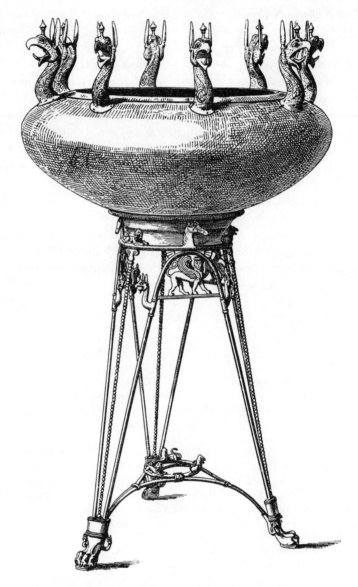

Abb. 5. Rekonstruktion eines Stabdreifußes (Olympia IV Taf. 49c)

stabes erhalten; auch weist die Spitze der Palmette, an die einst das Kesselauflager anschloß, Spuren von Eisenrost auf. Die Rückseite ist flach und schmucklos gehalten. Die Zugehörigkeit zum Stabdreifußschmuck wird bestätigt durch die Parallelen der vollständig erhaltenen Exemplare von Metapont[13] und Trebenischte[14]; das erstgenannte Stück zeigt auch, wie wir die am Voutenschaft ausschwingenden Rankenansätze zu ergänzen haben: sie trugen knospenartig gebildete Endigungen. Mit ihren 40 cm Höhe gehört die Palmette S 13 zu einem Dreifuß von recht beträchtlichen Abmessungen. Das gleiche gilt für die kompliziert aufgebaute Voluten-Palmetten-Bekrönung S 14 (Taf. 77,2), die sich durch ihre typologische Verwandtschaft mit S 13 sicher als Stabdreifuß-Bestandteil bestimmen läßt. Fast identisch scheint die Palmette S 15 (Taf. 77,3), die gleichwohl nicht denselben Stabdreifuß geschmückt haben kann, wie kleine Abweichungen verraten (Palmettenkern, Seitenblätter unterhalb des Querriegels).

Neben diesen prachtvollen ornamentalen Gebilden nehmen sich die eigentümlich abstrakten Mittelstab-Bekrönungen S 16 – S 20 (Taf. 78,1.2), von denen bereits die Rede war, ausgesprochen schlicht aus[15]. Auffallend ist dabei namentlich der Kontrast zu der in der Art eines Perlstabes sich gegliederten Bronzeverkleidung des Dreifußbeins. Die in fünf gleichartigen Wiederholungen überlieferte Bekrönung erinnert im Prinzip an ein ionisches Kapitell; doch fehlt jegliche Innenzeichnung. Schon Furtwängler hat in diesem Zusammenhang auf die Gruppe der »kypro-phönikischen« Dreifüße aufmerksam gemacht, deren Beine von Volu-

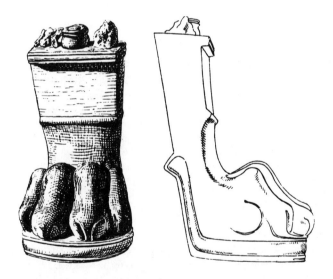

Abb. 6. S 35 (Olympia IV Taf. 47, 812)

[13] Oben S. 173 Anm. 12.

[14] Oben S. 173 Anm. 13. – Einzeln gefundene Mittelstabbekrönungen anderer Fundorte: De Ridder, BrAcr 23 Nr. 54 Abb. 4 (Athen); Jantzen, GGK 90f. Taf. 62 (Samos); (nicht bei allen Stücken scheint mir freilich die Zugehörigkeit zu Stabdreifüßen gesichert).

[15] S 17 – S 19 dürften dem gleichen Dreifuß zuzuweisen sein.

ten bekrönt sind[16]; er wollte auch einen in Olympia durch drei Exemplare vertretenen Typus von Volutenaufsätzen[17] dem Stabdreifußschmuck zuweisen, doch wird man ihm darin schwerlich folgen können.

Bronzebeschläge haben vor allem an den Verbindungsstellen des eisernen Gestänges ihren Platz. Es bedarf dazu nicht unbedingt ornamentaler Gebilde wie der vorstehend betrachteten. Einfache Bronzehülsen, durch Einschnürungen und schmale plastische Stege profiliert, erfüllen auch diesen Dienst, wie die vollständig erhaltenen Exemplare von La Garenne (Anm. 5), Trebenischte (Anm. 6), Auxerre[18], Salamis (Anm. 1) beweisen. Die rechtwinklige Verbindungsstelle zweier Stäbe, wie sie etwa bei den Mittelstäben auftritt, kann durch eine Zwinge mit kreisförmig eingeschnittener Öffnung (S 21–S 23 Taf. 76,5.6) oder durch eine T-förmige Röhre verdeckt sein (S 24–S 25 Taf. 75,3; 76,4); eine Doppelzwinge (S 26 Taf. 75,4) diente als Verkleidung der Stellen, an denen die bogenförmigen Seitenverstrebungen das Kesselauflager berührten[19]. Außer diesen Verbindungsstücken wurden auch einfache, jedoch ganz gleichartig gestaltete Bronzehülsen gefunden, die, sofern sie zum Dreifußschmuck zu rechnen sind, lediglich dekorative Funktion gehabt haben können (vgl. Taf. 78,3.4)[20]. Ihre Zahl ist indes so beträchtlich, daß auch andersartige Verwendung in Erwägung gezogen werden muß; wir haben sie daher hier nicht mitgezählt. Das gleiche gilt für einige anders geformte, mit Eisenstäben verbundene Bronzehülsen, die Furtwängler als Schmuckglieder von Stabdreifüßen angesprochen hat[21], was zwar möglich, aber nicht beweisbar ist.

[16] Olympia IV 129 zu Nr. 814b. Zu dieser Gruppe: P. J. Riis, ActaArch 10, 1939, 5ff. Abb. 4.

[17] a) Br. 13190: Olympia IV 130 Nr. 823 mit Textabb. (südl. byzantinische Kirche, 1880); b) Br. 7674: Olympia IV 130 Nr. 824 Taf. 48 (Stadion-Westwall, 1879); c) Br. 4863: fragmentiert; erwähnt: Olympia IV 130 (Prytaneion, 1879). – Die Volutenglieder dienten zweifellos als Bekrönungen von Rundstäben, doch scheint mir ihre ca. 12 cm lange, flache und gerade Oberseite zur Verbindung mit einem ringförmigen Kesselauflager nicht recht geeignet.

[18] Oben Anm. 7; s. insbesondere BCH 86, 1962, 480f. Abb. 5–8.

[19] Vgl. auch die Rekonstruktionszeichnung Germania 44, 1966, 80 Abb. 4.

[20] Ich nenne aus den neuen Ausgrabungen: B 2134 (L 5,8; Dm 3,4 cm; Stadion-Südwall, 1940). – B 3523 (fragmentiert; L 4,8 cm; südl. Bau C, 1956). – B 3527 (fragmentiert; L 5,2 cm; südl. Bau C, 1956). – B 3528 (fragmentiert; L 4,6; Dm 2,8 cm; südl. Bau C, 1956). – B 3529 (fragmentiert; L 5,8; Dm 3,1 cm; Bau C, 1956). – B 3530 (fragmentiert; L 5,7; Dm 3,5 cm; südl. Bau C, 1956). – B 3531 (L 5,8; Dm 3 cm; Bau C, 1956). – B 3533 (fragmentiert; L 3,1 cm; südl. Bau C, 1956). – B 3685 (fragmentiert; L 5,2 cm; Südost-Gebiet, 1964). – B 6442 (fragmentiert; L 3,2 cm; Südost-Gebiet, 1965). – B 7029 (fast vollständig; L 5,8; Dm 3,8 cm; Südost-Gebiet, 1964. Taf. 78,4). – B 7143 (L 6,2; Dm 1,7 cm; Südost-Gebiet, 1963). – B 7285 (fragmentiert; L 5 cm; Südost-Gebiet, 1963). – B 7446 (mit Rest des Eisenstabes; L 4,7; Dm 1,6 cm; Südost-Gebiet, Brunnen 43, 1965. Taf. 78,3). – B 7723 (mit abgebrochenem kleinen Ansatz; L 3,2; Dm 2,2 cm; steckt auf 19,8 cm langem, beiderseits gebrochenem Eisenstab; Südost-Gebiet, 1965).

[21] Br. 9292: Olympia IV 129 Nr. 814d (mit Textabb.); weitere Stücke (im Text erwähnt): Br. 9361; Br. 7016. Aus den neuen Ausgrabungen wären zu nennen: B 3542 (wie Br. 9292; H 6,5 cm; Stadion-Südwall, 1940); B 4433 (ovaler Umriß, Fuß? H mit Rest des Eisenstabes 11,4 cm; Stadion-Nordwall, 1959); B 3977 (Fußstück? H mit Rest des Eisenstabes 11,9; Dm unten 3,3 cm; Südhalle, 1938/39). Die Zugehörigkeit dieser Stücke zur Gattung der Stabdreifüße läßt sich durch keines der bekannten vollständigen Exemplare belegen und ist äußerst unwahrscheinlich.

2. Füße

Unter den theriomorph gebildeten Füßen dominieren die Löwenklauen. Daneben gibt es Paarzeherhufe, die man wohl am ehesten als Stierfüße zu verstehen hat, einen vereinzelten Pferdehuf (S 31 Taf. 79,3) sowie eine Raubtiertatze, die vielleicht als Pantherfuß zu interpretieren ist (S 41 Taf. 83,1.2).

Dem schweren, schlicht geformten Stierfuß S 27 (Taf. 78,5) wurden schon bei seiner Erstveröffentlichung orientalische Parallelen zur Seite gestellt[22]. Man wird das Stück ohne Bedenken als östliches Importgut ansprechen dürfen. Das Herkunftsgebiet genau festlegen zu wollen, wird freilich wegen der recht allgemein gehaltenen Formen kaum möglich sein; neben Vorderasien käme auch Cypern in Betracht, wenngleich die von dort bekannten Stücke mehr Reichtum im Detail zeigen. Orientalische Provenienz dürfte auch für die beiden einander sehr ähnelnden, nur in der Größe differierenden Stierhufe S 28 (Taf. 78, 6.7) und S 29 (Taf. 79, 1.2) anzunehmen sein. Alle bisher genannten Stücke müssen übrigens – und dies ist eine beachtenswerte typologische Besonderheit – von einfachen Dreifüßen ohne Verstrebungen stammen, denn sie enthalten jeweils nur einen, sehr massiven Eisenstab. Das gleiche gilt für den Pferdehuf S 31 (Taf. 79,3). Dagegen hat der ungewöhnlich geformte, plumpe Stierfuß S 30 (Taf. 79,4.5) einen Dreifuß mit Mittelstab und seitlichen Verstrebungen getragen; auch eine von der Rückseite ausgehende untere Verstrebung könnte dieser Dreifuß gehabt haben.

Von den zahlreich in Olympia gefundenen Gerätfüßen in Gestalt von Löwenklauen wurden in unseren Katalog nur diejenigen aufgenommen, deren Zugehörigkeit zur Gattung der Stabdreifüße gesichert erschien. Sehr einfach und wenig differenziert sind die Formen der Füße S 32 (Taf. 79,6) und S 40 (Taf. 83,3). Dabei dürfte das letztgenannte, auf den ersten Blick altertümlich erscheinende Stück (mit Resten von 5 Eisenstäben) eher spät anzusetzen sein, während S 32, das zu den Kriegsverlusten zählt, echte Züge früher Entstehung aufweist[23]. Dagegen zeigen die zusammengehörigen Füße S 35 und S 36 (Abb. 6. Taf. 80,1.2) eine scharf artikulierte, klare plastische Durchformung, außerdem eine sehr durchdachte Vereinigung organischer, abstrakter und ornamentaler Elemente. Damit ist das ästhetische Grundproblem dieser Gattung angesprochen: die Integrierung von Naturformen in den Gerätzusammenhang. Die griechischen Erzgießer haben dafür verschiedene Lösungen gefunden. Bei S 35/36 ist das durch einen plastischen Grat vom Fuß abgesetzte Schaftstück rechteckig, bei S 37 (Taf. 80,3.4) rund, durch ein dreifaches Wulstprofil markiert und mit einem Blattüberfall abschließend; die Formen des Löwenfußes sind weicher und unbestimmter. Beide Typen haben eine niedrige runde Basis, die bei S 35/36 profiliert ist, bei S 37 nur in einer einfachen Platte besteht.

Ganz aus der Reihe fallen die beiden mächtigen Löwenfüße S 38 und S 39, und zwar ihrer Dimensionen wegen ebenso wie hinsichtlich ihrer formalen Gestaltung. Aus der alten Gra-

[22] Olympia IV 126 zu Nr. 811.
[23] Ich kann das Stück freilich nur nach alten Archivaufnahmen beurteilen, die G. Heres freundlicherweise zur Verfügung stellte.

bung stammt S 38 (Taf. 81). Die naturalistisch wiedergegebene, breit aufgesetzte Tatze, deren mit großen, scharfgekrümmten Krallen bewehrte Zehen sich wie von einer starken Kraft niedergedrückt spreizen, geht in einen vorn gerundeten, hinten abgeflachten, glatten Schaft über, der sich nach oben verbreitert und in einem Blattüberfall mit aufgesetzter Perlreihe endet. Unterhalb dieses Abschlußprofils erscheint beiderseits des Schaftes die ›Afterklaue‹; ihre naturwidrige Verdoppelung zeigt den Umsetzungsprozeß von organischer zu ornamentaler Form, sie dient als Kunstgriff der formalen Symmetrie des Geräteils. Auf der Rückseite setzt oberhalb eines flachen Buckels eine schräg ansteigende Doppeltülle an, die dazu diente, die eisernen Stäbe der unteren Querverstrebungen aufzunehmen. Von ihr gehen zwei Rundstäbe aus, die in der Vorderansicht beiderseits des Schaftes hervorkommen und in Greifenköpfen enden. Die Oberseite zeigt statt der zu erwartenden drei Einlaßspuren für die Mittel- und Seitenstreben nur zwei Öffnungen, von denen die eine rechteckig, die andere dreieckig gebildet ist. Diese Öffnungen können keinesfalls das Stabwerk aufgenommen haben; man wird vielmehr, da die Vorrichtung an der Rückseite unbedingt für die Zugehörigkeit der Löwenklaue zu einem Stabdreifuß spricht, ein Zwischenstück zu ergänzen haben, in welches das Gestänge des monumentalen Dreifußes eingelassen war. Das Format dieser Löwenklaue wird noch übertroffen durch ein Fundstück aus den neuen Ausgrabungen, S 39 (Taf. 82). Dieser größte aller Löwenfüße Olympias steht auf einer hohen Basis, deren Form und ornamentale Ausgestaltung bronzenen Kraterfüßen entspricht[24]. Eine ähnlich geformte Basis haben auch die Löwenfüße eines Krateruntersatzes aus Trebenischte[25], der im übrigen jedoch ein anderes Prinzip der Verstrebungen aufweist. Bei S 39 handelt es sich indes zweifellos um den Bestandteil eines Stabdreifußes, wie die an der Rückseite angesetzte, in ungewöhnlicher Weise ornamentierte Tülle für die Querstreben und die drei eisernen Stangenansätze in der Schaftendigung beweisen. Auch dieser Löwenfuß hat die aus rein formalen Gründen verdoppelten ›Afterklauen‹, die hier tiefer angesetzt sind und noch deutlicher in Erscheinung treten als bei S 38.

Singulär und, soviel ich sehe, auch unter dem sonstigen Gerätschmuck ohne Parallele ist die Klaue S 41 (Taf. 83,1.2). Die Zehen sind schmal und stark gekrümmt, die Krallen überdimensional; ein Löwenfuß kann nicht gemeint sein. So ergibt sich die Vermutung, daß es sich um eine andere Raubkatze, am ehesten um einen Pantherfuß handelt. Das Stabwerk ist nicht, wie gewöhnlich, im Schaft des Bronzefußes befestigt, sondern an einem eisernen Zwischenstück; daß es sich um einen Stabdreifuß handelt, ist sehr wahrscheinlich, wenn auch nicht absolut sicher.

[24] Am ähnlichsten ist der ›zweite Krater‹ von Trebenischte (N. Vulić, ÖJh 27, 1932, 19ff. Abb. 31–37; M. Grbić, Choix de plastiques grecques et romaines au Musée national de Beograd [1958] Taf. 4.6; R. Joffroy, MonPiot 48,1 [1954] 24 Taf. 20,1), der Kolonettenkrater Nr. 65 vom gleichen Fundort (B. Filow, Die archaische Nekropole von Trebenischte [1927] 48ff. Abb. 44) und ein Krater in München (J. Sieveking, MüJb 2, 1908, 1ff. Abb. 1–3; Joffroy a.O. Taf. 22,2). Typologisch gleichartig, aber reicher im ornamentalen Detail ist der Fuß des Kraters von Vix (Joffroy a.O. Taf. 6,2).

[25] Vulić a.O. 24ff. Abb. 37; Grbić a.O. Taf. 4. 6. 8.

3. Figürliche Schmuckelemente

a) Protomen

Wir unterscheiden nach ihrer Anbringung am Stabdreifuß zwei Arten von Protomen: die einen waren auf dem Kesselauflager, die anderen an den Beinen oder Verstrebungen angebracht. Zur ersteren Gruppe ist ein stark verstümmeltes, gleichwohl wichtiges Fundstück aus der Phidiaswerkstatt zu rechnen, das ich nicht anders denn als Stabdreifußschmuck zu erklären vermag[26], und zwar als Rest einer Bronzeverkleidung der Verbindungsstelle von Mittelstab oder Seitenverstrebung und Kesselauflager (S 42 Taf. 84,1). Über dieser Verbindungsstelle erheben sich bei den Dreifüßen von Metapont und Trebenischte (oben S.173 Anm. 12.13) Pferdeprotomen[27]. An cyprischen Exemplaren können es Stierprotomen sein[28]. Zweck dieser Protomen über die dekorative Funktion hinaus ist, dem Kessel einen festeren Halt zu geben[29].

In unserem Bestand bildet neben Pferde- und Greifenprotomen die menschliche Protome S 42 – sofern die Bestimmung des Fragments richtig ist – das bemerkenswerteste Stück. Er-

Abb. 7. S 43. Paris, Louvre (Olympia IV Taf. 48, 822)

[26] E. Kunze hat sich dieser – früher bereits mündlich geäußerten – Erklärung in einem Verweis auf das Stück (Bericht VII 164 Anm. 45) angeschlossen.

[27] Weitere Nachweise: H.-V. Herrmann, JdI 83, 1968, 2 Anm. 6. – Alternierend mit Löwenprotomen: etruskischer Dreifuß in Kopenhagen P. J. Riis, ActaArch 10, 1939, 1 ff. Abb. 1. – Ein Nachleben dieses Motivs läßt sich noch an etruskischen Dreifüßen der Vulcenter Gattung beobachten: Mitten-Doeringer, Master Bronzes 188 Nr. 195.

[28] U. Liepmann, JdI 83, 1968, 39 ff., mit Nachweisen.

[29] Vgl. etwa Riis a.O. Taf. 2.

halten ist ein Teil der profilierten Bronzehülse sowie von der Protome die drei linken Schulterlocken, ein Stück des Halses und der Kinnansatz. Das Gesicht ist längs der Kinnlinie weggebrochen. Man wird sich den Kopf nach dem bekannten dädalischen Schema zu ergänzen haben; damit ist auch ein ungefährer Anhalt für die Datierung gewonnen.

Unsere beiden Pferdeprotomen sind stilistisch und auch technisch ganz verschieden. S 43 (Abb. 7), heute im Louvre befindlich, wird in der Erstveröffentlichung beschrieben als »gerundete Bronzehülse, durch welche ein Eisenstab geht«[30]. Die Pferdeprotome, die ihrer Formgebung nach durchaus noch als subgeometrisch anzusprechen ist, gehört zum ältesten bisher bekannten Stabdreifußschmuck; darin liegt die Bedeutung des Stückes, sofern wir seine Bestimmung als gesichert ansehen. Hingegen gehört S 44 (Taf. 83,4) schon der Spätzeit des Stabdreifußes an. Die in die 1. Hälfte des 6. Jhs. zu datierende Protome war gesondert gearbeitet und nicht mit einer Tülle versehen; sie bildete vielleicht den Schmuck eines Dreifußes mit Bronze-Gestänge[31].

Eine Greifenprotome am Bronze-Verbindungsstück eines eisernen Stabdreifußes hatten wir bereits kennengelernt (S 12). Etwas anders ist die Zurichtung bei S 45 (Taf. 84,2.3). Die Greifenprotome erhebt sich auf einer breiten, an den Rändern profilierten Bronzehülse, die man sich am ehesten am Kesselauflager befestigt denken möchte. Ein Gegenstück (S 46 Taf. 84,4) ist nur fragmentarisch erhalten[32]. Anders steht es mit S 47 (Taf. 84,5.6). Auch diese Protome sitzt auf einer horizontalen Tülle, doch ist an der Rückseite noch der Ansatz eines schräg ansteigenden Rundstabes erhalten, vermutlich der Rest einer Verstrebung. Die Anbringung bleibt indes unklar. Das gleiche gilt für S 48 (Taf. 85,1–3), eine dem Greifen S 47 stilistisch nahestehende Protome, deren Anbringung gleichfalls nicht mehr mit Sicherheit ermittelt werden kann, da vom Ansatzstück zu wenig erhalten ist. Man wird nicht zögern wollen, die beiden Greifenprotomen als Stabdreifußschmuck anzusprechen, obgleich ihre Anbringungsweise sich nicht befriedigend erklären läßt; bekräftigt wird diese Annahme nicht zuletzt dadurch, daß beide Stücke sich mit S 45 und S 46 formal zu einer Gruppe zusammenschließen.

Einen klaren Fall stellt der Greif S 49 dar (Taf. 85,4), mit dem wir uns jener Gruppe von Protomen zuwenden, die als Schmuck des tragenden Gestänges von Stabdreifüßen dienten. Bei senkrechter Stellung der Greifenprotome S 49 steht die mit Randprofilen versehene Tülle schräg: ein Beweis dafür, daß sie am ansteigenden Stabwerk eines Dreifußes befestigt war[33].

[30] Olympia IV 130; im Louvre wurde das Stück von H. Jucker wiederentdeckt: StudOliv 62 Taf. 49,1.

[31] In gleicher Weise müssen auch die beiden Pferdeprotomen aus Lindos befestigt gewesen sein (Ch. Blinkenberg, Lindos, Fouilles de l'acropole, I Les petits objects [1931] 222 f. Nr. 744 Taf. 31). Dagegen war der Pferdekopf unbekannten Fundorts in Kyrene (H. Jucker, AntK 7, 1964, 6 Taf. 3,3) mit dem Kesselauflager in einem Stück gegossen wie die entsprechenden Protomen des Metaponter Dreifußes. – Ein Pferdeprotomentypus mit aufgesetztem Vorderbein ist zweimal unter den Funden des samischen Heraions belegt (Jantzen, GGK 88 Taf. 60, 1–2); er hat einen älteren Vorläufer auf Chios (K. Kourouniotis, Delt 2, 1916, 209 Abb. 29).

[32] Zur gleichen Serie gehört der Greif in Philadelphia, Bryn Mawr College Inv. M 15, mit dessen Einordnung L. Benson solche Schwierigkeiten hatte: AntK 3, 1960, 59 f. Abb. 3–4 Taf. 1,3.

[33] Furtwängler versetzt diesen Protomentypus bei seiner Rekonstruktion Olympia IV Taf. 49 c (hier Abb. 5) überzeugend an die bogenförmigen Seitenstreben dicht unterhalb der Querstange, welche die Bogenfeldfiguren trägt. – Die Schrägstellung der Befestigungshülse fehlt einer Gruppe von Pferdeprotomen, die versuchsweise als Stabdreifußschmuck angesprochen worden sind (Olympia IV 150; Forschungen VI 125; Forschungen VIII 61. 240).

Die gut erhaltene Protome besaß ein genaues Gegenstück, gleichfalls aus der alten Grabung, das nach Berlin gelangte und dort im Krieg zerstört wurde (S 50)[34].

Ein ähnlicher Platz am Dreifußgestänge ist für eine Gruppe von Greifenprotomen anzunehmen, die sich jedoch in der Art und Weise der Anbringung von S 49/50 unterscheiden. Sie besitzen überhaupt keine Befestigungshülse, sondern weisen am Halsende lediglich eine Kehlung auf, müssen also direkt am Gestänge gesessen haben. Die Gruppe ist nicht homogen; sie zerfällt in drei Untergruppen, die sich sowohl formal wie auch in der Größe unterscheiden. Die erste von ihnen wird durch 5 Greifenprotomen gebildet, die, soweit der ungleichmäßige Erhaltungszustand ein solches Urteil zuläßt, wohl alle einst denselben Dreifuß schmückten (S 51–S 55 Taf. 85)[35]. Das vollständigste Exemplar, S 51 (Taf. 85,5), weist eine Höhe von 6,4 cm auf. Die Protomen sind Vollgüsse; nur die untere Halsendigung ist hohl. Der zu erschließende Stangendurchmesser beträgt etwa 2 cm; die Protomen werden durch am Gestänge befindliche Zapfen befestigt gewesen sein, vermutlich waren sie verlötet, da Nietspuren fehlen. Ein einzelner Kopf (S 56) ist sehr ähnlich, aber geringfügig größer, muß also zu einem anderen Dreifuß gehören.

Weitere 5 Protomen schließen sich zu einem Komplex zusammen, bei dem wir es wiederum mit einem ursprünglich zusammengehörigen Ensemble zu tun haben dürften (S 57–S 61 Taf. 86,1.5). Dieser ›Satz‹ ist hohl gegossen, größer als S 51–S 55 und auch im Greifentypus etwas verschieden: die Protomen sind kompakter, der Kopf ist nichts anderes als eine verkleinerte Ausgabe der Greifenköpfe der kombinierten Gattung vom Typus II (G 93–G 103; vgl. oben S. 129). Die Augen besaßen Einlagen, wovon sich bei S 61 noch etwas erhalten hat. Die Befestigungsweise wird man sich ähnlich vorzustellen haben wie bei der kleineren Serie S 51–S 55.

Ganz allein steht ein 17,5 cm hoher, prachtvoll erhaltener Greif (S 62 Taf. 86,6.7), der trotz seines Formats keine Kesselprotome sein kann, sondern der Gattung des Stabdreifußschmuckes zugerechnet werden muß. Das zeigt die Zurichtung der Halsendigung ebenso wie die formale Übereinstimmung mit den Protomen S 57–S 61[36]. Unterschiedlich ist nur das Format und der dadurch bedingte größere Detailreichtum; aber grundsätzlich ist die

Der Dreifuß müßte allerdings senkrecht stehende Beine mit vierkantigem Querschnitt gehabt haben, was ganz ungewöhnlich wäre. Als orientalische Arbeiten bilden die Protomen außerdem Fremdkörper innerhalb des Dreifußschmucks. Orientalische Dreifüße scheinen als einzigen Schmuck theriomorph gestaltete Füße gehabt zu haben. In Anbetracht dieser Sachlage schien es mir geboten, diese Protomen hier lieber nicht mit aufzunehmen. Es handelt sich um folgende, unter sich ganz übereinstimmende Exemplare: 1) Br. 8577. Olympia IV 150 Nr. 951 Taf. 56; 2) B 3021. Forschungen VI 125 Taf. 54,3; 3) B 6117. Unveröffentlicht (Südost-Gebiet, Brunnen 51, 1965). Formal von diesen Pferdeprotomen nicht zu trennen ist die Steinbockprotome Br. 5411 (Olympia IV 150 Nr. 950 Taf. 56; Forschungen VI 125 Taf. 54,2). Wo diese Protomen hergestellt sind, muß einstweilen ebenso offen bleiben wie die Frage ihrer einstigen Verwendung. Aus der gleichen Werkstatt bzw. Produktionsstätte stammt die Doppelattasche mit Stierköpfen Olympia A 27 (Forschungen VI 115. 117f. 125 Taf. 44), die ein Gegenstück in Lindos hat (ebenda Taf. 54,1).

[34] Eine alte Archivaufnahme stellte G. Heres, dem ich diese Auskunft verdanke, freundlicherweise zur Verfügung.

[35] Wenn man von einer Anbringungsweise wie der von Furtwängler angenommenen ausgeht (s. Anm. 33), können 6 gleichartige Greifenprotomen den Schmuck eines Dreifußes gebildet haben.

[36] Die Protome S 62 muß an einer Kreuzungsstelle des Gestänges gesessen haben. Zu den Einzelheiten des Befundes und seiner Erklärung siehe die Angaben im Katalogteil (oben S. 186).

Protome S 62 von der genannten Gruppe nicht zu trennen. Beide reproduzieren den Greifentypus II der kombinierten Technik; und auch bei diesem Typus haben wir zwei unterschiedliche Formate kennengelernt. Es liegt also nahe, den Dreifuß, den die Protomen S 57–S 61 schmückten, mit einem Kessel zu verbinden, der mit kombinierten Greifen des Typus II b ausgestattet war, den großen Dreifuß hingegen, zu dem S 62 gehörte, mit einem Kessel des Typus IIa. Freilich stehen die Größenverhältnisse von Stabdreifuß- und Kesselprotomen bei einer solchen Annahme nicht in der gleichen Relation zueinander[37]. Dies ist jedoch nicht entscheidend. Worauf es ankommt, ist lediglich die überraschende Feststellung, daß hier ein untrennbarer Zusammenhang zwischen Stabdreifußschmuck und Kesselschmuck vorliegt. Wie immer man diesen Zusammenhang interpretieren mag, eines steht jedenfalls fest: die genannten Protomen sind von einer Werkstatt und in einem Zuge geschaffen worden, wahrscheinlich als Bestandteile einer großen, aus mehreren Teilen bestehenden Weihung oder aber in Ausführung mehrerer, dicht aufeinander folgender Aufträge.

In gleicher Weise wie die Greifen S 51–S 62 waren auch die Schlangenprotomen S 63–S 68 angebracht. S 63 (Taf. 86,2) und S 64, im Format etwa der Greifengruppe S 51–S 55 entsprechend, gehören zweifellos zusammen. Die Protomen sind Vollgüsse und haben am unteren Ende einen schmalen, durch eine Kerbe abgesetzten Rand, genau wie die genannten Greifen. Man könnte sich fragen, ob sie vielleicht mit diesen gemeinsam an ein und demselben Dreifuß befestigt waren. Auf jeden Fall wurden sie in derselben Werkstatt geschaffen. S 65 ist sehr ähnlich, aber geringfügig kleiner; auch scheinen die Augen nicht eingelegt gewesen zu sein. Gleichfalls nahe verwandt, aber im Format wiederum leicht differierend sind die beiden Protomen S 67 (Taf 86,3) und S 68; sie sind hohl gegossen und haben eine kräftigere Riefelung an der Unterseite als die anderen Exemplare. Das größte Stück ist mit 7 cm Höhe die Protome S 66 (Taf. 86,4). Ihre typologischen Grundzüge entsprechen den übrigen Protomen; die plastische Modellierung ist einfach und spannungsvoll, das Auge nur durch eine kreisrunde Ritzung angegeben, der Gesamteindruck lebendiger und mächtiger als bei allen anderen Schlangenprotomen.

b) Schlangengestaltige Verstrebungen

Schlangen ganz anderer Art haben wir in den Exemplaren S 69–S 74 (Taf. 87) vor uns. Es handelt sich nicht um Protomen; die Tiere sind in ganzer Länge wiedergegeben. Und doch scheint eigentlich nur der Kopf ›lebendig‹, der Leib und der spiralig aufgerollte Schwanz hingegen eigentümlich abstrakt, einem ›unnatürlichen‹ Zwang unterworfen. Es ist der Zwang des Gerätzusammenhangs, der diese Schlangenleiber geformt hat. Daß wir es mit Geräteilen zu tun haben, geht schon aus dem zungenartigen Ansatz mit Niet oder Nietlöchern hervor, den diese Schlangen besitzen[38]. Dennoch könnten wir ihre einstige Verwendung wohl kaum mehr erschließen, gäbe es nicht den Dreifuß von Metapont. Er verhalf schon Furtwängler

[37] Stabdreifußprotomen S 57–S 61: S 62 = 9 cm : 17,5 cm; Greifenköpfe II b : IIa = 16,5 cm : 22 cm.
[38] Auch im Zentrum der Schwanzwindung lassen sich bei S 69 und S 72 Nietreste feststellen.

·zur richtigen Erklärung der beiden in der alten Grabung gefundenen Stücke S 71 und S 72[39]. An zwei Stellen kommen am Metaponter Dreifuß Schlangenverstrebungen vor: einmal als Stützen des Querstabes, der unterhalb der bogenförmigen Schwingung der Seitenstreben die Rinderfiguren trägt (6 Schlangen, davon 4 erhalten); dann als Verbindung zwischen den Löwenfüßen und dem unteren Ring (3 Schlangen, sämtlich erhalten). Entsprechend ihrer Funktion handelt es sich um zwei Typen: der erstere ist S-förmig geschwungen und in sich gedreht; der zweite langgestreckt mit rückwärts gewandtem Kopf. Die Verwendung der olympischen Exemplare dürfte ähnlich, wenn auch nicht genau entsprechend gewesen sein. Denn mit der aufgerollten Schwanzendigung waren diese Schlangen durch einen zentralen Niet am Gestänge befestigt, nicht tangential, wie am Metaponter Dreifuß, der keine Nietung kennt. Auch ist der Sitz der zungenförmigen Ansatzlasche unterschiedlich. Dennoch dürfte es sich bei den gestreckten Schlangen S 69–S 71 (Taf. 87,1–3) mit hoher Wahrscheinlichkeit um untere Verstrebungen handeln; bei S 73 (Taf. 87,4), deren ursprüngliche Form wegen gewaltsamer Deformierung nicht mehr ganz intakt ist, muß die Interpretation offen bleiben. Ein Detail fällt bei diesen Schlangenverstrebungen ins Auge, durch das sie sich beispielsweise von den oben betrachteten Schlangenprotomen unterscheiden: sie haben einen Bart, der entweder gezwirbelt oder lockenartig gewellt wiedergegeben ist. Dieses höchst seltsame, bisher unerklärte naturwidrige Attribut ist der griechischen Kunst nicht fremd[40]. Auch der nach Größe und Stil den vollständigen Exemplaren sehr nahestehende Schlangenkopf S 74 (Taf. 87,6) ist damit ausgestattet[41].

c) Bogenfeldfiguren

Am Metaponter Dreifuß ist durch eine horizontale Leiste im oberen Teil der bogenförmigen Führung der Seitenverstrebungen ein ›Bildfeld‹ ausgespart, das jeweils von der Figur eines schreitenden Rindes ausgefüllt wird. Furtwängler erschloß für eine Reihe schreitender Greifen und eine Sphinx aus Olympia analoge Verwendung, zweifellos zu Recht[42]. Durch Neufunde erhöht sich die Zahl dieser »Bogenfeldfiguren«, wie Jantzen sie genannt hat, auf nunmehr 16 Exemplare. Die insgesamt 15 Greifen sind nicht ganz gleichartig, sondern verteilen sich, ähnlich wie die oben betrachteten Protomen, auf drei Gruppen. Jedoch schließen

[39] Olympia IV 145 zu Nr. 907. Das ebenda erwähnte Stück von der Akropolis dürfte mit De Ridder, BrAcr 201 Nr. 548 Abb. 182 identisch sein; es hat die Form der Schlangen, die am Metaponter Dreifuß die Querstangen der bogenförmigen Verstrebungen stützen (s. S. 173 Anm. 12).

[40] Als Beispiele aus Olympia seien die Schlangenköpfe Br. 13753 (Taf. 87,7; erh. L 5,5 cm; Kladeosbett, 1881), B 2716 (erh. L 5,2 cm; Stadion-Südwall, 1953), B 3952 (erh. L. 4,3 cm; Stadion-Südwall, 1953), B 6097 (erh. L 3,8 cm; Südost-Gebiet, 1965) genannt.

[41] Die Zuweisung dieses Kopfes zur Gattung der schlangenförmigen Stabdreifußverstrebungen erscheint mir gerechtfertigt. Von den Anm. 40 aufgezählten Schlangenköpfen ist die Zugehörigkeit zu dieser Gruppe bei Br. 13753 (Taf. 87,7) wahrscheinlich, bei B 3992 zu vermuten, doch haben wir auf eine Aufnahme in den Katalog verzichtet.

[42] Olympia IV 130 zu Nr. 817 (S. 75); diesem Greifen schloß Furtwängler die Greifen Nr. 818 (S 76), Br. 3653 (S 77), Br. 5336 (S 78), Br. 11497 (S 79), Br. 12983 bis (S 80) und Br. 13202 (S 81) sowie die Sphinx Nr. 819 (S 90) an. Kunze stimmte dieser Deutung zu und fügte der Reihe noch ein weiteres Stück aus den neuen Grabungen hinzu: Bericht II 118 Taf. 52 (S 82). Vgl. die Rekonstruktion oben S. 192 Abb. 5.

sich 13 Greifenfiguren, also die große Mehrzahl, zu einer völlig homogenen Einheit zusammen (S 76–S 88, Taf. 88,2–89,4)[43], und die beiden restlichen Stücke können als Varianten betrachtet werden. S 75 (Taf. 88,1) unterscheidet sich durch die Seitwärtswendung des Kopfes, etwas andere Flügelform und reichere Gravierung von der Hauptgruppe, S 89 (Taf. 90,4) durch kleineres Format und geringfügige formale Abweichungen.

Der Haupttypus zeichnet sich durch die blockhafte Geschlossenheit des Aufbaus und substanzhafte Dichte der plastischen Form aus, die gleichen Wesenszüge also, die wir an den gegossenen Köpfen der kombinierten Greifen des Typus II kennenlernten. Hinzukommt, daß der Kopftypus der Greifen S 76–S 88 genau jenem der genannten Protomengruppe entspricht. Wir haben damit also abermals eine Reproduktion dieser bedeutenden Greifenschöpfung in kleinem Format[44]. Die Konsequenz dieser Feststellung liegt auf der Hand. Ebenso wie wir die Stabdreifußprotomen S 57–S 61 und das großformatige Exemplar S 62 mit den kombinierten Greifen des Typus II in Zusammenhang gebracht haben, müssen wir dies auch mit den schreitenden Greifen S 76–S 88 tun. Es ist nicht ausgeschlossen, daß Greifen dieser Art mit Protomen des genannten Typus sogar an ein und demselben Dreifuß vereinigt waren, der dann wiederum einen Kessel mit kombinierten Greifenprotomen des Typus II a oder b getragen haben könnte[45]. Vermutungen solcher Art müssen freilich wegen des trostlosen Überlieferungsstandes bloße Spekulation bleiben, doch ändert das nichts an der Tatsache der unmittelbaren Zusammengehörigkeit dieser drei Gruppen von Kesselschmuck.

Die schreitenden Greifen S 76–S 88 haben keine ›Ansichtsseite‹. Kunze vermutete daher antithetische Anordnung, also jeweils zwei Greifen in einem Bogenfeld[46]. Dies ist jedoch unwahrscheinlich, nicht nur, weil das etwa gleich breite wie hohe Feld damit nicht befriedigend ausgefüllt ist, sondern weil alle Greifen das linke Vorderbein vorsetzen, also wohl in gleicher Richtung schritten[47]. Das gleiche Schreitmotiv hat auch das kleinere Exemplar S 89, während der seitwärts blickende Greif S 75 das rechte Bein vorsetzt. Die Greifen besitzen unter den Füßen kleine Zapfen, mit denen sie in der Bodenleiste eingelassen waren; diese muß bei S 75 etwas breiter gewesen sein als bei den übrigen Stücken, deren Füße annähernd auf einer Linie stehen. Bei der Serie S 76–S 88 ist auf jede Innenzeichnung verzichtet, nur die Umgebung des – übrigens ehemals eingelegten – Auges und das Gefieder der Flügel ist durch Gravierung markiert; die einfache, ausgewogene plastische Form tritt dadurch umso klarer hervor. Dagegen ist bei S 75 mit Gravierung nicht gespart; die Modellierung ist zudem stär-

[43] Zur gleichen Serie gehört der vermutlich aus Olympia stammende Greif in Boston (M. Comstock - C. Vermeule, Greek, Etruscan and Roman Bronzes in the MFA. Boston [1971] 38 Nr. 36; Herkunftsangabe: »Elis, perhaps from Palaeopolis«) und ein Stück in Paris (E. Babelon - J.-A. Blanchet, Cat. des bronzes ant. de la Bibl. Nat. [1895] 337 Nr. 774), während ein Exemplar in Samos (Jantzen, GGK 89 Taf. 60, 4–5) dem Typus des Olympia-Greifen S 75 entspricht.

[44] Vgl. oben S. 129 – Den Zusammenhang erkannte bereits Kunze: Bericht II 118.

[45] Furtwängler hat in seiner Stabdreifuß-Rekonstruktion (oben S. 192 Abb. 5) die Bogenfeld-Sphinx S 90 mit Greifenprotomen des Typus S 49/50 und Pferdeprotomen wie S 43 kombiniert, dazu einen Kessel mit gegossenen Greifen vom Typus G 72.

[46] Bericht II 118.

[47] Desgleichen die Exemplare in Boston und Paris (oben Anm. 43). – Für die Proportionen des Bogenfeldes gehen wir vom Dreifuß von Metapont aus.

Abb. 8. S 90. Athen, Nat. Mus. 6235 (Olympia IV Taf. 48, 819)

ker artikuliert, die Bewegung temperamentvoller. Der Greif dürfte, wie schon Kunze gesehen hat[48], eine Kleinigkeit jünger sein als die Serie S 76–S 88.

Dieser ›klassischen‹ Serie von Greifen stellt sich die schreitende Sphinx S 90 (Taf. 90,1–3) zur Seite. Der ›kubische‹ Aufbau, die gedrungenen, klaren Formen, das Schreitmotiv sind ähnlich; auch die Zeitstellung dürfte dieselbe sein. Allerdings ist das Format erheblich stattlicher und die Gravierung reicher. Diese beschränkt sich jedoch, wie bei den Greifen S 76–S 88, auf Flügel und Kopf. Viel von der außerordentlich feinen Zeichnung ist durch die Reinigung verlorengegangen; man muß daher die Zeichnung im alten Olympiawerk hinzuziehen (Abb. 8)[49]. Mit zarten, dichten Linien sind die Haarsträhnen der dädalischen Etagenfrisur gegliedert, desgleichen sind die Stirnlöckchen angegeben, Augenbrauen, Iris, Halsschmuck, das kleinteilige Gefieder des Flügelansatzes und die langen Bahnen der Schwungfedern des Sichelflügels. Die Sphinx trägt einen sparsam verzierten, niedrigen Polos. Bemerkenswert ist die janusköpfige Verdoppelung des aus der Schrittrichtung herausgewendeten Gesichts, ein etwas naiver Kunstgriff, durch welchen die Figur zwei völlig gleichwertige An-

[48] Bericht II 118 Anm. 2.
[49] Olympia IV Nr. 819 Taf. 48.

sichtsseiten bekommt. Die enge stilistische Verwandtschaft der beiden Sphinxgesichter mit dem bekannten, aus Olympia stammenden dädalischen Bronzekopf in Karlsruhe, der vielleicht gleichfalls einer Sphinx gehörte, ist schon vor langer Zeit gesehen worden[50]; für die kunsttopographische Einordnung beider Werke ist diese Übereinstimmung natürlich von entscheidender Bedeutung.

Die Thematik der Bogenfeldfiguren erschöpft sich in Olympia mit den Motiven Greif und Sphinx; andernorts scheint es noch weitere Motive gegeben zu haben, doch sind diese Beispiele wesentlich jünger[51]. Ein Fragment sei den vorstehend beschriebenen Funden angeschlossen: es handelt sich um eine Bronzetülle der bekannten Form mit profilierten Rändern, auf der sich zwei Löwenfüße erhalten haben, die am ehesten einem Greifen oder einer Sphinx gehört haben dürften (S 91 Taf. 90,5). Schreitende Löwen sind als Stabdreifußschmuck nicht belegt, nur gelagerte[52]. Der linke Fuß ist vorgesetzt; ob es sich um Hinter- oder Vorderfüße handelt, ist dem Fragment natürlich nicht anzusehen. Auf jeden Fall muß das Wesen, das hier dargestellt war, auf zwei getrennt gearbeiteten Tüllen gestanden haben – eine zugestandenermaßen etwas befremdliche Vorstellung[53]. Dennoch ist die Zugehörigkeit des Bruchstücks, in dem noch ein Rest des Eisenstabes steckt, zum Stabdreifußschmuck so gut wie sicher, wenn sich auch nicht entscheiden läßt, ob wir es mit einer Bogenfeldfigur zu tun haben, oder ob das Stück etwa an einer anderen Stelle angebracht war[54].

[50] F. Studniczka in: Antike Plastik, W. Amelung zum 60. Geburtstag (1928) 250; vgl. R. J. H. Jenkins, Dedalica (1937), 40. – s. unten S. 207 mit Anm. 9–15.

[51] Vgl. Jantzen, GGK 89; P. J. Riis, ActaArch 10, 1939, 13. Gesichert ist allein der Amazonendreifuß von der Akropolis: De Ridder, BrAcr 328f. Nr. 815–817 Abb. 321. Die Zugehörigkeit eines schreitenden Widders aus Samos (R. Steiger, AntK 3, 1960, 40 Taf. 12,3) und eines Gegenstückes in Berlin (ebenda Taf. 12,4) zur Gattung der Dreifuß-Bogenfeldfiguren ist gänzlich hypothetisch.

[52] Siehe die Dreifüße von Metapont und Trebenischte. Nach dieser Analogie hat Furtwängler die Löwen Olympia IV 130 Nr. 820 Taf. 48 und Br. 7697 (Stadion-Westwall, 1879) dem Stabdreifußschmuck zugeschrieben; Jantzen fügte 3 Samos-Löwen hinzu (GGK 92 Taf. 63,5). Bei allen einzeln gefundenen Löwenstatuetten ist jedoch der ehemalige Gerätzusammenhang unsicher; sie können auch dem Schmuck von Kesseln und anderen Bronzegefäßen gedient haben. Wir haben daher hier davon abgesehen, überhaupt liegende Löwenstatuetten aus dem Fundbestand von Olympia mit aufzunehmen.

[53] Denkbar wäre sonst allenfalls eine antithetische Gruppe aufgerichteter Sphingen, Greifen oder Löwen (vgl. etwa die Gruppe B 6100, 100 Jahre deutsche Ausgrabung in Olympia [Ausst.-Kat. München 1972] 98 Nr. 52 oder die Löwin B 3401 [ebenda 98 Nr. 57]); doch ist Derartiges unter dem Stabdreifußschmuck bisher nicht belegt.

[54] Der vorstehenden Präsentation der Stabdreifußfunde von Olympia seien noch die folgenden Bemerkungen angefügt. Auf dem Stabdreifuß von Trebenischte (oben S. 173 Anm. 13) sind als Schmuck des Kesselauflagers – alternierend mit Pferdeprotomen – drei Gestalten liegender Zecher angebracht (s. N. Vulic, AA 1933, 468 Abb. 2.3). In der Haltung sehr ähnlich ist der bärtige Zecher Br. 13 566 (Olympia IV 24 Nr. 77 Taf. 8; Neugebauer, Kat. Berlin, Bronzen I Taf. 30 Nr. 190), etwas jünger, dem Exemplar von Trebenischte wohl etwa gleichzeitig, der nur durch den erhobenen rechten Arm sich unterscheidende bartlose Zecher Br. 13 000 (Olympia IV 24 Nr. 76 Taf. 7; Rolley, Bronzen Taf. 24 Nr. 72). Für beide Figuren ist Anbringung an Stabdreifüßen zu erwägen, insbesondere bei Br. 13 566, die »unten hohl« und »einst mit zwei Nägeln auf ihrer Unterlage befestigt« war (Olympia IV 25). Doch kommen solche Statuetten auch als Schmuck von Bronzegefäßen vor. Diese Verwendung wird man z. B. von dem Gelagerten B 4950 (mit ausgestrecktem linken Arm, Kopf gebrochen; Stadion-Nordwall, 1960, unveröffentlicht) vermuten dürfen, dessen Unterseite offen und mit Blei gefüllt ist. Die Unsicherheit bei den einzeln gefundenen Figuren ist die gleiche wie bei den Statuetten liegender Löwen (oben Anm. 52); sie sind daher ebenfalls hier nicht mitbehandelt. Zusammenstellungen von Bronzestatuetten gelagerter Zecher: Jantzen, GGK 100f. Anm. 146; B. Fehr, Orientalische und griechische Gelage (1972) 180f. Nr. 526–540.

IV. CHRONOLOGIE UND WERKSTÄTTEN

Zur Datierung der Stabdreifüße von Olympia ist zunächst grundsätzlich dasselbe zu sagen, was wir oben zur Frage der absoluten Chronologie der Kesselprotomen feststellten, ja die Schwierigkeiten sind sogar bei den Stabdreifußfragmenten noch weitaus größer. Verstreut und aus dem Zusammenhang gerissen bilden sie ein höchst disparates Bild. Stratigraphische Anhaltspunkte liefern bestenfalls einen *terminus ante quem*, der einen so weiten Spielraum läßt, daß sie nahezu irrelevant werden. An Vergleichsbeispielen herrscht Mangel. Die beiden vollständigen Prachtexemplare von Metapont und Trebenischte (oben S. 173 Anm. 12 und 13), die wir für die Identifizierung unserer einschlägigen Fundstücke immer wieder herangezogen haben, lassen sich zwar auf Grund ihres reichen figürlichen Schmuckes mit Sicherheit um die Mitte des 6. Jhs. datieren[1]. Aber dieses Datum ist so spät, daß es für die Masse des olympischen Stabdreifußschmuckes, die in das 7. Jh. gehört wie die überwiegende Mehrzahl der Protomen, von geringer Bedeutung ist; die beiden genannten Dreifüße haben vielleicht schon gar keine Greifenkessel mehr getragen, sondern Kessel anderer Art. Von der in Olympia am stärksten vertretenen Gattung, den eisernen Stabdreifüßen mit Bronzebeschlägen, gibt es außer dem gleichfalls ganz späten Fundstück von La Garenne[2] nur ein leidlich vollständiges Exemplar in Delphi, freilich von schlichter Machart[3]. Für die Datierung der olympischen Fundstücke leisten diese beiden Dreifüße ebenfalls keine nennenswerte Hilfe.

Wie bereits bemerkt, folgten die Griechen mit ihren Stabdreifüßen orientalischen Proto-

[1] Der Dreifuß von Metapont wird von Jucker (StudOliv 119) wohl zutreffend in das Jahrzehnt 560/50 gesetzt. Das Exemplar von Trebenischte ist nur geringfügig jünger und nicht später als kurz nach 550 zu datieren. Vgl. auch Jantzen, GGK 88.

[2] Olympia IV 115 mit Abb.; Jantzen, GGK 80 ff. Taf. 58; R. Joffroy, Mon Piot 51, 1966, 17 ff. Abb. 14–21. Ich kann an dieser Stelle meinen schon einmal (Germania 44, 1966, 59 Anm. 78) ausgesprochenen Verdacht nicht unterdrücken, daß bei dem Befund des Fürstengrabes von La Garenne (in der neueren Lit. meist »Sainte-Colombe« genannt) Greifenkessel und Stabdreifuß nicht zusammengehören, der Dreifuß vielleicht sogar aus einer etruskischen Werkstatt stammt. Auch Jantzen hatte Schwierigkeiten, Kessel und Untersatz zeitlich und stilistisch auf einen Nenner zu bringen (GGK 94). P. J. Riis (ActArch 10, 1939, 19 Nr. 7) stellte den Dreifuß mit etruskischen Stücken zusammen; desgleichen W. L. Brown, The Etruscan Lion (1960) 113. – Ein ähnliches Exemplar aus Trebenischte in Sofia (oben S. 174 Anm. 15) ist von Riis fälschlich einer anderen Gruppe zugeordnet worden; es zeigt sich an einem solchen Beispiel wiederum, daß die von Riis entwickelte Systematik revisionsbedürftig ist.

[3] P. Perdrizet, Monuments figurés. Petits Bronzes, Terres-Cuites, Antiquités diverses, FdD V (1908) V 68 Nr. 248 Abb. 222; C. Rolley - O. Masson, BCH 95, 1971, 296 ff. Abb. 4.5. Das Stück ist mit Stierhufen ausgestattet, die den Olympia-Exemplaren S 28 und S 29 nicht unähnlich sind; möglicherweise handelt es sich um orientalischen Import. – Leider haben sich von dem Dreifuß, der die beiden im Grabe übereinandergestapelten Protomenkessel von Vetulonia getragen hat, nur ganz geringe Reste erhalten, die keine Bestimmung erlauben (J. Falchi - R. Pernier, NSc 1913, 429); es scheint sich um einen eisernen Dreifuß ohne Bronzebeschläge gehandelt zu haben.

typen[4]. Orientalischen Import glaubten wir auch unter den Stabdreifußfragmenten von Olympia feststellen zu können (S 27–S 29, vielleicht auch S 30). Indes wäre die Vermutung, wir hätten hier die ältesten Beispiele in unserem Bestand vor uns, wohl voreilig und entbehrte einer sicheren Stütze. Für chronologische Überlegungen müssen daher auch diese Stücke ausscheiden. Wann die ersten Stabdreifüße in das Heiligtum geweiht wurden, läßt sich nicht sagen[5]. Wohl aber erweist sich als eindeutig spät eine bestimmte Gattung, nämlich die ganz aus Bronze hergestellten Dreifüße, die in das 6. Jh. gehören[6]; sie sind allerdings in Olympia nur ganz spärlich vertreten, das namhafteste Stück ist S 11 (Taf. 76,1.2). Daß es daneben immer noch den aus Eisengestänge und Bronze-Schmuckteilen kombinierten Stabdreifuß gab, lehrt der Löwenfuß S 39, das späteste datierbare Stück unter den olympischen Dreifußfragmenten; es gehört bereits der 2. Hälfte des 6. Jhs. an.

Zeitlich sicher einzuordnen ist jene bedeutende Gruppe von Stabdreifußschmuck – Protomen und Bogenfeldfiguren –, die wir auf Grund von eindeutigen Indizien typologischer wie stilistischer Art mit den kombinierten Greifen vom Typus II verbunden haben[7]. Geschaffen ist dieser Kesselschmuck auf dem Höhepunkt der dädalischen Epoche um die Mitte des 7. Jhs. Er markiert in eindrucksvoller Weise die Blütezeit des griechischen Greifenkessels in seiner reichsten Ausbildung. Anzuschließen ist die Sphinx S 90, auf die wir noch zurückkommen werden.

Die Frage nach der Lokalisierung der Werkstätten ist auch wiederum am ehesten bei der soeben genannten Gruppe von Protomen und Bogenfeldfiguren zu beantworten, sofern man die oben ausgesprochene Zuweisung der kombinierten Greifen des Typus II nach Argos akzeptiert. Mir scheint, die kunsttopographische Einordnung dieses Greifentypus erhält durch den Dreifußschmuck noch eine zusätzliche Stütze. Man wird dabei auch den Umstand nicht gering einschätzen, daß diese Dreifußschmucktypen nur in Olympia gefunden wurden[8], also doch wohl am ehesten aus einer peloponnesischen Werkstatt stammen. Im übrigen ist ganz allgemein damit zu rechnen, daß die gleichen Produktionsstätten, die die Protomenkessel hergestellt haben, auch für die Mehrzahl der Stabdreifüße in Frage kommen, wobei freilich immer zu bedenken ist, daß nicht alle diese Dreifüße (oder was wir an Fragmenten für sie in Anspruch nehmen) unbedingt Protomenkessel getragen haben müssen.

Ein schwieriger Fall ist die Sphinx S 90 (Taf. 90,1–3). Wir haben bei der Beschreibung auf die Ähnlichkeit mit der Gruppe der Bogenfeldgreifen S 76–S 88 aufmerksam gemacht, man

[4] Dies hat nichts mit der Frage der orientalischen Herkunft der Greifenprotomen zu tun (s. oben S.137ff.), da wir gar nicht wissen, was diese Dreifüße getragen haben; es können z. B. reine Attaschenkessel gewesen sein wie in Gordion (R. S. Young, AJA 62, 1958 Taf. 25 Abb. 15; auch für Griechenland bezeugt: Forschungen VI 146) oder aber auch Kessel anderer Art.

[5] Zum Verhältnis von Stabdreifüßen und getriebenen Untersätzen s. Forschungen VI 183.

[6] Neben den vollständigen Exemplaren von Metapont, Trebenischte und La Garenne seien genannt die Samos-Fragmente Jantzen, GGK 87ff. Taf. 60, 1–2 sowie die Fragmente von der Akropolis De Ridder, BrAcr. 22 Nr. 52 Abb. 3; 328f. Nr. 815–817 Abb. 321 und im Museum von Kyrene (H. Jucker, AntK 7, 1964 Taf. 3,3).

[7] Es handelt sich um die Greifenprotomen S 57–S 61 (Taf. 86,1) und S 62 (Taf. 86,6.7) und um die Bogenfeldfiguren S 76–S 88 (Taf. 88,2–89,4). Man könnte diese Gruppe gewiß noch erweitern; ich verzichte aber bewußt darauf, um das klare stilistische Bild nicht zu trüben.

[8] Die beiden oben S.202 Anm. 43 genannten Parallelstücke in Boston und Paris stammen höchstwahrscheinlich gleichfalls aus Olympia.

darf aber auch die Unterschiede nicht übersehen. Die Greifen wirken um einen Grad geschmeidiger, beweglicher, schlanker als die Sphinx mit ihren kompakten, schwerflüssigen Formen. Die Übereinstimmungen beruhen vielleicht eher auf der Zeitstellung als auf der gemeinsamen Herkunft. Um diese zu ermitteln, muß man, wie bereits erwähnt, das viel erörterte, aus Olympia stammende Bronzeköpfchen in Karlsruhe heranziehen (s.o.S.204 Anm. 50). Die klaren Proportionen des Gesichts mit der gespannten Oberfläche, den flach unter zart abgekanteten Brauen eingebetteten, einst eingelegten mandelförmigen Augen, die niedrige Stirn mit dem flachen Polos, die knappen Wangen, der zusammengepreßte, fast lippenlose Mund stimmen weitgehend überein. Sprödigkeit der Formensprache und äußerste Sparsamkeit der plastischen Mittel geben beiden Werken das charakteristische Gepräge. Nun besteht freilich über die künstlerische Herkunft des Karlsruher Kopfes in der Archäologie keineswegs Einigkeit. Studniczka, der ihn zuerst bekannt machte, dachte zwar an Kreta, doch schien ihm Samos wahrscheinlicher[9]. Ähnlich unsicher äußerte sich Kunze[10]. Auch Jenkins, der große Kenner dädalischer Kunst, verhielt sich eigentümlich schwankend; neben Kreta erwog er Sparta[11]. Mit Entschiedenheit ist Matz für Kreta eingetreten[12], doch hat die These der samischen Herkunft, vor allem nachdem sie von Ohly erneut aufgegriffen worden war, mehr Anhänger gefunden[13]. Wirklich durchgesetzt hat sich allerdings bis heute keiner der Vorschläge[14]. Studniczkas Entdeckung der Stilverwandtschaft mit der Sphinx S 90 aus Olympia hat kaum Beachtung gefunden[15]; sonst wäre vielleicht – auch in Anbetracht des gemeinsamen Fundortes – peloponnesische Provenienz ernsthafter in Erwägung gezogen worden. Seit Jenkins hat man diese Möglichkeit ganz aus den Augen verloren. Sie sei daher hier für beide Werke wieder in Vorschlag gebracht. Zu einer genaueren Lokalisierung sind wir freilich wegen der in sich sehr geschlossenen, landschaftlich wenig differenzierten Formensprache reifdädalischer Werke wohl einstweilen noch nicht imstande.

Zum Versuch einer stilistischen Bestimmung verlocken auch die beiden monumentalen Löwenfüße S 38 und S 39 (Taf. 81.82). Fragen wir zunächst, wie die beiden prachtvollen Ge-

[9] F. Studniczka in: Antike Plastik, W. Amelung zum 60. Geburtstag (1928) 245 ff. Abb. 5 Taf. 20.

[10] Bericht IV 126 f. mit Anm. 1. Kunze schien Kreta am wahrscheinlichsten, er wollte jedoch Samos nicht ganz ausschließen.

[11] R. J. H. Jenkins, Dedalica (1936) 40.

[12] Gnomon 13, 1937, 409; ders., GgrK 176 f. Mit Vorbehalt sprachen sich für Kreta aus Lippold (Plastik 22) und Schefold (Meisterwerke griechischer Kunst [1960] 136 Nr. 87).

[13] D. Ohly, AM 66, 1941, 40; E. Homann-Wedeking, Die Anfänge der griechischen Großplastik (1950) 75; H. Walter, AM 74, 1959, 45 ff.; H. Karydi, AA 1964, 277 f.; U. Gehrig, JbBerlMus 17, 1975, 48.

[14] Die Aporie der Forschung spiegelt recht deutlich der Katalogtext von F. Eckstein im Hamburger Ausstellungskatalog »Dädalische Kunst« (1970) wider (a.O. 52 ff. zu B 10). – Manche Autoren behandeln den Kopf zwar, äußern sich jedoch zur Herkunftsfrage überhaupt nicht; z. B. L. Alscher, Griechische Plastik I (1954) 69.

[15] Nur Jenkins (oben Anm. 11) ist auf diese Beobachtung eingegangen. Dies hat ihn offenbar auch bewogen, lakonische Herkunft für wahrscheinlicher zu halten als kretische. Unter den lakonischen Funden der Zeit findet sich jedoch nichts Vergleichbares (vgl. R. J. H. Jenkins, BSA 33, 1932/33 Taf. 7–11). Aber auch Kreta scheidet nach Ausweis des reichen zur Verfügung stehenden Vergleichsmaterials aus (vgl. etwa G. Rizza – V. Santa Maria Scrinari, Il santuario sull'acropoli di Gortina I [1968] 213 Abb. 290 ff. Taf. 13–30 oder die einschlägigen Beispiele bei R. J. H. Jenkins, Dedalica); außerdem sind kretische Sphingen der dädalischen Epoche schlanker, graziler, hochbeiniger (vgl. Rizza-Scrinari a.O. Taf. 14, 79 a; 19, 108; 20, 122; 26, 169 a; 27, 172 oder Dädalische Kunst auf Kreta im 7. Jh. [Ausst.-Kat. Hamburg 1970] Taf. 10. 23. 26 c. 27 b. 28 a. 31. 32 a. 33. 37 b. 46 a. 47 d).

rätbronzen zeitlich zueinander stehen, so erweist sich S 39 auf Grund seiner Ornamentik, die ihn mit Bronzegefäßen vom ›Typus Vix‹ verbindet, als spät. Die Vergleichsbeispiele[16] gehören schon der 2. Hälfte des 6. Jhs. an. S 38 (Taf. 81) ist hingegen wegen seiner Greifenprotomen früher anzusetzen. Freilich ergeben sich bei dem Versuch einer chronologischen Präzisierung Schwierigkeiten. Denn der Greifentypus ist unter den Kesselprotomen nicht vertreten, und auch beim Stabdreifußschmuck fehlt er. Wohl aber finden wir ihn in einer Gattung, die nichts mit den Greifenkesseln zu tun hat, nämlich unter den Wagen- und Möbelbeschlägen, die durch Funde aus Etrurien belegt sind; am ähnlichsten ist ein Paar aus Chiusi in London, das um 600 entstanden sein mag[17]. Damit soll nicht gesagt sein, daß wir den Fuß S 38 für etruskisch halten; hierauf deutet im übrigen nichts hin. Eher würde man vermuten, daß die etruskischen Greifenprotomen auf griechische Vorbilder dieser Art zurückgehen. Dabei kann man erfahrungsgemäß mit Stilverzögerung und Traditionalismus rechnen. Deutlich jünger sind die Protomen eines wahrscheinlich unteritalischen Volutenkraterhenkels aus Mostanoch in Südrußland[18]. Ich sehe keinen Hinderungsgrund, das prunkvollste unter den uns erhaltenen Dreifußbeinen noch mit der Blütezeit des griechischen Greifenkessels zu verbinden. Ein Datum in der zweiten Hälfte des 7. Jhs. scheint mit durchaus vertretbar. Dafür spricht auch die ungemein ausdrucksstarke Bildung der kraftvollen Löwentatze, die es so im 6. Jh. nicht mehr gibt, wie die datierten Beispiele lehren.

Wenn wir uns nun nochmals dem Löwenfuß S 39 (Taf. 82) zuwenden, dann deshalb, weil die oben konstatierte Übereinstimmung seiner Ornamentik mit einer bestimmten Gruppe von Bronzekrateren die Frage impliziert, ob man daraus Schlüsse für seine landschaftliche Zugehörigkeit ziehen darf. Zwar ist die Herkunft dieser Kratere umstritten, vielleicht auch tatsächlich nicht einheitlich. Doch bleibt nach dem heutigen Forschungsstand ernstlich doch wohl nur die Alternative Sparta oder seine unteritalische Kolonie Tarent[19]. Man möchte auf Grund der vorzüglichen Arbeit das in jeder Beziehung herausragende Stück S 39 gern den im

[16] S. oben S. 196 Anm. 24 und 25.

[17] Brit. Mus. Cat., Walters, Bronzes (1899) 58 Nr. 391; H. Mühlestein, Die Kunst der Etrusker (1929) Abb. 112. Die Protomen sitzen an einem waagerechten, quadratischen Schaft, der zur Befestigung diente; die ursprüngliche Verwendung ist ungewiß. Weitere Beispiele bei Jantzen, GGK 80, doch verzerren diese das griechische Vorbild in starkem Maße, während das Londoner Paar fast griechisch anmutet. Übereinstimmend mit den Greifenprotomen des Löwenfußes S 38 ist vor allem die scharfe Trennungsfurche zwischen Kopf und Oberschnabel, ferner die relativ dünne Bildung des weit aufgerissenen Schnabels und das kleine ›Knopfauge‹.

[18] MonPiot 48, 1954, 26 f. Taf. 23,2.

[19] Die Kratere von Trebenischte und München (B. Filow, Die archaische Nekropole von Trebenischte [1927] 48 ff. Abb. 43–44; R. Joffroy, MonPiot 48, 1954, 24 f. Taf. 20,1 und 2) wurden zunächst für korinthisch erklärt (Filow a. O. 103 f., der jedoch auch unteritalische Herkunft erwog); diese These hat in wenig glücklicher Weise für den Krater von Vix nochmals Gjödesen aufgenommen (AJA 67, 1963, 335 ff.; mit viel zu hoher Datierung). – Der Krater von Vix, das Hauptstück der Gruppe, wurde, um die wichtigsten Meinungen zu nennen, für lakonisch erklärt von Rumpf (BABesch 29, 1954, 8 ff.; ders., Charites [1957] 127 ff.), Kunze (Bericht VII 175), Jucker (StudOliv 109 f.), für großgriechisch von Joffroy (MonPiot 48, 1954, 29 f.; ders., Le trésor de Vix [1962] 83 ff.), Vallet und Villard (BCH 79, 1955, 50 ff.), Charbonneaux (Les bronzes grecs [1958] 45; ders., Das archaische Griechenland [1969] 148), Rolley (BCH 87, 1963, 482 f.; ders., Die Bronzen 16 f. Nr. 153). In den genannten Arbeiten sind in der Regel die verwandten Bronzegefäße mitbehandelt (oben Anm. 16. 18). Auf vereinzelte abweichende Lokalisierungsversuche (argivisch, chalkidisch, etruskisch) braucht hier nicht eingegangen zu werden. – Zur Datierung: Jucker, StudOliv 107 ff.

6. Jh. nach Olympia geweihten lakonischen Bronzen hinzurechnen. Aber auch großgriechi-sche Provenienz wäre nicht ausgeschlossen. Wie immer man sich entscheiden mag – in jedem Falle würde das Stück damit einer Kunstlandschaft zugeschrieben, die unserer Kenntnis nach an der Lieferung von Greifenkesseln nach Olympia nicht beteiligt war und auch sonst auf diesem Gebiet kaum hervorgetreten ist[20]. Dies würde indes der Zuschreibung nicht im Wege stehen. Denn es kann zwar kein Zweifel bestehen, daß der Löwenfuß S 39 Teil eines Stab-dreifußes ist, der typologisch zu der hier behandelten Gattung gehört, doch ob dieser Drei-fuß noch einen Greifenkessel getragen hat, ist damit nicht gesagt, ja in Anbetracht seiner Zeitstellung sogar höchst unwahrscheinlich. Dreifüße dieser Art sind, ebenso wie die ande-ren späten Beispiele, die wir erwähnten, sicher auch als Untersätze für andere Kessel ver-wendet worden.

[20] Die einzige im lakonischen Gebiet gefundene Greifenprotome (Jantzen, GGK Nr. 41 Taf. 14; s. oben S. 158 Anm. 14) ist ein abseitiges Stück, dessen stilistische Einordnung schwierig ist; ob sie ein lokales Erzeugnis ist, läßt sich nicht entscheiden, erscheint mir jedoch zweifelhaft. – Großgriechische Werkstätten scheinen einen gewis-sen Anteil an der späten Greifenproduktion gehabt zu haben (GGK 80 ff.), doch ist dieser Anteil quantitativ un-bedeutend und künstlerisch belanglos.

KONKORDANZ DER KESSELPROTOMEN

Inv.-Nr.		Kat.-Nr.		Inv.-Nr.		Kat.-Nr.
Br. 1172	–	G 66		B 1770	–	G 102
Br. 1221	–	G 41		B 1771	–	G 91
Br. 1324	–	G 16		B 1900	–	G 95
Br. 1414	–	G 74		B 1901	–	G 5
Br. 2250	–	G 72		B 1902	–	G 25
Br. 2575	–	G 64		B 2012	–	G 29
Br. 3071 (?)	–	G 21		B 2265		
Br. 3177	–	G 48		(und B 780)	–	G 84
Br. 3178 (?)	–	G 49		B 2266	–	G 108
Br. 3553	–	G 20		B 2356	–	G 86
Br. 3573	–	G 11		B 2357	–	G 68
Br. 3884	–	G 71		B 2358	–	G 92
Br. 4159	–	G 76		B 2654	–	L 1
Br. 4701	–	G 67		B 2655	–	G 47
Br. 5074	–	G 40		B 2656	–	G 30
Br. 5322	–	G 1		B 2657	–	G 62
Br. 5824	–	L 2		B 2748	–	G 13
Br. 6195	–	L 3		B 2749	–	G 45
Br. 6300	–	G 88		B 2751	–	G 90
Br. 8347	–	G 34		B 2900	–	G 100
Br. 8526	–	G 26		B 3404	–	G 96
Br. 8767	–	G 2		B 3405		
Br. 8929 a.b	–	G 36		(und B 6878)	–	G 8
Br. 9345	–	G 35		B 3413	–	G 8
Br. 10457	–	G 19		B 3414	–	G 17
Br. 11059	–	G 65		B 3415	–	G 55
Br. 11324	–	G 40		B 3619	–	G 24
Br. 11550	–	G 14		B 4042	–	L 8
Br. 11773	–	G 33		B 4043	–	G 31
Br. 14002	–	G 107		B 4044	–	G 10
B 30	–	G 82		B 4045		
B 145	–	G 104		(und B 1193)	–	G 42
B 200	–	L 7		B 4046	–	G 43
B 325	–	G 3		B 4047 a,b	–	G 50
B 326	–	G 23		B 4048	–	G 63
B 780				B 4224 a	–	G 37
(und B 2265)	–	G 84		B 4278	–	G 83
B 888	–	G 80		B 4261	–	G 101
B 945	–	G 73		B 4311	–	G 99
B 1193				B 4355	–	G 60
(und B 4045)	–	G 42		B 4356	–	G 52
B 1530	–	G 94		B 4812	–	G 32
B 1531	–	G 9		B 4911	–	G 15

Inv.-Nr.		Kat.-Nr.		Inv.-Nr.		Kat.-Nr.	
B	5 109	– G	70	B	6 107	– G	97
B	5 153	– L	6	B	6 108	– G	75
B	5 263	– G	57	B	6 110	– G	22
B	5 264	– G	59	B	6 114	– G	50
B	5 650	– G	69	B	6 875	– G	89
B	5 665	– G	28	B	6 878		
B	5 666	– G	6	(und B 3 405)		– G	81
B	5 667	– G	58	B	6 880	– G	98
B	5 943	– G	61	B	6 888	– G	27
B	6 103	– G	79	B	7 172	– L	5
B	6 104	– G	87	B	8 550(D)	– L	4
B	6 106	– G	103				

KONKORDANZ DER STABDREIFUSSFRAGMENTE

Inv.-Nr.		Kat.-Nr.		Inv.-Nr.		Kat.-Nr.
Br.	965	– S 5		B	1 192	– S 83
Br.	1 233	– S 16		B	1 200	– S 31
Br.	1 639	– S 76		B	1 613	– S 84
Br.	1 663	– S 49		B	1 660	– S 15
Br.	2 046	– S 18		B	1 825	– S 71
Br.	2 071	– S 66		B	2 280	– S 48
Br.	2 830	– S 9		B	2 513	– S 53
Br.	3 021	– S 32		B	3 022	– S 65
Br.	3 217	– S 28		B	3 023	– S 56
Br.	3 497	– S 64		B	3 036	– S 24
Br.	3 635	– S 75		B	3 170	– S 42
Br.	3 653	– S 77		B	3 174	– S 21
Br.	3 963	– S 58		B	3 406	– S 60
Br.	4 372	– S 45		B	3 455	– S 69
(und 12 200)				B	3 617	– S 74
Br.	4 761	– S 7		B	4 091	– S 22
Br.	4 767	– S 44		B	4 180	– S 85
Br.	5 047	– S 72		B	4 314	– S 11
Br.	5 071	– S 20		B	4 412	– S 89
Br.	5 165	– S 73		B	4 552	– S 40
Br.	5 242	– S 54		B	4 747	– S 47
Br.	5 336	– S 78		B	4 813	– S 37
Br.	5 843	– S 52		B	4 890	– S 62
Br.	5 854	– S 90		B	5 243	– S 30
Br.	5 868	– S 27		B	5 261	– S 86
Br.	6 885	– S 8		B	5 294	– S 29
Br.	7 873	– S 57		B	5 570	– S 13
Br.	8 062	– S 35		B	5 724	– S 10
Br.	8 839	– S 50		B	5 726	– S 6
Br.	11 497	– S 79		B	5 727	– S 17
Br.	11 552	– S 51		B	5 731	– S 41
Br.	11 554	– S 38		B	6 101	– S 39
Br.	11 690	– S 34		B	6 102	– S 87
Br.	12 200	– S 45		B	6 111	– S 88
(und 4 372)				B	6 112	– S 12
Br.	12 213	– S 43		B	6 115	– S 14
Br.	12 254	– S 59		B	6 125	– S 68
Br.	12 369	– S 63		B	6 351	– S 26
Br.	12 639	– S 33		B	7 036	– S 25
Br.	12 983 bis	– S 80		B	7 085	– S 23
Br.	13 202	– S 81		B	7 550	– S 70
Br.	13 525	– S 36		B	8 551(D)	– S 48
B	31	– S 67		E	382	– S 1
B	172	– S 82		E	385	– S 2
B	602	– S 61		E	569	– S 3

REGISTER

(Die Stücke sind unter ihrem Fundort aufgeführt, nur wenn dieser unbekannt oder unsicher ist, unter ihrem Aufbewahrungsort)

getr. Löwenkopf B 4999: 96 f.
Kentaurengruppe (New York): 67 Anm. 29
Kriegerstatuette Br. 2914: 67 Anm. 29
Bronzekopf Karlsruhe: 204. 209
Knabenkopf B 2001: 85
Bronzerelief mit säugender Greifin: 129. 152. 160 Anm. 28
Bronzerelief mit Greifenvogel B 1885: 129. 160 Anm. 28
Bronzerelief mit schreitendem Greifen B 4347: 129
Greifenkesselblech: 160 Anm. 29
Potnia-Theron-Relief: 130
orientalisches Bronzerelief mit Tierkampfgruppe B 5039: 144
Brustpanzer B 5001: 105 Anm. 19
Perserhelm B 5100: 105 Anm. 19
Marmorbecken mit Stützfiguren: 171 Anm. 4

OXFORD
geg. Greifenprotome: 105 Anm. 21. 113 Anm. 44

PALERMO
Kesseltier: 139 Anm. 17

PARIS
Louvre
getr. Greifenprotome: 64
etruskische Greifenprotomen: 136
Stützfigur (Gorgo): 171 Anm. 4
rhod. Kanne ('Lévykanne'): 129 Anm. 34
Bibliothèque Nationale
Stabdreifußgreif: 202 Anm. 43
Petit Palais
Kesselattasche, ehem. Slg. Dutuit: 63 Anm. 16

PERACHORA
getr. Greifenprotome: 68. 147
Greifenwirbel-Phiale: 151

PERUGIA
geg. Greifenprotomen (München): 105. 106 Anm. 24

PHERAI
geg. Greifenprotome (Athen, Nat. Mus.): 108 Anm. 28. 109

PHILADELPHIA
University Museum
geg. Greifenprotome: 117 Anm. 54
Bryn Mawr College
Greifenprotome v. Stabdreifuß: 198 Anm. 32

PIRAEUS
Apollon (Athen, Nat. Mus.): 121 Anm. 10

PRAENESTE
Tomba Barberini
Greifen-Löwenkessel: 4 Anm. 11. 63. 65. 77. 89. 94. 137. 143. 145. 147. 150 Anm. 28. 151

Tomba Bernardini
Greifenkessel: 72. 137. 147. 150 Anm. 28
etruskischer Schlangenkessel: 142 Anm. 31

PRIVATBESITZ
Sammlung A. u. J. Herrmann (New York)
geg. Greifenprotome: 105. 108 Anm. 28
Sammlung Pomerance
getr. Greifenprotome, oriental.: 138 Anm. 8
Sammlung N. Schimmel (New York)
getr. Greifenprotome, oriental.: 138 Anm. 8
Privatbesitz Basel
geg. Greifenprotome: 117 Anm. 55
Unbek. Sammler
getr. Greifenprotome: 73. 74

RIVIOTISSA
s. Sparta

RHODOS
geg. Greifenprotome (London): 114

SAKÇEGÖZÜ
späthethitische Reliefs: 10 Anm. 4

SALAMIS (Cypern)
Greifenkessel: 3. 8 Anm. 1. 137. 146. 190. 194

SAMOS
Greifenprotomen (Nummern nach Jantzen)
getrieben
Nr. 4: 53 Anm. 2. 63. 99. 147. 150
5: 57. 147 Anm. 1
5a: 57. 147 Anm. 1. 150
10a: 60. 150
20a: 68 Anm. 31
Inv. B. 1342 (AM 83, 1968 Taf. 113, 1): 65
AM 74, 1959 Beil. 70, 1: 76. 79. 148
gegossen
Nr. 33: 99. 100 Anm. 11. 147
34: 99 Anm. 5. 100 Anm. 11
35: 100
36: 100 Anm. 10. 104 Anm. 18
36a: 100 Anm. 10. 104 Anm. 18
37: 99 Anm. 5. 100 Anm. 11
38: 99 Anm. 5. 100 Anm. 11
40: 100 Anm. 10. 104 Anm. 18
44: 12 Anm. 10. 113 Anm. 44
45: 12 Anm. 10. 99. 100 Anm. 11. 113 Anm. 44. 147
46: 12 Anm. 10. 99. 100 Anm. 11. 113 Anm. 44. 152 Anm. 36
46a: 12 Anm. 10. 99. 100 Anm. 11. 152 Anm. 36
46b: 12 Anm. 10
46c: 12 Anm. 10
47/48: 9 Anm. 10
53a: 105 Anm. 21

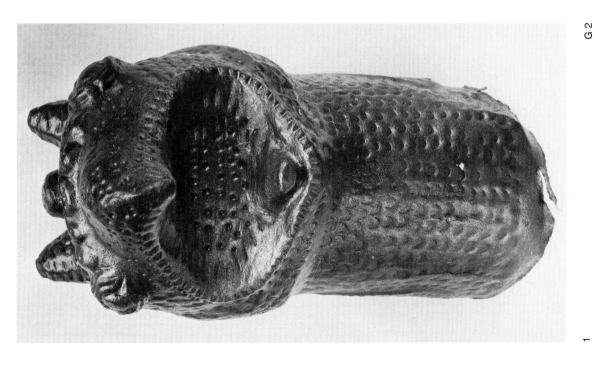

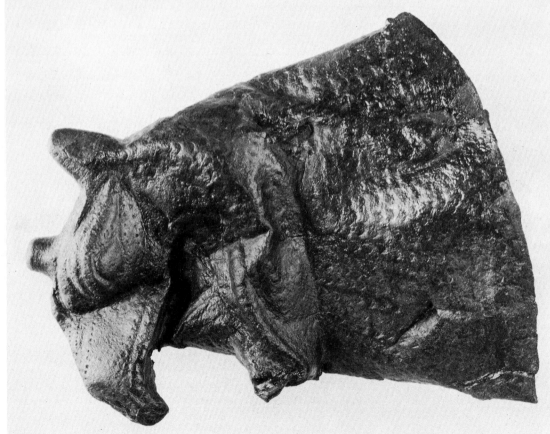

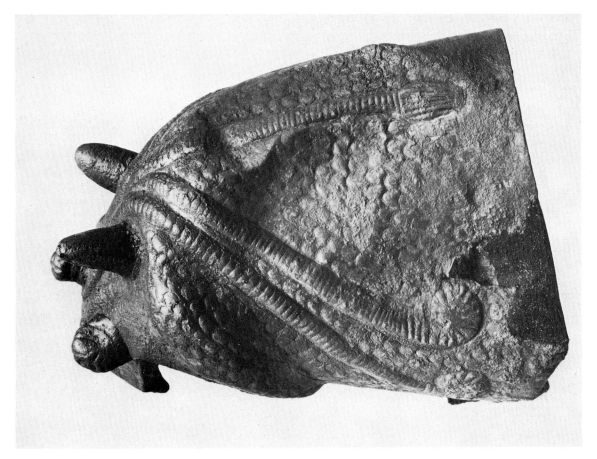

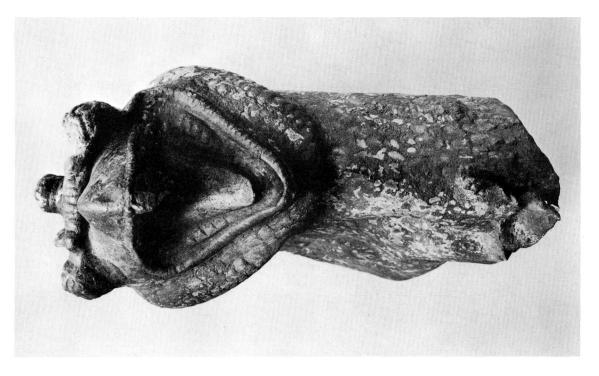

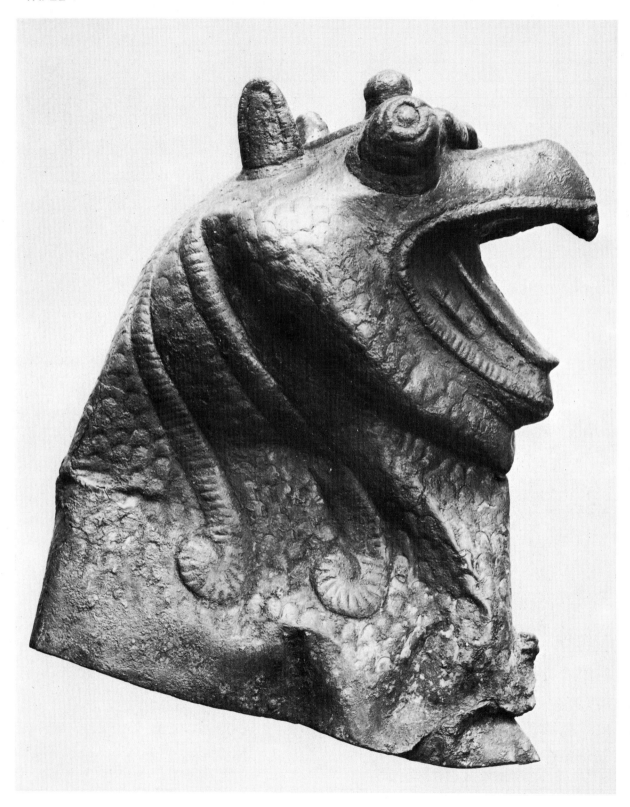

G 5

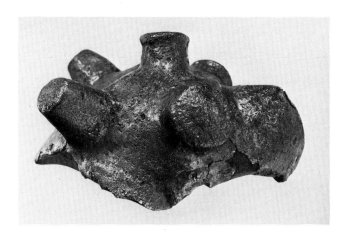

1 G 1

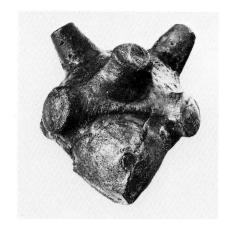

2 G 1

3 G 4

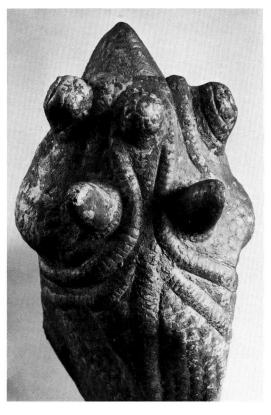

5 G 5

4 G 8

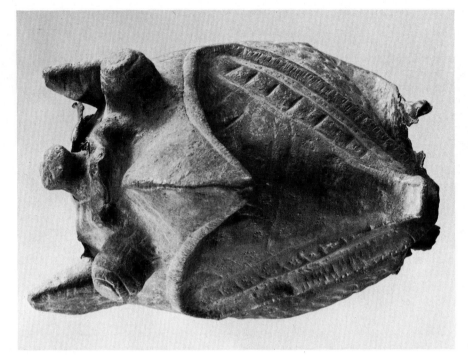

G 6

2

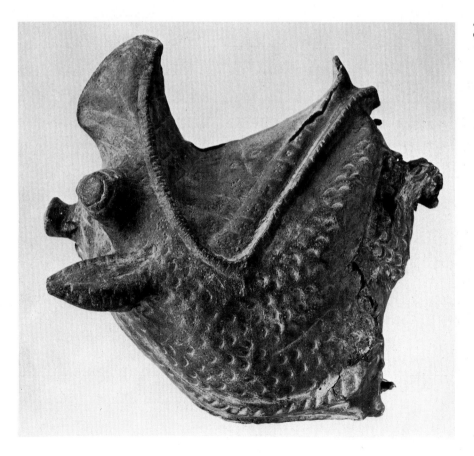

G 6

1

1　　　　　　　　　G 9　　　2　　　　　　　　　G 10

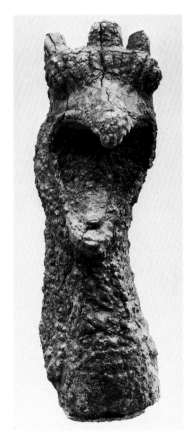

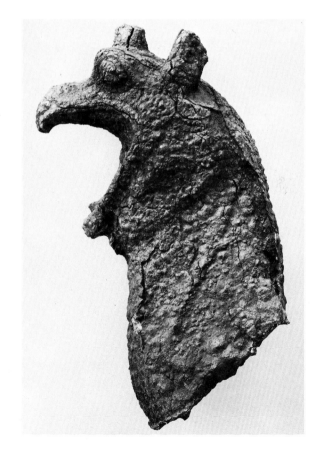

3　　　　　　　　　G 13　　　4　　　　　　　　　G 13

G 7

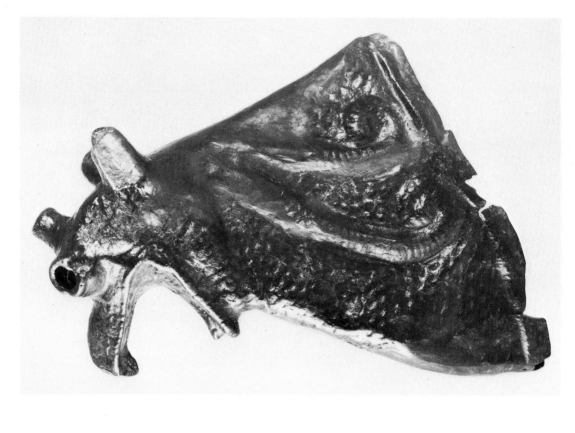

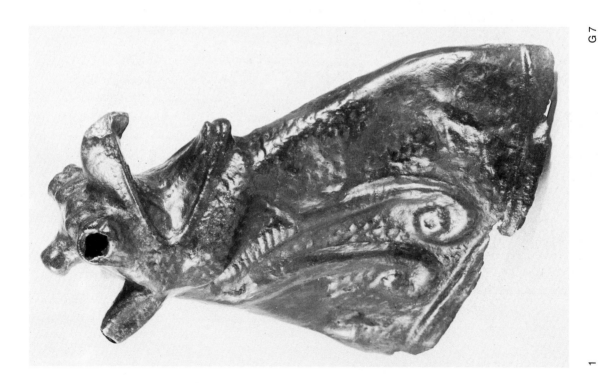

G 7 2
Karlsruhe, Badisches Landesmuseum

1

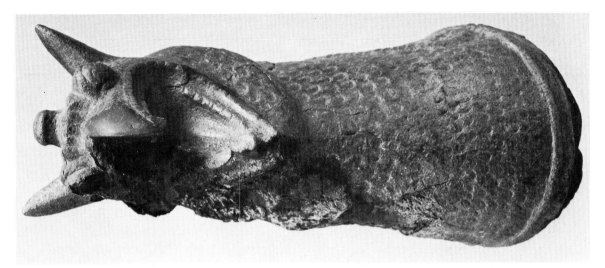

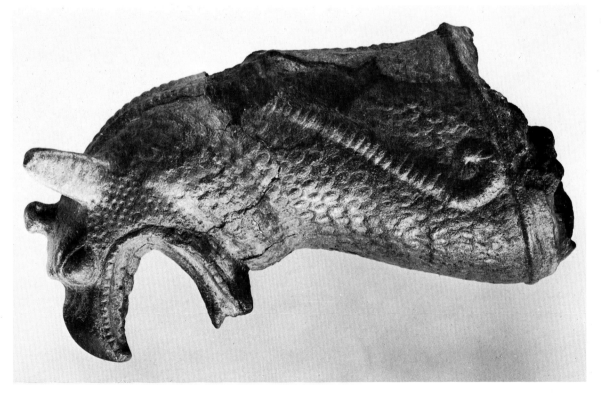

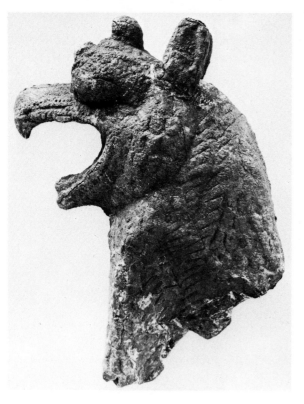

1 G 15

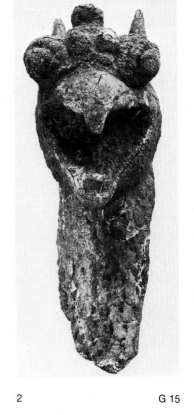

2 G 15

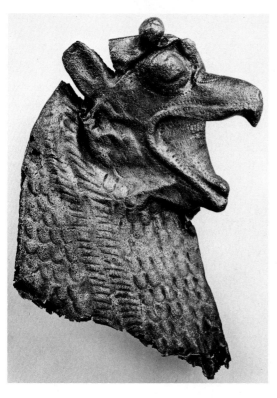

3 G 16

4 G 17

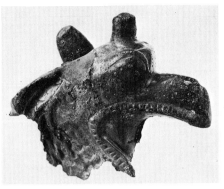

1. G 19

2. G 20

3. G 23

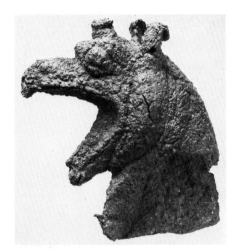

4. G 25

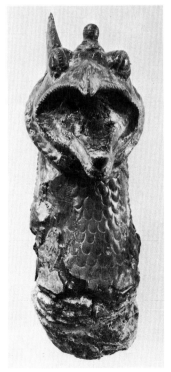

5. G 22

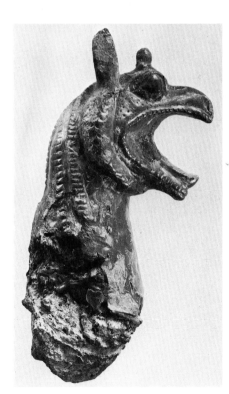

6. G 22

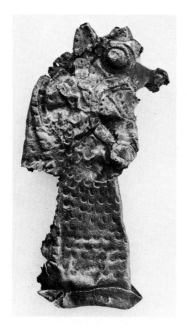

1 G 26

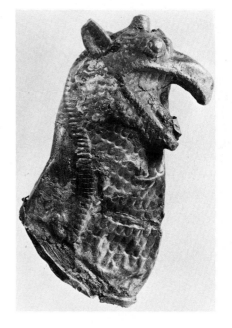

2 G 27

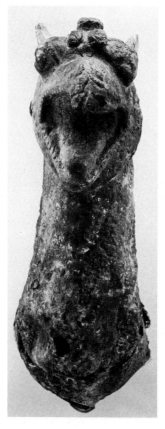

3 G 28

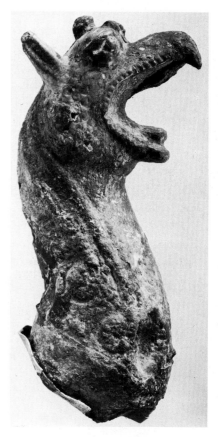

4 G 28

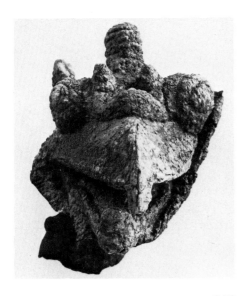

1 G 29

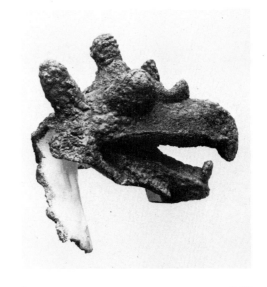

2 G 29

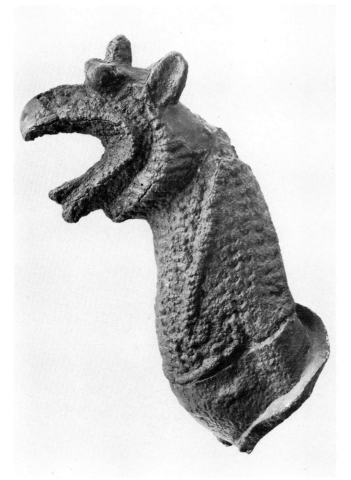

3 G 30

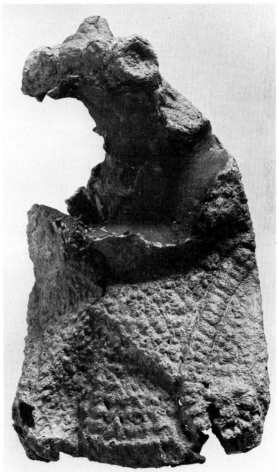

4 G 31

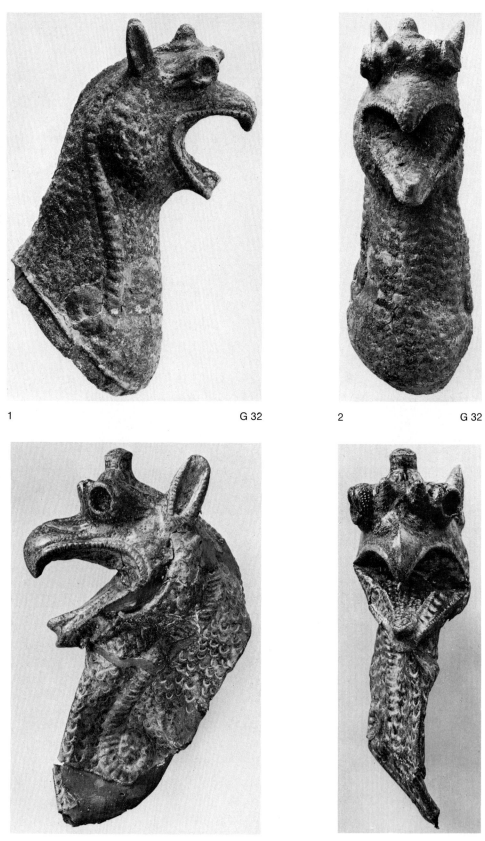

1 G 32 2 G 32

3 G 34 4 G 34

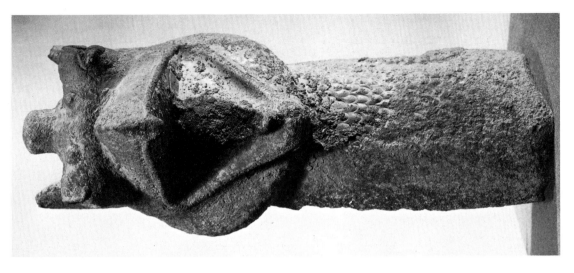

G 33

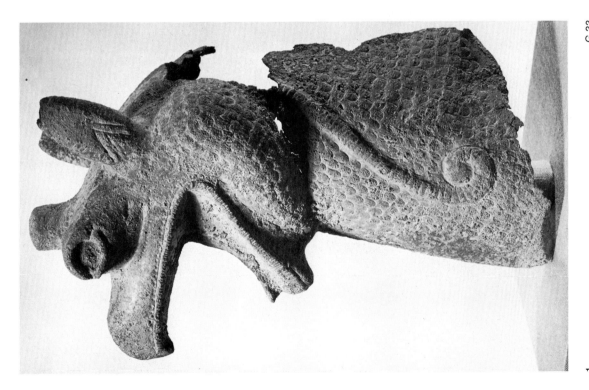

2

G 33
Berlin, Staatliche Museen (West)

1

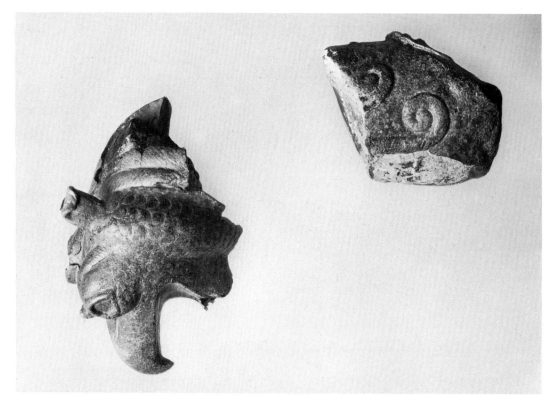

G 36

3

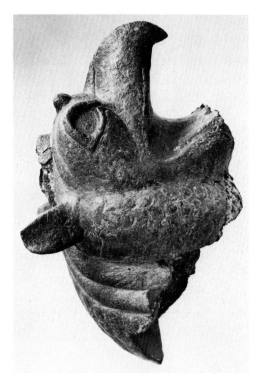

G 36

1

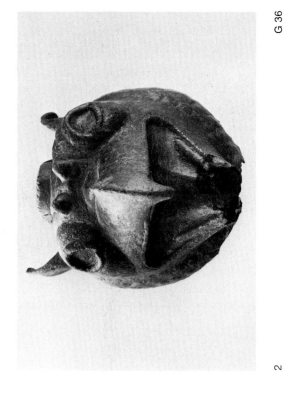

G 36

2

G 38

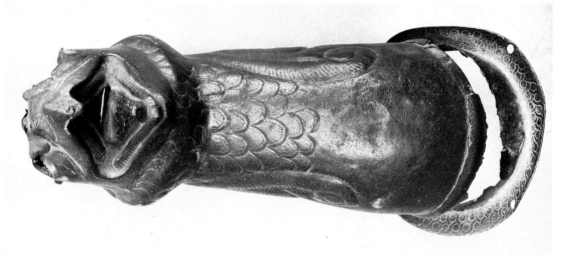

G 38
Privatbesitz (ehem. Slg. v. Streit)

2

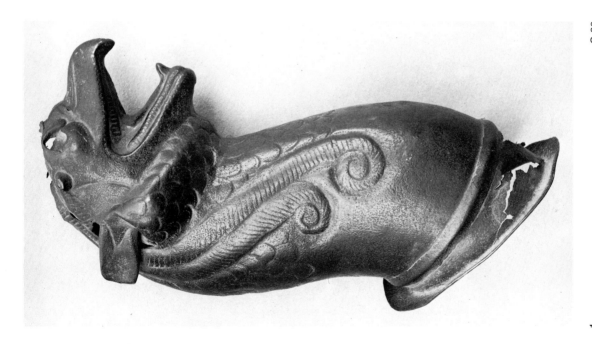

1

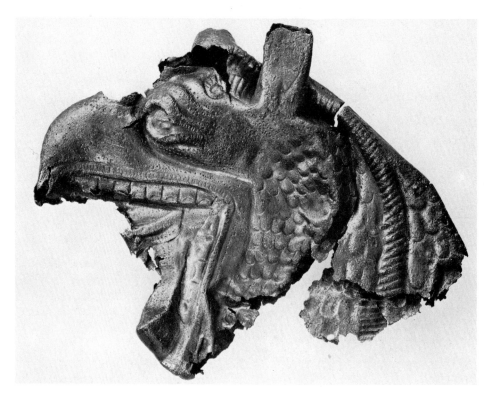

1 G 40

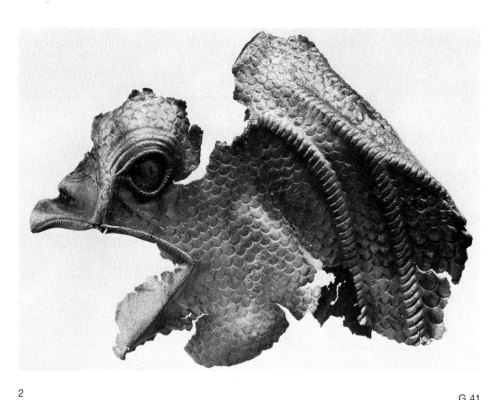

2 G 41

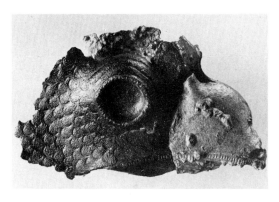

1 G 42

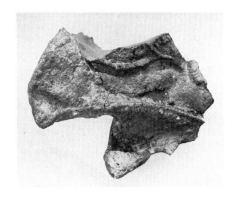

2 G 44

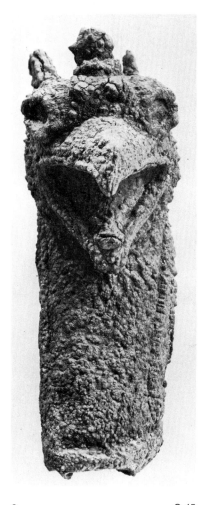

3 G 45

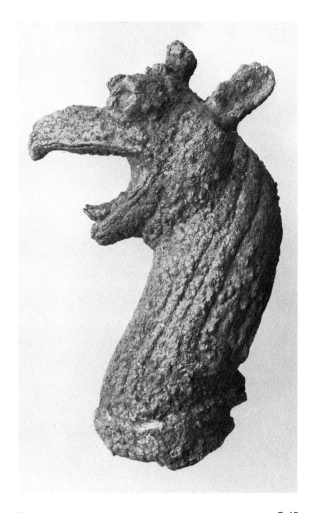

4 G 45

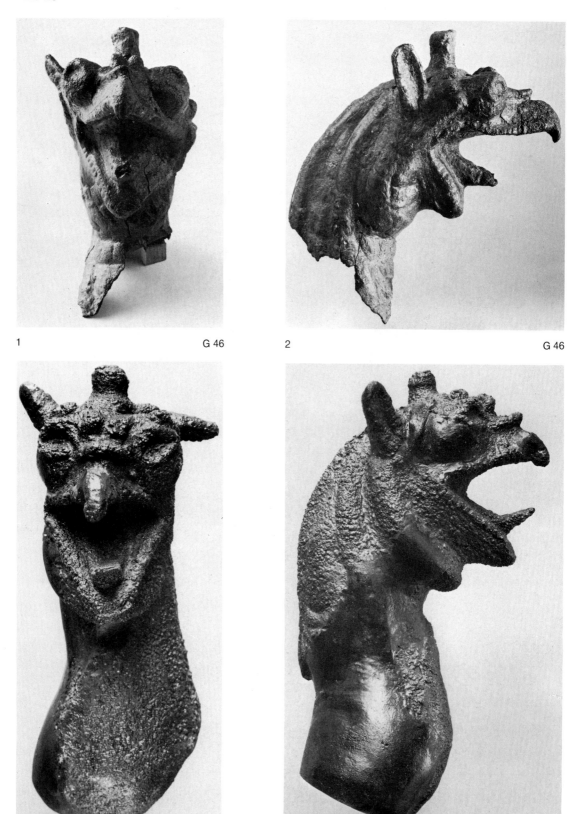

1 G 46

2 G 46

3 G 47

4 G 47

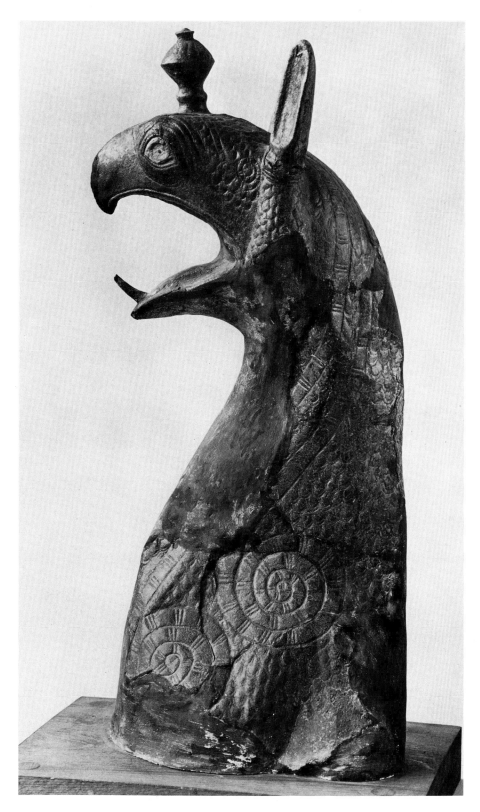

G 48

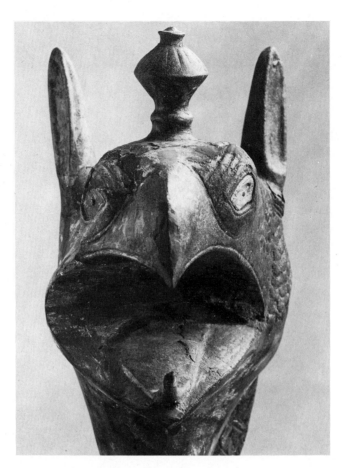

1 G 48

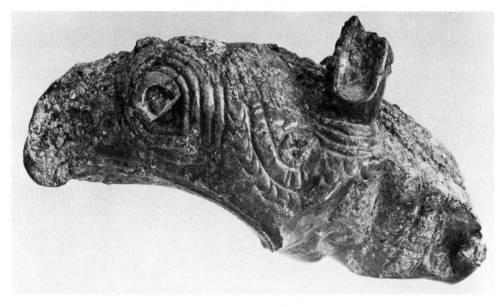

2 G 49

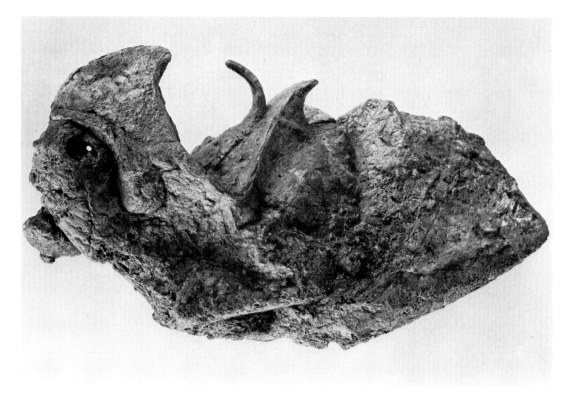

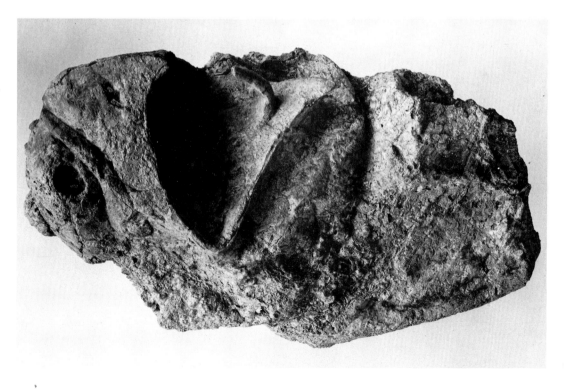

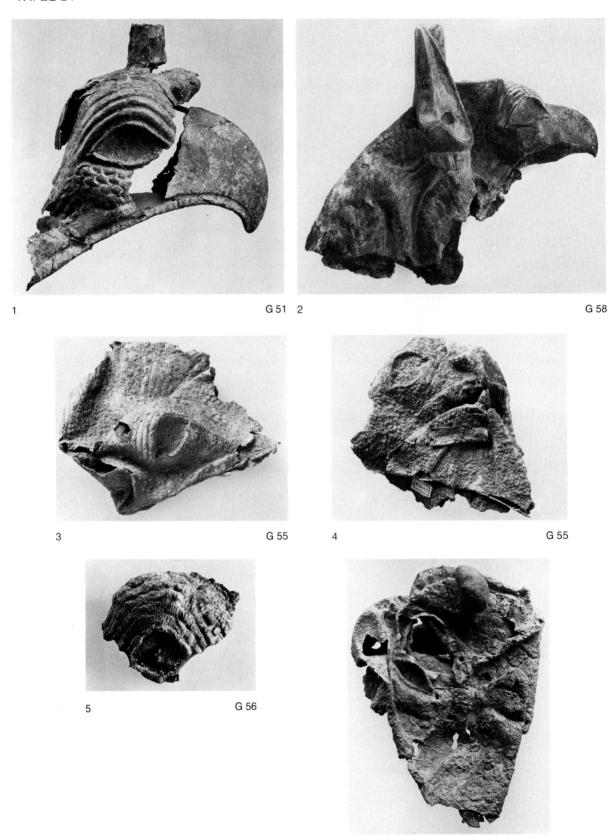

1 G 51 2 G 58

3 G 55 4 G 55

5 G 56

6 G 59

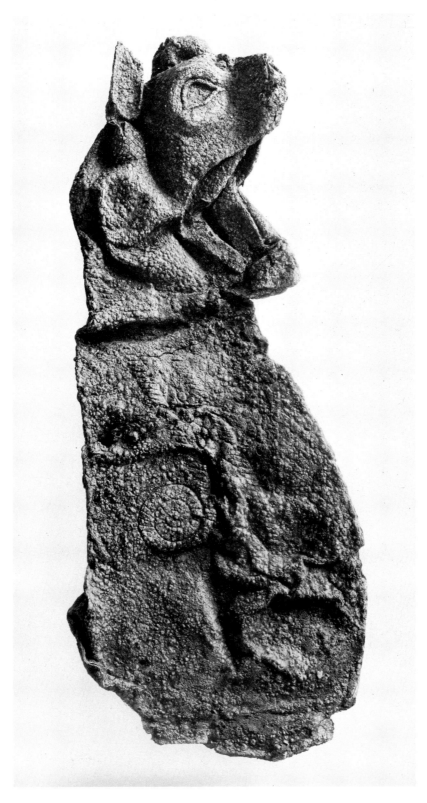

G 57

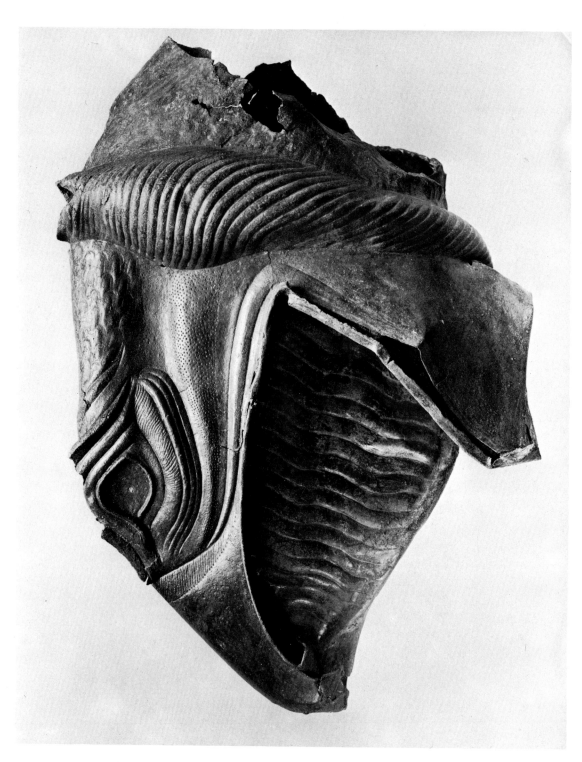

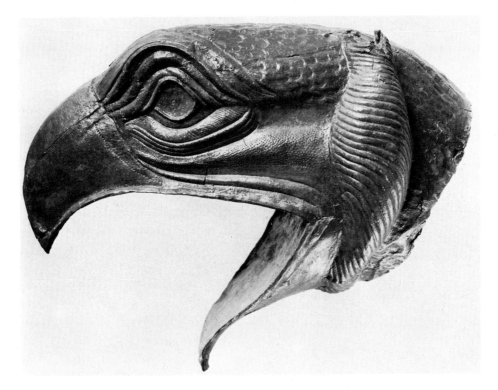

1 G 60. Rekonstruktion (Zinnabguß)

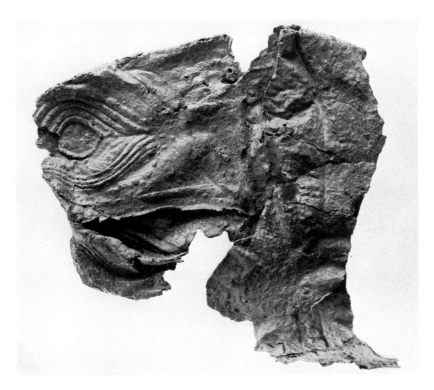

2 G 61

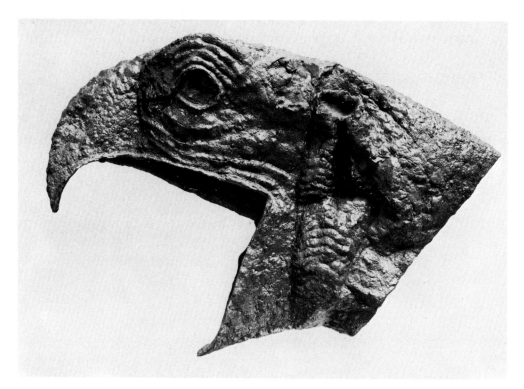

1 G 62

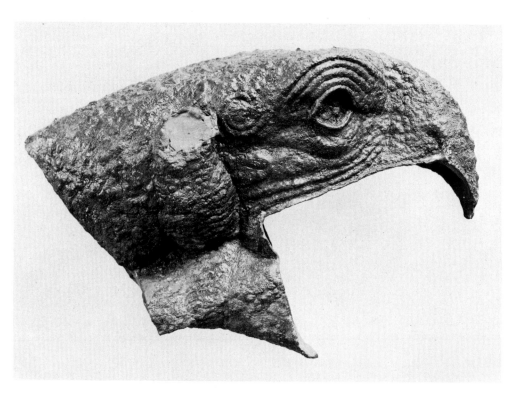

2 G 62

1 G 63 2 Kesselansatzstück B 6890

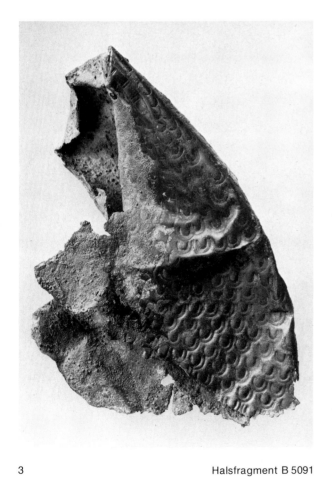

3 Halsfragment B 5091 4 Halsfragment B 3412

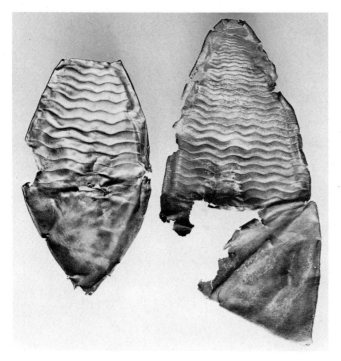

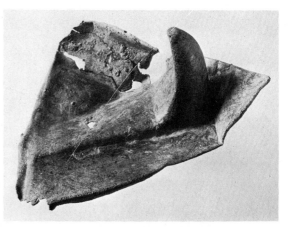

2 Schnabeleinlage B 4049

1 Schnabeleinlagen Br. 7387 und Br. 5730

3 o. Nr. Augeneinlagen

4 Ohr B 2750 (wahrscheinlich nicht von Kesselprotome). Knauf B 2298.
 Linkes (?) Ohr B 432. Rechtes Ohr B 433. Rechtes Ohr B 1978

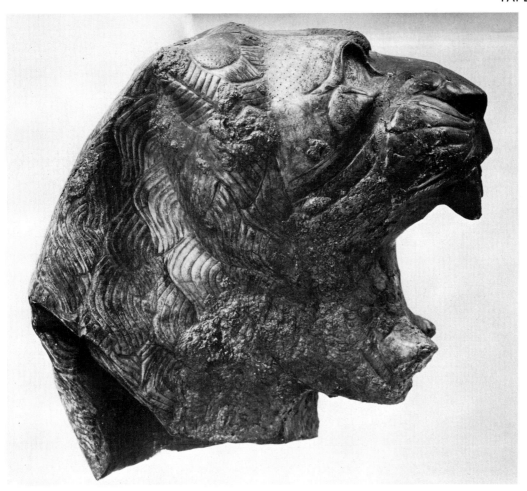

1 L 1

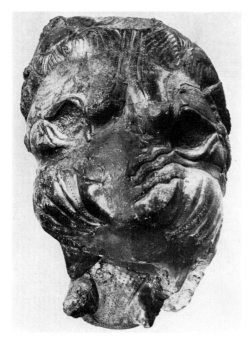

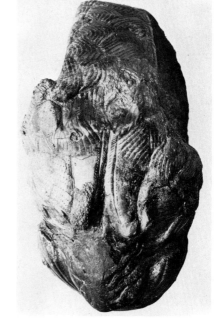

2 L 1 3 L 1

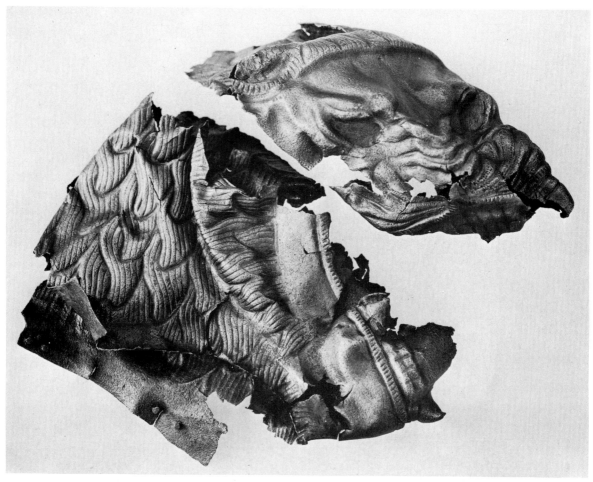

1

L 2

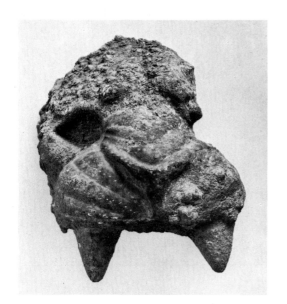

2

Athen, Nat. Mus.

L 3

3 Kesselansatzstück B 7027, von Löwenprotome (?)

4 Kesselansatzstück B 5001, von Löwenprotome (?)

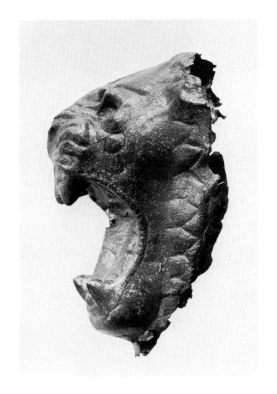

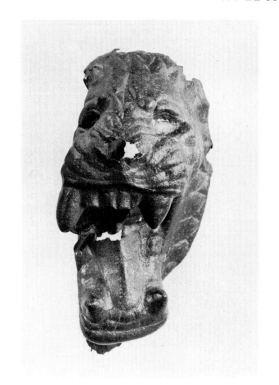

1 L 4 2 L 4

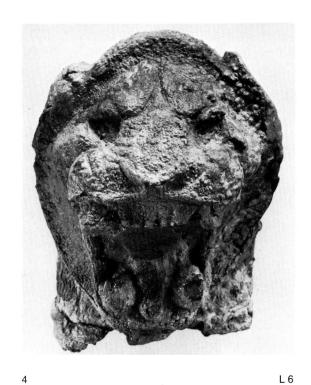

3 L 6 4 L 6

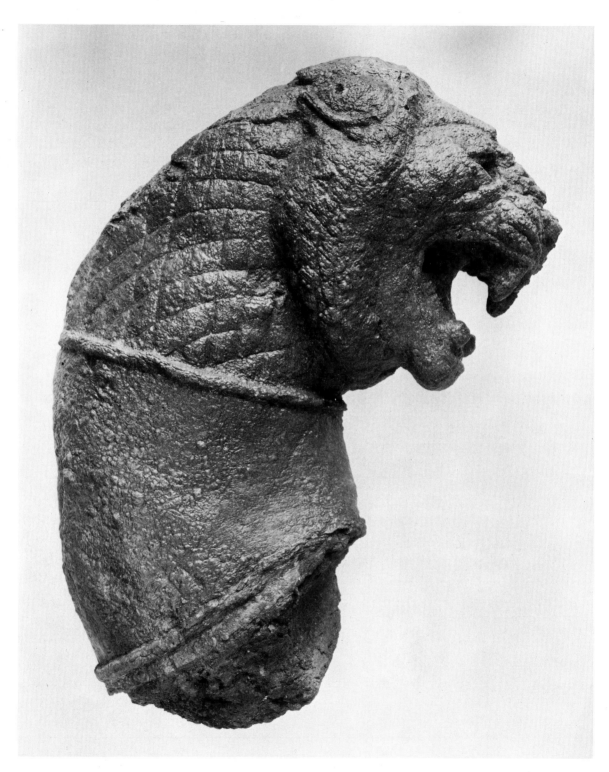

L7

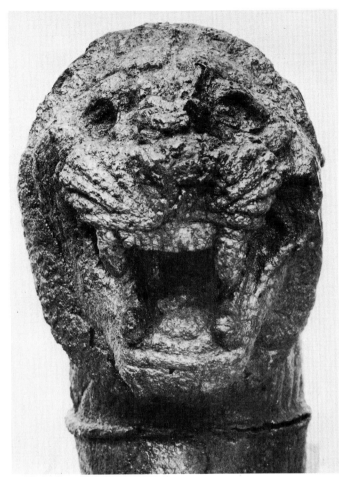

1 L 7

2 L 8 3 L 8

1 L 5

2 Löwenrachen B 1945 3 Löwenhals B 5004

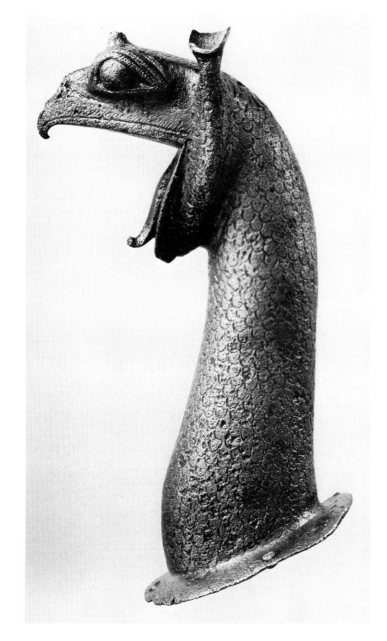

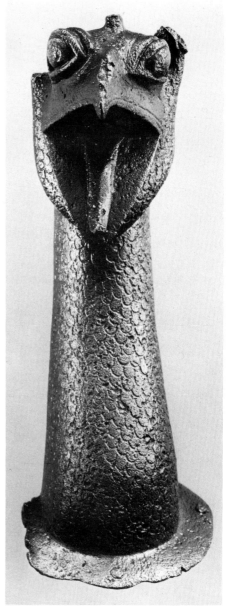

1 G 64 2 G 64

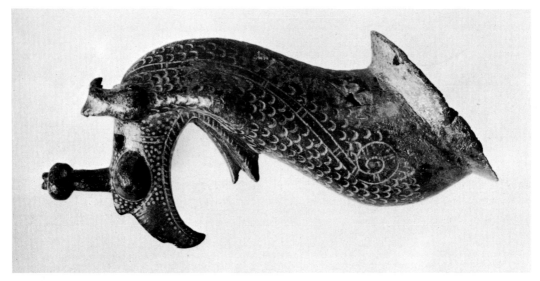

G 66. Athen, Nat. Mus. 6162

3

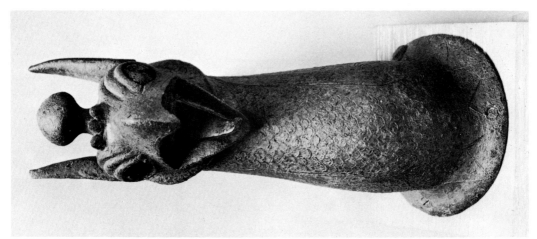

G 65

G 65

2

Athen, Nat. Mus. 6161

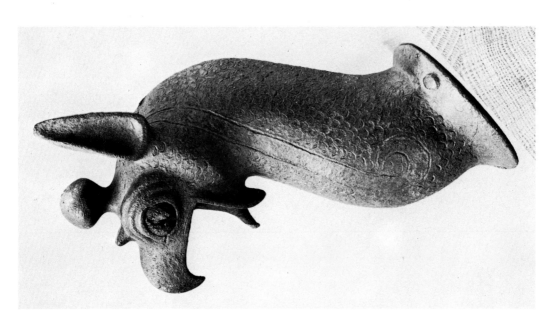

1

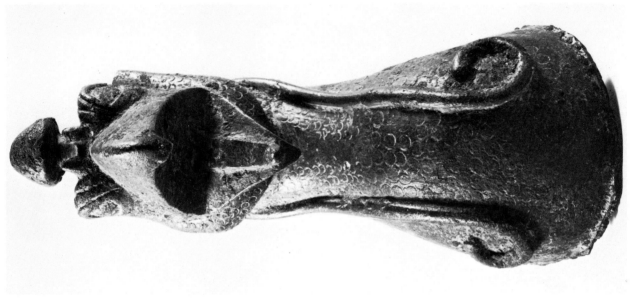

G 67

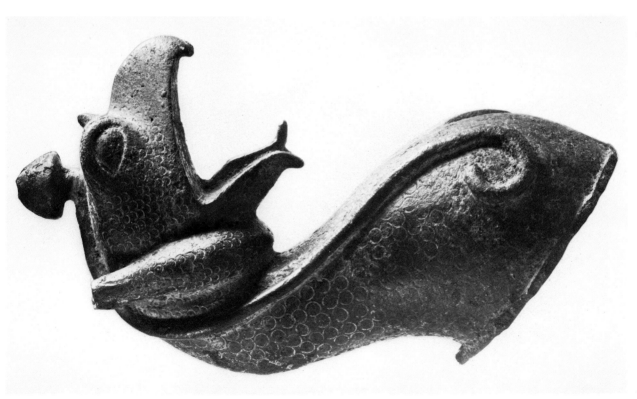

G 67
Berlin, Staatl. Museen (West)

2

1

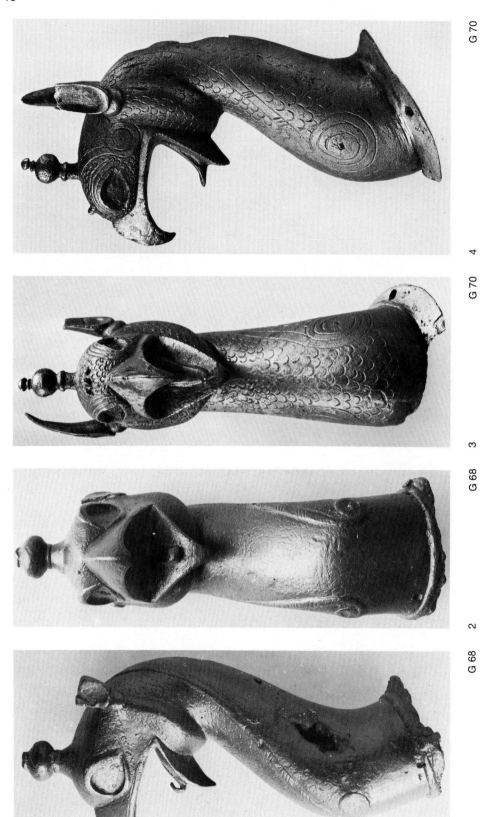

G 70 4

G 70 3

G 68 2

G 68 1

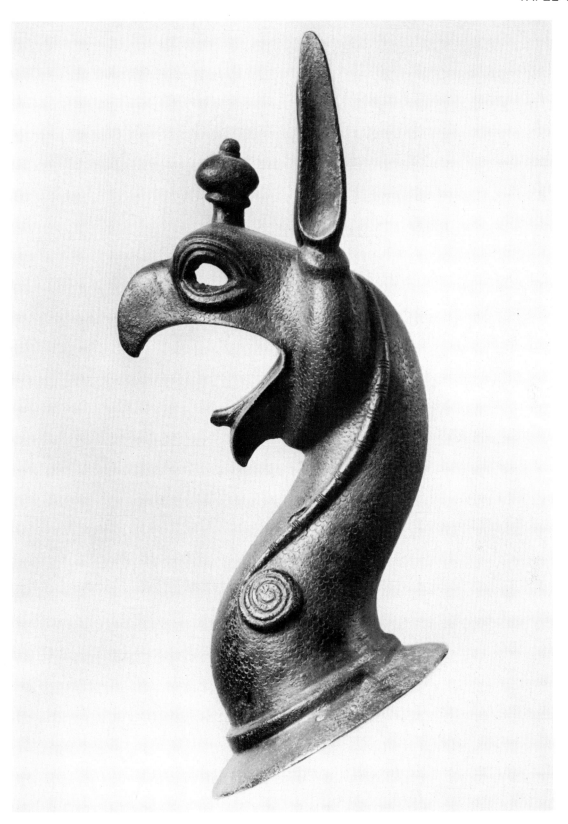

G 71. Athen, Nat. Mus. 6159

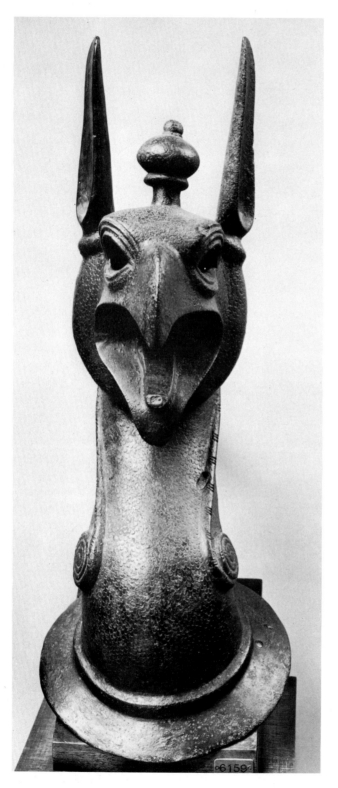

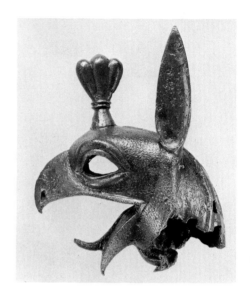

2 G 69

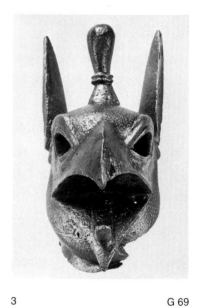

1 G 71. Athen, Nat. Mus. 6159 3 G 69

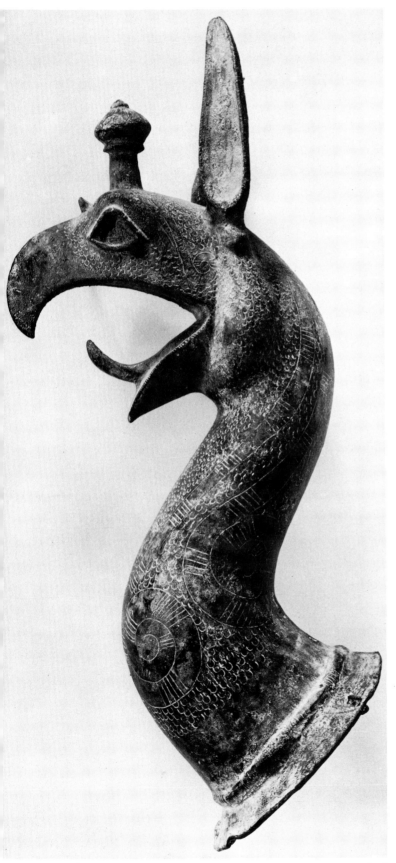

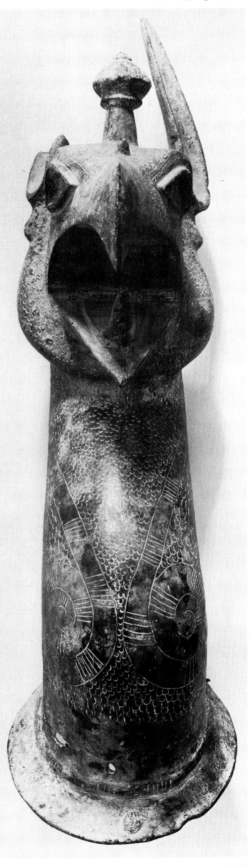

1 G 72 2 G 72

Athen, Nat. Mus. 6160

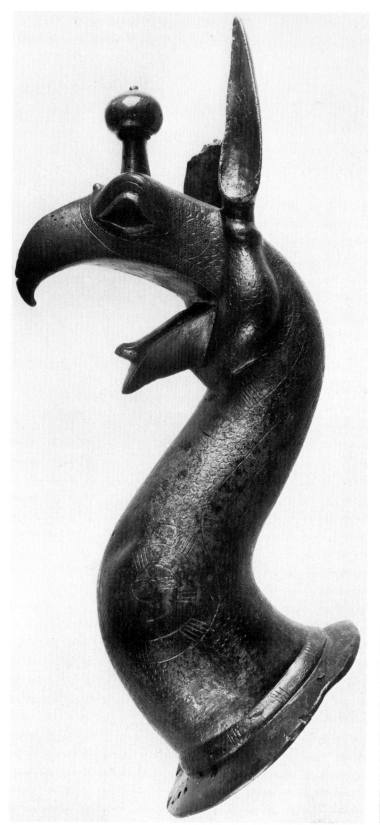

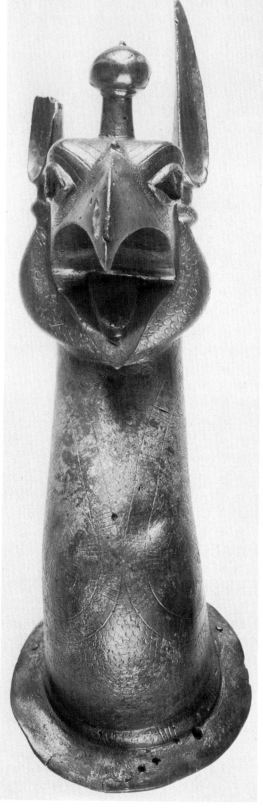

1 G 73 2 G 73

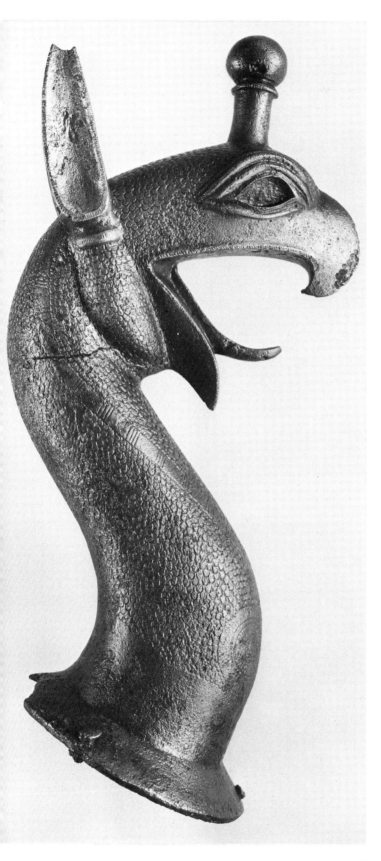
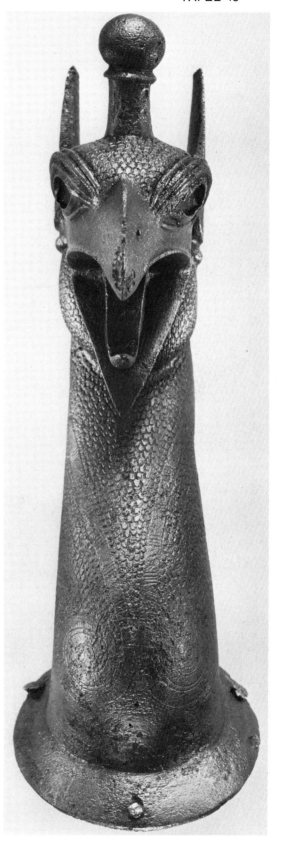

G 75 2 G 75

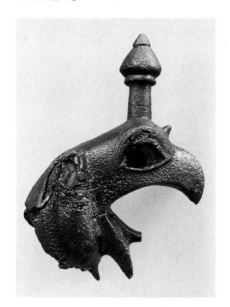

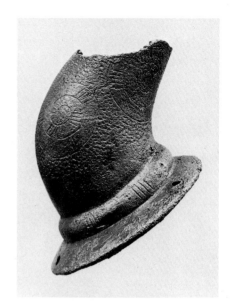

1 G 76 2 G 76 3 G 76a

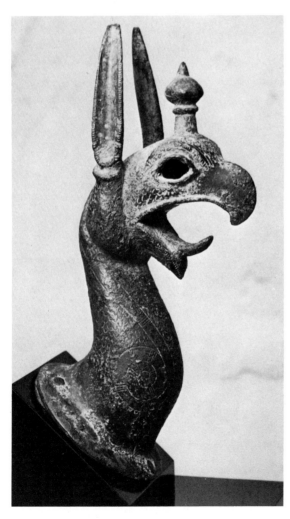
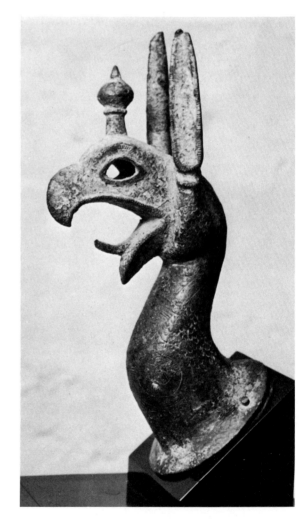

4 G 77. Cambridge (Mass.), 5 G 78. Privatbesitz London
 Fogg Art Museum 1963. 130

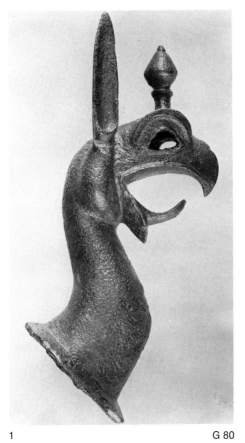

1 G 80

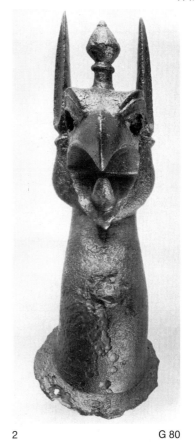

2 G 80

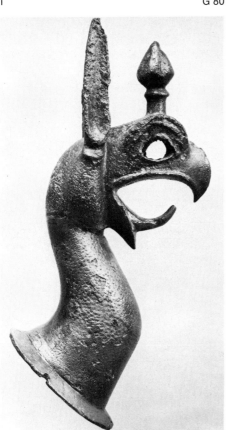

3 G 81

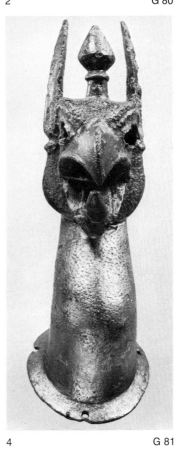

4 G 81

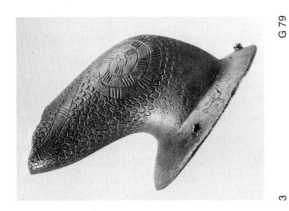

G 79

3

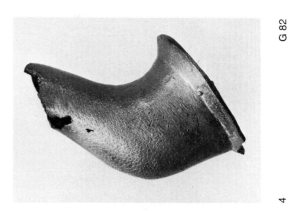

G 82

4

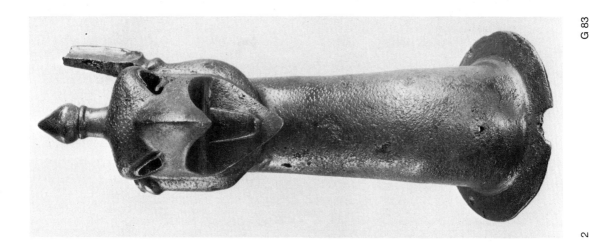

G 83

2

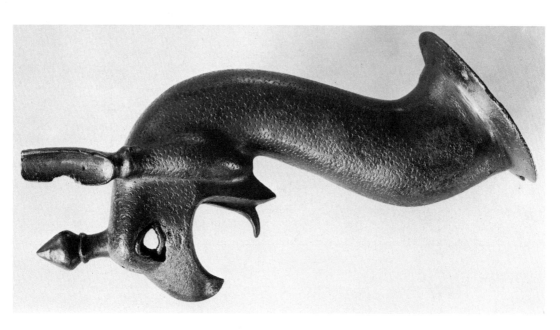

G 83

1

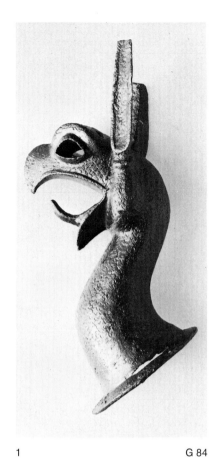

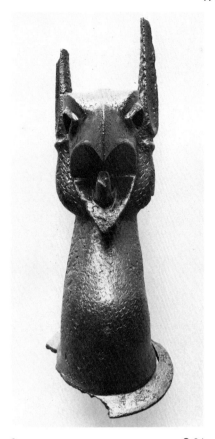

1 G 84

2 G 84

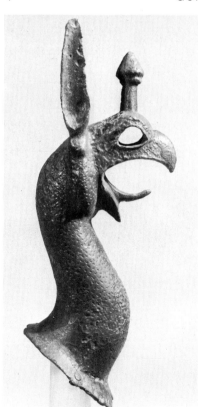

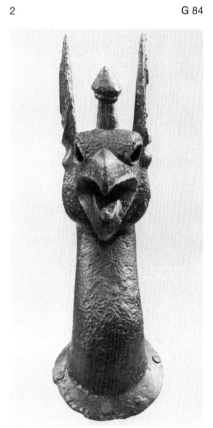

3. und 4. G 85. New York, Metr. Mus. 59. 11. 18

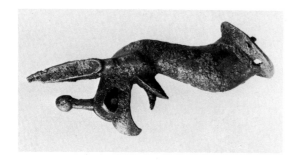
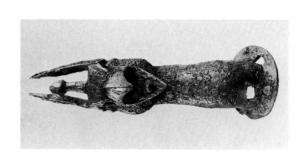

3. und 6. G 88

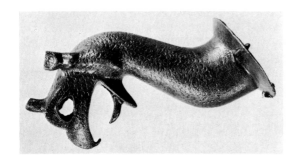
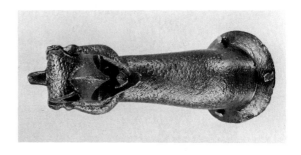

2. und 5. G 87

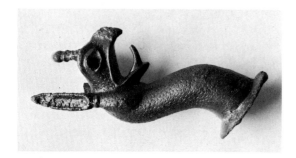
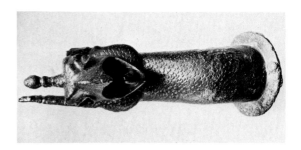

1. und 4. G 86

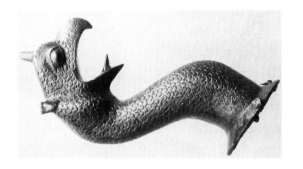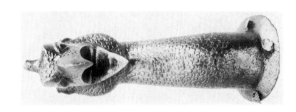

3. und 6. G 91

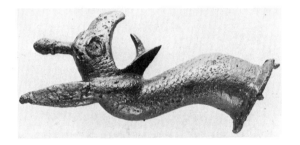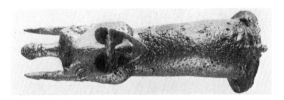

2. und 5. G 90

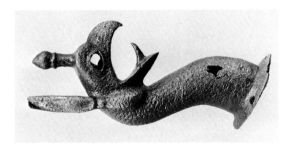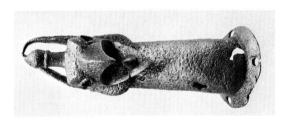

1. und 4. G 89

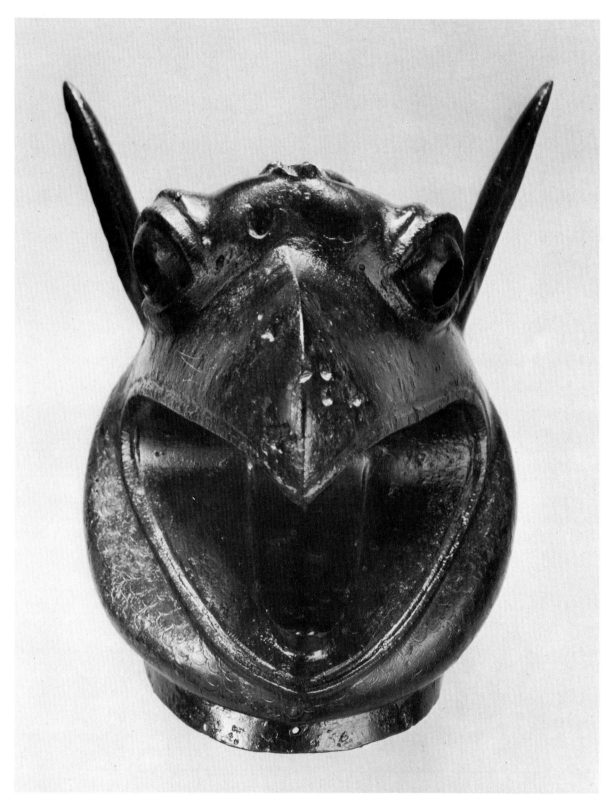

G 92

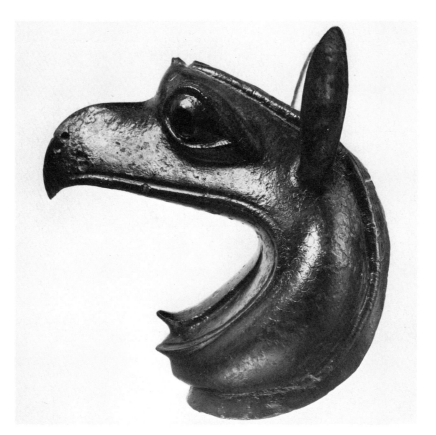

1 G 92

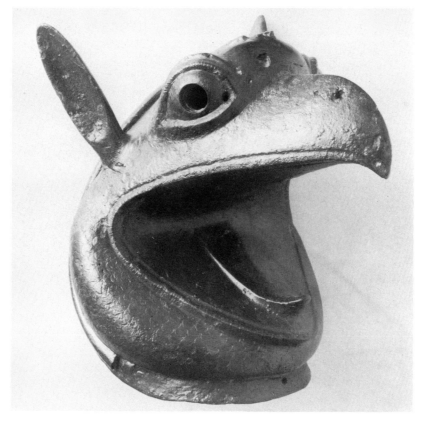

2 G 92

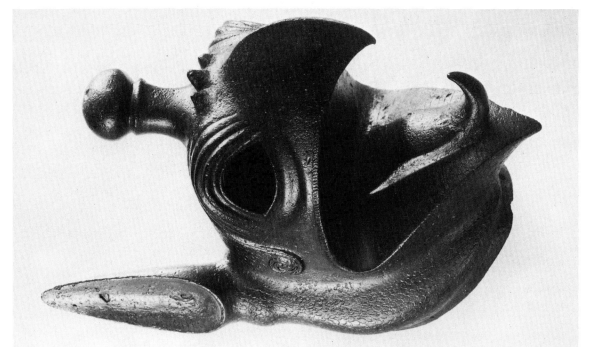

G 96

2

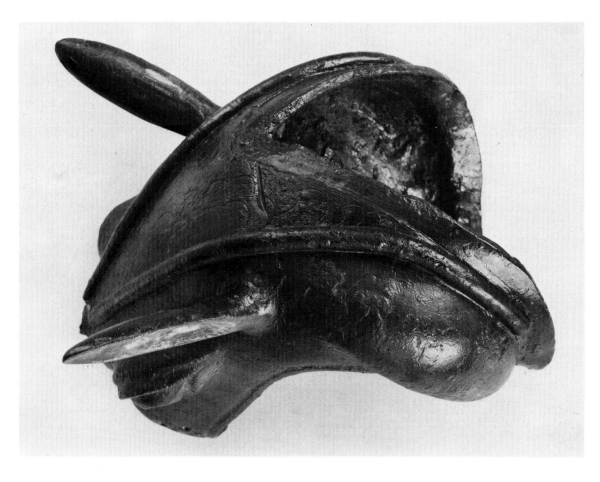

G 92

1

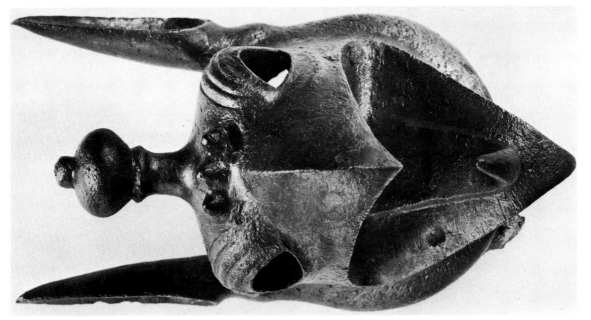

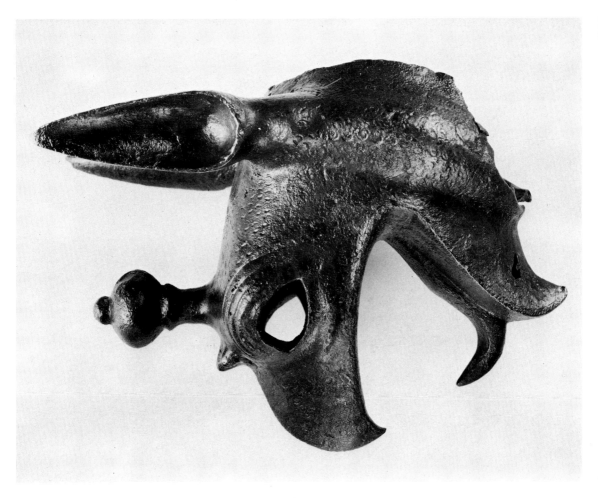

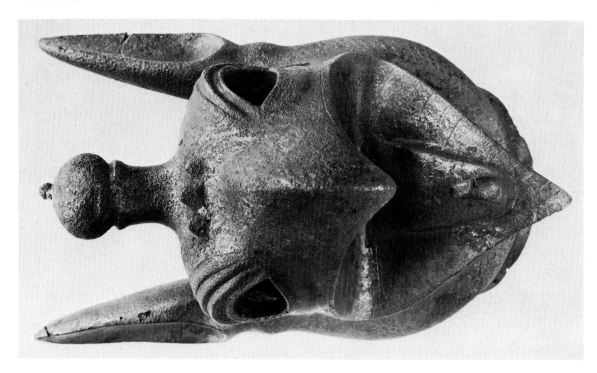

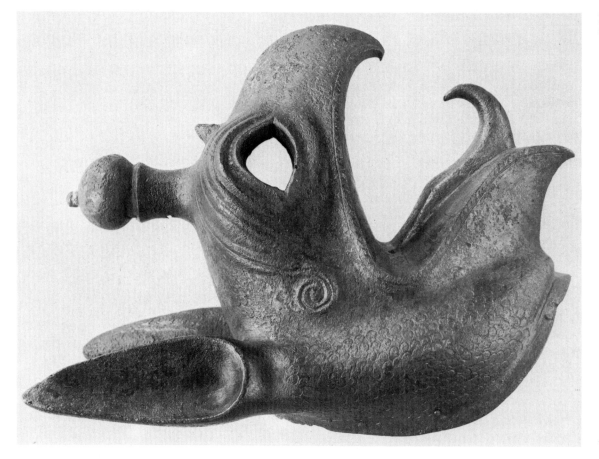

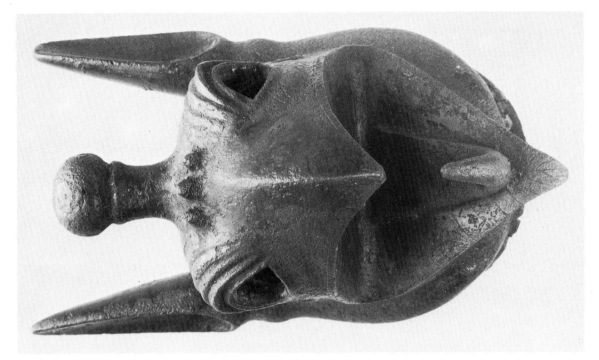

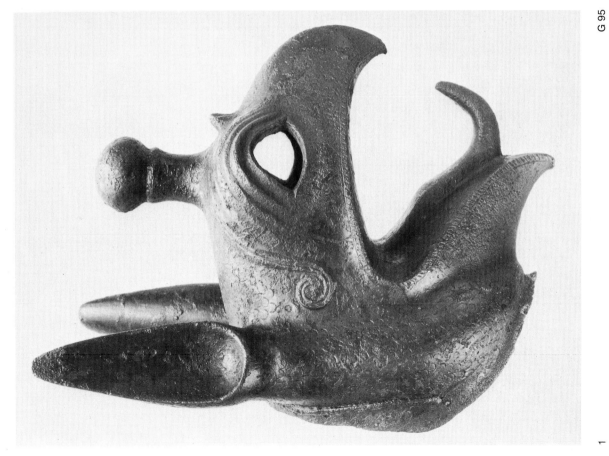

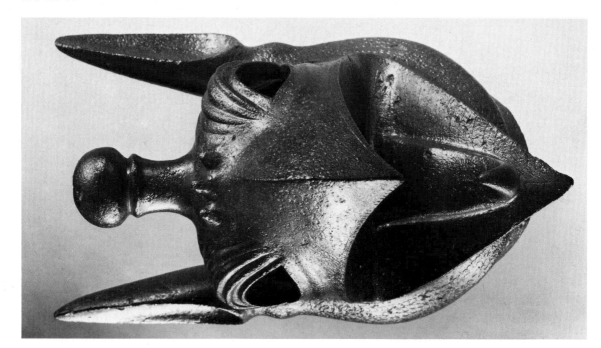

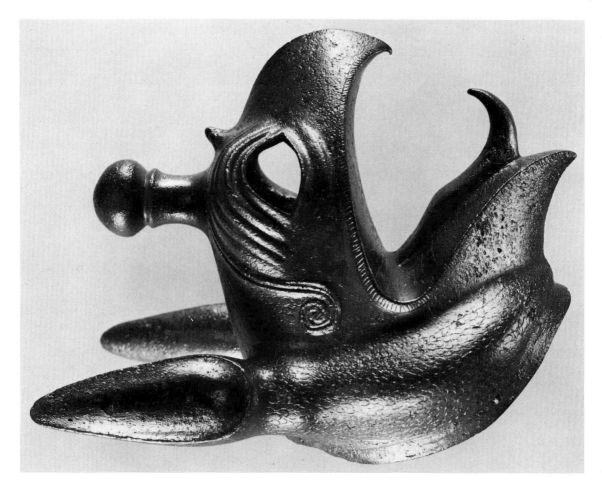

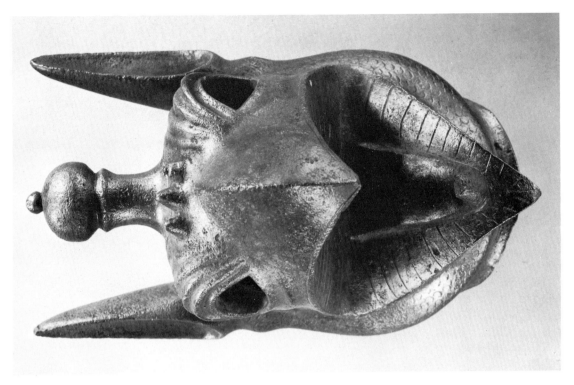

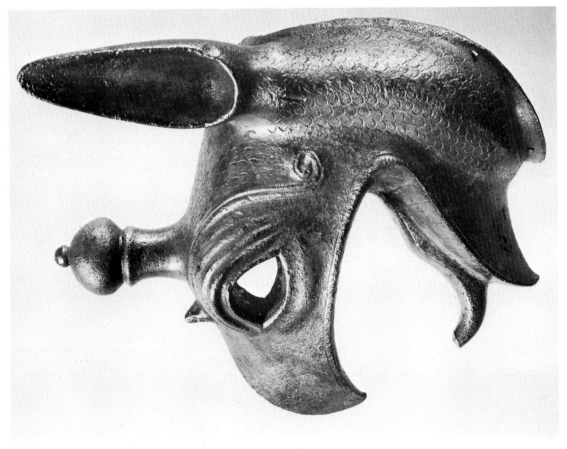

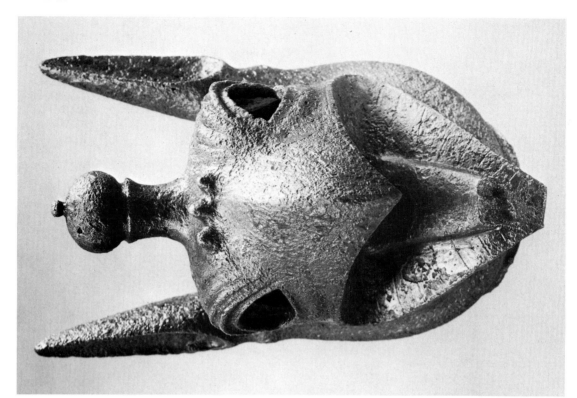

2

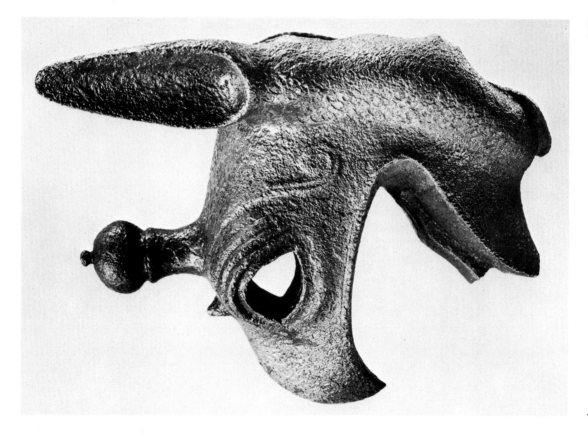

1

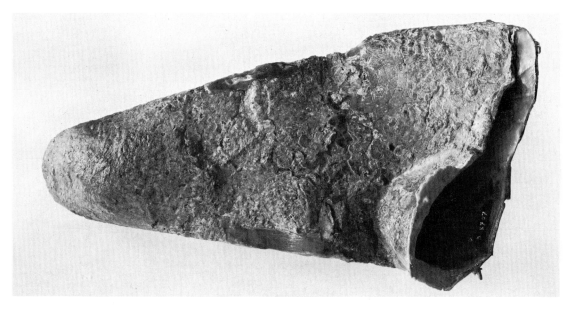

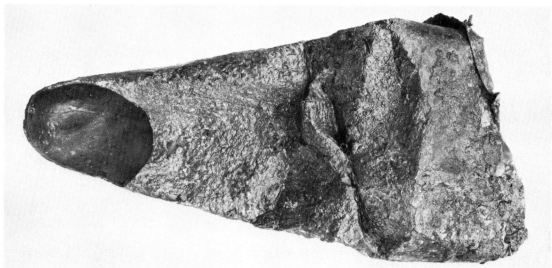

2. u. 3. Getriebener Hals B 8708

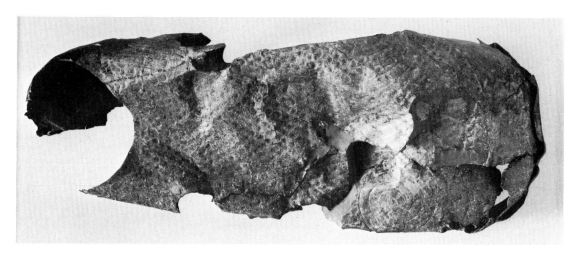

Getriebener Hals B 4358

1

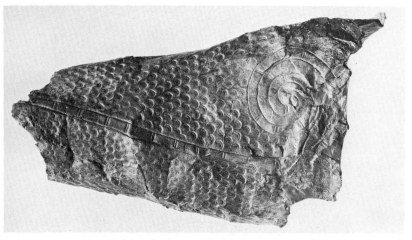

Getriebener Hals Br. 559

3

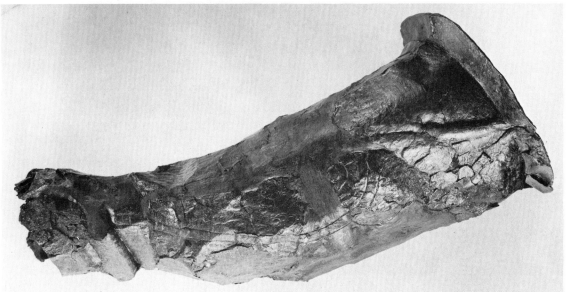

Getriebener Hals B 6025

2

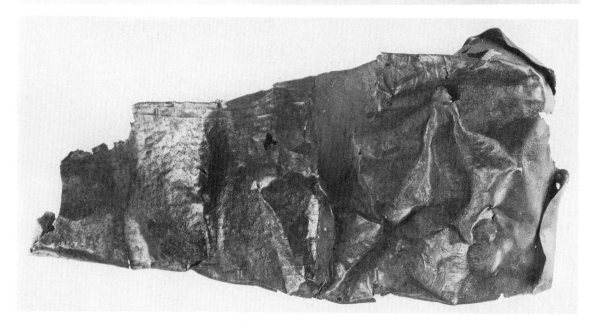

Getriebener Hals B 431

1

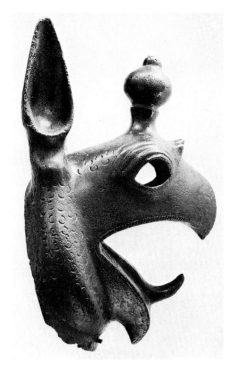

1 G 99

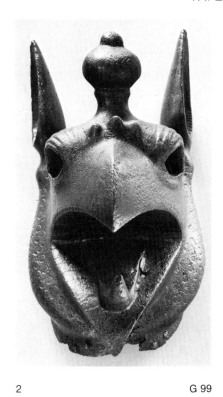

2 G 99

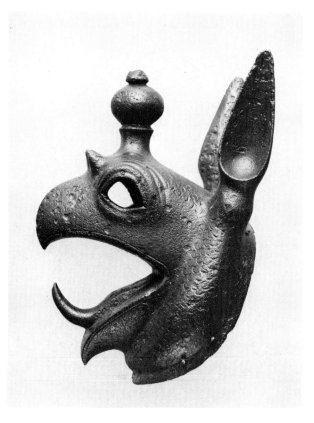

3 G 100

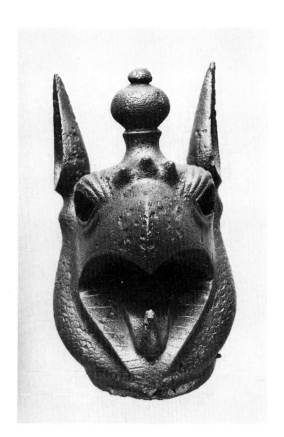

4 G 100

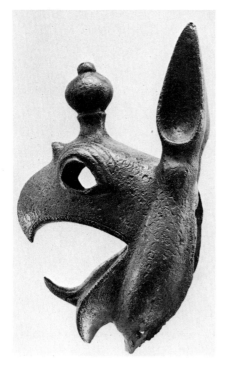

1 G 101

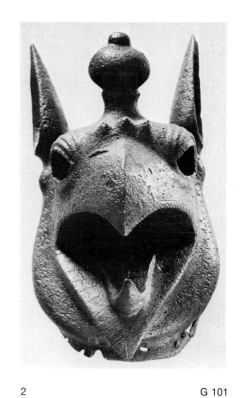

2 G 101

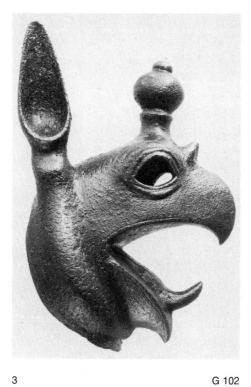

3 G 102

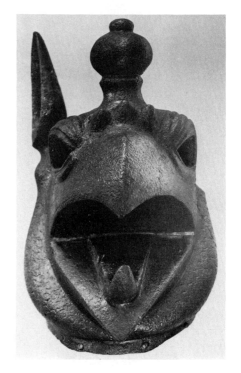

4 G 102

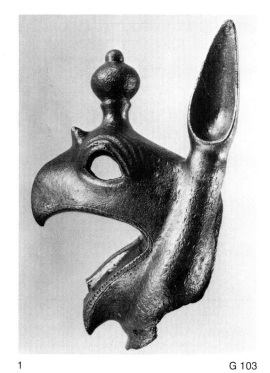

1 G 103

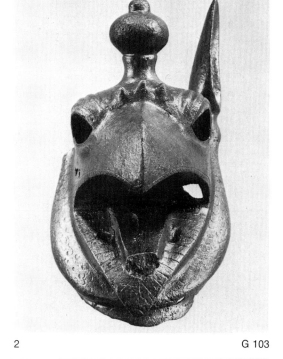

2 G 103

3 Getriebener Hals o. Nr.

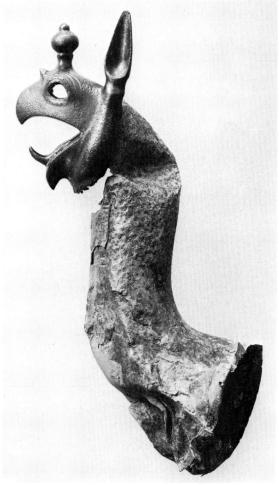

4 Kopf G 99 und getriebener Hals Taf. 65, 3

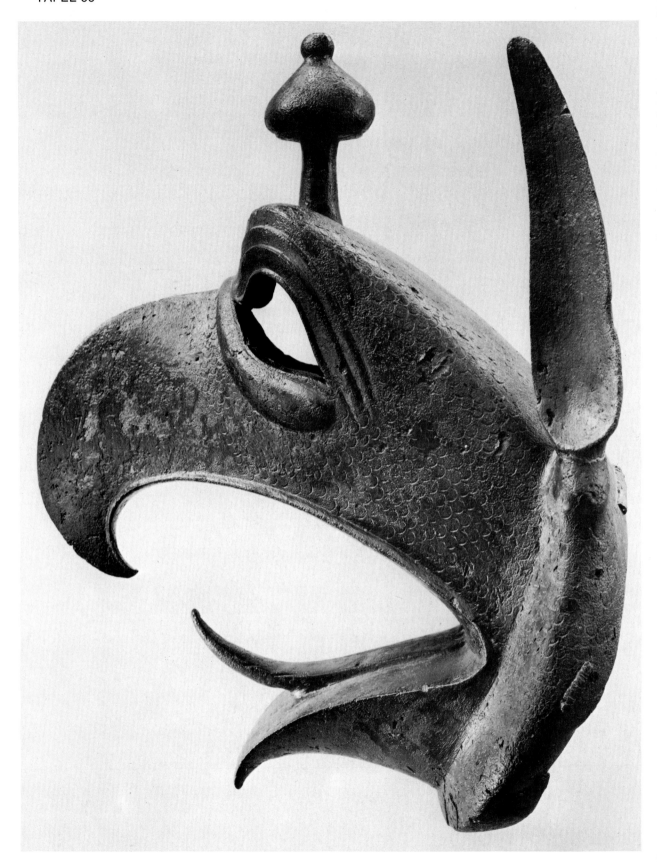

G 104

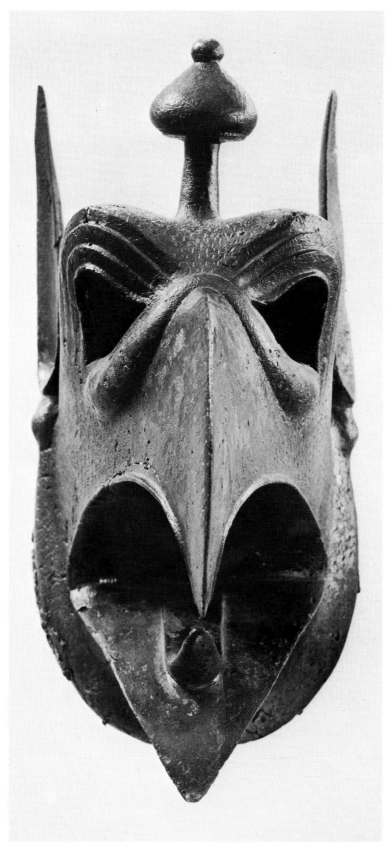

G 104

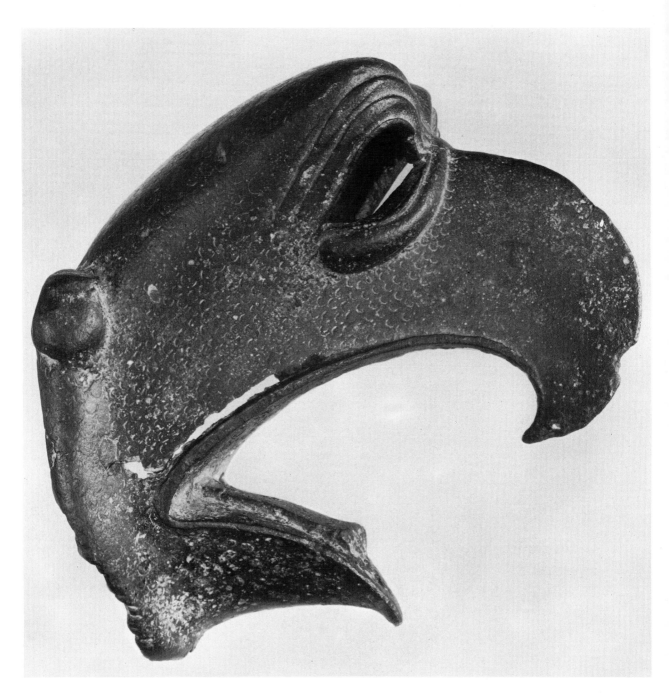

G 105. Athen, Nat. Mus. 7582

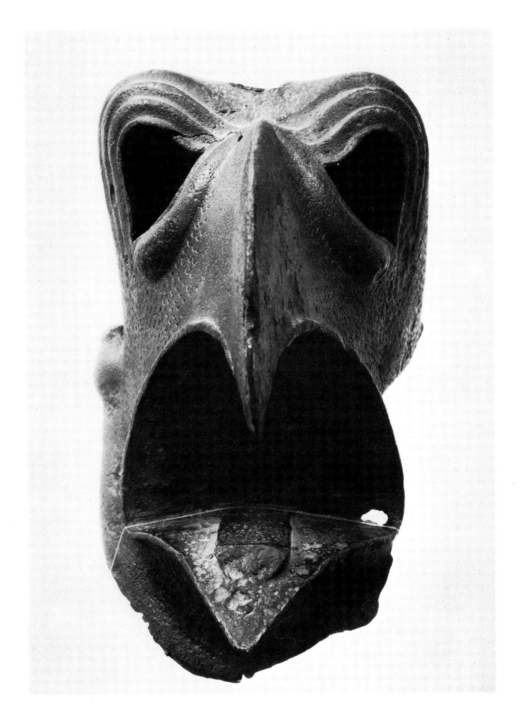

G 105. Athen, Nat. Mus. 7582

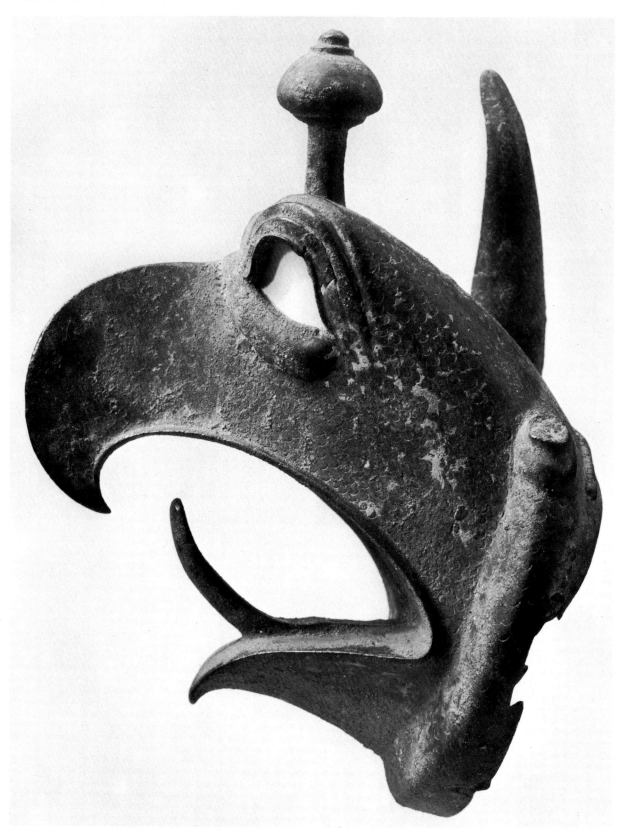

G 106. New York, Metr. Mus. 1972. 118. 54

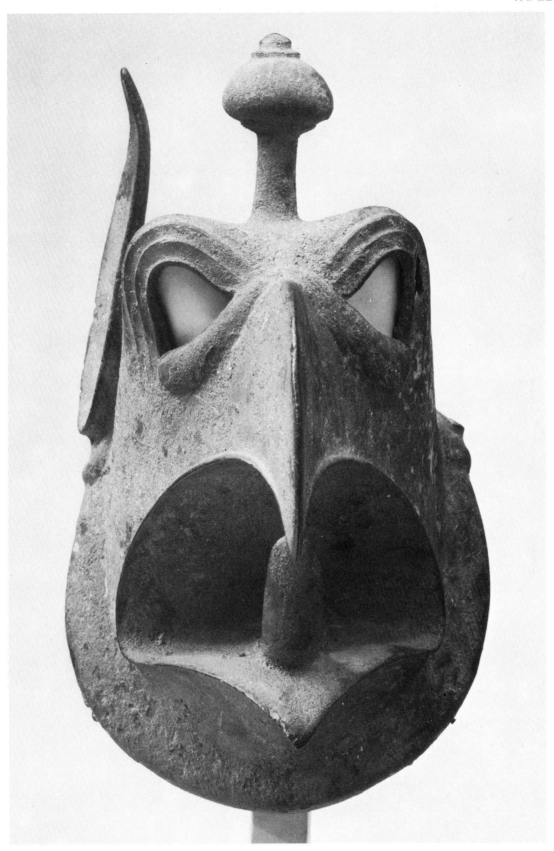

G 106. New York, Metr. Mus. 1972. 118. 54

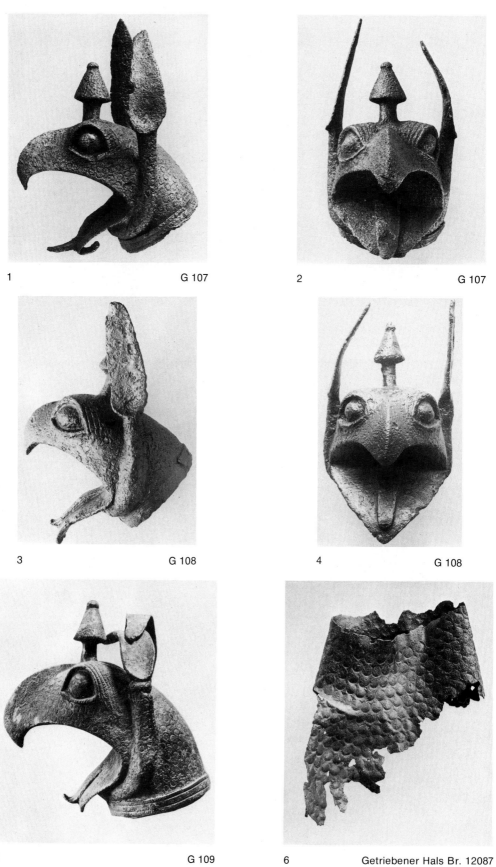

1 G 107

2 G 107

3 G 108

4 G 108

5 G 109

6 Getriebener Hals Br. 12087

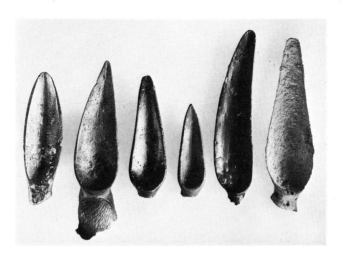

1. Ohren Br. 8067. Br. 1597. Br. 4185. B 1198. B 2359. Br. 8574

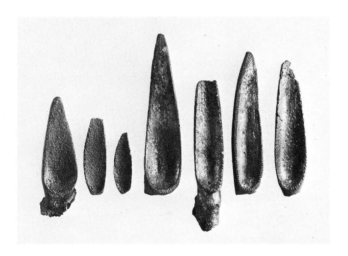

2. Ohren Br. 7071. Br. 8490. Br. 9792. B 1197. B 1595. B 601. Br. 2805

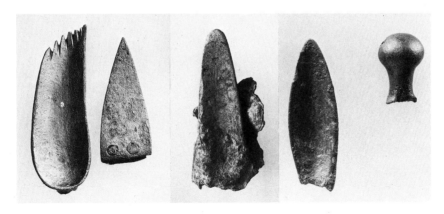

3 Ohren Br. 3720. Br. 1300. o. Nr. B 9360 und Knauf B 9232

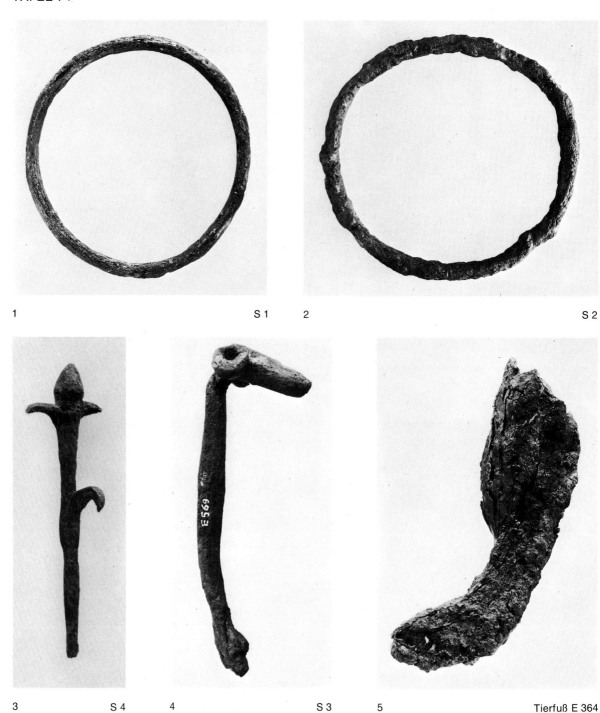

1 S 1 2 S 2

3 S 4 4 S 3 5 Tierfuß E 364

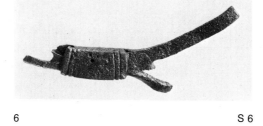

6 S 6

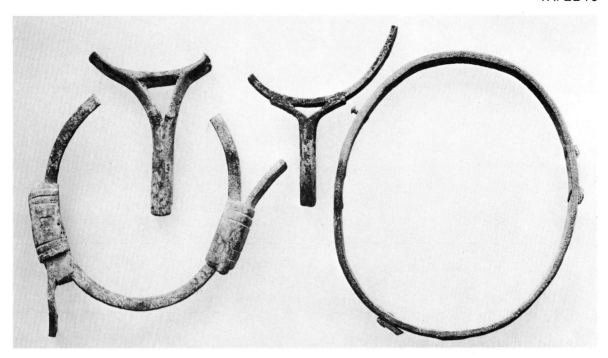

1 S 5. S 7. S 8. S 9

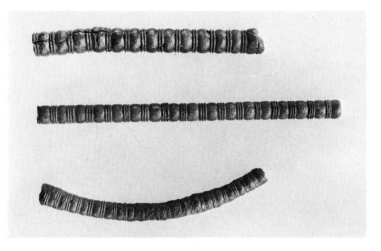

2 Profilierte Rundstäbe o. Nr. B 4197. Br. 5507

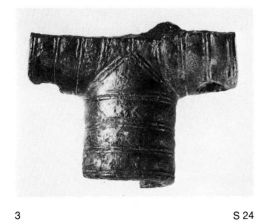
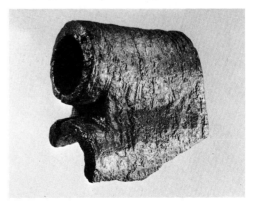

3 S 24 4 S 26

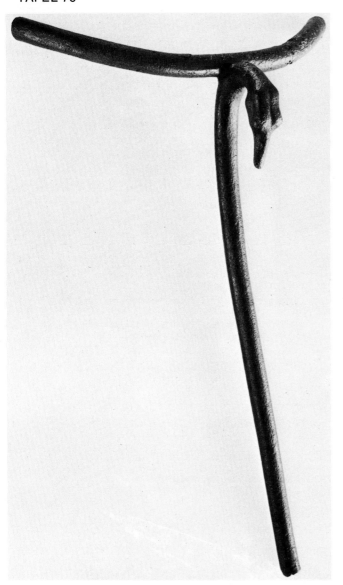

1 S 11

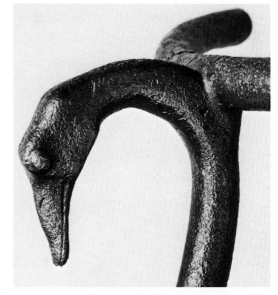

2 S 11

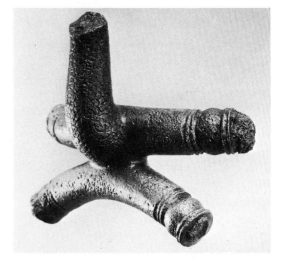

3 S 12

4 S 25

5 S 22. S 21

6 S 23

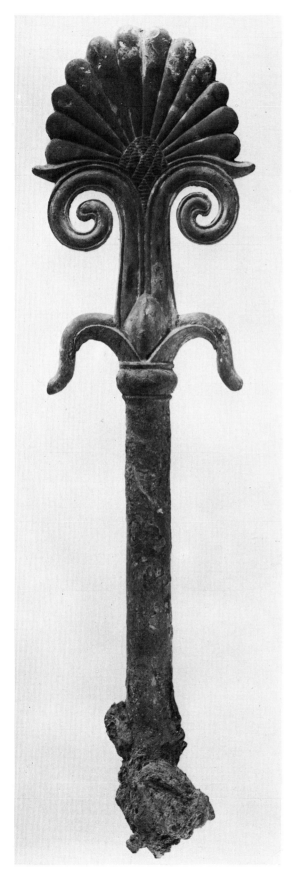

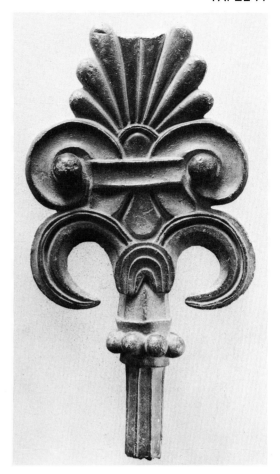

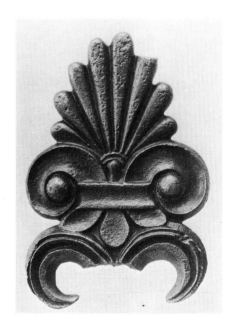

1 S 13

2 S 14

3 S 15

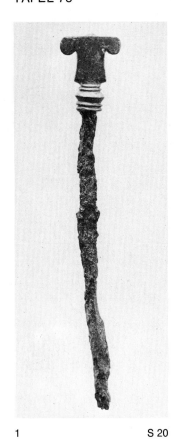

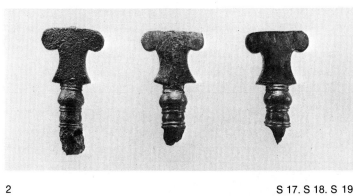

2 S 17. S 18. S 19

3 Bronzehülse B 7446

4 Bronzehülse B 7029

1 S 20

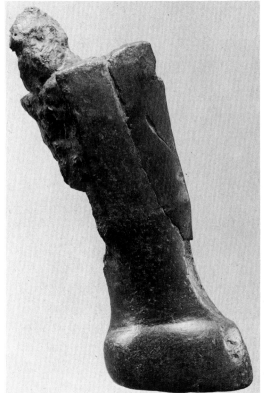

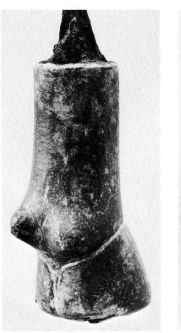

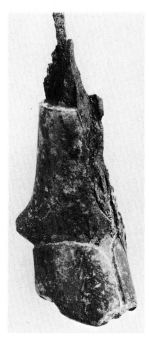

5 S 27 6 S 28 7 S 28

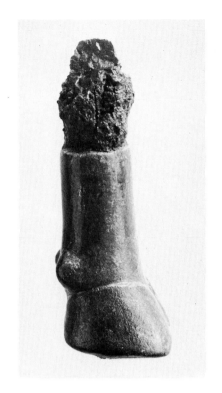

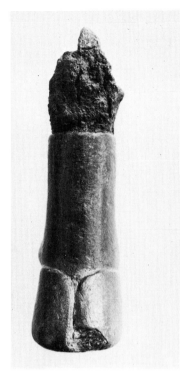

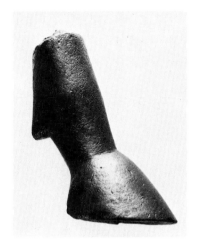

1 S 29 2 S 29 3 S 31

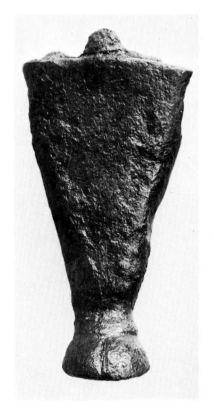

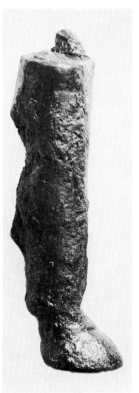

4 S 30 5 S 30 6 S 32. Ehem. Berlin, Staatl. Museen

1 S 36

2 S 36

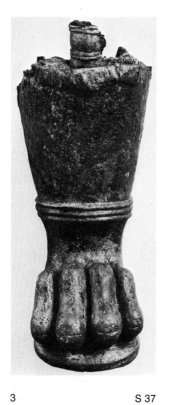

3 S 37

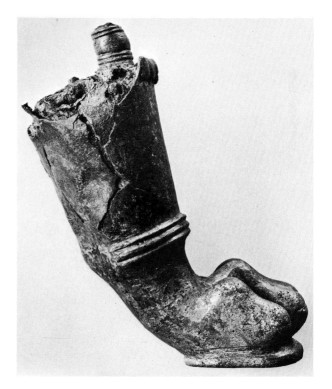

4 S 37

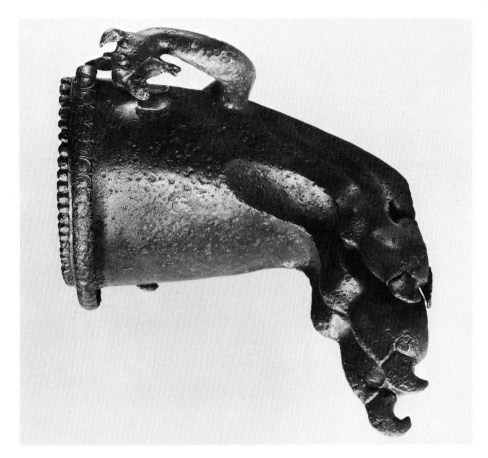

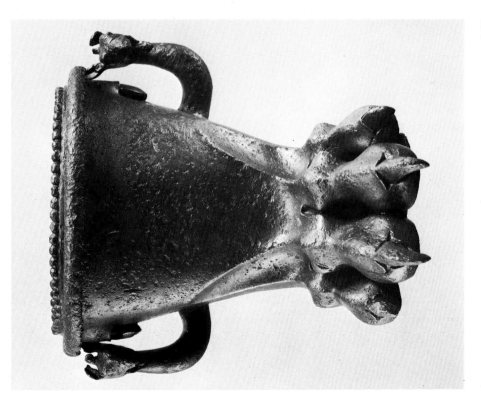

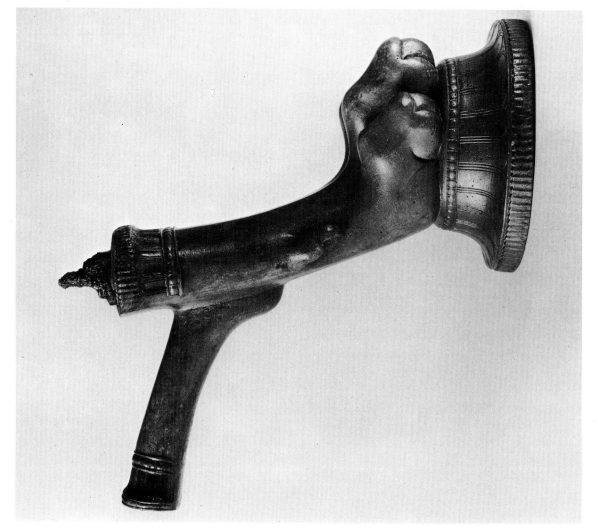

1 S 41

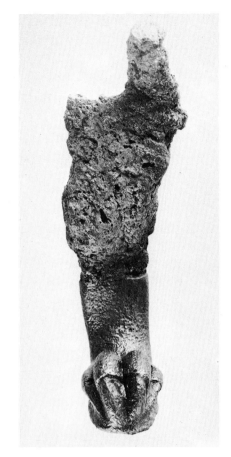

2 S 41

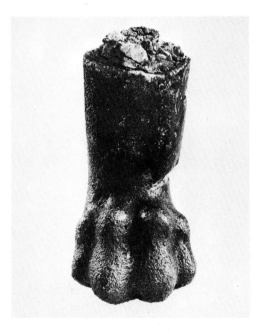

3 S 40

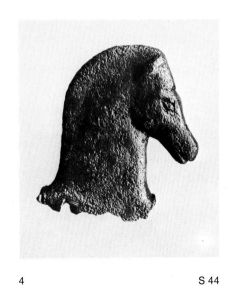

4 S 44

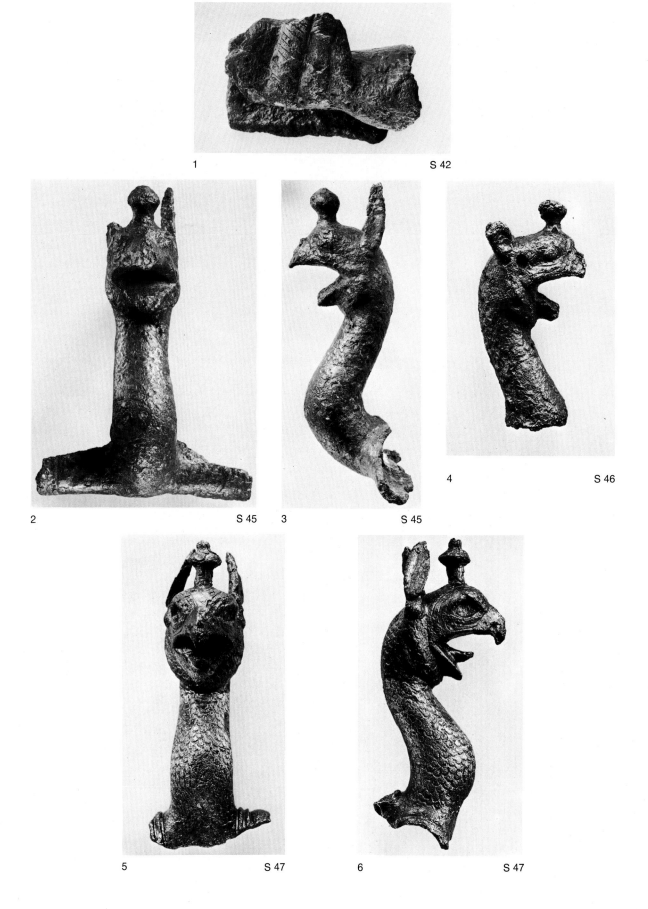

1 S 42

2 S 45 3 S 45

4 S 46

5 S 47 6 S 47

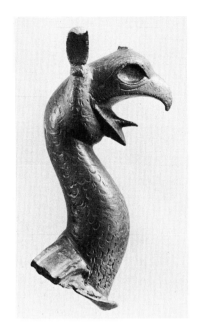
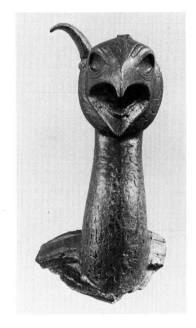
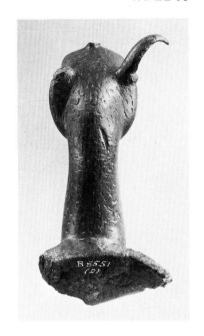

1 S 48 2 S 48 3 S 48

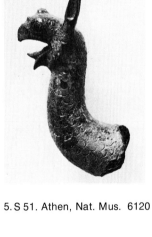

5. S 51. Athen, Nat. Mus. 6120

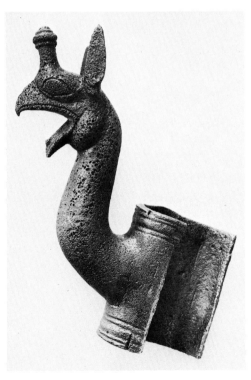

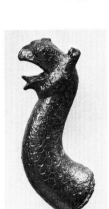
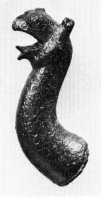

4 S 49 Athen, Nat. Mus. 6148 6 S 53 7 S 55

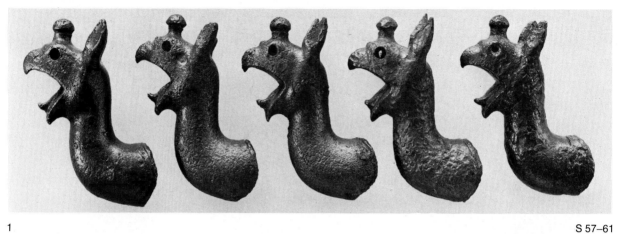

1 S 57–61

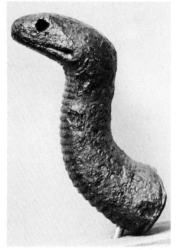

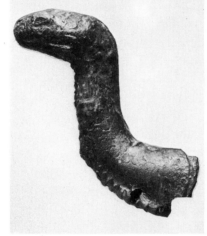

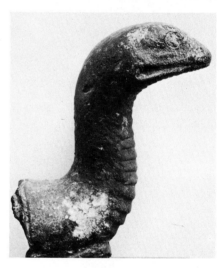

2 S 63. Athen, Nat. Mus. 6119 3 S 67 4 S 66. Athen, Nat. Mus. 6121

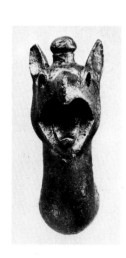

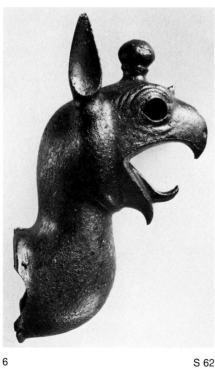

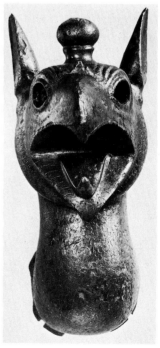

5 S 57

6 S 62 7 S 62

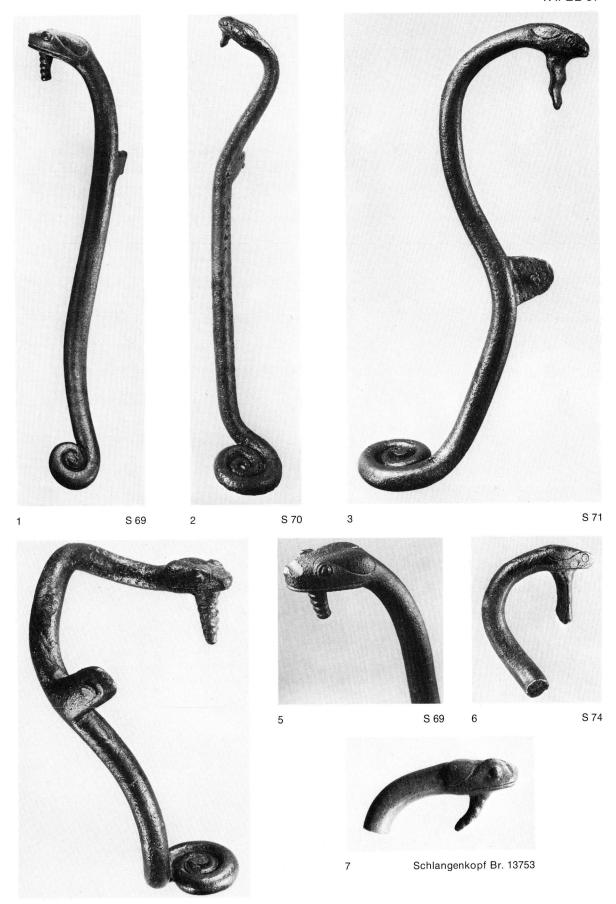

1 S 69 2 S 70 3 S 71

5 S 69 6 S 74

7 Schlangenkopf Br. 13753

4 S 73

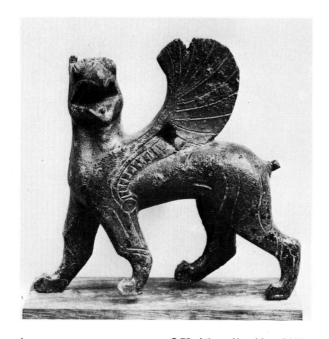

1 S 75. Athen, Nat. Mus. 6187 2 S 76. Athen, Nat. Mus. 6186

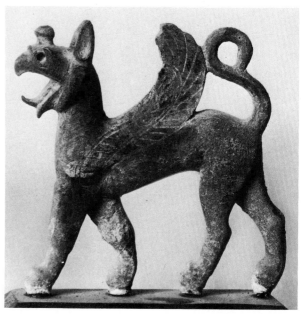

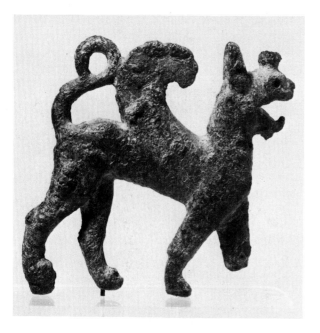

3 S 80. Berlin, Staatl. Museen (West) 4 S 82

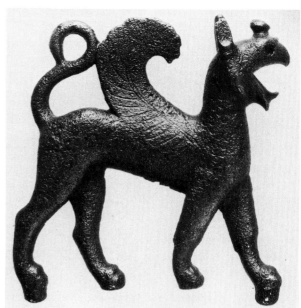

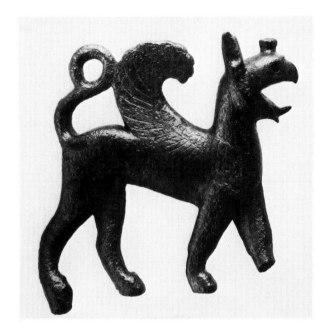

1 S 83

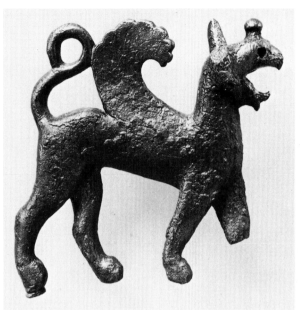

2 S 85

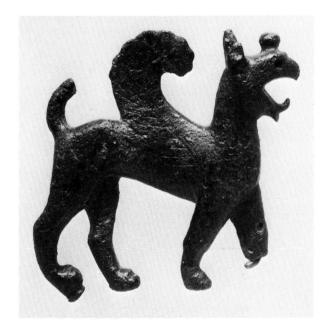

3 S 86

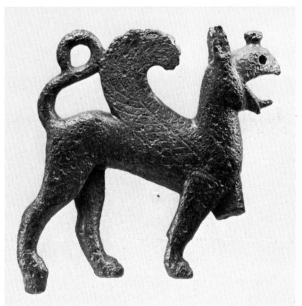

4 S 88

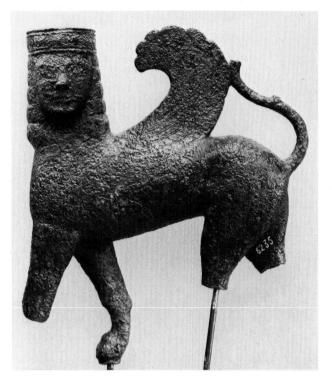

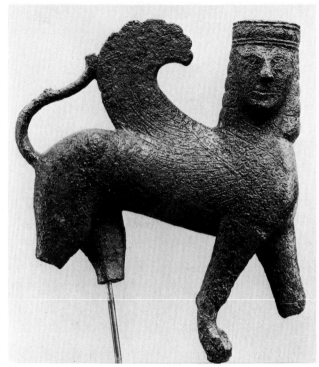

1 S 90 2 S 90

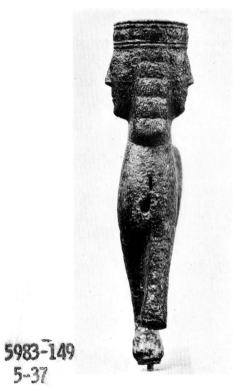

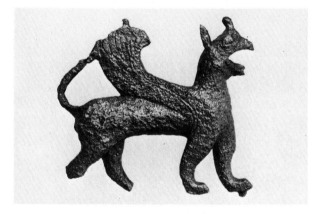

4 S 89

3 S 90, Athen, Nat. Mus. 6235 5 S 91